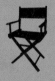

Directors' Cuts

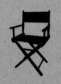

Directors' Cuts

The Cinema of
# Steven Spielberg
Empire of Light

# 史蒂芬‧史匹柏的光與影

奈吉‧莫里斯 著　黃政淵 譯
Nigel Morris

Directors' Cuts

# 史蒂芬‧史匹柏的光與影
The Cinema of Steven Spielberg: Empire of Light

作者：奈吉‧莫里斯 Nigel Morris
譯者：黃政淵
書系主編：呂靜芬
美術設計：楊啟巽工作室
行銷企劃：王惠雅

發行人：夏珍
編輯總監：陳睦琳
印務總監：蘇清霖
發行部經理：盧韻竹
發行業務：周韻嵐
出版：時周文化事業股份有限公司
聯絡地址：10855台北市艋舺大道303號6樓
聯絡電話：886-2-2308-7111（代表號）
劃撥戶名：時周文化事業股份有限公司
劃撥帳號：19785804
讀者服務專線：0800-000668
讀者服務傳真：886-2-2336-2596
電子郵件信箱：ctwbook@gmail.com
印刷裝訂：晨捷印製股份有限公司
總經銷：時報文化出版企業股份有限公司
　　　　台北縣中和市連城路134巷16號
電話：886-2-2306-6842
初版一刷：100年11月4日
定價：680元

史蒂芬‧史匹柏的光與影 / 奈吉.莫里斯(Nigel Morris)作；黃政淵譯. -- 初版. -- 臺北市：　　時周文化, 民100.11
面；　公分　　　譯自：The cinema of Steven Spielberg　　　ISBN 978-986-6217-17-3(平裝)
1.史匹柏(Spielberg, Steven, 1947- )　2.影評　　　　　987.013　　100011121

For Janice
"What a long strange trip it's been..."

獻給Janice
好一段漫長又奇妙的旅程……

# Contents

……資產階級有種邪惡的想法，要利用新玩意兒來轉移大眾的注意力，或更精確地說，是讓勞動階級不去注意他們最重要的目標——對雇主們的抗爭。忍受著飢餓的工人與失業者，沉迷於雇主們用來瓦解士氣的電影裡，逐漸放鬆了他們的鐵拳，下意識地投降。

——狄嘉・維托夫[1]（Dziga Vertov），
「電影眼組織臨時綱領」前言（1926）

場景：英倫戰役期間的一場野餐……

希莉雅・強森：多美好的一天啊！對我們來說很美好。我這麼說很
　　　　　　　自私吧？

諾耶・考沃德：相當自私。

希莉雅・強森：真不敢相信，偶爾忘掉戰爭竟是這麼饒不可恕，儘
　　　　　　　管人們也只能稍稍喘口氣。

諾耶・考沃德：有這麼多可怕的炸彈，隨時會落在我們的頭上，妳
　　　　　　　會這麼想還真是明智。

希莉雅・強森：我努力假裝一切都不是真的，假裝它們只是一堆
　　　　　　　模擬戰爭的玩具，目的只是為了取悅我們。

諾耶・考沃德：這是最可恥的說法，純粹的逃避主義。

——電影《效忠祖國》（*In Which We Serve*, 1942）[2]

# 前言
理論框架

**史**蒂芬・史匹柏的電影有多種含意，其中包括：

——留著鬍子、戴眼鏡的美國猶太人導演的電影，他於一九四〇年代末出生於辛辛那提，膝下有七名子女。

——由他自己擔任編劇、製片、監製或大老闆的電影，以及他所導演的影片。

——對這位電影工作者來說，是電影的意義，以及形塑他的作品與作品的世界觀的影響和品味。

——他非凡的商業成功推動了當代通俗電影的誕生，其中包括觀眾的期待與態度。

——他的作品或多或少已自成批評研究的議題，這些作品的主題、風格與視野具有獨特性，並可以冠上「史蒂芬・史匹柏」的導演頭銜來辨識，無論是參與的編劇、攝影師、作曲家、剪接師、藝術指導、演員等等（無論是有意或無心），都被貼上了史蒂芬・史匹柏的標籤。

儘管這些定義有重疊互涉之處，最好還是盡量把它們區分開來。本書處理的是第一項定義，並不太關心史匹柏的父母在他年輕時離異，或他唸書時曾遭受霸凌，想要讀史匹柏傳記的人可以去找這些資料。史匹柏也積極參與其他電影工作者的作品，而且為數不少；他曾扮演導師、出資者或「幕後」導演這種頗具爭議性的角色（據說每天都到現場操控導演）。儘管最後完成的電影各式各樣，但其中很多作品（無論品質好壞），都有趣地呈現了史匹柏在主題與風格上的連貫性，不過他歷年參與過的電影太過廣泛，也牽涉到太多概念上的問題，無法在本書中一併檢視。然而，分不清楚「史匹柏參與的電影」與「史匹柏執導的電影」，已經讓批評界與大眾對他導演理念的理解霧裡看花，因此時常產生過度簡單的詮釋。尤其當他的電影涉及敏感的政治議題時，過於簡單的詮釋就會造成嚴重的後果。在電影的本質、功能，以及電影與現實及

其他電影的關係上，史匹柏的電影所表達的視野常被忽略，因此影響到他在批評界的聲望。要理解他電影的意義，必須先了解他的電影視野。當代的通俗電影有一部分是由史匹柏的賣座電影所形塑的，而這體系給批評界提供了機會，但也造成了侷限，批評界絕不可忽視這些時機與侷限，因為它們是史匹柏電影之所以被製作與接受的先決條件。

　　基本上，本書檢視的是一批由他掛名導演的電影，這些電影都有共同的特質與關切的議題。除非在解讀框架中顯現不同的情況，為這些影片負責的「史蒂芬‧史匹柏」，只是從電影文本推論出來的評論概念（critical construct）。雖然此作者－結構主義的批評方法，會產生一些哲學與方法論層面的問題，但這些問題老早便為人所知並詳加討論；如果讀者還不熟悉這些問題，可以輕易地在標準教科書或網路找到相關資料。這個批評方法的優點，是在電影的籌資、製作、行銷、觀眾接受度、批評（本書所屬的書系就證實了這一點）等面向，承認作者的功能（author-function）實為關鍵。作者論原本宣稱，作者的整體性（authorial integrity）是藝術品質的印記，可以把某些導演的作品從主流中區分出來。不管作者論這個概念是否正確，這個批評方法仍具有以上這些優點。

　　大眾再度嚴肅看待史匹柏。《勇者無懼》（*Amistad*, 1997）、《搶救雷恩大兵》（*Saving Private Ryan*, 1998）、《A.I.人工智慧》（*A. I. Artificial Intelligence*, 2001）、《關鍵報告》（*Minority Report*, 2002）、《神鬼交鋒》（*Catch Me If You Can*, 2002）、《慕尼黑》（*Munich*, 2005），這五部電影都圍繞成人的主題，他較後期的創作也吸引了大量的學術評論。這個轉變發生在《辛德勒的名單》（*Schindler's List*, 1993）之後，這部電影被宣傳是史匹柏導演視野成熟的里程碑，並出乎意料地在評論與商業上都大獲成功。雖然電影的主題不可避免地招致爭議，但卻迅速得到大眾的尊敬。在美國，《辛德勒的名單》壓倒性地獲得七座奧斯卡獎，其中包括「最佳導演獎」，這座獎項特別引人注意，

因為史匹柏之前從沒拿過最佳導演。在英國，電影與媒體領域的教師投票結果，《辛德勒的名單》名列「十部震撼世界的電影」，還被拉抬至《波坦金戰艦》（*Battleship Potemkin*, 1925）、《大國民》（*Citizen Kane*, 1941）、《驚魂記》（*Psycho*, 1960）與《教父》（*The Godfather*, 1972）的高度。

對抱持犬儒觀點的人來說，這些讚譽大多是因為電影描述的事件被當成電影的優點。一般說來，奧斯卡獎會為自由派觀點與具有意義的主題背書，而美國影藝學院的奧斯卡獎也確實不負其矯飾的名稱，不成比例地大量提名文學改編電影，《辛德勒的名單》就是改編自獲英國聲望卓著的布克獎（Booker Prize）的作品。在此並非要詆毀這部好萊塢首次直接呈現納粹大屠殺的電影，不過有個電影公司高層曾經警告過，史匹柏拍這部片的預算還不如捐給大屠殺事件紀念基金會[1]。但大批觀眾竟湧進戲院，看這部沒有大明星卡司的黑白電影，它的主題明顯灰暗，片長又超過三小時，這真是非凡的成就。

儘管思索史匹柏電影這件事本身就令人莞爾（因此我在寫作本書時有些誠惶誠恐），本書仍然堅持認為史匹柏的電影是需要被適當地思考的。馬爾坎‧布萊德貝里（Malcolm Bradbury）[2]曾在一篇諧仿批評理論的文章中加了一條索引：「解構史蒂芬‧史匹柏的電影」。《辛德勒的名單》成功的原因，與他之前作品成功的理由並無太大不同。他主要是在奇幻與冒險的類型中創作，這兩個類型都被批評界鄙視，而且直到最近仍被學術界忽視，所以以分析他電影的評論相當少。也許正因為這些電影強調好萊塢觀影的愉悅中內含的童稚與心理退化元素，美國電影產業浮誇的影藝學院才與史匹柏的電影保持距離（好像電影教授們決心要讓他們的新興學科投射出成熟的形象）。

羅賓‧伍德（Robin Wood）在《希區考克的電影》（*Hitchcock's Films*, 1965）這本書的開頭提出了一個爭議的問題：「為什麼我們應該嚴肅看待希區考克？」並為以下的論點辯護：好萊塢儘管以工業模式製

作電影，偶爾仍可以呈現複雜、細膩的世界觀；在某些案例中，娛樂也可以變成偉大的藝術。雖然這不是我寫書討論史匹柏的主要考量，但如果我的分析能夠說服某些讀者，他的很多電影至少會比他們帶著偏見去看時來得更有趣，那我會很開心。我的出發點是，他的電影受到極度的歡迎，這個現象能讓我們理解商業電影以及從中獲得愉悅的觀眾。

彼得‧尼可斯（Peter Nicholls）曾經統計過：

> 根據美國《綜藝報》（Variety）發布的數據，影史上最賣座的十二部電影中，有四部是史匹柏執導的：《E.T.外星人》（E.T.，第一名）、《大白鯊》（Jaws，第四名）、《法櫃奇兵》（Raiders of the Lost Ark，第五名）、《第三類接觸》（Close Encounters of the Third Kind，第十二名）。這四部電影在全球已經賺了超過十億美元。[3]

後來的印第安納‧瓊斯系列續集也獲得類似的成功，《侏儸紀公園》（Jurassic Park, 1993）取代了《E.T.外星人》（1982）的榜首位置。家用錄影帶讓獲利更為傲人，《E.T.外星人》成為史上最暢銷的錄影帶[4]。

史匹柏不止一次被尊稱為電影的救世主。《第三類接觸》（1977）把哥倫比亞電影公司從幾乎破產的清算拯救出來（當《紐約雜誌》〔New York magazine〕硬闖此片試映間，並大肆抨擊之際，這家公司的股價已經跌得相當厲害）。[5]在六星期之內，有八分之一的美國人口看過《大白鯊》（1975）。[6]《E.T.外星人》上映時，恰好遇上二十五年來電影票房衰退的趨勢減緩，開始逆勢成長的時間點。

抨擊者迅速指出商業成功的衡量方法有何缺失，首輪票房與較長期的收益無法立刻做比較。發行商為了炒作自己的片子，在與過去的片子做比較時常忽略通貨膨脹的因素。把利潤用製作成本的倍數來比較，所

產生的結果，與從收入減掉花費所得到的結果不同。一部製作成本五十萬的電影收入兩百萬，與另一部電影成本一億收入一億五千萬，哪一部比較賺錢？周邊商品的收益（可以算進去，也可以不算）、行銷與公關讓整體計算更為複雜（因為得計算戲院抽成、利息支出、拷貝製作費與廣告成本，一億元成本的電影得賺二億五千萬才能損益兩平）。[7]

但是不管如何衡量獲利能力，無論史匹柏的某部電影在歷年票房排行榜上排第幾名，他在國際上的成功已經是重要的商業與文化現象。光是他四部電影的票房收入，已經跟尼可斯寫文章那年好萊塢的美國票房總和一樣多。只有史匹柏這個導演的名字是家喻戶曉，不只是行銷他的電影才會利用他的名氣，還有那些請他當監製的電影也會打他的名號。一九九八年，在一個多廳戲院的實地調查發現，他是唯一大家都認識的導演。[8]在其他規模較小的調查中也證實了這一點，要電影觀眾列出五個導演時，史匹柏的名字出現的次數遠較其他人多。[9]「史蒂芬‧史匹柏」這個名字跟明星與類型一樣，給了觀眾某種保證。可能除了「迪士尼」與「希區考克」之外，只有史匹柏能創造這種現象。

理解這種受大眾喜愛的現象，對媒體理論與媒體教育來說似乎極為重要。令人吃驚的是，嚴肅的論辯竟如此之少，同樣令人訝異的是批評態度的兩極化。一九七九年，邁可‧派伊（Michael Pye）與琳達‧麥爾斯（Linda Myles）發表了史匹柏早期生涯的文章，就像史匹柏的成功地位尚未穩固之前的批評回應一樣，既有推理思考，大致上也相當正面。約在一九八〇年（以及耗費鉅資製作的《一九四一》〔1979〕在票房與評論都失敗）之後，很多論者的批評立場都是去回應史匹柏的成功，而不是電影本身。

大致說來，學術界人士與左翼記者都預設立場認為，這麼成功的東西一定可疑，並以此立場在專業上獲得利益；通俗作者則利用大眾對史匹柏電影的著迷來寫作賺錢。這個現象反映了一九八〇年代的政治被兩股力量分割：一是對六〇年代的失敗與七〇年代提倡革命的實驗主義

（experimentalism）失望（或是對美國從越南撤軍之前的行動主義，以及公民權利與女權運動有懷舊之情）；另一股力量是頌讚競爭與金錢利益。大多數談史匹柏的書，若不是毫無批判性地歌功頌德，就是高度批判性的個人傳記，而他的電影在崇拜偶像的科幻雜誌引起熱烈但平庸的頌揚。另外一方面，尤其是左翼的評論者，因史氏電影的保守意識型態、可愛、種族主義、膚淺與逃避主義而嗤之以鼻。史匹柏電影造成的強力迴響（不管是評論或是吹捧），導致了這個現象：

「史蒂芬・史匹柏的《E.T.外星人》……是如此矯情，我幾乎無法寫文章討論它。」[10]

《E.T.外星人》光鮮亮麗又善於操弄觀眾，令人感覺不甚舒服。它在火星小矮人身上大作文章，故事進展的方式過於樂觀以致令人噁心。創作出這個角色的人與現代生活的喜怒哀樂完全脫節，所以他覺得需要用這個詭異變形的花園小矮人（會發亮、還會傻笑）來痛擊我們。電影無趣又無意義，讓人不由自主地覺得，他要是活在幾十年前，一定會非常樂於製作用來捧紅秀蘭・鄧波兒（Shirley Temple）[11]、迪安娜・德彬（Deanna Durbin）[12]與靈犬萊西（Lassie）的電影。[13]

這樣的修辭反映出極度的仇恨心態，尤其後者還是電影上映兩年後才出現的文章，而《E.T.外星人》遠比文中所述之為捧紅明星所拍的電影更賺錢。電影觀眾並不覺得自己被「痛擊」，我們也很難理解與現實如此「脫節」的人如何能有這麼大的魅力，也不明白為什麼作者這麼堅定地要讓他負面的反應具有個人風格。[14]在另一篇文章的段落裡，又出現了類似的語言自我詩化（poeticize）的現象，並且超過了散文描述的基本需求，這個熱情的影評人為《第三類接觸》的開場而著迷：

無聲的黑白畫面，史蒂芬・史匹柏這部科幻史詩電影的片頭風格簡約，隨著緊張不斷攀升，這些字幕變得越來越強烈，膨脹到幾乎要爆炸，然後將黑暗的畫面撕裂，顯露出風沙滿天、陽光酷烈的索諾拉（Sonora）沙漠。[15]

安德魯・布里東（Andrew Britton）一九八六年提出一篇同樣負面的馬克思主義評論，在一篇回應這篇評論的精彩文章裡，安德魯文章中的弔詭被解決了：

> 精神分析迫使我們認知到，極度的厭惡總是象徵著一種等量而不自覺的吸引力。詆毀一部電影所需要的能量消耗，是為了防止某人愛上它；或者應該說，是為了否認有人已經愛上它的事實。
> 布里東是這麼描述他所討論的《E.T. 外星人》那場戲，「E.T.走過那棟無人住宅的茫醉漫長旅程」，最後結束時它「把弄著電視機」。這些文字有著精確描述的愉悅——精準的遣辭（「漫長旅程」、「把弄」）是刻意精心挑選來讓人想起這些事件，這種精準傳達了他的分析所壓抑的愉悅。這部電影終究攫獲了他的慾望、他的熱情與他的筆。[16]

安德魯所用的詞「電影打動人心」「我被感動了」的昇華，顯露出這位影評人必須把自身的矛盾投射到文本與其他觀眾身上。有時影評人對他們自身的反應並不太誠實，並且輕蔑地認為他們與被視為被動愚笨的主流觀眾不同。羅伯特・佛格森（Robert Ferguson）曾倡言，他們用露骨的詆毀字眼，根本不是「分析式的攻訐，以對抗意識型態的運作」，而是用來沾沾自喜地討好預設的激進共識。[17]

某些講邏輯的評論已經發展出意識型態上的客觀性，卻還是倒向刻

薄的語言：「《第三類接觸》只不過是迪士尼樂園版的《意志的勝利》（*Triumph of the Will, 1935*）[18]」，一篇典型的回應寫道。[19]這類分析預設了電影與觀眾之間的關係是有害的，他們指稱史匹柏的電影讓觀眾逃避現實（這些影評完全不考慮電影的內容與風格），而這種逃避無庸置疑是反動的，因此也是危險的。在政治光譜的另一個極端，右翼評論家在史匹柏的電影裡看見反美主義，也就是左派悄悄地占領美國文化組織的徵象。[20]

顯然，這些電影碰觸到最嚴厲的評論者的政治敏感神經，同時又對大眾有強大的感染力。這些主流娛樂顯然單純也無太大企圖心，卻引起如此互相抵觸的解讀，顯示觀眾並不盡然有同質性的反應。賈桂琳·波博（Jacqueline Bobo）探討黑人女性觀眾對《紫色姐妹花》(*The Color Purple*, 1985) 為何反應不太熱烈的文章，也證實了這一點。[21]從史匹柏電影可獲得的意義與愉悅範疇之廣，有助於解釋他的電影是如何吸引且滿足這麼大量的觀眾。

在印第安納·瓊斯系列電影、《紫色姐妹花》、《辛德勒的名單》與《勇者無懼》中，史匹柏對種族與性別的呈現，的確已經冒犯了某些人（理由各自不同）。就具主觀性和愉悅的精神分析理論來看，這些較為一般性的意識型態批判大多顯得過度簡單。美國影藝學院奧斯卡獎委員會排斥史匹柏，新麥卡錫主義或馬克思主義批評論者不願分析他的電影，也拒絕理解，而諂媚的評論也無從了解史匹柏。這麼多評論卻無法處理史匹柏這個題目，部分的原因是他們沒去問基本的問題。如果對大眾的吸引力中，逃避主義是一個原因，那麼觀眾要逃避什麼？又要逃往哪去？觀眾真的「逃避」了嗎？為什麼這一點這麼重要？他們聲稱的逃避主義在電影放映後還持續有效果嗎？觀眾是無意識地投降嗎？評論者又是如何避免受到史匹柏電影的影響？

這類問題必須做長期的觀眾研究，這已超過本書的範疇，也不可能進行回溯研究（波博寫過關於非裔美國女性的作品，一九八〇與九〇年

代勃發的觀眾導向研究之一，這些研究反擊了那些只把觀眾當成文本效應的高傲理論。雖然這篇評論引人深思，但文中只用了十五個女性做為樣本，而且大致上必須直接採信她們的意見）。我們仍需仔細檢視史匹柏的電影，不只是透過文本分析，還包括電影的歷史背景（包括行銷、宣傳與公關），以及這些電影提供的愉悅，還有造成這些愉悅的機制。

史匹柏的特色之一，就是廣泛地拼貼（pastiche）與引用其他電影，包括好萊塢經典、歐洲藝術電影以及他自己的作品。對很多嚴肅的評論者來說，這個特色很令人討厭；然而在更受尊崇的文化形式中，這種遊戲趣味被頌讚為後現代主義，如果通俗出版品鉅細靡遺地追索電影裡這些典故可以做為參考，這種特色確實取悅了影迷。但找出典故來源所產生的愉悅——提醒觀眾這部電影正在被觀賞——似乎與被動性與逃避主義的簡單概念並不相容。相反地，無論觀眾沒注意到這些典故，或是意識到這些典故，都可以享受史匹柏的電影；這再度顯示觀影愉悅不只一種，史匹柏電影的魅力比那些說他操控大眾的斷言要來得更複雜。

史匹柏作品的另一特色是特殊的打光風格：「朦朧的影像……背光強烈，與微弱的補光成對比。」[22]稍後我會論證，這種風格向來都是與角色之慾望和幻想連結，並鼓勵觀者去認同。光束（在攝影棚內燃燒汽油而成）看起來像是電影放映機的光束，它把電影裝置銘刻在底片上。[23]在許多電影片段中，都用了象徵攝影機、銀幕、放映機、觀眾與電影的隱喻來呈現。典型的史匹柏認同角色（identification-figure）是觀者，也常是導演代理人。

史匹柏電影的感染力，很多都與反覆出現的敘事結構有關，重點是家庭的分離最終總會團圓，或得到精神上的替代品。透過此願望實現（wish-fulfillment）的主題，再加上電影暗示與象徵性的打光法，史匹柏的電影既反思又展現了評論者宣稱的通俗電影的逃避功能。

我的意圖是同時檢視文本與過程，這需要用梅茲（Christian Metz）在〈想像界的能指物〉（The Imaginary Signifier, 1975）所提供的主體位

置（subject positioning）理論來分析。[24]這個理論是在史匹柏事業的成形期發展出來，筆者之所以用這個理論，單純是因為他的電影曾經啟發並繼續啟發梅茲的意象。梅茲認為：

> 電影體系（cinematic institution）不只是電影工業……也是心理機制（另一個產業），「習於看電影」的觀眾已經在歷史的進程中將它內化，它也讓觀眾適應電影的消費（電影體系在我們之外，也在我們之中……）。[25]

在此理解之下，破碎家庭的重組在精神分析的層面上再現了伊底帕斯的戲劇（Oedipal drama），這齣戲的解決方式是主體回到想像界，或是接受了象徵界——在史匹柏電影中，慾望與光連結，並是「電影敘事做為類夢境經驗」愉悅的組成元素。[26]這樣的解讀反過來也牽涉到文本意義中的觀眾慾望，以及將觀眾當成主體的文本機制；並且也牽涉到文本，以及文本如何在意識型態中被接受。我的核心論述是，史匹柏的電影在譬喻的層面上體現了梅茲的論證，除此之外，就試圖探討觀影愉悅的理論來說，這位世界上最賺錢的導演應該可以提供範例與檢測案例。

本書以史匹柏第四部電影《第三類接觸》開頭，因為它是史匹柏早期作品中最能在視覺上展現後來反覆出現的議題的電影，接下來從《飛輪喋血》（*Duel*, 1971）開始，我們將依照時間順序檢視他每一部作品。本書結尾將探討在個別電影分析中尚未解決的理論意涵。因此每一章相對地都是完整的論述，儘管這些章節不可避免地會互相引用參考，而前面的章節則會介紹後面章節會討論的概念。因為篇幅關係，我略過了《鬼哭神號》（*Poltergeist*, 1982），而且史匹柏是否導演了這部電影也備受爭議[27]。

希望本書能對讀者有所幫助，也希望這個研究對重新檢視史蒂芬·史匹柏的全部作品會有所幫助，並提供一個條理清楚的理論評價。∎

Chapter 1

# 第三類接觸

與奇幻光影共舞

Steven Spielberg

**演**職員表淡入然後淡出至全黑，接著是三十秒的黑暗。像交響樂團調音一般，音調個別浮現，音樂漸強。在高潮處，光充滿了銀幕。光漸弱，狂沙滿天中出現車輛的頭燈，然後是一輛汽車，接著是人影，浮現在空白的銀幕上：劇情逐漸具體，一行字幕點出了故事的時空背景，音樂則轉成風沙的聲音。一群裹著布的神祕人物戴著墨鏡，被畫面外的某物吸引，迎風走向它。這群人的領導者拉寇姆（Lacombe，楚浮〔François Truffaut〕飾）從空白中出現，帶領他們走向遠方有光的地方。這場戲的結尾——三十二年後，一支失蹤的戰鬥機小隊完好無缺地重新出現在沙漠裡——令人驚訝地難以置信。

這段偽裝得很複雜的開場，在某層面上是古典好萊塢敘述（narration）的縮影：隱藏資訊、逐漸展現故事、透過懸疑來引起觀眾的興趣。片名神祕難解，而片尾的字幕「導演：史蒂芬・史匹柏」令人想起《大白鯊》的敘事形象（上映前的宣傳強調電影製作的神祕性以及宏偉的視覺特效，更強化了此聯想），導演的名字讓這部電影變成類似的重要事件。

「事件型」電影（'Event' movies）涉及跨媒體行銷與前期宣傳，讓觀眾為全國數千家戲院同步聯映做準備。[1]《第三類接觸》利用了《大白鯊》成功商品化的經驗，以媒體新聞稿引起大眾對幽浮的猜測，並出版小說（宣稱會由史匹柏執筆），還有演員鮑勃・巴拉班（Bob Balaban）的拍攝日誌及改編自電影的漫畫，都引起了大眾的興趣。如要細究史匹柏賣座電影的吸引力，就不能忽略其商品化以及廣告行銷的面向。然而就像《一九四一》，僅有這些元素並不能保證電影會成功。

《第三類接觸》一開始用黑暗吊觀眾的胃口，強化了觀賞奇景愉悅的預期。隨著配樂增強的張力，最後在光亮達到最高點時釋放。這場戲一開始，便展現了經典的情節模式（syuzhet）建構範例。觀眾比角色知道的更少，可以延長懸疑效果，鼓勵觀眾去認同角色。因為角色在視線傳遞上比觀眾早一個鏡頭，例如角色震驚地盯著畫面外，就會引

起期待：我們將看到角色所看到的事物。最後的真相滿足了好奇心，卻引起一些更大的問題。在這場戲中，這個敘事模式以稍小的規模一再重複，也在後來的戲中持續出現。巴拉班（本人在戲裡戲外都是楚浮的貼身翻譯）看起來非常像《大白鯊》裡的李察德‧瑞福斯（Richard Dreyfuss），符合了之前演職員表令觀眾困惑的預期：瑞福斯是主演的明星。這些解釋卻引發了更多的謎團，延遲了影片承諾要給觀眾的宰制權（mastery）。

商業電影不可避免地以自覺的方式開場：風格必須突顯，提示適當的心理認知圖模（schemata），資訊必須快速地敘述。[2]同樣的，《第三類接觸》用解釋性的字幕開場，並以特寫鏡頭來辨識重要的角色——特別單獨介紹楚浮，並用畫面構圖讓觀眾認出他，以免故事核心的謎團分散了觀眾對角色的注意力。

這樣的描述，就像批評史匹柏的人指稱他操縱觀眾，他們想當然爾地認為史匹柏的技巧「操弄」了觀眾，讓觀眾成為反動世界觀的奴隸。然而從文本脈絡中檢視，這場戲禁得起一個互補性的（雖然不見得是「另類」的）解讀。

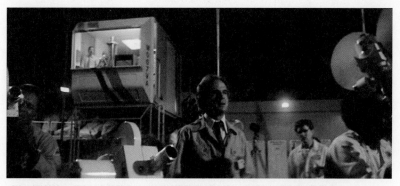

《第三類接觸》：樂在工作的導演——楚浮被攝影機、燈光與一面銘刻在鏡頭裡的銀幕環繞。

## 《第三類接觸》的寫實主義

　　不管史匹柏的電影體現了什麼論述，都是在古典的寫實範疇裡，以商業娛樂的方式運作。寫實主義的原則之一，就是劇情世界（diegesis）躍上銀幕時已經完整成形，彷彿早已存在一般，故事的發展看起來跟攝影機或觀眾的注視無關。對史匹柏電影有敵意的評論，把意識型態效果歸因於深層結構，卻忽略或毫不質疑地接受明顯可見的事物（換句話說，就是把寫實主義視為理所當然），筆者在此提供的解讀則與此類評論相反。比方說，安德魯・高登（Andrew Gordon）認為《第三類接觸》「很蠢」，是美國人為了逃避「環境遭到貶低、耗盡自然資源與人口過度膨脹」所用的「自戀式歡快感」。[3]然而為什麼要以這些議題來評斷電影的理由仍不清楚。高登認為一九五〇年代的同類型電影比《第三類接觸》要好，因為那些老電影至少還呈現了對冷戰時期核戰的正常恐懼。可是他的批評卻寫道：

> 《第三類接觸》裡的事件在毫無戲劇邏輯的情況中反覆發生，這只是因為它們讓導演有藉口製造內涵空虛的視覺或情感效果。沙漠的開場戲（引用自《X放射線》〔*Them*, 1954〕與《宇宙訪客》〔*It Came from Outer Space*, 1953〕）給人一種神祕不祥的感覺，但是外星人根本不需要把這些飛機丟在沙漠裡，而跟蹤者搭著不明飛行物抵達時，也沒必要出現大沙暴。[4]

　　對我來說，沙暴場景無庸置疑是有必要的。《第三類接觸》所提供的，不僅僅是柯林・麥卡比（Colin MacCabe）一九八一年的古典寫實主義文本論文中所提出的單一固定主體位置，它還突顯並承載一種自我指涉的論述（discourse），此論述運用了在史匹柏整個導演生涯中都可追索到的意象與主題，且在場面調度與剪接方面，超越了它們的敘事功

能，連結在一起暗示了超越局部視覺效果的意義。在我們熟悉的敘事慣例中，風格開啟了聯想形式（associational form）的策略，以創造一種內部邏輯，然而此邏輯也反映出更明顯的主題層面問題。

## 自我指涉

電影開場的黑暗（以及片尾演職員表之後的黑暗），再加上純粹光線的展現，把電影本身的物質性與觀賞狀態銘刻在這部電影上。畫面逐漸淡入到空白的銀幕，則戲劇化了黑暗中觀眾因預期而產生的心理投射；這個手法透過引發心理認知圖模來進行敘述，也讓電影能夠處理深層的需要與慾望，因而開啟了觀眾對自己是發聲（enunciation）主體這件事情上產生了（錯誤）認知。套用梅茲的話來說就是：

> 放映廳裡有兩個圓錐：一個的終點在銀幕，起點則分別在放映室與觀眾投射出的視覺範圍內；另一個從銀幕開始，然後「存放」在觀眾的認知裡，在往內投射的範圍內（投射在視網膜這第二銀幕上）。當我說「我看」電影時，我指的是兩種相反視覺流的特殊混和體：我接收到電影，而我也同時放映這部電影，因為在我進入放映廳之前，它並不存在，我只要閉上眼睛就可以讓它不存在。放映它，我就是放映機；接收它，我就是銀幕；把這兩個圓錐放在一起看，我是攝影機，對著畫面卻同時錄影。[5]

穿透虛空的頭燈，鏡映出（mirror，符合拉康對此字賦予的各種意涵）觀眾投射性的注視以及放映機的光束，以史匹柏的運用風格，象徵高度的感知，這呼應了梅茲的視覺「流」隱喻。黑暗中的「交響樂團」音調——可類比為幕啟之前的舞台序曲——強調了這部電影做為表演的

狀態。此外，敘事的淡入促發了視覺生理反應，觀眾的眼睛適應著此時的亮度。

類似的自我指涉開場包括了約翰・福特（John Ford）導演的《搜索者》（*The Searchers*, 1956），在演職員表之後畫面陷入黑暗，把觀眾放在第一個鏡頭的昏暗居家空間裡，此時一個角色（他的視覺觀點符合觀眾的觀點）打開一扇門，看見美國西部的景色。布萊恩・韓德森（Brian Henderson）寫道：「史匹柏說他已經看過《搜索者》十幾次，其中有兩遍是在《第三類接觸》的拍攝現場看的。」[6]另外也請思考希區考克以拉開真實或隱喻的舞台布幕為開場的電影，例如《慾海驚魂》（*Stage Fright*, 1950）與《後窗》（*Rear Window*, 1954）。洛伊德・麥可斯（Lloyd Michaels）把柏格曼（Ingmar Bergman）導演的《假面》（*Persona*, 1966）與「想像界的能指物」做連結，他指出，此片的演職員表以「光線投射在白色銀幕上做終結，所有影像都缺席（absence），然後轉成第一場戲中的醫院牆壁。」[7]在反敘事電影（如柏格曼的作品）裡，或福特與希區考克因作者論而跨越通俗／菁英文化（low culture/high culture）門檻的電影中，評論者認可其中的自我指涉。但敘事的誘惑力與奇觀愉悅，再加上寫實主義期待與對民粹電影的偏見，讓評論者分心，而沒注意到史匹柏電影這個面向的意義。

《第三類接觸》玩著否定的遊戲，一邊尋求「想像」的認同，同時堅持其「象徵」的存在。字幕廣泛出現，就算是在不必要的時候也出現。年輕的貝利住在印第安納州孟喜市又怎麼樣？知道一座訊號接收碟是「金石天文射電望遠鏡十四號站」如何能增進觀眾對電影的理解？正如麗茲・布朗（Liz Brown）對紀錄片的翻譯字幕的討論：「它們改變了影像，讓它成為有字幕的影像，上面寫了什麼是很重要的。」[8]字幕賦予影像真實性，同時也危害了寫實，將觀眾的注意力轉移到敘事能動性（narrative agency）上，因而拉開了觀眾與敘事的距離。此外，觀眾意識到孟喜市本身是「一般」的美國城鎮，也就是古典社會學論文所提到

的「中鎮」（Middletown）[9]，所以觀眾一看到這個場景就與敘事有了共謀關係。

被認知的自我指涉開始一連串的主體位置移轉：由論述形構（discursive formation）定義的歷史性觀眾（historical spectator）來到放映廳；當電影表示其物質性時，他們是話語（discours）的主體，也是產生認同的主體（identifying subject），並被縫合進故事裡。這種移轉愉悅地令人著迷，需要觀眾的參與，就像前景圖形與背景分離的問題一樣。[10]主體位置移轉最後讓觀者不再懷疑本片的天馬行空，也突顯了對所有主流電影都很關鍵的機制，此機制對仰賴特效的那些類型尤其重要。

## 煙霧與鏡子

史匹柏形容電影是：「一種大家喜愛的技術性幻象。我的工作是使用這種技術，然後把技術隱藏到你完全不知道你人在何處。如果觀眾站起來，指著銀幕說：『哇！好棒的特效！』——這樣我就失敗了。」[11]這應該是有益的警告：不要相信導演對他們技藝的解釋。對大多例行性運用特效的寫實電影來說（運用去背合成鏡頭〔matte shot〕，或晚近的電腦動畫〔computer generated imagery，CGI〕，去改變背景，或是利用縮小模型以避免到實景或昂貴的場景拍攝），史匹柏的論點仍是對的，但是奇幻電影相當仰賴觀眾對特效的喜好，這種類型電影的本質便是如此。《大白鯊》這部電影奠基於幾可亂真之上，要是我們看到液壓管操作的機械鯊魚，這部電影將會大為失色。但是《法櫃奇兵》（1981）裡那顆滾動的大石球，或是《第三類接觸》裡降落的太空母艦卻令觀眾滿意，因為對膽量與技巧的崇敬可以平衡不真實感。觀眾看到特效通常會啞然失聲甚至歡呼，之後還會熱烈地討論這些特效。

史匹柏自己才說過以上的論點，筆者卻堅稱他的導演手法有自我指涉性，這也許聽起來有些放肆。當然，若非全片都有證據支撐，我對

《第三類接觸》開場的解讀將站不住腳。從史匹柏之後的作品看來，這些證據明顯地與幽浮或（數位評論者所辯稱的）彌賽亞救世主關係不大，反倒是跟電影本身比較有關。在史匹柏的作品因為對兒童極具吸引力與商業成功而遭評論詆毀之前，賈瑞特・史都華（Garrett Stewart）就提出過這樣的論點，且沒有遭到難堪的待遇。同時尼爾・辛雅德（Neil Sinyard）與理察德・寇姆斯（Richard Combs）也在史匹柏的電影裡發現了電影的意象（而不只是引用電影典故），但這兩位並未繼續發展這個論點。辛雅德解釋道：「《第三類接觸》把電影經驗融入動作本身，以這種方式頌揚電影藝術。」[12]而寇姆斯的報導則提及：「在史匹柏最棒的電影裡，電影的一切都以某種方式出現在裡面（或者至少是通俗敘事電影相當大的一部分，也是令人滿意的一部分），他的作品把電影史濃縮在裡面，也玩出了電影的可能性。」[13]

選楚浮當主角是有道理的，他本身是導演、影評人（影片與觀眾的中間人）、電影作者（auteur）的創造者，而他飾演的角色是一項計畫的總監，負責協調技術人員透過光與聲來掌握通訊。他還派出攝影小組到戈壁沙漠拍攝外星人出現的跡象；攝影組跟著他去印度，最後在壯觀的結尾裡，站在一排電影攝影機之間。

史匹柏的「太陽風」（solar wind）[14]母題（讓心理投射變得像光一樣可觸摸得到），在一群追蹤幽浮的人以為直昇機探照燈就是他們慾望的客體時，創造了一種希區考克式的假戲劇高潮。這場戲展現了史匹柏的打光風格是如何迅速地成為他電影內在的基準，並在觀眾與片中角色都誤認是幽浮的時候，說明了觀眾與角色的視界是如何交會在一起。欺瞞觀眾正如「正／反拍鏡頭」（shot/reverse-shot），鼓勵觀眾去認同角色：直昇機飛到頭頂，我們才聽見螺旋槳的聲音。雖然這是第一次「不誠實」的操縱觀眾，但至少是本片第三次騙觀眾——第二次是汽車頭燈從後方照著羅伊・尼利（Roy Neary，李察德・瑞福斯飾），預告幽浮出乎意料地升空飛越他的卡車；第一次則是先前提及的巴拉班與瑞福斯外

型相似。觀眾因此被暗示去改變他們的認知。[15]

在電影的隱喻裡，可見光束的功能一直是「神祕的燈光」[16]，但不僅如此而已。例如在尼利第一次遇到外星人時，太陽風讓十字路口的訊號跳動，也讓太空船發出來的光芒像放映電影一樣閃晃。《一九四一》的攝影師威廉・福雷克（William A. Fraker）解釋說，那部電影的每一個場景都煙霧瀰漫，是為了把特效模型所需要的吊線隱藏起來，並在縮小模型上創造出從遠距離拍攝的透視感，同時也讓光線搖曳，使影像出現「層次」（texture）。[17]類似的理由可能也使得《第三類接觸》裡出現許多光束，然而，史匹柏之所以發展出這種被稱為「神之光」的視覺風格，靈感來自他童年在猶太教堂體驗過類似的光線。[18]在跟角色的慾望有關的場景裡，他繼續使用這種風格，儘管這些場景顯然不需依賴任何特效，例如《紫色姊妹花》裡大部分的場景。

角色反覆地被光吸引，表情震驚，臉孔被他們所注視的東西照亮——聚集在雷達螢幕旁的機場飛行管制員、圍繞在電腦旁的幽浮專家們、群聚在路邊的幽浮追蹤者，還有主要角色們：尼利、吉莉安（Jillian，麥琳達・迪隆〔Melinda Dillon〕飾）、貝利（Barry，凱利・葛菲〔Cary Guffey〕飾）與拉寇姆（Lacombe，楚浮飾）。他們代表了觀眾，「在電影裡的大多時候都在看著、聽著美好的景象與聲音。」[19]科學家在結尾看著太空船的空中芭蕾舞而鼓掌。寇姆斯把尼利急於接觸他想看的東西的衝動，比做「吸引觀眾來看這部電影的東西，邀請觀眾成為一般人（Everyman）……所以在某方面來看，這部電影是『關於』其自身便是幻覺。」[20]史匹柏曾在別處宣稱：「光就是磁鐵。」[21]派伊與麥爾斯在現場工作照裡記錄著——這對敘事形象（narrative image）有重要的貢獻——「唯一的奇景就是令人眼花撩亂的白光」。[22]

拉寇姆說，那些被太空船降落吸引的人，「被『驅使』去找到『一個答案』。」他們與觀眾站在相同的位置，被往前牽引去追尋敘事的結局。從主流敘事的慣例來看，尼利問道：「如果我從沒來過這裡，怎麼

會知道這麼多？」尼利戴著防毒面具時，主觀觀點與音效這類手法會促使觀眾去認同他（無論是以什麼方式突顯他的故事來讓觀眾認同），雖然對其他角色來說，角色的正／反拍鏡頭所建立的認同沒那麼緊密——對太空船降落時的所有「觀眾」也是如此，所以奇觀才能明確地成為集體的經驗。

尼利與吉莉安的關係有些敷衍地提供了一段異性戀羅曼史，並與古典好萊塢電影的目標導向追尋的歷程交錯，確認了他們倆是認同的角色：先是個別，然後兩人一起喚起觀眾的反應。在太空船降落時，他們躲在大石頭後面扮演觀眾，這是名副其實的偷窺情境。他們的對話裡有電影觀眾的評語——「你想看清楚點嗎？」「我看得很清楚。」——而他們的驚嘆，如「我們是唯一知道的人！」將他們的觀眾位置與兒童興奮地幻想原初場景（the primal scene）[23]連結起來。觀看者／觀看對象的剪接手法，把攝影機的視界與他們疊在一起，當我們分享他們的觀點時，攝影機視界則變成我們的視界。蘿拉・莫薇（Laura Mulvey）在討論希區考克電影的論述中說：「觀眾被吸進一種在銀幕裡窺視的情境，而敘事則在電影裡諧仿觀眾的處境。」[24]儘管史匹柏電影裡的窺視癖通常被認為與性無關。科學家們的墨鏡也象徵了窺視癖，強調了他們的注視卻遮蔽他們的眼睛：這給了戴墨鏡的人不被敵視的力量，就像電影觀眾所體驗到的幻想的宰制（illusory mastery）。

「讓電影技法裸露出來可突顯自我指涉」，這也是「藝術動機」（artistic motivation）的一個面向。[25]在史匹柏的電影裡，自我指涉的手法實際上是有道理的。在印度拍攝吶喊口號群眾的橫移鏡頭，一支長桿收音麥克風固定在景框中間，刻意賣弄地違反了「隱形」敘述的首要規則。標示降落地點的探照燈，從遠處看來像是電影首映會（或是搖滾音樂會，這個地點的代號是「月之暗面」[26]。在降落地點首先聽到的聲音之一，是一個工程師在測試音響系統；與外星人的通訊，則是透過合成電子琴加上燈光表演）。如同大衛・鮑德威爾（David Bordwell）、克

里絲汀·湯普森（Kristin Thompson）與珍妮·史戴格（Janet Staiger）所觀察的，「讓電影技法裸露出來」可助長鑑賞力：「觀眾中只有少數有判別力的人可能會注意到。」[27]

在幽浮降落的場景裡，整套電影機制（cinematic apparatus）都出現了，攝影機、燈光、音響工程人員，廣播系統宣布事項：「先生女士們，請找位子坐下。」「可以把舞台區的燈光調暗百分之五十嗎？」現場就像它應該出現的樣貌：攝影棚場景。就連史匹柏電影製作過程的極度神祕感，在這部片裡也找得到平行對照。敘事裡的銀幕，強調了我們正在注視的銀幕。貝利的注意力被景框外的光線吸引時，鏡頭透過紗窗拍他，讓原初認同（primary identification）所必需的「鏡面」顯露出來。電影也極度鼓勵二次認同（secondary identification），貝利驚奇的表情，加上光束證明了有某物在那裡，引起我們想去分享他所見的期望。觀眾同時「投射」進他的處境，以及敘事裡（古典寫實主義的觀眾的期待其實就保證了最終能獲得滿足）。

銀幕與百葉窗橫斷敘事內的「視覺流」，條狀的陰影讓光可以被看見。在電影尾聲，通往太空母艦的白色長方形光束，把拉寇姆與尼利一起拉上去——他們分別代表「導演」與「觀眾」，也是故事線裡最後匯聚的核心認同角色。「如同佛洛伊德所言，認知與意識是一道光，它有照亮與開啟的雙重意義，就像電影機制的配置一樣，電影同時照亮與開啟。」[28]（保羅·許瑞德〔Paul Schrader〕早先也曾寫過《第三類接觸》，他是個筆鋒極健的影評人，既敏銳又淵博。儘管後來許瑞德爭取要在劇本掛名，但美國編劇家公會〔Writers Guild of America〕做出對史匹柏有利的裁決，讓他獨享編劇的頭銜。但從電影對觀看、鏡子與認同的強調看來，「拉寇姆」與「拉康」的諧音是否純屬巧合，頗令人玩味。）

像愛麗絲夢遊仙境一般，尼利融入空白景框中，他走在觀眾之前，從不盡滿意的郊區人生（破碎的婚姻、失業），穿過鏡子走進幻想（支

撐他的慾望之物），這明顯地與電影有關。他退化回高尚野蠻人（noble savagery）的狀態，執迷地在家裡用泥土與垃圾製作幽浮降落地點的模型，滿臉髒污、表情激動，這個畫面與他的主觀鏡頭（顯現出鄰居的居家活動）交錯；鄰居們耙理草皮、洗車的同時，攝影機位置與場面調度強調出尼利的疏離，讓鄰居們看起來像《天外魔花》（*Invasion of the Body Snatchers*, 1956）裡被外星人附身的人。相反地，太空船的內部令人覺得像巨大的戲院大廳，正中央有一座閃閃發亮的水晶燈。長方形的銀幕同時投射也接收光線，讓人聯想到梅茲的雙向相反視覺流（尼利與吉莉安的創作衝動，確實強調了投射與內射的相互性）。電影中的那些銀幕與銀幕的光線是從側面拍攝的，類似《大國民》（*Citizen Kane*）裡要進入放映室之前的轉場（史匹柏的打光風格無庸置疑地受到《大國民》的影響）。太空船的中心也是個巨大的電影拷貝轉盤。

尼利進入太空船時的配樂是迪士尼的〈當你向星星許願〉（When You Wish Upon a Star）。在《第三類接觸》裡，電影比較像是材料（substance）而非次要主題（sub-theme），片中的典故從明顯、證據十足的例子——攀登魔鬼塔（Devil's Tower）的場景，引用了《北西北》（*North by Northwest*, 1959）裡農藥噴灑飛機與拉什莫爾山國家紀念碑（Mount Rushmore）的橋段——到晦澀的典故與行內笑話都有。太空船場景的配樂的貝斯部分，複製了卡普拉（Frank Capra）導演的《富貴浮雲》（*Mr. Deeds Goes to Town*）中，主角迪茲（Deeds）繼承兩千萬美元遺產時演奏的低音號旋律，而兩千萬正是《第三類接觸》最後獲准的製作預算；開場沙風暴中位於前景的圍籬，以及稍後沙漠中與背景並不協調的船，是從《阿拉伯的勞倫斯》（*Lawrence of Arabia*, 1962）借來的。史匹柏習於展現羅蘭·巴特（Roland Barthes）、克莉絲蒂娃（Julia Kristeva）與其他理論家的論點，所有的作品與閱讀都具互文性（intertextual）。巴特認為，任何文本都是引用的材料，被詮釋的方式是看其如何承載其他文本的記憶。[29]

有人指控史匹柏操縱觀眾，在此議題上值得提出的論點是，在許多案例中，觀眾投入（spectatorial involvement）仰賴的比較不是傳統的隱形敘述策略（但在大多商業電影中還是存在），而是生產力（productivity）的概念，它消除了主體／客體之間的差異，主體成為觀眾與文本的論述互動的位置，因此觀眾通常有成為發聲主體的感覺。[30]在史匹柏的電影裡，觀眾有可能超越單純的敘事理解而愉悅地投入文本，這一點可能是刻意經營出來的。

## 《第三類接觸》與後現代主義

如同巴特所定義的，史匹柏的電影是「可書寫的」文本。我的目的並非把這些電影帶回菁英文化，而是想提出：它們的複雜性容易因評論者強加不適當的解讀而被忽視。巴特認為：「重新解讀與我們社會的商業與意識型態習慣相反，社會要我們在消費（吞食）故事之後，立即把它『丟開』，如此我們就可以去看另一個故事、買另一本書。」[31]如果閱讀是這麼回事，對電影來說更是如此，因為它對觀眾來說沒有具體的存在，是「想像界的能指物」。閱讀書本可以不受時空限制，而電影在錄影帶出現之前，被認為是稍縱即逝（transitory）的藝術（與文學不同）。的確如此，布里東寫道：「要把某物做為娛樂呈現，就是將它定義為可被消費的商品，而非要被解讀的文本。」[32]

可是很多人確實會反覆地看同一部電影。賣座電影製片唐·辛普森（Don Simpson）與傑瑞·布洛克海默（Jerry Bruckheimer）觀察到：「美國青少年男性觀眾重複看一部電影五、六次，還有人看過《比佛利山超級警探第二集》（*Beverly Hills Cop II*）十五次。」[33]吸引這類觀眾的《第三類接觸》，需要我們更仔細的檢視。它的聽覺與視覺資訊如此密集，因此笑話與典故若隱若現：在環境音效中埋藏著來源不明的公眾廣播聲音，叫科學家「看天空！」（典故來源：《魔星下凡》〔*The*

*Thing From Another World*, 1951〕）因為敘事的壓力與驚心動魄的奇觀，這個聲音在觀眾意識裡被邊緣化。這個聲音接著說，太空船將從「北西北」方向過來，並且呼叫著喬治・卡普蘭（George Kaplan）——這是《北西北》裡一個不存在的人物，卡萊・葛倫（Cary Grant）所飾演的角色接了通電話，無意間被誤認為是這號人物。史匹柏決定要出《第三類接觸》特別版，無論背後的商業計算為何，這似乎確認了這部電影經得起反覆觀看。

關於史匹柏相信有幽浮這件事（這點不斷地在他生平報導裡出現），特別值得一提的是，這部電影費了相當力氣要觀眾別認真看待它，更絕對不以寫實的方式呈現。在外星人太空船首度出現之後，廣播聲音吟誦說：「各位朋友，節目到此為止！」（華納樂一通〔Looney Tunes〕卡通節目的口號）弔詭的是，如果觀眾覺得能投入玩弄電影慣例的影片，而非處理嚴肅議題的影片，就顯示遊戲是電影愉悅的核心。如同梅茲所論：「任何觀眾都會告訴你，他『不相信電影裡的故事』，電影裡發生的一切，彷彿就是要欺瞞某人，而他也會真的『信以為真』。」[34]這個「某人」與童年有關：「電影就像作夢一樣，在心理上具有退化作用，因為它喚起無意識的心智程序，並且偏好佛洛伊德所稱的『享樂原則』（pleasure principle），而非『現實原則』（reality principle）。」[35]《第三類接觸》那種兒童冒險的調性正是以上理論的例證，例如非有不可的瘋狂飛車追逐，以及試圖消解主角的慾望並故意欺瞞的權威人士。

因為好奇心與信任而被送進太空船的主要角色，是幼童貝利與孩子般的尼利（尼利玩模型火車，描述目睹幽浮經驗時興奮得無法呼吸，當他為所見的景象困惑、崩潰時，他的兒子卻嫌他是個「愛哭鬼」）。尼利兒童般的的本質與電影觀眾的性質有關：他想去看《木偶奇遇記》（*Pinocchio*, 1940），而他的孩子們都反對，妻子還調侃他是小木偶的蟋蟀好友。此外，外星人讓貝利的玩具動起來，讓他知道它們已經來了

（這讓貝利很開心，因為採用兒童的觀點鏡頭，我們也被逗樂了），它們也讓廚房用品動來動去，嚇壞了貝利的媽媽（這個成年人的觀點鏡頭使我們感到不安）。

## 想像亦或象徵？

觀眾心理退化作用只是觀影情境的功能之一（黑暗、舒適及身體的被動性滿足了自我喪失感的原始衝動，鮑德里〔Jean-Louis Baudry〕認為這種衝動是精神結構與生俱來的[36]）；另外則與連戲剪接（continuity editing）很有關係，這種技巧讓觀眾忘了自身具體的存在，並「認為自己……是純粹的認知活動（清醒的、警覺的）」[37]；還有就是敘事的特色，促使你尋找失落的物件。就算是複雜的敘事，也會重新演繹佛洛伊德的線軸遊戲（fort-da game），幼兒在此遊戲中克服母親的不在場：

> 古典敘事模式是原本的安排被打亂，最終又復原……敘事是慰藉的來源，失落的物件則是焦慮的原因………在拉康學派理論中，原初的失落物件——母親的身體——驅動我們生命的敘事向前發展，迫使我們在慾望無盡的換喻（metonymic）動作中，追求這個失樂園的替代品。[38]

貝利離開之前，景框外的太空船投射出「放映機光束」，他與母親在光束中擁抱，此時想像界與前象徵界（pre-Symbolic）的幼年連結起來，最後他的追尋是以團圓收場；同一時間，尼利被外型類似人類幼兒的外星人擁抱，被吸入名副其實的「太空母艦」中。觀眾也演出了線軸遊戲，從前電影經驗（pre-cinematic）對敘事形象的認知開始（在此與白光及令人屏息的奇觀有關，此敘事形象建立了對不在場的經驗之慾望），接著是幽浮吊人胃口地重複出現／消失。稍早描述過的那些戲弄

觀眾認知的把戲，也以類似的方式，透過幻想的宰制過程，令觀眾困惑，然後又重新宰制觀眾。

然而母親的身體「終究是無法再現之物的再現，因為能夠克服此失落的物件是不存在的」。[39]它無法被符指（unsignifiable），因此不能被記憶，它是鏡像期之前就存在的。蘿絲瑪莉‧傑克森（Rosemary Jackson）認為藝術幻想的目標是「在絕對零度的條件下，達成自我與他者、主體與客體的絕對一致性」。[40]用拉康的話來說，此時「身分是無意義的」。[41]這精確地描述了尼利被吸進太空船的那場戲，代表觀眾與電影工作者都被吸入空白的銀幕。他仍留在我們必須離開的地方：透過鏡子。傑克森強調，路易斯‧卡洛爾（Lewis Carroll）筆下的愛麗絲造訪了「一個非表意系統（non-signification）、非理性的領域」；《愛麗絲之鏡中奇緣》（*Through the Looking-Glass*）裡，在沒有文字的世界中有靈光乍現的一刻；《獵捕史納克》（*The Hunting of the Snark*）的地誌（topography）是「完美與絕對的空白」；但卡洛爾總是注定要回到「符號與語言遊戲的空虛愉悅中」[42]——正如同史匹柏與觀眾還留有「引用的素材」。然而，《第三類接觸》壯觀的戲劇高潮，透過從語言逃脫至抽象的聲音與光（電影表意系統的「原料」），或多或少已經帶領我們往那個境界走。

尼利被吸進太空船（觀眾慾望的投射），反轉了拉康討論兒童發展的三個決定性時刻：他退化穿越鏡像期，把自我認同納入超越的一體性（transcendental unity）；他滿足了由線軸遊戲所象徵的慾望，逃脫了語言的位置性（positionality）；他是透過打破家庭關係與抗拒權威來抵達此境界，因此顛覆了伊底帕斯情結（對律法的服從）。

觀眾退化進入想像界，是透過對攝影機的原初認同，因此而對角色產生二次認同，把他們當做觀眾的替身（鏡像期更完整的鏡映對象）。此替身將認知者置於主體的位置，同時以提供窺視癖客體的方式，滿足掌控的需求。如同梅茲所稱：

在電影院裡……我可以認知到一切……我不在銀幕裡，卻實在
地存在於放映廳中，我是巨大的眼睛與耳朵，若是沒有我，被
認知的東西就沒有人可去認知，換句話說，我就是電影符指的
組成物質（電影是我製造的）。[43]

《第三類接觸》做為典型的科幻片（就像史匹柏大多數的電影），
角色的替身作用也以類似的方式彼此定義了角色。尼利與吉莉安的冒
險旅程是以鏡子的鏡頭開始，兩人相遇之前也是以同樣的方式拍攝，
月光在他們臉上灑下葉子的陰影。稍後，兩人互相支持他們繼續追尋
的決心。交叉剪接將尼利（拿著地圖努力找尋方向）與製圖師洛藍
（Laughlan）連接起來，是洛藍派他去追尋的，洛藍的名字又與拉寇姆
諧音。拉寇姆在一場研討會中展示手語如何象徵合成音效的鏡頭，則剪
接至用木琴彈奏出相同旋律的貝利。在電影尾聲，一個外星人鏡映了拉
寇姆的手語，而音樂二重奏與燈光秀明顯地確立一件事：這些外星訪客
把科學家的慾望投射回去。此外，太空母艦的底部——以「光的城市」
的意象呈現。[44]

## 頌讚

史匹柏電影的觀眾／文本關係隱含的意義，將在後面的章節討論。
在此我們暫作結論，我們注意到，《第三類接觸》做為公眾事件，與古
老的文學類型曼氏諷刺（menippea）[45] 有共同的元素。它「打破了對歷
史寫實主義或故事可能性的需求」[46]，並與嘉年華做連結，在此「每個
人都是主動的參與者，大家都融成一體……」嘉年華的人生脫離了生命
常軌，在某種程度上它是「被翻轉的人生」、「倒錯的人生」。[47]

鏡子的隱喻相當顯著，融為一體也很重要，不只是因為它被銘刻在
電影的尾聲（把光亮等同於渴望，這不僅是宗教圖像學的慣例，也是史

匹柏風格的特點），也因為電影本質上便承擔了社會的呈現，並圍堵了可能具顛覆性的慾望。電影是科技淨化版的曼式諷刺，在獲得許可的無政府狀態下，違反法律與道德得以恣意妄為。如同嘉年華一般，電影可能具顛覆性，因為它的進行是靠解構「所有人類整體最被珍惜的一種：『性格』（character）的一致性」[48]。

　　楚浮讚賞《第三類接觸》甚至可以在沒有「壞蛋角色」的情況下獲得成功。[49]衝突不能算是「已解決」（resolved），應該說是「被消解」（dissolved），衝突暗示差異，而想像界則放棄了差異。就像《洛基第二集》（*Rocky II*, 1979），根據沃克汀（Walkerdine）的說法，這部電影代替觀眾實現了「想在他方、成為別人的可怕慾望：為了出人頭地的掙扎」[50]，《第三類接觸》讓觀眾得以從自我與人生的扞格之處解脫出來——從不假裝這部電影只是幻象。

　　布里東描述到他跟一群觀眾看恐怖片，對他們來說「可預期性很明顯是主要的愉悅來源」，他並提到「藝術已縮小至它的第一因（first cause），而我有種不協調的感覺……覺得自己被邀請去跟觀眾融為一體。」[51]反諷的是，他對電影作者論式的偏好（喜愛處理普世道德困境的電影），讓他完全看不見觀影愉悅的主要組成物，《第三類接觸》可說當之無愧（雖然以比較不被預期的方式）。自從喬治・梅里耶（Georges Méliès）以來，幻想與科幻一向都是光的奇觀，類型的慣例阻止了過度的表意化。保羅・維里利歐（Paul Virilio）論道：「電影觀眾以集體、同時的方式提供並接收的東西是光……在電影中，說公眾打光（public lighting）要比說公眾形象（public image）要來得更適切。」[52]文學與戲劇的批評模型無法認知到，符徵跟敘事及情節一般重要。對觀影愉悅來說，「電影機制」所扮演的角色跟「電影機制的再現」同樣重要。■

Chapter **2**

# 飛輪喋血

人類的墮落

Steven Spielberg

人為什麼漫遊？為什麼浪跡天涯？

為什麼離開床與穀倉，離家而去？

越騎越遠，越騎越遠，越騎越遠⋯⋯

——《搜索者》主題曲

黑暗。一扇門碰一聲關上，引擎啟動。朦朧中一台腳踏車出現，又迅速地消失。攝影機往後退，穿過一個長方形、與銀幕形狀大小相同的景框。白天，一扇車庫門，車道，郊區獨棟房屋，攝影機橫搖，然後迅速地往前推，拍攝發出尖銳噪音的輪胎。

現代的幽靈移動鏡頭（Phantom Ride）[1]於焉開始。維多利亞時代的電影將攝影機架在前進的車輛前方，以此頌讚機械運動時令人興奮的刺激。這類電影在遊園會播放，旁邊就是雲霄飛車與摩天輪。它們預見了電影與搭乘雲霄飛車及摩天輪的相似性，後來《大白鯊》與《侏羅紀公園》即利用了這一點。它們顯示了電影具有吸引觀眾的能力，也是一種奇觀與科技。這種雖在場但缺席（present absence）的觀影經驗令人著迷，也讓日常熟悉的事物變得奇特。

《飛輪喋血》是電視電影，吸引了相當數量的觀眾與正面評論，而它的規模、野心與風格顯然更適合電影院。史匹柏想以畫面說故事，不用囉唆的電視鋪陳手法，但在焦慮的電視台高層堅持下，他用了最少的戲劇獨白。[2]後來史匹柏也為海外加長版加了對話場景與旁白，大部分是多餘的，有些人則甚至認為其「令人難堪」[3]。儘管他本人抗議，在發行商的指示下，這些場景與旁白仍然保留下來。即使做了這些妥協，《飛輪喋血》仍贏得許多影展獎項與評論界的認可，海外票房高達八百萬美元（超過預算的十倍，在美國廣播公司播放前就已經回本獲利了）。後來影片終於在《E.T.外星人》之後上映，但觀眾對花錢去看一部十年前的電視電影猶疑不前，因此在票房上表現不佳。

史匹柏的「本週電視電影」版是從公路開始的，戲院版自我指涉地

把觀影經驗從住家移到戶外，既暗示電視與電影的不同，也將這種差異整合進電影成為奇觀。開場是電影版四個額外場景之一，其實就是《搜索者》開場與結局的反跳（reverse angle）鏡頭。黑暗（正如放映廳裡的漆黑）代表電影景框開啟，之後就要脫離家居生活，進入了寬銀幕的西部（景框在銀幕上開啟，環繞著觀眾）：光線強烈的景觀裡，孤注一擲的人們進行著一對一的對決。

看不見的汽車駕駛加速行駛，掠過「停車再開」的指標。接下來的事件暗示他對闖入競爭與異化的社會早已習以為常，並被孤立在以自己的法則所規範的生存方式中，如後面的情節所暗示，尤其是在他憤怒的時候更是如此。這同樣也意謂著反叛，是一種挑戰邊界與目無法紀行事的意志。《飛輪喋血》並不為他的郊區挫折感背書，雖然影片可能想藉此諷刺。電影並未交代明確的動機，且經常採取追逐於後的大卡車角度，用這種方式測試主角的理智與決心，並殘酷地享受這個過程。它也變成對觀眾的攻擊，所知甚少的觀眾無法明確地下判斷，也因為不知情而移除了潛在的障礙，比較容易投入情節中的衝突。

難以想像一個沒有角色、只有抽象力量的敘事（愛森斯坦〔S. M. Eisenstein〕計畫改編《資本論》〔*Das Kapital*〕；愛因斯坦〔Albert Einstein〕則建議《大力水手》〔Popeye〕原創者戴夫與麥克斯・富萊契〔Dave and Max Fleischer〕，把他的相對論改編成動畫。但兩者皆落空）。抽象事物本身不會讓觀眾感興趣，而敘事卻將抽象概念擬人化。在假想的劇情中，敘事探索經驗，其結果不會對觀眾造成很大的影響。人性面向將希望、恐懼、慾望、矛盾、困惑或渴望擬人化，所以這些概念可以被認知，而且觀眾或許可以在這些概念裡看到自己。推動《飛輪喋血》故事的部分動力（並以此維持觀眾的參與），正是它從未提供的——對大卡車的認同，以及從認同延伸出的雙向關係。大卡車造成的威脅依慣例被擊敗，卻逃離了觀眾的全面掌控。多餘的意義仍在，也遏阻它代表什麼（未說明清楚）的疑問。當然，汽車駕駛的名字大衛・曼恩

（David Mann，丹尼斯・韋佛〔Dennis Weaver〕飾）引發了寓言式的解讀；但無論大衛殺死巨人歌利亞[4]是為了自己或拯救世界，他的姓是否代表普世的人性，或只是被惹惱的陽剛性格，這些問題都沒有解答。除了緊湊的劇情安排之外，這些不確定性也對影片有所助益，抗拒概要式的詮釋，是陳述而非問題的解決方法，因此對廣大的觀眾有吸引力。

## 認同

假設如梅茲所稱，電影觀眾認同電影機制，在一部寫實電影裡，攝影機變成我的眼睛，音軌成為我的耳朵。我拒絕承認我是誰、我在哪裡，並退化穿過鏡像期進入想像與銀幕合一的境界。然而我的想像立場必須與故事事件有關聯，從一個相對上較為連貫與一致的觀點來觀察，並不一定需要單一觀點，敘事可將心理衝突外化至對立的力量上。

此外，敘事從散裂走向結局，藉由逐漸分配故事資訊，扣住重要資訊對戲劇效果來說舉足輕重。電影延後愉悅掌控權的方法之一，是僅讓一個或多個角色知道訊息。電影在情節中建立與角色的二次認同來提供立場，而非讓觀眾無所不知。哲學、心理學與政治的爭論，質疑這個現象如何、為什麼、到何種程度，甚至是否發生。[5]然而，形式機制（formal mechanisms）是靠將觀眾的觀點置於與角色相關的位置來敘事。《飛輪喋血》密切地採取汽車駕駛的觀點，這個事件被觀看的角度，在意見或判斷的層面上，大多與隱喻的觀點相符，而隱形的、不在場的敘事者，表面上是中介者，但其實是一種效果，暗示了這個觀點。

開場含蓄地將曼恩呈現為大致上守法、和平與無害的人。除非遇到矛盾，「初始效應」（primacy effect）[6]將持續下去，建立起塑造角色的基準（baseline characterization），接下來的資訊則會用此基準來做判斷。[7]大卡車只是擾亂了正常狀態，雖然它無名無姓，且呈現了不被喜歡的特質，如灰塵與污染，在它第一次追上汽車時，卻不自覺地帶有惡

意。儘管對石油與重機械的厭惡，可能來自中產階級的經驗，並符合郊區生活的整潔性與消費者對生產過程的漠視。在虛構中，可能會誤以為故事有其他發展方向，但這個故事是沒有另外一個面向的。敘事在創造故事的同時，也創造了忠誠。情節與其被處理的角度密不可分：它們是同一個結構裡互相依存的面向。在虛構中，雖然觀點本身無關輕重，但觀點暗示了共鳴的體系（structure of sympathy），並使其適應的程度具有意識型態上的重要性。舉例來說，女性主義的解讀常專注在主流電影如何建構男性版本的事件，卻讓女性言說邊緣化、沉默或缺席。

旅程繼續在城市街道進行，觀眾與駕駛同時聽到廣告與路況報導，而攝影機也提供了視覺上可與聽覺觀點比擬的視角。這些手法突顯了即將發生的爭鬥，是在平庸的環境裡發生的。進一步來說，也可能是向史匹柏的形塑文本（formative texts）之一致意：奧森・威爾斯的《世界大戰》（*The War of the Worlds*, 1938）廣播劇開頭先模擬平常的廣播節目，然後新聞快報才提供了敘事的混亂（narrative disruption）。（威爾斯率先使用層疊音效與對話交疊的技巧，這些是史匹柏頻繁使用的手法之一。後來史匹柏買了威爾斯《世界大戰》的劇本，連同《大國民》與《北非諜影》〔*Casablanca*, 1942〕一起封在玻璃咖啡桌裡，旁邊還展示了《大國民》主角肯恩的「玫瑰花蕾」雪橇。史匹柏青少年時期租了一九五三年《世界大戰》電影版的八釐米拷貝[8]，二〇〇五年他重拍了這部電影。）

在連續的高速公路隧道裡，演職員表一開始只壓在黑色畫面上，電影的巧技自覺地對比出另一個空間與光的「真實」，它與電影裡的「真實」交替出現。意識到這些文本性（textuality）的暗示或表演，無論是一九七〇代的觀眾，或是史匹柏明星人物（star persona）的觀點，都提出了「第三種」認同：認同對象是史匹柏、不知名的「隱晦作者」，或是一個被認為會在文本裡塞進引用、內行人笑話與典故的電影作者；不管是哪一種情形，對於文本與其表面上處理的議題，觀眾與他同樣都是

電影愛好者。

觀點鏡頭，往前進的動作，沒多久聽到廣播上call-in的電話，促進對攝影機位置的原初認同，並對觀眾仍沒看到的駕駛產生二次認同。誰是駕駛、要開往何處，繼續保持神祕，同時也引導觀眾主動投入。觀眾只聽得到劇情內的聲音，稍後才會出現角色內在獨白與偶然才有的音樂，此手法自然建立起敘事的可信度。

從車外拍攝的第一個鏡頭（位於鐵絲網之後），引出了西部意象，這個鏡頭暗示了沒有盡頭的道路，同時也有陷阱與潛在暴力的含意。收音機裡一個家庭主夫接受調查時抱怨：結婚二十五年，他不再覺得自己是「一家之主」。男性焦慮伴隨著往鏡中駕駛眼睛橫搖的鏡頭，然後插入收音機的特寫，這個主觀鏡頭將觀眾崁進駕駛的位置，緊接著的鏡頭是透過擋風玻璃形成的銘刻銀幕（inscribed screen），拍攝駕駛的臉部特寫。就在大卡車挑戰任何穩固身分認同的概念之前，這組鏡頭充滿了拉康理論的意涵。鏡子（令人聯想到電影寬銀幕）透過退化至想像界的方式，再度讓觀眾對鏡映的他者（the specular Other）產生認同。同樣的，透過擋風玻璃的鏡頭反射，在觀眾與角色之間重新銘刻一個介面。這暗示了分離、拆散、漸弱，觀眾再也無法緩和曼恩的困境，正如希區考克立體電影版[9]《電話謀殺案》（*Dial M for Murder*, 1954）中的葛麗絲·凱莉（Grace Kelly），當她向放映廳伸出手時，觀眾同樣無能為力；但是距離也讓觀眾有可能意識到電影是文本，是象徵秩序（Symbolic order）的一部分。這種交替作用與相關聯的張力，一直是史匹柏電影核心與特殊的元素。

曼恩駕車過鑽井架時，收音機傳來抱怨：「她就是這麼凶悍。」這樣的組合在主題上，將公路對抗與性別連結起來。此畫面平凡無奇，因此令廣播更引人注意，所以當大卡車追上來、超車插進車道並減慢速度時，觀眾可以感受到曼恩的訝異。他再度超過大卡車，大按喇叭並閃大燈，對決正式開始。

## 視野

曼恩在加油站停車，大卡車在具壓迫感的雙人鏡頭裡占了主導位置。曼恩把眼鏡擦乾淨，開啟了史匹柏將持續下去的主題——視野的清晰度。鏡頭變焦推進至卡車司機的手，觀點接近曼恩的視角。一切都是透過車窗玻璃形成的銀幕觀看，尤其是在畫面突然模糊移動的時候，如同柏格曼的《假面》裡賽璐珞燃燒的效果：一個加油站員工走進鏡頭，清洗車窗，阻礙觀眾認同卡車司機。觀眾只看得到牛仔靴。曼恩專注在那雙靴子上，拒絕加油站員工換水箱管的建議，那人開玩笑地說：「你說了算。」曼恩漫不經心地回答：「在我家我說的話才不算數。」那些因史匹柏拍愚蠢動作片或兒童電影，而不把他當一回事的評論者也許會想到，這種對手與腳的強調（在《E.T.外星人》裡也重複過），是這位電影知識豐富的導演從法國導演布列松（Robert Bresson）借用來的手法，而布列松的信條同樣可以概述史匹柏的導演手法：「讓大眾習慣在只獲得片段的時候去猜測整體。」[10]。對不欣賞史匹柏極有效率的分鏡表的評論者來說，在不同的詮釋程序（interpretive agenda）中，這種漫畫書式的構圖變成在美學上精確且純粹的電影攝影。[11]刪減到極致的單純性，被孤立在如牢籠裡的角色，用旁白呈現角色的獨白，在尋常地點裡為存在而掙扎。在《飛輪喋血》裡，這些都具有布列松的風格，而《計程車司機》（*Taxi Driver*）還晚了它五年。（編劇許瑞德與導演史柯西斯〔Martin Scorsese〕所言無誤，一九七六年的《計程車司機》是向布列松、希區考克與《搜索者》致敬的電影，而史匹柏在資金與剪接上也提供了協助[12]，而且還曾考慮過要執導這部電影[13]。）

叫喚加油站員工的鈴聲反覆響起，在潛意識的層次上，大卡車幾乎已經在聽覺層面入侵了；在視覺方面，也把卡車停在加油管上。擾人、不祥與持續的聲音，是標準的製造恐怖的手法，它也讓人想到西部片裡火車停靠時的鈴聲。現在，卡車司機的手臂以剪影出現在前景，在強調

他已經接近的同時，也保有他的匿名身分，他的手按了喇叭，讓卡車的存在產生壓迫感，並強化「它」的不耐煩。

正在打電話回家的曼恩，採取了一種誇張的男性姿態，沒有把握地把一腳抬到桌上，但是立刻把腳放下好讓一個女人通過。深焦的長鏡頭再度讓曼恩變得渺小，並拉開觀眾與他的距離，而這個角色在開車的時候充滿了畫面，彷彿是他在推動敘事。前景的一隻手打開了滾筒式烘衣機的門，回應稍早的鏡頭，在車外看到的那條手臂其實是那個女人的。鏡頭繼續，現在透過那扇塞滿畫面的圓形玻璃門拍攝。曼恩簡直是透過女性鏡頭被觀看，在第二波女性主義的高峰，這部電影反覆地將女人與家事連結起來。他的妻子（她那邊的鏡頭與曼恩這邊交叉剪接）在講電話時，穿著諧仿五〇年代廣告的圓點連身裙與圍裙，兩個孩子坐在地板上玩。將近飛車追逐的最高潮時，在曼恩誘引大卡車離開文明、開上石板路的時候，出現了卡通《嗶嗶鳥》（*Road Runner*, 1949-66）裡荒涼的地景，我們只看得到電線桿與風滾草，此時瞥見一個女人正在晾衣服。現在，他為了一件事向太太道歉，但她怕又會吵架，因此不太願意討論。顯然他們的關係很緊繃，儘管他繼續說著甜言蜜語，對話內容卻轉向他被認為具有的弱點。他誇張地問道，她是否期待他跟一個熟人打架，她說此人在公司「簡直就是試圖要強暴」她，而曼恩卻什麼也沒做。然後她要他保證會準時回家，「是你媽，天曉得怎麼回事，她不會過來找我。」然後沒說表示愛意的話或告別就掛了電話。前景的烘衣機內的衣物繼續被清出，強調了男性與女性的世界是分離的：開放的道路與家庭；暴力、競爭與養兒育女、照顧。這個巡迴推銷員已經繼承了獵人／保護者的角色。卡車發出具威脅性的喇叭聲。

**聚焦**

這個糟糕的上班日，曼恩不見得會意識到神話的迴響或是社會意

義。儘管在電影中是由真人來扮演，角色是文本的建構物而非真人。角色是意義的叢集，在符號的組群（constellations of signs）中增長；角色的塑造是透過表演、場面調度與剪接的交互作用而發生的。角色同時組成了敘述（narration），敘事（narrative）是角色經歷的事件，而做相互衝突力量的文本體現（textual embodiment），角色也會反過來造成或回應事件。因此除了文本為他們創造的之外，他們沒有自己的心理特點，因為在解碼（decoding）啟動之前，他們並不存在。除了文本所提供的之外，他們沒有過去、沒有記憶。即使精神分析能夠探究敘事結構與認同象徵體系，也對觀眾為什麼體驗到心理投入與文本愉悅提出見解，但用精神分析法分析角色並不合理。符號的群集沒有意識，更別說是無意識。雖然尋找文本的無意識有用，其在意識型態上徵候性（symptomatic）的壓抑或否認，角色除了文本展現的之外，別無內在生命，談論角色心理沒什麼意義。把曼恩無意識地積極去挽回他受到威脅的陽剛特質（masculinity），或他意識到他的陽剛特質遭到挑戰，當成是在投射敘述所暗示的屬性，只有在他是真人的時候，這麼想法才合理。

敘述者是聯繫或講述事件的隱形中介者，並在事件中表現了態度。敘述者不是作者，如果作者論的解讀認為史匹柏是作者，他或許會以不同的方式建構任何場景。儘管導演存在的軌跡可辨認，他仍然在文本之外。然而，敘述者是想像的訊息選擇者與訊息控制者——訊息是敘述的另一產物，其他兩個產物是角色與敘事——就算不知道史匹柏，敘述者仍然存在。史匹柏是否喜歡加之於他導演手法的寓意或意識型態解讀，這點毫不重要。敘述者是在建構平行與對立關係（能夠讓寓意解讀站得住腳）時才成形的一種意識，它是敘述想像的擬人化（imaginary personification）；也是一個看起來前後一致的位置，觀眾可以以此位置參與故事，這個位置是敘事最能被理解的地方，因此它取得了信任。

以上對敘述的討論（反對觀眾是被動的概念），是被理論及實證觀眾研究（質疑是否所有觀眾都被要求進入被銘刻的主體位置）所影響。

女性主義批評強調媒體接受（media reception）中的性別差異，在討論《紫色姊妹花》時會很明顯，例如種族、階級與歷史背景等因素也會影響觀眾建構的意義。在此不把所有讀者放在同樣的位置，否則對於文本的狀態或意義，意見就不會有太大的歧異。

比起企圖建立一套敘述及其如何影響觀眾的完整理論，專注在特定文本的實踐上還比較有建設性。一個有用的概念是聚焦（focalization）[14]，它只關心敘述者（「誰發言」，或對電影來說更精確是「誰發聲」）與角色（意識的中心，「誰看見」）之間的關係。聚焦必然得透過鏡頭觀看的隱喻：也就是角度、距離、焦距、包含或排除、過濾、清晰或扭曲。

曼恩陽剛特質的不穩定，是他的判斷或是電影的判斷，這是個聚焦的問題——推論是他的個人弱點（逆向閱讀）或社會發展的徵候（前向閱讀）。敘述者在敘述時，並不會「跟隨」角色觀看或了解，即便在倒敘裡，敘述也永遠是現在式。敘述者在他處講述故事，已經知道故事內容，而不是經歷故事。它採取由外而內的觀點，它的時間與被敘述的事件時間不同。假若符合敘述的需要，觀眾可以「隨著」角色觀看並了解，但也可以知道的比角色多或少。希區考克假想了一個著名的橋段：桌子底下的炸彈殺死一個角色。如果他知道炸彈在桌下，我們也知道，我們可能會跟他一起焦慮。[15]但如果故事要他不知情，然後讓炸彈炸死他，敘述可以用其他方法呈現這個事件。敘述者扣住炸彈的訊息：我們看到了普通的情節然後突然被嚇到。敘述者引人去注意炸彈：我們感到焦慮、無助、緊張、不知道炸彈是否或何時會爆炸。這種被控制的過濾包含了兩個層次的訊息：角色的與敘述者的，這兩個層次可以完美合一或完全分離，兩者之間的關係也可以改變。聚焦可以自由地在角色之間切換，可以嚴格地限定在一個或一些角色身上，也可以多少保持超然，光是敘事觀點無法解釋聚焦。

當卡車迫使曼恩進入越來越致命的情境，讓他幾乎失去對車子的控制時，主觀的鏡子鏡頭加強了「內聚焦」（internal focalization）。他的

陽剛特質已被妻子挫傷，但此時他接受挑戰，利用一處會車空地超過卡車而贏得勝利。他超車之後，經過「查克咖啡館」（Chuck's Café）的看板，把收音機打開，輕鬆的鄉村音樂標示了回歸正常的中場休息。在抵達這個避風港之前（店名趣味地以《嗶嗶鳥》原創者的名字命名，卻也暗示著得繼續往前跑的壞兆頭），卡車再度緊隨在後，逼他開得越來越快。然而，透過單一角色的內聚焦容許從卡車拍過來的鏡頭，貼近地面或接近輪胎以加強速度感，或容許從對決兩車之外的遠處拍攝。這些鏡頭無縫地剪接進曼恩的體驗，強調並確認了這段令他毛髮直豎的飛車追逐的客觀性。

來自多個州的車牌顯示，這輛卡車屬於各地，也哪都不屬於。與曼恩受限的世界（只有高速公路駕車通勤跟會議）相比，它是大世界的一分子。他偏離了尋常路線，走進一部公路電影，這裡的卡車司機是鄉巴佬（西部個人主義的擬人化，他們只服從自己的規則），對比《逍遙騎士》（*Easy Rider*, 1969）、《雙車道柏油路》(*Two Lane Black Top*, 1971)、《粉身碎骨》（*Vanishing Point*, 1971）片中，那些反文化的反英雄。車速接近九十英哩時，非劇情音效（non-diegetic）入侵（不協調、敲擊的刺耳聲），大卡車閃過汽車，尖銳撥彈的弦樂器主導了電影的音軌。大遠景鏡頭讓汽車與卡車失焦（曼恩的理解與控制力也是如此），此時音樂類似伯納・赫曼（Bernard Herrmann）所作的《驚魂記》配樂那般瘋狂地混亂（風景與前座開車的鏡頭，已經讓人聯想到《驚魂記》），最後汽車突然轉進卡車休息站，撞壞了一面白圍籬：這是被馴化的荒野的換喻。

## 誤認

一個老人家禮貌且關心地詢問：「先生，你還好嗎？」曼恩的眼鏡鏡片已經掉出來了，在比喻和實際的層面上，這強調了曼恩的視覺狀

態。電影畫面上，在前景的他是模糊的，此時老人被框在車窗裡走向他，然後鏡頭才變焦讓兩人都在焦距內，這是對曼恩心理有力的描繪：撞車之後他回神過來，並重返正常狀態。然而，正常狀態持續沒多久。當曼恩哭泣，而老人只是簡短地判斷「只不過是脖子有點扭傷」時，陽剛特質又在兩人的對比中浮現。

在咖啡館這個避難所，一個繞來繞去、倒退移動的手持鏡頭把曼恩框在特寫裡，創造出一個與飛車追逐片段鏡頭快速剪接相當不同的氣氛。他盥洗時，鏡子確認了他的身分。一段獨白表露了他的思緒（之前是直接大聲說出來），獨白基本上是平庸、囉唆的，花了八十多個字才說到他平凡無奇的心得：「這就好像……再度回到叢林。」並表達曼恩相信他已經安全了。比起《驚魂記》，此處獨白的使用較無效果，《驚魂記》的梅莉恩（Marion）猜測自己的罪行會引起什麼反應，這段獨白讓情境變得更複雜，確認了她的動機與衝突，且因為使用角色自己的聲音做為旁白，令電影以心理戲劇（psychodrama）的模式搬演，說服觀眾與角色一起回憶。然而，曼恩的內心獨白的確強化了聚焦，這對接下來的一場戲相當重要，曼恩受限的視覺表現出偏執，在下面看似平靜無事的情境中，產生了戲劇張力並迫使危機發生。

曼恩坐下，壓低音量，比廚師問他是否安好的音量還小（比全場的對話音軌還小聲），這強化了他脫離現實的狀態。陌生人無聲地交頭接耳，似乎在嘲笑他，讓視覺衝擊更強烈。他們的注視直接對著鏡頭，嘲弄古典連戲法則，同時也強調了曼恩的脆弱。觀眾的窺視目光讓人注意到攝影機，這破壞了寫實，粉碎了想像的投入，並鼓勵觀眾對曼恩的恐懼做更冷靜與批判性的檢視。注視回到觀眾身上，反轉了正常的權力關係。弔詭的是，移位的主體位置更強調了曼恩的疏離感，同時也讓觀眾感受到他對被人認可的焦慮。

當他看到室外的大卡車時，四處窺視尋找卡車司機與陰謀的證據，此時一種情節外的動物吼聲表達了他的原始反應。接著聚焦的心理層面

相當顯著，它傳達了角色的認知與／或情感。[16]鏡頭快速橫搖至有人在玩撞球，鮮明地強調了視覺上令人分心的事物，任何人都有可能是那個卡車司機，也強調了背景裡曼恩的孤立。不連續性與之前的鏡頭中他的表情不相襯，讓他顯得更加迷惘。

就像在梅茲的模型裡，曼恩同時變成窺視者（從他的餐桌隔間裡，透過他的指縫凝視，仔細檢視用餐的客人）及劇情的創造者（當他將焦慮投射至無關的人時）。「營業中」的招牌透過窗戶投射出的陰影，落在他旁邊的牆壁上，也呼應了以上的類比。鏡頭為了表現曼恩的好奇與不安，橫掃過櫃檯邊顧客（觀眾的替身）的臉孔，他們的面容模糊以強調其身分不詳，焦點持續停在背景的曼恩身上。一個樣子像「萬寶路廣告粗獷漢子」的人（美國陽剛特質的表徵），喝著啤酒，突然進入焦點，鏡頭往下拍攝一雙靴子，連戲慣例會暗示靴子的主人就是那個卡車司機，此時緊張的音樂突顯出焦慮感，但這個牛仔並不是那男人，這更令人迷惑。剪接至曼恩的反應鏡頭，令人聯想到希區考克在《後窗》使用的庫勒雪夫效果（Kuleshov effect）[17]。鏡頭橫搖至另一雙靴子，上搖至第一個男人回看了曼恩一眼，然後鏡頭拉開到第二個、接著到第三個男人，鏡頭越過他們的肩頭，突然間不知是誰發出緊張的笑聲——曼恩的笑？女侍的笑？此時刀叉從景框外掉到曼恩的餐桌上。在這個希區考克風格的假警報之後，他再度意識到男人們正在看著他耳語，因為他抵達餐館的方式特殊，行為又可疑，這些人的反應可理解，並且創造出一個希區考克式「被誤認的人」（wrong man）情境。有個人戴著墨鏡，像《驚魂記》裡那個交通警察；另一個男人被濃縮進只看得到一隻眼睛的特寫，視覺（訊息的推論）等於威脅。

曼恩的旁白將卡車為什麼調頭回來合理化；相反地，攝影運鏡變得更怪異。之後在沉穩、決定性的主觀鏡頭裡，曼恩兩度大步走去想對付整慘他的卡車司機，最後卻只讓人把二手菸噴在他臉上。這些鏡頭原來只是他的幻想，他投射出的慾望與恐懼，中間穿插了些他的眼睛特寫，

不過他卻連向女侍要番茄醬的自信都沒有。第一個嫌疑犯離開。攝影機拍著他的胯下，表現出這場鬥爭的陽具意涵，然後橫搖停在曼恩身上，曼恩見到這個牛仔撫摸著那輛卡車，彷彿是車主，最後卻開了另一輛小貨卡離去。曼恩的紙巾已經被撕成碎片。

另一個酒客先前並未被注意到，他穿著靴子，吃相粗魯。曼恩向他挑釁，卻被拒絕。卡車在景框外發動引擎。曼恩已把自己置於文明之外，現在他反過來追趕此人，但徒勞無功。

## 瘋狂的北西北

回到公路上，曼恩停車幫一輛校車推車。校車司機並沒看到卡車，令人對曼恩的神智狀態更加懷疑。孩童們在曼恩的車四處爬上爬下，他無法制止，可是校車司機的話孩子們卻立刻聽從，讓他的地位更加低落。曼恩雖曾提出異議，認為用他的車去推校車，會讓他的車卡在校車底下，可是他卻無法堅持自己的看法，結果真的發生這種狀況。孩子們嘲笑著、做著鬼臉，要他繼續加油，透過像銀幕般的昏暗校車車窗，一群被銘刻的觀眾（普通的孩童們）享受著這場冒險；但是做為鏡映的他者，在他如此脆弱的時刻，他們的輕視對他的男性競爭力無甚幫助。當校車司機試圖要讓曼恩的車鬆脫出來，曼恩有異議，拚命地想緊抓住中產階級的正常狀態——但這並不理性，因為這輛車已經以九十英哩的速度急轉彎，衝破過圍籬，並且自願推一輛巴士。經過曼恩在咖啡館的失態，觀眾現在較不可能接受他的判斷，因此使這場戲充滿喜劇性的言外之意。此時短暫的氣氛與聚焦轉移，讓卡車緩慢且故意地重新出現，更加令人寒毛直豎。大卡車不祥地以剪影出現在隧道裡，而角色們都沒注意到。當曼恩發現時，大卡車頭燈發亮，像惡魔般掠食者的眼睛。想把孩童送到安全地點的好意，卻再度讓他看起來像個瘋子，他跳到車頂，掛在校車上，在鬆手之前，曼恩在視覺上退化為人猿。

曼恩正在閃躲時，大卡車卻善意地推著校車，讓曼恩更覺得被羞辱。他在平交道前停車，只有偏執狂才會在那天早上的火車鳴笛聲與平交道鈴聲中，察覺到加油站的回聲。當然曼恩似乎沒想到火車與加油站有什麼關係，因為接著的周遭鏡頭表現著平凡甚至是無趣的狀態，直到卡車突然衝撞他的車，推往正要經過平交道的火車。

經過這次遭遇，曼恩小心駕車前進，讓一輛廂型車輕鬆地超車，沒發生任何事端。守株待兔的大卡車緩緩駛到曼恩前面。曼恩把車開進加油站，裡面還有個私人動物園。一輛有布篷的貨車，強調了西部片的面向。被關在籠子裡的響尾蛇強化了威脅性。曼恩打電話報警時，旗幟在風中飄揚，發出響尾蛇般不祥的嘶聲。停在前方不動的卡車再度發動。正如希區考克所闡釋的，加油站那場戲使用的手法是驚訝，這場戲裡則是懸疑：觀眾知道的比曼恩多，他正忙著像官僚般拘泥細節，而卡車則如蛇一般從後包抄。電影《鳥》（*The Birds*, 1963）飛鳥攻擊電話亭的場景，在此被精彩地重新改編，卡車猛然衝向曼恩，千鈞一髮之際他躲開了攻擊。卡車繞著圈子追逐他，鏡頭反諷地與《北西北》裡噴灑農藥飛機攻擊的場景相似（結尾飛機撞進一輛幾乎相同的卡車而爆炸）。搭配類似赫曼風格的不和諧弦樂，快速剪接（如同《驚魂記》的浴室謀殺）提供了排山倒海的細節，但卻因整體情況交代含糊而令人迷惑，蛇群、大蜘蛛與蜥蜴四處逃竄，讓曼恩的處境更加危險。史匹柏雖然跟隨電影大師，卻不是恣意模仿希區考克的驚悚片，而是運用這些技巧來表達他的感性。

曼恩駕車躲在廢車處理場，他諷刺地想像妻子前來迎接他並說：「哈囉，親愛的，旅程順利嗎？」這個經驗再度被拿來與中產階級父權期待做比較。最後曼恩睡著了，畫面緩慢地溶出，突然被巨大的喇叭聲（是火車，不是那輛大卡車）打斷，他的笑聲與火車行進的喀噠聲融合：「哈、哈—哈、哈—哈、哈。」火車與卡車是否都在嘲弄曼恩，曼恩的身分是否漸趨清晰，這兩者都不重要。儘管笑可以讓他放鬆，但他仍處於緊繃狀態。

## 啟示

曼恩繼續他的旅程，當卡車再度在前方等候時，他把車子打橫停下，完全不知道後面的車子幾乎撞上來。曼恩急踩油門逃開，前景中卡車的排氣管噴出煙霧，這是史匹柏善用提喻法（synecdoche，以部分比喻整體）的好範例。運轉的引擎讓人聯想到吼叫的野獸。卡車硬生生地迴轉，攀爬進曼恩走的路線。曼恩下車，大步走向卡車，低角度的特寫鏡頭強調了西部片的風格元素，此時曼恩採取了槍手的姿態。卡車慢慢後退，然後再度停下，貓抓老鼠的遊戲持續進行。曼恩攔下一對老夫妻，他們看起來人不錯，老先生一開始很友善，但是老太太拒絕插手，也許是曼恩狂野的眼神與外表讓她不安。

卡車快速倒車把老夫妻嚇跑，有些太遲地暗示這是個隱喻：曼恩跟他的敵人一樣，需要自己展現陽剛特質，就像海明威筆下的鬥牛。老太太的洋裝顏色跟曼恩太太、洗衣店裡的女人及旅館裡另一個女人一樣，也就是他車子的顏色。這種相似性表示它們之間有關聯，與社會失去聯繫、對婚姻不滿、透過擋風玻璃體驗人生的孤立感，這些都與卡車所代表的「真實」相反，現在它正挑釁地停在曼恩的車子前面，在道路前方怠速等待，然後才加速向前。《驚魂記》配樂風格的小提琴與不協調的牛鈴聲表現出曼恩的恐慌，接著他似乎領悟了。連續三個跳接鏡頭把曼恩注視的面容越拍越大，這是仿自艾森斯坦當做標點符號用的手法（後來史匹柏也反覆使用，如《大白鯊》與《E.T.外星人》），以強調那一刻的重要性。

曼恩沒有退卻，反而刻意大步走向他的車子。他放在駕駛座面板上的眼鏡的大特寫鏡頭，把他的堅定與視野聯繫起來。曼恩戴眼鏡的鏡頭拍的是映在鏡子裡的影像，幾乎在光學上符合他自看鏡子的觀點。鏡頭之間的差異相當大膽，一個眼鏡大特寫鏡頭，接著是從車窗外以高角度俯拍他的側臉，協調而複雜攝影機運動，強調了他的熟練與信心。攝影

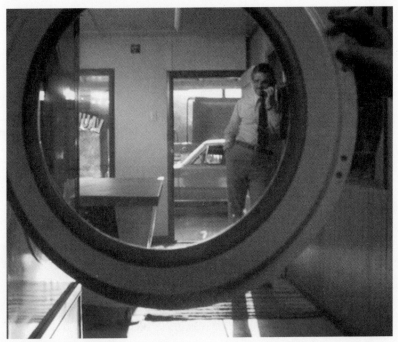

《飛輪喋血》：曼恩（男人）與女人的性別政治。

機往下搖向安全帶，他扣上安全帶，宛如警長別上左輪手槍腰帶。卡車司機的手向他示意，故意讓他的車過去，他接受了挑戰。

　　曼恩的車領先了以不可思議的速度前進的卡車，然後看到一輛巡邏車停在路邊──觀眾跟角色一起做了錯誤的認知（史匹柏後來常用這個手法）。他停車，卻發現這輛車是除蟲公司的車，公司名稱是「柏匹史」（Grebleips）：導演的名字被倒過來拼，這與希區考克在電影中露臉的習性類似。史匹柏以此報答留心看電影的觀眾以及觀眾與他的共謀關係。

　　當水箱的管子破裂時，曼恩的愚昧幾乎讓他完蛋。稍早，加油站員工曾建議他更換這條管子，但他卻用自以為的權威、男性對汽車的知識及業務員的技巧拒絕了，試圖因此獲得掌控。然而，就在幾乎窮途末路

的時刻，他用其極具個性的公事包卡住油門，讓車子往大卡車衝去，卡車並未像《北西北》裡的油罐車一樣爆炸，反倒是車子爆炸了，然後兩輛車以慢動作衝下了懸崖。這場戲玩弄了希區考克對懸疑與驚訝的區分方法，讓人想起希區考克的幽默感。透過丟棄定義他身分的物件（汽車與公事包），曼恩毀滅了他的敵手與另一個自我——由車廂裡往外拍的鏡頭、雙手的特寫，以及映出曼恩影像的物體之觀點鏡頭，這些幾乎將另一個自我完全展露出來。這種以換喻手法將整個人生或複雜的價值濃縮進一個目標，是史匹柏反覆使用的技法。

　　兩輛車掉下去的時候，配的音效是另一部電影中瀕死怪獸的聲音，意謂著完全無身分的卡車司機所具有的原始次人性（sub-humanity），同時意謂被擬人化的卡車所具有的知覺能力。特寫鏡頭顯示車內的涼風扇仍在轉動，血或液壓油從方向盤滴下來（此不確定性更進一步省略了卡車司機是誰的問題），其中一個輪胎慢慢停止轉動，表示這個生物漸漸失去生命力。同時，曼恩重新以男人的身分重生，像庫柏力克（Stanley Kubrick）導演的《二〇〇一年太空漫遊》（*2001: A Space Odyssey*, 1968）中的人猿一樣跳來跳去胡言亂語，那些人猿是因為成功地使用了工具，而曼恩是成功地把汽車當做武器。

　　雖然聚焦與節奏的改變意謂著「在真實生活中被視為謀殺的行徑，卻因『得到解放』的跡象而受到歡迎」[18]。結局很低調，曼恩崩潰哭泣，背著太陽獨坐凝視。光，在史匹柏電影裡反覆成為對電影的隱喻，在此意謂著自黑暗開始的旅程已獲得啟示。但這部電影沒提供任何解釋，解釋將會減少並限制電影的意義。很明顯地，在女性主義的年代，陽剛特質是個議題，否認同性戀也是另一種解讀：不管旁白的話，在咖啡館那場戲很像在同性戀酒吧裡試圖找伴。[19]階級也是個議題（雖然史匹柏拒絕討論階級議題，一九七二年，羅馬的左派影評人因而在記者會退席表示抗議）。

　　《飛輪喋血》是電影類型的演練，純熟地結合了驚悚片、公路電

影與西部片。電影開頭那段痔瘡治療廣告，讓新西部（定居不動、養尊處優）與舊西部做對比，《飛輪喋血》也挖掘出一些舊西部的痕跡。但同樣有趣的是這部電影的實驗性，例如對音效的實驗（也實至名歸地獲得艾美獎）。艾森斯坦曾預測，有聲電影出現後，電影將會成為劇場性（theatricality）的附庸，[20]就好萊塢主流電影來看，除了一些例外（有名的例子是希區考克與奧森・威爾斯），這個預測大致上被證實為真，一直到一九七〇年代才有華特・莫區（Walter Murch，美國著名音效設計師與剪接師）首開進行電影音效設計。

考慮到《飛輪喋血》只有十六天的拍攝期，且被迫採用電視影集的結構，以符合廣告破口的需求，這仍是一部非常細緻的電影。歐洲影評人對其技巧而非其象徵的運用迴響很大。影響史匹柏最深的人之一，英國導演大衛・連（David Lean）讚揚新秀導演史匹柏的才華；迪利斯・包威爾（Dilys Powell）在《週日泰晤士報》（*Sunday Times*）的影評寫道，《飛輪喋血》是「從電影的本質中產生的」；楚浮讚美它創造出新浪潮電影夢想的「優雅、輕快、謙虛、典雅、速度」。[21]其用典與嬉戲性質讓史匹柏得以施展風格並表現他的多才多藝，而這些都是有用意且切題的，絕非無端賣弄。

《飛輪喋血》讓史匹柏——當時已是許多業餘影片、一部劇情短片與數部電視影集的老手——得到拍攝劇情長片的的機會。它也讓史匹柏第一次出國，就獲得與費里尼（Federico Fellini）共進午餐的機會（三十二年後，在倫敦國家電影院向這位義大利電影大師致敬的電影季廣告中，他仍然說自己是費里尼的「忠實影迷」）。雖然他後來又導了兩部電視電影，製片理察・D・札努克（Richard D. Zanuck）與大衛・布朗（David Brown）已經在找電影公司支持攝製《橫衝直撞大逃亡》（*The Sugarland Express*, 1974）。史匹柏與這兩位製片的關係，令他後來以《大白鯊》聲名鵲起，而這部電影不僅改變了好萊塢，也改變了史匹柏在評論界的聲望。■

# 橫衝直撞大逃亡

一部輕喜劇?

Steven Spielberg

史匹柏提出《橫衝直撞大逃亡》這個案子，卻在環球電影公司（MCA-TV的姊妹公司，史匹柏與MCA-TV仍有合約）遭到延宕。雖然後來史匹柏有導演劇情長片的機會，但他仍想處理原創性的題材。除了向電影公司提案之外，他又導了兩部電視電影；他說其中一部是「電視公司第一次也是最後一次對我下命令」。[1]同時，環球已經把恢復業界領先地位的任務交給了札努克與布朗。這兩位獨立製片人認識史匹柏，曾製作過他的劇本，但現在卻建議環球製作一部已經被拒絕的案子。他們夾帶更多商業電影計畫（包括《刺激》〔 *The Sting*, 1973 〕），重新提出《橫衝直撞大逃亡》一案。MCA與環球的董事會主席盧‧瓦瑟曼（Lew Wasserman）認可史匹柏的才華，但認為無政府狀態的青年電影（youth movies）類型已經過時了。他猶豫地建議：「伙伴們，去拍吧。但可能無法做全面的戲院發行。」[2]

## 自覺的敘述

字幕稱本片改編自一九六九年的真實事件，然後一個附德州地圖的路標立刻確認了背景與類型。凌亂的路標示顯示主角有許多地方可去，而公車正逐漸接近。一個戴著牛仔帽的男人正在檢視一輛撞壞的汽車，這預示了電影的結局。主角跟隨十字路口的指標，這個鏡頭令人想起《北西北》中，男主角宋希爾（Thornhill）差點在類似的場景被死神帶走。深焦鏡頭創造了多層次的動作，並將不知馬路對面發生何事的女人與主角連結起來，暗示了兩人的宿命，畢竟「真實事件」在戲劇化（dramatization）發生之前就已經定了。觀眾透過長長的草看見她在背景裡的剪影。這種隔離強化了窺視癖，將她客體化，且不鼓勵觀眾對她產生同理心。同樣的手法在本片的關鍵戲裡再度出現，在這場戲裡她撞壞一輛偷來的車，然後唆使他人綁架公路巡邏警察；她瀕死的丈夫駕著這輛劫來的警車，最後在墨西哥邊境撞毀。冰冷的冬日之光與爛泥

路，暗示著憂鬱的寫實主義，讓本片與一般的好萊塢搶劫片有所不同。望遠鏡頭壓縮距離的效果，突顯了不斷往後退的電線桿，當歌蒂‧韓（Goldie Hawn）摘下墨鏡走進焦點時，這樣冷酷、荒涼的重複視點，減低了她那眾所熟悉的明星特質（persona）。

　　從一開始，《橫衝直撞大逃亡》就預設有觀眾會積極地閱讀文本，或是對文本很熟悉，知道的也比角色多。本片對影癡誇耀技巧，技巧也提供了形式主義的美學賞析及敘述的主要功能。依靠觀影者的期待或回應，想像的參與和象徵的疏離（其中一個或兩者同時）在電影裡都有。例如史萊德警官（Officer Slide，米高‧薩斯〔Michael Sacks〕飾）出場的鏡頭是往右橫搖框住遠方一輛警車，然後在十字路口將攝影機往前移動接近警車，接著鏡頭橫移（以上是一鏡到底），最後才無縫地接至警車內部。從場景建立鏡頭（establishing shot）一氣呵成到特寫鏡頭，這是有效率的「隱形」連戲，也是驚人的場面調度，而運鏡也保有恰如其分的追逐類型電影（chase-movie）的能量。

　　如同在《飛輪喋血》中一樣，鐵絲網框住一輛車，而露珍（歌蒂‧韓）與克勞維斯‧帕林（威廉‧艾瑟頓〔William Atherton〕飾）因搭便車而坐在車裡，這樣的構圖強調了這部公路電影的西部片源頭，並表示主角們陷入了圈套。之後這輛車被史萊德攔下，司機從景框的邊緣指向擋風玻璃上的貼紙，鏡頭下降（因為警官的注意力往下移轉）讓車子進入鏡頭，帕林夫妻坐在車內。空間的連續（以場面調度強調）加強了敘事的連續性，接下來便轉接到露珍把車偷走。警車內，鏡頭從史萊德鏡中的眼睛倒退，讓觀眾看到他透過擋風玻璃看到的景象（運用了一種前所未見的特殊攝影機）[3]，以同樣的手法將他的命運與那輛逃亡的車連結在一起，同時鼓勵觀眾認同他的觀點。劫走史萊德與警車之後，帕林夫妻躲藏起來，以免被對向而來的警車發現。拍這場戲的挑戰類似希區考克的《救生艇》（*Lifeboat*, 1944），史匹柏享受這個挑戰，他不只把整場戲限制在汽車內部，而且還讓兩輛車裡坐著同樣穿制服的司機，交

互剪接卻不會令觀眾混淆。史萊德在鏡子裡的眼睛特寫，後面接著另一名警察狐疑往後看的鏡頭，這暗示了注視與同袍情誼的轉移或交換，然後鏡頭從鏡子拉開，回復了些史萊德的權威性，焦點已經暫時移轉到史萊德。稍後，觀眾看到油表（又是史萊德的聚焦）並意識到其意義，所以當車子出現在山丘上又滑下來時，觀眾就了解發生了什麼事。克勞維斯以擴音器呼喚坦納隊長（Captain Tanner，班・強生〔Ben Johnson〕飾），接著汽車再度被坦納的車推進畫面，省略了過程。當另一輛車從小路加入了帕林夫妻的逃亡車隊，同一個鏡頭橫搖，發現有一家人站在夕陽前揮著手。無論這是用攝影機拍出來的，還是用光學特效合成的，都對這個隨意增生的敘事有幫助，觀眾似乎早就知道電影中的人們對這個事件有興趣。在藍斯頓（Langston，哈理遜・札努克〔Harrison Zanuck〕飾）的育幼院裡，一個狙擊手把窗台上的裝飾品拿開，預示了後來的暴力。當他瞄準越來越靠近的汽車時，一個往狙擊槍移動的推軌變焦鏡頭[4]扭曲了場面調度，意謂悲劇無可避免。這是史匹柏第一次使用這種技巧，後來在《大白鯊》成了他著名的技巧，並且超越了《迷魂記》（Vertigo, 1958）的原型。稍早，這對亡命駕鴦在露營車裡享受居家之樂時，兩人歇斯底里地歡笑，如同《直到永遠》（Always, 1989）一般，對史匹柏來說，這代表了情侶之間的情愛；另外還有一點也很像《直到永遠》，冷調藍光映著一個人，照亮另一人的光則是溫暖的金色，同時口琴配樂轉趨悲傷，笑聲止歇。

## 角色塑造

這種技術上的造詣總是從屬於敘事。從兩輛警車外拍攝兩位路易斯安那州公路巡邏警察（格瑞哥利・沃考〔Gregory Walcott〕與史提夫・康納利〔Steve Kanaly〕飾），他們的對話是透過車窗，以單一移動鏡頭拍攝。我們在無線電上無意間聽到他們的聲音，無線電發出的光交替地

照亮他們的臉，讓我們清楚地知道誰在說話。儘管觀眾很少會注意到這個手法，但這不僅是自覺的風格，鏡頭也確認了這兩個警察只是核心事件的周邊人物，亡命鴛鴦、史萊德、坦納與老百姓之間逐漸發展的關係才是核心。外在聚焦突顯了他們古怪之處：目中無人、自以為是的鄉巴佬。當坦納與史萊德各自去取車時，他們看起來就像機器，軍隊鼓聲突顯了他們同步的動作，掩飾了他倆因具有同情心而脆弱的特質。

敘述以不醒目的方式把角色分成「他們」跟「我們」：對付帕林夫妻的人v.s.一般百姓（這對夫妻的姓〔Poplin〕令人聯想到民眾〔people〕）。這種區分也建立了相似之處。當露珍吼著要克勞維斯用史萊德的槍威脅他時，他宣稱「我從沒開槍打過人」，預示了坦納稍後將自豪自己從軍十八年，從未殺過人；他們倆都想和平解決。主管單位中，只有史萊德與坦納接受克勞維斯堅稱「我們不是瘋子」的說法，而社會對這樁罪行的規模與本質的回應，則是質疑了整個文化的合理性。當史萊德調解這對夫妻的爭執時，人質與擄人犯之間的對抗消失了。他們分享食物，展現了包容。克勞維斯與史萊德因後者的駕駛技術而口角時，彼此的關係也改變了。

史萊德獨自一人，被上了手銬，他聽見露珍的父親在無線電上警告她：「神會逮到妳的。」她回來之後，和善又有母性地關心他好不好，並且讚美他英俊的外表；他要求她關掉無線電，向她保證她本性是善良的。隔天早上，克勞維斯因咒罵史萊德而向他道歉，史萊德回答：「你也不是瘋子。」而克勞維斯表達了他想當警察的志向（這證明他的確腦袋有問題！）。這三個人合作偷接引線發動一輛露營車，之後在遭到賞金獵人攻擊時，陷入了相同的危險。在路途上，他們一起唱鄉村歌曲，克勞維斯開車時戴著史萊德的警帽與墨鏡，實現了他的夢想。史萊德拿回警帽，這樣接受電視採訪時才分辨得出誰是警察。在訪問中，他們互相開玩笑，彷彿是個流行團體或運動團隊。他們是背景類似的單純男生，同樣信任坦納，低估了事件的嚴重性，報紙上不太好看的大頭照還

讓他們很不高興。

　　史萊德逐漸成了克勞維斯的理性的那一面，反對露珍的危險計畫。最後史萊德感覺不對勁，試著說服克勞維斯不要接近那棟屋子，可是他的意見卻悲劇性地輸給了露珍的母性衝動，她吵鬧卻錯誤地堅稱藍斯頓就在附近。他們成為一個代理家庭（surrogate family），三人互補不足之處。湯姆・米內（Tom Milne）認為：「穩重的年輕巡警從未遇過這種自由與幻想，而那對年輕夫妻也從未體驗過他所代表的穩定性。」[5]於是三個人合成了一個角色。克勞維斯脆弱的自我（ego），在史萊德超我（super-ego）的智慧，與露珍本我（id）的衝動慾望之間舉棋不定。電影開場時她在監獄中的性衝動，對於找回小孩欠缺耐心，克勞維斯明明已經警告過她，她卻還是要去上廁所，導致後來的連串事件。克勞維斯也許是害怕被近乎是他分身的史萊德拋棄，在賞金獵人攻擊時，開槍以防止他逃走，但還是親暱地喚他的名字。

　　瞄準並要毀滅他們的賞金獵人穿的夾克與克勞維斯和露珍相同，暗示「常態」映照了（甚至超越）這兩個亡命之徒的目無法紀。坦納從他們並不嚴重的犯罪紀錄發現，這對夫妻只不過是孩子，他像史萊德一樣憑同理心與直覺行動，成為車內這三個人的父親（克勞維斯是孤兒，露珍的父親認為她是廢物，不肯認她，而坦納是史萊德的隊長）。他試圖控制規模越來越大的民防追捕隊伍，對每個成員堅稱：「我叫不出名字的傢伙不能加入。」在他承諾以嬰孩交換史萊德之後，露珍說他「是個好人」。不過坦納隨即知道自己無法實現承諾，於是把挫折感發洩到「那兩個老傢伙」身上，導致雙方首度交火，之後亡命駕鴛再度橫衝直撞大逃亡。

## 自我指涉

　　如約翰・貝斯特（John Baxter）所言，「史匹柏的電影最主要是

『關於』（about）的電影。」[6]《橫衝直撞大逃亡》自覺的敘述，典型地融入了自我指涉的面向，而且並非無的放矢。電影開場沒多久，以紀錄片的風格拍攝拖拉機從露珍行走的路徑靠近。接著鏡頭透過牆上（關著克勞維斯的監獄農場入口門柱）的四方形開口往後拉，改變了這個鏡頭。重新構圖產生了分割銀幕：拖拉機繼續行駛在藍天與豐饒的農地裡，旁邊則是隱喻的電影銀幕穿透了監獄的磚造結構，她獨自消失在隱喻的銀幕裡，就像很多電影悲傷的結尾鏡頭。寫實主義與誇張的風格以複雜的方式互動。電影後來揭示了，露珍從相對的自由越過邊界，走進命運的牢籠，這是她自願（儘管並沒意識到）塑造的命運。執法單位限制了她逃脫的幻想，沒有盡頭的道路象徵了這一點。牆上的開口一方面代表她脫離困境的方法，同時也是她搬演的犯罪電影，在影片結尾她將形單影隻。

遠方的攝影機跟著露珍，進入監獄的圍籬，然後插入前景的鐵絲圍籬，把她關在類似銀幕的平面之後。史匹柏的角色存於在電影裡，而不僅僅是類似真實的劇情世界中。露珍也受到電影慣例的限制，例如楔石電影公司[7]的愚蠢警察默片風格的追逐，以及在激烈的槍戰場面裡卻無人受傷。寫實與巧妙技法互相串接，史匹柏主要用心之處就在此，卻讓他

《橫衝直撞大逃亡》：露珍被囚禁在她的電影裡。

在評論上無法獲得讚譽，因為那些評論要求的是自然主義、高度的嚴肅性或純真的娛樂。如同以下所討論的，這點也對做為商品的《橫衝直撞大逃亡》造成負面的影響。

對這個相當直接的（可能也是藝術的）運鏡的複雜詮釋，持續的意象證實此詮釋確有必要。露珍的第一個錯誤，導致她走了不一樣的路：她不必要地向囚犯路比（Looby）的父母要求搭便車，他們差勁的駕駛吸引了史萊德的注意，因此促使她去偷車，也就是促發敘事的事件。克勞維斯與她透過車窗觀察這對老夫妻與警官，在巡邏車裡有個被逮的醉漢剪影，他是另一個被銘刻的觀眾，持續提供現場實況報導，直到克勞維斯在綁架發生時放走他為止。

這部電影不斷提醒我們，有一些透過車窗拍攝角色的鏡頭，通常是從細節拉開，以便置入會反射影像的表面，或是突顯無線電裡的人聲，不管是鏡頭或音效的設計都標示了媒介的介入。當坦納推著那輛被劫走的車時，在寬銀幕狀的鏡子裡拍攝他雙眼的特寫，兩個逃犯從後車窗望出去，造成另一個分割畫面，把觀者與被觀看的對象整合在一個畫面裡，強調這兩者既接近又遠離的處境。觀看電影的情境也是如此，由窺視癖造成的投射式參與，與疏離效果共存，因為運鏡時常將觀眾置於角色附近的空間之外。電視攝製組、廣播與報紙新聞的加入，更強調了媒介的介入。有許多被銘刻的觀眾，例如路旁的鎮上居民，但更鮮明的是警察排成一列用望遠鏡觀察以及望遠鏡裡的景象。他們（與我們）看到露珍的時候，她（逆光站在陽光下）正在想像自己從被父親抱在懷裡的孩子手上，高興地接過購物集點券，這是理想化的家庭廣告影像。這些警察放下望遠鏡（典型的史匹柏式反應鏡頭），無言地交換眼神——知道這對夫妻並沒有嚴重的威脅性。

以低角度特寫鏡頭拍攝一個路易斯安那州警吹著泡泡糖，這打破了這群警察共有的形象，就像稍後民防組織的賞金獵人一樣，從車庫裡往外拍攝，他們駕車穿過一片明亮的長方形「銀幕」，進入了各自不同

的電影。另一個場景裡，一大群觀眾專注地看著露珍到移動式廁所去，這是對明星地位的幽默觀察。夜幕降臨，克勞維斯玩著一支火炬，光從下巴底下照亮他的臉，這複製了可怕邪惡的表現主義（expressionist）打光法，但若從觀眾的角度來看，他根本無法成為邪惡之人。其他自我指涉的例子包括探照燈打向鏡頭，此時一架直昇機從令人目眩的強光與震耳欲聾的聲響中出現，宣示其自身的壯觀；當一個民防團員在黑暗中亂闖時，早晨的陽光射進攝影機，將他變成隱喻銀幕上的扁平陰影，與車庫門框形成的陰影融為一體，這銘刻了電影機制。還有，選用了一個看起來像年輕史匹柏的演員，飾演某個賞金獵人的少年兒子（典型的史匹柏式內行人笑話，當時的觀眾沒有察覺，現在仍有可能錯過），在停車場槍戰時，他躲在圍籬後面偷窺，對他所引發的事件既著迷又恐懼，之後又在精神遭受創傷後逃走。另一個更明顯的笑話，就是電影快結束前直昇機飛過的「糖地廢棄車輛處理廠」（SUGARLAND AUTO WRECKING）招牌，鼓勵大家閱讀整個影像，而非只是注意動作。背景裡直昇機的螺旋槳好像坦納眼睛特寫中的閃光，產生了一個奇異的效果，如果不是在《法櫃奇兵》（*Raiders of the Lost Ark*, 1981）再次出現，我們會認為這是無意中創造出來的。坦納對他試圖控制的包圍行動，投射出理解與慾望，周遭車輛的紅藍警燈呼應著這些騷動，強調了他對這場行動的隱喻性的指揮。

## 互文性

明顯的互文性強調了這類比喻的可能。克莉絲蒂娃提出的術語「互文性」也就是巴赫汀的「對話理論」（dialogism）：「任何表述對其他表述的必要關係」。[8]一個「表述」是任何「符號的複合體」（complex of signs）。「必要的關係」描述了符號的社會性格，它指涉的不是真實，而是已經架構好的認知中的編碼，而編碼的基礎是在先前文本中遭

遇的論述。這個概念統合了幾種意義是如何被製造的方法：安伯托・艾可（Umberto Eco）的「互文性框架」（intertextual frames）、諾曼・費克羅（Norman Fairclough）的「成員智識」（members' resources）、巴特在《S/Z》（1974）提出的五種符碼，以及鮑德威爾的認知主義的圖模（schemata）、線索（cue）與推論（inference）模型。

　　《橫衝直撞大逃亡》中的互文性超越了普通的慣例，例如一開始追逐戲的汽車跳躍，就像《警網鐵金鋼》（Bullitt, 1968）的動作場面景一樣（用的是同樣的特技團隊與攝影車輛），汽車像戰鬥機一樣翻滾時，也帶有史匹柏喜愛的英國戰爭電影的味道。舉例來說，庫伯力克的電影中「機器無人能擋」的概念，在本片裡也強調了類似的意象。坦納出庭的圓頂法庭，看起來像《奇愛博士》（Dr Strangelove or: How I Learned to Stop Worrying and Love the Bomb, 1964）裡的戰略會議室，《奇愛博士》這部對自以為存在的威脅過度反應的諷刺電影，裡面的角色具有任性又不負責任的古怪牛仔特質。坦納離開法庭時以低角度橫移鏡頭拍攝，令人聯想到《光榮之路》（Path of Glory, 1957），該片中一個軍官也同樣在責任與慾望中尋求平衡以保護人命。片中的車輛跳著「機械芭蕾」[9]，就像是《二〇〇一年太空漫遊》裡太空船不莊重的地球版。

　　史匹柏並非把類型當做簡略的溝通方法，而是誇示地將類型當文本材料，做為再現心態基礎的神話之一部分，可能被頌讚或拿來諷刺。相較於《橫衝直撞大逃亡》裡德州騎警隊冷靜的算計，《火車大劫案》（The Great Train Robbery, 1903）則是圖像式（iconographic）、非劇情式的呈現，亡命之徒向觀眾射擊左輪手槍的鏡頭看起來既聳動又狂野。也可以想想片中穿戴獵帽與夾克的民防團員們，看起來很像《華納樂一通》裡的卡通人物艾默・法德（Elmer Fudd），他們跟蹤獵物時看起來很卡通化，觀眾只看得見他們的帽子與長槍管冒出圍籬。

　　史匹柏從電影中掠奪風格與有效的技巧，也從中獲取了純粹的樂趣，例如拍攝多輛汽車撞毀時用的升高鏡頭，是模仿《亂世佳人》

（*Gone With the Wind*, 1939）裡戰事結束後的戰場慘況。他有意識地將其歸功於美國新浪潮（年輕氣盛的導演拍出有態度的古怪電影，被宣傳為電影產業的救星），其實更接近法國新浪潮。克勞維斯嘴上叼著菸並拿著槍把玩——把煙吹進槍管以複製電影特效——這與《斷了氣》（*Breathless*, 1960）裡的貝蒙（Jean-Paul Belmondo）很像。在槍戰戲中，有台裝飾著埃索石油老虎標誌的加油機相當醒目，在《週末》（*Weekend*）也出現了同樣的畫面，《週末》也是用橫移鏡頭拍攝無數被困住與撞毀的汽車，把隨機暴力與假日氣氛並置在一起。

在早期高達與楚浮的作品裡，亡命之徒在電影中找到庇護所是必備的橋段。《橫衝直撞大逃亡》也有同樣的處理。露珍看著附近的汽車露天電影院播放嗶嗶鳥卡通，抱怨聽不到聲音，因此克勞維斯便即興為卡通配音。這段戲之前，克勞維斯提到可能無法要回孩子，露珍聽不進這些話。此時電影成為逃避主義的象徵，車窗上反映著卡通，並疊印在他們的面孔上，然後鏡頭移到他們的身後拍攝他們看卡通，他們與觀者成了同一群觀眾。笑聲令他們放鬆，克勞維斯讓文本（卡通）成為完整，這印證了梅茲認為觀眾的立場是想像的一體性（Imaginary unity）的理論。克勞維斯沉默下來。他眼睛的特寫上，疊著卡通瘋狂的暴力，彷彿是他投射出來的畫面，就像他們自身的追逐場面。他想像中的卡通聲軌取代了他的聲音，將他與觀眾結合起來，同時預示了即使沒有露珍他也可以繼續走下去。然後畫面轉黑。

## 性別

歌蒂・韓的喜劇形象對迷糊的露珍角色有幫助，讓人忽略了露珍其實是「電影的主要動力」[10]。從一開始克勞維斯就幾乎是多餘的。蘿拉・莫薇認為古典電影都會將女性「戀物化」(fetishize)，儘管我們無法忽略歌蒂韓的年輕美貌，但攝影機從來沒有以這種方式拍攝她。露珍雖

被客體化，但卻是透過沒有近距離接觸的外在聚焦，也讓她的動機可以與他人的動機取得平衡。於是當她為媒體與剛冒出來的粉絲打扮時，變得有點荒謬。一開始，攝影機移動跟隨她的動作，她看著景框外，然後克勞維斯第一次進入畫面，反轉了一般的觀看結構，讓他從屬於她的慾望，但這並非性慾，從丈夫擁抱她卻讓她反感這點就非常清楚。她說她打算離開他，雖然從接下來的事件看來，這可能是讓他涉入她荒誕計畫的伎倆。她利用性做為工具，要他證明他是個男子漢，同時也以強硬的表情威脅說，如果他不跟她一起逃亡，這就會是他們的「最後一次」。以上總總再加上她的熱情宣言：「喔，克勞維斯，我好想你。」正當他質疑她是怎麼弄到巴士車票錢的，這句話讓他沉默下來。露珍的計畫也許並不像表面上那樣偏重直覺而忽略思考，對於她的品格也不斷有質疑，這可能暗示了為什麼主管機關認為她不適合當母親。

　　當克勞維斯主張投案時，露珍偷了第一輛車。車子撞壞後，克勞維斯看起來已經準備就逮了，她又假裝受傷偷走史萊德的槍。她的「女性」熱情，如對禮品目錄裡的嬰兒用品，都讓克勞維斯無言以對，也許是因為他認為這都不重要。坦納提出重新檢視露珍的案件的可能性，但堅持撤銷克勞維斯的罪名，她神智清楚地評估：「克勞維斯，親愛的，逃離龍捲風不會有什麼好處。」顯然是接受了他得面對法律制裁的後果。

　　就像很多拍檔電影（buddy movies）一樣，《橫衝直撞大逃亡》變成了「一對男人的感傷愛情故事」[11]，克勞維斯與史萊德的關係已發展到露珍認為自己被排除在外的地步。露珍的敘事能動性，與露珍對社福官員、克勞維斯、審核體系、警察及占優勢的中產階級利益（由藍斯頓的養父母代表）的挑戰，也就是對整個父權體系力量的挑戰（最終是成功了），暗示了女性主義的所賦予的權力（雖然她的動機純粹是自私的）。然而她還是個致命的女人（femme fatale），體現了無法被控制的女性本能，的她的行為也符合性別歧視的觀點：笨金髮女郎的非理性、自戀、任性與衝動，把性當做操控的工具，這些都具有毀滅性。她是個

天真的女人，但只要由她掌控了事件，就會毫無掛慮地留下混亂，例如幾輛車在十字路口奇蹟般地沒有撞上她；克勞維斯無條件的奉獻就是他走入末日的開始。這樣的內在矛盾（並未在不完整的敘事結局獲得解決），讓《橫衝直撞大逃亡》令人著迷地成為當時社會鬥爭的癥候。當克勞維斯看著露天銀幕上的電影時，滑稽的追逐只暫時回復了敘事均衡，好讓衝突可以在不同的情境裡再度開啟，但不見得帶來了任何慰藉。

## 失敗之作

《橫衝直撞大逃亡》就算被記住，也被認為是失敗之作。瓦瑟曼的預測得到證實。日後史匹柏宣稱這是他完全不滿意的作品，並敏銳地分析它結構上的問題（以下會討論）。[12]然而在票房上，與史匹柏其他電影比起來，它的表現只是讓人失望而已。搭著史匹柏在《大白鯊》之後的名氣，讓這部電影重新發行搶錢，並把播映權賣給電視，在某些層面上，它還賺了一點利潤，[13]儘管貝斯特認為它徹底失敗。[14]那時候導演發現了他的利基，已經把這部片拋在腦後繼續前進。在二〇〇四年發行DVD之前，極少人看過這部電影，如果看的是電視播的版本，通常寬銀幕畫面已經被調整成符合電視四比三的螢幕比例，細膩的寬銀幕構圖與剪接結構因此變得支離破碎。

在預算精省的《飛輪喋血》之後，史匹柏得以動用五千多個演員來拍《橫衝直撞大逃亡》，成為他打入劇情長片市場的處女作。這是部有企圖心的公路電影，也尖銳地檢視了當代美國，因此引發了熱烈的評論回應。迪利斯・包威爾曾大力主張《飛輪喋血》做戲院發行，他預期「具有潛力的年輕導演的第二部片」將會令他失望，「但這一次這樣的焦慮卻是不必要的」。《紐約客》（*The New Yorker*）的寶琳・凱爾（Pauline Kael）認為它是「電影史上最棒的電影處女作之一」，它的構圖與影機運動可與霍華・霍克斯（Howard Hawks）相提並論。[15]史匹柏

的攝影師維莫斯・希蒙德（Vilmos Zsigmond）在訪問中提到，史匹柏就像年輕時的奧森・威爾斯。[16]這部電影如果沒有被史匹柏後來作品的名聲掩蓋，加上隨著名聲而來的敵意讓它黯然無光，它留在大眾心目中的印象一定會更深。

奇怪的是，《橫衝直撞大逃亡》的失敗在於其豐富、變化、動作無休止與創造性，結果這些特質卻導致互相抵觸、混淆與調性的改變。不管是從道德嚴肅性與一致性的美學批評標準，或是從商業吸引力的批評標準來看，這些缺點加起來還少於它有趣的部分。根據製片札努克與布朗的說法，儘管這部電影有「動作、幽默與國際性賣點」，[17]災難性的行銷卻害慘它。史匹柏一向願意取悅觀眾，且毫無疑問地對未來具有前瞻性的眼光，他本來已準備刪剪二十分鐘，並把結局改得較不令人沮喪，但被札努克勸阻。史匹柏準時交出電影最後版本，準備在感恩節檔期上映，最後卻得忍受五個月的拖延，失去了以強力預告片宣傳的衝力，因為不想跟環球的《刺激》打對台。結果《刺激》成為當年賣座冠軍，讓札努克與布朗的製片公司恢復了聲譽，連帶也提升了史匹柏的地位。延遲上映讓這個新導演在製作《大白鯊》時得到天時地利，札努克與布朗公司行情看漲，使得投資者更願意讓《大白鯊》的製作費大幅超出預算，也允許史匹柏再度獲得導演上的自由。而《刺激》的成功，連帶提升了羅勃・蕭（Robert Shaw）的投資價值——他也是《大白鯊》的主角之一。

儘管製作時間充裕，要把《橫衝直撞大逃亡》的多層面元素，壓縮進一個前後一致的敘事形象裡，也是件不可能的任務。歌蒂・韓的出現表示這是輕喜劇或是女人議題，而不是帶有不幸的弦外之音的壯觀追逐電影，她柔軟的明星形象，也與露珍的強悍決心造成反差。片名令人聯想到兒童幻想劇。環球試過二十八種不同的宣傳策略，其中一種還是史匹柏想到的，最後把問題丟還給札努克與布朗公司。片子在二五〇家美國戲院上映，史匹柏與共同編劇的哈爾・巴伍德（Hal Barwood）、麥

特·羅賓斯（Matt Robins）同獲坎城影展編劇獎，即使如此，《橫衝直撞大逃亡》的票房還是低於三百萬美元，在歐洲的票房比《飛輪喋血》還慘。史匹柏開始拍《大白鯊》那天，聽到這部電影正要下檔，[18]在英國才上映了一週就轉到二輪院線上映，有幾段戲還被剪掉，包括嗶嗶鳥卡通那整場戲。奇怪的是，這部片被拿來與比利·懷德（Billy Wilder）的《滿城風雨》（*The Front Page*, 1974）相提並論，比利·懷德還稱史匹柏是「近年來最棒的新銳導演」。[19]

## 結論

《橫衝直撞大逃亡》沒有遭遇後來史匹柏電影所面對的偏見，這部「高達輕鬆版」電影，體現了具顛覆性的布萊希特元素。在其原本的脈絡裡，這種可能性是因電視的影響而產生的。這個強大的競爭者不僅改變了電影產業經濟學，也意謂著電影產業必須提供不一樣的內容來認同、培養並滿足電影觀眾，例如有受害的反英雄角色之公路電影，不再代表大多數主流意識型態。[20]

《橫衝直撞大逃亡》的後話雖然沒演出來，但總結了故事。母親／孩子重逢（代表失去的想像界，也就是敘事的驅動力）被拖延到表演之外，這必須移除真正的父親（克勞維斯），打敗象徵的父親（有關當局，主要是坦納），並使狙擊手失去功能，一開始是綁架史萊德，後來更決然地讓露珍上訴成功。這部電影不像史匹柏之後的電影，並不直接呈現這種快樂的願望實現，而這經常被批評為煽情。因此這部電影保持疏離，就娛樂來說並不能帶來情感的滿足，同時低調處理露珍成功挑戰父權的女性主義，其中意涵可能會讓人花更多心思去解讀。

湯瑪斯·艾賽瑟（Thomas Elsaesser）認為，古典電影對其所描繪的世界，預設了「一個基本上肯定的態度」，這也體現在敘事結構上：「解決矛盾、克服障礙的方法，是在戲劇動力層面上或以個人行動來做

結束，不管問題為何，總是可以做些什麼。」[21]當露珍宣布一旦接走藍斯頓，他們就要「像真正的老百姓一樣安定下來」，這可拿來和克勞維斯那不可置信、緊抿嘴唇的反應做比較。這段劇情確認了支配的鏡映性（偏好視覺的與未說出的事物），[22]並創造了論述的階層性，在那個時刻，這種階層性會讓男性的優勢大於女性，且會接受階級與性別的刻板印象。但最終露珍的論述侷限了它，而後話則將她的論述正當化。

然而，比起以上的階層性，《橫衝直撞大逃亡》更突顯的是巴赫汀的核心概念——眾聲喧嘩（heteroglossia），也可說是多重發聲的特質。在嘉年華（社會場合）與曼氏諷刺（藝術品）中都內含眾聲喧嘩，它是多個論述的抗衡，以此組成任何一個文本。除了克勞維斯的死亡之外，這部電影的衝突構成了接近嘉年華式的反轉、挑戰與自由遊戲。不均衡與反覆創造了喜劇，個人主義、汽車文化與民粹主義，都一視同仁受到嘲諷。兒童坐在史萊德的巡邏車頂上，男孩們興奮地計算經過的車隊有幾輛，警匪追逐與一場遊行交纏在一起。當露珍與史萊德交換看照片時，這種荒謬性被輕輕帶過，要求觀眾密切注意，「站在你旁邊的是誰？」她問。「我的公牛，那時我參加了農業教育青年會。」他回答。露珍變成媒體紅人，她的丈夫卻在巡邏車裡讓警察教他開車，這時兒童則在旁邊跟著跑。最後她變得像貴族一樣，打扮得像個公主（依她自己的評估），周圍都是財富（金色商品集點券，後來她送給了群眾），她堅稱：「我想看到大眾，我喜歡群眾。」群眾也喜歡她，送她很多禮物，例如那隻尿在她身上的小豬。她最後一個鏡頭喜氣洋洋，被紅玫瑰圍繞，從背後打的光很自然，金髮恣意飄揚，看起很神聖。

有些評論抱怨《橫衝直撞大逃亡》對主要角色們欠缺同情心。[23]事實上，它是一貫地厭世，與史匹柏後來的名聲相反。在蘭斯頓的最後一個鏡頭，觀眾看到他簡直像猿猴一樣尖叫著，而史萊德的倒數第二個鏡頭，就像《飛輪喋血》裡的曼恩一樣，他蹲著的剪影襯著河流的粼粼波光，也形似庫柏力克《二○○一年太空漫遊》裡的尼安德塔人。

如果從某個一致的位置來看文化的缺失，那會是個有力的呈現方式。但史匹柏對技巧的興趣，比對角色的處境要大，因此在美國夢如何變調這點未提供什麼分析。後來他後悔沒有用電影的前半探討坦納的動機與主管當局的立場，因為車內的戲被侷限到只有無線電的人聲，以及偶爾出現「望遠鏡中看到遠方的三顆人頭」，電影的後半則重述了車內的故事。[24]這類現代主義聚焦手法，也許可以更有效地將許多相關的議題戲劇化，並讓觀眾更投入電影呈現出的兩難困境中。史匹柏與其他新浪潮導演採用的公路電影結構，最終則弄巧成拙。如同艾賽瑟所言，這種類型讓反叛的主角經歷壓迫性的保守社會，這個社會在主角出現之前就已經存在，之後也將繼續存在，沉默的大多數仍未被針對他們的諷刺劇所打動，因此諷刺轉變為自憐。露珍重獲愛兒，坦納與史萊德繼續當警察，意謂著除了克勞維斯之死外，什麼都沒改變。這也預見了史匹柏後來電影裡後現代價值觀的特質：「在我們心中留下的印象是，一切的努力基本上都不合理，也沒有任何意義。」[25]■

# 大白鯊
深處搜索

Steven Spielberg

## 那才叫娛樂

從高製作費與高票房的吸引力來說，《大白鯊》絕對是現代的賣座鉅片，規模龐大的行銷、公關與周邊利益讓它獲利豐厚。這部電影受觀眾歡迎的現象，在社會學與經濟學上都受到注目，它展現了行銷「可以製造全國性通俗文化『事件』（event），光一部電影就可為電影公司賺進數以億計的美元」，[1] 從此革新了電影產業的運作模式。《大白鯊》讓MCA（環球的母公司）股價上漲一倍，且股價從試映會傳來正面消息之後就已經開始漲了。

推銷《大白鯊》採用了合作的模式，在多種媒體上為產品進行策略性的交叉行銷，每種媒體上的銷售都可以互相拉抬。[2] 眾多搭售的商品既刺激也利用了公眾的想像來獲利，這些商品包含原著小說與編劇卡爾·高立伯（Carl Gottlieb）記錄本片坎坷製作過程的幕後故事（暢銷百萬本）。海邊的冰淇淋小販推出「鯊克力」（sharkalate）、「鯊莓」（jawberry）與「鯊草」（finilla）口味冰淇淋。電影公司張貼說明「鯊魚真相」的「公益」海報。公司高層說這是「鯊魚意識」，也讓談話節目主持人把政客比喻為鯊魚，還增加謊報鯊魚出沒的次數，最重要的是，把以上這些都推上了新聞媒體。當大白鯊攻擊某泳客時，《大白鯊》躍上了美國《時代雜誌》（Time）的封面。[3]

進一步的宣傳活動主打的是，刺探拍攝現場使用的液壓模型鯊魚的祕密，儘管這都是電影公司一手安排的。環球出錢讓記者到現場對電影工作人員進行兩百次的訪問，電影公司公關主管承認：「這是一般電影的三倍。」[4] 砸錢讓影片的新聞不斷出現在媒體上。預算本來是八百五十萬美元，不同的報導裡提到的預算是一千、一千一與一千二百萬，[5] 其中差異在於宣傳與廣告預算是否包含在內，當拍攝天數從五十五天拉長到一百五十天，預算就開始增加。每次在水上拍攝四小時，需要「八艘下錨不動的船，一邊對抗海浪一邊讓機械鯊魚動作」。[6] 為了避開美國電影

演員罷工，電影太早開拍，使得拍攝難度更高，因此到了昂貴的夏天旺季，製作組還留在麻州外海的瑪莎葡萄園島（Martha's Vineyard），真正的遊客干擾了背景的連戲，讓拍攝更加拖延。史匹柏拍攝的毛片長度是完成版的三十六倍，和他後來傳奇性的拍攝效率呈驚人的對比。一開始宣布的預算是三百五十萬，預算超支也可以是種宣傳，雖然如高立伯指出的，預算都是被嚴密控管的祕密，因為擔心往後分紅時會有爭議。

電影上映前小說賣了七百六十萬本，[7]平裝本的封面與電影宣傳廣告設計一樣。札努克與布朗甚至為班坦出版社（Bantam）四處巡迴打書。光看到只有圖像沒有片名的廣告，就有三千人湧來看電影試映。[8]最後《大白鯊》在北美的上映日期與暑假同步：夏季被稱為「新聞淡季」，對電影宣傳有利。

《大白鯊》同時在四百六十四間放映廳上映，其中許多位於在海邊遊憩區。儘管就日後的標準來看算是小規模（《侏儸紀公園》幾乎達三千個放映廳），全國同步上映與抓準週末假期的時間點仍展現了新的行銷手法。這個策略是仿效低成本獨立電影《比利傑克》（*Billy Jack*, 1971）的成功經驗，它在一九七三年重新上映，在某些區域包下（block-book）所有的戲院，並推出前所未見的密集電視廣告。因此《大白鯊》的廣告手法包括了在上映前三天晚上，接連於全美三大電視網黃金時段的所有節目，用一百萬美元大打廣告。「過去都是先在紐約或好萊塢辦光鮮亮麗的首映會，得到影評的回應後，才陸續在美國各地上映，這個時代已經過去了。」[9]「預先投入」（front-loading）創造出全國性的事件，在必要時也可淡化負面影評或口碑的效應。先前這種發行策略是留給預期會失敗的電影（《橫衝直撞大逃亡》也曾包下某些區域所有的戲院），後來電影就與電視合作無間，不再是疏離的競爭對手，即便電影仍強調它與電視的差異性。

《大白鯊》首波上映，在美國本土創下一億二千三百一十萬的票房，其中三千六百萬是前十七天的收益。這些數目（由戲院付給電影

公司）一部分反映了原著小說與試映會的強大效應，讓戲院業者願意賭一把，將三個月內九成的票房都交給電影公司。[10]然而在上映期的前三十八天，已經賣了二千五百萬張票。[11]《大白鯊》在上映兩週內就回收製作成本，最後在全球獲得約五億票房，其中二億六千萬是美國票房收入。《大白鯊》也成為第一部票房破億的電影，取代了《教父》（*The Godfather*）成為影史票房冠軍，又贏得三座奧斯卡獎（最佳音效獎、約翰‧威廉斯獲得最佳配樂獎、維納‧費爾德斯〔Verna Fields〕獲最佳剪輯獎，但沒拿到最佳導演獎），利潤與票房也跟著水漲船高。

　　以上這些事實令人印象深刻，但重點不是毫無批判地表示欽佩，亦非讓幫助電影銷售的媒體炒作永久流傳，而是應該突顯為什麼《大白鯊》是電影產業的分水嶺。自這部電影之後，好萊塢電影公司反覆地下賭注在一部可能讓它們財富大漲或更加穩固的電影上。當電影成功時，越來越高的支出讓獲利更大。在比例上，製作預算在整套跨媒體計畫中只占較小的部分，電影變成行銷衍生性產品（franchise，共有一個商標的各類產品）的工具，而比較不是主要的計畫。就《大白鯊》的案例，現在看來似乎天真到無法置信，跨媒體效應並未讓企業家們去運用這個品牌，[12]《大白鯊》的品牌只被用來行銷續集，現在這種趨勢已經相當普遍。現在的電影「總是同時成為文本與商品、互文本與產品線」。[13]

　　然而，沒人料到《大白鯊》會這麼賺錢。它仍是「娛樂產業中的定理，沒有人有把握預測到什麼會熱賣」[14]。此外，一部電影大受歡迎無法被簡化為只是商業運作的結果。如湯瑪士‧夏茲（Thomas Schatz）認為的：「無論在行銷上做了什麼努力，只有觀眾的正面回應與好口碑可以讓電影衝上真正的賣座片的地位。」[15]證據是：「《寂寞芳心俱樂部》（*Sgt Pepper's Lonely Hearts Club Band*, 1976）口碑很差，儘管大力宣傳，大家還是不捧場。」[16]然而如同大衛‧皮利（David Pirie）注意到的，一九七〇年代的前五十名賣座片，如《飛越杜鵑窩》（*One Flew Over the Cuckoo's Nest*, 1975）、《洛基》（*Rocky*, 1976）、《美國風情

畫》（*American Graffiti*, 1973）與《動物屋》（*Animal House*, 1978），
「在任何可認知的層面上都不是賣座鉅片」；它們的預算相對低廉，完全沒預期到會大受歡迎。[17]

在電影產業發明「高概念」（high concept，對業界來說，它並不像評論者所說的那樣帶有貶義）這個詞之前，《大白鯊》就已經是高概念影片了。這類電影複製並結合先前成功的敘事；將可以「被一句話歸納然後賣得掉」的點子變成戲劇（對以上提到的其他賣座片也適用）；然後在平面、電視廣告與整個商品化範疇內，運用從關鍵視覺形象摘取出來的圖像。[18]

## 神童

《大白鯊》出現時，學院的電影研究正排拒傳統的作者論，試圖在更寬廣的意識型態運作範疇裡，理解電影的工業與經濟面向。史蒂芬·西斯（Stephen Heath）在一篇以《大白鯊》為例討論「愉悅意即商品的情結」的重要文章裡，解釋了通俗電影的娛樂價值，是從有意義的架構過程中產生，其中追求利潤的產業複製並傳播的溝通系統（符號與規則）發揮了作用。這構成了「特定的表意實踐」（specific signifying practice），一種觀眾自願同意並為此付費的再現模式。[19]這個術語強調了再現是如何被建構的，因為它並不只是「電影表達了當前人們關心的議題及他們的恐懼與慾望，所以觀眾才去看電影，並將它推薦給朋友」[20]，在《大白鯊》中有很多這樣的例子，且其表達的方式足以打動人心。

《大白鯊》是史匹柏突破之作，讓他得到公眾形象並成為產業內舉足輕重的人物。無論多少文化符碼與慣例過分判定（overdetermine）他的創意評價，他將它們用令人滿意的形式在銀幕上表達出來。此外，學術理論發展時，也不認為《大白鯊》改變了一切，趨勢都是緩慢浮現的。菁英評論與影迷文化還在接受作者論，此概念尤其適合一九七

〇年代的好萊塢。新一代的導演，包括較熟知知識圈趨勢的電影學院畢業生，認真地把自己當成藝術家，而剛從電影製作規範（Production Code）[21]解放出來的電影公司，亟於用新鮮想法培養一群年輕、受過教育、有藝術電影品味的觀眾，因此也鼓勵這些新導演這麼做。換句話說，特定的表意實踐整合了作者身分，並將其商品化融入文本，然後在附屬的行銷與評論實踐中交易。邁可‧派伊與琳達‧麥爾斯都分析這些現象，且促進了這些發展，但他們對《大白鯊》有如下的看法：

> 因為史匹柏、札努克與布朗是在舒服的度假小屋裡一起研擬故事大綱，這部電影便成為目標教材，想找出電影作者是誰，基本上是不切實際的。在這個案例中，光是對劇本有貢獻的人就至少有七個。[22]

在週年紀念版DVD（2000）上市時，史匹柏開心地表示威廉斯的配樂是電影成功的關鍵。此外，儘管史匹柏跟費爾德斯一起監督剪接過程，他們仍辦了內部試映，並依結果進行調整。這對很多評論者而言，降低了作者的完體性，並將電影簡化成最大眾化的品味。對一位晚近的影評人（史匹柏的仰慕者）來說，《大白鯊》根本算不上是史匹柏的電影：

> 在非比尋常的壓力下……純粹只是想把電影拍出來而已，在比較重要的層面上，他獲得前所未有、以後也不再有的自由。這是一個任務，所以他不需要面對自己的藝術良知……大家都知道這只是一個任務，他也不必因這部電影而被評價。這部電影是通俗類型的混和體，所以他不需創造風格，只要協調這些風格即可，而且他有很多風格可以玩，並沒有什麼特定要溝通的東西……他的演員可以自行編造對白，這個現象以後再也不會發生。他沒有必須維持的名聲，也不需要展現個人風格。重要

的是，他的幽默感遇到了完美的工具——潛在的喜劇，他只需發揮其效果即可。[23]

　　但是要如此熟練地「協調」，需要原著小說作者彼得·賓其利（Peter Benchley）在史匹柏身上發現的特質，他說史匹柏是「電影工業的百科全書」。[24]《大白鯊》表面上是非個人的片廠電影，是文化表現而非個人的表現，但還是得仰賴導演對電影的熱情，乾淨俐落地將作者論的矛盾濃縮在內。一九七五年，史匹柏承認《大白鯊》的獲利能力「讓我可以拍兩部失敗的電影之後，才打回原形」。[25]這部電影讓他贏得隨心所欲的自由，只要他偶爾拍出一部賣座電影即可。儘管《大白鯊》是部例行攝製的電影，之後我們將會看到，它在風格與主題上與史匹柏積極參與的那些電影有許多共通之處。如同純粹的、不普及的作者論所堅稱的，電影的一貫特性不見得會被意識到或是刻意達成。

　　《大白鯊》似乎沒有現代主義的複雜性，或許多一九七〇年代電影具有的個人視野，它看起來不費任何功夫（同期某些美國電影被整編入菁英文化中），對觀眾來說也容易觀賞。在《第三類接觸》中，史匹柏看起來退回一九五〇年代的保守價值，這可以從同年的《星際大戰》（Star Wars, 1977）以回歸懷舊與童稚的單純，在票房上超越了《大白鯊》，看出此一觀點。記者與資深學者仍會將史匹柏與喬治·盧卡斯（George Lucas）倆人搞混。[26]史匹柏因此片被認為是讓電影變笨的元兇，連其他導演作品的缺點（不管大受歡迎的賣座鉅片，或是用來撈一票的模仿作品）也都把帳算在他頭上。

　　可是事實卻較為複雜。鼓勵投資獨立電影的稅捐漏洞與虧損抵稅制度，在一九七〇年代中期結束，儘管藝術電影的生態仍然健全，結果還是降低了電影多元性與創新。[27]《大白鯊》體現了戒慎恐懼、高度風險的產業經濟學，它是這種經濟的癥候，而非肇因。在《逍遙騎士》巨大的成功之後，電影公司也曾投資創新的、歐洲品味的電影。新好萊塢

備受緬懷的初期階段，是「美國電影歷史無比豐富的時代，在許多面向上，一九六九至一九七五年這個時期的特色，可說是在產業運作、電影形式與內容上的廣泛實驗」。[28]這樣的實驗並非是有遠見的策略造成的，實驗之所以被允許，是因為電影公司亂了腳步，不知該如何扭轉漸趨劣勢的命運。

史匹柏擔心被賦予動作片導演的刻板印象，畢竟冷酷、邪惡的鯊魚複製了《飛輪喋血》中的大卡車，他試過三次用《大白鯊》去交換較個人與更具聲望的電影，但是《橫衝直撞大逃亡》的失敗讓他無法如願。他仍與環球簽約，札努克與布朗在《橫衝直撞大逃亡》上映之前，將《大白鯊》交給他執導。為了要繼續提升地位，史匹柏必須繼續拍劇情長片，兩位製片在幾部令人失望的作品後也需要一部賣座片。就算如此，身為一個被聘僱的導演，史匹柏仍導出比賺錢機器（評論者常如此批評《大白鯊》）更複雜的作品。[29]

在特殊情況下，知名度反倒造成傷害，它造成了史匹柏至今仍無法完全擺脫的形象。《洛杉磯時報》（*Los Angeles Times*）娛樂版上刊載了史匹柏與賓其利（他曾為《大白鯊》寫了三版未受採用的劇本）之間的爭論，[30]這位剛寫出處女作的小說家說：

> 史匹柏需要在角色上下功夫……對此他一無所知……他是個跟著電影長大的二十六歲青年，只了解電影卻昧於現實……等著看吧，有朝一日，史匹柏將被視為美國最偉大的第二組導演[31]（second unitdirector）。[32]

高立伯認為，賓其利的敵意是源自別的媒體誤引了史匹柏的話，而且這個問題很快就解決了（賓其利在電影中軋了一角，反諷地飾演一個記者），但這些評論出現在好萊塢意見領袖每天閱讀的報紙上，形塑了後來對他的批評。當時，「在評論圈中，《大白鯊》建立了（史匹柏）

的藝術家地位；在大眾的心目中，則建立了他擅長娛樂觀眾的形象，然而對他事業最後也最重要的影響是，它說服電影產業，他是個會賺錢的導演。」[33]

## 政治：在脈絡中思考

關注《飛輪喋血》與《橫衝直撞大逃亡》的報導多是真心喜好這兩部作品。《橫衝直撞大逃亡》與泰倫斯‧馬力克（Terrence Malick）的《窮山惡水》（*Badlands*, 1973）及勞勃‧阿特曼（Robert Altman）的《像我們這樣的賊》（*Thieves Like Us*, 1974）有些相似之處：它們都未在全美上映，都被歐洲知識分子「發現」了它們的藝術價值，且具有荒蕪、負面卻顯然具藝術性的視野。儘管以上這三部片子票房失利，卻讓史匹柏不只成為作者，還變成真正的偶像人物，被拿來與薛尼‧波拉克（Sydney Pollack）、約翰‧鮑曼（John Boorman）、鮑勃‧拉佛遜(Bob Rafelson)、孟堤‧黑爾曼（Monte Hellman）與哈爾‧艾許比（Hal Ashby）等成名導演相提並論。[34]如果《大白鯊》使評論者（尤其是左翼）轉而反對史匹柏，這個現象主要是溯及既往的。當賣座鉅片的地位使《大白鯊》變成好萊塢的同義詞，早期的政治性分析不會拿它來攻擊這位當時少人知曉的導演，而是將它視為電影產業或社會矛盾的癥候。因為它龐大的製片費用，技巧高超地操控觀眾反應（這點倒是相當受到敬佩），以及撲天蓋地的媒體宣傳，在探討其中更獨特意義時，它廣受大眾歡迎的現象所隱含的主流意識型態傾向，被視為理所當然，而這些意識型態傾向也在電影的解釋中展現出來，但這些解釋並未蔑視文本或普羅觀眾。

《大白鯊》中準備過美國國慶日的場景與星條旗橫幅，讓人很容易將阿米提島（Amity，故事背景的度假島嶼）對年輕一代的擔憂（圍籬被破壞，喝酒、吸大麻、裸泳），推斷為整個美國的現象。在大環境改

變與不滿氛圍中，年輕人因越戰、徵兵與對示威的威權打壓而不安（曖昧地將德州鄉下視為美國社會縮影，也是《橫衝直撞大逃亡》的問題之一）。《大白鯊》恰巧遇上美國自越南撤軍，這是美國歷史上首次在軍事上受挫。看起來像尼克森總統的馮恩市長（Mayor Vaughn，Murray Hamilton飾），打著紅藍白三色領帶，配色跟他身後的花環一樣，他象徵了四面楚歌的當局，而當他共犯的法醫，則令人聯想到美國國務卿季辛吉，在水門事件揭穿政府腐敗與高官掩飾的真相之後，是季辛吉接受了尼克森的辭呈。

為了商業理由，馮恩說服布羅帝警長（Chief Brody，洛·薛爾德〔Roy Scheider〕飾）不要封閉海灘，他不斷提到「公眾利益」的方式，就像尼克森用「國家安全」做為過當行為的藉口。[35]因此無所不在的國旗將商業與政府和貪婪做聯結，美國建國兩百年紀念日前夕，籠罩在罪惡、不信任與悲劇的陰影裡，預見不久後將發生的災難。馮恩的條紋西裝搭配背景的條紋遮陽篷與淋浴間，讓他代表了經濟、社區與國家。梅爾維爾（Herman Melville）的小說《白鯨記》（*Moby-Dick*）與易卜生（Henrik Ibsen）的劇作《人民公敵》（*Enemy of the People*）的潛藏文本（subtext），分別將逃往真實（邊界）與職責，以承擔責任的慾望戲劇化。儘管就大眾對動作英雄的期待來說，布羅帝看起來太軟弱，但他在政治壓力之下仍然盡心盡力。布羅帝大步離開警局時，配上軍樂隊鼓聲，彷彿強調了個人主義的意圖，結果鼓聲其實來自劇情世界中──樂團在練習，讓他的決心被轉移到更廣闊的思考框架裡。當布羅帝目睹愛力克斯·金特納（Alex Kintner，Jeffrey Voorhees飾）死於明明可避免的災禍時，史匹柏用那個知名的推軌變焦鏡頭所帶來的視覺變化，就像這個音效設計的效果。布羅帝克服了恐懼，展現了「勇氣與智慧；他有強烈的公僕責任感，當金特納太太（Lee Fierro飾）當眾指控他須為兒子之死負責時，他甚至也接受了。」[36]──「這是越南的迴響。」吉爾·布藍斯頓（Gill Branston）如此認為。[37]

羅伯特・托利（Robert Torry）將《大白鯊》解讀為完整的寓言，在電影上映時，分歧的公眾意見使得越南無法直接被呈現。鯊魚（被解讀為越共）引發了一個「顯然是實現願望的敘事，其中殘殺成性、邪惡且無法鎮服的敵人徹底毀滅」。這看不見的敵人的攻擊殘酷且有效率。[38]電影中三位獵鯊者的角色（如同在很多戰爭電影裡一樣），克服了彼此間的差異來打敗共同的敵人。昆特（勞勃・蕭飾）魯莽地決心要為印第安納波里巡洋艦（USS Indianapolis）上被鯊魚咬死的同袍復仇，然而他後來的死卻隱約地提醒觀眾注意「對美國挫敗的創傷所產生的偏執反應」。[39]托利提出了重要的觀點，他分析影片時正值波灣戰爭結束，並以此議題來評論《搶救雷恩大兵》。誤認敵人（賞金獵人抓錯鯊魚；頑皮的男孩用厚紙板做成的鯊魚鰭惡作劇，武裝警衛對此過度反應），並「在某種程度上美化了」美萊村屠殺事件[40]等極端殘暴的行徑。[41]托利認為，「屠鯊任務最終成功，提供了美國觀眾在越南……無法獲得的滿足感，也就是徹底毀滅躲躲藏藏的敵人。」[42]

昆特談印第安納波里巡洋艦事件的獨白，也暗示了他或整個西方世界對廣島核爆的罪惡感。越戰與太平洋戰爭並無太大關聯，但是一些細節顯示兩場戰爭都是對抗被廣義地歸為亞洲的黑暗「他者」，彷彿越戰是為了前一場戰爭復仇。《大白鯊》在一次壯觀的大爆炸中來到高潮，布羅帝用「炸彈狀的氧氣筒」毀滅了大白鯊，這場爆炸「滿足昆特的憤怒」。[43]大白鯊反映了人類在戰爭中的野蠻。丹・盧比（Dan Rubey）想起美國戰鬥機飛行員在引擎外殼上漆上的牙齒（如同在《一九四一》中所見）。他認為，本片將昆特與鯊魚等同於美國一些較不文明的面向，而美國文化是鄙視這些面向的。[44]

《大白鯊》在國際上的成功（雖然美國市場的反應是原因之一），且持續受歡迎，表示它必定有比上述那些特定的迴響更廣大的吸引力：「大白鯊從聖經與達爾文中浮現，利用我們意識中最幽微的角落──我們內心的惡魔與野獸。」[45]大白鯊並未陷入神祕主義，或被簡化為單一

的意義，它展現了意識型態上令人排斥的人類特質必須被抹除（這些特質徹底得被當成「他者」）。

當馮恩的親信在國慶日週末下海玩水，泳客們也在市長的許可下全跟過去。攝影機在海平面的高度觀察，在先前的鯊魚攻擊之後，這些攝影機位置象徵著立即的危險。然而這些鏡位不單只是與泳客的體驗同步，還是不斷移動的觀點，與任何可見的視角來源都沒有關係，它們同時以獵殺者與受害者的角度創造想像的投射。這點與攝影機的觀看有關係，在穿越水平面的鏡頭裡特別明顯，這些鏡頭強調了攝影機／銀幕中分隔黑暗海水的平面。還有些鏡頭凝視著觀眾（其實就是尚未被發覺的假鯊魚鰭觀點），跳脫了古典寫實主義。因此，在情感投注的層面上，觀眾仍置身於這個社區或故事世界之外（或同時在兩者之外），這點觀眾可以自己下判斷。大家一起跳進海浪裡，暗示消費者的從眾性，這些觀光客拋掉覺察到的恐懼，只因為大家都這麼做。以上畫面與馮恩接受訪問發表安撫大眾的談話交叉剪接，提醒我們為什麼海灘還是繼續開放，而這個處理更強調了這一點。觀眾知道海水裡潛藏著危險，但大眾還是成群地衝進水裡，這完全是愚蠢的行為。儘管悲劇尚未結束，他們還是決定要下水玩樂，即使官員、直昇機與汽艇正在執勤，他們竟也相信政府可以控管自然。遊客信任馮恩，被孩童的惡作劇嚇倒，特勤小組顯然過度反應，用武器對著兩個小孩，這些都表現出愚蠢。除此之外，所有事件皆透過布羅帝聚焦，而這些角色皆無名無姓，似乎表現得非常厭惡人類，並暗示他們都有罪。金特納太太懸賞獵鯊，美國東岸各州的人都來競逐這筆賞金，瘋狂地向漁夫租船出海撒出誘餌、投放炸藥、拿船上的人命冒險，而只要付錢，漁夫多少人都願意載（迷彩夾克、軍人便帽、臉上的毛髮、對炸藥熟悉，這些構成了越南退伍軍人群像）。觀眾的觀點成功地取代鯊魚的觀點後，後者就不再出現。如同茉莉・哈斯凱（Molly Haskell）所觀察的，馮恩「不是庸俗貪腐的單一象徵，而是極為憤怒、麻木與無知的人民之代表，三個鯊魚獵殺者逃離馮恩之後鬆

了一口氣是有其原因的」。儘管很少評論者討論這個事實（也許是因為它抵觸了史匹柏後來受到的評價）：殺人鯨號（Orca，《大白鯊》裡最後獵鯊的船）的新時代拓荒者，等同於馬克‧吐溫（Mark Twin）筆下逃往「西部」、遠離怪異「文明」的哈克（Huck Finn），史匹柏比他所意識到的在本能上更厭惡「文明」：

> 如同在《橫衝直撞大逃亡》一般，史匹柏喜歡給我們看人性最糟的一面，某種不斷出現執行私刑的暴徒：一群男人違背命令，找了一艘船出海去追求個人利益；以及被鯊魚咬死的孩子的母親，回到島上去賞洛‧薛爾德一巴掌。[46]

## 政治文本

　　《大白鯊》開場的那個推軌前進鏡頭，立刻將觀眾置於那尾獵食怪物的位置。音樂毫無疑問地表現出鏡頭運動中的威脅感，同時在指出敘事影像允諾的刺激時，也助長了因預期而感覺到的震顫。觀眾對此鏡頭運動接下來將發生的事已經完全知曉，初始效應已讓觀眾將此鏡頭運動視為自然，所以稍後可以一再重複。就像《驚魂記》，文本只忠於毀滅的力量，並未給觀眾其他選項。一直到稍後昆特船上的那一個段落（觀點完全從鯊魚轉到人類角色），觀眾對受到威脅的角色所知甚少，大多只是膚淺的鯊魚誘餌，即使大家都認為克麗絲（Susan Backlinie飾）在開場時的尖叫聲是代替觀眾尖叫，但觀眾既是受害者也是加害者。

　　人類角色的表現反覆強調他們與「他者」的相似之處。在海灘派對裡，鏡頭橫搖：一根大麻菸在眾人之間傳遞，一對情侶在接吻，年輕男人一邊欣賞克麗絲的美色，一邊抽煙喝酒，以上種種立刻將消費和口舌滿足與大白鯊的本能連結起來。觀眾貪婪的凝視（觀察克麗絲褪下衣物），接續到她游泳時鯊魚的凝視，她並不知道鯊魚正在凝視她在水面

下的身體，她身體被客觀化的同時，意識仍留在別處。如同希區考克電影裡的浴室場景，因為窺視癖是一種罪愆（從男孩望著景框外開始的剪接結構，將觀看對象置於克麗絲身上，而非跟她一起觀看），所以慾望的客體被毀滅而變成懲罰。但令人不安的是，在觀看過度消費的奇觀（spectacle of excessive consumption）時，窺視癖也讓人興奮。另外也很重要的是，從嬉皮的反文化意涵來看，克麗絲的獨立、自由與性意識似乎遭到懲罰，這是偽善且過度將父權律法視為規範。

在擁擠的海灘上，攝影機在水面下向懸浮的人腿移動，大白鯊的主題音樂再度響起，刺激了觀眾的觀看慾望。胡柏（李察・瑞福斯飾）明確地稱大白鯊是「吃人機器」，跟著原始本能行動，牠沒有意識、沒有期待。儘管這似乎是「主觀」的視覺觀點，攝影機採取了完全符合真實情況的位置。觀眾帶著虐待癖的預期，且敘述也一樣。當攝影機接近男孩的充氣小艇時，音樂節奏加快，讓觀眾耽溺於預期男孩即將死亡的愉悅中，配樂加速絕不是為了將泳客的恐懼戲劇化，他們對威脅毫無知覺，也不是要讓鯊魚的意圖生動明顯。

根據許羅米斯・李蒙－科南（Shlomith Rimmon-Kenan）的看法，聚焦的感知面向傳達了角色的感官經驗。[47]與克麗絲被害的場景不同，在海灘上看到大白鯊攻擊之後，並不被侷限在大白鯊的觀點。這個心理學的面向集中的焦點在角色知道的事與／或情感，鯊魚並不具備這兩個要素。意識型態面向關心的是，角色的觀點如何與文本整體的價值體系發生關聯。布羅帝的舉止得體與專業精神，最終勝過了貪婪與腐敗，在強化他白人、男性、中產階級的從眾性與權威的同時，也取代了電影開場時無情、不帶人味的評斷（就某些評論者的看法，這些評斷是電影的意識型態立場）。表面上聚焦只關注某些角色，但侷限了對他們行動與話語的理解；這恰當地描述了本片處理鯊魚受害者的方式。

這些組合與分離建立了角色之間及角色與鯊魚之間的相似性與對立面，進一步解構了任何善惡對抗的簡單概念（隱含在神話共鳴

〔mythical resonances〕中）。許多例子與食慾和消化有關。布羅帝抽菸喝酒，壓力大就點菸。他的第一場戲中，他與妻子愛倫（Lorraine Gary飾）在晨光中痛苦地起床，暗示昨晚喝酒過量。布羅帝不像馮恩的角色是壓制性的威權者，他的享樂與壞習慣並未讓他冠上腐敗或偽善的罪名，而是與海灘上那些年輕人一樣，但具有布爾喬亞的家居生活。此外，他與追逐克麗絲玩樂的男生交談時證實，他們都是名牌大學的學生，週末來這裡度假才綁起頭巾當嬉皮。在港務管理處的小屋裡，布羅帝拿走一個警員的菸，自己抽了起來，然而屋裡滿是易燃液體。恐怖的鯊魚圖文資料裡，包括一張鯊魚咬噬罐子的圖片，這既埋下大白鯊下場的伏筆，同時也對應了布羅帝和馮恩隨時隨地叼著菸的形象。

　　愛倫拿威士忌給布羅帝放鬆，並建議他們「喝醉之後來玩玩」。他們一起喝酒，她靠著他，暗示了他們的婚姻是建立在同情、伴侶關係與吸引力的基礎上。其他的主要角色跟大白鯊一樣獨來獨往，包括馮恩在內，一直到第三次攻擊事件之後，我們才知道他的家人也在海灘上。飲食的意象繼續出現。在金特納太太當面指責布羅帝之後，他不再吃東西。胡柏來到島上時帶著紅酒（他的第一要求是找間好餐廳），當布羅帝為自己倒滿紅酒時，胡柏也灌了一大杯。在胡柏的船上，緊張的布羅帝仍在喝酒，胡柏給了他一塊椒鹽脆餅。

　　在昆特身上也強調了口舌之慾。市民會議的那場戲，昆特露出牙齒嚼著硬麵包，背景有鯊魚吞食人類的圖畫。他要求一萬元賞金的行為立刻顯露了他的貪婪性格。昆特出場之後，接著是停屍間的戲，胡柏解釋了大白鯊的舉動，然後是許多人搶著要出海獵鯊賺賞金的混亂場面。碼頭上，漁夫打開了一條鯊魚血淋淋的嘴，吸引媒體瘋狂報導；布羅帝得意洋洋；胡柏則懷疑這是否就是要獵殺的那條大白鯊，因而遭到暴力威脅。金特納太太很生氣，然後剪接至昆特駕船滑進港口，露齒大笑。當布羅帝與胡柏雇用漁夫之後，他的船屋掛了好幾副鯊魚的顎骨，顯然對此相當著迷，或許他也從觀光客身上賺到錢。前一段戲裡突顯了一個賣

紀念品的亭子，裡面展示著稍早場景裡那尾死虎鯊的照片，同時販售著大白鯊顎部模型與美國國旗。馮恩所保護的觀光利益，不只是擴大真誠生活的手段，還犬儒地利用了度假旅客的死亡事件。渡輪上的國旗，以及七月四日國慶日的背景，讓鯊魚的行徑與愛國主義產生連結。昆特的要求——費用、兩箱白蘭地、午餐，然後才開玩笑地要求更多奢侈享受——再度將貪吃與資本主義畫上等號。他燒水煮著更多鯊魚顎骨的爐子上有個架子，上面擺滿了跨國公司的食品。

在海上，昆特像休閒釣客一樣開了瓶啤酒，一口氣喝光。他嚼著牙籤，呼應著布羅帝的香菸。晚上，他、布羅帝與胡柏一起在船艙裡喝酒。昆特表演他在派對裡娛樂大家的技巧，拿下前排假牙，令人想起班・加登納（Ben Gardner，Craig Kingsbury飾）船裡的鯊魚牙齒。

當昆特掉進大白鯊的血盆大口時，這兩個死對頭融為一體。相反地，布羅帝儘管也有嗜酒偏好，卻吐出了昆特的私酒，使他與昆特區別開來，而非認同昆特對鯊魚與海的偏執、喜好與大男人主義。把布羅帝嚼碎又吐出來的是他的城鎮（儘管昆特也住在此地，卻是個外人）。有人告訴愛倫，她得在島上出生才能當本地人，但她渴望融入這個社區。愛力克斯遇害後，金特納太太穿著黑衣提供懸賞獵鯊，而沒有找上警察局，且和布羅帝疏遠，但他試圖融入社區。在他封閉海灘並聘請專家之後，群眾強烈反對，馮恩代表選民發言，駁斥了他的禁令。金特納太太甚至打了他一巴掌並責罵他。

布羅帝塞進大白鯊嘴裡的圓筒，像是克林・伊斯威特（Clint Eastwood）在塞吉奧・里昂尼（Sergio Leone）導演的西部片中飾演的「無名英雄」（Man with No Name）所嚼的雪茄，它強調了這場高潮戲與西部片中對決場面在結構上的相似性，[48]但同時也是卡通裡資本家抽的大雪茄（或富裕律師的雪茄；片中的模型鯊魚被稱為布魯斯〔Bruce〕，很多人都知道這個名字來自史匹柏的律師）。它也令人想到昆特、馮恩（他的灰西裝外套上印著船錨花紋，使他與大白鯊及其生

存環境產生連結）與布羅帝，經由擊敗大白鯊，布羅帝排拒了前兩位長者所代表的陽剛特質。這兩個人遭逢伊底帕斯情結的挫敗（Oedipal defeat）之後，電影暗示布羅帝回到陸地時更有自信也更獨斷。

一個常見的批評是，《大白鯊》具保守傾向。羅伯特·菲利普·郭克（Robert Phillip Kolker）認為史匹柏的所有作品「領導了一批意識型態保守的」一九七〇與八〇年代電影，它們變成「強勢意識型態的一面清晰透徹的鏡子」，並標示了好萊塢作者的結束。[49]彼得·比斯坎認為，市民的行徑讓電影似乎在問：「誰才是真正的鯊魚？」而布羅帝的順應民意令他在道德上過分軟弱，當他對抗大白鯊時，市民與他的行徑似乎都是理所當然。[50]因此大白鯊不再是隱喻，除了牠令人恐懼的具體存在，牠不象徵任何東西，牠的「不在」並未投射什麼到牠的空間中，牠移除了政治上的議題。「史匹柏用自然界產生的怪物來代表政治與社會的威脅，這種做法本身就免除了對此威脅需負的責任，把世界簡化為需要救贖的無助受害者。」郭克如此評論。[51]然而這個意見有奇怪的修辭性曖昧，先將政治意涵推到怪物頭上（這不無道理，因為怪物從來就無法免除被賦與意識型態），然後倒過來推論，彷彿它試圖要將政治論點變成寓言，卻又半途而廢。

此外，這樣的解讀方法（與上述的視覺對應具有的曖昧性與複雜性相反）非常仰賴選取特定的文本片段。這弔詭地（a）無意識地以比喻手法強化了意識型態，同時（b）只注意到出現的事物，卻不知怎地忘記不久前引發深刻效果的意義，並且（c）與這位評論者的文本經驗有很大的差距。有時候鯊魚只是鯊魚，可是一旦牠累積出額外的意義，為什麼又消失無蹤，這一點原因不明。在此有幾個因素，這部電影是在文化工業核心中誕生的，它的製作費用、龐大的行銷開支及其成功（不只是票房成功，還有在文化中的滲透力），被認為是某一較不特定的法蘭克福學派（Frankfurt School）立場成立的理由。此立場將觀眾當成處於「麻醉狀態」的大眾，並解讀出單面向的意義。[52]如同尼爾·辛雅德所

述，《大白鯊》就像後來的《第三類接觸》與《ET外星人》，「致力於回復社區的信心。它不是分析問題，而是要消除問題。」[53]然而它動員了重要的社會論述與矛盾，如果這些矛盾未以任何令人信服的寫實方法解決，那麼單獨指責此片似乎就很奇怪。鮮少主流電影有意提供可行的政治解決方法，據此批評是多餘的。在布羅帝的家庭上，郭克注意到：

> 一九五〇到一九七〇年代中期電影的重要主題為，中產階級的舒適與安全是脆弱的。它不僅遭到質疑，也持續受到挑戰。有兩件事會發生：必須保護家庭免於外在的威脅，而家庭中的男性成員不只需要保護家庭（或在某些例子裡是為家庭復仇），還必須證明他自己。[54]

觀察到布羅帝家庭的脆弱性，家庭的力量也同樣被強調出來。布羅帝出海之前，他的婚姻關係緊張。心不在焉的他忽視愛倫提議要「玩玩」的話。當胡柏問道：「你先生在家嗎？我想跟他談談。」她回答：「我也想跟他談談。」在醫院裡，布羅帝抱著幼子問愛倫，是否想帶他回家，她的回應是：「回紐約嗎？」然後大步離開。就像陸地上的處理一般，布羅帝一出海，就不再提及其家庭生活。愛倫在無線電上呼叫他，昆特卻刻意不讓她與布羅帝講話。他獲勝後，觀眾也沒看到他回家。假設他的家庭是規範的機制（normative institution），本片中另一個不明顯的家庭，是馮恩的家，被他催促下海玩水的那對老夫妻與小孩們似乎是他的父母與孩子。布羅帝的兩個孩子與第三次攻擊擦身而過，所有的受害者都與核心家庭無關：性解放的克麗絲、單親家庭的愛力克斯、划小艇的無名男子，還有昆特，他開心地「慶祝第三任妻子過世」。如果這些角色性格上共有的面向具有意識型態上的重要性，那麼布羅帝為他們復仇，則再度確認了他做為權威代表者的自由派地位（特別是保守力量還共謀要阻止他行使權威）。

史蒂芬・E・包爾（Stephen E. Bowles）相信，本片排除了賓其利對階級意識的強調，雖然他認為布羅帝最終的勝利是「對中產階級的肯定」。[55]可是在胡柏與布羅帝進行夜間調查時，胡柏戴眼鏡與領帶的細節（布羅帝通常只戴眼鏡），象徵著以專業為基礎的地位差異，這顯然與階級有關。[56]當布羅帝訝異看到胡柏的船那麼好時，驚訝地問：「你很有錢嗎？」他回答：「對。」在描述夏季旅客的鏡頭裡，我們看到背包客、騎腳踏車的人之間混雜著勞斯萊斯轎車，顯露出明顯的社會階層化。除了這三類人之外，還有穿著軍裝的漁夫，他們需錢孔急。昆特檢視著胡柏「都市人的手」說：「你一輩子都在數錢。」胡柏則斥其為「工人皇帝的屁話」。

昆特的死呼應了大白鯊之死。當然，從科學怪人到《半夜鬼上床》（*A Nightmare on Elm Street*, 1984）裡的佛萊第（Freddy）的視覺特徵可看出，美國電影反覆出現的怪物「他者」是普羅階級（proletariat）。如同羅賓・伍德（Robin Wood）認為的，「正常與怪物之間的關係……有一種較受偏好的形式：分身（doppelgänger）或他我（alter-ego），在西方文化中這類人物不斷出現……鮮少恐怖片有完全不令人同情的怪物。」[57]但是大白鯊沒什麼令人同情之處。《大白鯊》若不是例外，就是分身，跟差異性（otherness）及身分同樣有關連。昆特與馮恩同樣都是怪物。

昆特的階級（與利己主義或過時的大男人主義相對）是否被鄙視，這是個詮釋的問題。《大白鯊》是動盪時代的產物，在其論述中體現了矛盾，這一點可以在對比與影像結構中看出來。這些對比與結構並非欠缺思慮的保守主義，它們產生了曖昧性，因此吸引了多樣化的觀眾群。個人主義、男性競爭、反派人物被擊敗、主角成功克服個人弱點，這些敘事慣例遏制了部分的矛盾。然而，保衛一個既得利益的小鎮社區直接暗示了某種保守立場，但《大白鯊》比較可能是在批判美國，至少它並未被簡化成徹底的兩極對立。

我們的結論是，馮恩是誠懇的，他自己的孩子也在海灘上。布羅帝的弱點在於違背自己的直覺去配合某件事情，把自己的孩子留在應該是較安全的「池塘」裡，結果造成了道德上的複雜性。

**曖昧性**

> 「沒有人對邪惡的幻想可以跟《大白鯊》的真實相比。」
>
> ——電台廣告[58]

但本片生動表達的恐怖是什麼？評論界持續的論戰強調，讓本片取得商業成功的關鍵可能是任何一項因素：水門事件；在更廣泛的層面上，政府掩蓋真相；越南，除了《越南大戰》（*The Green Berets*, 1968）之外，在越戰期間幾乎沒獲得任何正面的呈現；[59]「自滿社會裡日漸浮現的恐慌感」[60]。派伊跟麥爾斯認為，一九七〇年代大家開始意識到消費者在資本主義誘人的承諾下是脆弱的，無能的主管機關無法控制貪婪的資本主義：「研發不當的藥品、危險的車輛、有致命缺陷的飛機、會致人於死的工業程序。」[61]還有：

> 漫畫家感激地利用鯊魚和泳客當做政治隱喻的無窮素材：福特（Gerald Ford）正在緩緩游泳，雷根（Ronald Reagan）對著他露出牙齒；投機商人恐嚇消費者；能源危機威脅著無效率的政府；中情局攻擊自由女神像；通貨膨脹在一個名為「消費者」的人物底下蠢蠢欲動。[62]

「一切都太明顯了，大白鯊一定是年輕男人的性狂熱，牠是放大許多倍、潛行捕食的陽具。後來在電影中，一條死鯊魚被剖開，排出白色、精液狀的液體。」[63]很好，可是這部電影也被女性主義者認為「真

的很重要」，因為「大家都說《大白鯊》是一部『帶齒陰道』[64]電影，象徵了受威脅的男人與會吃人的陰道之心理暴力。」[65]大白鯊濃縮了被女性動作與閹割恐懼占據的陽具權力，在無意中對父權產生了威脅。[66]當然大白鯊會在夜晚襲擊昆特的船，「此時三人喝醉了，沒有警戒，也就是在他們的意識與理性暫時被擱置的時刻。」[67]然而重要的是，如同比斯坎所述，鯊魚真實存在並具危險性，電影暗示的恐怖變得具體（昆特的確遭到了「閹割」並死亡），這個事實將那些神話般的危險視為當然。布羅帝最後的凱旋——英雄總是殺死「無法被征服」的龍，這是他啟蒙的一部分[68]——毀掉了那些恐懼的象徵，這是尋找代罪羔羊的儀式，但片子大部分時間都沒有出現大白鯊，這意謂著這些恐懼將永遠超出大白鯊所能代表的程度，驅魔儀式只是形式上的。用大白鯊將社會衝突具體化，便可演出這些衝突，因此觀眾帶到電影院的論述就可清楚表達出來，意識型態的收束在電影結尾達成，這個結尾「拒絕任何一致社會行動的可能性」。[69]如果本片在意識型態上隔離的議題很明顯，那才比較是個問題。本片的曖昧性吸引了各種觀眾，它絕非只有單一意義，也對不單想找刺激的觀眾提供了錯綜複雜的議題。

在表面上傳統的風格裡，曖昧性延伸到了敘事的細節中。在音軌裡，渡輪、海鷗與海浪拍岸的聲音讓對話若隱若現。這個手法讓觀眾更投入，因為觀眾必須非常專注才跟得上劇情。但是省略的細節也增加了不確定性。米榭·西昂（Michel Chion）拿聲音跟他所謂的電影攝影「明暗對照法」（chiaroscuro）做比較。攝影機隔離物件，在陰影中、景框外，或以過度曝光、動態模糊或柔焦使它們消失，然後立刻清晰地將它們置於前景，但「我們必須從頭倒尾聽見每一個字詞，因為這樣字詞才不會消失，字詞必須接續才能被理解。」[70]然而史匹柏就像奧森·威爾斯一樣使用交疊的對話，它不僅更緊湊也促使觀眾更認真去聽（雖然重點一直很清楚）。《大白鯊》將不確定性往前再推一步，在超越音軌的層面上控制聲音／影像關係。以過肩鏡頭拍攝的布羅帝，鏡頭裡對

著他講話的生意人幾乎完全擋住他，此時布羅帝焦急又迫不及待地想守望在海裡的所有人，生意人的聲音非常清楚，可是有觀眾認真在聽他說什麼嗎？

　　電影大部分的時間裡，威脅一直都沒有具體面貌。史匹柏的大白鯊就像梅爾維爾筆下的鯨魚，是一張讓觀眾投射意義的白紙（或者該說是一面空白銀幕）：「一個象徵的載具……本質上的功能具有多義性（polysemous）。」[71]鯊魚不像大多數的怪獸，牠不能被擬人化。[72]因此，如同先前所述，鯊魚不只對應了人類特質，也呈現出極端的「他者」樣貌，一股過度的、吞噬的力量，儘管鯊魚與人間事務並置在一起，兩者的連結似乎只是因為我們需要以解釋來獲得掌控。《大白鯊》的影像調性、環境與大多數的角色都富足、完美，更強調了某種被壓抑的不安感。遠在《藍絲絨》（*Blue Velvet*, 1986）與《雙峰》（*Twin Peaks*, 1990-1991）之前，《大白鯊》便使用了巨大的燈組將隔板搭建的建築、白色圍籬與阿米提島的藍天變得平面化，變成圖畫書般的色塊。[73]當布羅帝開車上班時，豔陽高照，顯示時間是早晨。在一個充滿橫向陰影的房間裡，警局職員對他說：「天啊，你起得真早。」這似乎不是連戲的失誤，而是為了消除影子所做的決定，以這種手法將中產階級的生活呈現為「恣仿或擬像（simulacrum），一種後現代的超真實（hyper-reality），與稍後將來臨的黑暗產生對比」。[74]也與前一夜的火光陰影和周遭的黑暗產生對比。在後現代的反諷文化中，「呈現出來的任何生活與享樂影像，雖然沒有給予評論，卻諷刺地被用來表示完全相反的意涵。但在《大白鯊》的年代，這是一種新穎的直覺。」[75]當然，鯊魚攻擊就是評論，困難的地方在於評論的意涵為何。

　　在隱喻的層面上，當大白鯊衝出水面時，海平面與平凡的商店、房屋、居民產生連結，最後並與電影銀幕連結。在《白鯨記》裡，阿哈伯（Ahab）船長所說的比喻有了新的意涵：

所有看得見的物體，都只是紙板做成的假面。但在每個事件裡
——在生活裡，那不容置疑的行徑——某種未知但合理的事
物，從不合理的假面之後顯露出它特徵的樣貌。人類要反擊，
就得打穿這個假面！除了衝破牆壁之外，囚犯還能做什麼？對
我來說，白鯨就是那面被推到我身邊的牆。[76]

　　史匹柏用敘事延遲與電影形式同時創造懸疑與震撼，因此大白鯊
最後現身衝出水平面時彷彿是衝進放映廳，當牠攻擊在防護籠裡的胡柏
時，出乎意料地衝出景框邊緣。牠的出現變成對觀眾的攻擊，移除了想
像的掌控權。如盧比注意到的，克麗絲被害時，儘管恐懼感已出現，卻
沒有觀眾尖叫，但是當大白鯊的頭與銳齒從水裡衝進人類空間時，他們
就發出尖叫。[77]

## 類型

　　本片的超高知名度，意謂著《大白鯊》並不需要大明星，導演也少
有人認識。因此敘事形象似乎就僅在於其類型特色，同時存在於兩個面
向上：上映前看起來能提供的東西，與那些促使觀眾推薦它的滿意感。
然而，本片的類型仍不明顯，這種曖昧性基調，不斷地在敘事的曖昧性
中產生迴響。可是類型（經過研究發現）對選擇電影方面有負面的影
響。[78]因此類型不明確可以排除疏離潛在的觀眾。因為《大白鯊》具有
數個類型的特質，它吸引了許多不同的觀眾群：史帝夫‧尼爾（Steve
Neale）引用了一份一九二七年電影產業綱領，它建議釐清電影裡的元
素，以便向不同群體行銷，而達到接觸最多觀眾的目的。[79]當電影提供
數種不同但相容的滿足感，混雜性也促成了更廣闊的範圍，含納個別觀
眾情感上、感官上與智識上的影響的組合，因此可能更為豐富（評論界
對本片看法分歧範圍之廣，似乎也證實了這一點），對情侶或各類群體

來說會是一次成功的觀影體驗。此外，從運用熟悉的慣例讓電影更容易理解這方面來看，《大白鯊》似乎無法輕易地分類，因此種種不確定性也將古典敘事範疇內劇情的不可預測性推到極致。所以本片與其他大片一般，宣傳的方式儘管類似，卻更具原創性與獨特性[80]——這是這個事件狀態的一部分——它也超越了類型，成為純粹的電影經驗，如同史蒂芬·希斯所稱的「『電影』的縮影」。[81]

## 自我指涉：《大白鯊》做為史匹柏的電影

辨別本片類型的困難之一，如同寇姆斯提到《第三類接觸》時所說的，是電影的全部都在裡面。[82]在《大白鯊》的年代，評論者總期待歐洲電影含有「隱祕」與雙重的意義，無論是寓言式或只是自覺性的機鋒。好萊塢電影的敘事手法顯而易見，儘管偶爾會很新穎。《大白鯊》使觀眾更仔細地觀看，並以同等程度的觀影經驗來報答觀眾。它尊重觀眾，將他們視為同等地位，以欺瞞來娛樂他們，例如鯊魚鰭最後被發現是由兩個小男孩操控的複製品那場戲，但是注意在這場戲裡，影片並未作弊，因為《大白鯊》主題配樂只有在那條具威脅性的鯊魚在場時才會出現。

據郭克的說法，影片開始時那無法確定來源的聲響「用大海的呢喃伴隨觀眾的竊竊私語映射了我們」。[83]在聽覺上，它們銘刻了銀幕是鏡子的概念，理想的自我與被鄙視的「他者」出現在此平面上。本片的「攝食」意象與觀眾身分的雙重軌跡（dual trajectory of spectatorship）連結起來。吃食（從外將食物放進身體）與窺視癖及貪婪的占有慾有關，被吃則與外在對身體完整性的威脅有關；前者是掌控權的比喻，而後者比喻的是被閹割的恐懼。本片觀影經驗裡的銀幕，替代了身體，成為自身與其他事物的界線。想像界（觀影的心理投入）等同於彌補此裂痕的慾望；象徵界令人想起被侵犯的威脅（克麗絲的死是閹割的警告，

小男孩的死是閹割的確認，男人的死是閹割的再確認，而昆特的死是閹割的實現）。銀幕既代表安全，也是焦慮的來源，就像海平面一樣，是可衝破的障礙。縫合的過程（參與或離開故事的世界與敘事交替發生，也可能在理解與有意識的思考跟詮釋之間游移），以不穩定且不斷改變的認同，來尋求並確保掌控權，而非透過完全的情感投入。

片頭海灘序場的鏡頭停止橫搖時，「導演：史蒂芬‧史匹柏」的字幕疊在那名年輕男子身上，暗示他是被銘刻的導演。他正看著景框外，立刻變成一個觀者。聽不清的對話讓他與克麗絲成為他者，並沒有協助觀眾認同他們，因此當她褪下衣物、他追逐著她時，增強的性暗示場景內含有窺視癖傾向。在克麗絲浮出水面的特寫中，她背後的太陽照著攝影機。另一個鯊魚觀點的鏡頭拍她正在游泳，強調水面上的月亮，彷彿是從銀幕之後拍的。這是一連串水面／下鏡頭切換的例子之一。

她被殘忍殺害後，一個平靜的海面空景，溶入晴朗早晨一個火柴棒形狀的物體，原來這是布羅帝頭部的剪影，占了銀幕三分之一的空間，就像前一排觀眾擋住了我們的視線，布羅帝的頭也阻擋了我們的視線（這個構圖重複了好幾次：在海灘上的布羅帝不斷想探頭觀察；一個年輕的藝術家看見大白鯊進入了小湖）。鏡頭切換至躺在床上的愛倫，顯露出他正從臥室的窗戶向外望。在此恐怖與正常並置，觀者的窺視癖連接了兩者。

在看起來湊巧出現的對話中，極度精簡的敘述讓觀眾知道，布羅帝是在秋天從紐約搬過來的，而現在是夏天。廚房裡，布羅帝拿錯電話，顯然不習慣有兩個號碼，或是在家裡接到與工作有關的電話。「我還沒修好。」他說，指的是孩子們的鞦韆，這再度說明他們是新居民，當他們接到電話，知道有屍體被沖上岸，家庭生活與父權／父親的責任（此時愛倫正在處理兒子受傷流血的手）再度與恐怖並置，這次是空間上而非時間上的並置。觀眾吸收了所有的訊息，知道的比角色們多，卻反而被淹沒在他們的事件中。在布羅帝的特寫鏡頭中，焦點在他身上，背景

中的妻兒為柔焦。然而構圖中還是有兩個重點，音軌中交疊的對話與同等的狀況強調了雙重重點。這種手法創造出來的效果既前衛又令人迷惘。觀眾的注意力該聚焦在哪？敘事資訊的速度與分量令觀眾分心，而未注意到這是個相當長的靜止鏡頭（三十二秒），觀眾需要花力氣，才能理解其中的意義。如同華倫‧巴克蘭（Warren Buckland）解釋的，布羅帝的兒子要求去游泳：

> 觀眾可以把鏡頭裡的兩筆訊息放在一起，然後發現讓麥克去游泳不是個好主意，尤其是充滿鯊魚的海裡現在多了隻血淋淋的人手。但布羅帝或愛倫都無法將這兩筆分開的訊息合併起來看。[84]

後來一個表現主義式的長鏡頭並未透過布羅帝的意識聚焦，然而它對布羅帝與他的處境的評論，完全只有敘述與觀眾才知道。布羅帝徵調了一艘渡輪（因為他害怕比較小的船），要去警告在海上練習長泳的童子軍；馮恩上了渡輪，說服布羅帝違背自己正確的直覺，繼續開放海灘，改變了布羅帝對現實的認知，此時在固定的前景之後，背景以令人困惑的方式改變。接著史匹柏用了兩個深焦鏡頭，一個長達一分十秒，另一個則是三分三十七秒。這兩個鏡頭採用奧森‧威爾斯風格的角色走位、低角度與非常緊的構圖，可是看來卻毫不費功夫，每個移動的角色與攝影機運動都有其戲劇上的動機，儘管崖頂的空間寬廣開放，攝影機可以擺在任何地方。

在一部預算嚴重超支的電影裡，證明《大白鯊》是有效率的賺錢機器的指控是錯的。普遍的觀點認為，《大白鯊》（無論它在行銷與商業上如何成功，造成怎樣的間接效應）結束了形式上有趣、有創意的好萊塢電影製作現代主義時期，以上的例子則讓此觀點變得複雜。史匹柏就像希區考克一樣，將菁英文化的藝術性、對傳統的認識（例如，配樂

《大白鯊》：在開場的恐怖之後，一個被銘刻的觀者阻擋了觀眾搜尋的目光。

就有史特拉汶斯基〔Stravinsky〕、霍爾斯特（Holst）以及一九三〇年代劍俠〔swashbuckler〕電影的味道），與手邊的大眾文化電影結合在一起，他不判斷、不妥協、也不採取高高在上的姿態。如果《大白鯊》沒有拍出來的話，商業電影的規則很可能會傾向《星際大戰》與稍後的《法櫃奇兵》。認定藝術電影（偶爾貧乏且無聊）比較有意義或有價值，因為它不合大眾觀眾的品味，但這是錯誤的；認定商業鉅片不能容納有趣的技巧或是聰明的點子，因為它的動機是商業性的（彷彿藝術家都不需賺錢謀生），這也是錯誤的。

　　剪接同樣也很成功，並與仔細分鏡的攝影結合起來。在一場試映會之後，剪接師費爾德斯與史匹柏微調了一個段落好讓它更恐怖（評論者選擇提及這件事做為背景補充資訊）。如同《ET外星人》遇到的負面反應，對大規模宣傳的厭惡，合理化了令人不舒服的強烈反應，有些人試圖重新獲得掌控權，因此將這些反應當成對觀眾的操縱，卻未思考銀幕上真正出現的是什麼。愛力克斯被攻擊之前，攝影機往左橫搖拍攝一個胖女人，攝影機沒有停住不動，表現了布羅帝焦慮的觀點，此時望遠鏡頭的壓縮景深效果，促使觀眾認同他孤立無助的立場。重要的是，本片

並未鼓勵觀眾對泳客們產生同理心，無論發生什麼事，聚焦效應使其變成布羅帝的責任。

　　然而在布羅帝擔憂的同時，他的視線並未傳遞給觀眾，因此他們可以將這些視覺上遙遠的度假旅客客體化。這個女人的肥滿身軀戲謔地變成水底下獵食者的美味肉塊，這是窺視癖對電影機制的虐待狂式認同，此時這個機制存在的目的僅是呈現某人悽慘死法的奇觀。一個牽著黑狗的男人出現，背景裡一對年輕情侶走進水裡；現在先介紹這幾個角色，讓觀眾在稍後能認出他們，初始效應暗示他們具有戲劇上的重要性。攝影機立刻跟著愛力克斯向右橫搖，他問母親是否可以再去玩水，此時攝影機令人不安的移動暫停，單人鏡頭繼續跟著愛力克斯往右橫搖，最後停在布羅帝的側臉上。他位於這個鏡頭的右邊，看著左方，但是此構圖與音軌皆強調了背景的對話。布羅帝對水的恐懼，讓他無助地束手無策，就像《後窗》裡的詹姆斯‧史都華（James Stewart）扮演的角色，這強調了他成為觀眾的代理人，也突出了海做為銀幕般屏障的隱喻：「《大白鯊》玩弄著看不見與無法被預見的事物，這個手法具自我指涉性。」希斯如此認為。[85]

　　布羅帝鬆垮的眼瞼暗示他很疲倦，因為他必須留意這麼多看起來無關緊要的細節。觀眾一方面注意布羅帝，一方面得留意背景細節，他們同樣因為一切都如此正常而分神，但卻因為聽到周遭人群的互動，而保持窺視癖的警覺。剪接至布羅帝的視覺觀點，帶出以下幾個鏡頭：丟棍子給狗追的男人，年輕情侶嬉戲，愛力克斯坐在充氣墊上，那條狗銜著棍子游泳，黑色物體從景框左方滑進來（結果只是狗的主人在游泳），年輕女人在水裡。大白鯊會攻擊哪一個？更多帶著狗的男人在海灘的鏡頭，嘈雜的海邊背景音掩蓋時間的流逝，同時穿插了反拍布羅帝的鏡頭。這些鏡頭的剪接，似乎被前景走過攝影機前的人物產生的「抹去」（wipe）轉場效果所隱藏。最後的成果既具有紀錄片的寫實，也炫耀了技巧，擋住觀眾的視線（也暗示是布羅帝的視線），增強了緊張氣氛。

攝影機以半隱藏的跳接（jump cut）到近距離（從艾森斯坦承襲而來的技巧），增添了緊繃與急切感，這與目前情境的普通平常，以及沒有令人緊張的元素的音軌產生對比。當電影傳達出布羅帝的躁動不安（觀眾暫時也有同樣感受）時，能述與所述（enunciation and enounced）之間就開始分離了。然後他被證明是對的！仰躺漂浮在水上的女人身後，一個黑色的魚嘴衝出水面，而她渾然不覺。剪接至布羅帝焦慮地站了起來，但那只是某個泳客的黑色泳帽而已。布羅帝稍微放鬆，望著遠方，不過顯然仍很激動。一個當地人擋在布羅帝面前，拿某個雞皮蒜毛的小事煩他，此人的聲音被混到幾乎聽不到，他占了銀幕一半的空間，擋住布羅帝的視線，也在反拍布羅帝的鏡頭中擋住我們的視線。一聲尖叫。布羅帝彈跳了起來，定住不動。一個女孩從水裡升起，就像開場的克麗絲一樣……不過她卻是坐在男友的肩膀上。

其他人（包括愛倫在內）想找布羅帝講話，他都漫不經心，同一時間一群群小孩衝進水裡，往愛力克斯的充氣筏移動。郭克對此評論道：「無論他出現什麼反應，對觀眾來說都是某件可怕（與美好）的事發生的訊號。」[86]事實上很重要的是——雖然這與郭克不斷說史匹柏操縱觀眾的指控抵觸——觀眾比布羅帝先看到了大白鯊攻擊。他的反應則做為標點符號的功能，而他短暫延遲的反應，在聚焦的層面上強調了他的無能為力與接下來的罪惡感。

在兒童潑水嬉戲的快速蒙太奇中，剪接速度快到無法在意識中辨認所有東西。漂浮在水上的棍子，是從蒙太奇大師們學來的換喻：《波坦金戰艦》中，船醫的眼鏡掛在船索上；《阿拉伯的勞倫斯》的開場，有一個向艾森斯坦致敬的鏡頭——機車撞車之後，擋風眼鏡掛在樹枝上。觀眾警覺到可能有什麼事情不對勁，且在水底拍攝懸浮人腳的移動鏡頭時，聽到大白鯊的主題配樂。在水面上，充氣筏翻覆時爆出水花，然後血如湧泉；水面下，男孩邊往下沉，邊冒出氣泡與紅色雲狀物。仿效自《迷魂記》的著名推軌變焦鏡頭，傳達出布羅帝天旋地轉的震驚狀態，

在視覺上作呼應，並且向觀眾確認事故已經發生。《大白鯊》也許並沒有如《魂斷威尼斯》（*Death in Venice*, 1971）等影片那般感性，常有人指控它排擠了這類嚴肅、深刻的電影，但是它絕不愚蠢、不呆板，亦非純屬虛構。■

Chapter **5**

# 一九四一
## 對好萊塢宣戰

Steven Spielberg

## 各界反應

雖然《大白鯊》與《第三類接觸》都是當代商業鉅片的範例，卻展現了非常不同的行銷方式。與《大白鯊》高調的商品化策略（它建立了新好萊塢的模式）相反，《第三類接觸》的敘事形象符合其劇情，對觀眾隱藏資訊。哥倫比亞電影公司稱之為有史以來「最具野心的廣告宣傳」，片子上映的前六個月，全美有二十七家報紙刊出兩版「介紹性質」的廣告。宣傳緩慢加溫，媒體報導著重這部電影的神祕特性。在各地上映之前，每天都在報紙刊出倒數廣告，同時在戲院播出「精緻但全然沒透露電影內容的長版預告片」。[1] 根據其他城市傳來的報告，電影公司在計算之後將賭注下在特定的戲院播映，這種宣傳策略激起了大眾的好奇心，再加上謎樣的片名，引發了廣大觀眾想要體驗此現象的慾望。

當《第三類接觸》的票房追上《大白鯊》時，史匹柏成功的原因普遍被認為是媒體炒作。然而，光是推廣與宣傳並不能解釋為什麼某些電影比其他片子賣座。的確，「儘管有鋪天蓋地的廣告攻勢」，[2] 美國觀眾仍然拒絕《一九四一》與史匹柏越來越大的名氣。事實上，若不是史匹柏的參與，誘使環球與哥倫比亞相信這部片幾乎不可能失敗，它永遠都不會存在。儘管如此，兩家公司都沒有信心獨資拍攝此片。

各地的評論者（雖然並非所有人）都把《一九四一》罵慘了，因為它是失敗的喜劇，且是規模龐大的失敗。這意味了史匹柏名聲的轉捩點，因為這部電影被當成他的作品來評斷。當代電影文化以作者為中心的想法愈來愈明顯。要不是史匹柏，《一九四一》就算獲得資金，也不會有這麼多預算可運用。但若沒有史匹柏，也不會引起如此多的失望與敵意。對某些人來說，它提供了抨擊史匹柏之前成功的機會，他那些賣座電影的特色被視為是超高的預算與超時的拍攝期。這些批評也許會影響後來《法櫃奇兵》預算的決策，這部電影確認了他「逃避主義」、「兒童的」電影工作者形象，也讓他在業界贏回了經濟與效率聲望。

一些評論者將《一九四一》的黑色鬧劇解讀為對好萊塢本身的諷刺,「美國的好戰精神,與《現代啟示錄》(*Apocalypse Now*, 1979)的直昇機攻擊場景系出同源」(編劇同樣是約翰·米留斯〔John Milius〕),被理想化的美國家庭的美麗房屋,在帕(Pa)將耶誕花環釘在門上時,遭到有系統的破壞,然後滑到懸崖下。[3]這場高潮戲被拿來與安東尼奧尼(Michelangelo Antonioni)刻意反文化的《死亡點》(*Zabriskie Point*, 1970)中懸崖小屋爆炸的戲做比較。然而《一九四一》獲得的迴響還牽涉到其他面向。二千六百五十萬美元的預算,在當時是「天文數字」,[4]因為耗資搭景以便在銀幕上大肆破壞而廣受譴責。艾德·布思坎(Ed Buscombe)認為,這是非理性的反應。儘管一般的拍攝場景鮮少像本片一樣,在拍完後轉為養老院之用,但相對於整個系統來說,只是強加清教徒的道德觀到一個產品的成本上,這點在資本主義產業裡不太合理。「畢竟預算取決於製作團隊認為需要投資多少,才能得到最大的收益。如果他們花了太多錢,只是個不好的商業決策,而非一種罪過。」[5]

在這點上,《一九四一》點出了電影產業被視為掙扎中的處境。一方面必須取悅美國的電影人口(其中百分之四十九為十二到二十歲的青少年),而這被認為是沉淪了,[6]且背叛了新好萊塢表面上推崇的作者論原則。其實,粗俗商業主義興起的原因是年紀較大的觀眾減少,而這也是電影產業回應此現象的手段。相反的,同樣的作者論路線鼓勵製作耽溺的電影,但這類電影卻深陷夢魘般的難題,如《現代啟示錄》(預算:一千二百萬,最後成本:三千一百萬),以及讓聯美公司(United Artists)破產的《天堂之門》(*Heaven's Gate*, 1980;預算從七百五十萬膨脹到三千六百萬)。而《克拉瑪對克拉瑪》(*Kramer versus Kramer*)意外成為一九七九年的賣座片,這部沒有野心的電影原先被預期對核心觀眾沒什麼吸引力,它提醒我們,在電影產業裡沒有什麼定律。「電影頑童」(Movie Brat)這群導演的平均年齡是五十年來最年輕的,[7]無怪

乎對史匹柏成功的憤慨會影響眾人的反應。大家已經等著看笑話了。

史匹柏採取了攻勢，對《週六評論》（*Saturday Review*）雜誌保證，《一九四一》在簽下電視播放、錄影帶發行、有線電視播放與重新發行合約之後，將會轉虧為盈：「然而影評人還是會昧於事實說，『我給了這部電影最糟的評價，它還能賺五、六千萬？』相信我，三千萬的電影不會傷到好萊塢一根寒毛。」在同一篇訪問中，史匹柏堅稱有成績的導演「贏得了花別人的錢的權利」，如果他們想要賺錢的話。[8]十四年後，他在電視上表示，「成本多少無關緊要，（電影票）值不值七塊美元才是重點。」[9]

在某種意義上，從不同的方向去看布思坎的說法，史匹柏是對的。《一九四一》在歐洲與日本賺進了可觀的收益，只是沒有他之前的賣座電影賺的多。此外，如布思坎所論：「也許影評人可以說，如果它好笑的程度比不上《大白鯊》驚悚的程度，那麼它就是失敗之作。」[10]然而史匹柏的說法有點不老實。《一九四一》之所以能運用這麼大的成本，並召集這麼一群明星的理由之一，是因為先賣了預期會賣座的電影播映權，在製作完成之前，電影院就必須「盲目下標」（blind bid）。此外，電影院還必須保證至少會播映的次數，或以預設的拷貝租金為基準先預付訂金。為了能播放此片，得標的電影院只能保留總收入（扣除預先協商好的成本支出）的一成，在影片上映期間，這個比例會增加。但是此協議限制了「固定最低租金」，導致電影院也許會因一部沒機會先看片的爛片而承擔損失。[11]所以《一九四一》令人失望的美國票房，並未造成製片公司的損失（他們損益兩平），因為放映業者遵守了合約。不過也不需為他們難過，大型連鎖戲院試圖壟斷賣座電影，他們與獨立戲院不同，為了票房下賭注。但是強迫勢力強大的放映業者補貼浪費的製作成本，這對史匹柏的業界名聲一點幫助也沒有。

討論《一九四一》的難處在於，我們一般把它當成喜劇來檢視，可是幽默是非常主觀的。編劇教師羅伯特・麥基（Robert McKee）認

為：「喜劇是純粹的：如果觀眾笑了就成功了；如果觀眾沒笑，那就失敗了。除此之外，別無他法。這就是為什麼影評人討厭喜劇，因為沒什麼可談的。」[12]儘管複雜的理論在形式與功能上都對喜劇有所描繪，但對一部令人失望的喜劇片，這些理論似乎都派不上用場。分析不一定會殺死分析的對象（假設如此，對通俗文化的嚴肅思考就不會存在）。然而，若沒有特定的理由，拆解從來都沒發揮過功能的文本是走錯了路。

儘管如此，為了完整性仍須研究《一九四一》——理由不僅因它是史匹柏前期作品的摘要與日後作品的預演。我會在互文性與眾聲喧嘩兩個面向上提出總結性的評估，做為解釋他其他作品的方法的例子。

## 失敗的喜劇

《一九四一》的問題之一，為環球投資本片的用意是要延續青少年電影的成功。這些電影包括《動物屋》（*Animal House*, 1978）等片，明星有喜劇演員奇趣與鍾雙人組（Cheech and Chong）、史提夫・馬丁（Steve Martin）、《週六夜現場》（*Saturday Night Live*, 1975-現在）的卡司（其中幾個在史匹柏的電影裡演出，尤其是丹・艾克洛〔Dan Aykroyd〕、約翰・貝路許〔John Belushi〕與提姆・馬錫森〔Tim Matheson〕）。那種無政府又幼稚的幽默，體現了反威權與享樂主義的氛圍，以及後一九六〇年代用藥文化，與越戰、水門事件之後日漸升高的認知破滅，是此氛圍產生的動能。諷刺一九四一年的事件，對年輕人怎麼可能有吸引力？

諷刺是以高姿態暴露並嘲弄蠢事。《一九四一》確實嘲笑了盲目接受權威的現象。艾克洛飾演的坦克指揮官（他賣力的演說暗示了洗腦）滔滔不絕地談軍事演訓，幾乎無法讓他住嘴，他的頭受傷後，變成像希區考克《國防大機密》（*The 39 Steps*, 1935）裡那個機器般的記憶高手（Memory Man）。納德・比提（Ned Beatty）飾演的正常公民，

一步步地將他認為有責任保護的家給毀了。坦克組員要求一個穿著四〇年代長外套、窄管褲的人來領導（稍早他們還跟他起過爭執），只因為他穿上了軍服。如果現實中，珍珠港事件造成的震撼與偏執，導致了《一九四一》所模仿嘲笑的事件，這是因為天真的美國文化從未體驗過戰敗或是確信不疑的事物被挑戰。然而對史匹柏來說，一九四一意指著卡通《小飛象》（Dumbo）、《瘋狂音樂劇》（Helzapoppin'）、《大國民》出品的年分，也是《北非諜影》（Casablanca）故事發生的年分，同年迪士尼一九四〇年的動畫電影《幻想曲》（Fantasia）與《木偶奇遇記》（Pinocchio）仍在上映。史匹柏最尊敬的導演維克多‧佛萊明（Victor Fleming）的兩部作品，《亂世佳人》（1940）與《綠野仙蹤》（The Wizard of Oz, 1939），是一個電影年代的高峰，也是結束。他對那個年代抱持溫情與懷舊的情懷，但《一九四一》的劇本基本上是在譏諷那個年代。

　　這點也許可以解釋《一九四一》的不協調。偶爾出現的爆笑場面穿插在完全不同的整體調性裡。尤其是貝路許飾演的狂野比爾‧凱梭（Wild Bill Kelso），這個角色太誇張了，戲劇上也沒有動機讓他如此獲得特寫的青睞，特別是其他演員的表演都較為低調。這些對比顯示在無法控制的產業裡，失控的電影中無法控制的表演。貝路許如大學兄弟會的粗魯，以及他青少年般的好色（盲目崇拜女人的褲襪吊帶），讓電影偏離了帶著愛意重新創造的年代。基於製作預算而產生的概念、技藝與科技——儘管史匹柏只用一九四一年才有的特效——再度壓倒了主題與四〇年代風格的娛樂。劇本各段落差異很大，因為拍攝過程中加入了一些笑鬧橋段。當日軍潛艇官兵拚命想把一櫥櫃的無線電塞進船艙口時，有一句很棒的雙關語：「我們得想辦法把這些東西做小一點。」後面卻接著為一個叫郝萊斯‧伍德（Hollis Wood）取綽號的無聊場景，對日本船員來說，只因他的名字聽起來像「好萊塢」（Hollywood），所以給他這個綽號。這場無線電喜劇橋段，利用了日本公司搶占世界市場的

微型化技術與一般意見之間的差異，笑點也在於跨國產業竟然是以如此難以置信的前提做為起點。懸崖房的笑話也因為類似的模式而好笑，釘花環這小小的舉動，卻造成不成比例的巨大後果——因為帕沒發現劇情世界內外大家都清楚知道的事，也因為後果，並非如預期中是門倒下，反而是房屋墜崖，既讓觀眾驚訝，也符合不變的物理定律（透過此事件邏輯上的可信度）。換句話說，喜劇需要大家都理解既是挑戰也是肯定。不管激進或保守，喜劇都增進了觀眾的一體性（audience unity）。《一九四一》既雜亂無章又任性獨斷，除了大體上未被逗樂的疏離感外，也未對觀眾提供任何主體位置。

緊迫的節奏——試映後的大幅修剪幾乎讓此問題更嚴重——讓太多事件模糊不清，精心建構的橋段的開場與醞釀，只在重看時才能察覺，但它沒有讓人想重看的慾望。如果觀眾眨了眼，細膩的笑話就沒有了笑果：一輛坦克衝進油漆工廠，衝出來時變得五彩繽紛，然後撞進一家松香水工廠，又回復為原來的迷彩。相反地，明明繞過垃圾桶比撞倒垃圾桶簡單，後者必定比較好笑，但是這個原則並未展現智慧或引起觀眾的共鳴。

## 互文性模式

傑拉德‧哲內特（Gerard Genette）進一步用「跨文性」（transtextuality）來定義互文性。[13]葛拉漢‧艾倫（Graham Allen）則創造了這個詞，意謂「結構詩學觀點中的互文性」[14]——這個解讀理論探究文本被建構的系統，而非研究特定的作品，讀者或作者的認知是無關緊要的。

哲內特提出了五種變化。「互文性」被重新定義，侷限為「兩個文本同時出現」（co-presence of two texts）：引用、用典或剽竊。[15]《一九四一》引用了《小飛象》的片段，在劇情裡播放。「用典」是

較不直接的召喚，「希望做為評論典故來源電影的一種表現手段」。[16]
《一九四一》裡，擔心遭到侵略造成的緊張引起了暴動，中斷了舞曲廣播節目。這個典故出自奧森・威爾斯的《世界大戰》廣播劇，他用這個手法讓觀眾信以為真，造成新澤西州的恐慌，後來有人解釋這是因為德軍潛艇的蹤跡引起了大眾的焦慮。史匹柏的用典，一半是致敬，一半是建立劇情世界的捷徑。廣播節目中，吉特巴（jitterbug）舞的獎項是雷電華電影公司（RKO）的合約（這家公司簽下了奧森・威爾斯，並拍攝了《大國民》），更確立了這是用典。其他的例證還有：潛艇中日本海軍跟一個納粹在一起；聖塔莫尼卡（Santa Monica）取代了大西洋城，成為園遊會的地點。進一步的典故包括《瘋狂世界》（*It's a Mad Mad Mad Mad World*, 1963），麥道斯（Maddox）的「瘋子」（Mad Man）外號與此片有關，這部大卡司瘋狂喜劇鉅作，有許多特色跟《一九四一》相同。戰鬥機往好萊塢大道方向纏鬥時，則參考了《星際大戰》裡的戰鬥段落，而這個段落的典故出自二次大戰電影；麥道斯碎裂的眼鏡參考了《波坦金戰艦》，雖然只有臨時演員的人數能與這部艾森斯坦的經典作品相提並論；還有《鳥》，凱梭把加油站變成火海的戲發生得如此迅速，與希區考克先前緩緩升高的懸疑有很大的反差。以上這些典故並非是無的放矢，卻提示了《一九四一》本身的不足。

羅伯特・史坦姆與珊蒂・富利特曼－路易斯提出其他（有時部分重疊）的類別。[17]「虛假互文性」（mendacious intertextuality）意謂「偽互文」（pseudo-intertextual）的指涉：在《一九四一》中，廣播裡提到名叫「戰爭膽量」的曲子，但這是約翰・威廉斯模仿爵士樂手班尼・顧德曼（Benny Goodman）作品的仿作。「自動引言」（Auto-citation）是史匹柏的特色，某些評論者對此並不贊同，例子包括《一九四一》開場那段諧仿《大白鯊》的戲，還有重新利用《飛輪喋血》元素的加油站場景。以上兩個例子都用了「名人互文性」（celebrity intertextuality），之前電影的演員又扮演了類似的角色。更一般地說，這也包括了明星

出現時所召喚的類型或文化環境，以及透過明星引用特定文本的典故：艾克洛與貝路許體現了《週六夜現場》的態度；斯林‧畢肯司（Slim Pickens）列出口袋內物品清單時，引用了《奇愛博士》的典故（這位演員也在這部諷刺軍國主義的瘋狂電影中演出）；羅伯特‧史戴克（Robert Stack）在史提威（Stilwell）這個角色裡灌注了艾略特‧奈斯（Elliot Ness，他在電視影集《鐵面無私》〔*The Intouchables*, 1959-1962〕裡扮演的角色）的品德；山姆‧富勒（Sam Fuller）的客串演出，指涉了他所執導的作者戰爭電影（主題嚴肅並受到影評推崇）；選用氣質堂堂的三船敏郎的動機大家可以猜測，但他曾在《決鬥太平洋》（*Hell in the Pacific*, 1968)中演出。

「內部互文性」（Intratextuality）意謂，「電影透過鏡映、縮影與套層（mise-en-abyme）的結構來指涉自身」，例子包括舞會開始時，滾動的鼓讓折疊椅像骨牌般倒下，令暴動蔓延到街上；在漫長的因果關係鍊的尾聲，摩天輪滾下了碼頭。另一個例子是希區考克在所執導的電影中亮相的有趣翻版。喜劇演員艾迪‧迪森（Eddie Deezen）長相類似史匹柏，在這場好萊塢海上大災難的尾聲，他興致勃勃地說：「哇，真好玩。我們可以再來一次嗎？」（史匹柏針對執導《大白鯊》的經驗開玩笑？）他也有一個外形像史匹柏／迪森的腹語術娃娃（就像《夜之死》〔*The Dead Of Night*, 1945〕裡那個可怕的娃娃），它知道的比操縱它的主人還多。日軍攻擊他們誤以為是好萊塢的地方——被描述為「工業結構」的遊園地——這是挖苦的內部互文性，尤其日本人相信這個攻擊會打擊美國士氣。當日軍潛艇官兵欣喜地從潛望鏡觀察陸地，搭配著威廉斯天籟般的合唱配樂，在看到蘇珊‧貝里尼（Susan Backlinnie）的裸體時嘆道：「好里塢（Horrywood）！」

哲內特提到的另一種文本類型是「側互文性」（paratextuality），它包括文本周邊的「附屬訊息（accessory messages）與評論，有時很難與文本區分」[18]。它還有更細的分類——[19]「外圍文本」（peritext）是

文本的附件，例如分級字幕、發行公司字幕、片名、工作人員名單的段落，還包括確立類型與氛圍的配樂，以上這些都與敘述分離。「相關文本」（epitext）一般包括行銷與公關素材：海報、預告片、評論、訪問、幕後花絮等所有與新聞發布有關的東西；還有委外製作的拍攝幕後紀錄片（DVD把這些元素全包裹在一起，此時相關文本變得類似外圍文本）。

《一九四一》的側互文性包括預算資訊，以及史匹柏其實否認這是他的作品，這當然會影響大眾的反應。原來的版本在試映時被認為「太誇張」，之後改得較和緩也較長，可能也比較前後一致；在一九九六年的「復原版」LD中，可以輕易地被解讀出特定的訊息（有趣的是，這個版本是從作者的觀點來復原，然而卻發現作者並不是品質保證）：冬娜（Donna）因為敬畏轟炸機而行舉手禮（《ET外星人》、《侏羅紀公園》）；在舞廳打架（在《魔宮傳奇》〔Indiana Jones and the Temple of Doom, 1984〕與《紫色姊妹花》的點唱機酒吧裡再度上演）；邪惡的納粹剪影占了景框的大部分（《法櫃奇兵》、《聖戰奇兵》〔Indiana Jones and the Last Crusade, 1989〕與《辛德勒的名單》）；恐龍模型在黑暗中若隱若現（《侏羅紀公園》與《失落的世界》〔The Lost World: Jurassic Park, 1997〕）；凱梭帶著敬意向日軍敬禮（《太陽帝國》〔Empire of the Sun, 1987〕）；沉到水裡的摩天輪（《A.I.人工智慧》）；對舊飛機與第二次世界大戰著迷（《法櫃奇兵》系列、《太陽帝國》、《直到永遠》、《搶救雷恩大兵》與早期的《第三類接觸》）；風格化的譬喻與主題，例如探照燈射進攝影機、被銘刻的觀眾、自我指涉、迷失的角色與麥道斯碎裂眼鏡所暗示的不完整的視覺。

哲內特進一步將側互文性分成兩類，一種是「自簽性」（autographic），由作者創造，與起人疑竇的刻意謬誤關係密切；另一種是「代簽性」（allographic），由外部加諸的。[20]在《一九四一》中，「自簽性質」包括結尾演職員名單出現時，跳回角色們尖叫的畫面。錄

影帶或DVD版本不同的畫面比例、電視播放時插入的廣告,這些都是代簽性。側互文性探索文本的界限,而作者功能(author-function)是判斷的一種方法。

哲內特的第三種跨文性是「後設文本性」(metatextuality),它是「一個文本與另一個文本之間的批評關係,無論被評論的文本是被引用或只是稍微點到」。[21]關於啟發《一九四一》的真實事件紀錄,則屬於這個未被充分發展的類別,儘管重要的不是那些事件本身,雖然它們在文本性(textuality)之前發生,歷史學家還是只能透過側互文本與互有出入的紀錄才能知道。艾克洛的角色悄悄地嘲諷約翰‧韋恩(John Wayne)與詹姆斯‧史都華扮演過的角色,但並不是很明顯。本片將一切都歸咎於集體瘋狂,隱然排拒了官方紀錄、新聞報導與社會歷史學的解釋,如「大洛杉磯空襲」、對聖塔芭芭拉潛艦攻擊的反應、長外套西裝騷亂與《世界大戰》事件。

「主文本性」(architextuality)是被如片名等的類型指標(generic indicators)所特別建構的,哲內特將它與「讀者期待,因此也包含他們對作品的接受」聯繫起來。[22]重量級好萊塢電影無可避免地創造出娛樂與參與的期待。《一九四一》單調、極簡主義的片名設計(樸實的黑底白字),接著爬上銀幕的是嚴肅、詳細的歷史性序幕,搭配緩慢的軍隊進行曲,畫面轉為粗粒子、低彩度的風格,仿紀錄片(docudrama)風格的字幕標出地點與準確的時間與日期。這些元素與五彩繽紛、古怪的卡通化宣傳海報相衝突,片頭略去了史匹柏與卡司的任何資料,迅速地建立了一個謎,並奠下戰爭電影而非喜劇的基調,因此強化了開場笑鬧橋段的效果。主文本性除了將《一九四一》定位於戰爭電影與喜劇類型,引起觀者對類型的期待(它對這些期待的嘲弄並不令人滿意),也擁抱「史匹柏電影」這個作者論的類別、電影工業/評論的「電影頑童電影」類別,以及惡名昭彰的「揮霍電影」。以上三個類別都是決定觀者如何判斷的背景。

哲內特的最後一個類別是「超文本性」（hypertextuality），它描述了一個「超文本」如何「轉化、改變、闡述或延伸」一個既有的「次文本」（hypotext），[23]理論家們普遍稱之為「互參文本」（inter-text）。它與後設文本性不同的地方在於，它並未暗中做批判（例如，某些前衛作品暗中批判主流電影）。史匹柏電影的例子包括：《直到永遠》，重新處理了次文本《名叫喬的傢伙》（*A Guy Named Joe*, 1943）；《紫色姊妹花》與《太陽帝國》是原著小說的超文本；而《辛德勒的名單》與《勇者無懼》是紀實素材的超文本；《失落的世界》這部續集電影則是前作的超文本。《法櫃奇兵》系列顛覆了所有的類型與電影潮流，知道這一點更能享受這個系列。引用與用典被歸入互文性之內，但具有超文本性的功能，諧仿與恣仿也是如此。所以知道彼得潘是次文本，會影響《E.T.外星人》與《虎克船長》的意義。個別的文本與類型也有超文本性的關聯，它們擴充並改變類型。所以作者論也造就了相關素材，每當新文章確認或挑戰作者論時，清晰的超文本脈絡將它與這些文章連結起來。儘管《一九四一》不像《辛德勒的名單》那般備受爭議，它與歷史仍有超文本關聯。當哲內特專注在刻意要超文本化的文學作品——如喬伊斯（James Joyce）的《尤里西斯》（*Ulysses*）與荷馬（Homer）的《奧德賽》（*Odyssey*）——在揭露無意識超文本性時，我們也許可以考慮精神分析的方法。《一九四一》體現了競爭性的男性反叛（顯然與性意識有關），他們反抗品味、秩序、法律與道德，最後被史提威沉靜的權威給壓制。那麼，伊底帕斯的故事——如同在大多通俗敘事裡，這個故事以令人慰藉的方式被重寫，結果被社會同化——是基礎的次文本。本片對女性內衣的關注與閹割焦慮有關，意識到與此假設性、次文本性、家庭羅曼史的差異，與閹割焦慮亦有連結。史提威是唯一保有精神正常與尊嚴的角色（因此，他是正常性的試金石），他選擇觀賞《小飛象》這一點頗具意義，《小飛象》故事的重心在於母子分離與重逢的原型主題，而這也是史匹柏作品的主題。

雖然表面上，廣泛的前後不一致讓《一九四一》與特定次文本的關係變得更複雜，但它對類型的諧仿符合哲內特的定義，這或許解釋了它無法取悅觀眾的原因。從連串文字獨立出來的詩歌格律或押韻方式，類型慣例與這兩者相較不會比較荒謬。只有文本的展現方式，如《大白鯊》的開場，可以被諧仿、恣仿或扭曲模仿。在《一九四一》中，這些手法太少（或觀眾能看得出來的不多），因此諷刺無法奏效。如哲內特所論，當次文本不見了，那麼超文本會獨立存在[24]——或者用後現代主義的術語來說，變成一個擬像（simulacrum）、一個沒有原始文本的副本，在《一九四一》中，擬像嚴重減弱了它存在的理由。

## 嘉年華理論與怪誕的身體

《一九四一》是嘉年華式的文本。巴赫汀認為，嘉年華此種古老傳統，以喜劇與肉體愉悅對抗限制，用這種方式反對霸權（hegemony）。[25]它顛覆邏輯，挑戰美學、階層與界限，不甩禁令。「自由與親近的接觸」取代了正式的規矩。[26]上流文化將生活與藝術中的「合宜」（decorum）與美理想化。嘉年華強調感官性（physicality），頌讚身體的功能，但也以面具、服裝與肖像，將有權有勢者描繪成肥胖、殘缺與腐敗的形象。簡言之，嘉年華提供了社群功能，類似較為高尚的宗教儀式。它弭平了社會階級，提醒權勢者注意共同的人性，也提醒一般人注意官府的關懷以及失序的潛在風險。嘉年華在歡樂與和解中紓解緊張，它既具顛覆性，也是維持現狀的安全閥。在嘉年華中，笑聲不分階級，除了參與的狂歡者之外，每個人都可以歡笑。與諷刺不同，嘉年華沒有特殊的目的或固定的立場。在此方面，嘉年華文本等同於後現代相對主義（postmodern relativism），從嚴謹的前衛觀點來進行擾亂。

巴赫汀將曼式諷刺（做為一種藝術模式）與嘉年華聯繫起來。[27]曼式諷刺檢視「矛盾修飾（oxymoronic）的角色、多重風格、違反禮儀

規範，以及對哲學觀點的喜劇式對抗」，在電影「變化多端的活力」（protean vitality）的層面上（而非從某個傳統偏離常軌），曼式諷刺幫我們理解布紐爾（Luis Bunuel）、高達（Jean-Luc Godard）、智利導演勞爾·魯斯（Raoul Ruiz）與巴西導演克勞伯·侯夏（Glauber Rocha）。[28]通俗的曼式諷刺呈現包括英國喜劇團體蒙提派松（Monty Python）的喜劇，以及日後泰瑞·吉利安（Terry Gilliam）的電影。這類文本突顯出眾聲喧嘩與多重論述性（multiple discursiveness），可以拿來與互文性或跨文性做比較。吉利安作品惡名昭彰的製作後勤與／或行銷慘劇，是個人風格、無政府、奇觀視野與寫實慣例衝撞的結果。《一九四一》與其所受到的待遇，也是以類似的方式與論述相互交疊，往太多方向撕扯，而非宣揚豐富的眾聲喧嘩（對話理論），或滔滔不絕地避免失控（monologic containment of excess）。如果《一九四一》放棄寫實主義，看起來比較像《瘋狂音樂劇》或甚至《綠野仙蹤》，或許會較容易被接受。

　　某些限制讓《一九四一》變成一個無趣、被淨化的嘉年華文本，而曼式諷刺可能可以解開這些限制。睥睨的高傲態度，顯現了理性與控制的勝利。巴赫汀提及的中世紀嘉年華，是猥褻、下流與粗魯的，具有真正顛覆性的搗亂力量。一些評論家（尤其是約翰·費斯克〔John Fiske〕）聲稱，他們在低階文化形式中（例如職業摔跤），發現了這種力量的痕跡。[29]

　　《一九四一》從嘲諷的假正經序場開始，就將巴赫汀的比喻整合進來。吉特巴舞、露天市集與節慶場地點出了嘉年華的特性。性能量也是如此，它驅動了幾個主要角色，並在許多笑鬧橋段中出現，第一個是女性裸體與一具巨大的陽具狀潛望鏡剪接在一起。反轉邏輯的例子包括，在慶祝和平的時候進行戰爭。衝突、挫折與侵略性，顛覆了美國插畫家諾曼·洛克威爾（Norman Rockwell）理想化的郊區生活。史提威將軍即使不是主戰派，也可能被認為會專注投入戰事，可是他既悠閒又多愁

善感，而其他軍事策略家與英雄角色不是受制於身體慾望，就是全然瘋狂。穿著水手服的狗嘲弄當局，叛逆的老百姓沃力（Wally）指揮一輛坦克也有嘲諷效果。

幼稚與粗魯對抗「律法」，這些律法包括戰時每日生活的責任、家庭與異性戀結合的儀式。活躍的女性性意識顛覆了好萊塢的性別期待。迪森扮演的角色賀比（Herbie）被委與責任，他扮演的卻是傻瓜（Fool），典型的嘉年華角色；當他的人偶比他先發現潛艇，賀比要求它把望遠鏡交給他好確認，此時重新複製的顛覆發生了。凱梭像是十五、十六世紀宮廷的聖誕宴會司儀（Lord of Misrule），在此特別諧仿約翰‧韋恩那種瀟灑、陽剛的姿態（韋恩反對這個劇本反愛國主義的調性，因此拒絕演出）。其他的顛覆包括：一開始，一個有身分地位的女士（頭髮緊緊束起）轉瞬變成熱愛自然的嬉皮女子；道格拉斯老媽（Ma Douglas，Lorraine Gary飾）拒絕讓槍枝進來，但坦克砲管卻同時撞進她家；史提威對記者堅稱，他們不會用炸彈，這時一顆炸彈卻滾過他身後，造成壯觀的爆炸。斯萃曲（Stretch，Treat Williams飾）才把貝蒂從坑裡救出來，卻又把她丟回去，混淆了我們對英雄救美的期待。一個黑人士兵把臉畫成白色，對一個嚇壞了的白人士兵（畫著黑臉）下令「到坦克後面去」。此「種族」顛覆未說明清楚，可能是出自被刪去的次要情節。

字面上的顛覆包括：日軍水手從潛望鏡看到裸體女子，而他低頭看馬桶時也看到她。當柏海德（Birkhead）引誘冬娜（Nancy Allen飾）時，運用了弗雷‧亞士坦（Fred Astaire）在牆壁與天花板上跳舞的吊鋼絲技術，他們那架無人駕駛飛機繞著他們做出勝利的翻滾動作。兩人舞上牆壁，接著後空翻，這是《萬花嬉春》（*Singing in the Rain*, 1952）裡的特技表演，強調出兩人身體的愉悅。吉特巴舞會時，攝影機倒過來拍攝女性身體的特寫，突顯出「下半身層次」，如同拉伯雷式的過度呈現（Rabelaisian excess）。[30]同樣的畫面再度出現：貝蒂與麥欣（Maxine）

掉進坑裡時，雙腳張開，裙子退到腰部之上；門倒在道格拉斯老媽身上時，我們看到她的燈籠底褲、褲襪吊帶與褲襪頂端。這種情況，往好的方面看是頌讚女性身體，但其實是不針對個人地詆毀她們的身體（反正嘉年華總會嘲弄頌讚與詆毀之間的差別）。除此之外，本片在運用「巨大身體、膨脹肚子、身體孔洞、放縱酒色、酒醉與放蕩」的「嘉年華式」影像上有所節制（這樣的描述本身就相當節制）。[31]然而片中還是有關於排泄物的幽默，例如郝萊斯吞下了日軍想要的玩具羅盤（可稱為「沉默的隱喻」〔mimed metaphor〕[32]），得喝洋李汁來幫助排便，此時他把靴子丟進了馬桶以模擬拉肚子的效果。褻瀆的語言是嘉年華文本的另一個特色，在此特別明顯（也讓一九七九年的某些影評難以接受）：「你們這些狡猾的小王八蛋休想從我身上弄出一丁點屎！」

　　這場戲強調郝萊斯怪異的身體（被脫到只剩內衣）。選用像貝路許和約翰·坎蒂（John Candy）這類演員，巨大身體的形象就很明顯，當巨大的耶誕老人像（本身就是酒神式怪異〔Bacchanalian grotesque〕的淨化版）包住貝路許，讓他相對顯得很小的頭從衣領露出來，更強調了巨大的身體形象。胖嘟嘟的麥欣（《紫色姊妹花》的蘇菲雅〔Sofia〕之前身）曖昧地顛覆了女性性意識再現的慣例。凱梭不斷地打翻並吐出食物與飲料，這既蔑視了禮儀，也指出嘉年華所讚揚的飽足（plenitude）；同樣的，艾利夏·庫克（Elisha Cook）的衣服滿是污漬，他還拿著叉子揮舞義大利麵條。經由這混亂的一切，殘酷的因果關係嘲諷了人類為了獲得控制而進行的努力（《華納樂一通》的動畫師查克·瓊斯〔Chuck Jones〕是本片的「特別顧問」）。《一九四一》雖幼稚，但不會令人不安，它顯現了通俗文化體現「被支配者的利益，而非支配者的利益」的潛力。[33]

　　琳達·麥爾斯（Lynda Myles）認為，對《一九四一》進行嚴肅的解讀最終是站不住腳的，但此解讀並非「擴大對好萊塢的侮辱」，只是令人尷尬。[34]但是，嘉年華並非在大腦的層次（也就是這類批評被應用的

層次）上運作。社會態度與身分認同、國家相關的情緒也不是在大腦的層次上運作，相較於《一九四一》表現得比較好的其他國家，以上這些在美國被表達得比較熱烈。沃力跳吉特巴舞時所穿的黃色夏威夷衫有著美國星條旗圖案，背後則印著珍珠港，這件上衣可能是也可能不是真正的戰前服裝。凱梭戰鬥機上畫的牙齒，是空軍會做的裝飾，但也是另外一處對《大白鯊》的指涉。這些例子顯現出的眾聲喧嘩——象徵日常趣味及世界政治、毀滅與死亡的真實——讓本片的曖昧性具體化。好萊塢的財務醜聞、痛苦地接受越戰戰敗、冷戰緊張情勢、伊朗人質危機、伴隨人質危機而來日漸增強的右翼狂熱，接著雷根總統以承諾「滔滔不絕的確定性」（monologic certainties）而當選，在以上這些事件中，眾聲喧嘩擾亂了許多美國人想要的東西。

像許多經典喜劇一樣，《一九四一》在結尾集合所有的演員並暗示還有續集，以展現與古代嘉年華相關儀式的連結。的確，異性戀伴侶的結合，史提威終於回復權威，最後一個鏡頭暗示道格拉斯老爸已經計畫要蓋新家，這三個例子讓人想到莎士比亞喜劇的結局。道格拉斯老爸說他的冬青花環，是「耶誕節的象徵，和平的象徵」，以喚起社群精神以對抗「掃興的敵人」。接下來的搞笑橋段卻犬儒地嘲諷他的姿態。史匹柏的電影以被銘刻的導演與觀眾做為電影工作者與觀眾之間的媒介，從而創造了消除差異的假象，抹去了世界與銀幕之間的界線。《一九四一》的演職員名單出現時，我們聽到尖叫與爆炸聲，還伴隨著昂揚的軍隊進行曲，感覺就像高潮迭起的煙火秀，加強了嘉年華的氛圍。然而，《一九四一》是個很好的案例，它以潛在的認同拒絕觀眾進入，顯現一種排除大眾的通俗文化。它過分呈現低等文化，欠缺敘事鋪陳和角色複雜性，也冒犯了布爾喬亞的品味。巴赫汀把某章的標題取為「市場的語言」（The Language of the Marketplace），[35]強調奠基於真實生活的凡夫俗子的表演區域，相對來說是給嚴肅藝術的另外區隔空間。而觀眾在電影市場裡拒絕《一九四一》，行使了他們的自由。

羅伯特・史坦姆正確地觀察到：「我們非常需要像巴赫汀理論那樣的分析類型，他的理論接受一個事實，任何表述或論述可以同時既進步又退化，因此顛覆了二元性評估。」[36]兩種可能性都預設了有意義的觀眾反應。《一九四一》除了斷斷續續的冷處理、製作預算造成的不愉快，或是在愛國主義或品味上的冒犯之外，並未引起太多值得注意的反應。史提威是被銘刻的觀眾（他對小飛象講話，他的角色也最令人同情），他被困在電影想像界之中，遠離周遭的無政府狀態。■

# 法櫃奇兵

打燈、開麥拉、開始

Steven Spielberg

在《法櫃奇兵》上映時，美國正值不景氣，好萊塢遭遇連連串危機，新娛樂市場帶來的競爭讓危機更加惡化。好萊塢所擁護的舊時代，希望觀眾到戲院看老少咸宜的電影，可是娛樂市場正朝分眾走去。好萊塢是娛樂產業的旗艦，在幾部昂貴且高知名度電影相繼失敗後，仍勉力維持信心。史匹柏需要一部賣座片，好恢復他神奇小子的通俗形象，並在《一九四一》的浪費之後，重建他的專業地位；《大白鯊》與《第三類接觸》儘管相當成功，卻嚴重超支。幸好《法櫃奇兵》隨即成為影史前五大賣座片，為他與喬治·盧卡斯（監製，並與菲利普·考夫曼同為故事原創者）贏得新好萊塢的主導權。

在他們合作的第三部電影《聖戰奇兵》之後，史匹柏與盧卡斯加起來在影史前十大賣座片裡占了八部，每一部都賺進一億美元以上。[1]他們不再直接收取酬勞，改採前所未有的分紅協議，讓出資者在影片失敗時也有保險，《法櫃奇兵》只花了四千萬預算的一半就製作完成，這協議對電影工作者相當有利，不只增加他們個人的財富，也在往後的合約中強化了他們的影響力。《法櫃奇兵》也確立了史匹柏做為青少年奇幻影片導演的名望，為大眾與影評對他作品的評價設定了議題。

《法櫃奇兵》獲利的理由是什麼？某些學術界人士注意到盧卡斯對神話學的興趣——尤其是喬瑟夫·坎伯（Joseph Campbell）在《千面英雄》（*The Hero with a Thousand Faces*）中的容格學派理論，這點在《星際大戰》中很明顯，於是以人類學的方式閱讀瓊斯的冒險旅程。[2]我也未能免俗地對深層結構進行分析，例如我在下一章討論《ET外星人》時就探討了敘事，而本書從頭到尾都出現的精神分析理論假設，也是另一例證。然而，因為神話學批評運用描述與歸納的方法，是從許多敘事中辨識出的模式，拿來與更多範例做檢驗。為什麼一個神話比另一個更能滿足研究目的？這一點並不明朗。光是把電影工作者有意識地放進電影的東西拆解出來，也無法顯現出太多意義。此外，儘管我們承認盧卡斯成功了，意謂他找到了某種東西，但以過去的敘事範本為基礎建構敘事，

如何能產生比別的敘事更引人入勝的結果？這一點也不是很清楚。而且此批評方法也未考慮到，在什麼條件下，是誰，又如何製造、調節、消費並回應了意義。因此，我並不否定此類對《法櫃奇兵》的描述，但我首先要分析的是英雄如何被建構，不是把英雄當成空白的密碼本，等著讓哈里遜·福特（Harrison Ford）的表演與史匹柏的拍攝手法填滿；而是把英雄當成符號的群集，定錨在電影與其他文化符碼之中，然後思考觀眾接受的本質與脈絡。最後，雖然與此片的商業性較無明顯關聯，我將以典型史匹柏作品的角度檢視此片，雖然它通常被視為例行的導演工作。

## 戴帽子的男人

　　最重要的是，瓊斯是美國人。他的帽子、皮夾克、開領襯衫、帆布長褲、鬍渣、槍套裡的左輪手槍與套索般的皮鞭，再加上《法櫃奇兵》背景大多在沙漠，以及他騎著白馬在隘口攔截敵人的追逐場景——這些都令人想到西部片。片中也有叢林探險家的迴響（只在開場時），就像他考古學家的另一個自我，這表現出格調、專業、「無私」地追求真相與官方許可的權威，以上這些削弱了他叛逆的傾向，也賦予他不受質疑的控制權利。這種特質讓他與一個英國傳統產生連結（一九二〇與三〇年代，好萊塢採用了此傳統）：少年雜誌，以及維多利亞與愛德華時代通俗小說裡的冒險故事。

　　主角姓名印第安納·瓊斯呈現出雙重傳統（印第安納是與美國原住民打仗之後取的州名，而姓氏卻典型地源自英國祖先），此傳統將白種英語民族的殖民征服變成神話。瓊斯被稱為「終極英雄」，他不只透過個人特質取得勝利，也運用了超越他人的社會權力。儘管瓊斯表面上有自主權（演員表將他稱為「印第」（Indy），譯註：與indie「獨立」諧音），但他的英雄主義（似乎是內在的）卻將其他人定義為次等人。

　　強悍的個人主義，令人想起美國征服蠻荒的「天命論」[3]原則所推

崇的開拓精神。自從放棄了門羅主義（Monroe Doctrine）之後，類似的傳教式狂熱貫穿了美國的擴張主義。《法櫃奇兵》假設，美國受天意指派成為法櫃的保護者（因此，暗示的是猶太－基督教文明）。裝載法櫃的箱子上的美國圖紋，不像德國納粹十字般會被燒毀。瓊斯的舊世界冒險精神，同樣也召喚了「白種人負擔」（the White Man's Burden）理論，此具有種族偏見的理論將殖民主義合理化，並獲得宗教方面的認可。當埃及人為瓊斯效勞時，傍晚的天空襯著他的剪影，他的帽子象徵強大、活躍的權威（《聖戰奇兵》的海報上宣稱「那個戴帽子的男人回來了」）。電影某一段中，他以乾淨無瑕的阿拉伯長袍偽裝自己（典出《阿拉伯的勞倫斯》），在此片中英雄主義與個人主義，戰勝了部族的迷信與英軍的依法行事。瓊斯就像勞倫斯，看起來有大將之風，穿起長袍威風凜凜。如同艾琳·路易斯（Eileen Lewis）所觀察到的：與瓊斯相反，他的埃及人助手薩拉（Sallah，John Rhys-Davies飾），試圖展現西化的一面時卻一直出糗，他的歐式西裝太緊，帽子太小，還把十九世紀英國詞曲搭檔吉伯特與蘇利文（Gilbert and Sullivan）的歌曲唱得荒腔走板。儘管薩拉有組織能力，卻是個對自己的懦弱毫不害臊的丑角。[4]他的荒謬將瓊斯輕而易舉的矯健身手變得理當如此。

瓊斯的教授身分，讓他加入了奇幻故事冒險英雄之林，包括紅花俠（The Scarlet Pimpernel）、泰山（蘇格蘭貴族之子）、索羅（Zorro）、超人與蝙蝠俠。這些英雄都有高尚的身分，與他們侵略性的英雄主義形成對比，因此陽剛特質呈現分歧，採取強悍作風時便戴上防護面具。就像超人克拉克·肯特，瓊斯博士也戴眼鏡，象徵脆弱性與一種不同的、被動的權威，而且穿著毫不時尚。根據《霍威爾影迷手冊》（Hallwell's Filmgoer's Companion），瓊斯的老闆馬克仕·布羅帝（Marcus Brody）館長，是由一位「教養高尚卻無能」類型的演員扮演，這個描述簡單扼要地歸納了丹荷姆·艾略特（Denholm Elliott）賦予許多角色的人格特質。相對於在海外犀利的冒險家形象，瓊斯在國內則隱然是女性化的。

有趣的是，瓊斯溫和的聰明特質被呈現為對女性有吸引力。在教室裡，他接受渴望的女性凝視，一個女學生在她的眼皮上寫著「愛你」二字。學生們似乎有些像父親角色，一個男學生離開教室時，無言地把一顆蘋果放在瓊斯的講台上。

陽剛特質在青少年冒險中反覆被重複編碼，這並非巧合。精神分析認為嬰兒性意識為「多相變態」（polymorphously perverse）。壓抑與通移（channelling）使社會發展進入預先定義的性與性別角色。服從「父親之律法」（Law of the Father）的過程，涉及伊底帕斯威脅。根據佛洛伊德的理論，一個女孩接受閹割的事實，她的性意識與性別即獲得確認，因為她別無其他可失去。瓊斯的女學生覺得受到同類（他的陰柔特質）的吸引，但並不會覺得自己的認同受到損害；然而對男孩來說，陰柔特質令人聯想到閹割，如果要伸張男性權力，就得驅除陰柔特質。

如果異性戀陰柔特質與同性戀都是異性戀陽剛特質的對立面，那麼同性戀就等同陰柔特質，從以上的推論衍生出同性戀恐懼症（homophobia）。同性戀逾越性別界限，並暴露出：陽剛特質是社會建構而成的，是陰柔特質（人類心理的另一部分）的對立面，並非與生俱來的。因此男同性戀被編碼為女性化，通常女人容易彼此表達情感，也承認對他人具有的吸引力；在與性無關的性別關係裡，陰柔特質保留嬰兒潛在的雙性性意識（bisexuality），陽剛特質則否定它。克拉克・肯特與瓊斯博士的溫和、關懷他人、穿著整齊等特質，被處理成具喜感、緊張與不擅社交的角色：因為母親不在（因潛在或實際的暴力而遠離了家庭），他們是沒有安全感的男孩，可是他們以扮演強力有侵略性的角色（以男性競爭來認同權威），來超越他們的侷限。男性對男性英雄的觀看，牽涉到認同的慾望，並由英雄對女人（通常沒有什麼重要的敘事功能）的觀看來傳遞，所以此觀看的情慾成分得以抵達可被接受的終點。[5]

通俗電影提倡陽剛特質的方法之一，是讓女人沉默、缺席或邊緣化。[6]《法櫃奇兵》有六個重要男性角色，但只有一個女主角，這很正

常。女主角的作用說明了更多事情。在瓊斯與瑪莉安（Marion，Karen Allen飾）重逢這場戲傳達出他十年前曾傷過她的心。「那時你明知你在做什麼。」他不動感情、逃避地堅稱，暗示他們之間只是一般的交往而非戀情。她清楚地聲明：「我那時只是個孩子，我在談戀愛。這是個錯誤，而你明明很清楚。」她的說明並非是首度對瓊斯性格發動攻訐。無論如何，這強調出男主角比女主角年紀大。精神分析認為，女人在尋求伴侶時通常會找一個父親角色，而男人拒絕接受任何類似他母親的女人，因為這將代表退化回想像界，並重新遭遇閹割恐懼（這促成了母子分離與被接受進入象徵界）。父權的陽剛特質要求控制，因此將女性當成小孩子。

　　一開始，瑪莉安與瓊斯平起平坐。她穿著長褲、襯衫與類似鬆開領帶的圍巾，她有男性化的外型與行為（女人並不會踩在陽剛特質危險的繩索上，所以她的性吸引力不會受到損害，不像男扮女裝會成為好笑、古怪的怪物）。她與一個雪爾帕族（Sherpa）男人拚酒，讓他喝垮倒下，還揍了瓊斯下巴一拳。她抽煙，堅稱她跟瓊斯是伙伴，在自己的酒吧裡拒絕被人頤指氣使，當納粹跟著瓊斯到了酒吧時，她勇敢地為打跑納粹盡了一份力。

　　自此以後，本片努力讓這位成功創業家「脫掉長褲換洋裝」。[7]她的獨立與自信，使陽剛特質得以成立的差異性模糊化。然而也很有趣的是，她的馬尾（稍後她把頭髮放下）讓她看起來像亞洲男性。後面我將評論這種將外國特質等同於陰柔特質的現象。現在可以先這麼說，陰柔特質必須恢復，才能解除同性戀情慾的暗示。

　　這個過程始於開羅，她在那裡穿著白色洋裝，然後穿薄衣料的寬鬆長褲（與陽剛特質無關，而是與卑屈的女性有關，如回教後宮妻妾）。她對一隻溫馴的猴子給了曖昧的意見：「真是可愛、討人喜歡的動物。」在這場戲裡，她被一群兒童包圍，這句話讓她變得溫柔且具母性。她對抗緊追在後敵人的武器是平底鍋（家居生活的換喻）。在市

集追逐戲的尾聲，她變成被綁架而驚慌失措的閨女，尖叫著要瓊斯來救她。當瑪莉安對敘事沒有立即的用處時，就瓊斯與觀眾所知，她在爆炸中已經身亡。在男性敘事中，女人是可以用過即丟的（失去的母親之代替品，伊底帕斯對立〔Oedipal rivalry〕中的象徵，女人更進一步被失落的法櫃、聖杯、馬爾他之鷹、玫瑰花蕾雪橇所取代）。

後來瑪莉安再度出現，被瓊斯的死對頭與冷酷對手貝洛（Belloq，Paul Freeman飾）囚禁。儘管貝洛將靈魂賣給納粹，他對瓊斯而言就像父親（較年長、更有學問、穿著更體面，幾乎總是占據景框的主導位置），因此他可以說：「你只要稍微改變，就會變得跟我一樣。」貝洛買了套洋裝給瑪莉安，當她換上洋裝時，沒有意識到有人在觀察她，裸身的她在鏡子裡被人窺視。觀眾的窺視癖讓她在性方面被客體化，而攝影機將觀眾與貝洛的窺視癖等同在一起，這是蘿拉・莫薇討論性別化電影凝視時的教科書範例。白色洋裝與高跟鞋完全不適合考古場地，這兩樣服飾象徵貝洛要把瑪莉安變成他的新娘的意圖。

儘管瑪莉安用她超凡的酒量逃脫了貝洛的掌心，納粹立刻又抓住了她。她拒絕透露考古學家父親（瓊斯以前的導師，他與他女兒的戀情令兩人關係破裂）留給她的訊息，因此被丟進了靈魂泉源（Well of Souls）坑洞。她仍身穿白洋裝（也象徵了獻祭的受難者），掉下坑之後被瓊斯抱住，就像新郎抱著新娘跨過門檻。後來在海上的船裡，她在床上穿著白睡袍，醒來時沒穿衣服，同時瓊斯正把槍帶扣上，這是經典的好萊塢性暗示。獨立與平等變成反覆的犧牲（victimization）。雖然她仍然堅強且聰明，開懷吃喝不顧形象，但敘事仍持續對她的封鎖（containment）。瓊斯不斷地將她從其他男人手中救出來，例如德國特務托特（Toht，Ronald Lacey飾）準備拿陽具般的熱烙鐵刑求她的時候。當瓊斯找到法櫃的位置之後，偶然在貝洛的帳棚內發現她，把塞住她嘴巴的東西塞回去，丟下她繼續冒險。在蛇坑裡，她穿著薄薄的洋裝，露出雙腿，只穿著一隻鞋；而他穿著帆布長褲、皮夾克與靴子。當

嗡然發聲的屍體與骸骨發動「攻擊」時，她就像典型恐怖片的受害者一樣尖叫。在飛機旁的打鬥戲裡，她很有效率地用機關槍攻擊，可是後來被困在起火的駕駛艙裡，再度需要英雄救美。在船上，她又被抓住。最終，瓊斯從數個不同父親角色贏得瑪莉安：一是她的父親，她說他愛瓊斯就像愛「自己的兒子」；二是納粹黨人；三是貝洛，瓊斯較年長的對手與象徵上的分身。瑪莉安從一個自主、有能力的個人，變成被交換的物件。在永恆上演的伊底帕斯衝突中，「擁有」女人確立了陽剛特質。貝洛聲明了兩次：「沒有東西是你可以擁有而我卻拿不走的。」儘管如此，莎拉・哈伍德（Sarah Harwood）認為，瓊斯的勝利被限制在父權之內，因為「他後來獲得的禮物（考古發現），必須獻出來以取悅新的代理父親——布羅帝與國家（由軍情部官員與他父親般的煙斗所代表）」。[8]

貝洛腐敗的歐洲威權強調了伊底帕斯對立，就像年輕的美國對舊世界的反叛，因為他們同時都渴求處女地與資源豐富的大自然（母親）。在叢林與沙漠中，貝洛不像瓊斯那樣髒兮兮、汗流浹背、沒刮鬍子，他荒謬地仍然保持整潔、冷靜且講究品味，完美無瑕的瑪莉安與其他傳統的女主角也具備這種能力。電影尾聲，貝洛穿著大祭司袍，更加強了他的女性化特性。回教徒伊瑪姆（Imam）雖然與瓊斯同陣營，卻有尖細的聲音，將他的他者性女性化。所以，穿戴著皮大衣、帽子與金屬框眼鏡的托特之所以令人害怕，是因為這些男性強悍的象徵物，與他柔軟飽滿的雙唇與光滑的白皮膚產生不協調的效果。

法櫃發威後，存活下來的都是美國人。他們是一對情侶，而瑪莉安倖存的原因是她接受瓊斯的權威，此權威與他的國籍及性別密不可分。一開始，雖然他與當地的腳夫及嚮導同行，但他是領導者，且在景框中占主導位置。他的身分未被揭露，讓他與他的動機成謎，這個謎將觀眾縫進敘事裡。他不像南美人被預測會背叛又懦弱，他冷靜、博學、技藝嫻熟、不依賴他人。反而面對驚嚇與恐怖時，是秘魯人尖叫著逃走。瑪

莉安在智慧泉源裡的那場戲，證實了此類反應在電影裡是女性化的，而瓊斯的沉默與冷靜則是男性化的（在西方社會行為裡亦是如此）。薩拉看到恐怖的雕像時尖叫，然後向瓊斯道歉，而瓊斯對眼前景象無動於衷。最後當想征服世界而走入歧途的納粹黨人，對全能上帝導致的毀滅（象徵的閹割）投降時，他們也大聲尖叫，而瓊斯依舊保持安靜。銀幕的陽剛特質涉及有系統的否定其他種族、國籍與女人。

## 雷根式的娛樂？

那麼《法櫃奇兵》是否應該被解讀為反女性主義，且重新伸張雷根總統保守議題的殖民態度？關鍵在於瓊斯遭遇穿著部族華服、張牙舞爪的刀客那場戲，瓊斯生氣地拔出左輪手槍打死他——電影的慣例向來是精彩的近身搏鬥場面，且得超越之前他打敗一群類似裝扮的貝都因人的那場戲。此種對第三世界人民的呈現是否令人不快？他們不僅被殺，其自尊與文化認同也隨便地被帝國主義的代理人給打發了（觀眾也是愉快的共犯）。冒險似乎是天真的樂趣，或是狡猾地對此冒險價值表示認可？或者兩者都不是，它只是它意圖變成的東西——天真的樂趣本身。

郭克注意到本片中「沒有對納粹主義本身的討論或鋪陳」。[9]對本片的態度在一些議題上有異見，例如本片是否合理地抗議通俗娛樂將納粹當成普世認可的現成惡徒。《法櫃奇兵》沒有探討法櫃的宗教意義，只將它當成對抗黑暗的力量，影片呈現出來的只是週六影集的大預算重拍版，實現了原版影集無法企及的刺激節奏與效果，因為影集製作成本低，只能在棚內拍攝，並大多用對白來說故事。

對史匹柏來說，後設文本性與寫實主義一直很重要。根據盧卡斯的傳記作家戴爾‧波拉克（Dale Pollock）的說法：「觀眾必須跟著電影一起笑，而不是嘲笑電影。」[10]與好萊塢寫實主義有關的製作價值（production value），創造了逼真的實景與緊張、難以置信的奇觀，例

如從嗶嗶鳥卡通學來的大石球滾動橋段。在開場鏡頭前，此片就點出了其虛構性（fictionality），派拉蒙公司的山峰標誌溶入一座劇情中的高山；用地圖上前進的線條這種陳舊手法來呈現國際班機的航程；男主角被問到有何計畫時答道：「我怎麼知道？我都是邊走邊編出計畫。」基於以上的觀察，本片任何與真實相關之處都是偶然的，這個說法似乎很合理。本片是對冒險影集與卡通的恣仿，用異常的劇情做為區隔，它對立體角色與動機毫不在乎，對自身實踐的意識型態意涵或是後現代手法處理的東西，也同樣無所謂。

一九三〇年代娛樂的價值，不見得可以完全移轉到八〇年代。瓊斯的第一個鏡頭有著不祥的預兆，他從黑暗中浮現，光線讓他看起來邪惡，還伴隨著威脅性的音樂，讓他以危險人物的方式出場──就像《獵人之夜》（*The Night of the Hunter*, 1955）裡的勞勃‧米契（Robert Mitchum）。他並非毫無缺點，電影不斷地提醒我們：他是個劫掠者（raider），在接近與撫摸法櫃的石棺時，他一直都以剪影與陰影呈現（與薩拉不同），除了這裡之外，這種打光法都是用在貝洛與納粹黨徒身上。

《法櫃奇兵》明明是一部反諷喧鬧的電影，嚴肅看待似乎是欠缺幽默感的清教徒態度。然而，意識型態分析暴露了可能是無意識的壓迫與封鎖。常有論者（尤其是認為觀眾是被動的人）認為，觀眾放鬆警戒時，最容易接受暗示，而電影工作者在最不嚴肅看待自己時，最有可能複製意識型態。如果意識型態是不言而喻的，在無意傳達訊息的文本裡，有可能會毫不批判地複製。而本片並非唯一該被詬病的電影，許多一九八〇年代的電影，從藍波電影《第一滴血》（*First Blood*, 1982）到《麻雀變鳳凰》（*Pretty Woman*, 1990），都公然體現了值得質疑的態度。《法櫃奇兵》的問題在於，它意圖要成為自由派的文本，但結果並沒那麼自由派，而在此文本中，本片挑逗嚴肅的議題，並表達了對文本的喜愛（歷史觀點與電影的世故暗示它比次文本優越），因此本片引起

了評論者的疑慮與敵意。

對這個阿拉伯刀客的處理方式（他穿著黑色戲服，看起來具有威脅性又神祕），總是獲得最多笑聲（即便本片有意以此向《阿拉伯的勞倫斯》裡的演員奧瑪・雪瑞夫〔Omar Sharif〕致敬）。笑點來自刀客誇張的姿態與瓊斯輕鬆但有效的回應之間的差距。我們不能忽視的是，本片是在阿拉伯石油禁運之後上映，而伊朗人質危機的後續效應仍未結束（美國為了救出一百多名美國人而採取軍事手段，最後卻以災難收場）。在本片製作期間，雷根以強硬的外交政策（啟動了新版本的擴張主義）以及對神話般過往的懷舊吸引力選上總統。本片的男主角冒險進入南美洲，而美國政府在薩爾瓦多與尼加拉瓜都捲入了紛爭。瓊斯也到了亞洲，瑪莉安在那兒與人拚酒，同時還瘋狂的下注賭博，令人想起《越戰獵鹿人》（*The Deer Hunter*, 1978）中玩俄羅斯輪盤死亡遊戲，也讓人想起了越南。另外一個主要場景是華盛頓特區，尤其是在水門案的恥辱仍然影響著政治的時刻。[11]

日後雷根宣稱蘇聯是「邪惡帝國」，並把戰略防禦計畫的綽號取為「星際大戰」，採用了通俗意象與盧卡斯電影的簡單邏輯，同時令人不安地將世界帶往更接近戰爭的局勢。如同《法櫃奇兵》的法櫃是原子彈的隱喻，擁有法櫃的軍隊將所向無敵，希特勒想要這個終極兵器，它射出目眩神迷的光束，讓壞蛋全都蒸發不見，然後產生一朵蕈狀雲，最後落到美國人手裡，等著被「高層」檢視（一位拿著歐本海默〔Julius Robert Oppenheimer〕[12]風格煙斗的幹員的說法），這似乎確認了本片與雷根主義若合符節，即便這較可能是從《死吻》（*Kiss Me Deadly*, 1955）借用來的，並非是為國防政策背書。

以此背景來看，本片過分簡化的懷舊，迴避現代，也沒有從過去找出任何有價值的事物，它巨大的收益與對觀眾的鼓舞，讓以上這些都變得有問題。郭克寫道：「雷根主義首度顯著地在電影中再現。」[13]一九八〇年代許多對史匹柏電影的批評都重複了這句話。[14]法蘭克・

托瑪蘇洛（Frank Tomasulo）認為，貝洛讓此觀點合理化，「如果美國不能或不願剝削原住民文化，其他人也會這麼做。」[15]本片甚至還展現了電影《香港》（*Hong Kong*, 1952）中雷根演出的劇照，他的打扮跟瓊斯一模一樣。電影工作者表示，瓊斯的服飾是模仿《碧血金沙》（*The Treasure of the Sierra Madre*, 1948）裡的亨佛萊・鮑嘉（Humphrey Bogart）與《劍俠唐璜》（*Adventures of Don Juan*, 1948）的埃洛・弗林（Errol Flynn）[16]。

　　一部早從一九七七年就開始發想的電影，顯然比《星際大戰》更早，[17]不可能刻意表達對進行中事件的態度。因為大多劇情片製作時間長，上映時離發想階段已有一段時間，鮮少反應當下的局勢。但無庸置疑，《法櫃奇兵》與雷根主義都是從同一個霸權中浮現。政權表達大眾認知的社會需求，而這些需求的根源在選舉之前早已存在。然而，電影是文化之一部分，意義與效果並不在電影工作者的控制範圍內。這抵觸了郭克的觀點（偶爾具有陰謀論的尖銳性），他認為：「當史匹柏電影發揮功能時，一個觀眾的反應該與所有人都一樣。」[18]即便如此，一部電影不受任何意識型態侷限，並開放多重詮釋做為商業策略，只因為這樣就為它強加某些立場，可能會不小心與宣傳混淆。史帝夫・尼爾認為，本片與其他同時代的電影，用傳統類型對不熟悉真正類型電影的年輕人提供了「對一個想像的過去之想像的回憶」[19]。這類似雷根對選民的吸引力，它販售一個人工合成的過往。尼爾的觀點也暗示，本片實際上高達數百個跨文性實例，大多無法被多數觀眾理解，雖然觀眾已認出了許多的例子，幾乎讓每個人都相信本片是特別針為他們製作的。

　　派翠夏・季瑪曼（Patricia Zimmermann）注意到，《法櫃奇兵》的敘事形象，如何在供給媒體的資料、製作幕後花絮與訪談中被建構起來，影評忠實地重現它受到鼓勵的解讀；這些資訊抹除了「對本片軍國主義、第三世界剝削與對女性主義的反挫之政治解讀」，也避免將核子武器與宗教或道德力量做連結。[20]根據派拉蒙電影公司供給媒體的資

料，史匹柏堅稱：「記住……這只是一部電影。《法櫃奇兵》並非其時代的宣言。」令人好奇的是，這段話在負面批評未出現之前就出現了。利用「將觀眾建構為想像的創造者與局內人」的方法，宣傳機器「在公領域置入了想像的連貫性與一致性」。[21]我始終認為，類似的程序在觀賞史匹柏作品時一直發生，這是因為透過被認可的互文性，觀眾的位置與被銘刻的觀眾和電影工作者放在一起。結果，除了在激進的學術期刊之外，得以限制意識型態上的反對意見，在學術期刊裡的反對意見，則被認為是胡思亂想而遭到驅趕。

季瑪曼也注意到，史匹柏與盧卡斯並未被宣傳為「具有想像力的導演，且有訊息要傳達給觀眾，而是能調度有致且能控制成本的電影創業家」。[22]注意力從電影的內容轉向他們以復興傳統製造娛樂方法、拯救好萊塢的英雄角色。當然，這樣的行銷手段或許是刻意被用來淡化某些元素，被無心或幽默地放進電影中，從現在的觀點看來，可能會令人尷尬地受到抨擊。一個時常被重述的故事解釋了射殺刀客的橋段：因為哈里遜・福特得了痢疾，所以刪掉原本劇本中的打鬥場面，好讓他趕快解決對手，以便趕快結束當天的拍攝。至於這個點子是福特的還是史匹柏的仍有不同說法，因此有人懷疑這個事件是被編造出來好迴避預見的譴責。

## 《法櫃奇兵》做為史匹柏電影

《法櫃奇兵》確立了對史匹柏的批評的兩極化現象。本片的執行完美無缺，但被指控將奇觀與動作的地位拉得比其他價值高。亨利・席漢（Henry Sheehan）基本上為史匹柏的擁護者，但對他來說，本片加入了「一連串油腔滑調、操弄觀眾的刺激體驗，狡猾地用『娛樂』做為掩護，將電影的表現可能性降低」，而且是「有史以來最非人類（un-human）、無人性（inhuman）與反人類（anti- human）的電影」。[23]本片由盧卡斯監製，最後剪接版本也是由他決定，貝斯特認為本片是最不

具史匹柏個人創作成分的電影。[24]寇姆斯通常都以作者論的觀點正面評價史匹柏的電影,他認為本片與盧卡斯的「大眾化品味」有關係。[25]本片在大眾想像中將史匹柏與主題樂園娛樂做連結,[26]但它包含令人不安的表現,例如第三世界人民被當成彰顯美國人英勇行為的背景。流行的「逃避主義」概念(對馬克思學派評論者來說,逃避主義分散對迫切議題的注意力,這點是應該譴責的)與政治導向的評論形成同一陣線,造成傷害性的影響。對大多數通俗影評人來說,「逃避主義」這個標籤讓嚴肅地評論史匹柏作品變得毫無意義;對嚴肅的文化評論者而言,史匹柏的作品是好萊塢最賺錢的產品,讓這些電影實際上毫無特別之處,大致上可以不必理會,不需做仔細的分析。

以上的反應,表現了在一九七〇年代對美國導演運用作者論假設之後的失望。作者論乃基於對傳統的體認、自覺性、擁抱嚴肅主題,更與歐洲電影有關的實驗與大膽挑戰,因此得以發掘電影作者的成熟與智慧。在新好萊塢的時代,勇於冒險與個人特質會變得較困難(反諷的是,缺乏控制成就了以上兩點,但也讓大電影公司營運困難)。

但是,電影畢竟還是電影,即便它關心的是把動作場景變成奇觀。《法櫃奇兵》提供的不僅是在壓力下隨便拍攝的連串瘋狂動作。本片提前兩週拍攝完畢這件事被大幅渲染,暗示著功利主義的傾向,但史匹柏的特徵仍清晰可見,他的手法與無數來自其他電影的典故相互輝映。無論是好是壞,本片可做為唯我論(solipsistic)的文本來解讀,它僅存在於電影世界中,與生活完全隔離。

從一開始,電影機制就被銘刻了。叢林裡的光束與瓊斯追索之物接近有關聯。在致命的暗箭與布滿蜘蛛網的屍體出現之前,光射進鏡頭。由下往上拍攝瓊斯攀索橫越的坑洞,在一個明亮的長方形中顯示出動作,且是在黑暗中被觀看。在神殿中,巨大的徽章形似太陽與電影拷貝盤。當瓊斯接近雕像時,它照亮了他的臉,而他的助手則模仿他的動作,他不只是旁觀者,也體現了觀眾認同。瓊斯想逃出地底神殿的慾望

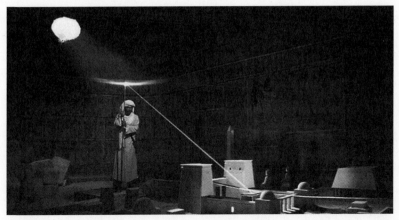

《法櫃奇兵》：投射光線揭露真相。

被擋住光線的戰士們阻撓。雖然失去了寶物，瓊斯以機智騙過貝洛，搭水上飛機飛向太陽成功逃脫。

在大學裡，瓊斯與布羅帝之間的彩色玻璃反射出的光芒，照在調查法櫃的情報員身上。瓊斯所描述的頂端裝飾，是用來聚集光線並揭露真相的鏡片。一幅古老的繪畫顯示法櫃是炫目的光源，讓周遭的人物相形見絀並陷入痛苦，就像是投射出聖經史詩的放映機。刊載繪畫的書頁似乎將光線投向研究者們，呼應了《第三類接觸》裡的空中交通管制員。當瓊斯幻想自己用法杖找到終極考古寶物時，他的影子投射在他在黑板上畫的圖形上。

在瑪莉安的酒吧裡，瓊斯巨大的陰影輪廓比他先出現，明顯地預示了可怕的真相將被揭露。她是他凝視的色慾客體，在她揍他之前，搖曳的燈光溫柔地照著她（這類細節助長嘉年華式的詮釋）。瓊斯在埃及面對貝洛時，他的特寫挫敗地陷於陰影中，離鏡頭較近的眼睛閃著光，離鏡頭較遠的眼睛看起來正對敵人投射出閃爍光芒（因為背景裡有天花板吊扇），貝洛認為他是瓊斯的倒影，只要輕輕一推就可以「把你推出光明之外」。

在地圖室裡，瓊斯在利用頂端裝飾之前，一束光將他與標示法櫃位置的人像相連。他抬頭望著一個開口，裡面湧出一束刺眼的光線。他著迷地觀看的同時，配上浪漫的好萊塢史詩音樂，電影希望觀眾有同樣的反應，同時光線穿過裝飾品開展成天堂般的光暈。整部電影（以及大多數的史匹柏電影）最令人肅然起敬的配樂都搭配著閃耀的燈光。

找到靈魂泉源之後，瓊斯透過經緯儀窺看，它看起非常像電影攝影機。主觀鏡頭讓我們分享他投射出的渴望凝視，當他調整焦距時，也同時調整了我們與他的視野。如同季瑪曼認為的，觀眾與隱喻的導演（他也是男主角，並打扮成另一個男主角勞倫斯）被放在一起，因此觀眾被縫進一個密閉的圓圈裡（也就是電影與其起源）。[27]瓊斯在考古場址戴上帽子時，微風伴隨著夕陽，表現出具史匹柏特色的「太陽風」，此時瓊斯認為目標已經很接近了。靈魂泉源打開時，閃電大作，增強了視覺刺激。同時在貝洛拿洋裝給瑪莉安時，光線將場景一分為二，他將他慾求的凝視用語言表達出來：「我非常想看妳穿這件洋裝。」她換好衣服走出來，逆光與浪漫配樂將她變成戀物癖客體，呼應了《迷魂記》中的某個時刻。

瓊斯與薩拉抬起法櫃時，外面的閃電創造了反射到電影院牆上的閃爍光影；的確，當他們扛著法櫃時，並沒有直接呈現，而是將其投射成陰影。稍後，法櫃開始開啟，在建立鏡頭之後，一束強光直接打向攝影機，首先讓法櫃變得朦朧，然後在角色們經過之後光線閃爍。光亮縫起整場戲，俯角的建立鏡頭令人想起《第三類接觸》的尾聲。納粹攝影組記錄了這場儀式。瓊斯與瑪莉安被綁在燈柱上，從遠方觀望，「太陽風」吹拂著他們的頭髮與衣服。在這些固定的鏡頭中，飄移的迷霧強化了視覺的刺激，增強觀眾的期待。突然間，在武器發射後，所有的器材都短路了──顯然只有攝影機除外，因為攝影師仍繼續拍攝。當貝洛望著法櫃內部時，配上《大國民》的玫瑰花蕾主題曲：法櫃是個光亮的四方形容器，就像一面被銘刻的銀幕，閃爍耀眼一片光亮。聚攏過來的角

色／觀眾恐懼但著迷地望著。風勢加強時，一束束火焰刺了穿納粹黨人的心臟，「我們看到死亡從法櫃裡湧出，就像致命的放映機光束」。[28] 火焰從鏡頭與觀景器進入，穿過攝影師的雙眼，然後在炫目的白光中消失，可是攝影機卻絲毫未損。

博洛德（Brode）注意到，在這場高潮戲中，淨化的光摧毀了邪惡，顛覆了《第三類接觸》的結局。[29]在《第三類接觸》中，電影的隱喻是透過融入想像界而超越（transcendence），此奇觀引出了掌聲。在《法櫃奇兵》裡，瓊斯告訴瑪莉安：「別看這個！」閉上眼睛救了他們的命。瓊斯的告誡同樣也是對觀看本片的兒童或個性緊張的觀眾講的。在《第三類接觸》中，太空船升空時，〈當你對星星許願〉主題曲音量跟著變大；但本片在法櫃發威時，搭配的是尖銳的小提琴聲，令人聯想到《驚魂記》（在淋浴那場戲之前，諾曼・貝茲〔Norman Bates〕偷窺同樣名為瑪莉安的女主角，他的鏡頭與攝影師的特寫相同）。

《法櫃奇兵》是對電影的頌讚，而不是要觀眾忽視發展成武器的中子彈。本片的文化意義或許在於有些觀眾發現片中的情節與他們的困惑與焦慮有關。反諷的是，這讓本片更具自我指涉性，就算本片被移用至其他論述中亦是如此。馬修・鮑區（Matthew Bouch）認為，觀眾可以看到瓊斯與瑪莉安看不到的景象──代表與神的力量相當──這與「能將幻想具體化的電影力量」有關係，因為角色們如果張開眼睛就會被毀滅。[30]在劇情世界裡，能夠保護又可以毀滅的力量是光。如同賽璐璐上的污點、銀幕上的陰影，光是它們的起源，賦予它們生命與動作。《法櫃奇兵》的尾聲參照了《大國民》，這提醒我們，在《大國民》中，只有全知的敘述，超越了六段沒有結局的內嵌敘事，與接受訊息的觀眾知道肯恩人生謎團的答案。對於雷根主義引起的自由與存活議題，上述思考看起來也許無關緊要，但這些卻是史匹柏電影一貫的本質。■

# E.T.外星人

## 點亮愛的光芒

Steven Spielberg

為什麼《E.T.外星人》會成為美國影史票房冠軍，並於全球賣出
一千三百萬支錄影帶，創下錄影帶市場空前的佳績？任何能解釋
這個現象的人，應該都保持沉默，並和史匹柏一起加入百萬美元富翁之
列。[1]就像《第三類接觸》讓哥倫比亞公司免於破產，《E.T.外星人》也
是電影產業的分水嶺，反轉了二十五年來觀眾人數持續下滑的趨勢。

據報導，導演本人很意外。他本來將《E.T.外星人》視為個人計畫
（非比尋常的創作自由才擁有這種享受，因為他有票房，從《法櫃奇
兵》的合約獲得的分紅比例便突顯了這一點）。相對來說，《E.T.外星
人》的預算算低，只有一般的特效、沒有大明星，這是本片為何獲利驚
人的原因之一。在一九八二至八三年間，史匹柏個人從他分紅一成的合
約中，每日賺進一百萬美元，並在一九八八年獲得四千萬的紅利，[2]這還
不包括戲院票房的收入。

## 行銷與公關

《E.T.外星人》努力想複製《大白鯊》的行銷活動，不同的是，它
不是免費授權，而是收取授權費，廣泛地運用周邊商品行銷，光這些商
品就賺進十億，幾乎是電影收益的一半。早餐碗裡的塑膠人偶無庸置疑
可以提高潛在的消費者記憶，但行銷無法保證票房收入。的確，行銷廣
告預算大幅超越製作預算並不罕見，有時這麼做可以獲得回報：福斯公
司在推《脫線舞男》（*The Full Monty*, 1997）時，花了該片三百五十萬
製作預算的十倍；福斯花在《鐵達尼號》（*Titanic*, 1997）的行銷廣告
費用，與其兩億製作預算相當，結果賺了前所未見的十億美元（Glaister
1998）。但這兩部電影成功的同時，有八部電影失敗，未奏效的行銷活
動很快地被產業之外的人遺忘。

一個引人注意的解釋是，《E.T.外星人》被視為是兒童電影（兒童
正是周邊商品的市場），它選在假期上映（在美國是獨立紀念日，在英

國是耶誕節），成為家庭休閒的要事。然而事情並非如此簡單，兒童票比較便宜，所以光看數字，獲利並不如成人票那麼好。迪士尼在前一年體會到這一點（不計電影授權商品帶來的巨大收益），所以在上映數週內就會讓電影下檔，錄影帶零售期間也同樣設限。如此一來，限量的氛圍可以讓往後二度發行時，賦予電影「經典」的地位，這個時候，以相對上極少的成本，就可獲得主要的利潤。

與安柏林（Amblin，史匹柏於一九八一年成立的製作公司）合作的發行商，仿效迪士尼的長期策略：《E.T.外星人》在一年之後就下檔，一九八八年錄影帶發行之前，成功地二度上映。但這與其首度上檔的拷貝租金收入完全無關。此外，各項指標顯示，《E.T.外星人》的主要成功因素並非兒童觀眾。《紐約時報》於一九八二年十二月三十號報導，二十五歲以上的電影觀眾有「顯著的增加」。標題明確地寫道：「《E.T.外星人》吸引成人回去看電影」。

有效的行銷創造充分的吸引力，電影本身於是變得有新聞價值，能在付費廣告之外獲得宣傳。《E.T.外星人》的成功，引起各界對此現象的意義進行揣測（六個月內賺進三億美元），不僅引起美國成年人的好奇心，在海外發行前，也引起各國注目。發行商UIP計算過，他們只花了六百萬，就獲得價值超過三千萬的免費報導。[3]

《E.T.外星人》的紐約觀眾在街上大排長龍，他們不是假日出遊的家庭，而是二十五到三十多歲、沒有小孩的夫妻。其中許多是剛浮現的雅痞階級，從表現權位的服裝、昂貴的飲食品味與設計師配件，可以看出他們是公司文化的富裕表徵。他們之前顯然已經失去或從未有看電影的習慣，為什麼會成群結隊去看這部電影？

許多人認為《E.T.外星人》是重返童年的幻想。小說家馬丁・阿米斯（Martin Amis）說：「我們是為失去的自我而哭泣。」[4]雅痞被認為想從壓力中逃脫至童稚的隨興與自由，以軟性的活動取代工作上積極的目標導向，與競爭式的休閒方式。更有趣的是，有人認為夫妻延後生養小

孩以追求事業，而本片的情懷滿足了被壓抑的父母本能。謠傳史匹柏與卡羅·蘭巴蒂（Carlo Rambaldi，E.T.的設計者）去拜訪產房，測量護士認為特別可愛的嬰兒臉孔，然後分析資料，製造出最令人疼惜的嬰兒。無論這是否為真，E.T.在開場的哭泣就像新生兒一般，透過視覺觀點鏡頭，將人類呈現得陰影重重、陌生與可怕，促使觀眾對E.T.產生同理心。在艾略特（Elliott，Henry Thomas飾）旁邊，這個粉紅帶灰、皮膚皺摺的生物，身上接著醫療監視器，躺在看起來像保溫箱的箱子裡，戴著口罩的醫護人員照護著它，令人想起加護病房裡的早產兒（本片在其他地方也利用了前意識〔preconscious〕的本能。例如在森林裡，科學家的越野車引擎轟隆作響時，加入了動物的怒吼聲）。

關於這些平常不看電影的觀眾的報導，對此敘事的形象有幫助，其中也包括公關人員並未刻意營造的觀眾期待。預期心理使這栩栩如生的外星人的口碑與影評更具說服力（然而，在美國的四百五十場試映會證實了口碑是被刻意行銷的）。行銷人員保證沒有任何片段可看到E.T.在動，[5]就連海報設計師也沒看過電影。[6]玩偶、謎語書、糖果包裝紙及無數其他相關文本（其中許多未經授權），讓大家熟悉了E.T.的外型，預告片中只看到它的手移動一根樹枝（一個視覺觀點鏡頭，銘刻了它的存在，卻不讓它在畫面上出現），還有他的剪影出現在太空船發光的傳送門之前。觀眾必須花錢才能知道這個玩偶是否真的有說服力，而奇幻則填補了慾求與滿足之間的間隙。觀眾在還沒邂逅E.T.之前，其實就獲得了E.T.給予的個人意義。

其他的論述維繫了知名度，強化《E.T.外星人》做為文化事件的地位。本片在英國上映時恰好遇上電信業私有化，為了要讓更多人注意到英國電信（British Telecom）發行股票，豎立了形狀大小類似電影銀幕的看板，上面有著星空與標語「給我們時間，E.T.，給我們時間」，這涉及了外星人想「打電話回家」的決心。環球公司提出侵權告訴，同時為雙方創造了價值數百萬英鎊的免費知名度（索尼雅·伯吉斯〔Sonia

Burgess〕評論說，客戶與潛在的持股人扮演E.T.被召喚，這暗示他們會認同它的預設立場[7]）。

一九八〇年代，錄影帶在美國相當普及。任何新媒體都會引起許多疑慮，錄影帶也引起了道德的恐慌。關於錄影帶管理的辯論，創造了一個新詞「盜版錄影帶」（pirate videos）──這個詞含有可怕的幻想，結合了科技恐懼與惡毒割喉的形象（還隱含了對南中國海海盜的仇外恐懼，南中國海意指錄影設備製造地──亞洲）。在沒人見過盜版的惡劣行徑之前，這種偏執狂（忽略了大多數的「海盜」將是非法拷貝的消費者）特別容易讓人產生聯想。首批被大量盜版的產品之一就是《E.T.外星人》。

用業餘器材在電影院盜錄的錄影帶品質很差，卻在英國廣為流通。我的學生記得客廳裡聚集了很多人（當年錄影機很昂貴，所以擁有的家庭很少），並想起神祕、鬼影般的單色影像，因為美國電視的NTSC編碼系統與歐洲的PAL系統不相容。盜版錄影帶除了加強電影的知名度之外，可能也對電影票房有貢獻，因為沮喪的錄影帶觀眾紛紛轉向電影院，以便看到彩色、壯觀與高傳真音效的完整敘事影像。

## 雷根式娛樂？

雷根政府與柴契爾夫人的英國政府，都是以回歸傳統贏得選舉的右翼勢力。雷根以侵略格瑞那達（Grenada）的方式，重新宣揚軍事信心；而柴契爾夫人在福克蘭群島戰爭中打敗阿根廷之後逆轉了民調，從最不受歡迎變成最受歡迎的首相。蘇聯的不穩定局勢與雷根的「星戰計畫」，讓冷戰的焦慮更為惡化。《E.T.外星人》所傳達的愛與接受差異，具有補償性的功能，也許這個觀點是合理的。這也顛覆了一九五〇年代科幻電影的主題，它們通常被詮釋為表現出對共產主義與／或原子彈被壓抑的恐懼。《法櫃奇兵》被認為是支持外交政策，《E.T.外星

人》則相反。這讓以下的評論觀點產生混淆：好萊塢的幻想不自覺地成為壓迫性論述的共犯。

與錄影帶管制相關的歇斯底里，也與家庭價值的危機有關（雷根與柴契爾都利用了家庭價值）。精神分析認為，《E.T.外星人》也許形成了此危機的一部分，並從中獲益。本片是典型的主流敘事，它為觀眾重演了伊底帕斯的情節，觀眾則藉由電影機制退化回鏡像期。《E.T.外星人》從兒童的觀點描述他們對成人權威的反抗，結局卻不痛不癢地重新融入象徵秩序（Symbolic Order）。

電影開場，E.T.在林間像孩子般蹣跚走路，暗示宗教敬畏的配樂強調了樹木的巨大。這個田園詩歌般的場景（當外星人溫柔地採集植物標本時，兔子無憂無慮地跳躍嬉戲）表現出一致性，這群登陸地球的外星人的心臟發亮，相互之間具有同理心，和諧的音效更強調了這一點（酒杯聲的迴響表現出它們彼此間的警誡）。這裡是失落的想像界：在被評論者意味深長地稱為「母艦」（片中從未如此稱呼）的太空船附近，外星人「家庭」保持安全。

一批人類科學家破壞了這個天堂，領導者是一個神祕人物，鑰匙在他腰帶上叮噹作響。他們代表所有的成人，呈現的方式很類似（艾略特的母親〔Dee Wallace飾〕除外）：面目模糊、沒有個人特性，大多是男性權威角色，且以兒童的高度拍攝他們的剪影、背部或從肩膀到膝蓋的部分。直到E.T.似乎死去，醫護人員脫下面具與防護服之後，成人的形象才改變。鑰匙與陽具權威有關聯應該無誤：反覆特寫鑰匙在胯部搖晃，應是兒童電影對男性生殖器呈現方法的極限。在演職員表中，特別將這個男人稱為基斯（Keys，「鑰匙」，Peter Coyote飾）（在《雙重保險》〔Double Indemnity, 1944〕這部相當伊底帕斯的經典片中，男主角的敵人也叫基斯）。

艾略特叛逆地指稱爸爸在墨西哥跟女朋友在一起，惹媽媽不高興，因此哥哥麥可（Michael，Robert Macnaughton飾）問，艾略特何時才能

「為他人的感受著想」。母親在管教小孩上遇到困難，與父親的缺席有關，這暗示了家庭失能。「爸爸的襯衫」上的刮鬍水味道引起快樂回憶之後，懷舊取代了艾略特的侵略性。一個科學家問：「艾略特會思考嗎？」麥可回答：「不會，他只會顧著自己的情緒。」（這兩句話呼應麥可稍早的斥責）此時外星人成為艾略特代理父親這一點被刻畫得更清楚，它教他體諒與負責，使他社會化。莎拉・哈伍德描述E.T.是諧仿的父親，「它將屋子做為娛樂與服務用途」，它喝酒醉，把啤酒罐丟向電視，穿艾略特父親的衣服，使用他的工具。[8]

然而當E.T.回「家」時，另一個父親出手干預。E.T.瀕死躺臥時，基斯輕拍艾略特的氧氣帳以引起他的注意力，特寫鏡頭強調基斯伸出兩根手指，這個手勢從E.T.透過樹枝觀看時便與它連結（在以上的引言中可見，麥克一直想扮演父親的角色。當他在E.T.死前醒來時，也比出這個手勢）。基斯現在首度顯露出人性（幾分鐘前他的第一個特寫，由下而上打光，呈現出不祥的感覺），他透露他跟艾略特一樣，童年時也曾嚮往外星人。基斯的遮陽罩反射出艾略特的影像，將他倆合而為一，這對照了稍早E.T.模仿艾略特的動作。因此，循環的連續性讓艾略特與外星人的身分重疊，暗示基斯可以承襲E.T.的角色，讓E.T.回歸它的「家庭」。在結尾，基斯陪伴著艾略特的母親，完成了兒童與寵物狗的循環。同時，外星人成功逃脫，並未引起嚴重的衝突，幹員拔出手槍（在二〇〇二年重新發行的版本中，手槍以數位手法變為無線電），但沒有發生暴力事件。而艾略特獲得了超我（E.T.指著艾略特的額頭，強調「我在這裡會沒事的」），他被同化進重建的象徵界。之前具閹割力量的父親其實是個仁慈的家長。

雷根對家庭的建構（美國人特質就是老媽與蘋果派）是神話（透過指涉對E.T.「天生的」養育衝動，試圖讓雅痞回復舊價值，雅痞是雷根主義的另一表現，但在定義上，他們幾乎與家庭相反，這一點強調了這個神話的彈性與普遍性）。到了一九八〇年代，與只結一次婚的親生父

母同住的小孩已經很少見了。然而，敘事通常希望將世界恢復到文化希冀的樣子，而非現在必然的樣子。但是責備這部奇幻電影與政黨政治共謀是錯誤的指控（通常此類型都是無意識的）。重點應該放在成人領導者將幻想當做政策販售。

## 自我指涉v.s.認同

這部奇幻電影至少很尊重觀眾，不期望他們認真看待它。從一開場（在收集到的標本中，有一棵樹很像《綠野仙蹤》裡會講話的樹）到E.T.的最後一個鏡頭（它的剪影在關閉中的環形傳送門裡，就像卡通結束時縮小光圈的效果，同時搭配類似放映機運轉的音效），突顯出其虛構性，讓電影可在想像界與象徵界之間轉換，也讓觀眾在觀賞史匹柏電影時很愉快。為了要滿足幻想，必須相信騎腳踏車的孩子們可以飛越月亮，但沒有人會「被帶進電影裡」，[9]甚至連兒童也不會。在此我不同意郭克的說法，他認為史匹柏「自覺的姿態從未疏遠觀眾」。[10]郭克偏執

《E.T.外星人》：「各位，節目到此結束了！」結局的縮小光圈鏡頭。

地的一直使用「操弄」及其同義詞，他認為被動的主體位置是唯一存在的位置，觀眾別無選擇，只能以這個位置觀看。

母親唸彼得潘的故事給葛蒂（Gertie，茱兒・芭莉摩〔Drew Barrymore〕飾）聽，強調了《E.T.外星人》是個幻想；我們聽到小仙女「會恢復健康，只要孩子們相信有精靈存在」，如果本片真的要求無條件的順服（subjection），這個細節是多餘、不必要且幾乎不會引起注意。同樣的，E.T.的復活雖然在邏輯上是因為太空船回來所致，但看起來是因為艾略特與我們相信它會復活。可是最終在想像界運作的那部分心理，掙扎在希望E.T.留下與希望它與「家人」團圓的兩種願望之間。這個矛盾，再加上同時既相信也不信，有助於引發常被提及的觀影情緒反應：無法解決的對立引起笑聲或淚水，有時候很難區分。

太空船再度出現引起高潮，它散發出光束與「太陽風」，吹亂了仰頭望著它的孩子們的頭髮與衣服，他們瞠目結舌且充滿期待，代替了現場缺席的電影觀眾，太空船則象徵了電影機制。做為一個奇觀，它引發了窺看的慾望；做為敘事功能，它許諾結局即將到來。鋸齒狀的防護網讓太空船看起來像《大白鯊》裡的鯊魚，這是自我指涉的耽溺，奉承了注意到的史匹柏影迷，也報答了緊密、活躍的解讀。太空船是圓球狀，數扇由內發光的傳送門形成一張臉，就像個應景的萬聖節南瓜燈籠（在《第三類接觸》中，吉莉安在類似的奇觀中，將被誤認為是太空船的直昇機燈光描述為「大人的萬聖節」）。此處有進一步的典故，出自報紙刊載的史努比漫畫（像《E.T.外星人》一樣，它再現兒童的經驗，大人被貶抑為從畫框外冒出的對話泡泡）：每個萬聖節，漫畫裡都有個角色等著「天空裡的大南瓜」。

《E.T.外星人》廣受歡迎的關鍵不僅在於它可被多重解讀的開放性，並滿足了不同的觀眾群——成人與兒童、電影發燒友與一般觀眾。敘事與奇觀提供了多元觀影經驗的框架，這些經驗超越任何人的詮釋能力。因此，如同安伯托・艾可（Umberto Eco）指出的，除了最天真

的反應之外，任何的反應都是狂熱崇拜的解讀（cult reading）。本片將我與其他觀眾當成「行家」，例如在科學家拿著手電筒在林間追逐時，我認出了《幻想曲》（Fantasia），或E.T.誤解了萬聖節前夜「不給糖就搗亂」的裝扮為尤達大師（Yoda，《帝國大反擊》〔The Empire Strikes Back, 1980〕裡的角色，也是由蘭巴蒂設計），我非常開心。但這種體認暗示了我可能忽略了某些論述，讓我的支配性受到威脅，所以令我更加專心看電影，結果強化了潛在的想像界認同，並確認符號屬於象徵界。

與傳統敘事不同，本片持續地重新定位（repositioning），這是史匹柏與其他較不主流文本的重要差異，那些文本雖然也同樣干擾觀影過程，卻被盛讚為前衛。[11]重新定位也發生在敘事之內。艾略特／E.T.（E〔lliot〕T.）的身分認同，一個喝酒，另一個卻醉了，譬喻了觀眾與銀幕上「他者」的想像界關係。觀眾被鼓勵去認同艾略特對E.T.的心靈感應，一來是因為電影提供了E.T.的觀點，另外也是因為觀眾透過艾略特的聚焦感受到E.T.。甚至在艾略特遇到E.T.之前，就出現了E.T.的視覺觀點鏡頭。當它離開鐵皮屋時，我們看到的是E.T.的視野。艾略特對地球的描述（「這是一顆花生，我們把錢放進裡面」）令人莞爾的原因，正是我們以外星人可能有的觀點來看自身文化。在自覺的「套層結構中，當母親唸『如果你相信就拍手』的段落給女兒聽時，兒子與E.T.躲在衣櫥的黑暗中動也不動地聽著，就如同戲院裡坐滿父母與子女，不動聲色地在黑暗中傾聽。」[12]

在觀眾接受本片提供的認同時，卻被遺棄了三次：在森林中，當E.T.與艾略特分開時；當它即將死去與艾略特離別時；結局E.T.離開地球時。[13]每一次失去（艾略特都必須退回並接受進入象徵界）都伴隨觀眾對跨文性的體認，或是如結局彩虹高掛天空（一個「界限儀式」，標示出兩種狀態間的轉換[14]）那類明顯的手法。艾略特與尼利不同，尼利被吸進（電影的）想像界，而艾略特獨自留在鏡頭內，跟許多觀眾一樣掉下眼淚，仰望著不真實、無法取得的物事（它自稱為象徵界），同時間

觀眾也脫離了對本片的原初認同。稍早大人脫下面罩的時刻，令人想起化裝舞會，在很多文化裡都以這種方式，將由童年進入象徵認知的過程儀式化[15]——對面具的恐懼源自相信其具有魔力，結果面具卻掩蓋了貌似仁慈的父權。

哈伍德認為保留E.T.的鏡頭（在敘事形象與電影前段中），可類比為隱藏成年男人的本質，兩者都使他們成為觀眾慾望的客體。[16]這強化了父權，並使片中的女性角色更邊緣化。艾略特的母親權威（我們必須成長並脫離的想像界）一再地被侵蝕。葛蒂教E.T.說話，認為「它」可能是女生，並且一直看到被兩個哥哥否認的真相，她也同樣被「忽視或嘲弄」。[17]

## 《E.T.外星人》的敘事

因此，《E.T.外星人》對成人的呈現（在萬聖節的扮裝），與所謂的「原初」信仰系統之間，有著耐人尋味的連結。從一些敘事模型（都與面對失去有關）來檢視《E.T.外星人》，可對其受歡迎的現象提供進一步的線索。

萬聖節前夕與敘事的起源及功能有關，它是被基督教挪用的異教徒儀式，在這個節日邪惡可以任意妄為。這個節日在萬聖節（All Saint's Day，教堂日曆上最神聖的日子之一）的前一天，並非純屬巧合。這兩個節日連在一起，代表善良戰勝邪惡，光明戰勝黑暗，這是基本的敘事。雖然對精靈的信仰已經不如以往，但人們仍繼續以不同的趣味裝扮來象徵它們。季節也非任意挑選，冬季開始，提高了飢荒、寒冷、疾病或攻擊的風險，引起恐懼與不確定感。萬聖節前夕以較大的規模，讓焦慮得以發洩，勝利的燈火承諾來春萬物更新，維繫了希望，這就像佛洛伊德所寫的，線軸遊戲可以讓孩童克服與母親的分離。

敘事以類似的方式發揮功能，對抗個人與社群焦慮及慾望的替代

品。「任何地方、任何人都有敘事……敘事是跨國際、跨歷史與跨文化的,它就是存在著,就像生命。」[18]這種普世性讓人類學家與文學理論家都探索敘事的功能與運作方式。學者時常發現,儘管各種敘事表面上有差異,卻都有類似的結構。語言學顯現,依循不知不覺內化的例行模式,有潛在無限的語言言說;同樣的,敘事也依循著基本的規則。

茨維坦‧托多洛夫(Tzvetan Todorov, 1977)提出了一個簡單的模型。敘事以平衡或充足開始,然後現狀被擾亂,一股對抗的力量出現以對付此干擾,結果造成了衝突(戲劇的先決條件),接著是干擾力量或對抗力量的勝利,開啟了新的平衡或豐足。結局與開場不同,過程是線性而非環狀的,但是愉悅取決於收尾:虛構世界恢復了可被接受的正常性。兩個力量此消彼長的情形,一般說來會延長衝突,透過懸疑、探索主題或考驗角色的方法來增加讀者/觀眾的參與。這個模型可以用圖解呈現(見表一)。

《E.T.外星人》的平衡是森林裡的和諧,科學家出現造成干擾,迫使太空船丟下E.T.離開。缺乏取代了充足,E.T.失去了同伴的支援與安全,沒法聯絡他的旅伴。所有傳統的敘事都是由缺乏所驅動,常以失落的物件來象徵:童話故事裡的公主、除臭劑廣告裡的自信、《火車怪客》(*Strangers on a Train*, 1951)裡蓋(Guy)的打火機、法櫃、雷恩大兵、《虎克船長》中迷失的男孩們、米爾頓(John Milton)的《失樂園》(*Paradise Lost*, 1667)、《失落的世界》。E.T.在艾略特及其同伴的幫助下,成為對抗的力量,努力自保並恢復通訊。這些需要造成了與成人的衝突,成人由科學家們代表,他們想抓住這個外星人,而艾略特認為他們想毀滅它。最後E.T.回家了,新的平衡與充足也產生了。同時,艾略特的敘事被他父親的離開所干擾,代表不值得信任的成人世界,所以E.T.扮演父親的角色,變成對抗的力量,讓艾略特與父權發生衝突,直到與基斯和解才彌補了他的缺憾。

如同此模型的第二種應用指出,故事不盡然會與劇情(plot,故事

表一：托多洛夫的敘事模型

在文本中的呈現）同步發生：艾略特的父親在電影開始前就離家。故事
是依時間順序發生、具因果關係的一連串事件，而劇情通常不在乎因果
關係或時序性，而且為了戲劇目的（例如謎團與懸疑）而省略某些事
件。因此劇情（情節模式syuzhet）可以概念化為文本的事件順序、敘事
的符指；而故事（故事模式fabula）是心理建構物、符徵。敘事結構的
模型可以隨時應用到故事上。

## 神話

李維史陀[19]審視古今中外的神話與傳奇，探究敘事如何傳達真
實。他的結論是，敘事就像人類的心智一般建構意義：運用二元對立
（binary oppositions）。這些二元對立是極為有力的系統，可以描述並
定義與使用者相關的經驗。任何對此系統的干擾，不是令人厭惡就是幻
想，這顯示此系統對維持宰制權的重要。想想恐怖電影：科學怪人雖是
用屍體製造的，卻有生命，他敏感而勇猛，具人性卻是科技產物；吸血
鬼不死不活，既是人類也是動物。恐怖與滿月有關，月圓現象省略了日
與夜、明與暗的二元性，同時具有二元的性質。更引人爭議的是，電影
中挑戰二元結構（男人－年長－主動－性活躍v.s.女人－年輕－被動－處

子之身）的女人，如《致命的吸引力》（*Fatal Attraction*, 1987）裡的愛莉克斯（Alex）、黑色電影中的致命尤物（femme fatale），或是《末路狂花》（*Thelma & Louise*）裡亡命天涯的兩個女人，都是敘事必須摧毀的畸零人。

李維史陀總結說，統攝一切的對立是自然對抗文化。在以下的表格中，左方大致上屬於自然陣營，右方則站在文化那邊。此外，在此文本中，自然是正面，而文化是負面，不過並非總是如此。

二元對立將世界一分為二。敘事尋求想像的統一，癒合了裂痕（但在真實經驗中仍是分裂）。相反地，恐怖與科幻通常重新確立已經模糊的差異：吸血鬼與僵屍必須被逐出活人的領域；《侏羅紀公園》的恐龍像怪獸般結合了自然與科技，自然則進化以重建這些原則之間的衝突，於是解決了恐龍的跨界侵犯。同理，英雄（通常橫跨自然與文化）會消除或恢復對立。瓊斯結合學術知識與求生本能，有智能也有技能。辛德勒認可一般人性（自然）以克服他與納粹主義（墮落的文化）的同盟關係，並利用對下流慾望（自然）世界的熟悉度，以對「他手下的」猶太人負起責任，更加伸張了這個文明的價值（文化）。基斯（在轉換陣營的時候）與E.T.（利用科技打造它的訊號發射器）都跨越了二元之間的鴻溝——在精神分析層面上，艾略特也是如此，他從想像界（自然）跨越到象徵界（文化）。

## 結論

《E.T.外星人》符合以上這些及其他敘事學模型，包括愛德華·布拉尼根（Edward Branigan, 1992）的模型，與普洛普（Vladimir Propp）對俄國民間故事提出的故事形態學（morphology）。[20]這一點或許可以解釋本片為何會受到廣泛的歡迎。然而，這種立論並非將好萊塢娛樂貶抑為「公式化」（意指敘事為了符合預先指定的計畫，犧牲了作品的完

| | | |
|---|---|---|
| 太空 | — | 地球 |
| 森林 | — | 郊區 |
| 兒童 | — | 成人 |
| E.T. | — | 基斯（電影前半） |
| 花朵 | — | 污染 |
| 幻想 | — | 科學 |
| 自由 | — | 法律 |
| 健康 | — | 病痛 |
| 生命 | — | 死亡 |
| 療癒 | — | 解剖 |
| 感受 | — | 思考 |
| 智慧 | — | 知識 |
| 基斯（電影後半） | — | 有關當局 |
| 母親（在場） | — | 父親（不在） |
| 家庭 | — | 分離 |
| 奇蹟 | — | 犬儒主義 |
| 照顧 | — | 暴力 |
| 信心 | — | 不信任 |

表二：《E.T.外星人》中的二元對立

整性）。一般來說，《E.T.外星人》的典型特質並不明顯，但它卻將影片與無意識程序連結起來。但光是這點無法解釋其商業上的成功，畢竟《E.T.外星人》的二元對立結構僅強調出它與其他敘事相通之處，而非其獨特之處（敘事模型確實忽略了如何講故事的特殊性），但是與稍早討論過的因素結合起來看，此結構是非常有意義的。無可諱言地，這樣的模型預設了單一的意義，是文本中內含的敘事，而不是觀眾所建構的解讀。儘管如此，認知到口語是系統化的且被規則規範，並不表示不能接受語言也是曖昧與多義的；沒有理由顯示，對音像文本的分析為何不能在類似的假設上進行。

最後，如同評論者緊接著發現到的，《E.T.外星人》在場面調度與敘事上，與聖經福音書（the Gospel）有驚人的類似之處。艾略特（他母親叫瑪莉，與聖母相同）第一次遇到E.T.，是在一個發光的戶外小屋，他走過去時捧著一個托盤，就像聖經裡帶著禮物去慶賀耶穌誕生的東方三博士（Magus），在景框中他跟隨著前方的光（史匹柏典型的慾望符指）；此外還包括高掛天空的彎月，令人想起伯利恆的星星，此時艾略特跪在小屋前。後來迫害E.T.的當局代表們戴的頭盔，外型就像羅馬帝國百夫長的頭盔。E.T.自天而降，容忍小孩爬到它身上，並施展奇蹟：飄浮、治療、救活死去的花朵。E.T.死後復活，讓觀眾在文本裡的替身（艾略特）與父親（基斯）團聚，接著回到天國，留下四處迴盪的訊息「要乖乖的」（Be Good）。它從被封起來的「墳墓」逃脫，這段戲充滿重生的象徵，例如儲存罐上的橢圓形開孔，包圍屋子的胎盤狀泡泡與廂型車連接的臍帶斷裂，以及先前提及的醫療意象：E.T.被白色斗篷包住，心臟發出紅光，伸出兩根指頭表示祝福。E.T.本身是個具父性的角色，也是個需要撫育與保護的嬰孩，它能啟發正面的、弭除個人差異的心靈感應，它即刻成為聖父、聖子、聖靈（Father, Son and Holy Spirit）三位一體。

　　以上的相似性要如何理解尚不清楚。史匹柏當年是個參與宗教活動的猶太人，他從未在訪談中論及這些相似性是否為刻意營造。我並不認為電影實現了宗教的功能，雖然本片的儀式層面、電影院的廟堂式建築、壯觀磅礡的氣勢、明星（牆壁上以海報裝飾，但那裡也許曾經擺設宗教雕像）、意識型態的深化、與節日的關係，在在令這個理論具有說服力。但我不會簡單地斷言，宗教只是另一種敘事形式。然而，西方世界最賺錢的娛樂之一，與西方最成功的宗教，兩者顯現出相當大的相似性。

　　許多意識型態的評論者對史匹柏電影提出彌賽亞式的解讀，我不敢苟同。奇幻電影本來就想提供簡單的解決方法，它們可能會讓不滿升高，也可能誘使大眾順從。然而，這並非否認通俗電影對廣泛的心

理需要有吸引力。以上討論的敘事模型與精神分析，在各自的層面上都以此論點為前提。如不屈服於難解的神祕主義，贊同彼得・M・洛文托（Peter M. Lowentrout）的論點似乎很合理：E.T.的死是「腐敗世界裡，過於純淨與廉潔的事物之死，在神話上有其必要性」。[21]E.T.與外星人同伴、艾略特和自然的心靈感應關係，假設了一個與個人主義大相逕庭的社群。《E.T.外星人》並未與本質主義（essentialist）對「自然」的秩序與身分的概念共謀，影片展現了一種嘉年華式的態度，強調了艾略特與E.T.酒醉、不信任權威、透過心靈感應與裝扮失去自我的身分、E.T.怪誕的身體，以及它在年齡與性別上的曖昧性。在重新發行的加長版中，嘉年華性質更加鮮明，其中萬聖節前夕「不給糖就搗亂」的習俗，以令人不安的影像呈現，讓人聯想到都市暴動。■

# 陰陽魔界電影版

## 魔術幻燈也黯然失色

Steven Spielberg

本章策略性地採用其他章節少用的傳記體的觀點。《陰陽魔界電影版》糟糕的品質與特殊的製作環境，讓此研究的作者論邏輯複雜化，更重要的是展現出影片與產業運作之間的關係。

《法櫃奇兵》與《E.T.外星人》在商業上的成功，讓史匹柏與華納電影公司首度合作。華納擁有當時已過世的洛德・瑟靈（Rod Serling）的劇情長片構想，想改編他的電視影集《陰陽魔界》（1959-64），影集內容是每一集包含幾個詭異的故事。類似的集錦電影預定由四個導演各拍一段。史匹柏跟這個案子早有接觸，他除了極喜愛這個影集之外（其中許多集劇本出自《飛輪喋血》編劇李察・馬錫森〔Richard Matheson〕之手），也導過兩集瑟靈的類似製作《深夜畫廊》（*Night Gallery*, 1969, 1971），其中一集還是試播節目（pilot），也是史匹柏第一部電視作品。在《星際大戰》、《異形》（*Alien*, 1979）、《衝鋒飛車隊》（*Mad Max*, 1979）與史匹柏的《第三類接觸》及《E.T.外星人》之後，科幻／奇幻電影再度興起，同時間《星艦迷航記電影版》（*Star Trek: The Motion Picture*, 1979）證明了舊電視劇集也可以歷久彌新。

史匹柏與監製法蘭克・馬歇爾（Frank Marshall）一同招募主要工作人員，並和朋友兼對手約翰・藍迪斯（John Landis）簽約成為共同製作人，《衝鋒飛車隊》導演喬治・米勒（George Miller）本來就與華納有合約，《食人魚》（*Piranha*, 1978，拿《大白鯊》來搞笑的電影）導演喬・丹堤（Joe Dante）也加入之後，組成了四位導演的陣容。華納很高興可以從環球／MCA手上將史匹柏挖過來，並提議這個企畫可以「史蒂芬・史匹柏之陰陽魔界」的名義發行。

本片實際上是華納出資的獨立製作。史匹柏與藍迪斯仍保有在環球的辦公室，但享有不受每日事務干擾的自由。他們記取《一九四一》與藍迪斯的《福祿雙霸天》（*The Blues Brothers*, 1980）耗資過巨的教訓，決定要讓這個非正統的計畫成功，顯然必須「又快又便宜」地完成拍攝。[1]貝斯特記載，藍迪斯獨自製作他的部分與序曲，「藍迪斯與史匹柏

辦公室之間的溝通一直都很少。」[2]

## 最好與最壞的時刻

史匹柏拍出了四部賣座鉅片，數家電影公司搶著找他拍片，他的生涯來到頂點。一九八二年七月二十三號，《E.T.外星人》上映後六週，成為影史上第五賣座電影。但在那一夜，災難降臨了。

藍迪斯那段是關於一個有種族歧視的人被送進一些歷史情境，而種族歧視使他吃不完兜著走：他先變成二戰期間種族大屠殺中的猶太人，接著又差一點被三K黨以私刑伺候，還在越南遭遇美軍攻擊。在拍攝快結束時，特效爆炸失誤讓一架直昇機墜毀，摔到演員維克・莫洛（Vic Morrow）與兩個越南裔臨時演員（分別為六歲的女孩與七歲的男孩）身上，一個人被壓死，兩個人的頭被切下。藍迪斯與四名工作人員立刻被以過失殺人罪起訴。

調查之後發現劇組有疏忽，演員的雇用也違反規定。未成年人只能工作到晚上六點半，只有特殊案例可以延長到八點。而這場災難發生在凌晨二點二十分。兒童演員沒有工作許可，也沒有保育老師或社服人員監督。兩個孩子沒在電影演員公會註冊，也沒有人告知其父母潛在的危險。在數日內，藍迪斯、助理製片、製作經理與華納，因「據稱是『公然』違反規定」各被罰五千美元的最高罰金。[3]隨後藍迪斯等人對三十六項違法行為提出上訴。

據報導，史匹柏第一個反應是問藍迪斯是否有媒體公關代表，雖然第三者是如何知道這件事並不清楚，但此報導損害了他的名譽。[4]有個證人進一步指稱史匹柏有嫌疑，聲稱在事發時間他也在現場，但後來又撤回證言。針對此事，當局從未偵訊過史匹柏，但他與這事故後來的發展撇清關係卻遭到批評。這並不意外：史匹柏是共同製作人，而藍迪斯可能被判刑六年，整個事件更籠罩在醜聞裡。當檢察官嚴厲控訴被告時，

公司律師則進行協同辯護。加州與聯邦機關、好萊塢職業工會、飛航與電影產業安全委員會，全都在調查這場被加州勞工局長稱為「可憎的悲劇」。相關的個人與公司也遭到調查，每個單位的調查都在等其他單位的結論，案子繼續拖延，引發各種謠言與揣測。[5]五年後，經過十個月密集報導的審判與不成功的認罪協商，藍迪斯等被告承認違反雇用規定，但在過失殺人罪上則宣判無罪。

同時，在民事訴訟上史匹柏被判無罪，但是美國導演公會馬上譴責藍迪斯不專業的行徑。本案與好萊塢整體的放肆行為糾結在一起，偶爾出現其他正式或非正式的指控。一個技術人員告訴報紙，三個月前才發生過類似的事件，一位攝影組員因此喪生。年初，約翰‧貝路許（John Belushi）因吸食古柯鹼與海洛英過度而致死的事件已經投下陰影。而關於本案的指控還包括：特技演員在拍攝現場嗑藥；直昇機墜毀前一夜，藍迪斯在拍攝現場用的是真槍實彈；在直昇機殘骸中發現了啤酒罐。《鬼哭神號》拍攝時使用古柯鹼的謠言甚囂塵上，更加強了這些指控的力度。雷根主義的道德價值與大幅膨脹的預算（都還沒獲利，似乎就很奢侈），在這種背景下，又發生柯波拉（Francis Coppola）的「活動畫片」（Zoetrope）電影公司破產的事件。公關部門與哥倫比亞製作主管大衛‧貝果曼（David Begelman）的貪污事件（與他的收入相較只是小數目），以及後續的弊端纏鬥。[6]具知名度卻因濫用藥物而毀掉前程的人包括《第三類接觸》製片人茱莉亞‧菲力普（Julia Phillips）與明星李察德‧瑞福斯，他在《陰陽魔界》調查過程中被送醫治療。[7]史匹柏連咖啡與酒都不碰，卻因與這些人有往來而被牽連：《一九四一》由貝路許主演，他也主演了《福祿雙霸天》，而史匹柏也出飾一角，這兩部電影都因頹廢的自我耽溺而惡名昭彰。這些連結，加上史匹柏非凡的成功與隨之而來的財富與權力，導致他無法拿到奧斯卡獎，並令他之後改拍有名聲的原著改編電影。

但華納說服史匹柏不要放棄《陰陽魔界》，因為這樣會被視為認

罪。藍迪斯那段已拍完，最後的成品沒有太大變動，但直昇機的戲完全刪除。怪異的反諷是，華納高層插手反對藍迪斯原本的意願，又把直昇機的戲加進去。這麼做的用意是透過從美軍攻擊中救出越南兒童，可以讓厭惡人類的主角再度獲得人性的救贖，好軟化這段影片（唯一不是改編自瑟靈影集的一段），便可融入全片輕鬆的調性。但加入直昇機與爆炸場面的代價是預算增加。史匹柏放棄了他本來要拍的那一段影片，是一個恐怖的故事，童星必須在夜間拍片。他聘請馬錫森（他也寫了丹堤與米勒那兩段劇本）重寫一個一九六二年的故事，關於養老院的老人返老還童逃走的故事。原始影集的編劇兼導演喬治・克雷頓・強生（George Clayton Johnson）建議改結局。原本的結局是變成小孩的老人消失在夜色裡，但經過先前發生的事件之後，這樣的結局可能會令觀眾不舒服，於是便改成這些老人的心態變成小孩，但身體仍回復為老人，他們決定面對變老這件事。在史匹柏最後一個拍攝日，華納安排了一線明星來探班，以營造電影圈的團結氣氛。

## 魔法罐子的比喻

　　史匹柏那段雖然技巧純熟，卻缺乏熱情與生氣，短短六天就攝製完畢。[8]他通常會參與許多部門的運作，但這次相反，他沒有參加前製會議，將布景陳設交給場記指導，並把對白排演交付給《E.T.外星人》的編劇梅麗莎・馬西生（Melissa Mathison，她以假名幫忙改寫劇本）。[9]

　　《踢罐遊戲》（Kick the Can）明確地闡明其教訓——「沒有希望就沒有人生」，但它本質上有缺陷。旁白迫不及待說出故事的道德教訓，讓剩下的大部分內容變得多餘，了無新意。故事其實對希望沒太多興趣，主要是與一廂情願及遊戲有關。即使攝影機的位置讓觀眾從老人的觀點觀看，這部拙劣的奇幻影片對真實人生的概括說法似乎無法取信於人。其他的問題還包括配樂過強，沒留什麼空間營造細膩橋段，或讓觀

眾自己體會的空間，主要的故事前提與角色的懷疑態度之間的二分法被過度誇張，他反對故事中荒謬的論調完全有道理，這一點令故事變得很尷尬。

但影片仍偶有佳句。陽光谷（Sunnyvale）養老院的拱門，暗示但丁地獄的入口（「入此門者，捨棄希望」）。在一次無聊又輕視人的課程中（「鈣對強健骨骼與牙齒有好處」），一個老人用手調整假牙，另一老人咬著牙齦。一個情緒衝動的角色臉上，有斑駁的光與葉影跳動，展現出表現主義的風格。儘管有些刻意，但影片還是有自我指涉的例子。養老院休閒室一開始像殯儀館大廳，褐色調布景，冷調打光，黑暗發亮的表面，彩繪玻璃是場景裡唯一的色彩；後來在新院友的影響下，光線變成金色，旁白稱他是「年長的樂觀主義者，用發亮的錫罐裝著他的魔法」。對史匹柏來說，裝著魔法的罐子意謂著一件事──電影（這個隱喻在《航站情緣》〔*The Terminal*, 2004〕中再度出現），雖然影片的說法、異想天開與膚淺的導演手法很可笑，讓觀眾無法投入想像界，但敘事仍再度行使退化作用。

在史匹柏的「陰陽魔界」裡，黑暗的放映廳遇上了被照亮的劇情世界，自我遇上鏡頭裡的他者，真實面對夢境，投射反映影像。光恢復了生命，老人們重新發現自我，從此開始思考老糊塗帶來的好處，他們不再看電視益智節目，而到戶外從事園藝及野餐。有個老人甚至放棄成人的地位，真的飛進舞台及銀幕上那種裝腔作勢的魅力世界，發表無聲的演講，而且令人討厭地誤引《哈姆雷特》（顯示出本片製作既漫不經心又自以為是）。而其他老人則留在原地，透過半透明的布幕望著鏡頭。這些都銘刻了「太陽風」（他旅程的換喻）與象徵的銀幕，他們透過這個銀幕觀看，而觀眾則透過真正的銀幕觀看，這個銀幕既是幻想的表面也是觀看的開口。這個角色與被銘刻的導演（稍早鼓舞老人們的角色）從陰暗的室內透過長方形窗戶望出去，看著閃亮世界裡的兒童遊戲，接著後者拉了張椅子，觀賞他企畫的劇本並大聲喝采。

以上這些與其他史匹柏電影相似的特質及延續性並不是很有趣。嘉年華式文本的例子很多，例如反轉——退休的人模仿兒童，小孩穿著像大人；「我們將打破規則」的聲明，顛覆對年老的態度；以及強調身體——沒有牙齒、老人的內衣、像孩子般的竊笑以及尷尬（演講者告訴老人們，他們應該享受性愛到「到八十幾歲」）。燈光與音效的「氛圍滿溢」著彼得潘的典故，[10]再加上生命轉變的主題與兒童賣力的表演，令人回想起《E.T.外星人》，並預示了《虎克船長》。雖然導演盡力讓兒童的演出天真而有魅力，但對給予史匹柏最負面評價的評論者來說卻相當矯情。許多評論者指出，這段影片不自覺地近乎自我諧仿。

「只要你們相信，我就可以讓你們感覺返老還童。」這是本片最核心的主張，但其實，它進退失據且侮辱人。罐子閃現光芒，開始施展魔法；而討論八十歲看哈雷彗星遠比八歲看來得好，則令人想起史匹柏作品中反覆出現的流星意象。抱懷疑觀點的老人醒來時，孩子們圍繞其旁，打在他眼睛的光強調幻覺，讓人回想起其他同樣揭露真相的道德故事，如《風雲人物》（*It's a Wonderful Life*, 1946）或《小氣財神》（*A Christmas Carol*, 1951）。

很顯然的，在改編電視影集的電影中，會突顯互文性。銀幕上的電視畫面，強調出新好萊塢假設電影的本質比較優越，可是在此史匹柏幫了自己一個倒忙，許多益智節目都比這部二十三分鐘的習作更令人滿意、更吸引觀眾，而且便宜許多。原始媒介可能輕鬆呈現這個故事，但是電影不相稱的情況與製作價值，卻無法讓它被簡單帶過。

選用黑人當主角預見了《紫色姊妹花》、《失落的世界》與《勇者無懼》。史卡曼・克羅瑟（Scatman Crothers）在《鬼店》（*The Shining*, 1980）裡的超自然角色，產生了名人互文性，本片對他扮演的魔術燈籠技師的呈現已經接近種族歧視。反諷的是，因為藍迪斯那段影片的訊息並不婉轉，黑皮膚暗示具有魔力；此外，無法壓抑的樂觀主義，還有對白人兒童傳播智慧，這個角色遺憾地令人想起《黑奴籲天錄》（*Uncle*

Tom's Cabin）裡的湯姆叔叔（Uncle Tom）。[11]

## 作者身分的意義

《綜藝報》（*Variety*）認為史匹柏只貢獻了「鉛筆素描」，而非「完整上色的圖片」。[12]本片整體上的無足輕重使它毫無令人興奮之處。雖然史匹柏與拍攝意外沒有直接關聯，但一個傳記作家寫道，據報導他在面對司法與媒體的詢問時，顯得「軟弱、迴避、近乎幼稚」[13]。這點毫無疑問地令剛浮現的評論圈共識更加穩固：史匹柏的作品是幼稚與唯我論的。記者們也無法改善這個情形，當受訪者拒絕合作時，他們還是得報導些什麼，於是寫了他如何被隨從與諂媚者圍繞。事實上，他拍完他那段影片後，即刻赴倫敦進行《魔宮傳奇》的工作。在巴黎，他在楚浮陪同下拜訪法國電影資料館，兩人對電影都有百科全書般的知識與熱情。由於他有極高的商業價值，遠離醜聞與罪愆的決定是可理解的；之前在《E.T.外星人》後製期間，他就沒參加貝路許的葬禮。從《大白鯊》起（《一九四一》除外），他的每部電影都會遭到宣稱有權分享利潤的人提告，情況甚至嚴重到在沒受到邀請之前，他不能看任何電影劇本，他的電影計畫也籠罩在神祕的面紗裡。

因為對意外有責任，對作者身分也造成了影響。藍迪斯在法庭上說，他負責的是電影製作的「美學或創意面向」，堅稱在攝影機、演員位置與直昇機動作方面，是由專家做最後的決定。[14]但齊爾戴認為，華納公司高層在製作過程中未扮演積極的角色；[15]法蘭克·馬歇爾承認藍迪斯總攬其事，執行製片也是藍迪斯找來的，並只聽他指示，而副導、攝影師與直昇機駕駛都曾表達對炸藥的憂慮。此處的重點不在重翻司法已經解決的舊案，而是要指出一個成功的導演所能獲得的控制權。重要的是創意與「最後」責任之間的界線。儘管藍迪斯說了以上卸責的言論，但史匹柏自己負責大部分的鏡頭構圖，且時常親自操作攝影機。

在《滾石》雜誌譴責藍迪斯對於此災難事件所扮演的角色之後，[16]十六個頂尖導演簽署了一封信函，為藍迪斯所主張的責任歸屬界線背書。而同樣傑出的導演則有相反的主張，威廉‧佛雷金（William Friedkin）聲稱：「想要『某某人電影作品』的頭銜，就得對世界說：『我對你所看到的一切負責。』」[17]可是查爾斯‧塔西洛（Charles Tashiro）認為，《陰陽魔界》特殊的狀況顯示，在一個「看似例外的總合系統」下一般性的推論有多困難，[18]對於作者身分的問題，本片提供了實證證據，說明了一個抽象且廣被誤解的問題（但離做結論還早）。

如果沒人需要負責，塔西洛認為，從涉案等人無罪開釋，以及後來健康與安全罰金（Health and Safety penalties）從一千三百五十降到四百五十美元，可以做出合邏輯的結論——這幾個人的死亡一定是上天的旨意；但是唯物主義評論者並不能接受這個答案。因此他認為，該怪的不是個人，而是電影產業的政治經濟結構。而電影夢工廠一向接受的主流信念是：電影允許個人表現自我（就算是電影公司員工也堅信不移）。

市場力量、經紀人與製片人的策略，限制了電影工作者能得知有哪些計畫，更別說是哪些會被包裝然後得以開鏡製作。在選擇與個人主義的層面上，產業熟諳廣受歡迎的作者論[19]，它支撐了金錢流動的方式與流動的終點，並提供了金流背後的意識型態邏輯：「如果《陰陽魔界電影版》是賣座片，它就會提升藍迪斯在業界的地位，並提高他在評論界的聲望。」[20]史匹柏往前邁進，進一步透過一連串的商業成功聚積權力，他的成功也確保了未來的工作與評論界的注意。雖然只有頂尖人士才能獲得持續挑選計畫的獎勵，但這對鞏固自由言論的意識型態來說卻很重要，前提是這些電影都具有賣座片的潛力，或者不會危及票房表現，以平衡潛在的失敗風險。雖然評論者與影評可以懷有敵意，反覆宣傳名人的名號「最終會自己證實自己」；根據這個觀點，「到最後，創造作者身分的，不是影片的成就，而是廣告」。[21]在《陰陽魔界》這個

案例中，對個人的指責輕描淡寫，這點證實了這個意識型態，但在深入剖析之後，這個意識型態就消失不見了，可見這一切都是虛幻的。

塔西洛認為，事實是電影公司高層培養出藝術家的迷思，並且提供代罪羔羊：如果影片太過分或沒有觀眾，就可以歸咎於某人的創意性格。公司高層從發行、映演與著作權獲得豐厚薪資，但卻責怪人力成本令預算越來越高。他們過分要求工作人員要有靈活性與忠誠度，卻隨意雇用或開除他們，時常違反勞動法規；他們很清楚有幾千人會排隊以更少的薪資來應徵這些工作，只求有出頭的機會。代表技師、支援職工與表演者的專業公會，影響力僅限於在有糾紛時威脅或實際干擾影片製作，可是對製作決策並無影響力。藝人與經紀人無法控制預算，對合作的對象也僅具有限的決定權。塔西洛總結說：

> 如果電影成功了，所有人都可分享報酬，包括那些平常不見人影的高層，他們早擺好姿態要享受製作勞力的果實。如果電影失敗了，或是在現場發生致命的意外，只有藝術家們會被責怪。他們的事業面臨風險，而公司高層卻可到其他公司繼續吃香喝辣。[22]

因此成功的電影工作者會自己開製作公司以獲得控制權。如史匹柏與環球的合約，他們可能會簽約拍攝幾部電影，雙方都獲得好處，電影工作者可以在某些層面上獲得創作自由，電影公司則可以確保人才不會跑到對手陣營，並且得以預期的收入來進行交易。如同塔西洛直率地指出，有本領的電影工作者也會經由談判要求預先付款，因為「他們認為電影公司會欺騙他們，讓他們無法公平地分享利潤」。[23]然而，珍妮・瓦思科（Janet Wasko）指出：「電影何時開始算獲利的時間點，有無比複雜的定義。」[24]在計算分紅時，「條件有極大的變化」而變得「不可思議地令人困惑」。[25]但是史匹柏與他的合夥人仍從這樣的協議中取得

巨大的利益，因為他們的獲利能力已經提升到與電影公司高層同等的位階，是他們拯救了高層的事業。電影公司需要他們的程度，比他們需要電影公司來得高，所以他們四處游走尋找最佳條件，並真正地成為製作計畫的執行者。對史匹柏而言，這個過程的高峰是他在一九九四年共同創立了新電影公司「夢工廠SKG」（DreamWorks SKG）。因此，和其員工或片廠時代（studio-era）的前輩不同，他們在商業大片裡享有自由，也就是完全的創作自由，因為他們的收入、能力、人脈與招商的名氣，使他們能經常進行任何自己想做的計畫。

　　但是如同《陰陽魔界》所顯露的，作者論的含義超過創意自由。許多人可以自由以紙筆創作，卻無法與莎士比亞的十四行詩或達文西的素描相提並論。如同許多片廠時代的經典電影所示，品質也並非仰賴個人的眼界。雖然在大部分的評量標準上，《踢罐遊戲》都令人失望，但它顯然有些風格與主題上的特質，使它顯而易見地成為史匹柏的作品。■

Chapter **9**

# 魔宮傳奇

一切百無禁忌

Steven Spielberg

如果《法櫃奇兵》的宣傳試圖在策略上避開雷根主義，那麼《魔宮傳奇》大剌剌的種族主義、性別偏見與仇外恐懼，則顯示出這群電影工作者不是視而不見，就是對電影裡被指控輸入的意識型態毫不後悔。

電影開場，柯爾・波特（Cole Porter）的歌曲〈一切百無禁忌〉（Anything Goes）暗示答案是後者。這首歌確立了時代與地點（主要是以中文演唱，伴隨著東方舞龍與穿著清涼、扮成苦力的女子合聲團），它也可以被當成後現代主義的頌歌，傳達出本片嘉年華式的輕蔑範圍，自由狂放地混搭類型與電影風潮（cycle）。本片是感官刺激的雲霄飛車（高潮場面的礦坑車追逐就是如此），每個刺激或笑鬧橋段立刻被另一個超越，它的結構與設計令人想起一九五〇年代之前的午後影集〈週六共和國〉（Republic Saturday）。[1]《魔宮傳奇》瞄準家庭與年紀較大的兒童，卻因對暴力的描寫而在電檢遇到麻煩。在美國雖一刀未剪，卻引起許多抱怨，因此新的分級（PG-13，十三歲以下觀眾，強烈建議父母陪同欣賞）才隨之出現。英國版剪掉二十五個畫面（超過一分鐘），才得以成為保護級（PG）。[2]

對於觀眾與其反應的想法，決定了我們對本片的呈現有何感覺，以及將採取的評論立場。在這樣的關聯下，我們需考量情態性（modality）的問題。

## 情態性

情態意指「訊息的地位、權威性與可靠度，訊息本體論上的地位，或指訊息做為真相或事實的價值」[3]，訊息被感知到與外在事實的符合度。[4]一個主張並引起確定性的發聲，就具有強大的情態性。限定條件語句（「我相信」、「我覺得」、「可能」、「或許」）減弱了情態性，過度的斷言也是如此。語言學上的可信度，牽涉到情態助動詞需

符合上下文，無論是刻意的（如新聞中「消息來源指出」）或是無意識的（「我真的很喜歡你，真心誠意」）。非語言的情態性較少被正視，不過，從高達的反幻覺主義（anti-illusionism）到複製的新聞影片（newsreel），使得電影工作者得以像小說家一般，「表現他們對所言之真實性能擔保多少，以及他們對被提到的事情狀態之喜好或厭惡態度」。[5]

這是複雜的且是對話式的，牽涉到觀眾先前的主體性與文本組合的蒙太奇效果。以《大國民》、《北非諜影》、《變色龍》（*Zelig*, 1983）、《布拉格的春天》（*The Unbearable Lightness of Being*, 1998）、《誰殺了甘迺迪》（*JFK*, 1991）與《阿甘正傳》（*Forrest Gump*, 1994）為例（假造的新聞畫面），讓我們思考以上提到的理論。經由引發並挪用非虛構的證據（強烈的情態性），讓此種虛假的互文性提高了現實感；另外它也強調了電影的技巧與膽大妄為，從情態性的矛盾引起愉悅（在形式上強烈到有足夠的說服力，卻被與真實的差異顯示這些畫面虛假而削弱，因此突顯了文本性）。

儘管有這些困難，羅伯特‧哈吉（Robert Hodge）與大衛‧崔普（David Tripp）關於情態性的論點可應用到電影上。接受者（receiver）會評斷情態性，因此，情態性越強，「它就越會得到情感與認知上的回應，彷彿它是真實一般」，觀眾的行為或學習效果也會越接近他們對真實的類似狀況會有的反應。[6]這可能有意識型態上的意涵。相反的，情態性越弱，反應越弱，觀眾的學習效果就越少。極度不適切的情態性會反轉情感價值，例如，卡通風格的暴力並未傳達痛苦，反而引起愉悅。然而，這種情態性仍保有字面上的意義，同時與相反的意義並存；這種再現仍能滿足真正的衝動。我們知道慣例會減弱情態性，但是慣例在被學習之後，對慣例的形式熟悉度不一的接受者，對情態性的理解也會有差異。因此《魔宮傳奇》（史匹柏所有的作品亦然）與一般電影相比，它對電影迷的情態性也許比較低，但對史匹柏影迷來說甚至更低。

最後，這一點對《辛德勒的名單》很重要，根據不同的外部因素，情態性會有變化，並且「光是告訴觀眾一部電影是否為真，就可以產生影響」。[7]

## 情態性與奇幻

哈吉與崔普認為，「奇幻是弱的情態性：它是某種否定，稱某事物『奇幻』，就是認知到它可能不是真的，明白真正的世界並非如此。」[8] 但是精神分析與意識型態批評認為，奇幻類型表達（並在某種程度上滿足）個人與社會真正的需求。前面我剛指出，反轉的情態性在字面上融入了相反的意義。弱的情態性就像雙重否定，一邊聲稱某事並非為此，一邊留下肯定為此的跡象。承認再現並非真實，也許是為了否定的需要，於是被壓抑的素材呈現變得可以忍受。

這點為研究帶來巨大的難題。哈吉與崔普的「奇幻」反對傳統上對寫實主義的概念，根據定義，意味著強的情緒性。然而，好萊塢寫實主義是一種特殊的表意實踐，使西方父權式的資本主義定義的奇幻具體成形。在比較特定的層面上，《魔宮傳奇》裡惡夢般的奇幻如何運作？普遍的恐懼，如飛行、蝙蝠、蛇、鰻魚、昆蟲、火化、侵入性外科手術、高處，超越了《法櫃奇兵》裡的毛蜘蛛與蛇洞。對害怕這些的人，滿地亂爬的巨大蟲子一定夠逼真，符合觀者對真實度的期待，並成為遭遇這些恐懼所產生之反常愉悅的先決條件。《蟲蟲危機》（*A Bug's Life*, 1998）裡，擬人化的昆蟲呈現較弱的情態性，比較不會影響到這些觀眾。但是《魔宮傳奇》的框架，與大多嚴肅戲劇相較情態性較弱，而且它是續集，會吸引期待奇幻的觀眾，顯然並未減少片中畫面的情態性。在一起觀看時，儘管本片具有儀式化的誇張演出的社會元素，觀眾仍出現恐懼的反應。

在一分鐘之內，三個角色不用降落傘就跳出飛機，為橡皮艇充氣，

然後毫髮無傷地降落到喜瑪拉雅山峰，滑下雪坡，衝進峽谷，且穩穩地落在急流上往下游漂。然而，一位評論者寫道：「這些精心設計的驚人冒險，可能表示史匹柏比以往更像冷面笑匠。」[9]以巴赫汀的眾聲喧嘩觀點（多重論述同時存在），[10]用多重情態性（multimodality）來描述文本也許更貼切，也更符合我的論點——史匹柏式電影愉悅的特質，是來自想像界的參與和對象徵界的認知之間的交替作用。

## 情態性與意識型態

情態性並非僅限於文本層面，「它不只是重製，也被個別建構」。[11]電影並不具情態性，要解讀以後才有。因此，將意識型態效果歸因於情態性是相當有問題的。

拿《魔宮傳奇》的開場為例。第一個鏡頭是從派拉蒙電影公司的標誌溶接到以圖畫輪廓呈現的同一座山，並伴隨了一聲鑼響，這揭示了本片的論述策略。這個轉場顯然引用自《法櫃奇兵》，但敲鑼模仿自《古廟戰笳聲》（*Gunga Din*, 1939）（瓊斯冒險系列的前身）的一個鏡頭，類似藍克（Rank）電影公司的標誌，它發行過許多史匹柏喜愛的英國電影。接著並未剪接至動作場面，攝影機先橫搖（在史匹柏作品中很少見），確認這個雙層標誌（稍後變成重要的道具）是在夜總會裡，然後薇莉（Willie，凱蒂‧卡普蕭〔Kate Capshaw〕飾）開始歌舞表演。劇情世界換喻地用兩個標誌與兩家電影公司連結，而非指涉真實世界。

薇莉的表演確認了以下看法：「怪異但驚人地風格化，結合了編舞家巴士比‧柏克萊（Busby Berkeley）與導演約瑟夫‧馮‧史登堡（Josef von Sternberg）的風格。」[12]而且這家夜總會的名字取自《星際大戰》裡的一個角色。在表演中段，穿短裙戴禮帽的踢踏舞者占據了所有的電影空間，金光閃閃的背景令人想起有刮痕的底片，具有視覺魅力，在此背景前的舞者，幾乎被淡化為單一色調。就像後台電影如《第

四十二街》（*42nd Street*, 1933），舞台調度是專為攝影機設計的。攝影機在這些舞者間穿梭，明顯地建構了奇觀，在推軌鏡頭裡，排成一列的舞者配合攝影機陸續表演劈腿，然後這段影片倒帶，舞者們不受地心引力影響，一個個又重新站了起來。

薇莉穿著發亮的紅色亮片旗袍表演，令她被獨立出來成為凝視的客體。她的身影壓在平面銀幕前景的演職員表之上。在天使般和聲中，她從一陣煙霧中浮現，擺出靜態的致命美人姿勢。這段歌舞場景令人想起莫薇所描述的時刻，此時古典好萊塢敘事凝結（congeal），以凝視被戀物化的女性身體。莫薇認為，這類時刻是純粹的奇觀，具有重要的意識型態意義。它們將女性定型，自然成為被動的凝視客體，傳播性別化角色之間不平等的權力關係。攝影機採取劇情內男主角的觀看視點，以此否認內在的窺視癖，而觀眾認同他在敘事裡的控制（因此也能控制女主角）。莫薇的見解與《魔宮傳奇》一致：

在《天使之翼》（*Only Angels Have Wings*, 1939）與《逃亡》（*To Have and Have Not*, 1944）中，電影的開場將女人當做觀眾與所有男性角色凝視的客體……她容光煥發，被獨立出來展示，並性意識化（sexualized）。當敘事繼續發展，她愛上了男主角，變成他的財產，失去了她外向的煥發特質、被泛化的性意識，以及表演女郎的意涵；她的情色性（eroticism）只向男主角呈現。透過對男主角的認同，透過分享他的權力，觀眾也可以間接地擁有她。[13]

以上說法類似薇莉的轉變，從遙不可及、無法獲得的幻想，變成一九八〇年代順從的妻子與母親，頭髮燙捲，穿著白襯衫（反諷地與《法櫃奇兵》處理瑪莉安的方式相反）與實用的長褲（比方說，可與《致命的吸引力》的安·海契〔Anne Archer〕比較）。然而，還是有

些差異。史匹柏傾向在重大的奇觀中銘刻觀眾，但本片卻沒有人觀看薇莉的表演，她是對著攝影機表演。她對著觀眾眨眼，只在唱到最後一句「一切百無禁忌！」時，才望著景框外，此時經典的連戲剪接才開始，反過來展現一群劇情世界內的觀眾。此外，瓊斯並未觀看她的表演，這點預示了他大多時候都對觀看她無動於衷。儘管她堅稱他的雙眼離不開她，但他的注意力卻不在她身上，讓她覺得氣憤與被忽略。

　　薇莉若非在階梯上踩空，穿著高跟鞋踉蹌了一下，她的表演可說無懈可擊。在向好萊塢致敬的場面裡，故意留下不完美之處，甚至轉移了這類風格化奇幻電影的情態性。製作過程的瑕疵連同眨眼與電影典故，打開了恣仿與諧仿之間的空間。觀眾察覺到女主角的賣力演出被光鮮亮麗的場面掩蓋，或是察覺本片刻意裝出比實際上更廉價、更不專業的樣子，或兩者皆有，因此觀眾在這些模式中躊躇，這兩者使文本性突顯出來，所以它們都與寫實主義沒什麼關係。

　　除了對最天真的觀眾之外，血腥的獻祭儀式可能會驚嚇到兒童，雖然哈吉與崔普指出，兒童對情態性的特殊判斷力與大人的不同[14]，這部刻意荒謬的電影在形式上以故事（histoire）發表，實際上卻有言說

《魔宮傳奇》：與觀眾串通──薇莉眨眼。

（discours）的功能。艾倫‧瑪其斯（Allen Malmquist）認為，史匹柏與盧卡斯的電影充滿了「外行人亦解的笑話」（out-jokes），而不是只有內行人（電影工作者）能解的笑話（in-jokes）。[15]如果被定義為具有弱情態性的奇幻是脆弱的，這暗示它可能被視為不真實，但又非常吸引觀眾投入，觀影（spectatorship）的模式假設主體與意識型態相關的定位是單方面的，這些模式似乎不足以用來討論這部電影。

比方說，對一部看起來洞燭機先的電影，我們要如何評估精神分析的效力（對許多觀影與敘事的徹底研究都是不可分的一部分）？就拉康對敘事的觀點（不斷地被史匹柏的虛構冒險證實），我們不能忽略薇莉在遇見瓊斯時的評語：「我一直以為考古學家是尋找媽媽（mommies）的可笑小男人。」「木乃伊（mummies）才對！」莫薇論文的前提是，退化進鏡像期會讓伊底帕斯焦慮再度浮現，所以女性必須被戀物化，以便「隱藏……」男性觀眾心中的「閹割恐懼」，[16]顯露出身體線條的洋裝與高跟鞋，幫助陽剛特質控制它所畏懼的東西。如果那位歌舞女郎是陽具的代替品，我們怎能忽略在夜總會裡，瓊斯從一個更年長、更有權力、外型像父親的敵人手中（瓊斯已經傷了他的兒子），奪走他的「薇莉」？當薇莉、童星小不點（Shorty，關繼威飾）與瓊斯的家庭羅曼史，以典型的最後一吻收場時，必須積極並嚴肅地應用女性主義，才能假設影片寬恕了瓊斯的行徑：伸長他陽具般的馬鞭讓薇莉無法離開他。這可笑地展現了父權的侵略性，不過很有效，也符合瓊斯性格中冷酷的面向（偶爾可以見到這一面），但這並非追求女人的可靠行為模式。

## 種族主義與憎女情結

精神分析與種族主義及性別偏見的關係密不可分，而本片也被指控了這兩項罪名。[17]莫依西‧波斯頓（Moishe Postone）與依莉莎白‧特洛波（Elizabeth Traube）透過交錯的冒險與羅曼史情節，說明了帝國主義

論述與父權論述之間的連結。[18]如同在《魔宮傳奇》裡，非歐洲人（除了瓊斯、薇莉與一個英國軍官之外的所有重要角色）全都被女性化。在這部男孩冒險電影中，古老的邪惡力量、毀滅與死亡玷污了陰柔特質。

小不點和瓊斯一樣，是觀眾的代理人。跟《法櫃奇兵》與《E.T.外星人》一樣，本片裡觀眾投射的代理人將觀眾與動作場面連結起來；在村莊裡，小不點的手勢與表情神似瓊斯，他與年幼大君（Maharajah）的打鬥，也很像瓊斯與大塊頭薩吉人（Thuggee）的搏鬥。小不點一開始把薇莉當做向瓊斯（非正式與尊敬的父親）爭寵的對手，最後他們都獲救，證實了兩人的愛，然後儀式性地為彼此戴上帽子，此時小不點獲得了肯定。亨利・席漢認為「史匹柏看起來像是在呈現同性戀情色的元素」，[19]這一點我並不同意；這兩頂帽子做為陽具的象徵，一頂傳達了小不點對瓊斯重獲權威的敬意，另一頂表現了瓊斯暫時接受小不點與他具有同等地位。然而瓊斯很快地又以對待小孩的方式對小不點講話，「不要再跟那小鬼糾纏。」「小不點，別再拖時間！」好笑的是，小不點不斷地奮勇退敵，可是同時間瓊斯（一個不能被依賴的父親）卻失去控制。在此，觀眾分享的是小不點所知道的，而非瓊斯所認知的，焦點在這個小男孩身上。在敘事慣例之外，青春期男性結盟時，女性是無法參與的，因此她們被忽視、被懲罰、成為笑柄。

然而，本片有較為黑暗的一面。薇莉做為性的他者，與薩吉人的種族及敵對的他者性並列。波斯頓與特洛波觀察到，瓊斯的歷險是進入地獄後歸返，從光明進入黑暗，再從黑暗回返光明：「充滿能量與動作的節奏和落入陷阱段落的趣味幽默，這兩者與越來越具壓迫感與侷限的氛圍，以及完全沒有喜劇調劑（comic relief）的橋段（這是本片核心段落的特色）形成了強烈的對比。」對許多評論者（以及抱怨者）來說，它「出了問題」。[20]

美輪美奐的貴族宮廷掩蓋了邪惡與腐敗。薇莉穿戴了印度服飾與珠寶，瓊斯首度承認她很美。更重要的是，小不點尖叫著跑離優雅的舞蹈

女郎，彷彿遇見了宴會接下來將出現的真相：「淫蕩的愉悅伴隨印度人的服飾與噁心的食物」，暗示的「不是……情色感官背後的墮落，而是感官與墮落的身分認同」。[21]

本片核心並未緩解的恐懼，與崇拜母神（Mother Goddess）有關，祂意圖統治世界，要求以活人獻祭。而對父權的威脅（以綁架兒童至礦坑工作來呈現），是以村莊陽具般的石頭倒在卡莉女神（Kali）面前來象徵，這個地球之母（Earth Mother）的的雙腿之間有著火爐。如同在史匹柏作品中常見的，英雄重新讓破碎的家庭團圓，在本片中，英雄讓孩童回到村莊，並將權力還給掌父權的長者們。

將陰柔特質與薩吉人畫上等號，一開始是透過舞蹈女郎、陰柔的年幼大君（如《法櫃奇兵》裡的貝洛），以及外型整潔的首相與鬍子沒刮的瓊斯之間的對比（本片讓觀眾知道他找不到剃刀，因此在動作場面再啟之時，他可保有適當的硬漢形象）。

在瓊斯無法與薇莉做愛之後，接著是（造成了）魔宮的種種恐怖。在結構上，他之所以受她吸引，仍與閹割恐懼有緊密關係。開場沒多久，她把老齊（Lao Che，喬宏飾）的解藥藏在她的胸口裡，情急的瓊斯粗暴地從她身上把解藥搶過來，此時她與小不點都以為他在占她便宜。當瓊斯與薇莉的互相勾引因競爭控制權而失敗，這類將性意識與冒險求生混為一談的情境再度發生（仍是乳房的母題）。當刺客讓瓊斯陷入危機、瀕臨死亡之際，薇莉熱切地等著他回來，但當他對雕像乳房的注意力高於她的胸部時則使她很不高興。瓊斯以專家手法摩挲雕像乳房後（其中暗藏開關），打開了一個黑暗、潮濕的秘道，通往卡莉女神所在的內部密室：一個高熱與充滿驚險的地方，裡面遍布血紅色光，被蠱惑的男人不是暈迷，就是失去了心臟與性命。就如波斯頓與特洛波指出的，這個象徵手法融入了噁心的元素。到處都是毛骨悚然的事物，取代了健康的繁殖力。在一個天花板與地板伸出尖刺包夾的房間裡（一個帶齒陰道），瓊斯與小不點幾乎遇害；彷彿要確認閹割意象一般，瓊斯伸

手回去拿他的帽子，這一刻逗樂了觀眾，他只差一點就被閉上的門給夾到。此外，這個意象也使薇莉與地洞的紅色內部裝潢產生關聯（她一開始是從龍嘴裡穿著紅色旗袍「誕生」的）。只有小不點的干涉（透過陽具般的火炬以及對男性情誼的肯定），才能將他與他的代理父母從此原初場景的魔咒中解放出來。這個過程後來又輕鬆地在結局重複了一次：卡莉的信徒被打敗，陽具（聖石）歸還到神龕之後，小不點的大象噴水到正在親吻的瓊斯與薇莉身上，孩童們的笑聲取代了成人的性意識。

　　一個情節上的脫漏讓結局變得圓滿。與獻祭造成的觀眾期待相反，瓊斯或祭司在薇莉被降入火坑前，都未試圖抓出她的心臟，雖然在後來掛在懸崖邊的高潮戲裡，祭司想要拔出瓊斯的心臟。波斯頓與特洛波認為，因為英雄不能造成無法回復的傷害，所以在瓊斯接近薇莉時，我們預期她會使他恢復正常。然而這個未被使用的方式，卻以碰觸女人胸部來破解邪惡魔咒——

> 這意謂著若要打敗卡莉女神的統治，就得區分情慾（帶來生命的女人）與吞食（帶來死亡的女人），將慾望從死亡分離出來⋯⋯這反而有可能成為激進的新陽剛特質的基礎，這種陽剛特質不再需要與小男孩聯手，或在冒險中逃離女人，也不需將好色視為為墮落。[22]

　　這部奇幻電影假定白種人陽剛特質為文明的根基，以此複製意識型態。

## 意識型態或幻想？

　　波斯頓與特洛波認為，《魔宮傳奇》是「對過時的性別偏見與種族主義的再度肯定⋯⋯將這兩者視為對抗黑暗勢力的必要出路。」[23]雖然

他們的論文很有說服力，但是並未考慮到情態性，這些價值顯然都被挖苦了，而電影觀眾或許也看得出來。

明顯的幻想與意識型態的強化，兩者之間的關係是有問題的。透過無意識的程序（可與作夢類比），幻想象徵了對未解決的焦慮與慾望的解決與滿足。電影是團隊合作的產物，與社會的價值觀有類似的關係，這似乎是合理的假設。強的情態性的再現（與主流論述一致），可能將某些對世界的理解視為理所當然。較不明顯的是，弱的情態性就算在結構上符合時常出現的幻想（例如伊底帕斯的情節），要如何或為何被重新編碼成壓抑的、無意識的材料。如果未解決的昇華須以意識型態的中介物（而非癥狀）來運作，重新編碼是必要的。如果我們假設透過無意識地認知以符合個人論述組成的結構，我們對意識型態表示同意，這會是觀眾反應的先決條件。因此在修辭上賦予文本傳遞性（transitivity）將有過度簡化的危險，例如波斯頓與特洛波指控《魔宮傳奇》：「試圖將帝國主義再現為能開化文明與具社會進步的力量，以便將西方對他人的統治合理化。」[24]

如果，正像波斯頓與特洛波所聲稱的，《魔宮傳奇》忽視了當代問題，也忽略平日對抗不平等與不公義的英雄行徑，光憑這一點並不會令本片帶有雷根主義色彩。大多數劇情片總會展現這類傾向。可是批評時常將電影與其政治背景連結，而精神分析則顯露出被壓抑與矛盾的材料。如果《魔宮傳奇》確實再度主張傳統的態度，反對第三世界與東歐集團對美國自我形象的挑戰，[25]為什麼它不徹底一點，並要求被認真看待？就像一年後的《藍波》與《洛基第四集：天下無敵》（Rocky IV, 1985）那般，嚴肅但幼稚地處理當代的軍事與政治危機。

一部電影與社會論述有關，並不就意謂著它原諒或複製了某個特定立場。也許在一九八〇年代擁抱阿圖塞（Louis Althusser）理論的嚴肅批評（因右翼興起而感到受威脅），無法有效地區分出論述存在與論述宣傳之間的差異。例如在美國，《太空先鋒》（The Right Stuff, 1983）

之所以失敗，也許是因為它被視為現實中冷戰事件的忠實報導而遭到排斥（它在寓意上沒有與現實保持距離，也沒有讓機伶的批評有解讀的機會，而更奇幻的文本顯然提供了這兩點）。英國人認為它有諷刺意味，但一點也沒有減少對個人英雄主義與太空計畫集體願景的崇敬。在不同的框架中，同樣的文本顯示出不同的情態性。

波斯頓與特洛波認為，本片將印度人分成兩種階級，並認同當地人自治所帶來的壓迫，這點讓帝國主義正當化，並在美國英雄的權威與英國殖民軍隊最後趕來救援之中顯現。對這些農民來說，雖然這些外地人令他們得依賴外國勢力，但救援的出現隱然是他們想要的。布里東亦持類似觀點，本片將自身的暴力投射到「他者」身上。[26]

然而，文本並非單方面地強加意識型態。為了要更加理解其重現，我們需要思考霸權（hegemony）的概念。

## 霸權與情態性

霸權即是在通俗文本中持續的對抗，讓意識型態成為一般常識而非強制性，它掩飾、排除社會問題，令其理所當然。《魔宮傳奇》突顯性別衝突，將它視為一切都是天性愚笨的薇莉所造成的結果。當男主角被當做村民的救星與殲滅惡徒的終結者時，種族差異也包含了他的優越性。階級衝突消失在世界盡頭，卻沒有任何明顯的政治基礎。

但文本具有多重論述，相對上較開放且自我矛盾。這不是指文本中存有任何意義，而是要重申——延續史都華・霍爾[27]、大衛・莫力[28]等人的觀點——多元但受限的解讀是可能的。有趣的是，本片主導或偏好的意義（通常被認為貼近主流意識型態），並不盡然是電影工作者刻意要傳達的。也許是因為兒童特別容易將本片作字面上的解讀，而直接接收了未受質疑的性別歧視與種族歧視態度，因此會產生潛在的傷害。波斯頓與特洛波的分析代表了對抗性解讀，在另一個框架中（馬克斯斯主義

框架)重新詮釋文本。但也有折衷的閱讀,包括將種族主義與性別偏見視為陳舊的論述,影片從開明的優越位置來嘲諷這兩者。然而,有些議題是不能會開玩笑的,即便在反動、壓抑的一九八〇年代,也不會有人拿性別與種族開玩笑。

波斯頓與特洛波認為,在思考媒體效應時,奇幻的情態性既是問題也是解答。[29]《魔宮傳奇》就算被認為扭曲了真實,仍有人譴責它分散了觀眾對真實的注意力。這樣的矛盾是源自「從已有的通則『表面解讀』某個特定的情境」,[30]然而矛盾不僅在文本裡,也在組成其框架的種種論述中。

以薇莉為例,她剛抵達村莊時,排斥印度文化,陌生的食物令她作嘔,蒼蠅四處亂飛,瓊斯提醒她,這對貧窮的村民來說已經是大餐,使觀眾認為薇莉就像到異國尋找麥當勞的觀光客。瓊斯尊重地方習俗並說:「妳侮辱他們,令我難堪。」「正面」的美國人與「負面」的亞洲人之間,並無簡單的區別。但對消費垃圾食物的美國青少年來說,他們確實習於浪費並忽視其他文化,考慮到主角的權威,本片具有進步的教育性質。

但薇莉並非一直不喜歡印度文化。在宮殿裡,她穿著華麗的印度服飾,樂意嫁給印度大君,雖然弱的情態性——「噁心」的餐宴,懲罰了她貪婪的意圖與對食物大驚小怪。她依然是個淘金女郎,是「無大腦、抱怨不停……愚蠢的金髮女人」,扮演著依賴的角色,這並不只是「性別偏見的呈現」,[31]也可以被視為是一個更強悍、更有心機的角色所建構出來的假面。[32]在相對上強的情態性的結局,她回到村莊,以印度傳統的方式打招呼,表現她對當地習俗的尊重。

此外,與波斯頓與特洛波的說法相左,本片雖然距離有水準的歷史分析還很遠,但並未忽略「帝國主義宰制的黑暗面」。[33]在宮殿中,瓊斯侮辱東道主的那一幕,首相在布朗伯上校(Colonel Blumburtt)面前抱怨「英國人覺得隨心所欲來視察我們很有意思」,以及「如此擔心他

們的帝國，英國人讓我們感覺像受到良好照顧的小孩」，這正是評論者指控本片對種族上他者的態度。確實，在包含上校的三方對話中，瓊斯評論道：「英國人似乎從未忘記一八五七年的印度叛變。」本片並沒忽視殖民主義，即便其處理有令人迷惑的效果，它還是突顯出殖民主義。因為瓊斯堅持要討論薩吉人的民間故事，首相說瓊斯是「盜墓者，而非考古學家」，而瓊斯表示報紙將這件事「過度誇大」了。瓊斯並非完美無缺。相反的，薇莉要求來碗湯時，尊敬地稱呼侍者，「先生，不好意思」，這不是自信的壓迫者會有的態度，而是一個焦慮的訪客。

　　波斯頓與特洛波認為令人作嘔的大餐的幽默，令觀眾分神忽略了「一段對話的內容……它至少提供了在反殖民歷史的脈絡中，對現今衝突之歷史理解的蛛絲馬跡。」[34]但是他們倆與我都注意到了，因此該如何理解他們對其他觀眾反應的假設？我無意在此為本片辯護，但強加其上的意識型態批評模型會扭曲文本證據。這有可能妨礙了對本片的理解，並讓本來具建設性的評論方法失效。對意識型態被協商的過程沒有較清晰的理解，可能會將批評觀點導向並不怎麼卓越的結論——主流電影重現主流意見。

　　我們可以說《魔宮傳奇》呈現了比較細膩的種族描述，而非對刻板印象的反射性反應。小不點與瓊斯的華裔侍者助手，與老齊角色的刻畫大相逕庭，使老齊的角色不致落入仇外的窠臼；有尊嚴的村莊長者則與薩吉人形成對比；首相表面的都會氣質，證明了並非所有印度人都像懦弱的騎象人一樣卑賤。穿著打扮則模糊了文化文化界線：老齊穿燕尾服，小不點戴棒球帽，薇莉穿印度服飾，首相穿歐式西裝。相較起來富有的外國訪客騎象，土著走路，這是真實世界的經濟狀態。瓊斯尊重不同的文化與民族，除非有其他的理由。大君的善良本性令主角們得以脫逃，抵消了他先前（與瓊斯一樣）受到魔咒蠱惑而產生的背叛行徑。薇莉的淘金女郎心態與瓊斯過往對「財富與光榮」的醜惡慾望，削減了他們的道德優越性。的確，村民們堅稱瓊斯的到來與宿命實現了部落的預

言：他不是來支配的英雄，而是受到他們信仰的使喚。有人也許會認為，就算不是因為好萊塢英雄主義的偏見，他們的神話還是「含納」了他冒險的後設敘事（metanarrative）。

至於性別偏見，本片如此明顯地誇張呈現，使人難以相信成年人不會認為它是在諷刺。金髮女子要有多笨才會倒騎大象？她的男性同伴在哪學會不用鞍具便可騎象的能力？在生死關頭還在擔心修整過的指甲裂開以及大象的臭味，如此建構陰柔特質不是會被嘲笑嗎？當瓊斯與小不點為了打牌而爭辯時，薇莉正撞見各種陌生的叢林動物（包括一條大蛇），而他們完全忽視她，這只是為了讓瓊斯說，她的問題是她製造了太多噪音，到底是哪個角色比較搞不清楚狀況？

要論斷本片具有以上的「平衡」，就得假設它以一致的結構運作，而非只是一連串的個別呈現。的確，主動的觀影經驗（如果被接受的話）便以這樣的同步性為前提，透過聯想與並置，每一個時刻都創造了意義；上下文脈絡讓一切合理。然而，這並未改變在地化表現的強情態性，且具有足夠的權威性，抵消了幽默與反諷而引起反感，就像引起恐懼反應的場景，就算在弱情態性背景裡也需要可信度。事實上，在複雜的音像結構裡，是否可從文本特性判斷情態性，似乎並無定論。畢竟，儘管小鹿斑比（Bambi）顯然是人工製作的動畫，人們還是會在斑比母親死亡時哭泣。

## 結論

情態性無法解決意識型態問題，它也是史匹柏電影的批評中（不管是被當成奇幻電影，或是做為真實生活中不人道事件的媒介，尤其是《紫色姐妹花》、《辛德勒的名單》、《勇者無懼》、《慕尼黑》中對種族的處理），一直存在的問題。這個問題不但反覆出現，也不斷累積；史匹柏的名氣使得獨斷的作者論決定了評論回應。對他早期作品的

異議滲入對後來作品的反應。

　　對《魔宮傳奇》的暴力之強烈反彈，也許讓人看到大眾對未妥協的矛盾所產生的不安。宮殿場景打造得像是《月宮寶盒》（*The Thief Of Bagdad*, 1940）、《黑水仙》（*Black Narcissus*, 1946）與寶萊塢歌舞電影裡那種褪色的特藝彩色炫奇華麗，明顯地將自身表現為奇幻場景。但薩吉人掌控的瘦弱兒童奴工，卻有令人不安的寫實性：這一方面是因為村莊的外觀看起來頗為真實，另一方面則是因為西方媒體中甚少出現第三世界居民——除非他們是反西方的狂熱分子、需要幫助或領導的受難者（《甘地》〔*Gandhi*, 1982〕），或是殖民主義者在社會或專業上的聯絡人，他們相對上占有優勢卻幼稚、神祕或無能（《皇冠上的珠寶》〔*The Jewel in the Crown*, 1982〕、《印度之旅》〔*A Passage to India*, 1984〕）。也許這就是反諷未奏效的原因。《魔宮傳奇》恰好遇到衣索比亞大飢荒，使得人們得以輕易將片中被踐踏的農民與非洲農民聯繫在一起，視為普遍性的受害「他者」。這可能無法增加對真實人生的政治理解，但此情態性的衝突卻令人不安地擾亂了影片的調性。面對意識型態矛盾時，一般的評論會將不安集中在更容易譴責的東西上：語言、性或暴力。

　　一九八〇年代，許多電影學術文章對於用文本為基礎的理論方法來處理好萊塢意識型態並不滿足，於是轉向實證的觀眾研究。它們並不堅持或推測電影如何影響觀眾，而是強調電影觀眾如何利用並理解電影經驗，有效地修正了新的問題與限制。■

# 紫色姊妹花

兄弟姊妹們

Steven Spielberg

一九八〇年代，史匹柏買下三本最傑出也最具挑戰性書籍的電影改編版權：湯瑪斯・肯尼利（Thomas Keneally）獲布克獎的《辛德勒的方舟》（*Schindler's Ark*）、J・G・波拉德（J. G. Ballard）獲布克獎提名的《太陽帝國》（*Empire of the Sun*）及愛莉絲・沃克（Alice Walker）獲普立茲獎與美國書籍獎的《紫色姊妹花》），當時將他視為兒童電影導演，或老是指控他將好萊塢幼稚化的評論者都持懷疑態度，他處理成人主題若不是個轉捩點，就是證實了他們最糟的恐懼。

　　《紫色姊妹花》進入了艱困的領域，包括兒童性虐待、家庭暴力、女同性戀、泛神論宗教、殖民主義背景中的種族問題、蓄奴的歷史遺緒。仰慕者們希望史匹柏能讓作品接觸到更廣大的觀眾，也希望將黑人女性的經驗、女性主義與另類性意識搬上大銀幕，能夠有建設性地彰顯被邊緣化的議題。不可避免的，這些期待引起了焦慮：一個異性戀白種男性是否能夠處理這些題材。

　　雷根的連任強化了他的議程設定，以及在當時火爆的社會、政治與經濟爭議中，觀眾對本片抱持著疑慮。從《魔宮傳奇》被指控有性別偏見、種族主義與暴力氾濫來看，當時的氣氛是有敵意的。持懷疑態度的人認為，史匹柏擁抱文學，以期能獲得他人的敬重及他總是拿不到的奧斯卡獎（《紫色姊妹花》雖然獲十一項提名，卻未獲獎，通常被提名最佳影片也會被提名最佳導演，但史匹柏並未被提名，他曾多次未被提名最佳導演）。對沃克處理性別關係的反對聲浪，也讓事情更複雜，一些非裔美國人拒絕觀看本片，認為它違背了他們的理念。[1]反對剝削黑人聯盟（Coalition Against Black Exploitation）在電影上映前就向製片人抱怨，並包圍首映會會場，譴責片中最知名的演員丹尼・葛洛弗（Danny Glover），說他是壓迫黑人的幫凶。知識分子請出羅蘭・漢斯貝利（Lorraine Hansberry）談美國的自我定義，以對照片中以負面呈現的「異國情調黑人」（exotic Negro），[2]並說明非裔美國人對影片中的進步人士產生「精神分裂反應」，同時被迫對「某些模仿嘲諷與呈現」

退讓。[3]但是，如同日後賈桂琳・波博（Jacqueline Bobo）的人種誌學（ethnographic）研究證實的，「許多黑人女性有⋯⋯壓倒性的正面反應」。[4]看起來不相容的種族、性別、階級、性意識、娛樂、教導主義（didacticism）論述，決定了觀眾的反應。用一位評論者令人印象深刻的話來說，本片「標示出語言嘈雜且不清晰的時刻」[5]。

　　主流與專業媒體炒作這些爭議，這是公關人員夢寐以求的事。它們讓聚光燈更為強勁，不但替這部一千五百萬預算的電影賺進兩億美元，[6]同時也讓史匹柏的形象變得更複雜，在某些方面左右了他日後的知名度。這些爭議也讓歐普拉・溫弗瑞（Oprah Winfrey）與琥碧・戈柏（Whoopi Goldberg）成為國際明星。約翰・費斯克認為，媒體事件的發展「不只是由媒體的意志決定，⋯⋯在呈現抽象的文化潮流之前，文化潮流老早就存在了，而且流傳久遠」。[7]《紫色姊妹花》展現了到當時為止一直被忽視與壓抑的論述，讓影片成為重要事件（無論這是優點還是缺點）。如波博所觀察的，「長期來看，本片對黑人的利弊仍有待觀察。但是影響（美國）社會中黑人女性狀況的相關議題，從未像這樣在全國發燒。」[8]

　　因為「只有史匹柏能夠得到如此規模的拍片資金」，[9]把《紫色姊妹花》當成史匹柏的電影來檢視，在思考它的影響時特別有意義。本片和史匹柏先前的作品並無不同，保持了一致性，這持平來說是優點，而非失敗的指標。熟悉的元素包括破碎家庭關係的重組；以及互文性，例如從福特的電影搬過來的好笑的酒吧爭吵，又如當角色像獵人般凝視著曠野中歸來的旅者時，重建了《搜索者》的一連串鏡頭；忠於核心角色賽莉（Celie，琥碧・戈柏飾演）的經驗，並以明顯的反射式電影影像來突顯。這些影像包括，當她與她丈夫的情婦舒歌（Shug，瑪格麗特・艾弗利〔Margaret Avery〕飾）發現奈蒂（Nettie，Akosua Busia飾），這個與他斷絕關係的姊妹寫給她的信件，原來是被他藏起來，被銘刻的放映機光束將她的慾望與視野連結起來。當她閱讀信件時，偽裝的正／反拍

鏡頭連續剪接，鮮明地將她「投射」進信中的情境，同時可看見光束穿越畫面。這樣的細節關鍵性地將敘述貼近賽莉的觀點，以致於這變成奈蒂的聲音，卻隱然是賽莉未說出的表白（enunciation）。

本章無意為這些極為複雜與激烈的爭議做完整的概述，也無意為此健全與豐富（儘管是尖銳）的論辯下結論。身為一個白種異性戀男性，隔著大西洋與二十年的時間距離進行觀察，我的立場基本上是偷窺的。我的目標並非在安全的學院地位，對數百萬人的不公平待遇、苦難與恐懼的種種議題，發表高尚的言論，尤其是當事人的各種體驗細節，在真正、熱烈的政治行動主義中表現出來，我無可避免地無從得知。並沒有「真相」或「平衡」的位置，讓我們可以在這裡化解那個真實中的矛盾。衝突需要費力解決──以辯論的的方式，或「以任何必要的手段」，這是黑人民權運動領袖麥爾坎‧X（Malcolm X）的口號。任何意識型態立場都是被矛盾驅動的。就種族與種族主義的論述來說，他們被銘刻進去的文本，以及他們在其中被詮釋的結構亦是如此。[10]

羅伯特‧佛格森主張「內部辯證」（internal arguing）以更進一步

《紫色姊妹花》：賽莉失去的想像界所投射出的陰影。

「理解『種族』的再現是可被接受或不能被接受，並理解觀眾行為是被啟發或被蒙蔽與限制」；它認知到社會生活需要「持續地調合兩難的局面與矛盾」。[11]個人由相互抵觸的各種概念形構而成，並從體現矛盾論述的文本中製造意義。佛格森認為，「有建設性的不安」（productive unease）透過持續關注文本產生背景的權力與服從關係，可以進一步阻擋論述的自然化功能。[12]

自然化一方面是透過強加二元對立來運作，這些二元對立被當成固定的分類而非語言的建構。儘管「黑人」、「白人」、「女同性戀」、「異性戀」、「知識分子」、「平凡大眾」、「中產階級」、「勞動階級」、「進步」與「保守」，這些都是討論《紫色姊妹花》所用的概念，的確流傳甚廣也有影響力，它們描述了社會的事實，而非自然的事實。以上這些詞語的影響，包括數代人的弱勢處境、暗殺與失敗，並不是要將語言後現代化為令人困惑的相對主義，而是要在「語言嘈雜」中往佛格森所稱的「動態矛盾」（dynamic contradiction）中進行搜尋。[13]這些二元對立呈現了可探究的權力關係，只要有足夠的意志，這些權力關係是可以改變的。它們不是與歷史無關的結構，也非中性地塑造文本與其他社會局勢，所以不能這麼簡單地從中解讀並加以描述。

「黑人」與「白人」是在蓄奴與殖民時期，粗略地以經濟情況將人做分類，這麼做也是為了將蓄奴與殖民合理化。這種分類被內化進個人與群體的認同中，是宰制、霸權與抵抗的事實；但這是意識型態的立場，而沒有反應重要的基本差異。[14]漢斯貝利曾說，在反對意識中也是如此，她注意到白人文化中需要負面的他者才能夠定義自己。[15]佛格森將「種族」加上引號，以強調它沒有科學上的地位，所以在檢視一個「雖然主要是論述性的領域，卻有……實際的後果與關聯性」時，可以避免「智識上的自滿」。[16]同樣的，「女同性戀」與「異性戀」也是簡單的定義用分類，而酷兒（queer）理論聲稱性意識有多重型態本質，並思考性意識規範的社會與政治意涵。《紫色姊妹花》相關爭議中的矛

盾，也同樣需要提出質疑。

## 改編

　　改編自文學作品的《紫色姊妹花》，與嚴肅並具爭議性的原著的關
係，引發了電影工作者傳遞在公共領域論述中的議題。

　　改編就定義而言牽涉到改變，電影與文學是不同的表意實踐。電影
有三分之一的歷史是無聲的，它發展出「高度精緻的視覺修辭」，對電
影來說，文字通常是多餘的。[17]但文學全由文字組成，《紫色姊妹花》
是書信體小說，是個極端的案例：不具有傳統寫實主義虛幻的透明度，
而是以賽莉純樸的口語形式與奈蒂的標準英語做對照，來強調書信的有
形存在。然而，因為使用方言的角色就是作者，沃克的作者角色很少在
賽莉與讀者之間產生干預。[18]這本小說並沒有在敘事上表裡不一地出現
諷刺性的反諷（自《頑童流浪記》〔 The Adventures of Huckleberry Finn,
1885〕以來的美國典型特色），這種表裡不一可能會讓人質疑敘事者的
可信度，並助長其與隱含的作者的模仿行為與知識的共謀關係，並佩服
作者。《紫色姊妹花》意圖為賽莉的發聲取得尊重、同理心與可信度，
而不是以美國讀者的姿態去貶損它：「教育程度低的鄉村黑人女性作者
的表達……證實比她受過更好的教育、見過更多世面的妹妹要來得更有
力量，她在沒有編輯、文書助理等人的協助下，也很能說故事。」[19]正
因為觀眾能認知到這一點，所以電影才能提出獨特的觀點，雖然好萊塢
實踐被認為具有透明性。儘管如此，因為沃克的小說在賽莉與奈蒂的主
觀之外，並沒有框架論述（framing discourse），所以仍保有曖昧性。

　　改編向來不是中立的轉換（transposition），因為例如主題、角色、
劇情與象徵主義等元素，只有在解碼時才能啟動，並不是客觀的存在。
讀者的論述形構（包含對符碼的認知）是由符號的相互作用而產生意
義。每個詮釋的案例都是獨特的。如果我們承認故事至少是可轉換的，

[20]即便是天真的解讀也需要將圖模（schemata，在文化中被吸收的論述模式，由文本慣例所引發）運用到常見的非時序性、非因果性以及必然在時間上被濃縮的情節上，故事（一種心理建構物）便從情節中浮現。如果是讀者引起敘事，閱讀是互為主體的（intersubjective），是由文化決定的，除此之外並沒有客觀的存在。不同的讀者會強調不同的元素。《紫色姊妹花》的小說與電影，傾訴與控訴的是相當不一樣的詮釋社群，要理解這兩者引起的激烈爭議，這點相當重要。

有時改編者想「忠於」原著，或因此而受到讚賞，但變動是不可避免的，只能盡量保持原著的「精神」或「本質」。在有關改編的研究中，這些隱喻四處可見，它們不切實際地假定，意義的根源是在文本接受之外的某處。事實上，即便是指涉性的改編，在新的媒體中，改編者所建構的意義慣例也無法尋求客觀的關聯性。從語言敘述產生意義，需要影片裡的電影表現手法：運鏡、選角、打光、配樂、音效等等；而在原著裡，這些通常沒有明確的指引。小說也許提到一輛車，而美術指導卻必須訂了特定款式、車齡與顏色的車輛，在特定的時間與地點以特定的方式拍攝。這類字面性（literalnes）為意涵定調：攝影機無法呈現沒有形容詞的名詞，或沒有副詞的動詞。無法避免地，電影改編任何小說，每個人都有不同的詮釋，哀嘆這點是沒有意義的。然而，如瓊安・狄格比（Joan Digby）所說的，可以有創意地利用這類限制。[21]在史匹柏的改編裡，舒歌的黃色汽車讓賽莉很快樂，汽車離去表示她的逃離。就舒歌的角色塑造，這不僅具有換喻功能——炫耀、昂貴、豪華、活力十足——也連結了向日葵（與奈蒂有關）、之前把賽莉拋下的表演巡迴巴士，以及舒歌與父親和解時所穿的洋裝。影片將小說中的色彩象徵挪用至其跨文本上。

改編本身並不會降低品質，有些好電影改編自平庸的書籍。但如果電影曲解了原本有價值的東西，而這是值得追究的話，評論應會指認並追查這個錯誤。認為改編必須直接複製原著的研究（有很多這類研

究），將無法獲得太好的成效。可以確定的是，每一個文本間的關係都
是獨特的；很少能一概而論。比較小說與電影是沒什麼意義的（如同本
案例），除非牽涉到如何呈現的爭議。這一點是值得注意的，因為「電
影是在完全不同的認知層次上運作，透過感官對感情與精神產生吸引
力，最後才是理智」，[22]留下了很大的誤解空間。

電影與小說是在不同的文化與經濟框架中運作的，儘管這兩個框
架互有交集，關係也愈趨密切。小說家需找時間與方法支持寫作，付出
了這個代價才能享有相對的表達自由，如果小說成功到可以拿到預付版
稅，通常其表達的自由會較小；相反的，拍攝劇情片非常昂貴，牽涉到
巨大的財務風險。只有五分之一的電影能獲利，所以投資代表了巨額的
賭博。

要獲得最大的利益，就得推銷一個之前已經吸引了一些讀者的故
事。大家已經知道它對大眾有吸引力，在讀過原著或至少聽過的讀者中
會有現成的潛在觀眾。[23]保留原書名對文化記憶有吸引力，創造一個立
刻可被辨識的敘事形象。這點顯然對《紫色姊妹花》有利，原著已是暢
銷書。然而，若沒有史匹柏的參與以確保票房成功，吸引非文學觀眾所
必需的預算規模與製作價值，本片是不可能拍成的。[24]

改編作品針對不同的觀眾，運用了三種不同的方法。幾乎有三分之
一的好萊塢電影改編自已有或剛開始撰寫的通俗小說，其本身就是為了
廣大市場而寫的，[25]《大白鯊》是一例，還有其他通常未被當成改編作
品的例子（包括大預算、大卡司的經典文學改編電影，如《大亨小傳》
〔*The Great Gatsby*, 1974〕）。《紫色姊妹花》是跨界電影，利用史匹
柏的名聲與傳統史詩及女性電影的類型慣例來吸引主流觀眾，他們不見
得知道原著，本片也夠資格被歸入這個類別。

第二類是靠作者的力量來銷售，目標是較小眾、較文藝性的「藝術
電影」（art-house）市場，如早期的莫度／艾佛利（Merchant/Ivory）製
作的電影[26]。這類片子與有聲望（通常獲得補助）的國家電影（反好萊

塢的旗幟鮮明）之「光榮傳統」有關，延續了刻意培養自以為高尚品味的傳統，以吸引較富裕的觀眾；[27]典型的影片包括《戀戀山城》（*Jean de Florette*, 1986）、《芭比的盛宴》（*Babette's Feast*, 1987）與《小杜麗》（*Little Dorrit*, 1988）。無庸置疑，過去不想看史匹柏電影的觀眾，之所以去看是因為他們是沃克小說的忠實讀者。第三種方法是，導演將經典以個人風格來詮釋，如庫伯力克的《亂世兒女》（*Barry Lyndon*, 1975），這類電影擁抱喜愛文學與熱愛電影的觀眾。史匹柏以《紫色姊妹花》重新打造他的品牌形象，他追求的是受到尊重。《紫色姊妹花》是獲得最多奧斯卡獎提名的改編電影，雖然沒打動美國影藝學院，但觀眾的多元性也顯示，為什麼沒有什麼前景的素材，能夠在商業上獲得成功。這一點也在一定程度上解釋了評論的熱烈程度與廣度，不過很少有電影會想吸引特定群體之外的觀眾，因為這樣可降低讓人失望或冒犯他人的風險。

沃克原著與本片的差異，不僅在於如何呈現無法拍攝的書信體裁技巧。小說裡的賽莉與蘇菲雅（Sophia），是在賽莉誤導哈波（Harpo）去打蘇菲雅，因而激怒了她之後，兩人才因縫被單而結成姊妹淘，但本片並未將這段和解以戲劇呈現。小說裡的男主人尋求賽莉的原諒，他們還一起在陽台上縫衣服共度夜晚，電影對他就沒這麼寬容。蘇菲雅與哈波破鏡重圓，經營音樂酒館，但在小說裡，她到亞馬遜女戰士般的表姊妹家避難。本片的高潮是舒歌和父親和解，但原著則非如此。

然而，這類改變得考慮爭議的其他面向，因為這些改變並不重要，重要的是它們帶來的意識型態。譬如，在小說裡沒有預警的討論男主人的轉變（沃克療癒訊息的觀點），在影片接近高潮時節奏越來越快，顯得太過率強，無法令人信服。在結局的團聚裡，電影版的男主人彌補了早年惡行的某些後果，他雖然在場但仍相當邊緣，他表現出後悔以及進一步洗面革心的可能，從而保住了男性尊嚴，並獲得一絲同情。影片並未服從小說之「以女性為中心的新秩序」，因為這也許對主流觀眾來說過度伸張女性主義了。[28]

## 再現

　　對《紫色姊妹花》的反應至少混合了三種意義的「再現」
（representation），我們需先釐清才能避免散播與原著及電影有關的討
論的困惑。其一與統計的意義有關。本片質疑媒體對非白人種族群體的
呈現不足（與社會上的真實數字相較），尤其是低收入的非裔美國人。
同樣的，有人也會批評對同性戀未作價值評斷的畫面比例過低。《紫色
姊妹花》可說在這兩方面都是進步的。

　　「再現／代表」也有政治意義：個人體現了某個區域選民的利益，
例如美國眾議院。當賽莉聲稱：「我也許又窮又黑，親愛的上帝，我也
許很醜，但我在這裡。」她替父權體制內所有認同她因身分、種族、性
或缺乏美貌而受到壓迫的人，說出了苦悶與反抗。這與第一個定義有
關，因為黑人女性如果符合一般的性感標準，比較有可能出現在媒體上
（這通常意謂著昂貴的服飾與打扮），與／或扮演令人尊敬的角色，如
法官、律師、教授或警官，普通女性也許不會把自己與這些形象放在一
起。此特殊的「再現／代表」概念，導致了《紫色姊妹花》中陽剛形象
的巨大難題。現在我們可以說，大多數的電影缺乏黑人角色，因此對某
些評論者來說，極少的例外就成了所有非裔美國人的代表。

　　「再現」的另一個學術用法，涉及符號如何引發意義。雖然寫實主
義慣例強化真實的幻象，但媒體並非透過奇蹟般的科技複製真實，而是
傳播再現：透過意識型態傳達不同版本的真實（因為符號具社會性），
被選擇出來傳達的事物，根據他人大致上無意識的詮釋而進行處理與建
構。無爭議的影像表現普遍的信念，同時提供支撐這些信念的證據以強
化它們。再現通常被人覺得是無固定模式的、片段化與短暫的，但仔細
地研究再現可以揭露反覆出現的結構，幫我們理解社會價值。系統化地
低度呈現黑人女性經驗，顯示了種族主義與性別歧視抽象的運作方式。
積極的賦權行動（affirmative action，如在銀幕上增加黑人女性的數目）

如果只是在談話節目裡塞滿受害者，而沒有提供正面的角色模範，那就無甚用處，雖然這種方式也許能有效地闡明本來隱藏的論述。

矛盾在於，如果媒體以統計數字處理再現，更多非裔美國女性將會扮演僕役的角色，這可能會退步地將她們的地位視為當然。另外一點，增加正面形象可能被視為進步（讓媒體領先社會態度）或政治宣傳（好萊塢「令人感受良好」的處理，否認不平等的存在）。這顯露了內容分析的弱點——只有最容易被量度的類別，相對上才不帶有價值，一旦嘗試計算正面或負面的再現時，我們就已經抱持了主觀、有爭議的態度。

調查研究無法脫離符號學與敘事分析。被稱為再現的複雜符號叢集，只有在符合範型（paradigmatic）與組合（syntagmatic）定位時才有意義。舉例來說，一九七〇年代立意良好的點綴主義（tokenism），讓黑人演員演出更多元的角色，種族似乎不再是問題，在範型上這是正面的發展。但一個再現如何在組合中運作，與單純只是出現同等重要。在警匪懸疑片中，黑人慣常是低階的跟班，通常很早就被殺害，以讓（白人）英雄可以單槍匹馬追求正義。內容分析證明了研究者已經知道的事，錯誤的再現確實發生，但並未解答再現為什麼或如何系統化地對某些群體不利。

有時再現變得非常矛盾，似乎會令一個類別分裂。這突顯出所有再現之選擇性與被建構的本質，經常標示出社會裡的危機。與《紫色姊妹花》相關的顯著例子是一九八〇年代中期美國對所謂的「社福媽媽」（welfare mothers）的道德恐慌。經過多年的民權運動，一個「廣大並自信的黑人中產階級」已經出現，並贏得尊敬。[29]非裔美國人在高階專業職位上占有一席之地，規模是過去難以想像的。看起來歧視終於逐漸消退。富裕的黑人家庭出現在大公司廣告與主流娛樂中，例如《天才老爹》（The Cosby Show, 1984–1992），他們代表了美國價值。儘管有了這樣的進步，黑人男性被謀殺的機率還是較白人高了七倍。攻擊者大多為黑人。因為這些數據上升迅速，種族主義的解釋說不通。有一

個理由廣受媒體採納：參議員丹尼爾・派翠克・莫尼漢（Daniel Patrick Moynihan）在一份一九六五年的報告中假設，這是由於依賴循環（cycle of dependency），雖然黑人與民權領袖嚴肅思考這一點，但保守主義者堅持要自由主義者別宣揚這件事。這篇報告的主旨宣稱，貧窮到可以接受社福救濟的母親們，若只有一個小孩是無法靠社會福利生存的，但如果她們有一個以上的小孩，州政府給的福利就會不成比例地提升。據稱這鼓勵貧窮的母親不尋求長期的伴侶就生養小孩。顯然後果還包括傳統家庭與相關的權威結構解體，損害了社群身分認同，失去工作倫理，法治脫序，兩性間缺乏相互尊重，種種複雜議題被解釋的方式，是責怪社會上最弱勢的一群。

在《紫色姊妹花》 首映之後沒多久，美國CBS電視網紀錄片《消失的家庭：美國黑人的危機》[30]強調出這個邏輯。它訴求的對象是「道德的大多數人」，他們原則上反對課稅與社會福利救助。但這也突顯出階級，「近來此概念在美國聲名狼籍」，說這句話的人的身分令人難以置信，他是具影響力的雷根主義評論家查爾斯・莫瑞（Charles Murray）。[31]美國自詡為「機會之地」，一向不強調階級，這個詞染上了馬克思主義的色彩。非裔美國人力爭上游的渴望與成功，展現了一個沒有階級的社會。根據主流意見，他們是「我們」。為了服務社會凝聚力，漂亮的意識型態策略假設出一個新的「他們」：一個被定位在美國之外的「下層階級」，他們被認為拒絕美國價值，像寄生蟲般靠宿主生活，居住在生人勿進的貧民窟。這個嚇人的腳本，將這個階級差距描繪為自甘墮落，暗示黑人越來越弱勢是這個族裔的問題。當然，「下層階級」恰好都是有色人種，因此這不再是正直的公民的錯，他們已經盡力了。

新的民俗惡魔出現了。商業媒體將饒舌音樂裡的不滿，以及相應而生的「幫派」魚肉「黑人社區」（the "hood"）之意象商品化。在沒有實際抱負、人生經驗也有限的年輕男性中傳達幻想的光榮與權力，可惜卻讓種族歧視的黑人男性形象復活，在性方面貪得無厭且放蕩、胸無大

志、有暴力及犯罪傾向，現在卻被包裝成值得驕傲的形象。另外一種黑人形象是黑人宗教團體「伊斯蘭邦國」（Nation of Islam，此命名特具意義），其服飾與行為模式所展現出的高貴形象，他們宣稱黑人要團結在分離主義的旗幟下，毫不在乎主流輿論是否認可，對女性的態度也違背了自由派觀點，因此讓大眾社會不安。同時，將「壞」母親（單身、領取社福救濟、不負責任）與「好」母親區別開來，掩蓋了問題真正的根源──母親的角色已經不再像過去傳統的美國媽媽了。

後來，克里斯多福・P・康寶在美國新聞中發現持續一致的「種族神話」：非裔美國人一方面是運動英雄與音樂家，另一方面則是罪犯、不盡責的母親與各種反社會的人物類型。康寶下結論說，傷害特別大的，是正面的形象鼓舞了平等的美國夢，同時卻暗示了其他人選擇了「野蠻與／或貧困」。[32]

對保守派來說，重新伸張家庭價值，可以被詮釋為對女性主義與社會放任（permissiveness）的反挫。在此同時，令人焦慮的證據在談話節目與官方報告中浮現，證明在家庭體制中家暴與性虐待有多麼氾濫。

此時，《紫色姊妹花》登場。

## 種族

關於本片種種再現（尤其是黑人的陽剛氣質）的抗議中，有一個令人吃驚的觀點，沃克將她的故事設定在七十五到四十年前的過去，顯然是要與當前的問題保持距離。任何覺得被冒犯的人，一定是因為現在也有類似的例子，這可能是沃克的企圖。許多人反對刻板印象，我認為這是個有問題的概念，但它在意識型態批評中仍保有強大的力量。波博已將這些反對意見歸納為三種議題：（a）「黑人整體上被刻畫為變態、淫蕩與不負責任」（相對於「大幅削減聯邦政府對社福機關的支持」）；（b）「黑人男性被不必要地描繪為冷酷與野蠻」，這種刻畫

方式傷害了兩性關係；（c）「本片並未檢視階級關係」。[33]

　　雖然這三點都值得仔細思考，但討論通常陷入指責他人的泥淖。小說家伊西馬爾・李德（Ishmael Reed）將原著小說與電影稱為「納粹陰謀」，[34]召喚出批評史匹柏的論述中常見的幽魂。專欄作家科特蘭・米羅伊（Courtland Milloy）一開始拒看本片，理由是他「老早就厭倦白種男性出版黑人女性的書，然後裡面寫黑人男性有多糟糕」；[35]這一點可理解，但這並非對影片本身的反應，而是對他所認為的影片存在的條件進行抗議。這種反應表露了強烈的情緒，然而，要了解本片的影響，得超越修辭的層次，去研究他人為何會做出這些判斷。

　　這個問題在一定程度上於《辛德勒的名單》與《勇者無懼》再度發生：再現的「所有權」（ownership），呈現了難以解決的弔詭。如果希望沃克的進步論述能接觸到不讀小說的觀眾，這部片子就必須是大型發行商資助的商業電影，否則無法在社區戲院映演。雖然《紫色姊妹花》票房成功，證明了以黑人為中心的電影有其需求，並讓一些非裔美國電影工作者獲得資助，在當時並沒有黑人導演能夠獲得投資。只要有一部電影稍微沒有正面描繪某些黑人角色，並處理非裔美國人之間的問題，某些評論者就會覺得被冒犯，認為根本不該拍這類電影；這類電影是一種背叛，呈現了應該只「在紗幕內」處理而不公開的議題，以免讓種族主義愈演愈烈。[36]其他人感興趣的是施人恩惠般的自大：白人導演（本片拿他的名號來行銷）可以清楚呈現黑人的經驗與利益。持平而論，我們應該注意到製片昆西・瓊斯（Quincy Jones）是黑人，也是電影配樂作曲家、唱片製作人與好萊塢演員；沃克一直都說《紫色姊妹花》是「我們」的電影，她在合約中要求本片的工作人員需有半數是女性、有色人種或第三世界族裔；[37]編劇曼諾・梅傑斯（Menno Meyjes）是荷蘭白人，沃克後來放棄自己改編劇本，在健康允許的情況下（約一半的工作天拍），她會在拍片現場以顧問的名義與梅傑斯合作改寫對白。[38]其他人為本片存在的權利辯護，並贊成它揭露這些並非只僅限於非裔

美國人的問題，認為它是「第一部真正的跨種族電影」。[39]琥碧・戈柏向沃克要求參與演出，她說出了與許多評論者不同的種族論述：普世價值（universalism）。她選了猶太人的藝名，在夜總會演喜劇，她曾用關於安妮・法蘭克（Anne Frank）[40]屋裡一個毒蟲的獨白，處理人類苦難的主題。電影的議題早已建立，大量的爭辯其實與電影完全無關，而是關於佛格森所稱的「論述保留」（discursive reserves）之間的衝突，[41]論述保留意指對於種族與性別潛在的預設立場，而本片逼迫這些立場浮出表面。

　　史匹柏以一貫作風，引用了早期南方史詩電影《亂世佳人》的典故，儘管該片對黑人家奴的描繪仍是刻版印象，他還是有些粗神經地對沃克說，「《亂世佳人》是最偉大的電影」[42]，而且帶有種族歧視的《國家的誕生》（The Birth of a Nation, 1915）也是。史匹柏是否認為那段混亂的歷史值得讚許，並刻意以修正主義的傾向，去中心化地讓黑人發聲？或者那只是延續了白人的無知？以這些僵化的術語來討論本片，必然會引起爭議。

　　波博認為塑造角色的某些觀點是「刻板印象的種族歧視」，包括哈波經常從撞破的屋頂摔下來（稍後會討論），以及他講話時「微妙的轉變」，令人「想起過去種族主義作品中對黑人的嘲諷」。[43]哈波忙亂地幫男主人的馬上鞍，令男主人很不耐煩，哈波帶著黑人口音說：「是，爸爸，是。我正在弄，我正在弄。」波博反對他這種說話方式，沃克對此表示困惑。既然波博這麼說，又怎麼看待本片其他地方顯然努力避免貶低黑人的對話。[44]畢竟，再現仰賴背景脈絡，在描繪舊南方的文學與電影中，僕人與奴隸都是以這種方式對白人說話（貧窮白人也以這種方式對權勢者說話，可見背景設於現代的《橫衝直撞大逃亡》，車被偷的德州老人對警察的說話方式）。這語氣表示敬畏，以及男主人凌駕於兒子之上，哈波最終雖脫離了這種關係，卻是在他試圖對蘇菲雅行使此霸權之後。這種說話方式也生動地表現了小說的特點，年老的男主人（對男主人也同樣頤指氣使），是從自己的白人父親學會對待女人與小孩的

態度。這種壓迫的轉移（哈波克服了它，而男主人最後為此後悔），堅定地將黑人的陽剛行為歸咎於白人社會；而在賽莉敘事的周圍，則持續以郵差與上教堂的人之形式出現。影片完全未暗示殘酷是文化與生俱來的或基因所造成的。從哈波的說話方式來看，請留意柯琳（Corrine）如何以接近標準英語、受過教育的方式對賽莉說話，直到一個白人店員不屑地向柯琳說話，她才回復卑屈的「黑奴」說話形式。雖然已為影片做了辯護，我必須承認以下這段《好萊塢記者》（*Hollywood Reporter*）中的全頁聲明已造成影響，這段文字與本片或原著中的說話慣例或演員的心聲都無關：

> 親愛的上帝，我名叫瑪格麗特・艾弗利。我有幸讓愛莉絲・沃克、史蒂芬・史匹柏與昆西・瓊斯，在《紫色姊妹花》中找我飾演舒歌・艾弗利的角色。現在我被提名最佳女配角，我以與這些演員並列為傲。但神啊，現在只能讓演藝學院的成員來投票決定我是否為本年度最佳女配角了。[45]

波博認為早期電影確立了以下幾點：（a）黑人女性「在性方面不正常」，《紫色姊妹花》裡也與此傳統一致（以好萊塢的方式），如賽莉的性意識與舒歌的多重關係及支配角色；（b）「是具掌控權的母權角色」，在市長打垮她之前，這個描述可謂貼近蘇菲雅；（c）「是聒噪、脾氣永遠不好的蕩婦」，如片中的絲葵（Squeak，Rae Dawn Chong 飾）；以及（d）「痛苦的受害者」，每個女性角色都是如此，就連舒歌也因遭父親排斥而痛苦。波博認為，最後一點，從女僕延續到「接受社福」的母親們。[46]然而刻板印象批評忽略了，《紫色姊妹花》裡的女人獨立且相互支持的情誼，超越了這些角色。通俗劇將說教的女性主義包上糖衣，暗示信心與姊妹情誼可以授權的，女人可以將自己從受限的主體位置（透過社會化而內化）解放出來。

波博認為市長夫人的精神狀態不穩，讓她成為特例，她對待蘇菲雅的方式與眾不同，得以洗清白人的種族主義嫌疑。[47]這個想法的站不住腳，因為刻板印象像大雜燴般地胡亂傳播。在安瑞亞·史都華（Andrea Stuart）那篇前後矛盾的（除此之外，這篇文章具啟發性）聲明中，說市長夫人是個「侮辱人的性別歧視樣板」。[48]這將這位女性歸入一般性的類別（五個面向上，彼此隱然有連結：階級、種族、性別、年齡與心理健康），在許多不喜歡影片中黑人男性的文章裡也有同樣的情形，他們認為這些角色代表整個種族。但他們以驚人的雙重標準，認為市長夫人「將社會－政治層面的種族主義現實賦予特性」，因此使蘇菲雅的苦難變得隨機，而不是體制化壓迫的一部分，但市長夫人卻成了社會的代表。[49]事實上，市長夫人是個過度被保護的神經質婦女，害怕黑人男性，對黑人小孩濫情，她符合那種幾乎是神聖的南方白人刻板印象（影片明確地譴責這點）——她是舞台劇《慾望街車》裡白蘭琪（Blanche DuBois）的妹妹，年華老去的南方佳麗，白人至上主義（white supremacist）父權所定義的「純白」脆弱女子，以便和女奴隸被性別化的黑皮膚與肉體性作區別。

　　然而用刻板印象來交換刻板印象，彷彿它們有固定、不言而喻的意義，而非處理塑造角色協助啟動的論述，這既沒有建設性也對研究不利。刻板印象沒有客觀的文本性存在，一旦認得出刻板印象，它就已經在論述裡了。比較有用的方法是檢視具有刻板印象的反應，以及面對反覆出現的再現時毫不懷疑的態度。如此可以省思評論家在詮釋時運用的「成員智識」（member's resources），並揭露更多運作中的權力關係。[50]懂得媒體的評論者可以快速找出刻板印象。這成了某些批評的終點，它們對於正面或負面「效果」的預設立場未被檢視，卻在文章中暗示這些效果，在媒體分析的其他面向中，這種評論方法是無法讓人接受的。

　　店員對黑人的態度，以及更極端地，在蘇菲雅反擊市長後，白人暴民的野蠻，讓她遭到暴力與不公義的殘酷待遇，由此看來，影片並未輕

描淡寫地帶過盛行一時的種族主義。雖然影片像原著小說一樣，專注處理黑人之間的關係，並沒有將種族主義當成第一要務，而是把種族主義當成不人道的一個面向來處理。奈蒂的信件中，提到一個鮮明的類比，奧林卡（Olinka）對教育女孩的態度，很像「家鄉白人不要黑人學習」的論點。她描述了（在銀幕上也以畫面呈現）鋪路工人在士兵保護下，強行開路穿過村莊，赤裸裸地呈現了殖民種族主義。接著剪接到黑人鐵路工唱著源自非洲的工作歌曲，好像他們還在非洲，直到賽莉走過，觀眾才知道這裡是美國。這對美國的勞工關係提出了尖銳的批評。

這種普世化的傾向，解釋了為什麼本片（雖然在敘事中也用了藍調與福音歌曲）運用了傳統好萊塢的劇情世界外的（extradiegetic）音樂來引發觀眾的情緒，因為昆西‧瓊斯所寫的配樂產生了更大的效果，而史匹柏從《橫衝直撞大逃亡》之後，幾乎每部電影都找約翰‧威廉斯配樂。艾德‧蓋瑞羅（Ed Guerrero）抱怨道：「一個意識型態含納且掌控了另一個意識型態，如同……歐洲中心的配樂含納或包裝非裔美國人音樂，以供大眾消費。」[51]蓋瑞羅所用的幾個動詞（若用「整合」，涵義會相當不同）過度簡化了事實。這些動詞否定了論述與對話的可能性，但影片結尾的教堂與音樂酒館眾人合唱聖歌大和解（蓋瑞羅對此並不贊同），功能即是論述與對話。儘管蓋瑞羅在文章中確實主張在討論「好萊塢」與「第三世界電影」時有所差異，而這兩者是互相定義的，他卻假定這兩種音樂類型是二元對立、各自完整、本質主義的（essentialist），且不對等。舒歌唱的「姊妹」這首歌，以及唱詩班高唱的聖歌，可能較平淡的交響樂配樂更讓人印象深刻。

此種「含納」（containment）的論點，若是反過來暗示黑人經驗並不值得好萊塢處理，就可清楚看到其缺陷。安瑞亞‧史都華認為，沃克偏離了「典型黑人男性作家」用標準英文描繪種族主義的傳統，此傳統有部分的目的是向白人讀者「訴求正義」。[52]和先前佐拉‧尼爾‧賀斯頓（Zora Neale Hurston）的數部小說一樣，《紫色姊妹花》直接呈現

黑人女性經驗，並以口語的形式來表現，以做為在文化上自我定義的行動。[53]這個理由已足以懷疑史匹柏的重新改編。然而，在沒有通俗黑人電影製作傳統的情況下，好萊塢進一步將這樣的文本普及化，只要避免強加及直覺地譴責刻板印象，或至少擱置此問題以待進一步討論，都可被視為是尊重與接受黑人的證據。譴責本片沒有更有自覺地帶有政治性，是預先判斷它在從未試圖追求的層面上令人失望。

然而，蓋瑞羅以下的觀察是有道理的：舒歌與她父親（原著描寫為「白人、霸權與父權的宗教」之牧師）的和解，推翻了沃克透過舒歌解放性、療癒性泛神論（pantheism）所要傳達的教訓。[54]雖然這違背了原著，但就影本片的上下文脈絡來看，是否構成了種族歧視仍有爭議。

## 黑人陽剛特質之一：觀眾身分

《紫色姊妹花》不是只描寫一個家庭，也常被視為代表非裔美國人的生活方式。許多評論認為片中的男性角色代表了所有黑人男性，影片如何呈現他們，比起對整體種族的態度引起更多爭議。然而歐普拉堅稱，「影片並不想描繪本國黑人歷史，就如同《教父》也不想陳述義大利裔美國人的歷史……這只是一個女人的故事。」[55]名人的評論必須謹慎以對，因為通常由公關修飾過，試圖讓讀者產生閱讀偏好（preferred readings），尤其是在處理爭議時。雖然這聽起來有點貶低黑人，但歐普拉的言論可被理解為，有權力的白人影響口技化（ventriloquized）的歐普拉論述，以及沃克的小說和演員們的形象及演出。[56]

儘管有種種陰謀論，由於現有的文化關係，常識性的白人觀點，趨向於主張並取得權威。知識無法獨立存在於人們實際理解之外，但白人時常做出普世性的宣言，「不承認、也未意識到，通常他們只是代表白人發言。」[57]因此，雖然我不同意約翰·賽門（John Simon）所稱，「影片中所有黑人男性都被描繪得像動物一般」，[58]但必須尊重一件事，從

其他社會立場來看《紫色姊妹花》可能會很不一樣。例如，曼西亞·迪亞瓦拉（Manthia Diawara）用本片探討明確的黑人觀影模式是否存在。[59]《紫色姊妹花》掀起了龐大且嚴肅的議題。重要的是避免新聞上花言巧語式的裝腔作勢，並秉持善意和嚴謹，試圖在思考後做出詮釋。

假設沃克之所以批評某些陽剛行為，是因為她「痛恨黑人男性」。此論調讓白人保守分子[60]、主流媒體（如《時代》雜誌評註，「沃克的訊息：姊妹情誼是美好的，男人是糟糕的」[61]）及黑人代言人（如賽門斷言，本片彰顯對黑人男性的深切敵意[62]）同一個鼻孔出氣。由於這類觀點常沒什麼證據卻廣泛流傳，引用沃克對〈姊妹〉（Sister）一曲的評論，來指出此爭論的氛圍以及雙方的誤解似乎是合理的（這首曲子是瓊斯·羅德·天普頓〔Rod Temperton〕和萊諾·李奇〔Lionel Ritchie〕特地為本片寫的，以取代原著中舒歌與賽莉之間更鮮明的肉體愛戀）：

> 〈姊妹〉……我立刻將這首歌想像為肯定的信號，全美國的女人可以彼此哼唱，它對女性情誼來說是無價之寶。因為某類男人寫出這首歌，所以它必然在這份情誼中讓男人有一席之地……我無需害怕，擔心黑人男性被療癒的不夠，而無法珍惜我作品的真誠。否則，公開地肯定我的作品。[63]

非洲電影理論家迪亞瓦拉提到本片「將男主人比喻成邪惡的摩尼教徒（隱含對黑人男性整體的評價）」，且「簡化地認為黑人男性的本質是邪惡的」[64]，忽略了引人同情的角色如哈波、葛雷帝（Grady）、斯萬（Swain）及亞當（Adam）。此論點讓我覺得簡化了事實。切若·巴特勒（Cheryl B. Butler）從第一場戲賽莉的嬰兒被帶走，描述這樣的反應是如何發生的：

> 這個景象引起輕蔑與鄙視，而黑人觀眾一開始並未意識到影片

的操控，對賽莉惡魔般的父親投以譴責的目光。但黑人男性觀眾在銀幕上的黑人男性形象看到自我，引起排拒，認為那個自我不真實且邪惡，並完全抗拒本片的論述。另一方面，黑人女性觀眾在銀幕上令人同情的黑人女性裡看到自我，並接受了那個自我。因為她們在好萊塢銀幕上向來極少以有能力的主體出現，所以她全盤接受本片的論述，並對這種新的具有權力的身分產生自我防衛，於是她對影片中黑人男性的殘酷描寫「視而不見」。[65]

　　這個說法挑戰觀眾位置的理論，預設了本質主義且未被調解的種族與性別化認同。觀眾會這麼單純地在銀幕上認知他們在社會定位裡的自我，不管再現是如何被建構、被述說、被發表？無論是在什麼框架中，縫合作用啟動了二次認同，心理衝突透過投入不同的角色而被戲劇化[66]，二次認同會因為再現而改變嗎？也許是如此，如此我會對史派克・李（Spike Lee）電影中的白人男性角色比較留意。這是謹慎或期待所引發的警覺性，而非對文本的直接回應。對我這個白人中產階級歐洲男性而言，並非種族主義讓我輕易地同情賽莉，並認為男主人的行為野蠻。史派克・李電影中的麥爾坎・X，或《光榮戰役》（Glory, 1981）裡士兵們所體驗的問題，相當吸引我，但我卻對《法櫃奇兵》裡大多數其他族群不感興趣。同樣的，《驚魂記》端賴希區考克絕妙地建構出的觀眾位置，無論是男性觀眾還是女性觀眾好像都化身為瑪莉安了。

　　迪亞瓦拉探索理論的「不足之處」，在此觀眾定位是經由對電影機制的自戀認同而發生，然後形成穿過鏡像期退化至想像界的統一性：「既然觀眾是社會、歷史與心理的組成，我們並不清楚黑人觀眾的經驗是否含括在這個分析中。」尤其是像《紫色姊妹花》這般的例子對此的質疑。[67]如我在本書一直主張的，所有觀眾對一部電影都會投入論述性形構（discursive formations），每個解讀或多或少都是協調出來的。迪

亞瓦拉將觀眾（真人）與觀者（文本裡被定位的概念）結合在一起，並區別社會、歷史、心理的組成，彷彿對黑人以外的人來說，進入象徵界是永恆、無社會性與無歷史的。他也假設白人觀眾與黑人不同，經歷了被動的召喚（interpellation）。似乎沒有理由假設黑人觀眾身分在本質上有所不同。然而，觀者身分發生的社會與歷史時間點（包括某些文本），可能引起相反的解讀，不見得是透過有意識的反抗。

迪亞瓦拉並非對尋找刻板印象免疫，他最有趣與最重要的論點是，好萊塢對黑人男性角色的處理就像它對女人的處理，根據莫薇的說法[68]：他們象徵上的閹割，透過對隱然是白種男性觀眾有掌控權，提供了觀影愉悅。不過這點還是有問題的。[69]比方說，在《四十八小時》（*48 Hours*, 1982）中：

> 黑人角色只會顛覆秩序，而白人角色則回復敘事秩序……然而對非裔美國觀眾而言，這類種族張力與平衡預先防止任何對艾迪·墨菲角色的直接認同，因為最終他的「逾越」受到同樣的教訓與懲戒——雖然他是個明星，卻不是這個故事的主角。[70]

《驚魂記》再度顛覆了此處描述的原則。瑪莉安由明星扮演，因為違法而遭到懲罰，但為了讓電影產生明確的意識，必須出現「直接」認同。另外一個主張，「黑人依照霸權規則行動然後失敗的敘事模式，也拒絕了觀眾認同所提供的愉悅」[71]，並不適用於迪亞瓦拉自己分析的電影，因為雖然賽莉在片中大多時候是失敗者，觀眾卻對她非常關注。並非在她找到自己的聲音並獲得勝利之後，才反過來形成認同。

對於男主人追逐奈蒂與《國家的誕生》中惡名昭彰的「葛斯追逐」場景（Gus chase，一個黑人角色〔由化妝成隔代遺傳黑人的白人演員飾〕跟隨一個白人女孩，向她求婚，並進一步騷擾她，直到她跳下懸崖為止），迪亞瓦拉做了強而有力的類比。葛斯的確代表了「邪惡、劣等

與他者性」，所以他的慾望（挑戰白人父權律法）必須有象徵的閹割。[72]他遭受私刑。迪亞瓦拉主張，「黑人觀眾被置於一個不可能的位置，敘事吸引他們認同那位白人女性，卻得抗拒將那位黑人男性視為危險威脅的種族主義解讀。」[73]兩場戲的結構的類似性很明顯，但框架不同。在《國家的誕生》中，跨種族聯姻具有威脅性。在《紫色姊妹花》裡，被譴責的是侵略性的性意識，而非男主人的種族。迪亞瓦拉認為，類似的文本機制鼓勵認同受害者，如果他的論點正確，那麼聲稱觀眾被鼓勵去「渴求葛斯接受私刑及男主人接受懲罰」是多餘的。[74]只有死硬的狂熱分子才會希望對葛斯施予私刑，而在兩場刮鬍子的戲中，對男主人的懷恨程度主要倚靠對賽莉的認同強度。為什麼男主人是「對黑人男性整體隱含的判斷」，而非專對家暴加害者的判斷？這點仍有待探討。[75]

在此並非質疑迪亞瓦拉的憤怒，那是基於體制化的種族主義，而白人大多時候對此卻渾然不覺。然而堅稱經過七十年人們態度並未改變，是過度誇張到扭曲《紫色姊妹花》中可能具有的進步性。如同茱蒂絲・梅恩[76]與安妮特・昆恩[77]指出的，一九七○與八○年代電影研究的分支潮流，將電影區分為壓迫的「強勢」產品，以及解放的「另類」與「對抗」作品，這股潮流已經對來自新科技與新形式的壓力屈服。比方說，音樂錄影帶（相對於古典寫實主義，具有不同程度自覺的情態性）、對觀眾身分的新理論，以及消費者更高的媒體識讀（media literacy）程度，比如說，假定當代好萊塢（文本與體制的一端）與鮮明政治性及前衛實驗（另一端）具有連續性。史匹柏參考了葛里菲斯（D.W. Griffith）的電影，同時是為了向其具里程碑意義的創新致意，並解釋他並非反種族主義者，先發制人公開這件事的原貌。

由於第二場剃刀戲與亞當和塔西（Tashi）儀式性的犧牲被交叉剪接，迪亞瓦拉認為《紫色姊妹花》的「訊息很清楚」：「本片暗示黑人的起源地非洲，是其邪惡本質與殘酷的源頭。」[78]事實上，奈蒂的信件提出了隱然具普世性的相似處（到處都有人承受父權的壓迫），而非目

的論（teleology）。此外，迪亞瓦拉的文字在「本質上」歪曲了這個段落。男主人受到的懲罰，絕非代表白人男性特質懲罰他（並非如迪亞瓦拉所認為的）。賽莉大剌剌揮舞剃刀，與非洲牧師交叉剪接在一起，象徵了她閹割的力量：這一刻她拒絕被男主人掌控。舒歌阻止她殺死男主人，她忍住了憤怒，直到復活節晚餐時才以口頭的方式爆發。男主人的懲罰（比原著更嚴重），是在大團圓結局的「和諧與幸福」中成為被驅逐的人。這位父權家長，社區的關鍵人物，最後淪落到沒有他反而更好的社區之外。他加快了奈蒂回來的程序，顯現他有從錯誤中學習的能力，因此這是進步而非退步的正義。

## 黑人陽剛特質之二：社會與歷史背景

許多黑人男性對本片的反應至少可說帶有防禦性：「那時他們的日子已經很難過。失業、教育機會減少、糟糕的住房，反正在銀幕上，有吸引力的黑人男性有幾次能成為角色的原型？」[79]凱西・梅歐（Kathy Maio）提出警告，「不要把種族主義與被激怒的男性尊嚴混為一談。」[80]陽剛特質在家長制度中與父親的身分有密切關聯，在有關一九八〇年代電影的論戰中，它是「激烈辯論的場域」，[81]許多電影與媒體研究都證實了這點。[82]波博的討論成員之一總結認為，對於本片的抗議有「性別歧視，這讓我不高興，因為黑人整體上是被壓迫的。我們曾在同樣的田地工作；曾在同樣的奴隸行列中行走。」[83]波博觀察到，主流影評人的負面評論，以及媒體持續報導某些黑人的反抗，導致原著與電影都被貼上「備受爭議」的標籤。預先決定「內容……具有煽動性，而不是認為某個特定解讀是負面的」，影響了觀眾的期待與反應，另外，因為不同權力論述之間有衝突，很少人會認知到女人的感受，她們的反應大多是正面的。[84]然而，以為所有非裔美國男性都有同樣的反應，則是化約與本質主義的錯誤。

不幸的是，對本片的某些解讀也是同樣地簡化。郭克聲稱，本片將男主人變成刻板印象，[85]因為如小說所描寫，他「淫穢的圖卡」上呈現了白種女人。[86]郭克並未質疑當年黑人色情圖片是否同樣容易取得（似乎不太可能）。角色塑造的換喻層面，變成現成的黑人陽剛氣質刻板印象（代表了白人的性焦慮）的提喻（synecdoche，以部分代表全體）。這點是影評人外加於角色上的，角色並不在場景內，與白人角色的互動非常的低，但這卻變成負面評斷的基礎。

　　賽門描述哈波是「笨拙的傻瓜，老穿過屋頂摔下來」，而男主人是「一個『全然的惡徒』，就像卡通裡的惡棍那般豎立於微小的受害者之前」。[87]梅歐斷言，「史匹柏的……種族歧視，比起男主人與哈波的暴力，更明顯地出現在他們的笨手笨腳中」，她描述了兩種特質，卻未解釋與種族有何關係。[88]事實上這些再現有結構性的連結，而非個別對黑人陽剛特質的歪曲。當然哈波失手的設計是做為喜劇的調劑。但將他的傻里傻氣歸因到電影工作者對於其他族裔的態度並不合理，因為當舒歌抵達時，男主人昏頭轉向，沒辦法做菜或是自己穿好衣服，在這些場景中，他是唯一貽笑大方的美國黑人。意外地，這一點並未如某些評論者認為的那麼貶低黑人，因為他總是依賴女性從事家務勞動，以幽默而非悲苦的手法呈現；呼應賽門的說法，這是以暗示他的脆弱來減輕了他惡棍特質。然而關於哈波的重點，是他成了男主人教訓的受害者。在傳統的男性工作（例如建造房屋）中，他並不能幹，蘇菲雅為他想像出來的養育角色讓他比較快樂（在小說中有足夠的篇幅把這件事講清楚），但這卻抵觸了父權的期待。在辛苦的波折之後，他終於開竅了，順著自己的本能，獲得了尊重與尊嚴，他自覺的過程和賽莉類似。至於男主人卡通化的惡棍特質，比較認真的批評也許會提及本片一貫的表現主義手法。而低角度、深焦與廣角鏡頭顯然是模仿《大國民》，以接近攝影機的走位與構圖，傳達關係及抽象的概念。廣角鏡頭讓男主人的房子看起來較大，並容許弱光攝影，意味了賽莉早年在那裡工作的辛苦與沮喪；

當她收到奈蒂的信件時，畫面出現更多光線與更自然的視角。當年幼的奈蒂抵達，將郵件遞給男主人時，他位於前景的手所占據的銀幕空間比她整個身體還大，預示了他日後會攔截信件。就像肯恩一樣，男主人的地位越高，摔得也越重。

沃克哀嘆被稱為「騙子，因為她展現了黑人男性有時會不斷地家暴」，同時作品中很少同情遭到苦難的女人與兒童。[89]本片引發了對亂倫與家暴的討論，但這兩者不僅在黑人家庭中很普遍，還常遭到否認。如同卡爾·狄克斯（Carl Dix）在《革命工人》（*The Revolutionary Worker*）中所寫的（這不是一本我們會期望他支持史匹柏電影的書）：

> 有些人蠢到說，此片所描寫的凌虐從未發生在黑人身上，或是說過去曾發生過，但現在已經沒有了。有些人甚至更愚蠢地說「父親從沒打過母親」，或「我從未打過老婆」，甚至「丈夫從沒打過我」。暫時不管這些人中有人說謊，他們在這場辯論所提出的意見，應該獲頒井底之蛙獎章。[90]

許多女人（不單是非裔美國人）證實本片具有真實性。本片激起的憤怒，應該與一個事實對照：在英國，父女亂倫在一九〇八年以前是合法的，一年後賽莉懷了應該是她父親的男人的第二個小孩，而且兒童「被當成交易貨物賣出」是很尋常的，就像賽莉一樣。[91]從種族主義的例證中可見，基於態度上的堅持，家庭理應能抵擋世界上的種種邪惡，但對很多人來說，家庭卻是保護犯罪者的騙局，這顯然是合理的假設。

因為家庭占有意識型態的中心位置，並牽涉到令人髮指的指控，這些都是敏感的議題。關於虛假記憶症候群（False Memory Syndrome）的苦痛與憤怒，證實了個人、家庭、社會、國家與經濟導向的司法系統之間的關係令大眾不安。被指控的凌虐者，控訴精神科醫師在假想的受害者心中植入暗示。這類控訴，就像它們要反控的罪名一般，大多無法證

實也不能辯護，卻可能因政治動機或追求利益而讓政府機構的治療師與個人辯護律師遭到指控。除了特定的案子外，它們並未解決任何問題，只提高了辯論的熱度，卻未提供證據。如同《紫色姊妹花》的例子，社會矛盾如未在其他地方充分表達，常會在通俗文本中顯現。

史都華將沃克的小說與白種男性文化、白人女性主義及黑人男性書寫做複雜的對照。[92]黑人男性對黑人女性的剝削變成禁忌，因為承認有這類凌虐，將會違背「種族團結精神」，讓種族主義者留下負面的印象。[93]舉例來說，沃克擔心《紫色姊妹花》可能被挪用，她寫信給蜜雪兒‧華勒斯（Michele Wallace），提及後者的《黑人大男人與女超人神話》（*Black Macho and the Myth of Superwoman*, 1979），「被媒體與白人女性主義運動『利用』……以為白人證實了白人對黑人男性的刻板印象的看法。」[94]蓄奴制度匯集了權力、種族與性的問題，以及後續對跨種族強暴的指控，使性侵議題在黑人家庭中變得更為敏感。[95]可是在某些黑人男性書寫中對女性的詆毀仍不予置評，當然也未被譴責，而這具有將壓迫視為理所當然的危險。此外，「規模數十億美金的色情內容產業，以對婦女的暴力來做生意」，養育小孩也讓女性永遠處於經濟劣勢，在這樣的心理氛圍與條件下，以強暴與毆打形式呈現的墮落與殘酷令所有的女人憂心，儘管這對貧窮女性（不成比例地多為黑人）的衝擊累積起來較大。[96]沃克的小說挑戰「沉默的景況」，在某些地方造成衝擊與難堪，在其他地方則讓人寬慰，因為祕密被公開了。[97]

然而，就像相同處境中的其他女人，賽莉的沉默並非出於團結，而是因為她的父親與丈夫（根據父權律法，她從一出生就在這些人的保護下）是她的凌虐者，而且有能力威嚇她保持沉默。試圖維持這種沉默以假裝非裔美國人的兩性關係獨特地沒有虐待，儘管這是出於好意，卻是讓虐待持續下去的共犯。此外，對黑人男性與女性來說，並沒有可以詳細討論這些難題的平台，而不會引起社會上同樣關心的人的注意或參與。談論這個禁忌毀了這種沉默，讓大家能夠面對被沉默隱藏的問題。

如同先前所提到的，我認為史都華主張「史匹柏幾乎將整個白人社會自本片的指涉框架中移除」是錯誤的。這一點很重要，因為她接著指出，若沒有種族主義為背景，黑人男性像是「表現出個人自我意識問題（ego problems）的怪物，而非……本身也是躲藏在陽剛氣質之後的受害者，而這些陽剛氣質將壓迫加之於比他們更弱小的人身上。」[98]我接受壓迫移轉是一種解釋，但它只是原因之一。如狄克斯所說：

> 政治、文化與意識型態的上層結構強化了對女性的壓迫……相對於妻兒，男人把自己當成統治者與主人，事實的確如此，也應該如此。被壓迫的男人也相信這一點。[99]

角色的「自我意識問題」絕非「個人的」，而是結構性的，是父權自我延續的一部分。雖然很多黑人男性相對上的無能為力，讓這些問題更為惡化，問題的原因並非是遺傳。確實如哈伍德所提，在《紫色姊妹花》的年代，整個英語文化中的「父親角色，明顯地在父子關係中……被重新定位，讓男／女關係不受注意，而在一九七〇年代關於毆妻的論述中，男／女關係被嚴格檢視。」[100]

本片清楚地將男主人的殘酷從個人的層次推至父權：「你不能這樣對我兒子講話！」當賽莉說出自己的主張時，男主人的父親插話。「你的兒子？」她回應道，「他要不是你的兒子，也許還能像個人樣。」男主人的父親建議他去找個年輕女人來打掃並照顧家裡，換句話說，就是重啟支配的循環，他拒絕了父親的干預，從此開始了他的救贖（稍早，他倆儀式性地繞著圈圈，直到男主人屈服坐下，卻被他父親一腳踢在胯下，顯露出他們關係中的伊底帕斯本質）。接下來的這場戲也與小說有出入。酒醉的男主人獨自留在音樂吧裡，在原著裡，哈波帶他回家並照顧他；電影裡，哈波與蘇菲雅和解後共同經營音樂吧，這場戲中，儘管蘇菲雅明確地建議他帶父親回家，但哈波拒絕接受父親。男主人在離開

時說，「看到你們兩個又在一起真的很好。」在蘇菲雅的牢獄之災後，如果哈波還想打她，兩人顯然不會破鏡重圓。轉捩點隱然是在復活節聚餐時發生的，復活節象徵了賽莉、蘇菲雅（她重獲自己的聲音）與絲葵（她堅持別人要以她的本名稱呼她）的重生，此時賽莉挺身對抗男主人，並清楚說出她的感受。音樂吧的戲以適當的音樂（舒歌唱「姊妹」的錄音）轉場至改頭換面之後的賽莉，因為她的鎮定、自信與精緻的洋裝，一開始可能被錯認為舒歌，賽莉去參加她認為是她父親的人的葬禮，結束了男性對她的支配。哈波與蘇菲雅變成相同的人，在「賽莉小姐的大眾褲子」店裡（「同一尺寸，人人能穿」），兩人試穿同一條褲子，哈波得到了尊嚴回復常態，這在男主人權威下是不存在的，如果只將他視為僵硬的刻板印象，就會忽略這一點。

探討虐待議題會遇到譴責的原因之一，是這麼做必須賦予先前被消音的人們（如賽莉）的聲音。但這無法逆轉性別權力（無論程度再怎麼小）。這是女性主義的議題，而不是種族的議題，許多白人女性也可以感同身受。對白人男性來說，白人男性如果對女性主義感到不自在，可能會將本片貶抑為女人的通俗劇，或是將它視為不同時代裡的老掉牙故事，以保持距離。我的推測是，某些非裔美國男性不習慣看到黑人當主角，他們預設這部白種男性導演的電影裡的男性角色，是刻意要用來映現他們自己——不是透過認同或定位的文本機制，而是根據人們如何認同銀幕再現的預期。由影片受到的抗議可以看出許多人覺得受到威脅，但不盡然是出於罪惡感（這暗示了認同），而是因為他們覺得，在男主人與他那種男性過分行徑所造成的權力關係中，女性的反應不公平地給黑人男性觀眾冠上罪名。他們曾經活在種族主義的重擔之下，這個對他們身分認同的新攻擊被證實是不能忍受的（我再次重申，本片並不具種族偏見）。對於因任何文本外的理由而不能或不願認同賽莉的觀眾來說，本片結局裡男主人的地位（他並未被原諒也沒有充分獲得救贖），使他們無法得到支配與認知所帶來的敘事愉悅。在看電影時，如果「期

待電影給予滿足所造成的焦慮未消退，電影將變成一種侵犯」。[101]

　　小說與電影都承認賽莉老爸跟男主人對她的虐待，類似蓄奴者的行徑。奧林卡對女人受教育的態度與美國人對黑人受教育的態度有關，一些歷史紀錄呼應了這一點，例如逃脫的黑奴費德力克・道格拉斯（Frederick Douglass）所記述的，不識字是讓黑人無知並缺乏自覺的主要原因。奈蒂教賽莉閱讀之所以重要，不只是因為文本的書信體前提需要她識字才成立，也因為男主人是個阻礙。賽莉持續閱讀《孤雛淚》不只令她感傷地想起奈蒂，也是賽莉擁有獨立與廣闊世界接觸的潛力的有力象徵。在她閱讀信件段落的高潮，男主人打了她，此時這本書以特寫出現，連同賽莉的眼鏡（她視野的換喻）一起掉到地上，這一刻促使了她進行反抗。

　　蓋瑞羅找出了蓄奴制度的母題：男主人的房屋有柱子構成的門面，這與農地大宅有關；老爸強暴賽莉，並把她生下來的兩個孩子賣掉；老爸與男主人為了賽莉討價還價，就像在奴隸拍賣場一樣「驗貨」；男主人不讓她閱讀。不幸的是，由於蓋瑞羅先入為主地認為好萊塢「描述一個完整的世界，其中的社會變革是不可能發生或不需要的」，[102]他被誤導而主張男主人「讓小妾舒歌與他的妻子同住一屋」[103]，他的用詞反轉了實際的權力關係。這一點讓他接著以為，本片認為「黑人，尤其是黑人男性……對蓄奴制度負有某些責任」，以及「本片將性別歧視置於種族主義之上，把黑人男性當成代罪羔羊，並裂解非裔美國人追求政治權利、經濟權利與人權的憧憬」。[104]事實上，本片在描繪慘痛的反諷時，並未只譴責非裔美國男人，這一點由蘇菲雅遭到的惡毒種族歧視就可證實。蘇菲雅與賽莉命運相似，是想讓觀眾意識到種族主義的問題，而不是在攤派誰有罪。這部本應甜蜜的電影，控訴整個被歷史扭曲的社會，無論膚色為何。它描述了擁有不同歷史的社會所共有的不人道環境，並且希望那些擁有權力的人（也擁有傷害的權力）可以先從療癒自己開始來療癒社會。正如男主人最後的所作所為。

蘇菲雅與哈波的和解，以及更具爭議地，舒歌與父親的和解——兩者在原著裡都沒發生——就像賽莉的無父權家庭大團圓。它們強調了沃克療癒計畫的一體性（oneness）與和諧，在電影中，男主人認為自己沒資格加入此計畫。舒歌決定爭取父親的接納，這點讓許多女性主義評論者感覺被背叛，尤其她還屈從地唱著宗教歌曲上教堂，與原著的處理成對比，小說中她相信泛神論，拒絕一個白種男性的神，可是在電影裡卻被稀釋，膚淺地將神指涉為「它」以及萬物對愛的需求。無論舒歌是否真的對父權低頭（當然她父親的職業助長了象徵性解讀），或是開啟了愛與寬恕，史匹柏在最後重建家庭的典型手法，顯然凌駕了其他考量。

　　然而這並不表示梅歐所言無誤：「男人儘管施加暴力……但仍然有控制權。」[105]這個論點意味了沒有改變，或者沒有改變的能力，但我已經指出事實上並非如此。梅歐與波博堅稱男主人在圓滿結局出現，強化了他是促成團圓的角色。[106]他們也許是從拍攝期間沃克的訪談中，得到這個解讀的線索，沃克提到她擔心因為男主人出現這麼頻繁，片子是否有變成他的敘事之風險。[107]當然，自責讓他去補償賽莉，但最後一個鏡頭中，他卻被摒棄在外。奇怪的是，這些評論者對他態度的改變並不讚揚，而是沃克對終極良善信念的勝利，特別是本片還拒絕寬恕他。

　　電影就像原著一樣，是女性主義的幻想，這也是為什麼其意識型態或邏輯都不太符合其結局的情感滿足。影片參考《孤雛淚》，還有賽莉站在火車尾灑巧克力金幣的陶醉解放，都確認了不可能發生的事——賽莉的財富、獨立、找回她的小孩與妹妹、亂倫的父親原來不是她的親生父親，正如狄更斯關於自我發現的小說，若是被嚴格的寫實標準檢視，可能性都極低。男主人與哈波的角色塑造，尤其是極端的惡棍性格以及不斷重複的幽默，也與狄更斯作品及童話一致。如同史都華所言，《紫色姊妹花》保持非裔美國人的口述傳統，故事裡的主角在可能性極低的情況下獲得獎賞。[108]賽莉逃離了壓迫，迎向新的人生，讓自己有能力做個小生意，這並不是女性主義寓言或頑皮兔[109]之類的非洲道德故事，它

明顯地為美國夢背書。

在許多非裔美國人社區中，每天都有人遭受暴力威脅，沃克對此表示難過，她想知道，如果年長的黑人男性可以教導年輕人，學習到哈波的教訓（「該離開我們生活的不是黑人男性，而是暴力」[110]），生活是否會更美好。如阿妮姐·瓊斯（Anita Jones）所寫的，「《紫色姊妹花》不是反對黑人男性的故事，它是關於黑人女性的故事。故事裡男人不全是好人，這個事實不需要理由就能成立，因為任何虛構作品都沒有義務呈現所有可能情境的每一個可能的角度。」[111]琥碧·戈柏簡潔地說：「在本片中，有時黑人男性虐待黑人女性。可是現在大家看到很多電影裡，白人男性虐待白人女性，卻沒人會想『這部電影將白人以刻板印象呈現』。」[112]但如同東尼·布朗（Tony Brown）所言，「因為很少電影以黑人為主要議題，本片成了對黑人男性唯一的陳述」。[113]從一九八五年起，一線黑人明星崛起，經常扮演非種族特性的角色，希望布朗的論點已不再是事實。在本文尾聲，回想一下影片最糟的暴力行為，是副警長刻意用槍柄攻擊蘇菲雅，這是一個白人司法權威角色對一個黑人女性施加暴力。∎

Chapter **11**

# 太陽帝國
上海的表演技藝

Steven Spielberg

《太陽帝國》顯然是另一種典型的史匹柏電影：它的燈光、連續的攝影機運動、排山倒海的音樂、分離／重逢的情節，透過一個孩子凝聚在一起，這些都非常明顯。本片與 J‧G‧波拉德（J. G. Ballard）的自傳性小說有很大的差異，但差異程度與大多數改編電影差不多。整體上它保留了波拉德的意象與主題，但在細節上做更動。原著呈現混亂情境中的心理困惑，涵蓋面遼闊且混亂，影片為了敘事，權宜地合併、重組、省略，並重新為角色與事件命名。利用電影的各種可能性，完成了一個與原著互補但本身極為完整的作品。

影片受限的第三人稱敘述，提供了值得信任的解釋（「吉姆已經認定，中國人享受死亡的景象，是提醒他們自己生命是多麼地岌岌可危」[1]）；影片讓觀眾從電影所展現的類比與對比中做出推論，而沒有直接解釋。儘管如此，史匹柏主要以內部聚焦的方式，傳達他的主角的主體性。影片進一步建構一個圍繞其表演技藝與奇觀的論述聯想層次，與眾人所知的「隱形」好萊塢敘述概念做對照，也符合波拉德對嚴酷歷史的超現實主義處理手法。

波拉德的主角很像史匹柏投射出的自我形象——為電影癡迷的男孩。小說敘述是透過吉姆體驗局部的角色塑造細節，背景是與光（更精確地說是電影）相關的意象。史匹柏大幅度地將這一點改編為貫穿全片的主題。我的解讀確認到，與原著的差異建構了更廣更多的論述。

開場出現一面日本國旗——上昇的太陽，日本在東方雄霸一方的自我形象。景框拉開，顯露出上海的景象，帝國主義者在此實現其野心。在巨大的彩色玻璃窗戶下，十一歲的詹姆士‧葛拉漢（James Graham，克里斯汀‧貝爾〔Christian Bale〕飾）在教堂唱詩班裡唱歌，純摯的聲音（唱著大多數觀眾並不熟悉威爾斯語〔Welsh〕歌詞），與電影發明前的視覺敘事（透過光與顏色來溝通），以及在此陌生的背景裡，遙遠的英國身分認同的片段。影片完全以電影形式，交互串連了文化、身分認同、視覺與慾望，將主體定位與觀眾身分（這兩者是許多電影理論爭

論的核心）相關議題戲劇化。

如果史匹柏的表現模式與好萊塢鉅片不同，評論者也許會讚美他自我指涉的後現代主義。引用科林・麥克比對布爾喬亞重拾布萊希特戲劇技巧的討論，[2]自我指涉建構的不只是「『智識』的『藝術』作品純粹的自戀訊息」：不僅是因為史匹柏的自我指涉（大多以並置〔juxtaposition〕而非明顯的疏離〔distanciation〕來辨識）賦予了慣例性敘述特色。儘管有文學原著，影片突顯了電影的特質：精準且主要的視覺呼應與模式。但這些都超越了影片「娛樂」的分類。的確，詹姆士見到的事物與他涉入的事件之間的關係，提出了關於願望的實現（wish-fulfillment）（「逃避主義」與「人生其他部分」之間的關係）的一些問題，許多意識型態批評都是以這些問題為基礎。尤其是在《太陽帝國》中（其他作品也是），史匹柏達成了「將再現轉換為主體的延伸及內在世界的具體化，因此產生了關於視點的主題（theme of the vision），本身即是『論述』的主旨，這在佛列茲・朗（Fritz Lang）與希區考克的電影中相當顯著」。[3]

## 幻想飛行

儘管詹姆士住在類似薩里郡（Surrey，本片部分場景在此拍攝）富裕郊區的新喬治亞式大宅，穿著傳統制服上天主教學校，但他從未回過英國。他的真實世界在東方，街道攤販與人力車；中國海報與標語；在港口，棺材漂浮於垃圾之間；小偷與乞丐，包括總是在葛拉漢家柵門外人行道上敲鐵罐的老人；這些都是透過詹姆士凝視的雙眼來呈現，他在轎車玻璃的保護之內，鏡頭則不斷地橫移。在這個段落裡，輪轉焰火不停地像迷你太陽般爆炸，強調了視覺上的興奮。詹姆士在他真實世界裡的聚焦位置（角色的觀點鏡頭裡幾乎與觀眾一致），在司機從後視鏡回頭看他時變得明顯，乞丐懇求的眼神與歐洲修女微笑地點頭，確認了他

的在場。一連串的特寫影像,加上不成調的飄渺配樂,就像一場令人不安的幻覺。詹姆士的聚焦因而模擬了電影觀眾占優勢的固定不動位置。「愛麗斯俱樂部」的招牌令人想起《第三類接觸》裡的鏡子隱喻,並暗示了當詹姆士陷入目前仍是他觀視的「他者」世界之後,將會出現的超現實主義。細節被加強,配樂讓劇情世界的聲音變得遙遠,令視覺更強烈,而詹姆士驚奇的表情,則暗示了「心理活動集中至一種超高感受度〔hyper-receptivity〕的狀態」,這是約翰‧艾力斯(John Ellis)對「商業電影觀眾的特殊心理狀態」的描述,[4]也適切地總結了詹姆士在電影與小說裡的意識狀態。

電影觀眾會進入一種迷幻般接近作夢的狀態,詹姆士因為疲勞、營養不良及生病也陷入這種狀態。一開始財富與國籍讓他與現實保持距離,並將現實轉變為奇觀。窺視癖就是需要這種窺看者與被窺者之間的距離(後來詹姆士觀察維克多〔Victor〕夫婦做愛卻被反瞪回來,脆弱的他將視線轉向空襲,恢復他與觀看對象之間的距離,重新獲得幻想的隱形〔illusory invisibility〕,此時影片清楚地指出他活動的本質)。然而,後來吞噬詹姆士的暴力可從一個中國男孩的奚落及一隻被綑綁的雞預見,牠撞上窗戶,在玻璃上留下血跡,讓大家看到防護性的文化藩籬,窗玻璃一方面隱射了其脆弱性,同時也是隱喻的銀幕。從群眾反拍回來的鏡頭,強調了他受限的觀點,顯示他是個被孤立的怪異人士。

也許是為了逃避這個令人不舒服的狀況,詹姆士活在想像的世界裡,在一堆模型飛機中假裝自己是戰鬥機飛行員。他在歌唱時做白日夢;一開始他順利搭車回家,讀著以典型美國飛行員為主角的戰爭漫畫,在派克(Packard)轎車方形的後窗上,世界就像電影畫面流洩而過。[5]回到家裡,他就是戰爭冒險故事裡的導演、主角與觀眾,在花園裡繞圈圈,舉起燃燒的模型戰鬥機再摔到地上。

詹姆士的飛機在電影放映機般的手電筒光線裡飛舞,此時他對飛機的著迷顯然等同於對光與渴望,這是宗教圖誌學的慣用手法,也是史

匹柏的特色。梅茲也跟其他人一樣探討這種視界的意識型態（從十五世紀義大利〔Quattro Centro〕繪畫開始就盛行至今），在此視界裡，單眼觀點（monocular perspective）很像從眼睛投射出的發亮而明確的光束，將觀者置於與消失點（vanishing point）相對的位置，並創造控制的錯覺，也就是窺視癖的組成要素。觀眾被縫進《太陽帝國》裡，被鼓勵去站在詹姆士的位置，因為詹姆士大部分時間都出現在銀幕上，除了視覺上，在聽覺上也是如此，因為在幾個情感高潮處，他的歌聲都充滿了音軌。從他的觀點反拍的鏡頭，限制了關注的活動（如他在唱詩班練習時停止歌唱，我們可以聽到中國僕人的責罵聲）。大明星的缺席（他們會搶走觀眾的注意力），讓觀眾可以專注在敘事期待上。更決然的是，我們分享了詹姆士的想像力。這個過程的發生並不突兀，從「移動」的模型的畫面開始，它不僅是視覺上觀點鏡頭，在音軌上也有交疊的對剪（match cut），當詹姆士的母親畫火柴點燃香菸時，配上了火箭般的音效，隨即搭配看起來像空襲時真的飛機的模型。這是艾賽瑟稱為「影像雙重『層面』」的教科書範例，影像「既是行動的再現，也是參與意識的化身……它無疑是將故事的敘事轉換為論述的基本方法之一」。[6]

　　玩著模型飛機的詹姆士，遇到了一架墜落的戰鬥機。他震驚地從遠方凝視（虛無飄渺的音樂再度揚起），猶豫地接近，此時的鏡頭令人想起史匹柏的夢想成真場景：尼利與科學家們帶著飛行員的太陽眼鏡，遇見《第三類接觸》的太空船；艾略特第一次碰到E.T.；在《紫色姊妹花》中，賽莉及家裡的客人與妹妹及兒女重逢。約翰・威廉斯的配樂揚起，模型飛機飛越太陽，詹姆士鑽進駕駛座，戴上太陽眼鏡，打開射擊按鈕。從他看到模型的鏡頭，剪接至以模型的觀點拍攝之令人振奮的升降臂鏡頭，觀眾同時被置於詹姆士實際上及心理投射的飛機纏鬥體驗之中。以電影手法解析空間，表現出詹姆士的夢境。（小說中說明，詹姆士「開始夢見戰爭」。「在晚上，同樣的無聲電影似乎在他臥室的牆上閃爍……並將他即將入眠的心靈轉變為廢棄的戲院」。）[7]剪接將詹姆士

的主觀性和觀眾的主觀性一起切成兩半。幻想與觀影經驗很明顯變得類似，兩者都上演了人際衝突。從這裡到美國飛行員揮手的凱旋式幻想，或是接近結局時，將死去的日本男孩變為較年幼的詹姆士，令同理心油然而生，史匹柏開展了對戰爭的唯我論視野，這涉及對不同立場的投射，而非想獲致客觀的寫實主義（這是非道德性與挑戰性的視野，日本人並非一貫地非常邪惡，盟軍俘虜也不僅是被壓迫的善良代表，這也是影片相對上商業失利的因素之一）。對攝影機的原初認同，強調了對詹姆士的心理投入是被控制的，他反向的電影視野，模擬了觀影經驗，使他遠離具威脅性的現實：「『這裡』以外的地方，從這裡可以不被注意地窺看著。」[8]

詹姆士的史匹柏原型追求歷程——家庭團聚——欠缺愛國的動機。堅忍的英國戰俘對他沒什麼吸引力，他在道德上的曖昧很早就出現，他稱中日戰爭（而非歐洲戰事）是「我們的戰爭」，說他的志願是加入日本空軍。在飛機纏鬥那段戲，日本陸軍模型讓他絆了一下，他為了參加宴會而扮成辛巴達：一個中東旅行者，在東方文化與詹姆士從不知道的西方之間取得平衡。史匹柏完全未與我們這些「知情者」，建立「一種沾沾自喜且虛假的親暱舒適共謀關係」，[9]他拒絕了原著提供的機會，不讓詹姆士「身穿刺繡絲質襯衫與藍色絲絨長褲，看起來活像電影《月宮寶盒》〔*The Thief of Bagdad*, 1943〕裡的臨時演員」[10]，反而選擇了代表中國皇家的橘色（強調詹姆士靠不住的文化認同）。

詹姆士原本的動機是想找回家庭的安全感與父母的愛。因此當他在空襲中崩潰時，拚命地做拉丁文動詞變化練習：「我過去被愛，我已經被愛，我將被愛」，並對羅林斯醫生（Dr. Rawlins，Nigel Havers飾）脫口而出：「我記不得父母的長相！」他在戰俘營裡隨身攜帶、最珍惜的東西，是諾曼·洛克威爾（Norman Rockwell）在《週末晚郵報》（*Saturday Evening Post*）裡的插畫：一個孩子上床睡覺，母親蹲下來吻他，父親注視著母子。開場不久，這幅畫在詹姆士的臥室裡重演，

完全與插畫相同的場面調度，給了詹姆士的失落一個具體的表現形式，如果史匹柏忠於原著的安排，也用一對夫妻的照片（比較明確但暗示性低），絕不可能達到這種效果。

精神分析將懷舊（nostalgia）視為失落的想像界，以此與敘事建立關聯。引用洛克威爾的典故，為影像（模型飛機與漆有鳥翼的風箏）做了重要的補充，將詹姆士的雙親與飛行連結起來。他持續對飛機著迷，暗示線軸遊戲再度成為敘事的特質：當他放開母親的手去拿玩具飛機時，他與母親分離，在接下來的戰爭中，他一直珍惜它。詹姆士扮演觀眾的心理活動，一方面希望與父母團聚（卻陷入無助），另一方面則以追尋替代關係的方式否認失去雙親。

## 慾望之翼

數年後，當日軍飛行員開始執行自殺任務時，詹姆士在教堂裡所唱的威爾斯搖籃曲「Suo-Gan」[11]，儘管大多觀眾聽不懂，但視覺、身分、飛行與對想像的遺忘（Imaginary oblivion）相互有關聯。愛德華爵士（Sir F. Ed- wards）的翻譯如下：

我的寶寶，睡在我的胸口上
又溫暖又舒服
媽媽的手懷抱著你
心中充滿母愛
沒有人會來傷害你
也沒有人能打擾你休息
安靜地睡吧，我親愛的寶貝
睡在媽媽柔軟的胸口上

安詳地睡吧，寶寶，好好睡吧

溫柔的睡眠是一種美

告訴我你為什麼

在睡夢中甜蜜地微笑？

當天使看見你快樂的微笑

他們是否會在天堂微笑？

當你在我胸口平靜地沉睡

你是否也對天使們微笑？

寶寶，別害怕

是玫瑰的葉子在門上敲打

寶寶，別害怕

是小浪孤獨地在岸邊說悄悄話

睡吧，我的寶寶，沒有任何事物

會讓我親愛的你哭泣

在我胸口你對空中的天使

笑得如此柔和

　　外部的威脅（以植物刮擦門口為代表）強化了家庭的想像界，自
《咆哮山莊》（*Wuthering Heights*, 1939）與《飄》以降就是常見的比
喻（兩者都有樹枝敲打臥室窗戶），《第三類接觸》、《鬼哭神號》與
《虎克船長》也可見這種比喻。飛機取代了「空中的天使」（母親保護
的換喻），在一個不同版本的翻譯中，天使被描述為「白色」，因此持
續地與羅林斯醫生的白袍、廣島核爆及電影銀幕產生聯想。[12]
　　詹姆士美好的家居生活，通常是用光的影像來塑造。這些影像包
括電冰箱發亮（裝滿了即將被剝奪的奢華食品），火光將他父親的影子
投到門上，但沒人看到詹姆士正透過這扇門觀察，正如同在《紫色姊妹

花》裡，穿過門口的影子暗示了賽莉與奈蒂的童年關係。之後在戰俘勞動營裡，一片好像殘缺太陽的床頭板，裝飾著維克多夫妻（不情願地成為詹姆士的代理父母）的床，暗示了他們的惱怒如何扭曲了詹姆士渴望的家庭生活。

在詹姆士接受失去雙親的沉重打擊之前，他回到家時的戲呈現出無人管教的狀況，這是學童的夢想。他在室內騎腳踏車，享受被禁止的愉悅，如喝巧克力利口酒，以及在正式的餐桌上吃飯時，把湯匙拋進杯子裡。這是第一個充滿光束的場景。時鐘停了，突顯出玩樂的童年已經結束（這座昂貴的進口鐘響起西敏寺的鐘聲，因此它的停擺也象徵殖民特權的結束），接下來必須要想辦法活下去。這短暫的逃避主義抑制了一個已知的真相：他的父母已經回家，而且被粗暴地逮捕。滑石粉遍灑在臥室地板上，所以能逼真地顯現足印、手印及指尖畫過的軌跡。觀眾與主角同樣在白色的表面上推斷出暴力的發生。詹姆士會意過來後，打開窗戶讓這些跡象消散。帶著父親先前弄丟的半克朗硬幣（一個小小的銀色太陽，英國尊榮的表徵），以及太陽眼鏡，他出發了。這個鏡頭仿自貝托魯奇（Bernardo Bertolucci）的《同流者》（*The Conformist*, 1970），呼應了保羅・許瑞德的《三島由紀夫傳》（*Mishima: A Life in Four Chapters*, 1985）對這位義大利導演幾乎完全相同的致敬手法。許瑞德曾是史匹柏的合作伙伴，他那些同樣自我指涉的電影，獲得評論較高的重視，且如麥可・包威爾（Michael Powell）所說，無法像迪士尼那樣立刻可以娛樂觀眾。除了致敬之外，這個鏡頭象徵了過去如此珍愛的一切，就如滑石粉一般在風中飄散。

當詹姆士試著向日軍投降時，一個巨大的《亂世佳人》中文廣告看板再度出現，讓他顯得很渺小。一方面，這個看板既是幽默也是相關的題外話，它是反諷的感嘆：在這世界最遙遠的角落，人們嚷著要去看被神話化的美國內戰電影，以逃避身邊爆發的戰爭（畫面上可看到幾間有西方名稱的電影院）。另一方面，此看板也呈現出史匹柏的大卡司電

影（呼應《亂世佳人》的構圖與攝影機運動）與戰爭史詩類型有關聯。此外，它也指涉了貝托魯奇的《蜘蛛謀略》（*The Spider's Stratagem*, 1970），《蜘蛛謀略》也指涉了《亂世佳人》（及其他電影），例如將故事發生地稱為塔拉（Tara，《亂世佳人》中墾殖區的名稱），電影院的戲也播映《亂世佳人》的片段。這面看板還是詹姆士處境的雙重評論。當他經過一部新聞攝影機時，史匹柏的攝影機跟著他橫移，直到海報遮蓋了實際的戰爭為止，強調了詹姆士存在於主觀的電影中的概念。[13]弗萊明（Victor Fleming）導演的電影對舊南方（奠基於蓄奴制度、占優勢的貴族社會已經永遠消逝了）有懷舊情節，正如自滿的上海外國租界社群（先前以海盜、小丑與法國瑪麗皇后的華麗扮裝，來表現此特質），因為種族優越性而占有的優勢（詹姆士對他的保姆說：「你得照我的話去做。」），也同樣地被變遷的風潮給吹走了。

探照燈就像美國電影一樣讓詹姆士興奮。一個俯瞰鏡頭裡，群眾在游移的探照燈光中，圍著歐洲轎車打轉，就像電影首映的新聞畫面（《傳奇的誕生：亂世佳人》〔*The Making of a Legend: Gone With the Wind*〕裡，應該有詹姆士看過的鏡頭）。一道光直接朝向攝影機橫移，此時在前景正好有個路障被拉出來；這樣的同步調度，將觀眾放在詹姆士想像的銀幕之後，彷彿是探照燈投射出影像。因為我們的眼睛會跟隨鏡頭裡的動作，這個鏡頭符合了梅茲的理論：

> 大家對自己觀看動作的體驗……好像脖子上有探照燈在旋轉（就像橫搖鏡頭），我們移動時也跟著動（就像移動鏡頭）：也像圓錐型的光束一般……
> 所有的視覺都包含雙重動作：外射（「游移」的探照燈）與內射：意識是敏感的紀錄平面（像是銀幕）。[14]

因此我們快速地跨過銀幕／電影平面（歷史現實與波拉德／史匹柏

／詹姆士的虛構之間的介面），我們的主體位置實際上反映了詹姆士的主體位置。史匹柏的比喻延伸了奧森·威爾斯的《大國民》裡逆光的放映室。因為觀眾知道這些典故，所以可以分享更具特權的認同——對導演的認同（根據梅茲的隱喻，觀眾與導演「投射」出銀幕的影像；在認出引用時，更是如此），並再次意識到文本。因為改編原著的編劇是湯姆·史都帕（Tom Stoppard），這種複雜的手法並不令人意外，而且能夠如此平順地嵌入主流電影，相當不同凡響。

離家之後，詹姆士在轉送的過程中並未加入英國俘虜的陣營。空間上的分隔強調了他與旁人的文化距離。他表明：「我是英國人！我投降！」日軍卻無動於衷，讓隔閡更為拉大。他經過日本攝影組之後，畫面出現了幾秒的電影海報。戰爭是他們的電影，卻沒有他的角色（小說裡也是如此，「即便是跨出小房間幾步，就會發生另一個戰爭」[15]）。對他來說，這依舊是本地的戰爭，他嘗試要加入卻不成功；他的影子出現在坦克的側邊，說明了他的夢想——獲得一個角色，並被置於象徵秩序之中——被暫時地投射出來。

戰爭開始時，詹姆士待在一個旅館房間裡（裡面有太陽狀的鐘與陽光狀床頭板），讓玩具戰鬥機的影子投射在牆壁上。他對著日本戰艦用手電筒（射出光束）打信號，另一個可與觀眾的反映認同類似的幻想（在原著裡，詹姆士是在白天用手臂打信號）[16]。砲火在空中飛過，他認為是他開啟了戰端。爆炸將他震倒在地板上，在梳妝台的鏡子中，他的映影分離成三個。猛烈侵入的現實，摧毀了詹姆士的老電影，粉碎了他鏡像期之前想像的一貫性。在迫在眉睫的家庭離散和與死亡擦身而過之後，他的三重映影傳達了其他的主體位置被加在他身上：中國人、日本人與美國人。

首先，他學會像中國人一樣過活。在自宅，他發現以前的僕人（他曾趾高氣揚地對待她）正在偷家具。雖然她是從樓上扛下來，而非取走更容易拿的東西，因此說她在偷東西可能是種族歧視的預設立場，她或許只

是在取回自己的財產。沒多久他自己也變成慣竊，學會小額交易且自卑自鄙。同時她也讓他明白在社會上人人平等的規律，手段是賞他耳光。

回到城裡後，他被以前欺負過他的中國孤兒追逐，現在他也像孤兒一樣無家可歸。這個孤兒誤認他為美國人，否定了他的身分認同；他向孤兒屈服，卻未脫身，孤兒硬把他的鞋子搶走。後來在戰俘營，詹姆士從屍體上撿了一雙鞋代替，這是嚴酷的生存課程，最後在保全醫院之後，得到了夢寐已久的高爾夫鞋。在戰俘營，他與中國小孩的相似性更為顯著：穿著飛行夾克（儘管上面有太陽圖樣）、亂髮纏結，以同樣的角度拍攝，令他看起來跟中國小孩一模一樣。他在鐵絲網後看著巨大的太陽前一個小小人影，玩著模型飛機，我們本來以為那個人影是他，結果是個日本軍校生。在圍籬之後（將中國孩子與他分隔開的貧窮），他苦思他理想的自我形象（第二個替代的身分），以及他尊貴的過往。就連要到戰俘營也讓他使盡剛學會的狡猾伎倆：他差點被留在拘留中心，但他說服警衛帶著他當嚮導。其他的俘虜都交出他們裝配給品的桶子，但他拒不交出，瘋狂地用它敲打卡車駕駛廂，令人想起那名老乞丐的鐵罐。他勝利地把桶子丟到空中，開心地將最近的經歷拋到腦後；沒過多久，他再度重申自己的優越性，命令日本駕駛：「照我的話去做！」

詹姆士跟兩個趁火打劫的美國人一起被捕。法蘭克（Frank，Joe Pantoliano飾）曾從中國流浪漢手中救了他，從他的制服判定他是有錢人的小孩，於是帶他去找貝西（Basie，約翰‧馬可維奇〔John Malkovich〕飾）。這個又餓又累的孩子，認為他們安排他住在廢棄的卡車裡，像是他所渴望的雙親關懷。史匹柏以視覺的方式指出這一點，利用他已經建立的母題：鏡頭只拍到貝西的胸部以下，他穿著裙子狀的中國服飾正在煮飯，他背後的槍眼有光線射到車廂裡。貝西搜索詹姆士的口袋，將半克朗硬幣占為己有（拿走他的身分認同），並將他改名為吉姆：「新生活要有新名字。」當他檢查吉姆口中有無金牙時，我們只能看到他帽子底下的香菸；然後他戴上吉姆的太陽眼鏡，突然間變成漫畫

裡那光鮮亮麗的角色。吉姆獲得了第三個身分認同（美國人）。

這純粹是吉姆的投射，「失落之物」驅動敘事，這是令人不滿意的「失落之物」替代品之一，當然也是觀眾的投射。對吉姆來說，貝西代表英勇的救星，這一點在他將筋疲力盡的吉姆抱進懷裡時相當明顯，他們的姿勢精準地呼應克拉克・蓋博（Clark Gable）與費雯・麗（Vivien Leigh）在海報裡的姿勢。因此，看到貝西脫下帽子與眼鏡後，發覺他既憔悴又禿頭著實震驚。在占據葛拉漢家的日本軍官毆打貝西之前，他歸還了太陽眼鏡，這才露出容貌。寇姆斯提醒我們，這件事發生時與貝西發現吉姆是值得信賴的那一刻，「都在卡車兩盞頭燈造成的光暈〔事實上應該是只有一盞〕中，另一個放映機的光束」。[17]貝西本來已經想放吉姆走（在無法把他賣掉之後），甚至還將半克朗還給他，但當吉姆提到他家廢棄的房屋裡有「財寶」時，貝西拿回了硬幣。他的家像《E.T.》裡的太空船一樣發亮，當他母親穿著睡袍從光亮中接近時，他以為他回到家了，然後他聽到母親以前常播放的蕭邦音樂，因為太過激動，他錯將穿著傳統長袍的日本軍官當成母親。史匹柏再度用光表現慾望，並強化認同作用（觀眾也一起弄錯了），但逆向打光與慣見的柔焦鏡頭，有其寫實上的目的。

在拘留中心，吉姆受到貝西的照顧，他有了強烈的覺醒。貝西的仁慈加強了吉姆對他的景仰。貝西派吉姆去獵雉，好查清楚勞動營的邊界是否有地雷，他的動機顯然是自私的，因為吉姆在黑市交易上有其用處。貝西堅持要吉姆從屍體上拿一雙鞋。一個英國母親的屍體躺在一面帆布之下，當吉姆接近時，他與貝西的影子從背後投射到帆布上（這個鏡頭呼應了《紫色姊妹花》的一場戲，陽光將賽莉與奈蒂的影子投射至晾衣繩掛著的床單上，而身形高大的男主人擋在陽光前，破壞了兩姊妹合一的影像）。空白的布幕與死去的母親強調了吉姆的媽媽在他的電影中缺席，而兩人的影子暗示吉姆將把貝西當成代理父親。波拉德原本將下個場景設定在露天電影院，史匹柏卻改到飛機棚裡，上述鏡頭解釋了

電影的更動，讓人不會覺得詫異，這個改變也讓這個鏡頭很突出。停機棚是巨大的黑暗空間，有些光束穿透；牆壁高處的方形窗戶就像放映廳後方的投影口。在波拉德的小說裡，每天下午吉姆都開心地看著陽光在銀幕上投射出「壯觀的太陽電影」[18]（一面旅館招牌與巡邏衛兵的影子），這樣的影像混淆了史匹柏一貫運用光來象徵慾望的手法。

在勞動營，吉姆跟隨貝西與日本人合作，但英國人抗議強制勞動，嘗試與日本人理論卻徒勞無功。他立即的獎賞是面對零式戰鬥機呼嘯而過。與電影的威爾斯搖籃曲一致，小說讓他跑「向停機棚，急切地想投入它的機翼懷抱之中」[19]，這在視覺上是無法呈現的。當吉姆去碰觸這些慾望的客體之一時，電影改用焊接烈焰產生的火星傳達驚人的美，此時歌曲〈當你對星星許願〉（When You Wish Upon a Star）融入了他非劇情世界的歌聲（這與伯格曼的《假面》〔*Persona*, 1966〕一些片段類似，當男孩走向母親被投射出來的影像時，強化了史匹柏對電影視界與失落的想像界的關注）。他轉向三個逆光站在夕陽前的日軍飛行員敬禮，當他們向他回禮時，他們的困惑轉為驕傲與尊重。

## 視界

在勞動營裡，被永田中士（伊武雅刀飾）稱為「難搞小子」的吉姆，將精力轉向獲取他（與貝西）的好處，承包貨物與服務的生意，為不同的團體牽線。他穿過橢圓形（眼睛形狀）的入口，來到日本人住的地方；他學習日語，從他們的觀點看事情，了解他們的心理。他也常跑美國人的地方（貝西的地盤），圓形的窗戶讓他們的住處比較像樣——既是眼睛也是太陽——貝西的力量顯然有賴於觀看的能力（在卡車上，貝西拿著放大鏡，帶著有圓圈圖樣〔類似眼睛〕的圍巾）。吉姆的文化流動性（cultural mobility）與視界有關，他的自信端賴於不帶情感地甘願將自己投射進這些區域裡。他與他的替身（日本軍校生）交朋友，他

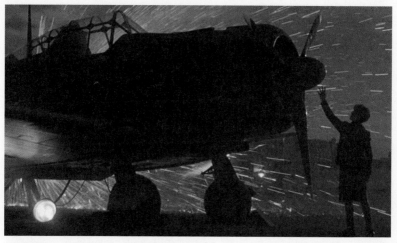

《太陽帝國》：母親替代品──詹姆士失落的想像界。

們擁有相同的夢想，年紀與身材也相仿。兩人的率真與互信（令人想起艾略特與E.T.），讓軍校生引開中士的注意，救了吉姆一命──貝西騙他去穿越可能有地雷的區域，讓他陷入險境。吉姆在英國人之間並沒有象徵性的眼睛，也沒有緊密的關係，另人生厭的熟悉感並未被窺視般地渴求。

貝西設下陷阱，但吉姆成功穿越了邊界，成為光榮的美國人。他曾懇求：「帶我走，我是你們的朋友。」並沒有想到這是背叛的行徑。對吉姆來說，美國的象徵秩序是個新的想像界；在進一步夢想成真時，他進入新的位置，凝視著床上的光。吉姆穿戴著飛行夾克、美國帽子與墨鏡大步穿越勞動營，還咬著雪茄、開賀喜巧克力棒的玩笑，他也鏡映了貝西（已經是他漫畫書世界另一個自我的投射，貝西與他母親都稱他「王牌」〔Ace〕）。

吉姆看不見貝西的墮落人格（從他的名字可見，base有卑鄙之意，與Basie的拼法類似），當貝西拉開圓形窗戶的窗簾時，他的墮落微妙對應了吉姆凱旋地進入室內。拉開窗簾產生逆光以承受吉姆慾望的隱

喻，就像張開眼睛一樣。貝西對吉姆的忠誠（對他的犬儒性格來說很陌生），有一種困惑的敬意。前一夜轟炸的混亂中，中國拾荒民眾被地雷炸死，因此觀眾可能知道邊界埋有地雷，因此也對貝西的本性了然於心。此外，貝西從窗簾後冒出來，令人想起另一個可看見全盤情勢並操弄欺騙兒童的人，《綠野仙蹤》裡的奧茲巫師，他的本質也比其形象顯現出來的要差。原著認為貝西像「捉弄老鼠腦袋的白臉貓」[20]，並說「他的聲音不老實」，[21]讓人清楚地認識他的性格，但對第三人稱敘述是否反映了吉姆的意識卻模稜兩可。影本透過吉姆聚焦整件事，卻暗示了吉姆應該未擁有的懷疑。在一個類似的鏡頭裡，我們看到吉姆穿著新的雙色鞋的特寫，表達出吉姆對渴望已久的鞋子的沾沾自喜，本片也引用了《火車怪客》──角色並不知道有這部片──因此暗示了身分認同與道德必然性的不穩固。兩部片子都沒有利用追求同理心來操縱觀眾，也未倚靠更具爭議性電影的粗糙疏離，《太陽帝國》徹底運用了聚焦內含的曖昧性。

貝西仍信賴吉姆，當他被揍後養傷時，把自己的財物交給吉姆，並提供一個父親會給的實際建議。他分享了有實用的智慧，比如只喝開水，讓羅林斯醫生去評斷吉姆認識他是件好事：「他懂得如何求生。」如果貝西是吉姆的偽父親（他打算在戰後到長江去當水賊），那麼吉姆的父親則是穿著華貴服飾的海盜──羅林斯醫生跟葛拉漢先生一樣，都有觸摸嘴唇的習慣，最後他扮演了正面的角色。吉姆已經與英國人斷絕關係，在貝西的貨物被搶之後，他又被趕出了美國人居住的地方，於是他在日本人區的環狀入口處待了一晚，他頂多只敢到這裡。破曉時分，飛行員在巨大的太陽前，舉行自殺攻擊任務前的莊嚴儀式，吉姆受到他們的吸引，為了將身分認同納入他們的視野，他們的「神風」精神以光源吹來的風鼓動服裝頭髮來具體呈現。雖然吉姆可能不懂儀式中自殺的含意，卻明白其中的光榮。他立正站好敬禮，在金色的陽光中唱著他在教會裡唱的搖籃曲，他的聲音蓋過了用日語呼喊的口號，讓整個營區陷

入寂靜。他的夢實現了：一架飛機往天空攀升，越過太陽，呼應了他模型飛機的飛行。那架飛機爆炸，美國戰鬥機轟炸跑道。吉姆欣喜地爬上屋頂想看得更清楚，卻讓自己陷入險境。他感覺看到漫畫書中那個揮手的飛行員（下一個鏡頭顯示，機艙是封閉的），然後變得歇斯底里。他無法成為那個飛行員，日軍打敗了，他無處可去，也沒有認同的對象。

失去了父母，他的夢想與行為也失去意義，吉姆為此而悲痛，此時羅林斯拉住了他，還打了他。醫生把他擁進自己的懷裡，告訴他別想太多。他的白袍、他們的姿態，以及周遭的大火，再度準確地構成了《亂世佳人》的海報。當戰爭結束時，這是第一個表現真正憐憫的姿態，也讓吉姆開始恢復舊的身分認同（「我將被愛」）。這個自我指涉的電影意象，需要觀眾再度同時疏離又投入，也就是願意在注意此刻當下，同步進行解讀。重建《亂世佳人》海報的畫面，簡明地指出吉姆對羅林斯醫生的英雄崇拜以及救贖感，卻也打破了認同作用。在吉姆試圖投降時，這張海報對吉姆而言並不具意義，他也不可能認知到海報與目前他們倆的動作在視覺上的相似性，這得仰賴攝影機的安排，換句話說，就是觀眾的觀點。

## 「我的光」

吉姆跟著一個戰俘，蹣跚地離開戰俘營，戰俘背著用燈與鏡子裝飾的帆布包，他把裝著被俘期間獲得財物的行李箱丟進河裡；在最後的鏡頭它再度出現，在棺材之間載浮載沉。現在他配戴著四個閃亮的身分標籤，各代表先前四個主體位置。幻象已毀滅，在此餘生的旅程讓他穿過天國之門：一座由數百隻白鴿組成的裝飾性拱門，翅膀將陽光切分為錯綜複雜的光束，象徵性地將他對和平的渴望與支撐他的飛行夢想合而為一，與小說中的水泥隧道形成對比。[22] 這座大門預示了怪誕的天國景象：一個裝滿沒收財物的體育館，吉姆從小就熟悉這些東西——傢俱、

繪畫、雕像，還有吉姆曾向充滿懷疑的貝西承諾過的水晶吊燈與白色鋼琴，甚至還有帕克轎車與其有翅膀的吉祥物——就像《大國民》的仙納度（Xanadu）豪宅，也像《蝗蟲之日》（*The Day of the Locust*, 1939；電影於1975年上映）、《最後大亨》（*The Last Tycoon*, 1941；電影於1976上映）之類的好萊塢小說裡所描述的超現實片廠。我們透過吉姆的眼睛（受到慾望與多年匱乏的影響）觀看：一切似乎都新得發亮。

　　吉姆獨自留下來照護維克多太太。一陣強光之後，光波往天空散發，他認為這是她的靈魂在上升；稍後他才知道「我的光」是原子彈。瀰漫的光亮表示了另一個令人安慰的影像與另一個慾望，這個他以為是他開啟的戰爭結束了。安德魯・高登注意到，這場戲（以及稍早他把日本軍官誤認為母親那場戲）都以畫面「發光變白」作結，就像《第三類接觸》的開場，實際上就是讓銀幕發亮，所以我們是看著銀幕，而不是透過銀幕看劇情世界。[23]高登也觀察到，這裡的音軌有「怪異的叮噹聲」，[24]之前詹姆士在床上抬頭看著模型飛機時也能聽見。真實的音源是搖擺的吊燈，但這個音效也溫和地召喚了伴隨慾望的「太陽風」，此處可能是詹姆士在失去所有的父母代理人後（貝西、醫生、日本人、他的模型飛機，現在則是維克多太太），無意識中想要死亡的慾望。

　　回到戰俘營後，吉姆面對另一個自我（日本軍校生，他也一樣孤身一人），不再抱持錯誤的野心，他並未成功執行神風特攻任務，也沒有勇氣切腹，而他的國家現在戰敗了。這兩人從分隔他們的歷史連結中解放出來，正要共享一顆芒果時，貝西與他的「地獄駕駛」們駕車（車門上漆著太陽標誌）撞進一面火牆，現在他們可以實現被電影所啟發的幻想。他以為男孩舉起刀子要砍吉姆的頭，其中一人開槍打那個日本男孩，吉姆憤怒地攻擊那個人，然後像胚胎般蜷縮身體。突然間吉姆大叫，原子彈「就像神在拍照！」過去是無神論者的他，認知到他的主觀視野被完整地證實：神聖的上帝提供了全面的觀點，其中一切都有了道理。他回憶起在醫院時，他按摩一個死去的病患的冠狀動脈，直到

血液流動刺激眼睛轉動為止，現在他自稱具有賦予生命的能力（就像導演與觀眾一樣，若是沒有他們，電影就不存在）。他驚奇地看著自己的雙手，在反射的太陽光前張開發亮的手指。逆光廣角特寫鏡頭讓他的頭相對變大，令人想起《二〇〇一太空漫遊》中那個未出生的小孩。他表示：「我可以讓所有人復活！」然後反覆搥打日本男孩的胸口。在吉姆自我欺騙的高潮，史匹柏透過由下往上仰拍太陽，將光亮療療效力的信念與電影做連結──電影這個夢的機器，只需有信念就可滿足慾望。吉姆交替遮住刺眼的光線，並加快交替的節奏，讓太陽產生放映機般的閃爍光束。他看到年幼的自己，取代了他試著救活的屍體，這是絕望地企圖讓敘事收尾，將一切回復到原本的狀態！然後貝西抓住他，兩人滾進爛泥溝渠裡。

在象徵的層面上，重生確實發生了。貝西在水中擁抱吉姆，反諷地暗示了吉姆無法行使奇蹟之後接受洗禮。他與貝西都不再有妄想，兩人意識到戰爭已經結束了，他再度變回詹姆士。卸下肩上的責任，撕下了身分認同的標籤，退化回愉快的童年，從一個美國人手中接過賀喜巧克力棒；在他之前化身為榮譽美國人時，開玩笑地拿配給食品給英國兒童。他在室內騎腳踏車，穿過無人的營區，食物像天賜食糧般穿過屋頂掉下來，此時的配樂中，有他小時候的聲音唱著「哈利路亞」！罐頭在光雨中往下爆開（貝西說這是「電冰箱從天而降」，顯然令人想起先前這個做為安全象徵的家電）。最後他跑向一個下巴寬厚的美國將軍，然後投降。在吉姆給將軍一罐牛奶（伊底帕斯順從的換喻標記）時，這個意象仍持續著，將軍喝著牛奶，從他臉上的表情可以看出這一點。向父權投降，反諷地使他得以回到母親的身邊。

家庭團圓是典型的史匹柏結局，主角回到他真正的心靈或情感之家，本片則發生在一間大溫室，周遭全被光所圍繞。這個古怪的選擇可以說得通，因為玻璃被抹上白色顏料暗示這是早年的電影片廠；[25]更精確地說，這個建築物很像法國導演梅里葉（Georges Méliès）在蒙特赫

耳（Montreuil）的攝影棚。吉姆的第一個本能，是去檢查母親的指甲、牙齒與頭髮，這反映出他在奴隸市場的經驗，也反映出他對她亮麗的外表不敢置信，不相信可以觸摸到她。確定她適合扮演他希望她扮演的角色，在確定她是真實的之後，他才接受她的擁抱，第一次閉上雙眼，退化回想像界，然後電影結束。

過去渴望戰爭（被電影表達成令人興奮的事件）的男孩，已經從四種觀點體驗到戰爭的真相，並學到真正的參與者和銀幕英雄不一樣，在面對天地不仁時通常是無能為力的。然而，只要他保持在觀眾的位置，遠離真實，他就能體驗到控制的幻覺，也就是電影窺視癖的特質。

史匹柏讓行為與角色平行對照，透過電影典故與光的意象將兩者連結起來，這些手法是小說裡沒有的。我的解釋有賴於導演如何呈現他的素材，而非外顯的內容或對話，而且絕不是從內容或對話將本片貶低為慣見的，甚至是單純的線性敘事。

艾柯理所當然地認為，「在《法櫃奇兵》或印第安納‧瓊斯裡找尋對原型角色的引用，在符號學上是無趣的……符號學家能在其中找到的東西，正是導演刻意要放在那裡的。」[26]《太陽帝國》有些不同。雖然史匹柏有時允許電影頑童放縱一下，例如在一個群眾鏡頭的背景裡，一架墜毀的轟炸機的尾翼被拖過去，這是幽默地指涉《大白鯊》，但大多數典故都不是無的放矢。史匹柏知道，觀眾與導演達成了協議，銀幕上的影片分享了夢想與信念，可提供一個對電影機制的連貫展示。我無意說史匹柏意識到梅茲等人的晦澀理論。然而，如果這理論是有效的，那麼一部關於電影視界的影片與理論若合符節，應該不令人意外。相對地，對這些議題的投入——顯然被刻意與密切地控制，若非如此，與小說不同之處便無從解釋——應該可以挽救史匹柏的作品免受耽溺與輕佻的指控（這兩項罪名經常被拿來譴責他的作品）。

《太陽帝國》充滿了光，也由光所創造，電影景框與人類想像所圍成的空間：即是電影本身。∎

Chapter **12**

# 聖戰奇兵
### 追逐場景的切換

Steven Spielberg

因為《紫色姊妹花》遭到劣評，《太陽帝國》的票房也不理想，美國電視網又停播《史匹柏的驚人故事》（*Spielberg's Amazing Stories*），於是接下來的《聖戰奇兵》又回歸取悅大眾的動作電影，而史匹柏已經成為這類電影的同義詞。這部耗資三千六百萬的電影，吸引了映演業者投下前所未見的四千萬訂金（不能退費），甚至在上映前就幾乎保證獲利。[1]史匹柏與盧卡斯的名氣，再加上當時最紅的三個明星擔綱演出：史恩‧康納萊、哈里遜‧福特、瑞凡‧費尼克斯（River Phoenix），這只是勝利方程式的一部分。影片再度放進《法櫃奇兵》的元素，包括布羅帝與薩拉這兩個角色，後者顯然已變得能幹且具英雄氣慨。在政治上則進一步謹慎處理，包括再度用納粹（而不是非歐洲人）當壞人，而且女主角既強悍又能幹，儘管最終她仍是叛徒。第一個上映週末賺進四千六百九十萬，被誇為影史最高紀錄，因此吸引了更多觀眾。但很少人提及本片其實有兩千三百二十七個拷貝同時上映，票價也漲了半美元。[2]

根據報導，史匹柏是想彌補《魔宮傳奇》的不足，他表示該片「並非我驕傲的時刻之一」，並堅稱該片中「沒有一絲我個人的情感」。[3]他拍《聖戰奇兵》並非完全是出自財政上的理由，「我可以拍一堆爛片，而在一段時間內還是有人會投資」，一般認為他導演《聖戰奇兵》是為了履行他與盧卡斯的協議：如果《法櫃奇兵》成功的話，就要拍三部曲。[4]如果《魔宮傳奇》技巧高超，但是濫情且輕率地冒犯非白種男性族群，而且犬儒又空洞，那麼《聖戰奇兵》就是比較個人的作品。當時他同時在發展《直到永遠》、《虎克船長》與《辛德勒的名單》等長期計畫，因此史匹柏拍《聖戰奇兵》是出於個人選擇，而非商業需要。

最後成果雖然得來全不費功夫，卻保有讓《聖戰奇兵》開場出類拔萃的機智、多元技巧與幽默，但之後就只是偶有佳句。本片與前兩集相較，角色刻畫與人物關係更為複雜，為喜劇與動作創造了戲劇的基礎。最後騎馬迎向落日的鏡頭是史上最長的，它是個深情的告別，結束的不

僅是導演生涯的一個章節，也是一部尊重觀眾與題材的電影（也具有商業鉅片的價值）。

## 為好萊塢歡呼

這一次，片頭派拉蒙的標誌溶入紀念碑谷（Monument Valley），這是約翰·福特西部片的典型場景。非劇情世界的吟唱、鼓聲與叢林的音效，是為了讓人想起《法櫃奇兵》的開場，再加上實景鏡頭被加上過多纏結的植被，嘲仿了福特對地理的鬆散處理（《驛馬車》〔1939〕反覆地橫越紀念碑谷），並建立了僅存於電影中的環境，當初《魔宮傳奇》並沒做到這一點，導致影評將它與真正的印度連結起來。一隊戴著遊騎兵帽的人騎著馬，再度讓人想起西部片，即便音樂與奇幻的岩石地形令人想起《阿拉伯的勞倫斯》。第一個明顯的玩笑是讓觀眾發覺這些人是舊時的童子軍，成人觀眾可能會認出這是出自《懸岩上的野餐》（*Picnic at Hanging Rock*, 1975）與《印度之旅》（這些男孩被警告：「這裡的某些通道可能綿延數英哩。」）的典故而獲得樂趣。

影片輕鬆且具有典型的史匹柏特色，剪接至被銘刻的觀眾身分場景，並繼續炫耀文本性與互文性的關係。引用西部片元素這個最歷久彌新的類型，西部片也演變成追逐電影的美國特色版，這強調出瓊斯這個角色在電影史上的出處。兩個男孩偷偷地觀看景框外發生的事件，該事件發出的光照亮了他們的臉。當攝影機移向他們凝視的客體，發生了二次認同作用：一個穿戴皮夾克與軟呢帽的男人，正指揮著工人開挖寶藏。當這些工人（像《法櫃奇兵》開場跟著瓊斯的那些工人一樣不可靠）開心地歡呼大家要發財了，攝影機透露這個人不是由哈里遜·福特扮演，而是一個長得像史匹柏（瓊斯的創造者）的演員。電影通篇都是父親身分的主題在迴響，這個主題也與前兩部電影相互呼應。不管這個角色外型像史匹柏或瓊斯，重點當然是他是個傭兵。

「印第，印第。」其中一個男孩輕聲叫，不是對下面那個男人，而是對他的同伴講話，出現了出青少年時的瓊斯，早熟的考古學家，此時字幕確定了時空：「猶他州，一九一二年」。瓊斯堅稱這件古物屬於博物館，展現出他性格上無私的決心，尚未被後來的「財富與光榮」所腐化。他還是天生的領導者，對同伴下指令，與童軍格言「有備無患」相反，他已經展現了隨機應變的天分；當同伴問他要怎麼做時，他回答：「我不知道，但我會想到辦法的。」在這個伊甸園般的電影想像界，他尚未失去純真，也還沒出現他唯一的弱點，他空手抓起一條響尾蛇說：「只不過是條蛇。」

瓊斯以週末影集的傳統方式，吹哨子呼喚他的愛馬，但當他站在露出地面的岩石，想跳到馬背上卻失敗了。他的對手卻成功地完成這個動作，叫來一輛卡車與一輛汽車，突顯出少年瓊斯與這個更能幹的第二自我之間的相似性。接下來的追逐場面模仿西部默片與喜劇。瓊斯的同伴——演職員表中列名為洛斯可（Roscoe）——被他派去求救，他的名字很像「胖子」洛斯可·雅巴克（Roscoe Arbuckle），他所涉入的一九二〇年代性醜聞，標示了好萊塢純真年代的結束，並促使電檢制度（Production Code）的實施。他的童軍制服尤其諷刺，因為童軍運動對性意識有恐懼症（早期的手冊建議沖冷水澡以壓抑性慾，這事相當有名）。

瓊斯發現身處難以置信的馬戲團火車上，這令人想起《戲王之王》（*The Greatest Show on Earth*, 1952），在訪問中，史匹柏讚揚這部電影是他第一個電影經驗，[5]以及《小飛象》。在載有鱷魚、犀牛與無數蛇的車廂之間，進行著一場令人屏息的追逐，一尾顯然像陽具的蟒蛇在瓊斯雙腿間豎起尾部，令他摔進底下的蛇堆，他又尖叫又恐慌。之後在一對一打鬥中，瓊斯被壓在帆布篷頂上，一頭憤怒的犀牛用角刺穿他雙腿間的帆布。他成年後對蛇的恐懼，與閹割焦慮密不可分（即便是開玩笑及刻意如此處理），起因是反抗一個具有威脅性的父親角色。這一刻令

《聖戰奇兵》：《火車大劫案》（*The Great Train Robbery*）加《小飛象》的馬戲團火車。

人想起《魔宮傳奇》中，薇莉將他的外表比做獅子馴獸師。他突然發現臉部受傷了，這正是哈里遜·福特（成年的瓊斯）臉部的傷痕由來。他（對父權投降）接受了敵人的協助（敵人用馬鞭把他拉到安全之處），這個肉體的疤痕，強調了這個事件形塑了瓊斯的人格。

瓊斯再度逃跑，結果被包圍而躲在大箱子裡。當壞人走進行李車廂時，這個箱子垮了，原來它是魔術師的道具，而瓊斯已經消失無蹤。看起來這是一鏡到底的鏡頭（應該是中途暫停攝影機後再開機），這個簡單又純粹的電影幻象，是對梅里葉這位奇幻／特效先驅的致敬，而史匹柏是他最知名的繼承人。

瓊斯脫逃時，一個特寫顯現出他對手的敬佩之意。這個男孩大喊「爸！爸！」尋求保護，他回家之後卻遇到父親（痛恨被打擾）威嚴地舉手要他住嘴。瓊斯的實地冒險與父親理智的鎮靜成對比。這場戲只拍到父親的雙手，以強調他的冷漠（也很實際地避免了如何讓康納萊看起來年輕三十歲的難題）。他命令兒子：「從一數到二十，用希臘文。」好讓兒子冷靜，也敷衍了兒子。

同樣地，一個貪腐的警長（另一個負面的父權者）帶著壞人進瓊

斯家，並帶走他之前拚命保護的十字架，讓這件古物賣給一個穿白西裝的中年男人（令人想起貝洛），壞人們比起景框外的父親更顯眼。「小子，今天你輸了。」瓊斯的成人第二自我評論說，「但這並不代表你得喜歡這個結果。」他把帽子放在少年瓊斯的頭上，同時間印第安納·瓊斯的主題音樂旋律響起。由此他將盜墓者的身分傳承給瓊斯，與他從父親繼承（稍後我們如此推論）而來的花呢西裝、戴眼鏡的學者形象（以及學術成就與獨立）相反。

## 為什麼有數個父親？

斯拉維·紀傑克（Slavoj Zizek）認為，黑色電影裡的致命女人是男性的幻想，體現了普世性的腐敗。她的魅力通常會讓男主角與紀傑克所稱的「可憎的父親」產生衝突，他是「過度在場的父親」，權力強大、殘酷又無所不知。[6]這與傳統的父親相左，傳統的父親伸張權威，不是實際上展現權力，而是在象徵的層面上，從缺席的位置，以「潛在的權力威脅」來伸張權威，因此律法才得以不受質疑地被接受。[7]

《聖戰奇兵》的多重混和特質，含有與紀傑克論點一致的黑色電影元素。影片剪接至多年後，一艘船正在夜間風暴中掙扎，瓊斯為了博物館從同一個白西裝男人手中，搶救回同一件十字架，他被毆打，下巴再度流血；敘事強調了他秉持理想主義反叛父權腐敗的連貫性。當這艘船下沉時，收藏家被擊敗，他的帽子在前景漂浮，突顯出象徵性的閹割。在大學的喜劇插曲中，布羅帝這位無能的象徵父親再度出場。這也顯現出瓊斯自己還沒準備好接受父權的責任：他權威性十足的授課讓男女學生如癡如狂，然後他與一個學生交換愛慕的眼神，接著在他兼作鍋爐間的辦公室裡（顯然他的職位較低），他得從窗戶逃脫，以逃避一群作業還未讓他批改的學生。在戶外的陽光裡，幽靈般的人物觀察著瓊斯，他們對他示意，然後圍住他。

瓊斯表面上是被綁架，其實是溫文儒雅的唐諾凡（Donovan，Julian Glover飾）先生（一個富有的古董收藏家與博物館贊助者）派了人去接瓊斯。彬彬有禮的莊重外貌下，隱藏了邪惡的活動。就像《北西北》的詹姆斯‧梅森（James Mason）與《國防大機密》裡的高佛瑞‧提利（Godfrey Tearle），唐諾凡在宴會中另闢一室，以誇張的殷勤與男主角談事情，導致他的妻子來抱怨他怠慢了賓客。除了強化掩蓋腐敗的常態之外，妻子的在場將家庭關係銘刻到文本，因此使得唐諾凡與瓊斯的關係儼然帶有父權性質。

　　唐諾凡像雇用偵探請瓊斯去調查另一個研究員（受聘去找聖杯的下落）的失蹤事件，此時的敘事產生了一個黑色電影的轉折情節，原來這個研究員就是瓊斯的父親瓊斯教授。瓊斯聽到父親的名字退縮了一下。他就像《火車怪客》中想殺害父母的布魯諾一樣緊張，他描述父親是「中世紀文學老師，學生不希望遇到的那種老師」。然而，接受這個委託之後，他拿起在整場戲中一直置於前景的帽子；回到父親的房子時，他的影子拖到他面前的門上，暗示他們身分雖相同但仍有歧異的關係，而他的超我則催促他履行責任。

　　瓊斯與親生父親疏遠（父親在實際上與情感上都缺席），強而有力且在場的父親引發了此敘事，而親生父親是敘事中的失落的物件，所以親生父親等同於原型的聖杯。最終，這段旅程讓瓊斯與父親和解，並融入了象徵界，呈現這一點的方式是在片末的鏡頭裡，讓瓊斯與父親、布羅帝及薩拉建立男性情誼。然而這段旅程一開始就讓瓊斯遇上致命女人艾爾莎‧史耐德（Elsa Schneider，Alison Doody飾）博士。她設陷阱引他遇上極度可憎的父親：他與希特勒（不自在地）面對面碰面了。這段旅程也導致另一個可憎父親的象徵性挫敗，唐諾凡自私地追求永生（反常的長壽與存在的堅持），聖杯（天父的換喻）毀滅了他，這是他背叛瓊斯與國家的懲罰。

　　雖然唯一的女主角艾爾莎是叛徒，並因叛國而遭受懲罰，本片的憎

女情結（如黑色電影）是在結構上運作，而非在角色的塑造上。在初次會面與他們做愛時，她的言語機鋒與瓊斯不相上下。在威尼斯的地下墓穴，艾爾莎甚至主動走在瓊斯之前。當他們遇上數千隻蝙蝠與大火時，她保持冷靜，遭難的程度也與瓊斯相仿。她主動且高明地駕駛快艇，穿梭在運河與碼頭間高速追逐，最終救了瓊斯。然而她那致命美人的角色還是很明顯，瓊斯觀察到，「自從遇到你之後，我差點被火燒死、溺死、被切碎變成魚餌。」圖書館那場戲，瓊斯用鐵棒敲碎大理石板，他採取與圖書館員在書上蓋章的動作同步敲擊以分散注意力，這是以喜劇誇張手法引用現代復古黑色電影《唐人街》（*Chinatown*, 1974），男主角用咳嗽掩蓋他從圖書館的報紙上撕下一角的聲音。波蘭斯基的敘事導向一個極度在場的可憎父親，以及超越主角想像的性糾葛，而瓊斯的敘事也是如此，不過調子比較輕快。

## 「請別這麼叫我」

抵達薩爾斯堡（Salzburg）的城堡時（一個假得誇張的合成鏡頭），瓊斯像個童軍或盡責的兒子，戴著與他的冒險家服飾不搭的領結。當艾爾莎問他有何計畫時，他不改本性地回答：「我會想到辦法的。」他的解決方法，是與她交換帽子，就此尚未揭露的性政治來說別具意義。他穿戴貝雷帽與防水外套進入城堡，扮成挑剔的蘇格蘭人，瓊斯無意識地嘲仿了他的父親（而本片可能也有意嘲仿康納萊扮演美國人的演出）。當瓊斯在堡內探索時（影子時常伴隨著他），閃電與雷聲以歌德式的恐懼預示了他與父親的相遇，這比身處納粹要塞更令人不安。瓊斯用馬鞭在空中盪過院子，勇敢地撞進一扇封閉的窗戶，一派輕鬆地告訴艾爾莎：「這是小孩子把戲。」接著卻被一個花瓶擊中頭部。然後他的父親在低角度的特寫鏡頭中出現（與瓊斯在《法櫃奇兵》中登場的方式相仿），用一個字打擊他的自信：

「小瓊斯？」

「是，父親！」

「小瓊斯！」

「請別這麼叫我。」

　　教授只在乎那個打碎的古董，卻不管瓊斯的頭。而後者重新振作，他心中的伊底帕斯對立被撩起。他表示這個花瓶是贗品，用他的考古學知識壓制父親的權威。

　　教授發覺瓊斯是因為他的聖杯日誌才找到他的，他把收起來的雨傘插進他公事包的頂端——這毫無疑問是佛洛伊德的象徵！光從瓊斯身後的窗戶打在父親的身上，他們和解了。兩個人都很得意，以尊重取代敵意，他們互相褒獎，「小瓊斯，你成功了！」「不，爸，是你成功了，四十年的苦心沒有白費。」瓊斯繼續說下去，像個回憶冒險歷程的男孩，但在他誇耀他的英勇的同時，卻看到他恐懼的事物，「爸，有老鼠！大老鼠！」

　　選用康納萊飾演教授有很豐富的暗示意義。他過去演出的詹姆斯・龐德，就像牛仔角色是瓊斯的前身，瓊斯和龐德一樣「性好女色，反諷地在壓力下可以毫不準備，並且能『臨場隨機應變』」。[8]（史匹柏曾想與康納萊合作一部〇〇七電影，但被阻撓；此系列電影只用英國導演。[9]）《聖戰奇兵》的快艇追逐戲非常像〇〇七電影的段落。在此脈絡裡，很少人知道康納萊在《大戰巴墟卡》（*The Man Who Would Be King*, 1975）中，曾扮演一個無道德感的冒險家，依自己的規則過活，追求瓊斯所稱的「財富與光榮」。這部史詩電影改編自吉卜林（Rudyard Kipling）的殖民地故事，背景在壯觀的喜馬拉雅山脈（實際上在摩洛哥與法國拍攝），它顯然是印第安納・瓊斯系列的原型。舉例來說，該片有一座令人昏眩的繩橋被切斷；擁擠的印度市集裡有玩蛇人、巫師與苦行僧（如同《魔宮傳奇》）；還有第三世界民眾喧鬧地要求白人主角

來領導他們。故事中也充滿無價之寶,劇情同樣涉及玄奧的超能力與知識,片中兩位反英雄,吉卜林(也參演一角)與喜馬拉雅僧人,發現彼此有共濟會的關係,僧人們發現他們的儀式封印是亞歷山大大帝的封印,然後捲入自己的神話以印證古老的命運。顯然在《魔宮傳奇》裡,村民們預期瓊斯的來臨跟這段情節很像,而《聖戰奇兵》的聖杯傳奇也一樣。

當一個納粹進來時,和諧的氣氛被破壞了。他叫喚瓊斯博士,父親與兒子同時回應。瓊斯教授的眼鏡上反光一閃(隱喻地銘刻了反映兩人各自慾望的意義),父子開始因瓊斯把日誌帶來而口角,父親說自己「應該把日誌寄給馬克斯兄弟」。[10]

本片的海報上說:「戴帽子的男人回來了!這一次還帶了老爸!」伊索波(Easthope)分析了海報,注意到「帽子」(hat)與老爸(dad)的諧音,強調了帽子的陽具意涵。海報上瓊斯驕傲地看著觀者,他父親站在背後看著他,神情既驕傲又懷疑,也點出本片隱含的兩代對抗,取代了原本的大眾英雄詹姆斯·龐德的地位。[11]當瓊斯的父親叫他「小瓊斯」時,是壓垮駱駝的最後一根稻草,否認了瓊斯的父權地位與名字的自主權,此時瓊斯搶過警衛的機關槍,在陽具力量(phallic potency)的盛怒中殺了三個納粹:「別再叫我小瓊斯!」

一個納粹拿槍指著艾爾莎的頭,但老瓊斯堅稱她也是納粹,此時瓊斯必須在這個女人與父親之間做抉擇,讓伊底帕斯的主題更為複雜。瓊斯放下武器,不知不覺地接受這個女騙子的閹割,他讓艾爾莎拿走日誌(象徵秩序的表徵,代表了真正的父子和解後神聖的信任)。老瓊斯被問到如何察覺艾爾莎的真面目,他說:「她會說夢話。」她替代了明顯缺席的親生母親,強化了亂倫的弦外之音;父親與兒子曾分享她,但她仍是可憎父親的「所有品」。兩人都被騙了,他們打平了,父親沒被叛逆的兒子打敗,兒子也未向父親的律法投降。兩人共同面對打敗可憎父親並為天父效力的挑戰,讓伊底帕斯衝突(被呈現得比較像兄弟對

抗）得以昇華。稍後，瓊斯抗議說，「這很可恥，你都老到可以當她的父……她的祖父了。」他無法表達他原本的想法，暗示他否認這其中的言外之意。接下來的對話，「我跟任何男人都一樣。」再度強調了兩人之間的平等。

自此之後，女人退場，影片輕鬆地處理父子關係。父子彼此接受互相依賴。瓊斯長篇大論稱讚布羅帝具有變色龍的本領，又會多國語言，接著在交叉剪接中顯現瓊斯這位代理父親，穿戴著白西裝與巴拿馬帽，在中東群眾中漫無目的亂走，到處請託：「有人會講英文嗎？」最後穿戴黑衣墨鏡、帶德國口音、顯然是納粹的人找上他，此時薩拉出現帶他脫身。原來瓊斯為了欺騙俘虜他的納粹，編出這套關於布羅帝的謊話：「有一次他還在自己的博物館裡迷路。」老瓊斯也同樣無能，因此對男主角並未造成有敵意的威脅。他跟兒子被繩索綁在一起，想用打火機燒斷繩子，打火機卻掉到地上讓整個房間燒起來；當他試著告訴瓊斯這件事：「我想告訴你一件事。」後者回答說（突顯他像父親的一面）：「爸，現在不要感傷，晚點再說吧。」此時電影變成鬧劇（slapstick）。很多笑點都出自瓊斯緊抓住公事包與雨傘（嚴肅父親權威的符號）這一點，他也扮演了前集小不點演出的天真頑皮角色。

瓊斯的蠻勇並未讓老瓊斯佩服，但他對自己造成的混亂卻渾然不覺。瓊斯駕駛雙翼飛機帶父親逃走，他警告父親十一點鐘方向有戰鬥機，老瓊斯卻低頭看錶，誤解了兒子的訊息，這也是他們關係的典型特色。當他終於弄懂以後，卻把自己飛機的尾翼給射下來。他想起查爾曼大帝的故事，用雨傘把海鷗趕進敵機的飛行路線，讓敵機遭鳥擊而墜毀，他的學者知識派上用場了。接著響起印第安納・瓊斯主題音樂的莊嚴版，然後是瓊斯的反應鏡頭，他大感佩服，感動地說不出話來。

稍後，瓊斯跳上一輛暴走的坦克，最後摔下懸崖，他的帽子掉落。老瓊斯告訴布羅帝他對父子關係疏離自責：「我從未告訴他任何事情。馬可斯，我就是還沒準備好，明明說這些話只要五分鐘就夠了。」莎

拉·哈伍德認為，一九八〇年代好萊塢電影的特色是失敗的父親。老瓊斯也符合她「怠慢」、「獨裁主義」、「缺席」的父親類別。[12]瓊斯自己爬上懸崖後，父子倆真情流露：「兒子，我以為我失去你了。」「老爸，我也是。」兩人擁抱時，接納取代了敵對。然而父親故態復萌，很快又緊抿著嘴唇，唐突地裝腔作勢說：「好，幹得不錯。」然後對疲倦又受傷的兒子發號施令：「你為什麼還坐在哪裡休息……？」當瓊斯獨自一人時，他的帽子被吹回景框飛向他，印第安納·瓊斯的主題音樂以小調演奏。父親的接納與進入象徵界可算是一場合格的勝利。

然而如同哈伍德所認為，本片與此系列前兩部相反，前兩部電影的結局都是與女主角產生戀情。艾爾莎受到懲罰後：

> 父子情誼的確認已經完全足夠，所有的女人都在半途消失。因此整個三部曲建構了對父親的追尋，起於《法櫃奇兵》，卻到了《聖戰奇兵》才獲得滿足，本片對缺席父親唯一的解決方法是完全回復父子關係，卻反而否定了其他可能的家庭關係。[13]

雷根主義家庭價值產生了母親時常缺席的電影。在一場戲裡，老瓊斯脫下帽子時，兩父子隱密地提及瓊斯的母親。兒子生氣地站在母親那邊，暗示父親的「執迷」讓母親早死。然而父親在戴上帽子之前，堅稱她一向了解他；在敘事中，他的學識使納粹失去征服世界的力量，證明他是正確的。但這場戲真正的意義，在於被壓抑事物的回歸。銘刻缺席的母親超出了敘事的必要性。最後結局無止盡地騎馬走向夕陽，是退化入想像界的陽剛幻想，否定了對母親的慾望，一種永遠不必負責的自由被偽裝為成年人的成就。「小瓊斯，你先請。」教授說。「是，父親！」兒子回答，兩人之間的摩擦消除了。女人從父子關係的平衡中被移除，淨化了男性的競爭。

## 啟示

　　最後的追逐戲，是從坦克裡的觀察口拍攝的，同時插入寬銀幕的動作畫面。在這個電影的高潮裡，這些畫面內的景框再度突顯出文本性，它荒謬地要求觀眾暫時擱置心中的疑慮。坦克要開火前，瓊斯把一塊石頭塞進炮管裡，令它炸開變成一朵卡通般超現實的花朵。但是爆炸卻殺死了使用這個觀察口的炮手，就像《法櫃奇兵》裡那個攝影師，光線射進他的眼睛令他死亡。視野需要具備權力，即便影片自我貶低為高預算的查克・瓊斯[14]動畫。影片反覆讓想像界的參與及象徵界的分離交替出現（或弔詭地同時呈現），因此在思考史匹柏作品之所以受到歡迎時，不能忽略這個因素。

　　《聖戰奇兵》的這段過程，是史詩、西部片與戰爭片的混合恣仿，並向陪伴史匹柏長大的一九五〇年代電影致敬。馬修・鮑許（Matthew Bouch）解釋，「宣揚寬銀幕……強調寫實逼真、科技進步、金碧輝煌，尤其分享戲劇性的動作，或至少強化身歷其境的感受。」[15]他注意到，《西部開拓史》（*How the West Was Won*, 1956）的預告片，承諾觀眾可「與印地安人共騎」，以及「新藝拉瑪體（Cinerama）的超面向魔術，讓你宛如身處影片中」。[16]（注意《魔宮傳奇》中礦坑的追逐戲鮮明地體現了《這是新藝拉瑪體》〔*This Is Cinerama*, 1956〕預告片中所強調的雲霄飛車幽靈之旅〔phantom ride〕。史匹柏的角色如尼利與吉姆，將自己置身於「電影裡」。）鮑許引用《十誡》（*The Ten Commandments*, 1956）的宣傳口號，「看過本片的人……將在摩西走過的土地上進行朝聖之旅。」他接著說：「在這個宣傳中，電影跨越了感官的臨界點，創造了虛擬真實……奇幻或聖經題材強調了這種超凡的力量，這類題材本身就不是觀眾能體驗到的真實。」[17]

　　於是想像的符徵獲得了一致性。但被承諾的愉悅暗示了奇觀、對沉浸入幻覺的意識，以及對特效的驚訝；換句話說，在面對其他愉悅

活動的競爭時，重新突顯電影的核心特質。像早期的喜劇，如《鄉巴佬首度看電影》（*The Countryman's First Sight of the Animated Pictures*, 1901）及《賈許大叔看電影秀》（*Uncle Josh at the Moving Picture Show*, 1902），在相信與懷疑之間的張力，一直都是電影這個媒介的特質。

當瓊斯即將找到聖杯，遇上一道深淵時，鮑許適切地給了評論。瓊斯回憶起父親日誌裡神聖經文的翻譯，他絕望地哀嘆：「抱持信念跳出去！」唐諾凡令老瓊斯身受重傷，瓊斯知道聖杯是救父親唯一的希望，他直覺地踏上一座被偽裝到幾乎看不見的橋：

> 信念讓他察覺到這座橋。他必須拋掉某種現實的意識型態觀念，並在擬態（mimesis）的過程中以信念取代：創造者有能力打造一座看起來就像無底深淵的橋。他一定相信聖杯「魔幻的」良善本質，才想得到將橋樑以深淵的樣貌呈現。於是這座橋真實地呈現：它「純正」（真實）本質的再現。因此，印第安納・瓊斯變成觀眾的一分子，他經驗到同樣的具體化（reification）過程。[18]

「信念」讓瓊斯能夠挑選到真正的聖杯，「信念」對解決敘事來說是必須的。同時間，交叉剪接他亟於拯救的父親，瓊斯再度置於兒童的位置，呼應易受騙的觀眾心理退化作用。雖然父子倆無法聞問，卻可以同步說講，父子雙重而明顯的心靈感應，強化了這個概念。就像史匹柏作品中其他類似的關係——艾略特與E.T.、吉姆與軍校生——心靈感應透過銘刻進劇情世界內的視線傳遞，增強了觀眾的參與。當瓊斯問教授他在追尋過程中發現了什麼，他（與「從未真正相信」因而死亡的艾爾莎相反）答道：「啟示。」這描述的不僅是這位追尋者最終的心靈狀態，也刻畫了電影的物質基礎，在史匹柏的主題與場面調度中被突顯出來。∎

# 直到永遠

點燃心中的愛火

Steven Spielberg

《**直**到永遠》引起大多是平淡、也有些是「惡毒」的評論，[1]最後顯示它還算成功，美國國內票房為四千三百萬美元，全球票房為七千七百一十萬，製作預算為二千九百五十萬。[2]環球公司在新董事長湯姆·波拉克（Tom Pollock）上任後，與史匹柏簽下五部電影合約，本片是第一部。波拉克是盧卡斯的律師，他曾斡旋過《法櫃奇兵》的利潤分配條款。《直到永遠》公然被導演及演員否認是自己的作品，而獲得媒體得報導。多數人批評本片有倫敦皇家表演會（London Royal Command Performance）的風格，雖然這也許是因為好萊塢的權謀，而非對本片的評論。也許瘋狂的卡通化元素，以及沉溺迷戀的舊軍用飛機，策略性地與史匹柏相對上失敗的作品拉開距離（立刻可想起《一九四一》與《太陽帝國》令人失望的表現與不舒服的輿論反應）。《直到永遠》與惡名昭彰的《一九四一》不同的是，它通常被視為是史匹柏拋到腦後的電影而被一筆勾銷。[3]

評論者時常嘲諷史匹柏是彼得潘，不會拍成人主題或情感的戲劇。「大多影評對奇幻古怪的東西反感」，至少有三家英國大報將《直到永遠》比喻為棉花糖。[4]其他影評受到片中充滿陽光的小麥田場景影響，毫無顧忌地提出雙關語，例如《週日電訊報》（*Sunday Telegraph*）的標題：「玉米淹到赫本的膝蓋」（corn，譯註：亦有陳腔濫調之意）。[5]

本片大致上為《名叫喬的傢伙》（*A Guy Named Joe*，這部弗萊明一九四三年的電影，曾在《鬼哭神號》裡的電視上出現）的改編，多年來史匹柏一直想改編這部舊片，但在藝術與商業層面都有其困難。故事的核心難題是在愛人突然死亡之後得「放手」，主題是承受責任且不辜負別人英雄式的犧牲（這後來成為《拯救雷恩大兵》的戲劇前提），雖然這些是戰時集體經驗不可或缺的一部分，在現在卻沒有共鳴。如同《時人》（*People*）雜誌的羅夫·諾瓦克（Ralph Novak）所說的：

> 《名叫喬的傢伙》回應了最特定的需求。二次世界大戰時，青

春戀情如此脆弱，對慰藉性的幻覺需求如此強烈，該片有現成的觀眾。這些美國人如果不是比我們更天真，至少更願意擱置他們的犬儒主義。[6]

《紐約客》（*New Yorker*）雜誌影評人寶琳・凱爾（Pauline Kael）注意到性方面令人尷尬的古怪之處：「現在史匹柏不再是十二歲了，為所愛卻分離的女孩牽紅線，讓她跟另一個男人在一起，他不覺得這個概念噁心嗎？」[7]然而，本片還有更多風險。貝斯特暫時偏離對《直到永遠》的通俗精神分析，將本片視為處理史匹柏的婚姻問題與他和荷莉・杭特（Holly Hunter）的關係，並切題地引用詹姆斯・艾吉（James Agee）評論《名叫喬的傢伙》的影評。問題在於一九四〇年代的海斯電影法條（Hays Code）所禁止、而史匹柏在較寬容的年代所掩蓋的東西：「無論（朵琳達）〔Dorinda〕是否真的與（泰德）〔Ted〕關係冷淡或打得火熱，彼得（Pete）與觀眾都不會看到這兩人可能會發生的事情。」艾吉拿喬伊思的《死者》（The Dead）與弗萊明的作品做比較：

> 因為活著的愛人嫉妒死去的男人，產生了喬伊思最好的小說之一，一個鬼魂看著活人追求並勾引他從前的愛人，對我來說似乎也同樣具有潛力……但是要拍這樣的電影，尤其是在這樣的時代，得具備非凡的品味、誠實與勇氣。[8]

被歸咎於史匹柏的限制，是此敘事不可或缺的一部分。我會在下文論證，這一點不經意地繞過精神分析所認為的在所有故事裡潛伏的主題，但在這個案例中，令人不舒服地出現在表面上。

在無意識的層面，以及其出色的技巧，在被察覺的弱點與遍及全片的風格與主題上，《直到永遠》是典型的史匹柏電影，比起多數評論所認為的更有趣、更複雜、更細膩，但也更有問題。

## 後現代恣仿或行銷混種

艾賽瑟與巴克蘭描述史匹柏是「有著徹頭徹尾的古典風格的當代電影工作者」，[9]本片像其他作品一樣，這樣的描述遭受質疑。一方面，《綜藝報》認為「如果史匹柏是好萊塢黃金年代的片廠簽約導演，就會拍出這樣的電影」。[10]另一方面，《直到永遠》以具後現代特色的方式，在整個文本中讓多義的符徵相連結，形成了瞬息萬變的意義突觸網絡，其中只有一些符徵直接支撐古典慣例的因果關係、連戲、敘事透明性與寫實主義。《紐約時報》的珍妮‧馬斯林（Janet Maslin）抱怨，「《直到永遠》充滿強烈的感傷片段，（但是）它缺少讓這些片段令人感動的親暱性。」她是依照對通俗劇的期待來判斷，而忽略了動作冒險、特效、幻想與鬧劇元素。馬斯林如此論述，「《直到永遠》塞了太多東西，如果每場戲都少一點花俏會更好。」[11]無論影片成功與否，這是將多腔調發聲變成獨白（monologized）。

一輛吉普車衝向轟炸機，令人想起二次大戰電影的「緊急升空」橋段——可是本片卻不是戰爭電影。在某種程度上，它如馬斯林所認知的是浪漫劇。但如史帝夫‧尼爾所述，這個類型欠缺特定的圖徵（iconography）。[12]尼爾也寫道，如果「類型並非僅由電影形構而成，還有觀眾帶到戲院的特定期待與假設，特定的期待與假設在觀賞過程中與電影本身產生互動」，以「提供……認知與理解」，[13]所以期待與假設乃源自他處。

在相關文本中（例如海報與媒體宣傳品），期待與假設傳達了敘事形象。影片介紹的第一句就將《直到永遠》貼上「愛情故事與冒險」的標籤。在海報、媒體宣傳品與開場演職員表統一使用的片名標準字，是以與女性電影類型相關的優雅書法呈現。海報上有一對情侶在遙遠的大火前擁抱，令人想起《亂世佳人》。這個詮釋的框架彌補了羅曼史在圖徵上的欠缺，同時針對女性與情侶行銷，並降低喜劇與空中冒險的分

量。但廣告文案所承諾的溫柔愛情故事：「他們聽不到他說話，也看不見他，但在他們需要時，他都會在那裡，即便是在他離開以後⋯⋯」也許造成了像馬斯林所感受到的那種困惑，以及之後糟糕的口碑。因為《直到永遠》苦樂參半的劇情轉折、情感克制與嚴密控制的導演手法，是玩得過火了。

影片介紹試圖將本片定位為混合類型電影，這點出了行銷多元性產品的困難（試映可能也證實了這一點）。通常三種潛在吸引力：類型、明星及（在某些案例中）知名導演，具備兩種就足以確保影片的賣點。有了史匹柏的名氣，以及杭特、瑞福斯與約翰·古德曼（John Goodman）的商業地位（更別提奧黛麗·赫本也飾演一角），就無須考慮類型，除非史匹柏的聲譽已經走下坡。此外，瑞克·阿特曼指出，[14]規模小的獨立電影公司才會以類型的角度來發想並行銷電影，因為它們必須以類型讓發行商來定位這些電影。以前是為了要配合已規畫好的檔期，例如一票兩片（double bill），現在則是得找到對的觀眾。然而，大電影公司很少用類型術語，在行銷特殊及強檔影片時，它們會強調與對手的差異。理由只是因為大片廠擁有戲院，所以保證有映演的管道。在片廠時代之後，製作與發行之間的緊密關係沒什麼改變。一九三〇年代，一票兩片很普及，大片廠會在它們的B級電影貼上類型標籤，但強檔影片絕不會這麼做，所以在新好萊塢，類似的作品，例如直接以錄影帶發行的電影，才會特別以類型來推介。因此，類型通常已經（現在仍是）被認為帶有貶義（評論者以「科幻」、「兒童」或直接用「類型」電影工作者來貶低史匹柏）。如果強檔大片被賦予特別的品質，類型電影則代表製作價值較低，且缺乏原創性。與眾人所知的常識（類型幫觀眾做選擇）相反，強檔大片（沒被貼上類型標籤）才能吸引觀眾。一九九七年的實證研究也證實，電影觀眾持續把類型當做負面指標：避開他們不喜歡的電影種類。[15]

阿特曼拿電影與其他商品做比較，以顯示類型沒有我們平常所預想

得那麼重要。[16]過去已有類似的產品，任何人都可推出滿足需求的作品來競爭。然而，要挑戰品牌領導者是很艱鉅的。成功的產品有獨一無二的品牌名聲，有些品牌的價值甚至高於它們所代表的所有實體產品。

同樣地，任何電影公司都可製作懸疑片或歌舞片。但是只有一家能保有與妮可・基嫚經紀人的特殊關係，或是已經創造出像恐怖片《半夜鬼上床》的佛萊迪（Freddy Kruger）這類流行角色，或是擁有史蒂芬・金（Steven King）小說的改編權，或知道如何執行特殊的技術程序（如ILM電影視覺特效公司〔Industrial Light and Magic〕），或是擁有可不斷重映的影片（如《教父》、《厄夜叢林》〔*The Blair Witch Project*, 1999〕），或是有深入人心的公司形象（如迪士尼），或是擁有系列電影（如《哈利波特》），或是與史匹柏簽有合約。以上這些之所以有價值，是因為別人都沒有，這些品牌標示了後續及延伸產品的品質。類型只對想要趁機撈一筆的的模仿者才重要，原創文本的製片人不願強調類型，因為它限縮了潛在的觀眾群，也讓競爭者較容易切入。然而《直到永遠》的類型化（genrification）是例外，也再次意味著史匹柏的品牌暫時失效。

《直到永遠》除了喚起一九四〇年代的一般性記憶，也喚起當年特定的互文本。《太虛幻境》（*A Matter of Life and Death*, 1946）的故事描述一個面臨厄運的飛行員，與一個無線電操作員的羅曼史，片中呈現死後世界巡禮及鬼魂重返人間。彼得的朋友艾爾認為該片的背景就像「歐洲的戰爭……老兄，就像英格蘭。除了葛倫・米勒（Glenn Miller）以外，一切都一模一樣。」他繼續提出關於電影的鮮明指涉：「這裡沒有打仗。這就是為什麼沒人會拍《愛達荷州波伊西夜間空襲》（*Night Raid to Boise, Idaho*）或《消防員拂曉出擊》（*Firemen Strike at Dawn*）。」出自《名叫喬的傢伙》的對白原封不動照搬。當年其他有關鬼魂重返人間事的電影包括《風雲人物》（*It's a Wonderful Life*）及《歡樂幽魂》（*Blithe Spirit*, 1945，裡面有〈直到永遠〉這首歌）。

《直到永遠》的過度之處之一，是彼得為艾爾的引擎滅火之後，他自己的引擎燒了起來，此時影片從喜劇－冒險轉為恐怖（他的飛機爆炸）。反諷的過度之處在於，讓死後世界變得平凡無奇，一個名叫哈普（Hap）的人，穿著白色管子編成的衣服，在一片灑滿金色光線的土地上，有綠草、樹葉與雛菊，狀似編織圖形般整齊。同一場戲裡，自覺的對話敘述透露出，劇作家湯姆‧史都帕（Tom Stoppard）雖未掛名，卻對劇本有貢獻：

> 哈普：我在哪裡？
> 彼得：時間是好玩的東西。
> 哈普：空間也很有趣。反正在你墜機後五個月內……
> 彼得：我以為之前你說是六個月。
> 哈普：對，但那是那時候。你明白吧，我把順序弄錯了。

　　在愛情故事與冒險的敘述需求之外，還有反寫實主義、卡通風格的手法：彼得首度降落時，艾爾臉上有油漬；吸入氫氣時發出像卡通的聲音；橫移鏡頭拍攝艾爾的無線電、他沉重的冷藏箱，然後從他四呎長的吸管往上拍到他，片中還有荒謬的因果關係：從故障的飛機引導車到艾爾的雪茄冒出火焰，即將成為消防員的泰德卻無法用咖啡滅火，還讓垃圾桶燒起來；受訓的飛行員開始唱歌跳舞有大量的細節，為了搭配歌詞「你一定要沖澡」，還用了紅白藍三色雨傘。

　　全片充滿了紅白藍的色調，火焰與晴朗的西部天空形成對比，傳達出生命的溫暖與死亡的冰冷。此宏觀架構在美術指導的無數細節中不規則地重複。其他因應美術的手法（超越了敘述或類型的需求），包括用對話連接的時光流逝剪接（elliptical cuts，仿自《大國民》）。在朵琳達墜落的飛機裡，一個連續的鏡頭中，水衝破擋風玻璃進了機艙，此時的特效模仿希區考克《海外特派員》（*Foreign Correspondent*, 1940）。由

電影明星扮演的角色則模仿其他電影明星——有一個差勁但可堪辨認的模仿，觀眾跟彼得及泰德一樣，不敢相信朵琳達竟無法認出這是模仿約翰‧韋恩。

影片中有一些雙重發聲的論述，如朵琳達在吃雞肉晚餐時，建議泰德「任何會飛的東西，都可以拿來吃（pick up），就算是在好餐廳裡」，在此她無心地證實了彼得談到他是怎麼遇到她的（譯註：pick up亦有搭訕之意），這強調了本片對文本性的堅持，並報答了在寫實主義範疇之外看電影的觀眾。影片也引用史匹柏其他電影的典故，包括《第三類接觸》的主題，朵琳達快速地飛去營救野火空降消防員（smokejumper）（在彼得進行致命任務之前向她示愛，她卻錯過了）；最後她把彼得留下好跟泰德過未來的人生，這個主題又重複一次。在彼得的鬼魂（同樣由扮演尼利的演員飾演）在跑道遠處的光線中消失，同一個場景也指涉了《橫衝直撞大逃亡》（機場緊急救護車輛、燈光閃亮）。這個結局令人想起《第三類接觸》的海報與《北非諜影》（彼得為了高尚的目的而拒絕朵琳達）。

弗瑞德‧菲爾（Fred Pfeil）認為主流電影中，兩個不同場景在同一個劇情時間框架裡的「時空觀」（chronotope，巴赫汀的術語[17]）是後現代的。在《直到永遠》裡，彼得存在的空間是活人角色的居所，但沒人知道他的存在。換句話說，本片符合「各空間彼此間的距離無法用地圖標示……就如態度與情感強度的差異也無法測量」。[18]史匹柏典型的時空觀（《直到永遠》亦是範例）也包含了多重典故所引發的交疊劇情世界，更延伸了這種奇想。

牽涉到類型（以及目標導向與羅曼史情節的雙重結構，這兩者是好萊塢古典主義的縮影）的廣告宣傳，幾乎無法激勵這篇解讀所內含的觀影習慣。然而，在形式慣例之外，《直到永遠》與寫實主義並沒什麼關聯，即便它像《紫色姊妹花》與《太陽帝國》一樣，超過了史匹柏名氣所累積的期待。「本片甚至避免稍微貼近寫實主義，而傾向運用電影行

話與情感，這也許是它無法真正吸引廣大觀眾的原因」。[19]

## 媒介即訊息

透過自動引用，《直到永遠》在開場顯示了一種述說（address）與偏好接收（preferred reception）的模式。一種幾乎是自給自足的笑鬧橋段，傳達極少的敘事資訊，它試圖在主文本性的層面上，讓觀眾期待與「『新好萊塢』的特定內行人笑話自我參照（或解構性邏輯）」一致；[20]更精確地說，是對史匹柏電影進行作者論解讀時會有的期待。

兩個垂釣者在山區湖邊休息，一架水上飛機朝他們的小艇降落。鏡頭壓縮了空間的深度，讓巨大的飛機逼近得令人不安。極端的視角讓螺旋槳彷彿貼著機鼻，令機頭看起來像一張臉，引擎像眼睛。正如《飛輪喋血》的卡車看起來似乎具有意識，這架具威脅性的飛機再次起飛時機頭昂起，看起來像大白鯊，確實如此，其中一個釣客在恐慌中棄船而逃，他是泰德·葛羅曼（Ted Grossman），在《大白鯊》裡扮演划船的人，除了雙腿之外全被鯊魚給吃了。[21]

拐彎抹角的典故與明星的互文性，加上奇觀與幽默（本片在任何層面都不嚴肅，含有層出不窮的內行人笑話，從明顯的到極度晦澀的都有），形成了一個後現代時刻，證明「後古典」（post-classical）的稱號確實有道理，但同時仍緊跟古典原則。後古典好萊塢最好不要被理解為奇觀重於敘事，而是「『過度的古典主義』，並不是排拒或不要古典主義，也不是古典電影中的某些契機，出現我們自己的理論或方法，直視著我們」，[22]《直到永遠》是這個論點的例證。對自我指涉性來說，這點尤其真確。風格與敘述無法區分，因為它們有相同的符號素材，但風格可被辨認，因為它的潛在效果可以被描述（若從任何其他鏡位拍攝，水上飛機就只是水上飛機），風格強化了敘事，但在本片中也同時提供了評論。

水上飛機的入侵開啟了紅白藍的色彩策略，從藍天與透徹的水面瞬間轉至森林火災。此色彩策略維持到朵琳達清出一條通往河流的路徑，以拯救大火中的野火空降消防員；接著彼得在冰涼的藍色水底放開了她，色彩的意象突顯出艾爾告訴彼得關於愛情的一番道理：「猛然大火冒出火焰把自己燃燒殆盡，什麼都沒留下。還有一種是延燒很久的火，那是大自然的燃燒方式，你以為已經燒完的時候，森林的地面摸起來仍是暖的。這是你跟朵琳達之間的那種火。」

　　一個建立場景的特寫鏡頭拍攝「吞火者」的花紋，使攝影機得以置於飛機之外；在角色與觀眾之間銘刻一面透明的銀幕，藉此強調人工性（artificiality），這雖是古老的手法（如《天使之翼》〔*Only Angels Have Wings*, 1939〕），卻建立了重要的內部規範。彼得否認看到妨礙視線的煙霧，他此時的勇敢與顯而易見的情勢形成對比；在曖昧的定位與聚焦之中，影像時有時無，偶爾照亮了空白的銀幕。與燃燒的森林交叉剪接，暗示了另一部二次大戰電影《小鹿斑比》同時存在，此時的機場就像一部戰爭片，朵琳達在景框外宣布「空中騎兵隊四分鐘之內就到了」。一架直昇機起飛，我們看到朵琳達焦慮地握住辦公桌上的麥克風，就像《太虛幻境》裡的女主角瓊恩（June），她坐在椅子上旋至前景，則是受到《大國民》啟發的登場方式。

　　整個開場段落，從鳥鳴轉為釣竿線軸，再變成吸進氦氣變聲唱出的〈啄木鳥伍迪之歌〉（The Woody Woodpecker Song），繁忙不歇，充滿典故又滑稽。彼得與朵琳達開玩笑的口角，令人想起《小報妙冤家》（*His Girl Friday*, 1940）及凱薩琳・赫本（Katharine Hepburn）與史賓塞・屈賽（Spencer Tracy）合演的喜劇，同時搭配艾爾卡通風格的拳擊講評，為影像定下節奏。彼得帶朵琳達到時尚的酒吧，變魔術般把桌巾從放滿東西的桌子上抽出來。在這瞬間，燈籠從背後映照飄動的桌巾，一個次要角色用手掌投射出一個人影，這似乎是巧合，卻是精心排演出的細節，令人想起《大國民》中蘇珊（Susan）稱主角／導演是魔術

師。當彼得拿出生日禮物時，朵琳達背後的燈表現出投射慾望的隱喻。

在彼得與朵琳達不斷的角色扮演過程中，放映機光束實現了他的慾望與她的幻想，這是彼得無法直接表達愛意的癥候，例如朵琳達點了啤酒卻要求倒在香檳杯裡。當她假裝自嘲時，放映機的光束尤其明顯，她懇求道：「告訴我你愛我，拜託拜託拜託。」他已經向艾爾承認過這個事實。這段戀情的狡詐與幻想，與劇情世界的狡詐與幻想同時發生，再度印證了史匹柏以聚焦表現角色唯我論的風格。這對情侶安靜地跳舞。彼得說：「我們沒有定情曲真糟糕。情侶都會說：『甜心，他們正在播我們的曲子』？為什麼我們不試試向樂隊打暗號？嘿，電影都是這樣演的。樂團的各位……」攝影機前推至樂團，他們正在演奏〈煙霧迷漫你的眼〉（Smoke Gets in Your Eyes）。這非常清楚地指出，不是人生如戲，而是這些角色活在電影裡。接著還有這種比喻：艾爾稱有南方口音的朵琳達是《亂世佳人》的女主角郝思嘉，然後真的將她放倒在地上。彼得拿著毛巾，好讓消防員與穿新洋裝的朵琳達跳舞之前，可以先擦洗一番。他模仿了一段一九三〇年代歌舞片中的義大利喜劇橋段，然後艾爾跳了一段熱情有勁的獨舞。接著剪接至彼得，他的白毛巾已經全黑了。朵琳達在非常激烈的探戈舞中往後仰時，配上表現伸展的非劇情卡通音效。她的幾個舞伴仍滑稽地戴著頭盔與護目鏡。這類令人不可置信之處，建構了一個蒙太奇，說明彼得不成熟地脫離了社會與情感上的現實，此時他站在陽台上往下俯瞰，面前有一盞燈，他彷彿正在導演或放映整場戲。最後，彼得第一次喊出他在人間最後的一句話（卻沒人聽見）：「朵琳達，我愛你！」此時觀眾透過旋轉的螺旋槳望著他，這個處理讓畫面產生閃爍的效果及嗡嗡的放映機音效。

彼得死後，艾爾加入朵琳達，在控制塔台一起往外看。攝影機留在外面，強調把他倆隔開的玻璃屏幕，攝影機以窺視癖的方式觀看，正如同後來彼得的觀看方式。朵琳達的頭髮飄動（符合史匹柏的太陽風母題），在溶接到煙雲與悶燒的森林時，可以聽見風聲，但這裡卻看不見

光束，這個畫面令人想起艾爾對她與彼得之間關係的評語。彼得往前漫步，吹著口哨，然後看到一頭雄鹿，加強了《小鹿斑比》的典故。

哈普拿出一條床單來幫彼得剪頭髮，因為這與朵琳達在夢中喃喃地說「剪頭髮！」有關，才不至於顯得怪異。從此以後，彼得的存在訴說的不是他的經驗，而是朵琳達的幻想，就像對失去雙親的斑比及與父母分離的小孩一樣，幻想既能慰藉又像夢魘。彼得仍維持她記憶中的樣子，在她的幻想中，他把她讓給泰德，這是她減輕移情的罪惡感所採取的合理化邏輯。這解釋了為什麼要找赫本演出，她光芒四射的背光形象，強化了本來就相當顯著的自我指涉（將本片的文本性與觀眾的主體性連結起來）。哈普拿出床單時，彼得的影子從後方投影在床單上，掩飾了跳至玉米田的剪接。透過濃縮、移轉以及對另一個赫本（Hepburn是Hap/burn的組合？）的部分代替，哈普正象徵了電影，能瞬間將敘事對象（narratee）轉移到不同的場景（彼得與朵琳達在劇情世界之間移動，觀眾也是）；另一個剪接將我們帶到機場的中心，讓敘事繼續進行。「等你學會（跟活人溝通），他們就會在腦海裡聽見你的聲音，」哈普告訴彼得，「彷彿那是他們自己的思緒。」這是對古典體系中縫合作用的適切描述。

電影的母題持續衍生。彼得繼續扮演導演，他殘酷地操弄一個快樂的清潔工，讓他看著鏡子並告訴他：「我認為你是個看起來挺蠢的傢伙。」導致他情緒波動。這個清潔工就像觀眾對銀幕上影像的自戀認同作用。比如攝影機從控制塔台外拍朵琳達時，雖然室內聲音持續著，好讓玻璃映影變成一面銀幕，其他角色透過望遠鏡窺看彼得驚險的降落，強化了這個比喻，在史匹柏模仿《搜索者》的招牌構圖中則強調了視覺；又例如彼得拿下眼鏡看著朵琳達糟透了的降落；另一個例子是在泰德走進來時，飛行學校的課程在玻璃之後進行：在彼得拜訪艾爾辦公室時，也有一面銀幕般的窗戶，表面也是光可鑑人。彼得綜合了觀眾與導演，他從外部觀察，卻越過了銀幕的界線進入了場景。他之所以介入是

為了自娛，他（無實質性的）體現了觀影的幻想支配，在學生們透過教室那面屏幕觀看時，這些被銘刻的觀眾讓我們的位置更多樣化，增加了喜劇所仰賴的社群。

對未陷入寫實心態的人來說，高難度的鏡頭（可能運用了看不見的特效）強調了文本性。有個段落的開場，橫搖拍攝遠處由左往右飛的飛機。接著一個男人帶著一台手提音響爬上土堆，鏡頭先拍音響的特寫，然後跟著男人往上升。當飛機飛越背景時，鏡頭碰上在陽傘下的艾爾。這一連串畫面似乎是一鏡到底。史匹柏的招牌升降鏡頭升高越過山峰顯現出遠處的低地，以上所述的鏡頭則是這類鏡頭的複雜變化。艾爾在陽傘遮蔭下，拿著雪茄，戴著棒球帽，坐在帆布椅上，透過無線電教導並糾正天上的飛機，顯然他被編派為導演。史匹柏必定下了相同的命令才能拍出這個鏡頭。沒跟飛行員通訊時，艾爾繼續評論他們的飛行動作（「就是這樣，漂亮，把那架大轟炸機帶到這兒來。」），他也像個投入的觀眾，或確實體現了導演對觀眾反應的期待。橫搖鏡頭與彎曲的推軌鏡頭結合在一起，協調了背景的動作與前景的反應，將奇觀與觀眾都放進景框裡。電影剪接至空中的彼得與泰德，擋風玻璃框形成內在的銀幕，強調彼得也是導演——令人想起《計程車司機》中，史柯西斯躲在車子後座指導演員——彼得輪流扮演導演與觀眾的角色，在此他管制著泰德所闖的禍（如鬧劇般）。這個橋段最後以史匹柏典型的換喻收尾，這是從艾森斯坦與大衛・連學來的間接敘述（narrational indirectness）：我們看到手提音響與冰桶被吹倒，陽傘與椅子被棄置在地平線上。

當泰德訴說愛意時，從外面穿過圍欄的光束，強調了瑞秋（Rachel）渴望他的凝視。扮演導演的彼得評論道：「你這麼做太過火了。」彼得並不知道泰德談的其實是朵琳達。當泰德抬頭看著景框外時，他的視線對到的是一架飛過鏡頭的飛機，此時太陽光直接射入鏡頭產生炫光。艾爾與空中管制員交換資訊，管制員正是朵琳達，她專注地在黑暗中觀看銀幕。下一場戲，當她百無聊賴地看著電視時，艾爾誇張

地大笑以激勵她，這個處理讓電影視覺的不同強度，與沮喪的朵琳達掃視電視產生對比。

　　稍後，鏡頭降低拍攝彼得，接著反跳至朵琳達的機艙外拍她；彼得與泰德飛遠時，再度形成了一面銀幕。泰德迫降時，攝影機從探照燈的圓形玻璃往後拉並繞圈，漂亮地將他的飛機也圈進景框中。泰德跟隨著一道光，此時在前景有個垂吊的物體在搖晃，這代表與「太陽風」有關的怪異現象（如《第三類接觸》與《E.T.外星人》一般）。當他慢慢靠近昏暗的停機棚時，燈光閃爍，配上放映機般的聲音與旋轉底片盤的聲響（其實那是風吹過排氣管的聲音）。

　　光束照亮了一個霍華・休斯（Howard Hughes）般的怪人（此人長得像這位與電影及飛行關係密切的夢想家似乎不是意外。史匹柏老早就想為休斯發展一個劇本，最後史柯西斯拍出了《神鬼玩家》〔*The Aviator*, 2004〕）。這個巫師，或該說是靈媒，可以聽見彼得說話。彼得大聲對哈普說話時，他能夠覆述，後來彼得有意識地透過這個老人對泰德說話。這是反覆出現的史匹柏母題：口譯。然而這個靈媒的覆述是選擇性的，所以彼得無意中說服泰德回去找朵琳達。這個情境令人想起《李雅娜》（*Lianna*, 1983）裡呈現的剪接練習，片中編導約翰・塞爾斯（John Sayles）飾演一位電影教授，用語言說明選擇與重新排列可以令意義相反。

　　從一開始，電影就帶有超自然的意涵。它神祕地擷取了外觀，創造了完美的複製品，卻怪異地欠缺聲音與色彩的活力，並在黑暗中召喚發亮與半透明的影像。在盧米埃（Lumières）的第一次電影放映會上，讓某個評論者印象深刻的不是電影的動態或寫實，而是「死亡將不再是絕對的，在我們至親過世之後，仍有可能看到他們再度活著」。[23]這與《直到永遠》中引用的一九四〇年代鬼片的安慰效果並無不同。這也是彼得處境的翻轉：在他死後，他看見朵琳達，並透過行動表達他從未以言語溝通的愛。但是，「在電影『發明』之前，讓世界看到一種別處看

不到、且作夢都沒想過的存有與立即性」[24]，這種能力就像彼得令人安慰的存在，是朵琳達終極幸福的保證（前提是基於缺席），也是「想像的符徵」的核心弔詭。

泰德歸來那場戲，一開始瑞秋渴望地看著景框外（史匹柏常用的《搜索者》典故），然後從室內拍攝彼得接近朵琳達的門；鏡頭重新對焦到前景，讓本來隱形的紗窗將影像變成格子狀，再接上跳至室內的鏡頭（從室外拍進去），這類手法讓彼得同時穿透劇情世界的紗窗與被隱喻地象徵的電影銀幕。彼得偷窺朵琳達，指揮她將頭髮撥離雙眼。在她與泰德見面的整個過程裡，他坐在背景，對他們的對話產生反應並跟著大笑，他一直保持在觀眾的位置。

一開始，突然轉向的校車巴士，是從泰德與朵琳達的越野車擋風玻璃寬銀幕出現的，泰德救活了司機（綜合了《飛輪喋血》與《太陽帝國》的場景），令朵琳達印象深刻。這位司機暫時加入了彼得成為旁觀者，延續了死亡做為分隔劇情世界內外的屏幕。晚餐時，朵琳達注意到泰德拉眉毛的方式就像過去的彼得一樣。彼得被框在鏡頭裡，彷彿是透過一面銀幕拍攝，也做出同樣的動作，強調了角色／觀眾之間的同理心。當朵琳達被泰德的魅力征服時，來自她身後的光亮籠罩著他。

野火空降消防員尋找搜救人員時，頭盔的燈光代表被銘刻的放映機。稍後跑道上發光的飛機，變成朵琳達的慾望客體，她刻意接近飛機，背後有燈光照射。彼得看著她，背後也有光。彼得進入駕駛艙，試著說服她尚不足以執行任務，不同的擋風玻璃各自將他們框住。她反覆地將頭髮往後撥（讓視野更好的符徵），就像之前他教她做的動作。現在彼得（就像史匹柏拍《飛輪喋血》時一樣）坐在後座指揮。頭盔的燈光往上探照飛機。墜機摔進湖裡之後，朵琳達決定讓自己溺死，但彼得抓住她的手（令人想起《E.T.外星人》的海報，也預示了《辛德勒的名單》），帶她跟著光束往上回到生命的世界。

## 性別議題

　　「吞火者」的標誌讓《直到永遠》的時代錯誤變得極為明顯：吞火者是個穿著清涼的長腿紅髮女郎，是一九四〇年代漫畫書裡帶有性別歧視的女性圖像。從影片開頭，性別就是一個議題。朵琳達一開始是個典型的女性：當她的男人享受大膽冒險時，她順從地在地面擔心並抱怨。她單手把玩湯匙，表達了她無處發洩的沮喪。朵琳達努力要在彼此競爭的女性論述間折衝，《直到永遠》將這個過程轉化為戲劇。但這個過程看起來老套的特性，辜負了她從彼得附屬品走向實踐自主慾望的旅程。

　　彼得對朵琳達的關心，以高傲與不屑的方式回應：「寶貝，我喜歡妳待在廚房裡，妳知道的。」而她決心要讓他也嘗嘗類似的焦慮，「讓他親身感受一下」，這個行動的前提是她對他的愛有信心，他的反應雖然證實了他的愛，對她而言卻仍是自我中心、無知或任性的。在奢侈地雇用泰德為他傳遞生日祝賀時，他享受著導演般的控制權，可是卻搞錯了日期。

　　攝影機運動數度影響了有些奇怪（以及技巧精進）的視覺慾望客體的移轉，例如開場的段落，一個跟著飛機移動的橫搖鏡頭，繼續跟著朵琳達走進控制塔台。稍後，彼得緊急迫降之後，在一個橫越過幾架飛機的鏡頭裡，她刻意大步走向他。這種移轉體現了與彼得的態度及願景相似的舉棋不定，令人想起《太陽帝國》裡類似的執迷。當機場指揮官警告彼得不要罔顧責任時，他們的對話強調了這一點：

　　彼得：拜託，倪爾斯，你了解女人是什麼樣子。
　　倪爾斯：我指的是你的飛機。

　　朵琳達拒絕彼得的生日禮物，嘲諷他頑固老派的性別歧視，兩人發出刺耳的卡通化笑聲。當他把禮物盒子丟到房間另一端，裡面的白色

衣物滾了出來，在他慾望的投射光束裡閃閃發亮，她轉頭一看倒抽一口氣，然後跟著光束去擁抱那些衣物。彼得愛戀地看著她，雖然這個低角度鏡頭表現出他凝視中帶有威脅性的力量，此時他也是被銘刻的觀眾之一。他勝利地說：「妳確實喜歡洋裝吧。」她回道：「我喜歡的不是洋裝，而是你看我的方式。」他沒把她當成伙伴看待，讓她受寵若驚。但他提供了一個預先存在的形象（與任何個人身分無關），而她可以穿上這見衣服來滿足他的慾望。後來她說：「在舞伴洗手之前，沒有人會穿這件洋裝跳舞。」事實上她已經將自己納入這場扮裝舞會裡，在舞廳大家爭先恐後離開時，她幾乎被撞倒。在節奏比較慢、比較沒那麼瘋狂的電影裡，女性認同屈從於投射出來的男性慾望，可能會更令人想起希區考克《迷魂記》中的黑暗潛流。

在構成彼得觀點的一連串正／反拍鏡頭中，攝影機跟著朵琳達上樓，只為了讓艾爾以特寫進入景框，並以關於二次大戰的妙語嘲諷，將重點轉回男生的議題。鏡頭運動強烈突顯出，艾爾與數名消防員比朵琳達早回來，此時震驚的彼得至少有七個表情反應鏡頭。她一直在景框外，或只露出以特寫拍攝的部分四肢，然後眾人像戲院布幕一樣分開，她穿著緊身、半透明的亮片洋裝，一邊肩膀裸露，另一邊則包在長袖裡，豔光四射。就如莫薇的理論，[25]這類電影戀物癖至少結合了五種觀看：攝影機的、觀眾的、被銘刻觀眾的、彼得與朵琳達的，她已經把他的凝視內化了。儘管朵琳達抱怨說：「你聽我的笑話從來都不笑。」（與酒保卡爾不同）突顯了彼得態度中的虐待狂傾向，他們開始跳舞，她回應他的凝視與玩笑話。強烈的視覺愉悅表達出真正的慾望，但很快又被解釋為他們漫長的交往過程中另一場遊戲。

在她的小屋裡，朵琳達穿著類似那套洋裝的睡衣，開始提及她也想像彼得一樣成為空中加油機飛行員。他像個家長般反對，她發出了最後通牒：彼得若不退役去經營飛行學校，他們就分手。她神祕的女性直覺讓她堅稱：「彼得，你的死期不遠了。」正如同後來她觀察到她的貓奇

怪地接受了泰德，這件事也符合她的直覺和迷信。在一場表演強度激烈卻細膩平衡的戲裡，彼得的反應表現出傲慢的父權預設立場：

> 彼得：我想妳應該參加葬禮，妳知道，穿得漂漂亮亮地哭泣，然後再去當修女。
>
> 朵琳達：我有更好的事情等著做，也有更好的男人陪我去做。
>
> 彼得：妳幹嘛不忘了這些男人？妳永遠不會跟別的男人在一起。
>
> 朵琳達：我會的，而且那個男人會很高。
>
> 彼得：不，不會的，朵琳達。
>
> 朵琳達：你憑什麼這麼認為？
>
> 彼得：因為妳忘不了我。
>
> 朵琳達：彼得，我愛你，但我並不開心。

解釋了她的感受之後，朵琳達吵贏了，於是他們重歸於好。接下來的事件提供的後設論述（metadiscourse）證實她的說法，儘管彼得的作用也扮演了部分角色。

表面上，彼得死後仍繼續有著父權的控制權，這一點很像當時其他以女性為導向的電影：《第六感生死戀》（*Ghost*, 1990）、《人鬼未了情》（*Truly Madly Deeply*, 1991）與《鐵達尼號》。他對哀傷的朵琳達說了這段話，彷彿是批准她：「妳會開心地上床睡覺，會笑著醒來，認識別人，一起玩樂。妳會擁有一切，包括愛情。」但本片的兩性關係是曖昧的，不僅是在慾望的滿足，還有在彼得死後接受另一段感情這兩件事情的連結上。他死後，朵琳達立刻接受了他將她理想化的形象，或許有人會想起莫薇的觀點：「觀看的形式可能是愉悅的，但在內容上卻可能具威脅性，而女人做為再現／形象能夠將此弔詭具體化。」[26]

泰德親吻朵琳達之後（她沒聽到彼得嫉妒的警告），不經意地播放了〈煙霧迷漫你的眼〉，朵琳達溫和地打發他離開。她穿上那套洋裝，

獨自隨著「他們的」歌曲跳舞。在她不知情的狀況下，彼得也來到現場凝視著她，渴求著先前兩人在一起的狀態，卻無法有實體的接觸。有趣的是，在稍早的舞會裡，消防員組長對朵琳達說：「嘿，妳看起來像個天使。」在這個背景裡，絕大多數是男性的私營飛行服務，獨立於主流美國社會之外，這句話應該是指涉《天使之翼》，並且也契合了莫薇談論女性主角屈從的段落（之前討論《魔宮傳奇》時曾引用）。[27]

　　雖然在他們最後共度的那晚，這個過程已被廣泛地恣仿，現在彼得就像梅茲的觀眾，被限制在他處觀看，無法擁有朵琳達。彼得也許就像在看電影，「遺世獨立的世界不可思議地開展，毫不在乎觀眾是否在場，讓觀眾產生一種隔離的感覺，並對觀眾的窺視癖幻想產生影響。」[28]在下一個鏡頭裡，他是隱形的；場景回到朵琳達的觀點時——如莫薇所描述——同時將觀者縫合進缺席的位置，並將朵琳達變成盲目迷戀的客體。[29]然而在這首歌的尾聲，她吹熄了蠟燭，將彼得的鬼魂驅離（支撐這個概念的證據是，她的貓取名自《大法師》〔 The Exorcist 〕裡飾演中邪小女孩的演員Linda Blair！）。後來，彼得坦承：「我（與泰德不同）聽妳的笑話從來不笑，但妳總是非常幽默。」接著溶接到彼得回到哈普的綠洲，我們發現哈普派他回人間是要向朵琳達道別，如此他才能獲得解脫。朵琳達雖然在睡覺，最後還是聽到了她等待已久的話語，這件事強調了朵琳達正在表述的印象。

　　這個可能性挽救了飾演泰德的布萊德・強森廣被批評的演出，根據《綜藝報》，他「看起來像是身材健美的愚蠢金髮男性」。畢竟，朵琳達形容他「全身都是糾結的結實肌肉與性吸引力」，即便沒有馬上吸引她，但其實與彼得比較起來，她並未排斥他。雖說她反過來對男性的凝視，就進步的觀點來看仍受限制，因為這並未破壞觀看的權力結構，也確實在朵琳達的論述裡包含了稍早的父權論述。

　　影片尾聲，朵琳達成為慣例上陽剛的角色，她駕駛泰德的飛機，進行一場英勇且可能是自殺的搜救任務，即便途中彼得——他也許只是

想釋放她的罪惡意識——試著說服她「還不夠好」。最後她聽見他說：「朵琳達，妳還有大半輩子可活。我要妳活下去，我現在讓妳自由。」如果這是朵琳達的表述，重新體驗彼得墜機的慘劇，完成了從她的自我建構中，驅除他的決定性論述的過程；如果這是彼得的表述，請記住，儘管他引導她飛行，她卻是用自己的技術與決心活下去的，這與他不一樣，他的陽剛冒險已經證實是致命的。

哈維·羅伊·葛林堡運用統計上的內容分析，來對照史匹柏被控扭曲真實消防體制的性別歧視，事實上有四分之一的野火空降消防隊員是女性。[30]儘管在本片攝製期間，官方機構提供了鉅細靡遺的建議，這個偏見是有理由的，原因在於敘事而非個人。如莫薇所觀察，某些男性文本，尤其是西部片，拒絕與「公主」成婚（融入象徵界），以「懷舊地頌讚陽具的、自戀的無所不能」。[31]《直到永遠》讓朵琳達與泰德成為情侶，解決了羅曼史故事的困境，將重心放在女性經驗上，因此只需要一個女主角。但是動作故事的困境（具有男性「遊戲與幻想」的特質）拒絕了敘事的「伊底帕斯軌跡」（Oedipal trajectory），[32]此軌跡需要一個女性慾望客體。本片避免依慣例讓兩種故事困境互相依存，因此產生了女人與飛機之間的癥候性置換（symptomatic displacements），也讓影評與大眾都不滿意。

《直到永遠》將彼得移至「父親」的位置（他年紀較長，是第一個「擁有」朵琳達的男人，成為鬼魂後，變成泰德的導師），讓泰德扮演更壯更強的男性，他「擁有」朵琳達，令彼得吃醋。這樣的處理顛覆了好萊塢的「伊底帕斯軌跡」。彼得接受閹割，被納入象徵界，這一點是由雙重對立來表現的：最後他回歸亡者的國度，讓故事的世界回復平衡。泰德就像約翰·韋恩，身材相近，動作緩慢而沉穩，不擅社交，這些特質都強調出兩者的相似性，令人想起《雙虎屠龍》（*The Man Who Shot Liberty Valance*, 1962）這類（如莫薇論述的）同樣讓女主角掙扎於兩個男人之間的電影。在莫薇的另一個案例《太陽浴血記》（*Duel in*

*the Sun*, 1946）中，幾位男性代表的不是一個英雄不同的功能，而是一個進退維谷的女主角之體現，她必須在兩件事之間做抉擇：退化至男性化女孩的自由，或是扮裝成性方面被動、名聲好的淑女，好讓社會接納。[33]相反的，朵琳達雖然保持男性化，但也稍微有馴化的傾向（她已經用現成的調理食品煮好一餐，然後再四處灑麵粉以欺騙泰德），她與泰德結合時，仍可同時保有兩種可能性。儘管這樣可能讓她不能「玩得開心」——這個詞是她與彼得關係的特徵，雖然莫薇在討論《史特拉恨史》（*Stella Dallas*, 1937）的發癢粉那場戲時也用了這個詞，[34]但朵琳達與史特拉不一樣，她並未被排除於社會之外，也不像《太陽浴血記》中的珍珠一樣被難以置信的兩難困局毀滅。

蒙大拿基地的「邊界」背景、個人主義的主角駕御空中野馬、陽剛的行為規範、自助餐廳被當成酒館，這些都與朵琳達的環境成對比：女性化的小屋，周遭有細心照料的花園，還有飛行學校或空中管制的乏味「文明」。被引發的陽剛伊底帕斯敘事因而受挫，並由朵琳達來代替實現。所以《直到永遠》，就像莫薇所檢視的雙主角電影，對女主角的認同，將「女性觀眾對陽剛化作用（masculinisation）的幻想」中的矛盾生動地表達出來，「女性觀眾在幻想中不安地穿上異性的衣物，卻誤解了陽剛化的作用」。[35]《直到永遠》雖由一個擅長男性動作片與科幻片的導演執導，卻是部以朵琳達為中心的電影。

## 精神分析

在史匹柏的製作筆記中，他「想讓故事稍微不受時代侷限……就像背景雖然設定在一九四〇年代，其實是在現今」。這讓《直到永遠》有一種後現代的異想天開——如道格拉斯·博洛德認為的，本片很像《陰陽魔界》的重映，[36]「的確對實際歷史無知或不在乎」。[37]但不受時代限制也暗示了原型的特質。當彼得耗盡燃油迫降時，低垂的風標是個關

於陽具的玩笑，這些特質也濃縮在這個笑話裡。艾爾對著垂軟的風標吹氣，此時朵琳達低語：「拜託。」兩人是被銘刻的觀眾，完全投入卻很無助。泰德無法勝任地穿越彼得的飛行路線，製造了亂流，讓彼得得以利用這股浮力滑翔，然後完美地著陸。這個段落吸引我們對觀眾／文本關係，以及以朵琳達為中心的敘事衝突進行精神分析。

泰德進入自助餐廳時，中央的光束照亮了室內，此時他將彼得與朵琳達的關係轉為伊底帕斯三角關係。然而除此敘事軌跡之外，這個詮釋（hermeneutic）將觀眾拉進一系列變動中的主體位置，牽涉到數個觀點與潛在的認同作用。彼得發現今天不是朵琳達的生日，朵琳達則發覺彼得記錯日期。當他們接吻慢舞時，泰德喪氣地在旁邊看著。旁觀的艾爾覺得很有趣，手上的雞腿掉進他的啤酒裡。

這些觀點導致不同的調性與情感。彼得喪生時，我們在特寫裡看到的是艾爾的反應（他是甘草人物與無利害關係的旁觀者），他的呼吸讓機艙窗戶起霧，形成一面銀幕，既是視界也是屏障。在泰德的告別派對上，從外面射進來的光束讓瑞秋的慾望凝視具像化。泰德憂鬱地檢視自己有哪些選擇時，光從他背後照過來。彼得發覺自己無法跳出來，告訴泰德瑞秋為他著迷，他瘋狂地大笑。彼得回憶初識朵琳達的情景時，光束從他頭後方照射。泰德點了沙士，彼得反諷地假裝點了馬丁尼，明白他與人世的隔離，然後兩人同時要求加橄欖，此時兩人的相似性很明顯，就像觀眾與角色之間的二次認同作用。接著泰德抬頭，表露出透過聚焦賦予的認同作用，此時他（與我們）看到朵琳達在窗戶前的光束裡跳舞。如菲力普・M・泰勒（Philip M. Taylor）認為的，「直接讓光直射攝影機鏡頭……史匹柏強迫觀眾更細心地檢視他的影像……好將觀眾拉進故事裡」。[38]攝影機往前推，讓它等同並強調出角色們的凝視，此時泰德與彼得坐著入迷地看朵琳達跳舞，他們背後都有光照射過來。等那個女人接近時，才發現原來她不是朵琳達——之前在《飛輪喋血》、《大白鯊》、《第三類接觸》與《太陽帝國》裡，都用過這種欺騙觀眾

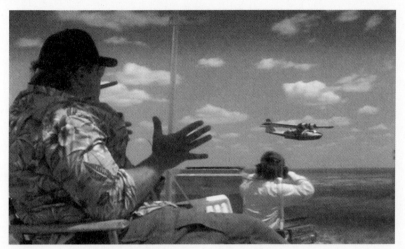

《直到永遠》：艾爾是被銘刻的導演與觀眾。

的技巧，但重複運用並不會削減它的效果，這就是認同作用的力量。

彼得與朵琳達獨處時，兩人似乎都知道彼此的存在，雖然就朵琳達而言，這也許是彼得慾望（因此也是我們的慾望）的投射。然而，在彼得表達出以前無法表達的愛之前（尊重她的能力，並在最後讓她自由，換句話說，就是認同她），她一直是無法觸及的。這個斷裂再度令人想到電影的特質，它是以「失落、缺席與慾望」做為基礎的媒介。[39]

這包括失去自我。觀眾接受想像的主體位置：「電影就像鏡子，」梅茲主張，「但是有一件事⋯⋯從未在電影中反映：就是觀眾自己的身體。」[40]雖然我們看得見彼得，但他在觀察朵琳達時，其實從未真正在場。「觀眾自銀幕中缺席⋯⋯他無法認同自己是客體，只能認同某些在場的客體。」[41]如朵琳達的音響播出的音樂；她跳舞時，彼得所處的空無一物空間；他認為其他角色聽他指令所執行的行動（幻想的支配權）；最後是朵琳達。

彼得在劇情世界中，卻不屬於劇情世界，他位於「另一場景裡原初的他處，令人無限渴望的地方（＝永遠無法得到），這個場景就是缺

席的場景,然而也詳細地再現了缺席,因此讓他非常有存在感」。[42]此外,他在泰德身上擁有一個理想的自我,這個情敵更高大、年輕、英俊,泰德的體驗他也有同樣的感受。泰德確實地完成彼得想做卻做不到的事,光束照在泰德身上,現在他有了自信,戴著棒球帽與飛行員墨鏡,他是《太陽帝國》中吉姆的虛構英雄「王牌」。泰德在進行滅火演習時,完全精準地命中目標,實現了彼得對他的認同。

根據梅茲的理論,電影與劇場不同,劇場「與觀眾取得真正或預設的觀看共識」,但「電影的窺視癖從一開始,就是未獲同意的窺淫行為……與原初場景一脈相承」。[43]在此梅茲喚起了佛洛伊德的概念:兒童透過想像父母交合來幻想自身起源。如果朵琳達是彼得失落的客體,是想像的母親的代替品,他看到她與泰德在一起的畫面,是經由鏡像期的退化。梅茲進一步探討觀眾身分與窺視癖的類似之處,他的立論符合彼得的位置。一般劇場裡的觀眾是一個社群,電影觀眾與此相反,是孤獨一人。客體並未意識到被人觀察。銀幕空間與放映廳完全隔離,如同原初場景一般,它是形塑成的幻想(formative fantasy),而非實際的記憶,「電影在非常近卻絕對無法企及的『他處』顯露」。[44]

彼得跟隨好萊塢敘事的伊底帕斯情節走,泰德則挑戰成功。但是由彼得與朵琳達的聚焦來進入此情節,而非泰德的聚焦。此外,我也提及,當彼得監視朵琳達與泰德在一起時,主要角色體型的對比(彼得的小個頭突顯了艾爾與泰德的高大),與彼得的嫉妒和無力感,應對著彼得的年長與泰德的笨拙。這可能在無意識的層面產生困惑,降低了影片所提供的愉悅,再加上寶琳·基爾所闡述的有意識的厭惡。多重認同是讓多種詮釋成為可能。但讓朵琳達的敘事生動的電影,被彼得(可能還有真正的觀眾)誤認為是自己的敘事。最後彼得讓朵琳達自由並融入想像界(由哈普所象徵),但這是在朵琳達與泰德最快樂的時刻之後,此時特寫鏡頭裡的彼得插話:「別忘了,妳仍是我的女人。」即便彼得只存在於她的思緒裡,這仍是令人背脊發涼的一刻。最後當他給予祝

福時，「這才是我的好女孩，這才是我的好男孩」，他維護了父權的權威，但敘事卻抵觸了他的權威。

## Air / craft──空氣／技藝（飛機）

雖然《直到永遠》在結構上可能看起來混亂並令人困惑，它在技術上仍是傑作。它的細節繁多且順暢，因此表面上優異的成果很容易被忽略。梅茲寫道：「運用理論論述的外在標記，就是在受歡迎的電影周遭占據一塊真正重要的地盤，以封住所有可能會被攻擊的路徑。」[45]然而，我在此的目的並不是要悍衛《直到永遠》，而是想描述這部片是什麼樣的藝術品，以深入理解史匹柏的貢獻。

彼得打開朵琳達的冰箱，被籠罩在冰藍的光線中，她醒來時，在觀點鏡頭中表達她的恐懼，此時她仍在夢境火焰的金色光暈之中，這個手法是以完全自然寫實的方式激發象徵。同樣毫不露痕跡的處理，是早先舞會的段落的轉場（我們看到彼得與朵琳達走到樹叢之間，這移植自《風雲人物》）。彼得走進鬼魅般的藍色泛光中，從反跳鏡頭可看到光源來自朵琳達的身後，強調了這個畫面是她的聚焦、她的投射，然後接到本片的第一個溶接。這個溶接將劈啪作響的火焰（令人想起先前看過的森林火災）疊在她的特寫上，這個知性蒙太奇（intellectual montage）表達了她的預感，同時也是單純地省略時間，再接至她壁爐裡燃燒的木頭，開展了舒適的居家氛圍，於是這對情人討論他們的未來。

其他鏡頭包括驚人的動作調度或隱藏的剪接點，例如一個快速橫搖鏡頭拍攝朵琳達的飛機降落，然後停在彼得與艾爾身上，讓他們完美地被框在前景。更令人印象深刻的是，在飛行路徑下朵琳達賃居的房子那段長時間的攝影機運動。接著艾爾果決地穿過大廳走向電話，然後鏡頭橫搖，透過窗戶框住一架飛過來的飛機，然後鏡頭上搖並旋轉一百八十度，透過天窗跟拍飛過上空的飛機，然後在同一個鏡頭裡再度

追上艾爾，最後繼續往左搖拍到門口的朵琳達，差不多正是鏡頭開始的位置。片中還有非比尋常的附帶細節：泰德第一次從食物櫃台走進餐廳，他的頭撞上了傳菜窗，這突顯出他的笨拙與高大的身材，同時間艾爾的手從後面伸出來，從他的盤子裡偷走一根雞腿；一個類似圖形的剪接（graphic match），將朵琳達的腳踏車輪與彼得飛機的螺旋槳連接起來；朵琳達與泰德開始吃晚餐，泰德與彼得在屋外，然後鏡頭離開彼得，從門口移動橫搖到廚房，發現彼得已經站在那裡了。

《直到永遠》做為娛樂或意識型態機制，無論有什麼優缺點，都證明了史匹柏是導演中的導演。它的意義在於，它認為自己是純粹的電影演練。我們該留心梅茲的警告：「關於電影的論述通常是體制的一部分，論述應該是要研究電影，但關於電影的寫作卻變成另一種形式的電影廣告。」[46]不過，梅茲能夠對觀眾這個議題提出最後結論，本片雖然也如此提倡卻似乎沒做到：

> 至於戀物癖本身，在其電影形式的呈現中，誰會看不出這個戀物癖基本上是由電影器材（也就是電影的「技術」）所組成，或者電影整體都被視為器材與技術？電影戀物癖者……在充滿暗影的電影院裡，著迷於電影機器的能耐。為了建立完全享受電影愉悅（狂喜，jouissance）的能力，他必須在電影內含的存在力（force of presence）的每一刻考慮（更重要的是同時考慮這些時刻），並思考這股力量被建構所基於的不在（absence）。他必須持續拿結果與產生此效果的手法來比較（因此留意到技巧），因為他的愉悅在於這兩者之間的差距。當然，這個態度在「鑑賞家」與電影愛好者身上最明顯，但在那些只是去電影院的人身上也會發生，它是組成電影愉悅的一部分。[47] ■

# 虎克船長

## 大人版彼得潘的寬銀幕冒險

《**虎**克船長》是史匹柏最典型也最不典型的電影。從粗略的自傳性角度來看，它闡述了多年來他在訪問中有意討論到的關注與主題，並體現了在他「私人」生活中被標示出來的關切議題。電影公司的宣傳積極助長這類解讀，為評論者設定議題。另一方面，本片是個龐大且計算精密的賺錢工具，史匹柏與這類影片關係密切，《虎克船長》可能是他創意控制權較少的一個例子，因此也為作者論提供了一個有趣的測試。

在當年，《虎克船長》號稱影史上成本第二高的電影（第一名是《魔鬼終結者2》〔*Terminator 2: Judgment Day*, 1991〕，成本包括阿諾‧史瓦辛格的私人噴射機）。《虎克船長》因其超高的商業價值，受到影評人猛烈的抨擊。這些價值再度證實了史匹柏的電影製作是以特效為主，並以兒童為導向。七千九百萬美元的預算及一線明星卡司（這對史匹柏來說並不尋常），強調了本片對電影產業的經濟重要性。

## 《虎克船長》的經濟重要性

當時，日本財團已在全球競逐家用錄影帶市場，並對高畫質電視虎視眈眈。這個數十億美元的前景，不僅包括電視播放系統，還有數位家庭娛樂、電子化電影製作（electronic filmmaking），最終是全面性的數位發行與映演。除了供應最重要的美國消費市場外，日本財團也購併大量的電影電視片庫與製作設施，以供應即將激增的發行管道。

日本財團這兩種商業政策，鞏固了好萊塢經紀人與仲介的中心位置。在一九四八年美國政府以反托拉斯的理由強迫大片廠售出關係企業之前，電影製作就像生產線般由受薪員工運作。之後，大部分的新電影是一次性的專案，必須臨時雇用演員、勞工，租攝影棚及器材。將創意人員、有賣點的概念、明星包裝起來吸引投資，並針對某特定觀眾群進行產銷，變成一種越來越細膩的藝術。

索尼不僅耗資三十五億購併哥倫比亞電影公司，還花了約七億五千萬從華納兄弟買下兩個製片人，彼得・古柏（Peter Guber）與瓊・彼得斯（Jon Peters），他們的成功作品包括《雨人》（*Rain Man*, 1988），這是達斯汀・霍夫曼（Dustin Hoffman）心愛的計畫，他與史匹柏共同的經紀人麥可・歐維茲（Michael Ovitz，好萊塢最有影響力的CAA經紀公司之共同創辦人與主事者）曾問史匹柏有無執導意願，但史匹柏向來不太願意跟大牌明星合作，尤其是像霍夫曼這樣以脾氣差而惡名昭彰的明星，於是他把這個計畫讓給巴瑞・李文森（Barry Levinson），而專注於《聖戰奇兵》的製作。歐維茲在包裝《雨人》的同時，也是索尼－哥倫比亞協商的顧問，他建議與古柏、彼得斯簽約，然後花了一年的時間在松下與MCA之間斡旋，親自完成這個併購案。

　　歐維茲吸引實力堅強的客戶，擔任他們的共同經紀人，把他們整合在可行的計畫裡，來自第三者的干涉極少，以此建立了這類談判槓桿。夏茲指出，他成功最重要的因素是，「娛樂產業的本質越來越趨向於賣座片，接下來……最頂尖的產品的本質則趨向於明星。」[1]

　　《虎克船長》中，索尼參與最顯著的指標是置入了一台攝錄影機，整部電影其實是在宣傳索尼已經來到好萊塢這件事。索尼的老闆盛田昭夫想用耶誕節強檔賣座片，來打響這家新電影公司的名號。派拉蒙發展彼得潘的故事已經好多年了，後來卻因改編成本而擱淺，索尼買下這個故事是不言而喻的選擇。在累積了幾十年的舞台劇、迪士尼卡通與小說（長年都是暢銷的禮物）之後，這個知名故事與耶誕節有很多連結。另外尤其有利的一點，是詹姆斯・馬修・巴利（J. M. Barrie）將版權遺贈給倫敦的大奧蒙街兒童醫院，而版權年限似乎已經過期了。

　　霍夫曼較晚參與影片的製作，但他很快回覆這個計畫，並改寫劇本以強化虎克船長的角色。顯然是在霍夫曼的建議下，歐維茲詢問史匹柏有無執導意願，並允諾他可以從CAA旗下藝人選角。一九八〇年代初期，派拉蒙向柯波拉買下彼得潘故事之後，史匹柏已經花了很多錢在這

個計畫上，致使大衛・普特南（David Puttnam）主掌的哥倫比亞在史匹柏退出之後，砍掉了這個計畫。現在史匹柏完美地符合索尼的需求，他的名字標榜了闔家觀賞的假期影片，且能吸引黃金時段的電視觀眾（這點很重要），日後要賣電視播映權時，史匹柏能賦予影片極大的價值。很快地羅賓・威廉斯也簽約演出。

然而，用明星吸引觀眾的問題一再地危及整個產業，《魔鬼終結者2》正是一個例子。明星提供了將最終產品銷售給映演業者及觀眾的標記性價值，所以能鼓勵投資，從而降低了已知的失敗風險。然而，明星過高的酬勞令預算膨脹，票房收益必須非常高，電影才能獲利，因此風險也跟著增高。此外，正如史匹柏的專業生涯所證實的，在《大白鯊》後的新好萊塢商業鉅片中，明星並非特別重要，雖然這類電影裡很多演員都變成明星，因為製片人願意付錢給他們以複製成功的元素。但明星並不是電影成功的保證，他們會墊高成本，不只因為他們的高酬勞，他們還增加了其他製作成本，雇用明星也得提高公關廣告的規模。

霍夫曼、威廉斯與史匹柏都接受了最低的酬勞，讓預算有空間支應龐大精緻的場景、群眾場面、特技演出與特殊效果。在《麻雀變鳳凰》（Pretty Woman）之後變成頭牌女星的茱莉亞・羅勃茲，以二百五十萬的酬勞飾演一角，雖然她因曝光過度的個人問題，錯過了片廠的拍攝檔期，但她大多數的表演都是在獨立拍攝的畫面裡飾演小仙女，然後再合成到其他演員的鏡頭裡。所以相對來說比較容易更改檔期，而且保險公司也為了她的酬勞討價還價。為了彌補延後收取酬勞的損失，CAA為史匹柏、霍夫曼、威廉斯簽下的合約，破天荒地能分到票房總收益的四成。雖然他們的收入有賴於電影賣座，但這個合約保證了巨大的個人收入，無論最後電影是否獲利，在利息支出、稅金、發行與映演業者抽成之前，他們應分得的那一部分已經被保留下來。這意謂著《虎克船長》必須賺進二億五千萬美金才能損益兩平。

這個組合的堅強實力吸引了錄影帶與電視播映權的預售、周邊產

品、外國發行與映演保證，讓《虎克船長》在開機之前就已經穩賺不賠。哥倫比亞已經為本片投保無法完成的保險，所以絕不會虧本，於是當劇本改寫了，場景設計也越來越精緻時，它的預算不斷地追加。[2]

因為限制太少，製片組甚至還僱了一個化妝師來保持羅勃茲足部的清潔。因此如史匹柏坦承的，製作過程似乎失去了控制。[3]光是夢幻島（Neverland）的布景就耗資八百萬。有很多評論者認為最後完成的電影浪費無度，當時正值景氣衰退，財務醜聞撼動了華爾街及其他國際市場，這種批評聲浪碰觸到了敏感的神經。儘管《虎克船長》仍賺到了不錯的利潤，卻成為好萊塢缺點的同義詞。產業分析師與嘗試要降低預算規模的電影公司領導階層，都打算把本片的失敗當成警惕。

但它確實成功了。後來的超大預算計畫，如《最後魔鬼英雄》（*Last Action Hero*, 1993）讓索尼損失了一億二千四百萬美元，差一點中斷電影製作事業，還有災難般的《水世界》（*Waterworld*, 1995）也證實了專家們的意見沒錯。不過，史匹柏的下一部電影《侏儸紀公園》預算為六千五百萬，詹姆斯・卡麥隆（James Cameron）的《鐵達尼號》預算為兩億，兩者都賺進豐厚的利潤；而同期的《脫線舞男》（*The Fully Monty*）及《厄夜叢林》卻反過來證明，預算低的計畫在商業上也有所斬獲。就像影史以來不變的道理，拍電影是一場賭博。

## 虎克船長與彼得潘

一九八〇年代，史匹柏擔負了彼得潘的形象，被關在夢幻島裡。這在某種程度上是個人宣傳，此形象同時指涉了他對青少年活動的熱情，以及他拍攝巴利這部經典作品的渴望。傳記性作者論毫不批判地接受這類評語，將它們當做史匹柏作品的關鍵。《虎克船長》上映時，被認為是「史匹柏最終極的自傳性作品」[4]。

這樣的解讀從《E.T.外星人》中的《彼得潘》段落得到證實，

《E.T.外星人》的故事，同樣要求暫且放下懷疑，講述一個「迷失男孩」想像中的朋友帶他進行夜間飛行的故事，在過程中男孩變得成熟。但是作者的意圖是可疑的批評工具。對《虎克船長》按字面進行傳記性的詮釋，忽略了一個與他們預設立場相反的事實：史匹柏已經四十歲了，是一個小男孩的父親，他曾經公開宣稱要放棄拍攝《彼得潘》的計畫：「我已經受夠『我不想長大』這句話。」[5]假使這是有意經營的形象，史匹柏發布此聲明的同時，捐贈了一百萬給大歐蒙街兒童醫院，仍然宣稱他沒有興趣製作這部電影。

三年後《彼得潘》又回到史匹柏的手上，但他並沒有很確定要拍。劇本已經多次改寫，關於編劇的署名與版權所有權也有複雜的爭論。本片曾為麥可‧傑克森（Michael Jackson）量身打造，變成一個關於父親破壞天真遊樂氣氛的故事，而不是拒絕長大的男孩的故事。有些人認為史匹柏很顯然才是導演，他大概也接受這個看法，因為這個職務對他個人仍有意義，但這無法改變一個事實：這是他執導過最精心算計的商業鉅片。這類電影計畫所牽涉到的妥協，似乎不會給予什麼樣的個人創作空間。那麼，考慮到個人自尊與商業利益，以及這個計畫在執行上的漫無節制，《虎克船長》在風格與敘事上與史匹柏其他作品竟這麼相像，實在是不同凡響。

巴利的《彼得潘》向來被稱為「性心理偏執（psychosexual obsessions）的地雷區」。[6]然而，它迅速地超越了個別的表現方式，成為跨媒體的文化現象，變成無法控制的有價商品。[7]雖然在三十年間，巴利製作了許多舞台劇與文字版本，但他從來沒有為故事定下最後文本。他創造了一個當前的經典作品，獲得了民間故事的地位，讓作者身分相形失色。在大多數敘事內含一般性的退化慾望，《彼得潘》的成功也許是因為對此類慾望有吸引力；我認為，史匹柏的電影強化並突顯了這些慾望，可幫我們說明這些作品的獲利能力。

最初《彼得潘》能吸引史匹柏並不令人意外，史匹柏的版本是受

歡迎的，這也在意料之中（儘管許多影評譴責其敘事有瑕疵且品味低俗）。至少對某些成人來說，影片太長、濫情、「往往令人感到極度羞恥」且「令人尷尬」，[8]但它包含某些讓家庭觀眾產生迴響的東西。除了史匹柏與巴利的原創之外，影片讓觀眾產生反應的，是其對更廣泛的「性心理偏執」的再變調處理（reinflection）。

　　《彼得潘》將逃離象徵界的過程以戲劇呈現，而《虎克船長》將象徵界的重建生動的表現出來。小說寫道：「若以為彼得潘不會降落在溫蒂的婚禮上，並阻止結婚宣示（the banns），就太奇怪了。」[9]而史匹柏的溫蒂也有類似的意見。確實，本片的彼得（羅賓·威廉斯飾），一個成年人律師，問十歲的兒子：「你什麼時候才會不再這麼幼稚？」他的姓恰好是班寧（Banning）。成年世界既無聊又機械化，在巴利的小說裡，職員們「每天去辦公室，每個人帶著一個小包與雨傘」[10]；在電影中，班寧受制於他的行動電話（就像小說裡的達令〔Darling〕先生，「他是那些熟知股票的人之一」[11]）。想像界令人渴望且不可能發生的事──冒險、不合理、即興、無政府，但都在溫蒂如母親般滋育的安全網之中，決定了它劇情世界的名稱：夢幻島。

　　在巴利對達令太太的描述中，模糊的投射慾望與伊底帕斯衝突產生聯想：「她像芭蕾舞者般狂野轉身，你只看得到她親吻的時候，如果你衝向她，或許可以被親到。」[12]如賈桂琳·羅絲（Jacqueline Rose）所觀察的，「要對《彼得潘》進行伊底帕斯解讀太容易了」。[13]當然在夢幻島，男孩（傳統上是由女演員扮演，顛覆父權的性別屬性）可以反覆打敗具威脅性的「父親」，虎克船長（通常是由扮演達令先生的演員兼飾）缺了一隻手，用鐵鉤替代，將閹割的事實與威脅混為一談。比方說，虎克船長想打敗彼得潘（迷失的男孩們稱他為「白色的偉大老爸」〔the Great White Father〕[14]），好讓溫蒂成為「我們的母親」[15]；虎克船長幾乎表現出「壞舉動」（Bad Form），「他無能頹廢的樣子就像……被切斷的花朵往前倒。」[16]彼得最令人受不了的特質就是「囂張」，讓

虎克船長的「鐵爪發癢」。[17]班寧身上那可憎父親的負面特質被移到虎克船長身上，然後被毀掉，好讓班寧得以獲得救贖成為好父親。夢幻島顯然令人聯想到無意識，巴利描述夢的功能是「將白天到處亂跑的許多東西重新放進恰當的位置」，[18]並且說他的幻想世界就像「人類心靈的地圖」。[19]

巴利的文字意象與史匹柏的視覺意象有類似之處，進一步強調了《彼得潘》可以輕易地轉譯為史匹柏的文本。細想史匹柏反覆使用的比喻，一面被銘刻的銀幕位於象徵界與想像界之間，一個實際存在於劇情世界的平面，或是被暗示出來的四方形空間，從兩個方向都可以穿透。在達令太太的夢裡，巴利的彼得「撕開了讓夢幻島朦朧不清的薄膜」，他抵達時「伴隨著一道奇怪的光」。[20]在《虎克船長》裡，這道光是小仙女（茱莉亞・羅勃茲飾），她帶領懷疑的班寧進入想像界的機制，引起了自我指涉。她拍動的翅膀發出放映機般的嗡嗡聲，產生光線閃爍，並在她堅稱他們倆在一起可以做任何事情、當任何人時，出現了熟悉的太陽風。小仙女就像《直到永遠》的哈普，她是電影幻想的化身。「我快死了，我正在接近白光，我已經離開我的身體。」班寧諷刺地回應，然而他雖仍抗拒，卻因為想像的認同作用，而失去了自我。這個過程需要心甘情願的退化，在幻想中重拾天真無邪，影片在一開場便如此主張。幼兒著迷地凝視著景框外，觀眾也跟他們一樣，正在觀賞學校演出《彼得潘》，全場觀眾聚精會神，直到班寧的行動電話響起。一台鋼琴（令人想起默片）持續伴奏著，直到被電話鈴響打斷。班寧派一個員工去拍兒子的棒球比賽，好讓自己脫身。在第一場戲，照在舞台上失落男孩的光線強調了真實的視野，電影也再度與真實視野畫上等號。

自我指涉在《彼得潘》裡再度出現。《彼得潘》的愉悅與史匹柏文本的愉悅之間的相似性，暗示了它的吸引力。參與（想像界的）和對文本的體認（象徵界的）之間的張力，變成一個重要的元素，加強了一個可能性：滿足並不是僅來自敘事結構，也來自與其相對的變動位置，這

些位置複製並駕馭了失去的形塑經驗。比如兒童舞台劇的戲，彼得走到舞台前，邀請觀眾鼓掌（如果他們相信有精靈的話），或是在小說裡，敘事者在達令夫婦正要發現彼得時，突然停下來問：

> 他們可以及時趕到兒童房嗎？如果可以，他們不知會有多開
> 心，我們也會鬆了一口氣，但這樣就沒有故事了。另一方面，
> 如果他們趕不及，我鄭重保證到了結局一切都會沒問題的。[21]

小說中虎克船長死亡的時候，情態性的重新定位幾乎預見了大部分史匹柏電影的高潮：「大家都知道即將發生的事只與他有關，也知道他們從演員突然變成觀眾。」[22]小說也運用了互文性，它會讓密切注意小說的讀者更加自覺他們是小說的消費者。當虎克船長被引見時，「據說他是海上廚師（Sea-Cook）唯一害怕的人」，[23]這個典故引自《金銀島》（*Treasure Island*）獨腳海盜（Long John Silver），還真是拐彎抹角，必須要有意識地回想才知道意思。即便它在這部冒險經典占有一席之地，對很多讀者來說仍很容易忽略。此外，「同一個比爾·朱克斯（Bill Jukes）殺了七十二隻海象」，[24]指的是另外一個未在史蒂文生的小說出現的角色（就像虎克船長一樣）。即便是在非常熟悉的領域裡，夢幻島的難以捉摸仍吊人胃口。《虎克船長》也運用了與巴利及迪士尼版本連結並不明顯的互文性，玩笑般地跨越虛構與真實、幻想與信仰之間的邊界，影片指稱巴利是故事的記錄者，而非原作者，並且融入了大奧蒙街的連結。它也引用了羅賓·威廉斯在《早安越南》（*Good Morning, Vietnam*, 1987）（史密〔Smee，Bob Hoskins飾〕用大聲公對群眾喊話：「早安，夢幻島！」）及《春風化雨》（*Dead Poets Society*, 1989）（圖多斯〔Tootles，Arthur Malet飾〕大叫：「把握今日！」）的演出。如果在某些文本性愉悅中，會出現變動的觀眾意識（很難用實證的方式證明），它解開了電影理論（預設觀眾的定位是被動的）與人種

誌學（ethnographic）研究方法（尊敬觀眾的媒體經驗表述，而非總是考慮更大的掌控結構）之間的僵局。

## 自我指涉與主體定位

對於《虎克船長》設定的家庭觀眾中的成人，幽默中藏有一層層的自我指涉。透過表達班寧的主體性，自我指涉也強化了角色的塑造。此外，取決於觀眾是否注意到個別的自我指涉手法，也增加了潛在觀眾的位置與愉悅，並提供了情態性轉變與不必然被接受的認同作用。某個觀眾認為不必要且過度的攝影手法（形式調度會令人注意到技巧），也許對另一人來說是強化了情感與認同的作用，但對第三個人來說，也許只是提供了原本就令人享受的視覺刺激。實際的觀賞也許會改變情態性，觀影經驗則涉及曖昧性，以及不斷重新定位的愉悅。影片不會一直強加被動的消費，而是在觀眾心裡及觀眾之間引發異質性的回應。此論點並不想做價值判斷，而是承認這樣的過程可能會發生，必須先有這樣的認知，才能理解史匹柏的作品普及流行與文化意涵。

班寧搭乘泛美航空到倫敦，強調了本片是橫跨大西洋的重新改作，而非試圖帶著敬意複製先前的版本（這個預設立場令一些影評失望，[25]因為《彼得潘》傳統上被歸為精緻文化，在一九八二年甚至由皇家莎劇團演出，與庸俗的默劇大相逕庭。[26]然而，本片透過溫蒂表達對棒球的無知，對這類反對意見先發制人，而且在倫敦警方無法解釋班寧子女失蹤原因時，他提議要找「美國警察」）。在此具體地秀出真實航空公司的名稱，並未強化情態性，反而對那些注意到這個笑點的人來說，文本性變得晦澀。飛機遇到亂流時，機長的廣播聲音顯然是虎克船長的，對美國航空公司來說，是毫不搭調的英國腔，因為虎克船長模仿另一位機長（Captain，英語中船長與機長為同一字）正具有這樣的效果：班寧的他者（他被外部化的恐懼）在這場戲裡正在飛行（虎克船長後來知道班

寧錯過他兒子傑克〔Jack，Charlie Korsmo飾〕一生中最重要的棒球比賽，如果邏輯在夢幻島也適用的話，這件事證明了虎克船長體現了班寧的罪過）。離開辦公室時，班寧俏皮地說：「該去飛囉！」他的確是指搭機飛行，自嘲對飛行的恐懼。曾經是彼得潘的他，必須先回復童年的隨心所欲，才能重獲飛行的能力。

英格蘭確實是夢幻島。耶誕卡般的雪花落在西敏寺大橋上，但窗戶卻隨時敞開著。這個情態性暗示，本片希望被視為溫暖的寓言，而非呈現歷史現實與幻想之間的明顯對比。莫拉（Caroline Goodall飾）拜託彼得說：「開心一點……倫敦對小孩來說是個神奇的地方。」當這家人走進溫蒂（Maggie Smith飾）的房子時，前進推軌鏡頭跟著他們，與他們搭乘的計程車頭燈光束交錯而過。這些橫越鏡頭的光線，將角色們統合在明亮的光暈中。

房子內部以玫瑰色的光線打亮。然而在一開始，窗外照進來的冰冷藍光將溫蒂變成剪影，鏡頭以具威脅性的低角度取景。從她存疑且堅定的凝視可見，這個鏡頭很快地證實了她對班寧有令人不安的權力。傑克吹噓說，班寧身為企業購併律師，可以把對手「徹底摧毀」，對此溫蒂頗為不屑：「彼得，你已經變成了一個海盜了。」同樣地，當彼得重返幼兒房時，一陣冰冷鬼魅的「太陽風」（令人想起《鬼哭神號》）吹亂了他的頭髮，雖然這其實是來自敞開的窗戶。整潔的床鋪散發著玫瑰色的光芒，形成了對比。後來，溫蒂喃喃地說：「親愛的夜光，保護我的寶貝們。」此時溫暖的光代表母性價值，也就是想像界，與小說一樣。回想起童年安全感的事物顯然令他不安，他也與這些事物疏離。溫蒂踏進這充滿闔家過節氣氛的溫暖光暈中，班寧卻似乎置身事外。

「放映機光束」穿過窗戶，照亮了幼時照片的那個觀點鏡頭：一艘海盜船──配上非劇情世界的熱帶鳥叫聲，令人覺得班寧的想像力再度被燃起（經歷了與我們正在觀賞的電影相同的聲音與畫面）──班寧也想起了虎克船長，於是他打了個冷顫，以彎鉤造型的窗扣把窗戶緊閉。

另外一通電話打斷了他的回憶，讓他跳回成人世界。

　　班寧忙於處理生意，沒有稱讚溫蒂的禮服，儘管陪她去參加獲得殊榮的典禮是此行主要的目的。兒女的玩鬧惹惱了他，他們的影子像電影般投射在牆上，越來越大，直到他要求他們靜下來為止。一個特寫將溫蒂銘刻為觀眾，提醒觀眾一起關心班寧的父權侵略性（確實像海盜般），他身後的隱喻性想像界的一致與溫暖，與他的侵略性形成對比。

　　觀眾被置於想像界中（假設觀眾感到關切），想像界延伸出來擁抱班寧。當傑克獨自站立凝視窗外，孤獨地握著他的棒球手套——美國父子親情的標準換喻——一個上偏且古怪的手持鏡頭加速穿過空無一物的空間，進入頂樓的幼兒房，這暗示了觀點，一個看不見的存在，後來我們知道這是小仙女（我認為，她是電影的擬人化）。在床單搭起的帳棚裡，溫蒂為瑪姬（Maggie，Amber Scott飾）讀《彼得潘》時候，瑪姬對這個故事很熟悉。溫蒂在一幅插畫上指出年輕時的自己，她們專注的對象（那本書）照亮了她們的臉孔。當傑克望著外面天空的星光時，他的一個鏡頭就像另一幅插畫。溫蒂解釋說：「就在同樣的窗戶前，同樣的房間裡，我們編出關於彼得潘、夢幻島與可怕的虎克船長的床邊故事。」接著剪接至溫蒂與瑪姬投射至床單所形成的銀幕上的影子，比喻地銘刻了電影機制。雖然光源是一盞看不見的閱讀燈，但光似乎來自那本書。當傑克企盼地往外望時，他是觀眾也是參與者；瑪姬與溫蒂異口同聲地朗誦故事。想像的豐富性（與投射的慾望有關）將擁有共同經驗的傑克與兩個女性聯結起來，連接了過去與現在，牽動觀眾的文化知識與慾望，並以幻想讓真實變得朦朧。想像、飛行、電影視界與母親角色再度產生關聯。班寧做為焦慮的父親，摧毀了這個白日夢，他衝進來問：「現在家裡的窗戶都敞開不關嗎？」傑克的回答強調出他的姓氏（Banning有禁止之意）：「不，窗戶上都有圍欄封住。」

　　班寧是父權理性的化身，他忽視瑪姬睡前給他的花朵：「親愛的，那是紙做的。」他把手錶借給傑克，讓他在大人出門時「知道時間」：

時間是象徵界強加於自然的東西，與想像界的永恆相反；拒絕長大的彼得潘排斥時間，時間在毀滅虎克船長之前也讓他痛苦，那隻鱷魚身體裡有個時鐘滴答作響。

　　班寧對大奧蒙街的理事演講時，繼續顯現古怪的不調和性。他以自貶的律師笑話開場，然後在講到「毫不費勁」時吃螺絲。一個全景的主鏡頭拍到三十多盞明亮的燈，表達出一開始讓他怯場的溫暖與團結。然而，當他邀請其他像他一樣「失落的孩子」自動起身對溫蒂表示讚揚時，他組織了社群，這些溫蒂曾贊助過的孤兒現在已是中老年人，此時他的妻子莫拉（被銘刻的觀眾）啜泣著旁觀。

　　回到家裡，一根樹枝敲打著窗戶，這是史匹柏反覆使用的徵兆，在《太陽帝國》吉姆的歌曲裡也提及。此時圖多斯（原本是失落的男孩之一）在睡夢中吼叫，當他醒來，意識到虎克船長就在附近時，夢境與電影的幻想混在一起。圖多斯透過玻璃表面（被銘刻的「銀幕」）看著瓶中的虎克船長海盜船模型。然後剪接至一艘船的彩繪玻璃，接著往下搖攝彎鉤狀窗扣，這個剪接將他的不安與孩子們的不安連結起來，此時傑克的雙眼在大特寫中張開。這類彎鉤窗扣的觀點鏡頭，與孩子們的反應交錯出現，促進觀眾的認同。

　　具閹割力量的父親闖進兒童的想像界，與班寧剛發現的社群潛在威脅交叉剪接，此時在醫院舉辦的儀式上，有扇窗戶無緣無故地往內被吹開。同時，圖多斯打開窗戶面向明亮的室外，鏡頭拉近至他的後腦杓，強大的太陽風從令他著迷的源頭（被壓抑的未解決衝突，而非正面的慾望）散發出來，讓他毛髮直豎。鏡頭上搖，水晶燈正在旋轉，剪接至俯瞰傑克床鋪的鏡頭，幼兒旋轉玩具正在旋轉，傑克躲在棉被下。在畫面組成上，這一段令人想起E.T.以動態方式呈現他的太陽系；在主題上，他以相似的方式介紹了另一個取代缺席父親的代替品。窗戶猛地被吹開，溫蒂與瑪姬的帳棚垮了，棉被飛出景框，孩子們毫無保護；在晚宴上，溫蒂幾乎暈厥，是否那扇窗戶或掌聲讓她承受不住，這一點並不清

楚。如同在《第三類接觸》中，風暴引發原始的焦慮；換喻般地暗示出惡意，鼓勵觀眾表達他們的不安。

班寧回家時發現前門開著，玻璃碎裂，停電，木板、牆壁與樓梯上有深深的鑿痕，迂迴的敘述繼續進行。這個場面調度既主觀又客觀，既是內化的也是外部的評論：觀點鏡頭邀請觀眾認同班寧，他現在是受害者，而非本來的壞人，可是大多數觀眾知道的比他多，他們知道犯人是虎克船長。在一個反應鏡頭中，往上打的光讓班寧的眼鏡投射出陰影，形成兩條調皮的眉毛——寫實的打光，有表現主義的功能，確認了某件他想不到的事——他就是彼得潘。

管家麗莎描述那陣風如何吹進門，並在她帶小孩出來前把門關上，她就像《第三類接觸》中那個老墨西哥人。虎克船長要彼得潘來找他的信，用匕首釘在門上，圖多斯的話描繪出班寧任務的輪廓，反覆出現的史匹柏追尋旅程：拯救失落的孩童並重建家庭——暗示了這陣風並非惡意，而是代表班寧對冒險與退化回想像界有壓抑的慾望（電影同時提供兩者）。成年的彼得潘被告知虎克船長回來了，他問道：「那是誰？」

《虎克船長》確認了精神分析的種種意涵。班寧開過「彼得潘症候群」的玩笑，他第一次對小仙女說的話也充滿對精神分析的理解：「妳是個複雜的佛洛伊德幻覺，與我的母親有關係，我不知道妳為什麼有翅膀，但妳的腿非常漂亮。我在講什麼？我根本不知道我媽是誰，我是個孤兒。」在結構上，溫蒂認為彼得潘不准她結婚，必定有伊底帕斯的含意，而班寧對被領養（順服於父權律法）之前的事也沒有記憶。當溫蒂說明，他如何愛上少女莫拉，決定不再回到夢幻島並開始長大，此時可以看到他的婚禮照片，確認了他對象徵秩序的接受。他愛上莫拉，產生了性別差異的意識。低角度鏡頭將抱持懷疑的班寧變成高大的成人，而高角度的反拍鏡頭，讓相信此事的溫蒂儘管年長許多，看起來仍像個孩子。班寧雖然否認自我，但仍採取彼得潘常有的姿態，雙手放在臀部上，如同溫蒂給他看的那本書裡所繪的模樣：一個鏡像期，賦予他一個

目前排斥的身分，他趕緊將手放下。

退化作用的概念延續到讓小仙女等同於電影的那場戲。倒出威士忌的鏡頭，與班寧投射至天花板的影子（另一個自我）剪接在一起。有著旭日東升床頭板的搖籃，以換喻的方式令人想起他失蹤的兒女，因此在這個框架中，也將光與想像界及慾望作連結。酒醉的班寧打開幼兒房的窗戶，望著景框外某樣觀眾暫時看不到的東西。提供答案的鏡頭將觀眾縫進他的視界裡，往他飛來的「地獄螢火蟲」，讓人想到《綠野仙蹤》裡好巫婆的泡泡，以及《第三類接觸》裡前導太空船的光，這個光球逼著他倒進那個搖籃裡。

班寧戴上眼鏡以便看清小仙女，但他把眼鏡上下戴反了，滑稽地突顯出反覆出現的史匹柏主題：足夠的視野。這個小仙女頭髮剪得很短，服裝與姿態像男人婆，她是迷你版、有翅膀的彼得潘，也是尚未被性別污染的童年玩笑（但後來彼得跟失落男孩們嬉鬧時，她採取的是被動的旁觀角色；此外，她對彼得的愛意，使她穿上了晚禮服）。決心抱持懷疑態度的班寧打了噴嚏，將她噴灑的魔術光塵弄出來，同時將她吹進了娃娃屋裡，他像個嬰兒般爬過去，最後她降服了班寧（逼迫他拍手以救醒她，但他仍不相信），並就地取材用瑪姬與溫蒂的帳棚做成擔架，將他運往夢幻島。當他們飛入夕陽時，光波再度吹向旁觀的圖多斯，他微笑著。下一個鏡頭介紹夢幻島，我們看到班寧透過帳棚的一個孔洞窺視，接著是他眼睛的特寫，這正是窺視性的隔離（voyeuristic separation）影像。反拍鏡頭是一個指針反轉的鐘，強化了他即將恢復的觀看方法之主觀性與無秩序。

## 在夢幻島的班寧

班寧來到陌生的世界，不願接受幻想，他大步走在龐大的巴洛克式碼頭（影史上最昂貴的場景之一），詢問最近的公共電話在哪裡。在

許多粗俗的鬧劇中，成年人會覺得這很尷尬，也許正強調了退化的困難
——小仙女正確地指導班寧假扮海盜，讓他可以混進人群中。讓虎克船
長（Hook）得此綽號的彎鉤（對此尚未露臉的壞父親的換喻和提喻，令
人畏懼又渴望），被磨利且迸出火花，它那可怕的閹割力量在此以和主
人分離的方式呈現，史密用軟墊捧著它，走過虎克船長海盜船船首的雕
像，接著它的特寫鏡頭隱入黑暗，在夢魘般的閃電中再度顯現，然後再
陷入黑暗。稍後虎克船長的情婦將彎鉤從他手肘上轉下來，仰慕地倒抽
一口氣，此時它顯然像是陽具。

　　一個虹膜鏡頭戳穿了黑暗，其實這是透過擴音器看到史密的嘴巴，
他正對集合的罪犯發言。史密比較細膩的修辭無法打動他們，但是聽到
他簡單的雙關語，大家哈哈大笑，接著虎克船長的長串挖苦卻令他們崇
拜，這創造了一個套層結構（mise-en-abyme），懂得虎克船長之意的觀
眾與兒童觀眾有不同的反應。這個手法在全片持續出現，是「長不大的

《虎克船長》：班寧透過銀幕窺視想像界。

小孩」（kidult）傾向的一部分，[27]例如虎克船長嘗試重新教育班寧的兒女，向他們解釋為什麼父母會唸床邊故事給他們聽，這番話必然讓有愛心與良知的父母坐立不安。此時瑪姬為她的信念辯護：

> 瑪姬：媽咪每晚念故事給我們聽，因為她非常愛我們……
>
> 虎克船長：孩子，不是這樣。媽媽每晚唸故事給妳聽，是為了讓妳快點睡著，這樣她跟爸爸就可以坐下來休息幾分鐘，不用理會妳與妳那些愚蠢、無窮無盡、無法停止、反覆又叨唸的要求……他們講故事給妳聽是為了讓妳閉嘴！
>
> 史密：還有讓妳昏睡。
>
> 瑪姬：這不是真的……你說謊。
>
> 虎克船長：說謊？我？我從不講謊話！真相太有趣了。我的孩子，在妳出生之前，妳的爸媽可以整晚不睡只為了看日出……瑪姬，在妳出生之前，妳爸媽比較快樂，自由自在。
>
> 瑪姬：你是個大壞蛋。

這一段對話呼應了班寧忽視瑪姬的紙花，偏好「真相」，證實了虎克船長是班寧最惡劣特質的投射，即便虎克船長清楚說出子女難纏時每個父母體驗到的感受。瑪姬與虎克船長論述之間的差異，正是想像界與象徵界之間的差異。這場戲的力量來自差別性的定位，兒童天真地把虎克船長當成壞蛋，忽視他的話，而成人觀眾不自在地面對複雜的情緒（與父母想要保留的童稚論述相抵觸）。如賈桂琳‧羅絲對巴利劇本的觀察，「觀眾中可能有帶著小孩的成人，他們盯著小孩的專注度至少跟看戲一樣」。[28]

在虎克船長第一段演說的尾聲，他對被綁架的傑克與瑪姬說話：「哈囉，孩子們，在這裡舒服嗎？」低角度鏡頭將聽者也拍進去，這是刻意計算用來驚嚇孩子們的效果，此時大人們卻享受著霍夫曼誇張的表

演。虎克船長戴上眼鏡仔細檢視班寧之後，認為他「甚至連彼得潘的影子都稱不上」，這個惡人觀察得沒錯，此時小仙女（觀眾的替身）透過防護且透明的瓶子觀看，她與片中其他角色體型的差距，強調了銀幕的隱喻。

當父親角色的班寧，無法符合生意人角色的班寧所建立的期望時，她目睹了一場令人掃興的戲劇。班寧無法聽從傑克的懇求：「爸，徹底打敗他！」也無法回應虎克船長的挑戰飛起來解救兒女，他坦承有「懼高的問題」，英雄般地爬向桅索兒女垂吊的地方，卻無法碰觸到子女，這預見往後史匹柏作品主題的回應：「拜託，永遠不要放棄！」以及「爸，我想回家！」我們可看到被銘刻的觀眾、海盜與小仙女，對班寧的期待破滅了。

小仙女居中斡旋，延後班寧與虎克船長的決戰。美人魚拯救他免於溺斃。他看到夢幻島奇幻的全景，接著忍受更多不幸的鬧劇，最後終於承認：「我相信！」失落的男孩們立刻跑出來玩樂。一開始他們排斥這個「又老又胖像爺爺的人」，他們的頭頭潘老大（The Pan）盧飛歐（Rufio，Dante Basco飾）表演空中特技時，班寧表現出成人的焦慮。「長不大的小孩」敘述的雙重含義幽默地強調出雙方之間的心理鴻溝：班寧否定這個「蒼蠅王般的幼稚園」，否認自己是海盜、是失落男孩的死敵，並堅稱自己是個律師，但他們還是追著他跑。盧飛歐與其他人用太妃糖蘋果當箭射班寧，並踩滑板追逐他，要求他加入時，我們可看到光束「突出」了這些無害的夢幻島冒險。發射的光線將班寧與伸手碰觸他的小孩連結起來（就像E.T.與艾略特，吉姆與母親），小孩拿下他的眼鏡，強烈地暗示電影的退化作用。現在所有失落男孩都碰觸到他，這群被銘刻的觀眾認為班寧是真正的彼得潘，窺視癖慾望內在的距離被想像的統一性所填補。他們做為觀看傳達者的功能（提醒觀眾做出預期的反應），現在移轉到小仙女身上。

盧飛歐宣稱：「我有潘老大之劍，現在我才是潘老大。」他與班寧

之間的競爭，將伊底帕斯的爭奪權威化為戲劇，在此又牽連到尋找夠格的父親。在他們爭搶這個陽物象徵的同時，虎克船長打算成為傑克的父親，而傑克與班寧的衝突變成兩段其他的戲（偽父親與偽兒子）；這兩段關係透過服裝設計與班寧及盧飛歐鬥劍被畫上等號（盧飛歐變成虎克船長的嘉年華式反面）。這個策略在象徵的層面解決了衝突，在沒有將鬥爭直接戲劇化的情況下，維護了父權的一貫性。

同時間，因為班寧否認他就是彼得潘，剝奪了定義他的他者，毫無說服力地試圖自殺。他哀嘆：「死亡是我唯一剩下的冒險。」反置了彼得潘知名的台詞：「死亡是非常大的冒險。」這突顯了他做為二元性其中一半的功能。當他問：「確實，這個世界若沒有虎克船長會變成什麼樣子？」他的映影分散在三面鏡子裡，瓦解了與彼得潘相對之定位所強加的幻想統一性。當他展望成為孩童的朋友與養育者的新位置時，他的多重映影再度出現——另一個鏡像期。

一個預先決定的角色也確立了班寧的位置。失落男孩們擺出刀叉，目的是「所以我們並不需用刀叉」，根據這個二元邏輯，班寧仍然被孤立，無法加入他們享用隱形食物的宴會，一直到他可以進入幻想為真的境界為止。他再度退化，與盧飛歐互相辱罵，律師的鋒利口才讓他獲勝。打敗了這個幫派象徵的父親之後，他突然看見了豪奢豐盛的大餐。他立刻加入了他們的想像界，菜餚投射出溫暖的光暈照在他們臉上。

接下來的食物大戰，對於被影片敘述模式排除在外的成人，是更尷尬的場景，這在巴利的小說中不可能發生，因為溫蒂要求他們表現良好的餐桌禮儀。[29]不過這個橋段也有天馬行空的童稚精神（將幻想的食物轉為具體的營養品）。在不協調的調性中表明缺少合宜（decorum）與整體一致性，冒犯了一些影評，他們認為史匹柏的作品與電影經典相比是失敗的藝術，即便它在娛樂上增進了電影的商業吸引力。根據夏茲的說法，新好萊塢的典型商業鉅片，是「互文的，且刻意不連貫……對多重解讀與多媒體的重複保持『開放』」。[30]

盧飛歐惡意地用椰子瞄準班寧的頭，班寧本能地抓起一把刀，把飛過來的椰子切成兩半。失落男孩震驚地抬起頭看著舉劍站立的他——《勇者無懼》中，辛克（Cinqué）接下領導責任時，也重複了這個動作——於是他們承認他就是彼得潘。這顯然是個伊底帕斯的時刻（稍後盧飛歐鞠躬，效忠地將他的劍獻給班寧），將父權的幻想與想像界的失落連結起來：一個失落男孩將圖多斯的彈珠付託回復本尊的彼得潘，並告訴班寧圖多斯的快樂念頭，他透露自己的快樂念頭是母親，並問彼得潘是否記得自己的媽媽。這場戲與瑪姬唱〈我從不是孤獨一人〉交叉剪接，瑪姬因為虎克船長的父權權威被迫離開母親，她的歌聲讓海盜們如癡如醉，也讓班寧／彼得潘回想起母親的歌聲。

　　隔天早上，虎克船長與傑克被許多損壞的時鐘圍繞（顯示虎克船長對計時器的恐懼，很像彼得潘的拒絕長大），虎克船長誘惑傑克用槌子打碎班寧的手錶。在時鐘表面上，傑克的映影構成了另一個通過鏡像期的退化，此時他打碎這些時鐘，隱然也打碎了他父系的身分，以報復父親對他的種種禁制。他拒絕承認與班寧的父子關係時，羞恥地躲在三角軍帽下；虎克船長拿起他的帽子，露出他的臉，然後送一顆棒球給他做為父親的信物。

　　失落的男孩疊羅漢，穿著長大衣，偽裝成成人溜進棒球比賽，這是引自迪士尼《白雪公主》（*Snow White and the Seven Dwarfs*, 1937）的典故，電影同時運用遊樂場音樂和面部偽裝，讓他們的想像界符合巴赫汀的嘉年華。比賽在沒有規則的情況下進行，直到虎克船長立下規矩，判定開槍射殺對手是「爛招」。當傑克上場打擊時，海盜啦啦隊把「全壘打」（Home Run）字卡排反成「跑回家」（Run Home），突顯了他相互衝突的慾望：回歸家庭或被認可有本領（被班寧的管教所否認）。他把球打到球場外，虎克船長驕傲地認可他是「我的傑克！」讓班寧不可置信地覆述這句話，無力地堅持他的父親身分。

　　班寧試圖飛向傑克卻失敗，他的頭髮明顯變長變亂，他變成彼得潘

（一個會跟他的孩子玩的人）的歷程仍持續著。棒球擊中他使這個歷程完成：他伸手進池塘拾起這個父親的信物，在水中倒影看到幼時的彼得潘，一個鏡像期將閃光反射到他臉上。他的影子與他分離，召喚著他，他成了自己更有力量、自我更完整的觀眾與跟隨者，他認同這個被投射出來的形體。

　　彼得潘的樹幹小屋裡，在射進來的光束中，他對母親的記憶終於在倒敘中現形，他想起在她說出對他成年後的期待時，意志的力量讓他離開母親。嬰兒彼得潘從滾遠的搖籃車裡翻出來，躺在地面排列複雜的圓圈裡：一個螺旋，或者像倫敦的大笨鐘（Big Ben），喻指逃離的時間。小仙女將他帶到夢幻島並教導他，成為兒童的彼得潘回到人間，透過幼兒室的窗戶，看著他的父母抱著一個新寶寶，窗戶是一個屏障也是一面銀幕，讓他脫離（並投射慾望至）失落的想像界。接著他又回到這間幼兒房裡追逐自己的影子，影子再次成為獨立的角色，一個鏡映的他者，直到最後他與影子合而為一，彷彿走進了銀幕，達成了想像的一貫性（就像尼利一樣），六十年後，他愛上了莫拉，給她一個真正的吻，光在銀幕上閃過。

　　這個回憶提醒了班寧，是他自己選擇要當父親的。他的快樂念頭是「我是個爸爸」。他得到了力量，往天空飛去，就像E.T.飛越月亮般橫越太陽。為了要保護他的兒女，他以兒童的方式思考並行動。因此，敘事占據了象徵（責任、主體定位）與想像（自由、無邏輯）之間的邊界，在兩者間游移，娛樂電影的觀影經驗亦是如此。失落的男孩與電影院觀眾，看著彼得潘追逐自己的影子穿過雲霄，打下盧飛歐的褲子，並進行大膽的飛行表演：後翻、三百六十度翻轉、投籃得分，炫耀的技巧誇張了仰慕的孩子會期待爸爸做的事。當盧飛歐舉劍走近時，被框在彼得潘的雙腿之間，強調了閹割的隱喻，然後他半跪將劍獻給真正的主人。失落的男孩圍在彼得潘身邊時，只有盧飛歐仍在籠罩在一道光裡，最後他也加入了大家，讚美彼得潘的美德且連番頌讚。滿月與新月同時

發光，照亮這個存在與蛻變的狀態，照亮自外於時間的夢幻島，但班寧的時限卻越來越近。

## 擊敗虎克船長

彼得潘已經忘了他的任務。小仙女住在一個光芒耀眼的時鐘裡，時鐘突然爆炸，她變成常人大小，還有投射而出的光束從背後照著身穿華美禮服的她。這個性意識化（sexualized）的奇觀，符合莫薇談視覺愉悅的理論，它提醒了彼得潘自己的陽剛特質，因而想到了成人的責任。直接射向攝影機的光，讓我們幾乎讓看不見他們的吻，彷彿是從銀幕之後、在想像界之內觀看。再度覺醒的性差異與身分，讓班寧想起莫拉與兒女，此時畫面變得非常清楚。直到現在小仙女仍嫉妒莫拉，但她運用魔法，讓班寧回到他追尋的旅程，她為了更高的目標放棄了他，回復到精靈的身分。

史匹柏的作品反覆地出現可穿透的屏幕，支持了我關於忠誠的觀眾重新定位的論點，這類屏幕在虎克船長準備幫傑克穿耳洞（象徵性的閹割）時出現了兩次。當失落的男孩計畫攻擊虎克船長時，穿過一片竹林屏幕，再度出現時全身穿著日本武士盔甲。虎克船長的彎鉤靠近傑克的耳朵時，班寧的劍刺穿了白色風帆——空白銀幕。彼得潘的影子從帆布上被割出來，飄落而下，這兼具了大人版本的平凡解釋，以及他與影子分離的神奇能力。

失落的男孩運用反射光打退海盜。這場戰鬥涉及非常繁複的場面調度與快速剪接，也許會令影片遭到評論的抨擊，這場戲在另一層面上也參考了一九三〇年代的劍俠（swashbuckling）電影，班寧的彼得潘服裝與表演，就像埃洛‧弗林（Errol Flynn）飾演的羅賓漢被移植到海盜冒險故事裡。虎克船長殺死盧飛歐（他死時希望自己有個像班寧這樣的父親），這也許對要保留《彼得潘》純真幻象的影評來說是太超過了。無

論如何，虎克船長的邪惡讓傑克認同了父親，並要求回家。

虎克船長與彼得潘的決鬥以巨大的影子投射到牆壁上，失落的男孩在旁觀看。當虎克船長壓制住班寧準備收拾他時，班寧堅持他在作夢，他真的是彼得‧班寧──「一個冷淡、自私，喝太多酒，執著於成功，逃避妻兒的男人」。這種來自超我的自我評估，與兒女及小仙女堅稱他們相信他的台詞對話。影片一直認為，身分認同並非是此非彼，而是需要自我認知，並對其他人的需有同理心。

當班寧與傑克認可他們的父子關係時，便證實了虎克船長的謊言。這個華麗的父親代替品就像沒戴帽子的貝西，在拿下假髮之後，顯露出病懨懨、開始禿頭的老人原貌。儘管從頭到尾虎克船長都避免出「爛招」，他還是殺了盧飛歐，在與班寧打鬥時，虎克船長也沒有相對的君子風度。許多滴答作響的時鐘讓他恐慌，他看到鱷魚鐘時臉色發白，把鱷魚拉倒以解救自己，傾倒的鱷魚的大口卻罩住他，看起來像是被吞食：這預先呼應了《侏羅紀公園》裡律師的下場，如果再思及班寧的職業及虎克船長的角色是他另一個自我，這個處理就更有趣了。

打敗虎克船長之後，欣喜的班寧暫時回復彼得潘的身分，直到小仙女──被置於他兒女之間──提供了一道象徵慾望客體與回歸成年的光芒。他將自己的劍交給一個黑人胖小子，表示此後由他領導失落的男孩，夢幻島掌權者將美國社會的地位模式變得狂歡熱鬧，班寧與兒女飛回家，最後一個失落的男孩說出嚴肅的成人評論錯過的事：「真是場很棒的遊戲。」

班寧飛入的天空的畫面溶接至兒童房漆成天空的天花板，電影再度成為想像的符指，樹葉飛入顯示有太陽風，預示了他的兒女將乘光而來；天國般的合唱樂聲伴隨他們來臨，他們看著像天使般睡著的母親。班寧最後落在肯辛頓花園（Kensington Gardens）的彼得潘雕像之下，他在那裡與小仙女（他與夢幻島的連結）對話，然後她消失在晨曦裡，象徵了他重返青春。儘管摔得四腳朝天（先前他能優雅地飛翔），他以重

新獲得的本能，沿著排水管爬上二樓往內看，就像彼得窺看將他排除在外的家庭團聚場景（想像的一貫性）。他敲敲窗戶，以善良的家長身分被迎進屋內，並下結論說：「活著是很大的冒險。」

父權與家庭價值戰勝一切。然而，若認為這個結局是全然的保守，且會毫無問題地發生，將忽略這個家庭隱藏的衝突，班寧放棄一九八〇年代的工作倫理，追求個人定義的、令人滿足的目標，而成功地扮演父母的角色，如果堅持要將孩子們的幻想認真看待的話，看起來比公司法更難。此外，柯林斯認為《虎克船長》與《夢幻成真》（*Field of Dreams*, 1989）及《與狼共舞》（*Dances with Wolves*, 1990）類似，在「不可能的過去尋求可回復的純真」，並主張「避免任何反諷與折衷主義的誠摯」，[31]但《虎克船長》與這些影片不同，它不是在理想化的美國解決這些困難，而是在一個叫做為夢幻島的地方。純真不是基本要素，而是在結構上成年人用來對抗複雜經驗的東西，正如《虎克船長》所展現的，它將夢幻島變成班寧需求（而非兒童慾望）的投射，如果班寧排列出優先順序的話，兒童的慾望在夢幻島即可被滿足。本片一開始看起來似乎會失敗，但這與它處理這些面向的關聯不大，問題應該在於平凡無奇的行銷：片子缺乏讓好萊塢主力觀眾（十六至二十四歲）感興趣的東西。■

Chapter **15**

# 侏儸紀公園

另一部怪獸級賣座強片

Steven Spielberg

《侏儸紀公園》幕後花絮與電影DVD一起重新發行，史匹柏想必也監製了這支片子，用了一段格蘭特（Grant，山姆‧尼爾〔Sam Neill〕飾）的片段開場，他拿下墨鏡，呆望著一頭恐龍。這個鏡頭確定且自我指涉了史匹柏的關鍵時刻，它包含了視界、半信半疑及投射出的慾望，接著立即剪接至格蘭特問道：「你怎麼辦到的？」漢莫德（Hammond，李察‧艾登保祿〔Richard Attenborough〕飾）回答：「我會秀給你看。」

透過先進生物科技製造恐龍，就像電影一樣，是令人印象深刻的奇觀，與用先進特效製造恐龍影像一樣，兩者都運用了複雜的程式與虛擬實境的成像技術。扮演漢莫德的是一位受人敬重的導演，早年是跳蚤馬戲（flea circus）表演藝人，由特效開始參與電影製作。（艾登保祿的《甘地》〔*Gandhi*, 1982〕打敗《E.T.外星人》拿到奧斯卡獎，史匹柏曾請他暫時監督《辛德勒的名單》的製作，讓他可以完成《侏儸紀公園》的後製，最後是請盧卡斯暫代）[1]。漢莫德是個夢想家，也是娛樂業者，在原著小說中顯然是個類似迪士尼的角色，漢莫德的主要關切的是觀眾反應；他是史匹柏留鬍子、戴眼鏡的另一自我，他創造了這個以怪獸為賣點的景點，當迅猛龍吃午餐時，他仔細地觀察賓客震驚恐懼。《侏儸紀公園》是「關於好萊塢本身的工整寓言」，[2]如史匹柏所說，它是「電影公司主管遇到景氣不佳，於是需要一部賣座片的故事」。[3]

## 歡迎來到侏儸紀公園

漢莫德對賓客的歡迎詞，包括了他虛構的計畫及這部影片，同時也質問了觀眾，這段話代表了縈繞全片的雙重發聲（double-voiced）論述。入迷的訪客觀察著複製恐龍；入迷的電影觀眾則觀察著電腦動畫恐龍。禮品店有與電影院大廳及坊間商店完全相同的紀念品，包括在銀幕中央的《打造侏儸紀公園》（*Making of Jurassic Park*）一書，所有產品

都有獨特的商標。影片為營利性產品（也宣傳了電影）打廣告，一邊宣揚，一邊卻也戲弄了其表演技巧及電影發明前對寫實的夢想。

將幻覺等同於真實，激發了十九世紀末的新奇事物，例如模擬訓練裝置、幽靈之旅（Phantom Ride）與哈爾旅程（Hale's Tours，從仿造的火車車窗拍攝旅遊景點的影片）。這些娛樂的存在理由，除了它們表面上的內容之外，也提供了感官刺激並頌讚科技的特質。早期電影前輩通常在當地拍攝完風景後，便在同一天公映；觀眾排隊想看的，並不是戶外可免費看到的實際街景。漢莫德在遊客中心的簡介（在此，律師甘納洛〔Gennaro，Martin Ferrero飾〕誤將正在工作的科學家當成電動人偶）與軌道引導的吉普車參訪有驚人的相似性。這兩者在《侏儸紀公園》中以縮影的方式呈現，強調電力的奇觀與感官經驗。它們也預告了環球影城的《侏儸紀公園》雲霄飛車（運用了為電影而發展的特效）：「以主題公園電影為藍本的雲霄飛車，以便於將遊客載運到紀念品零售店。」[4] MCA／松下內部採取前所未見的合作，這些雲霄飛車的門票，以及自家的周邊商品也支付了史匹柏的製作預算。[5]

在實際與隱喻的層面上，透過虛構的基因複製與真實的電腦動畫，複製不同時代與地點的生命，模糊了人造物與真實的界線。在電動軌道上移動的恐龍與汽車，在貼上電影標誌之前畢竟是受歡迎的玩具。在後現代的複合成品中，標誌與片名在劇情世界內外、戲謔又帶有堅定商業邏輯地，於文本內與周邊展開符指作用，而此文本則反諷自身的價值與存在條件。觀眾享受這趟旅程，或欣賞電影的技術、幽默及弔詭；也許觀眾同時有這兩種反應——同時或持續地著迷、分散、快樂地被疏離，或者進出想像的主體位置及象徵的意識。理論上任何電影都有這類可能性；但很少像《侏儸紀公園》這樣把這些元素以如此多樣的方式結合起來，影片提供的不是最大公約數，而是多重的潛在愉悅，因此吸引了廣大的觀眾。影片保有並擴大了特效內含的矛盾：一方面相信特效具有說服力，另一方面則懷疑其成就。

第一隻被看見全貌的恐龍奇觀突顯出這一點。格蘭特看著景框外，提醒觀眾即將有東西出現，接著是一個長鏡頭拍攝一群長頸龍與禽龍涉水而過，同時配上莊嚴的音樂。透視線將畫面構圖分割成獨立的背景與前景，裡面有渺小的人類（代替觀眾的觀察者），創造了一個套層結構的觀眾經驗。

## 自我指涉

《侏儸紀公園》自始至終都邀請觀眾進行自我指涉的解讀。幾個月來的媒體炒作已經讓觀眾準備好了，他們聽到不祥的音樂與動物的嘈雜聲，隨著黑畫面上的工作人員字幕，觀眾面對的第一個鏡頭是植物的特寫，有神祕的東西發出窸窣聲。影片承諾會有逼真的怪獸，這對兒童潛在的心理傷害引起許多討論，接下來還有對本片分級的辯論。但一隻以換喻方式（也就是透過推論得知）出現的生物，一開始並未顯現，吊足了觀眾的胃口。接著剪接至一個工人焦慮地抬頭看著景框外，一個被銘刻的觀眾戴著侏儸紀公園的帽子，彷彿他已經買了這件商品。光束穿透樹枝。一群被銘刻的觀眾都戴著有標誌的帽子，逆光拍攝他們專注地往上看，其中有一個人咀嚼著，彷彿正在吃爆米花。一個拍攝煙霧或水氣的鏡頭被放進電影，唯一的作用是要突顯光束。一個獵殺大型動物的獵人全副武裝，強調出此地的危險性。這些角色不僅強烈逆光，面前懸吊的箱子也發出光亮照著他們。方形的工地照明燈，同時也是電影燈光、放映機與銀幕代替品的隱喻。

箱（車）內的一個觀點鏡頭延後了恐龍的登場：一個被銘刻的寬銀幕景框。這個開口裡有恐懼的工人的反應鏡頭，彷彿是透過銀幕回望。二次認同擴大到一個程度，讓觀眾感覺（或想像）被威脅。看不見的動物好像正盯著他們，凝視的力量屬於最強大的劇情世界客體，而不是一般認為的在觀看的主體。

光束不可能從箱內發出，也不可能照進去，這令人想到尚－路易・鮑德利（Jean-Louis Baudry）的電影機制圖解，[6]光束混合了這個被包裹的觀影經驗概念。另一個透過寬銀幕開口的觀點鏡頭裡，一個工人站在箱子上，預示即將把仍未見的（觀眾心理「投射」的）恐龍放出來；換句話說，關於本片曾期待已久的上映之敘事形象，其中隱含的慾望被滿足了。負責看管這個動物的組長指揮著手下，他喊的口令可想而知與史匹柏拍片時所喊的不但相同——「大家走開！看門的！把柵門拉起來！」同時光束跟著柵門移動，似乎投射出它的移動。恐怖被釋出的同時，電影放映也釋出了觀眾的慾望。當未被看見的恐龍移動時，一股隱形的力量順著一道光束好像把看門人吸了進去。他慘烈的死法開啟了快速蒙太奇，靠混淆觀眾而非讓觀眾看清楚來製造不安：組長的特寫鏡頭與恐龍的眼睛，死者的手與組長的嘴，當他尖叫「射牠！」（另一個攝影的雙關語，譯注：shoot亦有拍攝之意）時，可與《驚魂記》的淋浴場景比擬。

　　光的力量（電擊槍攻擊恐龍時，讓人聯想到死亡）折射到位於琥珀礦坑的下一段落，在此光與創造有了連結。如果侏儸紀公園有過度的生機，豐盛的植被、水，以及一開始就遍布四處的母恐龍，那麼開礦就像是陽剛的、貪得無厭的應用科學。後來，麥爾坎（Malcolm，Jeff Goldblum飾）稱發現是「一種激烈的穿透行為……對自然世界的強暴」。被猛烈吞噬的看門人，在與生產過程相反的影像中，消失在濕滑樹葉裡，自然再度吸納了他，而礦工則尋求新生命的基因源頭。他們的頭盔燈在黑暗中探測，找尋變成化石的昆蟲，此時甘納洛站在入口處，投射出發亮的影子，令人想起《大國民》裡的戲院。打磨琥珀不可避免會噴出火花，呼應了《太陽帝國》裡吉姆遇上他追尋的東西的樣子。由廣角變成大特寫的鏡頭花巧炫耀，搭配了約翰・威廉斯天堂般的合聲配樂，一隻保存在琥珀裡的蚊子出現了。在原始力量與宗教意涵的脈絡中，場景之間的剪接：恐怖／美麗、模糊／清晰、黑暗／光明、自然／

科技、恐懼／樂觀、本能／理性、巨大／渺小、力量／細緻，令人想起布雷克（William Blake）的〈老虎〉（The Tyger）一詩中的雙重性，這首詩體現了關於自然與科學創造的曖昧性。

從昆蟲剪接到古生物學家的刷子清出化石骨骼，與《侏儸紀公園》的標誌形狀相同，蒙太奇讓本片的劇情世界內容與周邊文本及體制性框架一致，一切都與進化的力量有關。史匹柏電影中的導演，冒昧地利用天賜的力量，這次將會走向普羅米修斯（Prometheus）的、或更適切地說是科學怪人般的悲慘下場。

在挖掘現場，格蘭特是另一個以電影拍攝來類比的角色。他的古生物學家們就像外景片組，在拖車裡工作，實際上進行「拍攝」以顯現埋在地下的化石（發射砲彈到地底以產生震波），並聚在一台監視器前。當畫質不佳的影像慢慢被掃瞄到螢光幕上，格蘭特抱怨說：「我討厭電腦。」他的技師則堅稱：「這個新程式簡直不可思議，再過些年，我們連挖都不用挖了。」格蘭特回應：「這樣哪有什麼樂趣可言？」這突顯了化石的挖掘就像電影從傳統方法轉型到電腦動畫一般。格蘭特興奮地談到迅猛龍時，與奈德利（Nedry，Wayne Knight飾）形成強烈對比，後者是侏儸紀公園電腦控制系統的設計師，憤世嫉俗、貪心、沒有遠見，他頭髮上有攝影機鏡頭的光暈與風吹過。

漢莫德的直昇機抵達時，把沙子吹到挖掘現場，顯現出他的曖昧與傲慢。一條曬衣繩猛烈彈動（史匹柏的太陽風），以換喻的方式顯示他登場了，他滿不在乎地毀掉他們辛勞的成果，卻幫他們實現事業上的夢想（一開始是保證提供資助）。當他們與贊助人碰面時，光束穿透他們身後的窗戶，身穿白衣的漢莫德就像被投影出來般全身發亮。在這次會晤中，他保證侏儸紀公園裡會有「讓孩子們瘋狂」的「遊樂項目」，這段話預先呼應了稍後他介紹「全世界最先進的主題樂園」的簡報，這個樂園「整合所有最先進的科技」，本片與其相關產品也是如此，當他保證恐龍「非常驚人，會抓住全地球的想像力」，此時甚至指涉了全球行

銷。格蘭特評論說：「我們要失業了。」麥爾坎回道：「你該不會是說我們要絕種了吧？」根據《侏儸紀公園》幕後花絮DVD額外收錄的片段，以上這句話來自單格動畫師菲爾‧提佩特（Phil Tippet）看到電腦動畫毛片時的反應。

　　飛到島嶼的途中，從「寬銀幕」的窗戶可看到島上的風景，這很像全景電影、IMAX或杜比音響系統的示範畫面。直昇機沿著瀑布降落，漢莫德在瀑布前踏出直昇機，瀑布就像一道光束，強調了電影／宗教的相似，並建立了伊甸園般的意涵。看過恐龍之後（過程中，律師的反應與其他人的震驚不同，滿腦想的都是商業盤算），一行人穿過陽光四溢的入口，進入遊客中心。他們走進一個既像主題樂園模擬器又像電影院的地方，舞台上有個往後縮的景框，銀幕有個炫耀的標誌，這是一個套層結構。身穿白衣的漢莫德，走近銀幕虛擬空間裡那個身穿黑衣的他。當銀幕上的漢莫德跟他們打招呼時，真人漢莫德催促賓客們：「說哈囉。」他們照做，證實電影需要觀眾主動參與，接著狂歡般地回歸他的跳蚤馬戲團的年代。就像演員把空間留給特效一般（艾登保祿在拍電影前是做特效的），漢莫德忘了台詞，表演時間點也出錯。當他「刺」銀幕上的化身的手指採血，後者變大了，顯然是電影畫面。光束越過被銘刻觀眾的頭上，此時漢莫德的虛擬他者被反覆複製，把基因複製與攝影複製連結起來（此外，分離成半實半虛、一黑一白，讓他實際上變成「投射角色」〔projection character〕，表現了作者的矛盾[7]）。

　　漢莫德解釋電腦輔助基因複製的影片，占滿了銀幕，將我們置於與劇情世界觀眾相同的位置。此處以早年卡通《恐龍葛蒂》（*Gertie the Dinosaur*, 1914）為藍本的手繪動畫，突顯出這個比喻——葛蒂的創造者溫莎‧馬凱（Winsor McCay），整合了真人表演畫面，讓他可以從銀幕後方走進電影。漢莫德說：「這個配樂只是暫時的，我們當然會用比較生動的音樂。」彷彿我們正在看毛片。強調創作歷程讓《侏儸紀公園》的快速發展像是創新的早期電影。

這段特效科技的展示，與科幻密不可分。[8]賈瑞特・史都華注意到，「科幻片典型的場面調度，充滿了觀看的螢光幕，它們的功能不僅是敘事裡的工具，也是現今溝通或監視科學的一連串圖像」，[9]侏儸紀公園控制中心的監視器當然也是如此，透過它們可以在閉路電視上看到或推論出他處的動態。史都華接著寫道，「科幻片的另一種手法，是一部電影目前的視覺成效，可能會以其銀幕前身做為比較標準，例如《第三類接觸》男主角的電視上出現迪米爾（DeMille）導演摩西分離紅海的片段，這為將來出現的更高明的手法打下基礎。」[10]這個論點也可應用在恐龍葛蒂上，另一個例子，是E.T.在《湯姆與傑利》中看到一九五〇年代飛碟電影的片段。

　　漢莫德所謂的「參訪」行動繼續進行，座椅上的安全護欄被放下；放映廳開始旋轉，這個主題公園的冒險顯現出一座實驗室，它被框在景框內，好像被攝影機拍攝下來一般，這個冒險將真實轉換為被認知的擬象。觀看者的倒影形成一面銀幕，的的確確如拉康的電影理論將銀幕視為鏡子的隱喻。對知情的觀眾來說，連機械手臂翻轉孵育中的蛋，精巧地從格蘭特手上拿走蛋殼，都強調了頂尖的機械效果，而這個段落在恐龍影片中占了不小的篇幅。

　　午餐是在成排的放映機之間享用，光線越過賓客的肩膀，在牆壁上展示投影片。光束是角色們慾望的隱喻，「我們什麼都可以收費。」這句話總結了甘納洛狹隘的目光，此時「預估收益」的字樣做為雙關語在他旁邊閃爍；漢莫德就像個民粹電影工作者，「世界上人人都有權利享受這些動物。」哲學家麥爾坎看著陽光下的花朵與兒童影像，提出令人喪氣的預言，他警告人類干涉大自然的危險，為本片加上了一個道德與教育的面向。麥爾坎的話承認娛樂也具有理想化的教化潛力，這也是迪士尼樂園一直主張的精神。這番話不僅體現了，也反駁了那些批評史匹柏膚淺平庸的評論；《侏儸紀公園》讓《辛德勒的名單》得以進行，麥爾坎的一段話適用在這件事情上：

我會告訴你這裡用的科學力量有何問題。你不需要任何規範就可以取得這種力量。你讀過其他人做過的事，然後採取下一步行動，你不是自己學會這些知識的，也不想為此負責。你站在巨人的肩膀上，盡快完成一件事情，然後申請專利、打包，再塞進塑膠午餐盒裡，然後販賣它。

漢莫德介紹他的孫子萊絲（Lex，Ariana Richards飾）與提姆（Tim，Joseph Mazzello飾），稱他們是「我們的目標觀眾」。從此，在拜訪控制中心之後（那裡的電腦與製作本片的電腦一模一樣），很多敘述都在螢光幕上進行。例如，一台電腦警告將有風暴，這個偶發事件引發了接下來的災難。

## 「旅程開始」

阿諾（Arnold，山繆‧傑克森〔Samuel L. Jackson〕飾）大喊：「坐穩了！」同時像《第三類接觸》的空中交通管制員一樣，坐在桌前監控過程，螢光幕上亮起「旅程開始」的字樣。他的建議既是故事（histoire，被觀眾所觀看）也是話語（discours，對觀眾發言），電腦導覽發出的「歡迎來到侏儸紀公園」的聲音也是如此。相對應地，鏡頭橫搖至監視器，上面顯示著自動駕駛車輛正在移動，敘述著他處發生的事，同時也建立控制中心跟實際上不在場事件的關係，產生了雙重時間觀：越來越被強化的被動性與指導及觀影有關，漢莫德在這個位置觀看螢光幕上事件的發展，他手打鍵盤，頭戴耳機，彷彿是在剪接室裡；《侏儸紀公園》奇幻的「內部」劇情世界，透過對白將本片與怪獸電影建立關聯，例如柵門在遊客身後轟然關上時，對白明確地將它比為《金剛》（*King Kong*, 1933）裡的柵門。

在冠龍展示場，一行人貼著吉普車的窗戶，就像《太陽帝國》裡的

吉姆，因可能遇到的近身接觸而興奮。冠龍吐出毒液時，標誌警告遊客緊閉車窗，強調了銀幕既是屏障也是滿足慾望的入口，此時玻璃上反射出光暈。角色們的預期，提醒觀眾引頸觀賞，但同樣什麼也沒看到。觀眾與角色同樣受挫，逼真地傳達了真正的探險旅行的難以預料，但也產生了懸疑，讓大家看不見凶猛的恐龍，也為奈德利後來令人震驚的死亡（奈德利誘發了牠的行為）埋下伏筆。

控制中心裡，恐龍管理組長莫頓（Muldoon，Bob Peck飾）的面前有光芒閃耀，此時他宣佈大家期待已久的時刻：暴龍展示區到了。參訪者一行人癡迷地凝視被當成誘餌的山羊，在吉普車車窗上反映景框外的空間倒影，將觀者與被看的客體疊在一起，彷彿這個豐富的巴贊式深焦鏡頭，什麼都能含括，依照慣例，這應該會用正／反拍鏡頭來處理。然而劇情世界內外的觀眾再度一起失望，恐龍沒有出現。在另一個整合兩個場景的鏡頭裡，麥爾坎嘲弄這件掃興的事，漢莫德發出不滿，怪異地貼近螢光幕，拍拍鏡頭，然後在特寫鏡頭裡對它吹氣。這個動作讓人再度意識到銀幕這個分隔的機制，並令人想到《大口一吞》（*The Big Swallow*, 1901）中，一個角色吞下攝影機，因此也吞下觀眾，也許是暗指電影能將觀眾融入其幻象的能力。

把畫面傳送到奈德利的監視器的數台攝影機，間接地傳遞了重要的敘事資訊，例如胚胎儲存箱與他打算交付基因違禁品的碼頭。與這對比的是，麥爾坎不斷地碰觸賽特勒（蘿拉‧鄧，Laura Dern飾），藉此與他的慾望客體調情，例如把水滴到她的手上來解釋渾沌理論。格蘭特與賽特勒跳出移動的吉普車以碰觸一頭生病的三角恐龍；格蘭特全身靠躺在牠旁邊，而賽特勒則把整支手肘插進牠的排泄物裡。萊絲利用車身顛簸的機會，握住格蘭特的手。肉體的接觸消解了觀影經驗內含的距離。

形狀的相似突顯了敘事的因果關係與電影製作的隱喻，包括漢莫德手杖頂端的琥珀在光線前旋轉，就像在暴龍展示區裡那段在警示燈前剪接的底片；以及一個知性蒙太奇，從奈德利按下「執行」鍵，剪接到甘

納洛（下一個受害者）聽到雷聲跳了起來。奈德利在等待通往低溫槽的氣壓艙打開時，他的倒影強調了在角色與他慾求的客體之間有另一面被銘刻的銀幕，這就像《法櫃奇兵》的法櫃或《死吻》（*Kiss Me Deadly*, 1955）裡被偷走的同位素，以不可能的方式從內向外打光（奈德利旁邊的電腦上，夾了一張歐本海默〔原子彈之父〕的照片，強調了他開發出的能量）。當奈德利趕到碰面地點時，他的輪胎濺起的泥巴噴向攝影機，令視線模糊，並暗示了對觀眾或其他人的蔑視。提姆戴上夜視鏡，與瘋狂擦眼鏡好把路看清楚的奈德利交叉剪接，雨水讓他看不清楚，他把眼鏡丟下，最後真的被冠龍給弄瞎。與甘納洛的盲目相同，令奈德利喪命的盲目，是只是把恐龍當成商品的失誤。提姆體現了漢莫德、賽特勒、格蘭特與史匹柏隱晦的觀眾所保有的直接視野。的確，提姆是第一個注意到有暴龍接近的人，他是人體震波探測器，與格蘭特討厭的電腦化新玩意相反，他本能地看見了牠的存在（由一副眼鏡裡的震波來表示）。後照鏡裡（在無人駕駛的吉普車裡裝後照鏡其實並不合邏輯）甘納洛眼睛的特寫鏡頭，可看出他的恐懼，後照鏡是另一個內部寬銀幕景框，反映了觀眾的憂慮。

## 安全銀幕

提姆再度戴上夜視鏡。那頭山羊已經不見了。然後活躍的觀影經驗讓他回憶起迅猛龍吞噬母牛後，留下被扯爛的韁繩，觀眾知道的事和視界，與提姆（而非與甘納洛）一致。一條撕裂的肢體被丟到擋風玻璃上，回答了萊絲與我們的問題：「山羊到哪去了？」血跡令人想起《太陽帝國》裡，一隻雞被砸到車窗（透明卻有保護性的銀幕）上。閃電就像早期電影一般閃爍。暴龍盯著攝影機，公然挑戰好萊塢的慣例（確保觀眾的注視是窺視狀態以確認其宰制權）；此慣例鮮少被打破，除非二次認同已經很充分了，具威脅性的他者回望的注視，已經降低了對

寫實的威脅,例如《驚魂記》的交通警察、《末路狂花》(*Thelma and Louise*, 1991)或《沉默的羔羊》(*The Silence of the Lambs*, 1991)裡的漢尼拔‧萊克特(Hannibal Lecter)。在這個例子裡,破壞寫實會產生像喜劇裡看到的效果:文本與成人觀眾之間一個會意的眼神,就會意識到技巧與玩笑,正如《虎克船長》裡最好的台詞,即便在刻意要嚇唬小孩的同時,也對成人表達了不同的訊息。

從此之後,危機場景不斷地玩穿透電影銀幕的招式。暴龍的第一步,是衝破被斷電的通電圍欄(用來分隔展示的恐龍與觀眾)。透過麥爾坎與格蘭特的擋風玻璃,這畫面看起來就像《侏儸紀公園》的標誌。雨簾清楚地標示出室內與室外、安全與危險,以及銀幕的平面。萊絲操作探照燈好讓大家看清楚點,卻引來了恐龍的注意。同心圓的光線投射到牠瞳孔放大的眼睛特寫上,再度暗示了回看的視線。暴龍把兒童乘坐的吉普車的透明車頂推凹,闖入了觀者的空間;麥爾坎則抹掉車窗上凝結的水滴好看清楚。格蘭特認為暴龍只能感應到動作,因此要麥爾坎與格蘭特定住不動,象徵了梅茲提到的無力的觀眾。稍後,跟隨格蘭特把恐龍引開的麥爾坎受了傷不能動彈,變成像詹姆斯‧史都華在《後窗》裡扮演的純粹觀眾角色。暴龍衝進甘納洛的藏身處,觀眾從他死前的角度見到了這隻恐龍。

光線與視界積累越來越多慣例性的意涵。當格蘭特與麥爾坎用閃光引開恐龍時,光拯救了孩子們;拋棄孩子們的甘納洛,躲在暗處後遇害。莫頓與賽特勒帶著巨大的手電筒,對攝影機直接射出光束,以解除千鈞一髮的危難。漢莫德關閉系統(因為能讓電腦無法運作的奈德利已死,但只有他知道密碼),螢光幕都關掉,光也熄了。如果沒有莫頓的手電筒,銀幕上將漆黑一片。沒有光:就沒有《侏儸紀公園》。如聖經所說的:「要有光。」阿諾再度叫道:「坐穩了!」在混亂的光束交錯中,最後一幕開始了,而且幾乎抹滅了窺視的距離。

當不同地點的事件相互衝擊時,影片採用了古典的交叉剪接,參

與的角色並不知道整個經過，但觀眾可以綜觀全局。在暴龍攻擊一群似雞龍時——奇怪的是，這個戶外場景是在光天化日下——格蘭特、萊絲與提姆從一個安全有利的位置觀察。他們已經進入了恐龍的空間：他們目睹腕足類恐龍在唱歌（安詳的美學沉思與交流），最後其中一隻恐龍對萊絲打噴嚏，接著成群似雞龍狂奔逃避攻擊，他們目睹了整個場面。「你們看有多少血……」提姆說，他是被銘刻的兒童觀眾，說出本片事實上並未呈現的畫面，但觀眾卻已經自發地感知到此血腥畫面。

當莫頓尋找迅猛龍時，雖然這個獵人一開始認為必須殺掉這些迅猛龍，但他尊重並佩服牠們；同一時間，賽特勒搜尋阿諾的下落，他去重設電路斷路器之後失蹤。不知情的格蘭特假裝被圍籬電擊，以此警告並取悅孩子們與觀眾（一場表演中的表演），然後他還建議大家慢慢爬過圍籬，但此時賽特勒正在接近開關。他們越過圍籬時，攝影機往上穿過圍籬，這是不尋常也沒有敘事功能的鏡頭運動，但它暗示了從觀眾空間闖進了展示空間。同時，賽特勒重新啟動電流（燈光一盞盞亮起），她沒有高興多久，提姆被電擊，阿諾撕裂的屍首被發現。一隻迅猛龍從黑暗中攻擊他們，彷彿穿越了一連串屏幕（先是鐵管柵欄，然後是鐵鍊網）；莫頓沿著賽特勒修復的探照燈光束，追逐另外兩隻迅猛龍卻反遭殺害。

這些虛構的恐龍反覆地往攝影機衝破屏幕，讓牠們越來越接近劇情外的世界，最終在片尾的鏡頭中，鵜鶘（恐龍的後代）沿著海上倒影飛離島嶼，飛向夕陽。在遊客中心，一頭暴龍的影子（牠的投射）重疊在牠的壁畫上，將不同層次的圖誌性－指標性（iconic-indexical）再現全疊在一起。迅猛龍透過舷窗窺視時，牠的氣息讓玻璃起霧，再度強調了銀幕既是屏障也是入口，窗戶的形狀類似光圈縮小的鏡頭，在早期電影中常用來表現集中的視線。廚房裡，一個方形的框困住了萊絲，金屬櫃象徵了她敘事與劇情的處境，迅猛龍沒察覺到牠們攻擊的不是她，而是她的映影，牠們無法穿透這個平面上的影像。在甘納洛的第一個鏡頭是

《侏儸紀公園》：穿透屏幕。

在水面上的倒影，在混亂的畫面中，恐龍以為那是真人，開始攻擊她虛
擬的他者。當迅猛龍開始侵入控制室的實體空間時，她在電腦上侏儸紀
公園的虛擬空間中任意操縱，就像這些恐龍在各區之間穿梭一樣輕鬆，
然後她找到正確的地點，一道光線顯示出來，然後系統將門鎖上。當人
類逃脫時，一隻迅猛龍跳上一台工作站（與製造牠的電腦完全相同），
電腦化的基因碼投射到恐龍上。人類們沿著排氣管移動，在緊張的高
潮裡，萊絲摔進一個天花板洞口，掉進迅猛龍的空間。牠縱身往攝影機
跳，穿過景框大咬，進入了我們的空間，所有的屏障終於被移除了，認
同作用否定了電影銀幕的存在。暴龍的骨骸，在歷史上，是重建恐龍的
原始形式，就像電影標誌，指出了後來描繪恐龍的產業；人類躲在骨骸
裡，它因無法承受重量而崩塌，這裡恐龍的再現所隱含的宰制權（以為
這些怪獸可以被控制）因此被否定了。恐龍肋骨困住又保護了提姆，
就像被翻倒的吉普車一樣，兩者都象徵了電影帶給退化觀眾的安全與風
險。在高潮處，迅猛龍衝破了半透明、逆光的白色塑膠板，而在真實銀

幕裡，鏡頭前景暫時拍攝此空無一物的板子，純淨的白光照亮了它，而不是把再現投射其上，迅猛龍似乎衝進了放映廳。暴龍的出現拯救了大家，讓他們可以從充滿陽光的門逃到外面，跳上漢莫德的吉普車。

## 電腦動畫及數位意象

《侏儸紀公園》持續玩弄虛擬與真實的二分法：這種自我指涉把與電腦動畫有關通俗及論述放在一起。影片拍到一半，製片單位決定不用定格動畫，改用電腦動畫，除了恐龍與人類實體接觸的戲份之外，這個過程都被記錄下來，[11]也讓大家關心兩種手法的融合是否順暢。

頌讚特效科技的同時，資訊時代也成功地降臨，這是數十億美金研究發展的結果，電腦已成為家庭與職場的常客。康士坦司・巴萊茲（Constance Balides）認為，這個潮流與本片高度曝光展現其商業動機與潛力有關：就像恐龍一樣，「資本的光輝在於後福特主義[12]經濟的誘人之處。」在本片與其周邊商品中，這樣的表現四處可見，這完全不需理論化的精細解讀就能顯露其運作方式。[13]

一方面是本片與其商品化魅力，另一方面是對消費者潛在意識的召喚（尤其是對成人），這兩者相互強化了此逼真的建制（regime of verisimilitude）內部的矛盾。羅伯・貝爾德（Robert Baird）認為，觀眾雖然意識到本片是人造產物，但仍會屈服於「神經學上的硬式連線」[14]的反應及生理學與心理學的圖模。[15]雖然生物學的本質論（essentialism）有妨礙分析表意實踐（signifying practices）的風險。但前意識認知（pre-conscious cognition）確實看起來會刺激前文化的反射反應（pre-cultural reflexes），《E.T.外星人》即是一個例子。比起古生物學上的精準刻畫，動畫（以現有的動物為藍本）呼應了具超越理性認知說服力的圖模，這一點比較不重要。[16]貝爾德認為，這提供了大眾的認知，引起對行銷說詞的口碑支持，並使去戲院看這部電影這個行為較

不會被文化差異所影響。[17]擬人化也可能影響反應，例如動畫師研究表演、舞蹈、動作與面具來將（他們努力想複製的）恐龍的動作與動機內化[18]，迅猛龍闖進門的模樣，不尋常地類似《鬼店》（1980）裡的傑克・尼克遜。其他電腦化技術強化了恐龍的「真實性」：野生動物紀錄片的慣例──望遠鏡頭、空拍觀點、沒察覺到攝影機的多種動物混和覓食[19]──加上動態的模糊與人造的底片顆粒，好讓無缺點的模擬畫面可以與技術上「較差」的真人表演，搭配得天衣無縫。本片呈現恐龍的方式，並非追求牠們實際存在的模樣，而是複製若我們可以在電影上看到恐龍，牠們會是什麼樣子，因此增加了可信度。

恐龍看起來寫實的深層原因與電腦無關，稍後我們會再提及。然而，如同以上所討論的，「科幻電影可以被當成精準地專注在宣揚其特效、並賦於特效價值的類型」；然而在這麼做的同時，「科幻電影強化了電影整體的幻想取向」。[20]史帝夫・尼爾認為，阿諾反覆說的「坐穩了！」與約翰・卡本特（John Carpenter）執導的《突變第三型》（*The Thing*, 1982）中的一句對白，有類似的「雙重層次」效果：

> 它在一方面是敘事事件：一個虛構的角色對某特定的虛構實體，發表虛構的意見……另一方面，它也可被稱為「文本的」與「機制的」事件：它是本片與電影機制對觀眾說的關於其特效本質的註釋。[21]

尼爾認為，這句台詞傳達了對以下三者毫不掩飾的自覺：影片中電影虛構的程度、觀眾對觀看特效的覺知、知道現在這部電影也明白了這一點。這是純粹的表演技巧，突顯了廣泛的雙取向論述，正如《E.T.外星人》裡的那句評語：「這是真實，笨蛋！」如傑夫・金（Geoff King）提出的：

我們可以放鬆自己，沉溺於幾可亂真的動畫恐龍「奇觀」中……但同時，我們意識到放任自己享受一個幻覺，所以仍保有疏遠與控制的元素；此外，我們之所以在幻覺中獲得愉悅，正因為那是高品質的幻覺。[22]

然而同時間，

特殊效果有種效果……特效與意識是互相依賴的。確實，要理解科幻的吸引力、愉悅與魅力的關鍵之一，正是不同的知識、信念、判斷之形式、種類與層次間錯綜複雜的相互交錯。[23]

　　《侏儸紀公園》在頌讚尖端數位影像的同時，也將自己呈現（並被讚揚）為「恐龍」娛樂模式的絕佳範例：電影的奇觀。如保羅·寇提斯（Paul Coates）在討論《金剛》時所強調的，「怪獸」（monster）的字源是monstrum，被展現出來的事物（如demonstrate，此字為「展現」之意）。[24]《侏儸紀公園》裡反覆出現的「穿越」銀幕，超越了一九九〇年代動作片把物品丟向攝影機的潮流，[25]這似乎消除了劇情世界空間與觀眾身處的放映廳之間的界線，這個電影效果在錄影帶或電腦螢幕上將大為失色。此外，置入行銷不僅是指涉觀眾已經知悉的物件，還創造了新的、觀眾已經擁有的「虛構」商品（不會像大多數的玩具或模型一樣，變成二手模仿品）。這是非常逼真的寫實，它甚至超越了立體幻象，讓你額外付費便可將劇情世界的一部分掌握在手中。

　　華倫·巴克蘭認為，《侏儸紀公園》與《侏儸紀公園：失落的世界》運用特效清楚表述一個可能的世界，因此超越了奇觀的境界，因為它們以真實世界的條件為藍本，所以也與虛構不同。[26]我質疑這個區隔方法，因為任何並非基於真實世界認知的虛構，如羅蘭·巴特的動作語碼（proairetic code）所強調，是無法被理解的；也如麥克·史登

（Michael Stern）主張的：所有的電影都是剛好是被移植的特效，與特別聲明自身為特效的鏡頭相反。[27]雖然巴克蘭與傑夫·金一樣，反駁一般認為現代好萊塢奇觀扼殺了敘事的批判，但他的案例需要仰賴區別可能的世界與「純粹的幻想、想像或虛構的表述」。[28]這個區分是虛假的，就把事實與虛構拿來比比較，它甚至忽略了一個概念：寫實的效果來自這些模式共有再現的互文本論述。巴克蘭的論點有賴於假定出一個「參考世界」，它既不是真實視界，也不是「純粹想像的世界」，而是一個「可能的世界」，[29]彷彿表意作用（從符徵引出符指）需要一個參考的對象（referent）。

巴克蘭偏愛數位特效，認為只有它才可能實現可能的世界，並忽視真實動作模型是「拍攝前即已存在」（profilmic）的效果，主題樂園也有這個功用，因此並非「僅限於電影才有」。[30]這讓人困惑不解（mystification）。場面調度與剪接創造「效果」，依照定義本來就是在某樣事物上發揮效果，在此是對觀眾相信什麼會產生效果。寫實的模型與數位產物，其實都同樣是效果，如果觀眾無法區分兩者的話，它們都以相同的方式運作。巴克蘭指出業界會區分看不見與看得見的效果，這一點很有用：前者是常規，例如消除天空裡的水蒸氣痕跡，或是創造因太困難或太貴而無法在攝影機前實際打造的場景；後者則需要我們注意。然而，他主張看得見的效果「模擬事件在真實世界是不可能的」，[31]忽略了爆炸、流星雨、倒塌的建築與浪潮，這些構成了當代許多大預算的奇觀。巴克蘭也說，數位恐龍「雖然顯然是看得到的……試圖躲在圖像化的外表之後；意即牠們是假裝為看不見但其實是看得見的特效」。[32]其實牠們並沒這麼可靠。當觀眾接受恐龍在劇情裡的存在，牠們便從看得見轉為看不見的效果；或是說，牠們可能一開始就被接受，後來才產生驚奇。觀眾並非得完全接受寫實才會產生縫合作用，他們愉悅地切換與文本效果之想像界與象徵界的關係。我們並不清楚為什麼巴克蘭對數位影像與拍攝前的模型會有不同的處理，模型畢竟是不存在之

物的再現，正如同表演、大多數的布景及攝影機的位置。

　　雖然巴克蘭從巴贊擁護深焦鏡頭組（電腦動畫讓恐龍可以跟人類角色一起在景框內）的論點，衍生出數位影像也具有藝術價值的論點，但是他聲稱史匹柏的恐龍之擬真性乃倚賴本體論，這點並非如此。恐龍擬真性其實來自令人信服的「只有電影才有」的導演與剪接技巧，無論以哪種技術手段來產生這些技巧都一樣。暴龍攻擊小孩的吉普車時的寫實性，並非光靠電腦動畫便能達成。數位與真實模型都有極好的品質，不會損害恐龍的可信度（至此被換喻地建立）。恐龍已經有了實體、質量並可接近（從水面漣漪、鏡子震動與植物的窸窣聲可以察知），會狼吞虎嚥（那頭山羊），且可被接觸到（恐龍的呼吸、眨眼，還有先前在恐龍的排泄物旁遇到一頭質感厚實的三角恐龍實體模型）。雖然用慣例性的正／反拍鏡頭交叉剪接角色們的反應，可強調觀眾的回應，但雨水平凡無奇地打在車頂上，比戲劇化的配樂，更能讓暴龍栩栩如生。寫實需要的是觀眾去整合這些手法，而不是特定的本體論。當大多數主流電影都採用標準的剪接結構與推論景框外空間的手法，只要與這些方法不同，就比較可能因為陌生而偏離了寫實，而非開啟新的擬真性建制。

## 互文性

　　《侏儸紀公園》的特效引起了象徵界／想像界的交替，有意識的互文性再度複製這種交替。另外的例子包括《鳥》，[33]在基因上恐龍是鳥的祖先，也是鳥的後裔。片中那群禽龍是模仿《所羅門王的寶藏》（*King Solomon's Mines*, 1937）中驚逃亂竄的非洲草原動物，當史匹柏向動畫師簡報時，就用這本書做試金石；[34]這個例子（可能還有很多）很少人認得出來。道格拉斯·博洛德注意到，萊絲與提姆躲藏的廚房，類似《幽浮魔點》（*The Blob*, 1958）中，史提夫·麥昆（Steve McQueen）的避難所；結尾崩塌的恐龍骨骸，呼應了《育嬰奇

譚》（*Bringing Up Baby*, 1938）；[35]類似的橋段在《錦城春色》（*On the Town*, 1949）也出現過。暴龍現身前的水面漣漪，是值得留意的引用，強調了史匹柏讓觀眾入戲的婉轉低調手法，這乃源自他對英國電影的景仰，這方面的影響常被其賣座大片的成績所遮掩。第二次水面漣漪發生在足印裡的水灘，這是對傑克‧卡迪夫（Jack Cardiff）的致敬，他執導的《兒子與情人》（*Sons and Lovers*, 1960）運用水灘的震顫來象徵礦坑倒塌。卡迪夫似乎也執導了第一部假設恐龍複製的電影《變種》（*The Mutations*, 1974）。[36]自我引用（auto-citation）的地方有：卡車往提姆及格蘭特所在的樹壓過去（搭配「吼聲」，如貝爾德所寫的：就像《E.T.外星人》中基斯的吉普車[37]），以及暴龍在追逐時於側邊後照鏡中的特寫，這兩個例子都呼應了《飛輪喋血》。《玩具總動員2》（*Toy Story 2*, 1999）也諧仿了這個後照鏡鏡頭，這是雙重自我引用，也類似《聖戰奇兵》中汽車後照鏡裡的飛機鏡頭。在後照鏡裡的恐龍鏡頭，可在鏡中看到「物體可能比實際更接近車身」的警語，如果察覺到的話，這個寫實細節將情態性從恐怖冒險轉移到喜劇，這類對作者身分的認知與意識，也反過來增強了觀眾的自覺。如果真如巴克蘭所堅稱，《侏儸紀公園》有個參照的世界，那它必定是「電影」，變動、不穩定、持續變化，因不同的詮釋團體而有不同的面貌。

## 精神分析

自我指涉與互文性提供了疏離、自覺的愉悅（對有經驗、聰明、警覺的電影觀眾的召喚），《侏儸紀公園》的深層結構跟隨史匹柏典型的伊底帕斯軌跡。一個男童不合常理地出現在格蘭特的挖掘現場，否認迅猛龍「可怕」。格蘭特把手伸進牛仔褲前袋深處（畢竟這牽涉到陽具權威），拿出了一個迅猛龍爪化石。他刻意要嚇唬男童，描述爪子撕裂的功能，還拿它劃過男孩的肚子與胯部，此時賽特勒畏縮了一下。男孩被

嚇到而屈服後，格蘭特表示他不喜歡孩子，不解賽特勒竟想生養小孩。這個具有閹割力量、鐮刀般的爪子，再加上他的態度，他不願與萊絲及提姆共乘吉普車時更突顯這點，都證實了他是另一個虎克船長。

然而，敘事將萊絲與提姆（在父母離異時來訪）建構為需要父母照顧的孩子。祖父將他們與陌生人一起送走，像白老鼠般參加未測試過的行程，進入一個充滿巨大食肉動物的叢林。甘納洛是父權（「律法」）的官方守護者，卻拋棄了他們且被殺害。在倖存的男人中，有一個坦承一直在找「下一個將會離婚的麥爾坎太太」，表明他並不適合提供安全感，暴龍弄傷他的腿之後，他無法動彈，承受了象徵性的閹割。剩下的候選人只有格蘭特。當直昇機載著一行人到安全的地方時，孩子們靠著他的肩膀睡覺，此時賽特勒開心地旁觀。這個「家庭」的形成，始自格蘭特從暴龍處救走孩子，並一起走回遊客中心。在格蘭特再度救了提姆之後（免於被摔下來的吉普車壓到），他們一起休息過夜，此時響起了搖籃曲的音樂。在這個安詳的時刻，格蘭特（別具意義地）丟掉了恐龍爪化石，萊絲問：「如果你不必再去撿恐龍骨頭，你跟艾麗打算做什麼？」他回答：「我想我們也得進化。」如康士坦司・巴萊茲所寫的，從沒有小孩的專業人士「進化」到家庭，格蘭特與孩子們「窩」在樹上（呼應恐龍進化為鳥的故事前提），發現了孵化的恐龍蛋（儘管科學保證只複製雌恐龍以免牠們繁殖），此進化就已經無法改變地發生了。[38]

格蘭特將恐龍爪化石丟掉，完成將閹割威脅轉移到食肉恐龍身上的過程。尤其是迅猛龍，牠們雖然是雌性，卻代表與格蘭特相反的壞父親（因此說迅猛龍類似《鬼店》裡的傑克・尼克遜是適切的）。[39]巴萊茲認為，格蘭特大難不死在意識型態上有三個功能：掩飾漢莫德計畫中倫理學的意涵，收編本片（不尋常地突出的）女性主義論述，並忽略全球商業化對一個第三世界小島所造成的巨大災難。[40]G・湯瑪士・古奈特（G. Thomas Goodnight）也同樣視此為逃避主義娛樂的勝利，將其歸因於布希－柯林頓時代的精神特質：「為了逃避體制生活的弱肉強食競

爭，以及競爭所造成的社交廢墟，人們的保命策略是拚命地重拾個人領域」。[41]

古奈特開玩笑說，格蘭特與賽特勒在生育問題上和解後，成為「博士後研究生的亞當與夏娃」，回到漢莫德打造的「創世紀」。[42]莫頓死後出現一條蛇的特寫，確認了伊甸園的潛藏文本，兩人的名字字首亞倫（Alan）與艾麗（Ellie）也與亞當與夏娃相同，更強化了這一點。也許可進一步說他們的名字是雙關語，意指「贈送的土地」（A Land Grant－Alan Grant）與「早期開墾者」（Early Settler—Ellie Sattler）。如果以新世界被當成伊甸園的恆久神話來取代對家庭的強調，巴萊茲與古奈特的解讀就會改變。這部電影切合主流的美國文化傳統，[43]控訴（而非忽視）對處女地的掠奪以及墮落的美國夢。

金支持這樣的詮釋，他注意到古生物學家在蒙大拿的窮鄉僻壤登場，身穿邊境服飾，做的是雙手勞動，身為主角，他們「透過直接參與土地，以及對科技的不信任……建立了信譽」，[44]失落的想像界就如同拓荒經驗。如金所觀察，格蘭特進入美麗卻危險的荒野（家庭成形之處）的旅程，是因為一個愛吹噓又腐敗的技術官僚造成的電子化錯誤，他「完全沒有任何實用或野外求生的技能」，因此而殞命。[45]這個代理家庭與奈德利相反，他體現了消費主義、垃圾食物的價值觀與貪婪（批評者常認為好萊塢與這些有關），本片將家庭典範視為為當然與尊貴的同時，顯露出對其地位深沉的曖昧態度。

馬瑞·寇恩（Marek Kohn）認為《侏儸紀公園》「非凡的成就」，是它「對滅絕物種的原始文化符號重新活化的視野」。[46]當然，寇恩指的是恐龍。但他的話也可應用在家庭上，史匹柏的電影已經跟家庭玩了二十五年的線軸遊戲（就好像漢莫德的恐龍間歇性地出現）。家庭代表的不是限制格蘭特的男性自由，而是回復並延續邊境社群與樂觀主義的懷舊慾望，這在美國代表了文化衰微的對立面。[47]

## 食肉動物嘉年華文本

《侏儸紀公園》中，人類與恐龍的相似性遠超過恐龍的擬人化，即便溫血、腳步沉重的迅猛龍開門侵入室內尋找食物，只是格蘭特恐懼當父親的夢魘投射。漢莫德養殖食肉與草食性恐龍，對應了人類的性別特質；[48]萊絲是素食主義者，艾麗（與萊絲是僅有的女性角色）雖未說出飲食偏好，但她嫌惡地注視著美味的午餐。喬治亞·布朗（Georgia Brown）觀察到，整部電影「不是在人類的吃飯時間，就是野獸的進食時間」，最後高潮是在廚房的決戰。[49]不斷亂吃東西強調了奈德利的貪婪。漢莫德的美食主義暗示了享受與分享，而非積累。當所有人好像都失蹤時，漢莫德跟賽特勒用冰淇淋慰藉自己。阿諾不斷抽煙，暗示沉溺於口慾：一個理性、控制場面的人卻成為煙癮的奴隸。萊絲與提姆回到遊客中心後，像飢餓的動物一般大吃果凍。

莫頓生活的目的就是打獵。麥爾坎看起來像冷血的蜥蜴，若不是大談理論，便是與有掌控權的男性競爭，交配、然後往下個地方去。[50]社會達爾文主義讓格蘭特出頭成為家長，這與恐龍的進化類似。[51]格蘭特的恐龍爪化石預示了迅猛龍跟蹤孩子們到廚房時，那雙似乎迫不及待的爪子；萊絲的食指貼在滑鼠上，重新啟動控制程式，拯救了剩下的人類。對肉體的強調，以及消除階層區別，再度引起一場嘉年華會（實際上就是一段大口吃肉的時間）。資訊科技革命在一九九〇年代成形，奈德利象徵了與此相關的社會關注與日常生活挫折感。他協助創造的怪異生物，吃掉他怪異的身體，愉悅之後就是懲罰，雖然太過分了，但就幻想的單純邏輯來說是公正的。相同地，甘納洛變成擬人化動物加害的對象，而他本來打算包裝這些猛獸供人消費以獲利。

甘納洛為了滿足私慾，不顧法律抽象的道德權威，身體的迫切需求伴隨著羞辱，順從於動物生理的反射作用跑到廁所，卻被暴龍攻擊。格蘭特在男童身上模擬恐龍爪撕裂身體，男童已經出現過胖跡象，讓男

童的懷疑態度與奈德利的產生關聯。賽特勒熱切地把手伸進恐龍排泄物裡。一頭腕龍打噴嚏，噴得萊絲全身都是鼻涕。這些對兒童觀眾來說是噁心的幽默，卻強化了這個不論劇情世界內外都是由電腦創造的世界的實體性。虛擬世界變成真實世界。敘事讚揚電腦特效，卻不信任製造電腦的科技與科技本身。恐龍變了性。討厭小孩的人變成慈愛的父親。男人是主要的受害者，這在恐怖片裡並不尋常。一個吃素的女孩與女人戰勝了一個貪婪、肉食的男人的陰謀，以逃離毫不妥協的科技與狼吞虎嚥的動物。

在嘉年華裡，一起同樂暫時促成社會團結並弭平階級差距，影片鼓勵觀眾分享角色的震驚或恐懼，也發揮了相似的功能。同樣地，明顯的互文性讓導演與觀眾同樣都「心知肚明」，反轉了「觀者……缺乏銀幕上的角色擁有並透露的資訊」此一處境，[52]即便稍後內在的影響仍要求觀眾以順從的程序進行認同作用。關於恐龍本體論的不確定性，以及把《侏儸紀公園》（電影）與侏儸紀公園（島嶼）弄混，都符合巴赫汀的理論，他認為嘉年華位於「藝術與生活之間的界線上」。[53]

食肉恐龍也許最終體現了退化的慾望：對暴力的渴望，或維護人類優越性的原始需求。然而片中同時有女性主義潮流參與。如同在嘉年華文本中：反轉的權力關係，與互相競爭的論述對話。說出這類話語是革新的，但因為它是被刻意呈現的，且可能只是敘事結局的附庸，所以又回到原點。舉例來說，萊絲與賽特勒強烈的性別反轉，在對話中數度強調，但與女性主義對家庭的批判沒有關聯。[54]

高潮的段落所運用的交叉剪接，在觀眾認真投入時，反覆地將他們著迷的客體抽離。[55]宰制權（從遠處觀看彷彿是同時進行的幾個場景）與電影所承諾的收場，暗指與其相反之物：對敘述的順從與對認同的鼓勵。投入與抽離、在場與缺席之間如線軸遊戲般地搖擺不定，在宏觀的層次上複製了想像界與象徵界之間的切換，這種切換構成了縫合作用。

「角色們第一次看到恐龍所產生的情感，與觀眾感受到的震驚之

間⋯⋯配合得天衣無縫。」馬修・鮑許如此認為。[56]這也證實了巴克蘭的觀察:第一次看到腕龍,讓賽特勒與格蘭特被置入鏡頭,不是剪接至他們的觀點,而是從外部聚焦。[57]這個手法讓觀眾與他們在一起,成為伙伴觀察者,而不是鼓勵再次認同他們。金指出觀察角色的反應(甚至在呈現恐龍之美的特寫剪接到反應鏡頭之前)能帶來愉悅,因為先前從敘事形象得到的資訊,創造了「因為我們能夠會意而笑所建立的優越感」,即便這景象本身暫時被延後也無所謂。[58]我認為,此時發生了足夠的分離作用,當觀眾在劇情世界內驚嘆於真正恐龍的登場時,在劇情世界外也對電影特效感到驚異。

透過形式上的手法定位觀眾,與被帶進觀賞經驗的多元主體性互動,產生了一個協商閱讀(negotiated readings)的光譜。如巴萊茲所言,對《侏儸紀公園》的多重觀看可能性與眾多關於其製作及特效的相關文本,以不同的方式將觀眾置於了解情況的位置:例如,觀眾可能是恐龍愛好者、科幻迷或電腦玩家。高密度的互文性接收框架,也讓觀眾不太可能對於建構本片體驗的虛構本質渾然無覺[59]。

《侏儸紀公園》以提高觀眾對刺激物統合本質的覺察,來改變資訊的調性(被體驗到的都不是真的,這一點總是存在觀影經驗中),雖然這體驗是真實的,被體驗到的也可能是寫實的。如果電影運用多種效果,有些可被注意到,有些卻是看不到的,饒富意義的是,電影產業製作幕後紀實的書籍與紀錄片,想讓看不見的效果被看見,並讓那些願意多付一些錢以證實電影不可能為真的人,強化其宰制權,並從中獲利。在保有「沉浸效果」的同時,「熟悉《侏儸紀公園》的消費者⋯⋯知道假就是假」[60];觀眾對電影的信任被一分為二。[61]影像(梅茲的想像界符指)引發不存在的事物——缺席的、欠缺的事物,電影的放映雖然證實存在,但觀影經驗卻否認其存在。幕後紀實材料代替、預見或再回到電影的體驗,它提供了進一步的替代品,可以強化與文本原初關係的戀物癖面向。它誇耀了特效包含欺騙與隱瞞的這個事實,即便它讚揚

的事物（如梅茲所說）原本就會「自我炫耀」。[62]換句話說，文本不僅對不同的詮釋團體提供了多樣化的愉悅，這些愉悅也涉及一群論述形構（discursive formations）所產生的不同情態性，許多論述形構是由行銷公關的垂直互文性製造的：「對很多年輕人來說，有關特效技巧的知識於現在的產業中提供了一種明星魅力與權力，過去只有編劇、明星、製片人與導演有這種魅力與權力。」[63]

貝爾德認為，「觀者即便對空間的判讀天真，仍可有意識地察覺電影的詭計」，因為當心智監控視覺環境時，「外於意識」的反射動作仍在運作。[64]如果此論點為真，其含意便是：疏離與投入的雙重觀影經驗（被錯誤地當成「主動」v.s.「被動」，或「批判的」v.s.「逃避主義的」）在觀看中原本就存在，即便是在觀看最符合慣例的寫實文本時亦是如此。這個想法仍與想像界及象徵界的分野一致，也與我的主要論點一致：想像界與象徵界的交替，以及兩者之間無法妥協的矛盾，是愉悅中很重要的成分，而且在史匹柏的電影實踐中被發揮得淋漓盡致。

因此，電影並不會完全順服於讓被召喚的主體，而形式結構所創造的認同，並不表示得完全以接受文本建構的位置來取代自我感（sense of selfhood）。這並不是說在體制的再現模式中，召喚與認同不會發生，也不是最佳可理解性（optimal intelligibility）的先決條件。然而，像古奈特這樣抱怨《侏儸紀公園》是沒用的，「讓觀眾既不查明當前情境的限制，也不要評估一般會有的選擇，只要多享受嘴裡的爆米花，少管在心智裡逗留的『恐怖』與『恐慌』滋味」[65]。主流娛樂的主要功能並不是（也從來不曾是）挑戰大眾的態度。責怪一部好萊塢電影沒有激進地挑戰大眾的態度是多餘的。古奈特繼續認為：

> 自然世界反烏托邦的可能性，長久以來提供了藝術家偶爾回顧或運用的題目，因此在廣大的評論活動與大眾關注的場域中不斷有人加入。在後現代的逆轉中……史匹柏然費苦心地運用文

化懷疑主義的符碼，吸收並利用這些題目。[66]

克里斯多夫・杜基（Christopher Tookey）注意到，墜落的車輛、通電的圍籬、當機的電腦系統所造成瀕臨死亡的危險，暗指科技才是「真正的怪獸」。[67]很明顯地，古奈特的說法將電影工作者從娛樂大眾的人變身為藝術家，而唯一的目的就是要攻擊他不是個嚴肅的藝術家！上層文化如此設想什麼才是成功的電影，事實上忽略了《侏儸紀公園》引發了大眾關注的議題，並生動地呈現潘朵拉的盒子（它不會因敘事結束而再度封閉）。簡言之，評論者對於社會無法引發電影所體現的相關論述感到挫折，因此而責怪文本與／或其創作者。

女性主義有力地展現了解讀（而非文本所決定）如何賦予意義。《侏儸紀公園》依慣例將大自然女性化，而怪獸是她的展現：「一個工於心計、滿嘴血腥的婊子，不顧一切地要消滅人類，就好像消滅劣等物種一樣。」[68]普雷司（Place）的形容詞「工於心計」，忽略了敘事乃基於渾沌理論的前提（透過麥爾坎之口說出來）。相對於理解和愉悅，主體性的問題再度浮現，評論者提出被暗示的觀眾（implied spectator）與估算的效果以符合先入為主的分析。這個議題讓瑪麗・伊凡斯（Mary Evans）斷言，莫頓最後的遺言，是向鬥智勝過他並即將殺害他的迅猛龍說：「聰明的女孩！」這是「到最後也毫不反悔地」將女人幼稚化，[69]彷彿他並沒有依照慣例對雌性動物說話，此外，身為獵人的他，真心地尊敬同是獵殺者的迅猛龍。

如同巴克蘭[70]與金[71]都討論並反駁的，許多評論者將《侏儸紀公園》貶為欠缺可信的描述與敘事動機的商業鉅片。貝斯特甚至借用邁可・J・阿倫（Michael J. Arlen）的話，[72]「可見之物的暴虐」，例子是剪接至沒有理由生病的三角龍，即便整段戲顯現了牠的病。[73]貝斯特的解釋是，模型的製作成本確保牠會被放進電影裡，這忽略了牠同時彰顯了漢莫德計畫的善意與惡意的結果，並展現渾沌理論的運作情形；這個解釋

也錯誤地認為，電影關注特定的行為，且電影的商業主張就是提供某些從未見過的事物，[74]這真令人吃驚或應被譴責的。只有一個關心的評論者認為「《第三類接觸》是史匹柏這位藝術家走下坡的起點，有些影評則認為是美國電影衰敗的開始」，[75]只有這個評論者可以因為電影顯著的電影感而譴責史匹柏。如果想法與敘事的一致性是唯一重要的事，那麼只要有麥克‧克萊頓（Michael Crichton）的原著小說就可以了。

## 「可樂對抗左拉」：《侏儸紀公園》的全球現象

《侏儸紀公園》的文化與經濟重要性，在於其做為全球商業鉅片的功能。商業鉅片的地位是一種行銷方法，在敘事形象中結合一個單純的故事前提與視覺風格，運用大眾宣傳且同時多廳上映。[76]這個策略將票房收益衝到最高（觀眾人數也許會快速下滑），但也將次要市場的收益極度擴大。販賣電視播映權、周邊產品和家庭娛樂影片租賃，有賴於知名度的價值，這得由廣告主向頻道經營者購買。[77]成功的商業鉅片可以讓整個產業行情看漲。

松下耗資六十億美元買下MCA／環球，從來沒拍出賣座過億的電影，索尼則不同，它以十億不到的價格買下哥倫比亞三星（Columbia Tristar），卻擁有五部賣座破億的電影。在幾部既不叫好也不叫座的電影之後，史匹柏也需要一部一定得大賣的電影，他著名的效率必定也讓環球感興趣，因為在一九九一年，該公司的預算減少了四分之一。[78]

在法國，歐洲迪士尼樂園開幕已經一年，法國政府特別提供了基礎建設（包括高速軌道運輸），此時《侏儸紀公園》讓大家關注文化帝國主義。當時歐盟正與美國協商「關稅貿易總協定」（General Agreement on Tariffs and Trade, GATT），對於GATT是否應該包括視聽產業的辯論，引起了法國電影工作者的激烈抗議。這些議題的核心是國家電影以及政府對文化產品的補貼，讓美法兩國長達一世紀的文化對立來到最高

峰。在此背景下，大多法國評論者幾乎都只專注在周邊產品與行銷上。影片於法國上映第一週，創下票房紀錄。一九九三年末，《侏儸紀公園》已擁有《時空急轉彎》（*Les Visiteurs*，一部「通俗文化」的法語搞笑片，透過長期間上映與口碑來行銷）半數的觀眾，並超過《萌芽》（*Germinal*）這部史詩電影兩倍。《萌芽》改編自左拉（Emile Zola）的小說，卡司都是一流紅星，政客非常支持，宣傳規模極大，也是當時法國影史上最昂貴的電影。[79]英國的《經濟學人》簡潔有力的玩笑標題「可樂對抗左拉」，認為GATT的文化面向才是法國人最關心的議題。

　　然而，一九九〇年代，好萊塢在北美以外的票房收益比例是百分之五十一，暗示市場力量也許會降低只以美國為導向的文化內容。在一九五〇年代，以美國本土為市場的電影賣到海外，降低了當地的電影產量，菲德列克·瓦瑟（Frederick Wasser）認為，現在「按人口計算來看，美國觀眾不會比全球各地的觀眾更重要」。[80]此外，如瓦瑟所認為，對文化帝國主義的恐懼，讓許多國家設立進口配額，促使好萊塢投資當地電影，協助提供支撐（比方說）歐洲藝術電影的基礎架構。進一步的情勢翻轉，說明了全球化的複雜性，法國政府國營銀行里昂信貸（Crédit Lyonnais）曾鼓勵歐洲製片人如迪諾·帝羅倫堤斯（Dino DeLaurentiis），以預售發行與映演權的方式，預先投資「好萊塢」電影。那是一九八一年的事，那年恰巧法國文化部長傑克·連恩（Jack Lang）針對美國帝國主義發表了具有影響力的演說，十年後，演說的內容再度被拿來討論。[81]

　　MCA／環球是日本公司的分支，可說是極力推廣美國的價值。那麼值得注意的是，瓦瑟認為他們與對手索尼並未「明顯地將行銷決策的核心從（美國）本土觀眾移開」；這兩家公司的主要業務是電子產品，不是影視產品。[82]一九九五年，松下賣掉MCA／環球以減低虧損。然而，《侏儸紀公園》的全球發行獲利極高，這可能因為它發行錄影帶時，正好遇上VHS錄影帶在富裕國家市場達到飽和。就像一九五〇年代

的好萊塢製作寬銀幕大片以挑戰電視，《侏儸紀公園》的數位奇景是個媒體事件，讓民眾有動機去電影院，而不會等到錄影帶發行。同時也讓業界意識到，只要成為全球最賣座的電影，就可保證未來錄影帶與後來DVD的銷售，對大多數電影來說，家庭映演的發行已經取代了票房的重要地位。[83]

安・傑凱爾（Anne Jackël）與布萊恩・奈夫（Brian Neve）認為，「《侏儸紀公園》可被視為全球的、而非美國獨有的電影。」[84]在英國方面，他們引用了琳達・柯利（Linda Colley）的觀察，對當代的法國，美國提供了定義法國的他者——語言、共和政治與戰後重建都見證了這一點——英國則是以歐洲天主教國家，尤其是法國，做為他者來定義自己（她指出一八五一年的萬國博覽會，是英國害怕法國工業設計崛起而促發的反應；[85]巧合的是，這是恐龍第一次在主題公園展出）。當然，英國體制溫暖地擁抱《侏儸紀公園》：享有皇家首映會，接著在自然歷史博物館辦歡迎會，像威廉・李斯－摩格（William Rees-Mogg，《泰唔士報》前總編輯）這類有頭有臉的人物，都在報紙特刊裡回憶他們童年的恐懼。[86]保守的《週日快報》（Sunday Express）的影評說本片是史匹柏「最重要的電影」，因為他用商業鉅片提出了關於科學倫理的嚴肅議題。[87]這樣的文化合理性造成媒體一窩蜂地對古生物學、基因複製與電腦影像做認真的探索。

同時，對電影分級的辯論提供了大量的免費宣傳。《綜藝報》報導，本片上映時，英國發行商UIP耗資了一百九十萬美元宣傳後，收集了十二冊的剪報。整個宣傳始於七個月前的海報，上面只印著影片標誌與上映日期，還有一支謎樣的預告片，最後的結語是：「史匹柏——侏儸紀公園——明年夏天。」然後對媒體慢慢公布照片，接著是第二支預告片，並在戲院擺放立牌，緊跟著是品牌產品發表上市，以及發行全國的電影教育學習包（內容有關小說改編電影與DNA科學），以上這些逐漸將行銷從一般大眾集中到年輕觀眾。上映前三個月，電影知名度已

經達到百分之四十九，絕對有興趣的人已有百分之二十五，通常影片在上映時達到此目標就可以了。一個月之後，知名度來到百分之五十五，絕對有興趣的比例是百分之三十三，這是一般影片在此階段的三倍。[88] 行銷「本身即是奇觀」，[89]在六月（上映前一個月）更集中在免費宣傳上，此時本片已經是英國新聞的頭條事件，有百分之五十五的人表達絕對有興趣，這是前所未有的數據，而且以非常經濟的方式就達成，因為獲商品授權的廠商，以高於環球直接行銷預算許多倍的廣告費來宣傳這部電影。[90]毫無意外地，《侏儸紀公園》創下英國上映三天的票房紀錄。類似的結果在世界各地發生。例如在印度和巴基斯坦，這部影片是有史以來最成功的西方電影。

《侏儸紀公園》在美國二千八百四十二家放映廳上映，打破了上映第一個週末票房紀錄。上映一年後，百分之九十八的美國成人看過這個片名二十五點二次。預算五千六百萬，後來因特效規模變大而追加至六千五百萬，加上二千萬美元的初期公關宣傳費，本片在續集上映前已經在全球賺進九億一千六百萬美元，並從五千種產品授權額外賺進十億美元。[91]根據報導，史匹柏從抽成中賺進二億五千萬，成為「有史以來從一部電影賺到最多的金額」。[92]《E.T.外星人》的標誌本來只出現在五十種授權產品上，而行銷《大白鯊》時，得拜託廠商使用標誌，而且電影公司只獲得極少的授權利潤。[93]

儘管本片在角色塑造上被批評於過於強調激勵人心，對一些人來說，它確認了史匹柏做為「不容置疑的作者」的地位。[94]琴‧紐曼（Kim Newman）清晰地描述本片與史匹柏先前作品的連貫性：

> 將一本關於怪物的暢銷小說拆解成懸疑製造機（《大白鯊》）；先進的特效總能引起兒童通俗科學的驚奇，利用這一點重新想像一九五〇年代B級科幻作品（《第三類接觸》）；充滿動作的叢林冒險，點綴著難以想像的災難與可怕的死亡

（《法櫃奇兵》）；可能是慈祥和善或呲牙咧嘴會殺人的大眼睛生物（《小精靈》、《E.T.外星人》）。[95]

　　不管被當成操縱觀眾的工匠或電影藝術家，《侏儸紀公園》回復了史匹柏的專業聲望，也讓他準備好製作《辛德勒的名單》（此片於《侏儸紀公園》後製期間進行拍攝）。■

# 辛德勒的名單

## 看得見的黑暗

Steven Spielberg

《辛德勒的名單》貧民窟大屠殺那場戲，暴力升級且強化到主流電影無法想像的程度。一個納粹衝鋒隊員在昏暗的房間裡彈奏鋼琴。幾個同袍出現。「巴哈？」一個問道。「是莫札特。」他的同伴堅稱。敘事在此停下來，讓大家思考在同一個文化（或種族，視你的立場而定）中，為什麼毀滅性的邪惡與高貴的創造力能夠並存。

對某些人來說，這是本片智識上與道德上的核心，將喬治・史坦納（George Steiner）等理論家已經省思了半世紀的問題，以電影來呈現但另外一些人認為本片很平庸。接下來我們可以清楚地看到，這是讓評論兩極的眾多議題之一。然而評論者都忽略了，這有些刺耳的鋼琴聲，是與景框外機關槍開火的閃光同時開始的。這場戲（呼應了艾森斯坦的《罷工》〔*Strike*, 1925〕中，一個哥薩克人攻擊的場景）的某些部分就像默片一樣閃爍不定。[1]即便在史匹柏最誠摯、最最寫實的模式裡，自我指涉性與互文性仍很鮮明。考慮到本片所刻畫的事件，這類觀察可能有些不合宜地過於拘泥，但這觀察對理解《辛德勒的名單》是很關鍵的，本片廣泛地被視為史匹柏作品的分水嶺，也引起極大的迴響。

## 傳記性的議題設定

影評人與「平常不嚴肅看待電影的作家、社會運動者、政客」[2]，預先把議題設定得很好。上映之前，本片「吸引了記憶中最多的媒體評論」[3]。因此，觀眾的反應放大了在電影之前就存在的論述。如果有電影能展現觀眾如何在自身論述形構中建構意義，《辛德勒的名單》就辦到了。但電影主題的巨大，與本片成為事件的地位，提高了風險。《辛德勒的名單》是好萊塢首度將猶太人大屠殺直接視覺化，也是《侏儸紀公園》（在龐大的行銷之後，成為影史最賺錢的電影）創造者最新的作品。《辛德勒的名單》正逢大屠殺五十週年，影片催化了美國華府新建的猶太人大屠殺紀念館、新法西斯主義再度崛起、世界各地發生的種族

屠殺等議題的爭議，這些事件並敦促人數日漸稀少的倖存者留下證言。

《辛德勒的名單》對於紀念大屠殺之所以重要，可能只因為它是史匹柏的電影，可以在世界各地上映。但是，因本片吸引了政治與宗教界領袖，以及學院電影研究和通俗影評圈外知識分子的回應，相關的爭議經常帶有偏見或淪於印象式的討論，忽略了電影的特殊性質。

在某些層面上，史匹柏為許多抨擊（對他的攻擊不下於電影）建立了框架與調性。他專橫地宣稱：「如果得用我的名字才能讓大家去看（《辛德勒的名單》），那也沒關係。」[4]他暗示這部影片若沒有他是拍不出來的，並顯露其超越「只是」娛樂的企圖心。當然，一部超過三小時的黑白電影，又沒有大明星，似乎不太可能吸引年輕的觀眾，且其中有六成不知道猶太人大屠殺事件。[5]公關稿將史匹柏描述成在進行一個使命，當時大家了解的是，在本片損益兩平之前史匹柏不拿酬勞。不出所料，史匹柏這位演藝圈第二富有的人——歐普拉賺得更多，[6]被比擬為奧斯卡·辛德勒（Oskar Schindler），這個花花公子，為了行善而放棄不義之財。而且兩個人都有辛德勒（連恩·尼遜〔Liam Neeson〕飾）在片中所稱的「提案簡報」天分。如果史匹柏這個娛樂大師膽敢拍一部（安柏林公司在宣傳中聲稱）試圖挽救生命的電影，他對自身權力的認知則反照了辛德勒。史匹柏自己也打過這個比方，「辛德勒玩弄克拉科夫（Krakow）……柏林的方式，就像經紀人玩弄好萊塢一樣。」

辛德勒的救贖讓史匹柏從膚淺地取悅大眾，變成嚴肅的猶太藝術家。宣傳與訪問強調了他回歸族裔根源與他新發現的信仰。史匹柏反覆地談到他對辛德勒的認同，也提到自己的反猶經驗，由此讓自己（德裔猶太人）認同大屠殺受害者。[7]

對我現在的論點，文本與作者合而為一很重要，因為任何人在看過本片之前，這已經假設了傳記性的詮釋（這並不是第一次：《第三類接觸》、《E.T.外星人》與史匹柏郊區成長經驗的關係都被著墨甚多）。我認為，這預先提出的作者——結構主義閱讀，表明了本片與史匹柏先

前作品的延續性。

《首映》雜誌特別指出，「《辛德勒的名單》與史匹柏過去的作品完全不同，與《大白鯊》的『電影』世界大相逕庭」。[8]將嚴肅、莊嚴與品質畫上等號，業界有名望的人士終於認可史匹柏，頒給他奧斯卡獎，「這一刻正好是（媒體）論述……讓他脫離好萊塢業界行徑的時候」。[9]

史匹柏的新身分：嚴肅的電影工作者、遵守教義的猶太人、受害者的代言人（以及父親，他反覆提及自己因為當了父親而變得成熟），讓他與他的電影暴露在未來的風險中。史匹柏明白自己有輕量級感傷主義者的名聲，個人在面對媒體時通常沉默寡言，這一次他努力要在影片製作前後建立可信度。大致上來說，他成功了，「難以評估甚至難以相信的是，製作出這類受歡迎且娛樂性十足電影的人，如何變身為這麼一部深刻、知性且動人電影的導演。」[10]雖然遭受抨擊，但他讓影片未審先判，並引起他與好萊塢是否適合處理此題材的懷疑。在某個層面上是因為安柏林公司在程序上出了差錯，他們向波蘭政府申請在奧斯威辛（Auschwitz）拍攝，卻未向猶太領袖與博物館當局申請許可，世界猶太人大會對波蘭駐美大使發表過廣為人知的怨言，他們認為本片是「迪士尼」版猶太人大屠殺，集中營可能變成「好萊塢片廠」。雖然當地已經拍過六部劇情片與數部紀錄片，有關當局仍拒絕讓《辛德勒的名單》取景。

傳記性作者論讓許多回應變得比較溫和。史匹柏頂多只是因為電影而對電影有興趣，或者從比較犬儒的觀點看來，他只是改變形象以獲得他人敬重（大衛·湯姆森〔David Thomson〕認為，真實的辛德勒擬定他的名單，不是為了什麼高尚的理由，只是為了一旦德國戰敗，他可以此討好盟軍；他還暗示《辛德勒的名單》是史匹柏在《侏儸紀公園》之後用來討好影藝學院拿獎的）[11]。許多人拿史匹柏與法國記者克勞德·藍茲曼（Claude Lanzmann）比較，藍茲曼九個小時的紀錄片《大屠殺》（*Shoah*, 1985）主要是由訪談構成，拒絕使用戲劇手法與資料影片，輿論稱讚這些訪談的動機純粹是為了追尋真相。藍茲曼在適當的時候

思索了《辛德勒的名單》，並做出負面的評論；其他人也複述了他的觀點，尤其是在以色列，當地出現了「刻薄」與「攻擊性」的反應，裡面的「爭論完全與影片無關」，通常是在作者看過電影之前就寫好了。[12] 以色列與美國爭奪猶太人大屠殺的「所有權」是引發這個現象的理由之一。反諷的是，有些人對離散海外的猶太人表達猶太復國主義式的不信任；歷史學家與記者湯姆・斯哥夫（Tom Segev）抨擊史匹柏是「偷走我們大屠殺」的美國人。[13] 在德國，歐洲勝利紀念日五十週年前夕，對本片的反應大致上良好，為重新統一的德國提供了一個面對過去的焦點，但也有不少人憤怒地表示反對文化帝國主義，理由是竟由一個美國人來講這個故事。為了抵銷這股反對聲浪，史匹柏的猶太人身分幾乎是被過度地詳述，這一點媒體對他先前的作品從未強調過，但現在則不斷提及他對之前沒有承認的身分相當自豪。本片在德國的迴響，有可能呼應了德國國族認同在長年的羞恥後，新近獲得的自信，希望與猶太民族和解，並駁斥新納粹主義。[14]

有些人拒絕承認任何改變，並用史匹柏先前的形象來貶低《辛德勒的名單》。一位學界人士大膽地陳述她的假設：「不幸的是，史匹柏並不是個偉大的思想家。」[15] 湯姆森將《辛德勒的名單》描述為「我看過最感動的電影，哭的次數比看《靈犬萊西第二集》（*Courage of Lassie*）、《葛倫米勒傳》（*The Glenn Miller Story*）、《海倫凱勒傳》（*The Miracle Worker*）與《夢幻成真》（*Field of Dreams*）還多。」他將本片比擬為老派的感傷或小題大作催淚片。[16] 一個反覆出現的對策是強調本片選了一個非凡的故事，轉移了對此浩劫的注意力，而將本片視為「看了愉快的大屠殺電影」[17]。《侏儸紀公園》不可避免地被拿來當開玩笑的題材，例如斯哥夫將《辛德勒的名單》稱為「史匹柏的大屠殺公園」。[18] 一直有人懷疑本片有好萊塢的元素涉入（為了觀影愉悅而強調畫面華美、奇觀、個人主義與敘事的完結），但沒有人表達得像斯哥夫這麼強烈：

在電視訪問裡，史匹柏說出了以下的話：「本片是我第二次的猶太成年禮！」史匹柏，祝你生日快樂，但你並不會投資二千四百萬美元在成年禮上。你投資這筆錢是為了賺取利潤，就像《E.T.外星人》、《侏儸紀公園》一樣，這是合理的。但不要再說這些狗屁給我們聽！[19]

對這段話，雖然感覺到最後那句話的情緒，但也許有人會回應，如果獲利是最重要的，拍一部關於猶太人大屠殺的電影絕對是最糟的選擇（在此說明，本片獲利非常好，而史匹柏不願意留著這些「血腥錢」，他用他的酬勞成立了「正義人士基金會」）[20]。

一如往常，想要針對《辛德勒的名單》寫東西的人，都有個人或政治上的偏見，雖然在這個案例上關於身分與失落的論述牽扯了許多評論，讓這些文章實際上變得事關重大。把這點記在心裡之後，藍茲曼的異議所引起的議題值得我們思考。

## 再現無法再現之事物

兩個重要的問題是（尤其是對猶太裔評論者來說），大屠殺是否應該被再現，以及可否被再現。第一個問題源自十誡的第二誡禁止雕刻偶像，[21]但因為阿多諾（Theodor Adorno）評論說，[22]有些人將奧斯威辛詮釋為禁止以任何藝術呈現集中營經驗的地方，所以詩是不可能存在的，所以第一個問題又牽扯到第二個問題。如海姆・布瑞訒（Haim Bresheeth）指出的，因為第二誡被嚴格地解釋，導致猶太傳統過於忽略視覺的再現，讓「文字成為主要的藝術與表達領域」。[23]此外，以色列封存大屠殺圖像紀錄的時間，比文字與口述紀錄來得久；視覺影像的本質向來即更令人震撼。視覺傳統文化的欠缺，加上阿多諾在政治上擁戴

菁英文化，認為它優於他認為墮落與誤導的大眾文化，因此產生了幾乎無法接受本片的氛圍。

對美學的回應大多是沉默。紀錄片可以被允許，因為天真的模仿性寫實否認它構成了「再現」。藍茲曼理所當然地挑戰了這一點，他承認任何影像都是電影工作者的主觀選擇，任何影像段落的排列都無法避免地構成了一個論述。此外，藍茲曼拒絕使用歷史紀錄片，因為那絕非中立的證據，總是納入了某個觀點，不管是反猶太觀點，或是猶太人受難的觀點（盟軍看起來像英雄般的救世主）。就算是德國士兵業餘拍攝的畫面，而非官方的政宣影片，都無法被接受地銘刻了意識型態。因此，藍茲曼改與倖存者、警衛、官員及目擊者，進行漫長、深入且大多為痛苦的訪談，他堅稱真實的論述只存在於第一手的記憶裡。真相在姿態與表情裡，影響了文字的優越性（primacy of the Word）；畫面剪接至廢棄的鐵軌與空洞的建築，則鼓勵觀眾反思其證言。

主流的寫實主義如何能真實地再現集中營的狀況，這一點令人難以想像，更何況還有倫理、品味與視覺愉悅的支配性意識型態考量。如約翰・史拉文（John Slavin）所述，「大屠殺無法透過想像來理解」，卻擁有「紀念性」（monumentality）的意義，「需要……我們注意它，但是它虛無的本質與牽涉層面之廣，立刻讓所有藝術再現（仰賴非脈絡內的美學聯想元素）變成媚俗。」[24]有人的反對意見是《辛德勒的名單》裡的囚犯看起來既健康又飲食充足[25]。如果需要模仿性的寫實，這個問題是絕無法克服的，因為演員乃裸體演出。這些反對意見需要考慮一點，要拍攝出義大利作家普利摩・李維（Primo Levi）描述他從奧斯威辛解放出來的情景是不可能的：「衣衫襤褸、虛弱、骷髏般的病患們，只要還能夠動，就在冰凍的土地上四處拖著自己的身軀移動，就像一堆蟲子大舉侵襲。」[26]倖存者曾將他們的體驗比擬成彷彿身在另一個星球。[27]

但奧斯威辛並非另一個星球。如果像李維那樣的描述，定義了「再現的極限」，[28]這不表示意義不應該在事件與創造事件的環境中尋求。

如同一個作家對藍茲曼的回應，就算暴行無法被傳播，但傳播暴行的責任仍然存在，「如果有一天我們想製作一面足以描繪可怕過去的壁畫，是為了未來可從中學習到教訓」。[29]藝術探索意義，並在蒐集而來的事實中尋求不同的理解。此外，劇情片／紀錄片的二分法是錯的，因為藍茲曼也同意，他的紀錄片建構了再現，就像任何記憶的表現方式一樣。慣例具有束縛性，然而藍茲曼嘗試顛覆或逃脫慣例：在受訪者的選擇上；在受訪者的構圖、打光與拍攝上；受訪者的遣詞用字；問的問題；拒絕在情緒性的時刻切入別的畫面；選擇與排列順序等等。如果尊重事實的話，為了要說出真實生活恐懼的論述，並沒有絕對的理由排除改變主流電影慣例的嘗試。

芭比・切利澤（Barbie Zelizer）已討論過，不信任通俗的媒介，會不經意地助長對大屠殺的否認。文本可抹除自己被建構的性質，將自身呈現為紀錄性的證據，同意以上這點，才能讓否認者不能聲稱這些事件從未發生過，「我們讓消失在背景裡的歷史重述模式可以──並應該──有不只一種的可能性」。[30]關鍵在於，讚賞《辛德勒的名單》的多數人，以及貶低該片的人，都認為它是真實而非再現，是事實而非敘事。

如果藍茲曼與其他人堅稱「任何（戲劇化的）電影若忠於主題，將會無法被觀看」，[31]大多數的評論者，有時不太情願讚賞史匹柏在這方面的成就。持續進行的辯論，關鍵是在寫實上。莎拉・R・荷洛威茲（Sara R. Horowitz）主張，「本片所缺乏的，是每天被飢餓、病痛折磨的感覺，以及無所不在的死亡令人麻木，還有『骯髒的虱子』，就連華沙貧民區最年長的亞當・車尼亞考〔Adam Czerniakow〕都會抱怨在襯衫上發現虱子。」這些是其他大屠殺電影裡的細節。[32]這個要求與史匹柏的要求的不同，但再現有選擇的必要。詹妮娜・包曼（Janina Bauman）的觀點與荷洛威茲的抱怨相左，她曾出版過在華沙貧民區的回憶錄，並試圖糾正猶太人社區貧富差距兩極化的印象：

一邊是街頭上飢餓、無家可歸的人，另一邊是非常富有的猶太人，與德國人和波蘭人進行各種交易而賺大錢……還有一個階層人數眾多，他們既沒餓肚子也沒發財，跟我一樣，就是每天過日子……日子不好過，單調無聊，稱不上什麼人生。但是在一開始的前二十個月，在貧民區裡，我們並沒有死。[33]

　　以上這段話並未否定荷洛威茲的描述，卻說明了每個紀錄都只是局部。面對納粹「最後解決方案」（Final Solution）之概念和乏味的數據：一千一百萬人死亡，其中超過六百萬是猶太人，剩下的選項是，接受沉默是適當的反應，或是說出大屠殺（儘管無法充分地重建）具體經驗的故事。

　　沉默展現了一個問題：統計數據要到多大才算可憎到變成禁忌？死者數字比較小就可以接受被戲劇化？我的問題就像納粹的邏輯一般可憎，將苦難僅當成數字。但如果要述說這故事，要聽誰的版本？（《辛德勒的名單》有關的討論偶爾會出現這個問題，因為影片突顯的是倖存者〔而非毒氣室受害者〕與一個善良德國人的事蹟。）至於「骯髒的蝨子」，這再度牽涉到觀點的問題。《太陽帝國》描繪了糟糕的食物、疾病、墮落與死亡，在《辛德勒的名單》中，辛德勒的會計伊薩克‧史登（Itzhak Stern，Ben Kingsley飾）接近他時，把手放在頭上，以警告警衛自己有頭蝨。史匹柏理解集中營的狀況。他未仔細地拍出細節是創作上的決定，而非無知。更重要的是，蝨子在歷史上任何時代，對許多民眾來說都是日常生活的常態，並非大屠殺獨有。畢竟蝨子蔓延跟種族屠殺比起來算什麼？蝨子代表了生活品質的降低，也就是荷洛威茲話中的含意。《辛德勒的名單》擁抱的是更大的議題。有些評論者認為史匹柏不在痛苦與苦難上打轉很聰明，並認為他已經打破禁忌，開啟了其他人細數暴行的機會。「如果《辛德勒的名單》引起的憤怒已經激烈到這種程度，很難想像若有人也試圖再現那種程度的人類苦難（史匹柏已避免直

接碰觸），會造成什麼樣的風暴。」[34]

　　然而，許多反對者確實察覺到好萊塢的低俗化（vulgarization），這點幾乎老是與史匹柏的名聲有關。他們抱怨本片缺少曖昧性（這似乎完全忽略辛德勒的動機充滿不確定性，以及如何被選進史登第一份名單的標準也不明確）；結局也是，有人指稱影片明哲保身，以美國特有的方式提高於其他價值之上（即便猶太人是被動地接受辛德勒的幫助，另一個被批評的面向，是他為他們甘冒危險）。最後，「『是水不是毒氣』」的訊息，是本片反諷又感傷的敘事結束點：『救人一命，等於救了整個世界』。」[35]我認為，將這句猶太法典文字視為反諷或感傷，再度將苦難簡化成抽象的概念；如果辛德勒救了一千一百條生命並不重要，那麼必然會荒謬地推論出百萬人死亡也不重要，因為在這樣的邏輯下，單一生命沒有價值。如果拯救一條命是個成就，那麼救了一千一百條性命是多麼了不起。某些評論者攻擊史匹柏的意志如此堅定，他們輕鬆自在地玩弄統計數字，畢竟如果再現有風險，統計數字本身代表了實際的生與死。這篇稱《辛德勒的名單》是「感覺愉快的大屠殺電影」的文章接著寫道，「這並不是因為辛德勒最後救了一千五百位猶太人的命」。[36]這種評論讓人感覺被冒犯的原因，漫不經心地少算了四百條慘遭殺戮的生命以贏得一個論辯點，而這並非單一案例：尤瑟發・洛希基（Yosefa Loshitzky）將辛德勒貶低為「救了幾個猶太人」[37]；歐莫・巴托夫（Omer Bartov）也採取這種說法，[38]這是因為他沒有認知到本片努力要正視的是，生命怎麼可以輕易地變成統計數字。一萬具屍體被掘出並火化之後（如影片字幕所告知）沒多久，史登告訴辛德勒，他的名單已經來到「八百五十左右。」「什麼左右？」辛德勒厲聲說：「史登，去給我算清楚！有多少人？」

　　但這場數字遊戲對史匹柏也有反效果，據稱為了這部史詩電影的價值，他犧牲了個別的人類真相：

……更多猶太人、更多鞋子、更多火車、更多大屠殺。歷史記
憶被混進一大團全體猶太民族麵團裡，有一百萬個臉孔與姓
名，卻沒有半個人的傳記……安妮‧法蘭克，一個人的日記做
為人類文件，就比一千一百個沒有實體的姓名更震撼。全片仔
細收集了這麼多個零，雖然沒有人刻意這麼做，卻把人類也變
成零，變成沒有臉孔的實體。[39]

關於規模的辯論，最後與聚焦在反常事件是否扭曲歷史的問題相
同。「他們忽略了重要的事實，本片詮釋猶太人被壓迫的集體經驗，它
不是一個個人苦難的故事。」[40]最後的字幕疊在用猶太人墓碑做成的人
行道上，將本片獻給「超過六百萬遇害的猶太人」。本片也並非只是
「關於」大屠殺，它關注的是辛德勒，他的行動是否給我們啟發，以及
是否可在黑暗的盡頭發現希望。

聚焦在辛德勒的故事，並不會像某些人所說的為納粹脫罪，[41]因為
他並不效忠於第三帝國，他公然親吻猶太人，刻意供應有瑕疵的砲彈，
在他與某個製造商相處的戲中也強調，有人明明可以像他這麼做，卻沒
有採取行動。可是「一部大眾電影試圖呈現種族屠殺的全貌以及可怖
的官僚殺人，這顯然讓本片超越了肯尼利（Keneally）原著小說以角色
為主的狹隘焦點」，並回應了史匹柏推出大屠殺主題公園的指控。[42]廣
角、手持攝影機將觀眾置於混亂的群眾裡，讓人們可以感受到迷惘與慌
張。片中穿插的高角度鏡頭（如辛德勒觀看貧民區屠殺），或是其他寬
廣的遠景鏡頭，不斷地堆疊個人的恐懼與無助，並將無理由的暴行置於
景框邊緣，留在觀眾意識的邊緣。遼闊的鏡頭完全沒有產生宰制權的奇
觀效果，而是挑戰觀眾的懷疑，創造省思的距離，並強調這些事件的規
模超乎想像。

## 好萊塢大屠殺

　　史匹柏的好萊塢式感性，對詆毀他的人來說是弱點，卻使《辛德勒的名單》能在個人與群體之間取得平衡。如亞蒙·懷特（Armond White）所解釋：

> 一個單親母親與孩子分離很平常……但兩百個母親追著被抓走的孩子，這是強而有力的藝術視野……史匹柏以原創的方式，成功地重新想像了大屠殺的恐懼。在那場戲裡，潮湧的情感直接征服了你，不需什麼好品味與「真相」。這是電影所呈現最基本、最有力的激烈情感。[43]

　　艾賽瑟也認為，這份「名單」讓個別的猶太人有了清晰的面貌，反覆地唸他們的名字讓人們知道他們的存在，給「每一個人各自命運的尊嚴」，並讓他們的經驗變成集體的經驗。[44]他也認為，史匹柏運用好萊塢的懸疑與通俗劇來讓觀眾真正地理解。在奧斯威辛集中營，三百名婦孺以為他們會被毒氣殺害，但其實是沖澡，影片迫使觀眾「推演出不能被呈現的景象」，好引發他們的恐懼。[45]然而在主觀鏡頭裡可以看到一排排的人蹣跚走進地道，並與冒煙的煙囪交叉剪接，藉由這個手法，影片承認這些女人自己也知道的事——她們其實是特例。

　　同樣地，當辛德勒成功地阻止史登被運走時，觀眾鬆了一口氣，影片透過純粹好萊塢的法則以產生戲劇性與教化的效果，創造了類似羅賓·伍德討論《火車怪客》時提出的詞——「希區考克式的觀眾陷阱」。[46]與辛德勒激烈爭執的軍官抓著一份長長的名單，而史登也名列其上。史登幸運地逃脫，就像後來李奧·菲佛堡（Leo Pfefferberg）倖存的方式，他逃過一劫的原因，只是因為指揮官阿蒙·高斯（Amon Goeth，雷夫·范恩斯〔Ralph Fiennes〕飾）發現他的技工排在將被處決的隊伍

裡。史登千鈞一髮逃生的經過，因不合作的官僚阻撓而更懸疑，然後加上短暫的喜劇橋段，影片以此手法強調出命運的無常。辛德勒問史登：「要是我晚五分鐘到會怎麼樣？然後我要怎麼辦？」因為觀眾已經知道火車將開往何處，這個輕描淡寫的語氣是困擾本片反對者的例子之一，雖然這場戲展現了辛德勒的個性。相對地，在下一個鏡頭裡可清楚看到這個情境的規模有多大，鏡頭移動，經過猶太人被騙而留下來堆積如山的行李箱。史匹柏沿用好萊塢「三的法則」：重要的資訊先被細膩地暗示，然後確認一般觀眾都看到了，最後再重複一次。在此這個慣例發揮了越來越強的效果，觀眾先意識到這堆小山的意義，看到無數相框，透露出這個抽象換喻的人性面向，最後觀眾看到一盒鑲金的牙齒被倒在一個珠寶匠面前。有些人認為史登的逃生，顯現了史匹柏決心要用希特勒的受害者來拍一部快樂的電影，這些人不是粗心就是刻意視而不見。

儘管被認為兩人有些差異，史匹柏認可藍茲曼在《大屠殺》裡將文字描述轉化為影像的方式，並且在本片納入了對藍茲曼紀錄片的指涉，證實了擁護該部紀錄片時常否認的事——該紀錄片有具體的論述。米拉・菲佛堡（Mila Pfefferberg，Adi Nitzan飾）在運送牲畜的列車上看到，一個孩子做出割喉的手勢，從火車外以不同角度慢動作重複這個動作，這個影像不再是她發聲的主觀鏡頭而是個泛論，這呼應了《大屠殺》裡的一個波蘭老人，他描述自己對猶太人做同樣的手勢以傳達他們的命運。一些評論者指出，《辛德勒的名單》的開場（在祈禱的家庭消失後，鏡頭停留在空盪的椅子上）令人想起《大屠殺》裡的一個受訪者，他因為回憶而難過，費力地離開鏡頭，而藍茲曼繼續拍攝（考量到史匹柏在其他影片的互文操作，這很可能是雙重典故：《日正當中》〔High Noon, 1952〕也是講一個人挺身對抗壓迫的故事，其中賈利・古柏飾演的警長聽到正把美國國旗摺好收走的法官，將法蘭克・米勒〔Frank Miller〕的恐怖統治比作古代雅典的暴政，此時攝影機前移拍攝一張椅子，做為那個回來的惡徒的換喻）。布萊恩・切耶特（Bryan

Cheyette）注意到，《辛德勒的名單》的結局，此時演員穿著當代的服裝，開啟了過去與其再現的鴻溝，強調了與《大屠殺》相同的關注議題；以及：

> 其他從《大屠殺》整批借用的藝術技巧，包括反覆指涉種族屠殺的日常機制：打字機、名單、桌子、無盡的隊伍，這些東西最終都充滿了恐懼，與《大屠殺》裡不斷出現的鐵軌鏡頭並無二致。[47]

在最後的分析裡，對大屠殺非常自覺的人（對他們來說，再現此事件是個禁忌）與像史匹柏的那些人之間是沒辦法和解的；對後者來說，以容易接觸的形式對觀眾散播大屠殺的資訊有其道德的必要性，這些觀眾可能沒聽過《大屠殺》，就算聽過，也不會看完九個小時的人物訪談，或者根本就不知道猶太人大屠殺這件事。普利摩·李維怕電影版會取代個人的記憶，覆蓋了「回憶的傷疤」[48]，從這個觀點，史匹柏採用《大屠殺》的影像（雖然立意良好）會是一種曲解。史匹柏選擇用黑白影像，並且在關鍵的段落採用新聞片的攝影風格，他的用意是要讓影片看起來像一九四〇年代的真實畫面，可是這對一般觀眾會有風險，因為電影發行全球，會讓其影片的大屠殺變成絕對的版本。尚—方索·李歐塔（Jean-François Lyotard）認為，「無論我們何時再現，我們都銘刻在記憶裡，這是對抗遺忘的優良防禦。我相信事實與此相反。只有在現代意識的詞語中，已經被銘刻的事物，才可以被遺忘，因為它已經被抹除了。」[49]再現強加在記憶的形體（如敘事）與客觀的形式（如公眾領域中的影像）上，再現能夠驅除魔魅，並吸納了確保真實性的個人立即性（immediacy）。當然，這個問題就是發生在未被紀錄的記憶上，記憶會隨著當事人一起死去。

艾賽瑟解釋史匹柏的大屠殺版本與歐洲版本如何位居於不同的「主

敘事」（master-narratives）上：

> 史匹柏對「拯救一條生命，就是拯救全人類」有驚人的字面解
> 釋，因為他竟敢不以死難者的總數為基礎，來「計算」與「估
> 計」辛德勒拯救的猶太人人數，而是用他們的後代數量當基準
> （在結局，辛德勒因為認為自己原本能救更多人而崩潰，史登
> 安慰他說，因為他「將會有世世代代繼續活下去」）……史匹
> 柏接受以一概全、以部分代表全體的法則。《大屠殺》鮮明地
> 強調它是基於完全相反的前提：沒有人可以代替另一個人，沒
> 有人可以代替另一個人發言。[50]

## 書寫歷史

《辛德勒的名單》參與了更大的書寫歷史（historiographical）論
辯，這體現在相互衝突的用詞上：Holocaust（犧牲）、Shoah（大浩
劫）、Chuban（毀滅）、最終解決（納粹對大屠殺的婉轉說法）。本
片做了充分的研究工作，有一位經歷過奧斯威辛集中營的猶太傳統顧
問，並聘菲佛堡（這位倖存者將辛德勒的故事告訴湯瑪士・肯尼利）為
特別顧問，而製片人之一是集中營倖存者。本片的場面調度複製了歷史
影像（如知名的照片：一個遵循教義的猶太人在街頭被剃光頭，一個囚
犯跪著雙手高舉，脖子上掛著一個標誌），可說在視覺上精準地符合史
實。然而更重要的是，《辛德勒的名單》恰好遇上在世的倖存者日漸凋
零，個人的記憶轉向「集體的、被製造」的記憶。[51]在這些倖存者的記
憶永遠消失之前，誰的記憶將被記錄？如何記錄？又該被誰記錄？《大
屠殺》有其道德準則的介入，它是第一手回憶的記錄，在學術的書寫歷
史階層裡，傾向被放在比《辛德勒的名單》更高的位階，接下來的排序
是文字報導、紀錄片、電視，然後是小說，最後才是大眾娛樂。因此評

論者時常用來評價《辛德勒的名單》的真實，混和了「正式」的學術歷史。學術歷史也是個建構，它的權威仰賴有識之士的共識，所以是可辯論的。歷史媒介了現在與過去。當代的論爭過度決定了大屠殺的書寫，其中有許多關於《辛德勒的名單》的辯論，然而大多數電影觀眾對這些書寫毫無所悉。[52]但是，儘管許多批評《辛德勒的名單》的人本身不是電影專家，他們的投入卻一點也不被動。

因為大多的電影觀眾對大屠殺所知甚少，看完本片的觀眾也不太可能再去看專業歷史學家的書，所以史匹柏有沒有正確呈現史實並不重要。但如果《辛德勒的名單》在可預見的未來變成決定性的版本，那麼評斷其實用性與評斷其史實細節的正確性就一樣重要了。巴托夫認為：

> 我們不能責怪本片沒有呈現猶太人實際被毒氣殺害的情景，只能責怪它呈現猶太人沒被毒氣殺死；我們不能責怪它沒有呈現集中營囚犯瘦弱的身體，只能責怪它給我們看到有吸引力、健康女演員的裸體，她們被剃光的髮型，怪異地類似現在的流行。[53]

雖然以上說法有謬誤（女演員並非全都年輕），但其論點並沒錯。如果《辛德勒的名單》有製作者所期望的效果，「希望來看這部電影的人，是為了理解並改變。」史匹柏在一篇有教育意義的導讀中寫道。情感的寫實與實際的擬真性一樣重要（對懷有好萊塢期待的觀眾而言，兩者一樣令人痛苦）。我們可以從正面的觀點來看，《辛德勒的名單》中猶太人「正常」的外表不僅維持了人類尊嚴（否則真實的慘況也許會讓觀眾畏縮或離開戲院），也促進觀眾的認同，好正視事件的嚴重性，而非將受害者看成悲慘可憐的他者，而產生疏離的效果。

任何歷史紀錄都體現了一個觀點，甚至博物館或保留區（這些地方的文物「自己說故事」，遊客可自由移動）也「透過組織、選擇、文

案等等」強加了「或多或少具有一致性與教化性質的敘事」，因為不顯眼，所以更加不知不覺地發揮效果。[54] 藍茲曼的「純粹」電影製作，除了不可避免的傳達過程，並不像支持者所稱的那般冷靜：

> 看來他尋找的見證者，既堅強到可以說出一定長度且流暢的證言，又脆弱到可以在他問題的不停施壓下於鏡頭前崩潰，以此喚起觀眾自己人性的一面，而這種人性面在史匹柏的電影中卻被他嘲弄。[55]

時間與空間的限制讓任何再現都只是片面的。藍茲曼的版本比一般劇情片長五倍，但不一定比《辛德勒的名單》更接近數百萬人死亡的完整故事。反商業的修辭產生了一部只有研究者或是一群內行的影展選片人會看的電影，這種影片比起選用不同媒介的版本（例如一般長度的影片、電視影集或書）讓大屠殺論述更加沉默。

從一個不同的位置（接近女性主義書寫歷史）看來，肯尼利的小說與史匹柏的電影都沒提及艾蜜莉·辛德勒（Emilie Schindler）的功勞，因此遭致批評。這再度展現了不可能完整地敘述真相：「史匹柏拍了一部關於大屠殺的電影，不是關於婚姻的電影。」[56] 然而，史匹柏的電影引發了對艾蜜莉的興趣，致令她的自傳出版。歷史會發展，與已經被銘刻的事物對話，並填補空缺之處，改變被認知的偏見，歷史總是可以辯論的，它向來不是穩定的、有限的、不言自明的事實群組，也不是在「真實的」或「扭曲的」呈現之前就存在。《辛德勒的名單》與那些聲稱再現不可能具有建設性的人，雙方之間的對立似乎陷入僵局、無法和解。

如果爭論的核心有一部分，是對與原始的「真相」相對的虛構化（fictionalization）的不安，以及對以單一事件（也許並非典型）代表大趨勢的憂心，理想的再現得完全避免選擇與詮釋。這樣的再現將脫離角色、慣例的結構、偏好的主體位置與時空的限制。這正是史匹柏創

造一個多媒體證言資料庫所打算做的事情（「鮮少宣傳此事」），他成立了「大屠殺倖存者視覺歷史基金會」（Survivors of the Shoah Visual History Foundation），一部分的資金來自他從報酬中撥出的六百萬美元。[57]在光碟資料庫中，可檢索超過五萬名大屠殺倖存者與其他被迫害的猶太人的錄影訪問，還有文字、影像與地圖等，全都製成CD-ROM。如果可以完美地避免干涉網路訪客，他們可以自己規畫動線，創造真實但可能為獨一無二的敘事，比方說查詢某一天在某個特定集中營的資訊，或是某城鎮民眾的命運，然後系統就會依照要求呈現資訊。這個計畫引起了學者與檔案學家的厭惡與敵意，他們憂心史匹柏的財力已經讓他寡占大屠殺記憶，還伴隨著將歷史扭曲為窺視癖娛樂的風險。他們害怕網路訪客瀏覽的片面瑣碎，只是從一個倖存者點到另一個，卻不了解整體背景脈絡。[58]

那麼，我們需要主宰敘事以免將經驗變得零碎。個人的證言需要保存，做為關於事件與其對生命衝擊的主要資訊，這些證言是未來世代的教訓，對目擊者的人道姿態，也是對抗否認者的證據。但是，類似的苦難加總起來被反覆地敘述，並不會增加理解，卻的確能證實並強調此暴行的規模。

## 誰的刻板印象？

關於再現種種無法被解決的爭議，突顯出歷史的「所有權」問題。對《辛德勒的名單》中猶太人再現的各種反應，完全相互抵觸，而且帶有極深的偏見，可說是歷史所有權問題最明顯的地方。

巴托夫在討論《法櫃奇兵》時，提到好萊塢這種處理方式典型地「讓所有其他角色變渺小的手法，以強化英雄的形象，當然，壞人例外」。[59]這是公平的評論，指出了史匹柏的版本可能受到這個慣例的限制。然而，這並不表示《辛德勒的名單》是透過德國人的眼睛再現大屠殺，將猶太人簡化為冒犯他們的刻板印象（這是常見的指控，主要來自

猶太評論者）[60]。雖然敘事能動性（narrative agency）依照慣例停留在辛德勒與高斯身上（英雄與惡徒），於再現的層面上，這並非不合理，因為他們體現了控制事件的權力真正所在的地方。看起來真正的難題是，主觀性的發聲與散播。

本片透過交錯的敘事與風格化的恣仿，建構了四個主要的主體位置。第一個是「支配的鏡映性」（dominant specularity），[61]敘事結構所創造的幻想宰制權，對觀眾承諾會有結局，再加上觀眾的論述形構（例如早已知道二次大戰的結果，以及從敘事形象中得知的辛德勒事蹟梗概）。「紀錄片」的層面強化了這個位置，尤其是字幕暗示了客觀性、距離、一切已經知道並結束的事、「想像的符徵」在目前的缺席。與這些產生張力的是對角色們的二次認同，這是透過攝影、剪接與敘事所建構的。這個位置主要是在多個猶太人角色與辛德勒之間交替。影片策略性地暫時提供一個進一步的位置，有些評論者對高斯過於輕忽，具體的例子如，他用步槍射殺囚犯時，一個望遠鏡頭搖晃地橫搖過集中營，此時觀眾幾乎與高斯有同樣的視野。然而這個位置並不完全一樣，因為透過他瞄準器所看到的視野，並未以尋常的射擊準星光圈縮小鏡頭來複製（就像《橫衝直撞大逃亡》的狙擊手觀點鏡頭，在《法櫃奇兵》裡瓊斯透過經緯儀觀測，還有後來《搶救雷恩大兵》中讓觀眾置於狙擊手的位置）。這個效果是要顯現高斯的死亡視線，隨機、遠距、冷漠，像是體育競技，並強調他的權力，但並不是要求觀眾認同他的愉悅，這兩者之間保有細微但重要的差別。此片面認同避免了本片被指控的摩尼主義（Manicheanism）的善惡二元論。[62]貼近高斯，以希區考克的方式阻礙了令人慰藉的選項——將納粹視為本質上不同的、神祕的他者。這場戲引用了彼得・波丹諾維奇（Peter Bogdanovich）的《標靶》（*Target*, 1968），利用美國人對隨機殺人的恐懼心態。當高斯把步槍像背十字架般地扛在脖子上，呼應了泰倫斯・馬立克（Terrence Malick）的《窮山惡水》。這個影像強調本片的文本性，讓高斯與電影中眾所熟悉的精神

變態者連結起來,同時反諷納粹自以為是高等基督教文化的自我形象(這點被某些評論者忽略,他們抱怨電影中大戰結束時,辛德勒的祝福與祈禱名單代表一個彌賽亞救世主封堵了猶太教)。[63]《辛德勒的名單》並不操作摩尼主義式的確定性。

霍華・雅各森(Howard Jacobson)希望,「猶太人不必每個都面容悅目,眼神溫馴」,[64]湯姆森認為這些猶太人「毫無例外,每個都合宜、高尚、慷慨,像聖人一樣,而且非常漂亮」。[65]奇怪的是,巴托夫認為他們看起來是「一群形體渺小、情緒混亂、幾乎沒有臉孔的猶太人」,雖然他描述沖澡的場景是「一群有吸引力、驚恐的裸體女人」,[66]認為沒有臉孔的一群人有吸引力是相當特殊的見解。他像其他評論者一樣,認為猶太人與辛德勒及高斯這類「高大、英俊的亞利安人」相反;儘管在雙人鏡頭裡,辛德勒顯然比高斯高大,但卡司中有許多高大的猶太人,而在辛德勒與史登的戲裡,低角度鏡頭讓史登在不同的構圖裡占了較大的面積。切耶特下了結論:「沒有將猶太人群體個人化,避免了許多可能出現的不雅畫面。」[67]相反地,荷洛威茲專注在辛德勒會見的投資者,以下這段話代表了她對本片再現猶太人的看法:

> 活像直接從宣傳優生學與種族主義科學的納粹海報中走出來。看起來像人猿,大下巴上滿是鬍渣,外表邋遢、大鼻子又骯髒的猶太人,成為辛德勒清爽俊貌的負面對比,而他們矮小的身材也成為辛德勒挺拔身高的負面對比。[68]

荷洛威茲忽略了這些角色再度出現在辛德勒的工廠時,他們周遭的人群有各種身材。她注意到,當觀眾跟著辛德勒望過去,他們「用意第緒語(Yiddish)這個『神祕』的語言低聲交談……這是猶太人異於常人比喻」。[69]這個說法展現了過度的敏感。在猶太人被禁止交易的時局,這群東歐商人在辛德勒面前要討論他提出的可疑提議,如不用意第緒語

還會用什麼語言？（此外，在血洗貧民區時，納粹親衛隊〔SS〕說德文並未配字幕。）如果本片忽略了辛德勒的高個子，是否又會有不符史實的評論出現？（巧合的是，至少有兩篇宣傳訪談中，提及連恩・尼遜的大鼻子。[70]）

茱蒂絲・E・冬森（Judith E. Doneson）也反對教堂裡的猶太黑市商人與上述的生意人，她認為這是納粹刻板印象的延續，[71]她彷彿忘了「水晶之夜」（Kristallnacht）之後立刻通過的法律，禁止猶太人進行合法交易：

> 自一九三九年一月一號起，猶太人被禁止在零售商店、郵購公司或銷售單位工作，也不得獨自進行交易。
> 從同日起，他們被進一步禁止提供貨物或服務做為銷售之用，亦不得宣傳產品或接受所有類型或展售會的訂單。違背此法條之猶太人貿易公司，[72]將遭警察查封。[73]

對荷洛威茲來說，教堂一景喚起了「猶太人褻瀆神聖基督教儀式與空間的反猶謠言」，[74]以及耶穌驅逐猶太兌錢商的禁令。[75]因此，一般也許會認為這是堅強抵抗或值得欽佩的因應環境，猶太評論者卻將此視為負面的再現。同樣的，冬森譴責將猶太人的被動與服從歸因為他們的命運，她引述「在普拉佐（Plaszów）為橋樑工程監工的女工程師，對納粹交付的工作如此認真，甚至還失去性命」。[76]這個做為插曲的批評，忽視了她對自己與同胞將要居住的集中營負有責任，猶太人的命運雖然現在被認為無法再現，在當時對他們來說根本無法預測。

放棄傳統與融入當地社會（兩者皆因大屠殺而加速），威脅了猶太人的身分認同。然而，看起來有些評論者是刻意要找出影片冒犯猶太人之處。關於辛德勒看到貧民區大屠殺那一幕，有人寫道：

史匹柏決定要把小女孩的斗篷染成紅色，使辛德勒眼中的她，變成代表恐懼的小紅帽……這與色情影片簡直沒兩樣……這也是眾所周知的廣告伎倆：讓人注意包裝（楚楚可憐的小斗篷），好強調裡面的商品（將被毀滅的猶太小女孩身體）。[77]

雖然如此強調「楚楚可憐的小斗篷」，但她實際上穿著厚重的毛料大衣。此外，這個比喻出自《波坦金戰艦》（另一部將歷史虛構化的知名電影，並且獲得了紀錄片的地位），片中在船桅上升起的共產黨旗也被染成紅色。因此，《辛德勒的名單》認知到自身有問題的再現地位。肯・雅各（Ken Jacobs）的觀察一針見血，「我認為在看影片時，若沒意識到你正在看電影，你就看不到任何重點」，[78]即便他說這種話是表達負面的意思。那件紅大衣也是換喻，所以觀眾可以在一小時後，跟辛德勒一起認出這具被掘出的屍體。這是本片試圖（也必須）再現並突顯出抽象的恐怖。我們可以說，如果我們不知道群體是由個人所組成的，幾乎不可能產生人道關懷的反應，我們也有可能像納粹一樣否定猶太人個別的人性。

儘管如此，在譴責本片的文章裡，此「冷漠呈現猶太人的論點」不斷出現，「最後他們在自己的悲劇裡只扮演了臨時演員」。[79]猶太人變成反猶太雜誌「《攻擊者》（Der Sturmer）的諷刺漫畫」，[80]「無特色」，[81]「『渺小的』（實際上與敘事上都是如此）猶太人奴隸形成的背景」。[82]非猶太評論者很少做出這樣的評論，這突顯出電影就像文本一樣，是社會的建構物，可以被多重詮釋。明顯的敏感性之後隱藏的猶太復國主義問題，雖然本片的結局從一九四五年普拉佐的猶太人被解放，剪接至現代的耶路撒冷，顯現出猶太復國主義的特質，仍然讓全球猶太人意見分歧。一九三七年，哈伊姆・魏茨曼（Chaim Weizmann，後來成為以色列第一任總統）將（他認為）選擇不為應許之地奮戰的歐洲猶太人，貶抑為「塵埃，在殘酷世界裡經濟與道德的塵埃」，注定會滅

亡。猶太復國主義者認為這是他們因被動得付出的代價。[83]因此，在以色列建國之前，貧民區的猶太人變成一個概念，猶太復國主義賦予刻板印象的他者。在大屠殺之後，此觀點變得更為強硬，特別是在超過六千以色列人（包括集中營倖存者）在一九四八年獨立鬥爭中喪生的時候，但這個觀點與當代離散猶太人（尤其是在美國）的主流觀點相互抵觸，離散觀點強調的是族裔的延續性與關聯性。布瑞詡解釋說：「『為什麼他們（貧民區猶太人）不戰鬥？』每個以色列小孩都被教導不把這當成問題，而是當做歷史判斷，這問題的背後的推論是：『我們新猶太人絕不會像羔羊般被送進屠宰場。』」[84]

因此猶太評論者（與倖存者或受害者有關）對於被意識到的負面再現非常敏感（其實影片開始沒多久便預先處理了對順從的爭議，在一場對猶太委員會〔Judenrat〕的鼓譟抗議中，有個女人提議要拿掉她衣服上的六芒星記號，卻被告知「他們會開槍殺你」）。然而，這個偏見助長了過度簡化的回應。傑森・艾普斯坦（Jason Epstein）認為本片「美學與道德上的失敗」，是因為「錯誤地強調」單一的例外，實際上在德軍占領的歐洲普遍地接受並姑息納粹主義。影片逃避大屠殺引發的「關於我們種族的可怕問題」，「史匹柏儘管立意良善，也有技巧，卻沒提出這些問題，也許是因為這些問題沒發生在他身上。」[85]艾普斯坦忽略了其他人已經反對的一點：猶太人就像「我們種族」的其他例子一樣，常被呈現為不合群，在某些案例上甚至甘於被利用。這個顯然冒犯了受害者的清楚概念，將這個世界整齊地畫分為納粹與無辜的猶太人。影片成熟地呈現猶太警察局長馬歇爾・古德堡（Marcel Goldberg）接受辛德勒的賄賂，以及一個穿著警察制服的猶太孩子協助貧民區大屠殺，他放了德勒斯納太太（Mrs Dresner）一馬，只因為他認識她的女兒。稍早一個鄰居拒絕收容德勒斯納太太，另一場戲也呼應了這件事：一個男孩逃脫了被運往奧斯威辛的命運，卻不斷地被其他猶太兒童趕走，最後躲在公廁裡，孩子們對他說：「滾出去！這是我們的地方。」納粹的不

人道（他們的意識型態不允許給猶太人「生存空間」）對猶太人來說，令人背脊發涼地成為普世觀念。因此我無法同意「助紂為虐的暴力幾乎未顯現」[86]，這反正亦非史匹柏的重點。然而，吉利安・羅斯（Gillian Rose）駁斥大屠殺不能再現的論點，理由是其效果「是將我們不敢理解的事物神祕化，因為我們害怕它可能會太容易被理解，與我們的身分有太多的關聯，人性，一切都是人性。」[87]他的反駁當然正確。

譴責刻板印象的一個問題是，它們既無法避免也是必要的，我們透過在現存的類別裡定義經驗來理解世界，包括對其他（真實或再現的）人的認知。另一個問題是刻板印象缺乏客觀的地位：意識到刻板印象，就意謂著它已經在社會論述中存於人心，因此能協助我們產生投射在某個再現上的意義，但它並非再現本身不可或缺的一部分。從比較「真」的真實來找出刻板印象並譴責之，這個策略早已被媒體分析者放棄，因為符號學已廣被接受。假設一個本質錯誤的再現有比較好的再現方式，這錯誤地運用了索緒爾（Saussure）表意模型的系譜軸（paradigmatic）面向，其實符號只能在毗鄰軸（syntagm）內與其他符號一起引發意義。別人的負面刻板印象（因為它們不可避免地牽涉到權力關係），總是被內化成我們看待自己群體的方式的風險，甚至在反制刻板印象時，反而讓它們存續下去。因此，在目前的案例中，再現一個社群的多樣面貌，阻撓了令人安心的純粹受害形象之呈現。納粹與猶太復國主義者對貧民區猶太人的刻板印象，是為了那些對此類議題敏感者而存在，這些人簡化地排除其他再現、角色塑造的細節、敘事與框架，即便對大多數的觀眾來說，這樣的刻板印象（無論如何都會隨著時間改變，永遠不會定型）並不被接受。辛德勒會見富有商人時，他們出現在他車子的後視鏡裡，我們的視線與他一致。如果觀眾看到反猶的刻板印象，那麼可能辛德勒也看到了，讓他的轉變更為非凡，因此先前的刻板印象在戲劇上是有理由存在的；如果觀眾沒看到任何刻板印象，這根本就不是個議題。

這些議題是如此主觀，以致於一個評論者完全不認為史匹柏的猶

太人是被動的，並相信導演「幾乎讓自己被質疑，辛德勒表面的人道關懷，其實是猶太人與史登選擇工人的密謀，史登選擇應該賄賂誰等等」「試圖『控制』主角」。[88]的確，在史登準備給親衛隊軍官家庭的禮物時，他給辛德勒指示的方式就像對下屬說話。影片忽略了一個肯納利小說裡建立的難題：原著中有數個角色被濃縮到電影中的史登身上，古德堡就是其中之一，他向原本就在辛德勒的名單上的親友邀功，因此獲得豐厚的酬勞。同一個評論者認為，「對壞猶太人、協力毀滅自己民族的猶太人的所有指涉，已經全被抹除了，理由是為了讓戲劇與電影清楚明瞭；結果突顯了猶太人本質的良善，而非奧斯卡曖昧的轉變。」[89]

就敘事能動性（narrative agency）的觀點來看，大多的評論者都忽略了蜜莉安・布拉度・韓森（Miriam Bratu Hansen）指出的：「史登是唯一可以使影片倒敘的角色」。[90]在倒敘裡，高斯因為了一個人的逃脫而殺死二十五個猶太工人做為懲罰，史登回顧這件事，是為了回應辛德勒輕鬆地把指揮官稱為「滿不錯的壞蛋」。同一個段落裡，辛德勒不耐煩地說：「不然你要我怎麼辦？」之後，出現了辛德勒開始嘗試拯救生命的前敘。如韓森認為的，雖然「史登被剝奪了能力、行動的權利，也就是開創未來的權利……他可以敘述過去並把證言傳下去，希望可以讓聽者／觀者採取行動」。[91]

## 歷史所有權

面對無法解釋、無法承受、無法想像的事物，一個反應是行使控制權。不管是誰試圖以任何方法為大眾再現大屠殺，都會引來激烈的批評，就像史匹柏遇到的抨擊。這些批評不只顯現出評論者的關注，也關係到本片的本質，最後可歸納到一個無法被回答的問題，「誰擁有歷史？」

《辛德勒的名單》是瞄準青少年觀眾的產品，它從經歷二次世界

大戰的世代移轉對大屠殺的意識,將它從個人記憶轉為通俗歷史,將大屠殺介紹給美國觀眾,許多美國人對此事一無所知。影片強調救援與族裔的延續,「體現……美國文化對大屠殺的『殖民』」,有些人認為,五百萬美國猶太人一直在慶賀他們的生存,與舊世界猶太人失去同胞的感覺到形成對比。[92]辛德勒完全不代表耶穌,也未剝奪猶太人的傳統,他向高斯要求「我要我的人」,高斯問道:「你算老幾,摩西嗎?」他引領猶太人從納粹主義(埃及)走向現代的以色列(應許之地),這就像美國是救贖的建國修辭。[93]一個自私的個人主義者,由冷漠轉為保護比他弱小的人,這個典型的美國敘事並未被忽略[94]:《北非諜影》就是原型,描繪辛德勒與德國人的上流生活場景在視覺上引用了該片。從歐洲感性轉為美國感性的大屠殺記憶,時常捲入厭惡文化帝國主義的討論,這在本片的道德涵義中是牢不可破的。

在美國駐軍區的「受害者競賽」,讓問題更混淆。[95]激進主義在建構族群、後族群與其他身分認同(如不同於白種、異性戀、中產階級與男性的典範之性之意識、性別或殘障)時,會策略性伸張被壓迫的歷史。史匹柏後來的電影《勇者無懼》部分的背景是某些非裔美國人(尤其是伊斯蘭邦國〔Nation of Islam〕組織)的反猶態度,他們將大屠殺倖存者的經濟地位(對猶太社群來說屬中上,而猶太人是全美最富裕的少數族裔)拿來與黑人持續的弱勢作對照,奴隸制度造成的影響,近來才受到重視,奴隸制度殺戮的黑人比起猶太人大屠殺更嚴重,卻獲得較少的注意。

有信仰的猶太人厭惡辛德勒對那些他拯救的猶太人比出十字架。這可能是在宣揚基督教的優越性已經同時拯救了他們的靈魂與肉體,因此侮辱了猶太人。[96]為了證實這個論點,需要大量的心理技巧。本片開場的安息日(Sabbath)蠟燭,「給了觀眾訊號,《辛德勒的名單》將是一部關於宗教,或是一部宗教的電影,尤其是關於猶太教」,[97]這個邏輯跟《E.T.外星人》的開場示意是一部關於天文學的電影一樣不合理。

這場儀式所顯現的，是這些人是猶太人，是一個社群，從熄滅蠟燭的煙剪接到蒸汽火車頭的煙，確認了本片背景為猶太人種族屠殺。「未賦予儀式行為與神聖化的物品深度或猶太意義」，「未說明猶太人的精神危機」，[98]這兩點根本不重要，因為它們既不是影片的議題也不是重點。辯稱辛德勒不再拈花惹草，以純潔的親吻表現他向妻子承諾忠誠，「因此……透過實踐基督教美德，他證明了自己的男人身分」，[99]這樣的論調忽略了片尾宣布這對夫妻後來離異的字幕。有人指稱「在工廠裡」，辛德勒「斥責猶太經師違反安息日的規矩」，可是他的語調其實是善意家長般的反諷。此外，「辛德勒莫名其妙地提供給安息日前夕祝禱（Kiddush）的紅酒，遮掩了歐洲在歷史上的「『血酒指控事件』：猶太人被誣指用基督徒的血取代聖禮的紅酒，因而遭到屠殺」，[100]這是過度的聯想，因為影片證實辛德勒幾乎有能力獲得任何東西，包括在戰時弄到彈殼與一千一百瓶伏特加。而重新燃起蠟燭被認為延續了電影的開場，並抹除任何失落感。這個論點完全忽視了俄國騎兵清楚表明整肅會繼續進行。然而，也唯有基於這樣的忽視與錯誤，才能辯稱：「透過有信仰的基督徒來回復猶太人信仰，才能阻斷歐洲基督徒反猶主義的漫長歷史……就是因為反猶主義，才讓希特勒的最後解決得以實行。」雖未言明，卻暗示本片延續了這個歷史。[101]許多人認為辛德勒的故事是例外（有些人則是如此抱怨），而且他的行動顯示其他人明明可以仿效他。

　　荷洛威茲進一步堅稱，在本片被她解讀為猶太復國主義的結局，美國猶太人與觀眾都被置於雅利安人辛德勒那一邊，與歐洲和以色列猶太人相對。這過度強調了辛德勒埋葬於耶路撒冷的事實，不只是敘事手法。其論點的證據是，她觀察到影片中的猶太人都有以色列口音，「因此進一步將舊猶太人與以色列人合而為一」。[102]荷洛威茲忽略了，還在世波蘭猶太人已經不多了（雖然很多演員是倖存者的子女）[103]，而且他們本來就幾乎不講英文。

　　面對如此極端又分歧的眾多觀點，值得引用一段艾賽瑟談歷史所有

權的文字：

> 當歷史已經回到中歐、東歐、非洲與其他地方，當法西斯主義
> 與史達林主義需要以整個歐洲對抗，被納粹主義與大屠殺所命
> 名的罪，不可能是「我們的」歷史，正如同證言或哀悼並不只
> 是「我們的」。[104]

　　或者用一位美國偵訊人員的話來說，他是奧斯威辛受害者的兒子，
他譴責戰犯，也同情他們的迷惑以及受到解釋性意識型態的吸引：「如
果不是因為幸運地生為猶太人，我也許會變成一個納粹。」[105]

## 《辛德勒的名單》做為史匹柏文本

　　我要談的是，在看起來是真實與嚴肅的再現中，歷史暴行的自我
指涉性。本片的典故除了前面所提的例子外，還有美國電視與歐洲電影
對大屠殺的回應，例如《故鄉》（*Heimat*, 1984）及法斯賓達（Rainer
Werner Fassbinder）的電影。[106]儘管氣氛與主題都不同，《辛德勒的名
單》仍與史匹柏其他作品有相似性，尤其是在寫實主義及文本性的層面
上。就像絕大多數史匹柏的電影一樣，《辛德勒的名單》拆散家庭又讓
他們團圓。

　　辛德勒與史登最後道別時，被一群哭泣的群眾（在景框內外）圍
繞，重現了《E.T.外星人》的場景；被隔離的男女囚犯相互吹口哨，浮
現了史匹柏反覆出現的溝通母題，令人想起《第三類接觸》裡的外星
人，以及《紫色姊妹花》中，舒歌與父親透過音樂團聚。被指為是猶
太復國主義的結局（將看起來被動的辛德勒猶太人運往應許之地），
呼應了史匹柏其他電影的敘事結構：《第三類接觸》中尼利的超脫，
《紫色姊妹花》在濃厚的姊妹情誼中結束，《侏儸紀公園》中幸運的逃

生，暗喻了家庭的創造，或是《勇者無懼》的回歸非洲。但《辛德勒的名單》敢冒風險，不只是其黑白畫面與三個半小時的片長，也整合了有色彩的段落，運用局部染色效果，並刻意混用不一致的底片與風格：不停地維護文本性。採用手持攝影機，並運用自然光，晃動，粗粒子，有時失焦，這種正規的寫實主義，讓人想起戰時的新聞片、後來真實電影（cinéma vérité）的誠實，以及老戰爭片（如華依達〔Andrzej Wajda〕的《一代人》〔A Generation, 1955〕，背景也是被德軍占領的波蘭）。這種影像與那件紅斗篷的造作，或光滑、高反差、籠罩在香菸煙霧裡華麗的辛德勒世界，形成對比。彩色的結局既連結又疏離了劇情世界的過去，它拒絕以提供真相的方式，區分虛構與紀實模式之間的虛假差異，並且在這些故事當事人在場的情況下，刺激觀眾否認剛剛所見的「至少是某種對事實的共識」[107]。

眾聲喧嘩（交織互相對話的論述）是《辛德勒的名單》的特色。作者論會將此特色歸因為，導演並沒有將停止生產影片視為正當，也不像許多帶有敵意的評論者所稱，讓影片滔滔不絕地述說那些可被預測的好萊塢價值。史匹柏的風格顯而易見，儘管他試圖否認這一點，例如在《新聞週刊》（Newsweek）的訪問中，史匹柏聲稱：「一直到《辛德勒的名單》，我才真的能夠不參考其他電影工作者。」[108]本片也成為許多形塑大屠殺經驗的論述之一。

就連正面的評論對影片的攝影也採取選擇性的回應，讚美其紀錄片的風格，卻忽略人為的表現元素；例子包括辛德勒從奧斯威辛「買回」他的「孩子」時，地下交易用的是黑色電影的打光法，暗示他從利己主義走向對抗邪惡的旅程，處境越來越危險。相反地，正如所有的史匹柏電影一般，光線以換喻的方式銘刻了放映機，也象徵了慾望。當史登與辛德勒最後一起喝酒時，明亮的光束連結了兩人。辛德勒口述他的清單時，燈光將場景一分為二，史登堅稱「這份名單就是生命」，顯然將這場戲與開頭及結尾的蠟燭連結起來。辛德勒對艾蜜莉（Caroline Goodall

飾）吹噓他是個賺錢高手時，怪誕、劇場化的燈光扭曲了他的身影，當他們和解時，光束穿透了教堂。被困在公廁裡的男孩抬頭往光亮處看。辛德勒被關在牢裡時，他醒悟到囚禁與反猶主義的可惡，光線從窗戶傾洩而入。在奧斯威辛，光強調了暗黑車廂內眾人的眼睛，他們就像觀眾一樣，認為辛德勒已經救了他們；一盞探照燈直接射向攝影機，讓畫面變成全白，顯然反轉了《第三類接觸》的結局——頭頂上的光象徵性地伴隨淋浴頭噴出的水，一個沒有希望的處境獲得了救贖。

　　觀影經驗再度被突顯出來。開場的祈禱是透過一個小男孩聚焦。這個孩子與他的家人消失了，產生了失落。登記程序開始，希特勒的名單與一連串陌生的臉孔充滿銀幕，此時視界仍在，卻沒有連貫的認同作用發生點（可能只有觀眾對歷史的知識）。但是沒多久，主角就代替了觀眾（以及導演，如果承認導演與受難猶太人身世類似的話）。

　　辛德勒著裝時，鏡頭特寫他的雙手，對他產生二次認同，然後他別上了納粹徽章。就像《E.T.外星人》一開始對外星人的同理心，在常識排除認同之前，電影技巧先完成了縫合作用。攝影機跟著辛德勒進入了餐廳。他坐下，冷淡、專注且批判性地觀看著。打光與景框構圖反覆強調他的雙眼；他顯然有窺視癖傾向。過肩鏡頭拍攝一群美女，銘刻了常見的男性凝視；我們分享了辛德勒的支配位置，但因為他一直在鏡頭內卻模糊不清，在攝影機本身的窺視視界裡，他也是敘事的謎團。史匹柏曾指稱辛德勒謎樣的動機是「玫瑰花蕾問題」，[109]讓人想起《大國民》，自覺地混和各類風格，並邀請觀眾在數種不同模式的敘述（各自宣稱的真相互相矛盾）中進行臆測。一個女人回看辛德勒，只是出於好奇而不是調情，讓觀眾對她產生短暫的認同，加強了想更了解辛德勒的慾望。光從辛德勒背後打出來，他是代理的觀眾，籠罩在煙霧裡，夾菸的手遮住臉部，只露出眼睛，神祕又有點威脅。攝影機從他的位置橫搖，讓他開始監看全場，反拍鏡頭拍攝他周遭隨意舞動的賓客，與前一個鏡頭交錯剪接。鏡頭焦點改變，讓人注意到背景中他凝視的對象。雖

然是透過他的聚焦，他仍維持在畫面中央的位置，與慣例不同，通常在反拍鏡頭中，觀看者會在景框外，成為觀眾的代入者。這個曖昧的主體／客體關係持續下去。史匹柏避免將辛德勒的動機戲劇化，是本片引起兩極態度的主要原因。[110]

　　辛德勒請納粹軍官們喝酒之後，他們靠近他以確立他的身分，他成功地引導整場戲的發展，展現了他「簡報提案」的誘惑功力。舞台秀上場時，辛德勒專心地觀察納粹軍官，而不是表演者，我們因此對他更有興趣。綜藝秀對我們來說也變成次要的景象，因為辛德勒將我們的視線引至背景，雖然我們在劇情世界的觀點之外，享有看到舞者大腿鏡頭的特權。他令人好奇的豪奢與疏離態度，顛覆了將女人當成奇觀的慣例。

　　辛德勒逐漸地製造並主導事件，耗費鉅資讓敘事滿足他的需求。湯姆森發現這與亞力山大‧科達（Alexander Korda）在好萊塢獲得資金或影響力的運作與交易類似：「住在最好的飯店，與最美的女人在一起，用華麗的風格娛樂賓客，每筆花費都簽帳，但小費給得慷慨。然後等人提出交易條件。」[111]辛德勒賄賂一個官員的黑色電影場景，令湯姆森想起製片人大衛‧賽茲尼克（David Selznick），他的父親隨身攜帶鑽石以「令人印象深刻」[112]。畢竟辛德勒的辦公室外面漆著「總監」（Direktor／導演）字樣，有一面像電影銀幕的大窗戶可以看見工廠；透過模糊的鐵絲網圍籬（另一面替代銀幕），他第一次看到猶太人被運上火車。他與猶太商人的交易，部分是透過他的觀點（車子後照鏡）來看，部分是從外往內窺視，此時被雨淋濕的窗戶再度銘刻了另一面隔離的銀幕。當他在《大國民》般的蒙太奇裡「徵選」秘書時，他的辦公室還在裝修，他的五金公司就像一部電影的前置作業。從他主導全局的優勢位置，只要拍拍掌，生產機械就會運作啟動。一個年輕的猶太女人艾莎‧波曼（Elsa Perlman）連接待櫃臺都無法通過，可是她打扮漂亮後，就成功地見到了辛德勒。「總監先生，不要讓一切搞砸了，我可是非常拚命的。」史登如此懇求，這位猶太會計師是好萊塢製片人的原型，正在向

一位倔強的導演請託。史登拒絕跟辛德勒喝酒時，辛德勒堅持「看在老天份上，你就裝裝樣子吧！」這就像導演對一個尋找角色動機的方法論（Method）演員失去耐性（有趣的是，史匹柏拒絕跟方法論表演有任何牽連，他的主要角色都是從英國舞台劇找來的）[113]。「我看著你，盯著你……控制就是權力。」高斯如此告訴辛德勒，這句話總結了電影觀影經驗中想像的定位，以及成功導演的實際狀況。當辛德勒的倒影出現在「銀幕」（面對他工廠／慾望的窗戶）上，艾莎告訴他：「他們說你是好人。」讓他產生良心的危機，此時辛德勒的這些面向全都融合在此鏡像期的影像裡。

在許多借自《大國民》的場景中，對權力的迷戀結合了辛德勒本性為何的謎團，包括用聲音做過場，及其他的音／畫分離，這些手法產生了「反諷與甚至對比」，以及因此產生的敘述中的自覺。[114]血洗貧民區的默片意涵與此有關係。辛德勒從安全的、神一般的觀點觀察，在精神分析的層面上，幾乎就是影片觀眾的觀點，在這裡他可以看到一切，卻毫髮無傷，但在情感上則有投入。

《辛德勒的名單》中辛德勒與高斯是一體兩面，這讓這部電影像希區考克的電影，避免輕易地將角色分成好人與壞人。片中有猶太人涉入壓迫族人的罪行，公廁裡的那個孩子被其他逃亡者排斥，說明了人性本質可以多殘忍，並襯托了辛德勒轉而行善的行徑。與辛德勒的轉變相對的，是殘酷的高斯的內在矛盾。做為邪惡的化身，他往後退，遠離一個猶太囚犯，避免把感冒傳染給囚犯，但幾分鐘後卻就下令將這個猶太工程師給斃了。後來他不僅在囚犯（海倫，他的女傭）身上發現人性，雖然仍受納粹教條制約，最終教條戰勝了人性，有時候還體貼她、尊重她（當她服侍他時，他反覆地道謝），甚至還說要在戰後幫她寫推薦信。當高斯威脅並羞辱她時，有些人認為本片「暗示已經表明會被殺害的海倫‧賀許，在種族屠殺完成之前也將被性侵，以此吊觀眾的胃口」[115]，這些人如果不是要找碴，就是以令人討厭也沒有證據的方式提出這個

論點。他們的論斷忽略了高斯厭惡他所欲求的事物，以及他否定她的人性那瘋狂與邪惡的矛盾。這個議題就像佛洛伊德的「挨打的小孩」（A Child Is Being Beaten），病患幻想自己變成劇情內外不同的角色，而在這個例子上，此議題似乎與文本結構或背景無關。

史匹柏典型的兩個父親角色的劇情，顯然地以交叉剪接讓高斯與辛德勒形成對照，兩者都在刮鬍子或俯瞰他們的領地；當辛德勒在俱樂部裡跟歌舞秀歌手在一起時，高斯正要親吻海倫（Embeth Davidtz飾）。兩個場景都不是以順時間的方式與猶太婚禮交錯剪接，破裂的燈泡呼應了憤怒的高斯把酒瓶架往海倫推倒。影片細緻地強調角色的類似與差異（高斯與辛德勒在早先的鏡頭裡經常產生反照，當辛德勒要求高斯把「我的人」還來時，窗框形成的景框，讓兩人各自處於分割的畫面裡），影片以這種手法探究，在猶太人所代表的堅毅社群價值的脈絡中，為什麼一個選擇了惡，另一個選擇了善。高斯也是觀眾，在遠處渴望著控制，他選擇了用步槍達成目的，而辛德勒則是用賄賂。

對本片好萊塢價值的指控，忽略了其對暴力的冷漠處理。空洞的槍聲，彈殼紛紛落在人行道上，這與好萊塢過去的處理手法完全不同。這個手法讓觀眾接近動作，強調其冷淡與攝影機凝視的冷酷。它令人不安的原因，正因為暴力並非如慣例般精心安排並有敘事上的理由，而是隨機的，時常發生在行動焦點或構圖的周邊，未被強調或特別突出，暴力只令人驚駭地出現在那裡，如伊安‧瓊斯頓（Iain Johnstone）指出的：

> 當一個導演表現恐怖或同情的行為時，依照電影文法，會在觀察者的反應鏡頭裡強調情感。但史匹柏從未運用過這個技巧。我們看到冷血的射殺，絕不會剪接到一個哀傷的寡婦咬著破布。觀眾必須自己處理自己的情緒反應，而不是靠他人來感受這個情緒。[116]

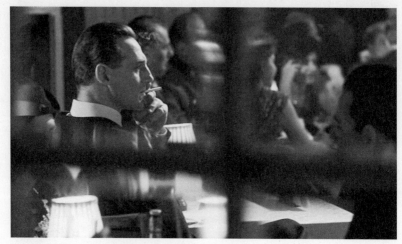

《辛德勒的名單》：被雙重銘刻的觀眾身分：觀看者被觀看。

## 否定否認

傑佛利·H·哈特曼認為，《辛德勒的名單》的失敗，在於它不夠寫實，被困在好萊塢慣例中，也因為它過度殘酷、煽情且「似乎沒有自覺」（許多人都有同感）[117]：「一個自覺的評述涉入這樣的電影，是無解的，這只會削弱影片做為劇情式紀錄片（docudrama）的力道，或將影片後現代化。」

事實上，連續的後現代評述是本片特色之一，其中一例是辛德勒承諾要讓史登在奧斯威辛獲得「特殊待遇」，史登聽了卻心存畏懼，辛德勒不知道納粹用這個詞來掩飾其暴行，此時他說：「難道我要發明一種全新的語言？」劇本在此直接提出了阿多諾的禁令（譯按：奧斯威辛之後，不能再有任何詩歌）。尤其是淋浴那場戲，與許多評論者的假設相反，親衛隊警衛並未窺視，因為它並沒有被銘刻的觀眾（而本片其他地方卻有很多）。窺視癖，尤其是我們的，被刻意地利用。一開始攝影機確實是透過類似窺視孔的東西觀看（淋浴間的圓形窗戶），攝影機無情

地前進把我們置於淋浴的女人之間。即便在這裡也有呼應《驚魂記》之處（史匹柏慣用的手法），淋浴謀殺的戲由一個偷窺者的觀點開始，也同樣用小提琴配樂，但得到的效果不同。用這個典故絕非瑣碎無聊。這個關鍵時刻，電影再現這個無法被再現事件之最接近的程度，也是我們能想像最接近的程度，以自我指涉的方式處理。門緊閉，燈光熄滅，就像在放映電影。光束穿越黑暗。重要的是，觀眾體驗到恐懼。如果將母子分離放大兩百倍是電影的大膽行徑，把希區考克的經典場面放大兩百倍也是如此。觀眾早就知道希區考克惡名昭彰的謀殺案，只是不知電影何時會呈現。在《辛德勒的名單》裡，早晚必須面對毒氣室，否則會被指控避重就輕。當這一刻來臨時，自我指涉表明其為電影所組構，因此可以預先處理觀眾的反感，卻不會危及信念，即便這場戲其實就是普通的淋浴。

　　猶太女人抱在一起顫抖時，觀眾從先前對奧斯威辛的了解，開始產生預期，此預期也實現了這些女人稍早對話中的預測。我們的恐懼跟她們一致。這是終極的恐怖電影時刻，來自於現存記憶的事實，而非幻想；此時觀眾都能想像的事件已經到了緊要關頭，而且電影看起來，事實上也必須如此，會以徹底的真實手法處理。結果淋浴間噴出來的不是毒氣而是水，這完全不是逃避真相，而是真相唯一能被再現的條件。即便是例外，但歷史紀錄上確有這類事件發生過，所以紀錄的需求被滿足了。這場淋浴戲的成果是，它在感情上證實了觀眾在智識上對大屠殺已有（或由本片獲得）的理解。這些女性抬手朝向光明與生命，反轉了《驚魂記》的墜入黑暗，讓觀眾無需目睹最後的暴行，同時尊重再現禁忌的核心價值。也就是說，這場戲測試觀眾的信念（毒氣屠殺通常會發生），但若是沒有這個信念，這場戲在戲劇上就不會成功。換句話說，《辛德勒的名單》「是值得紀念的作品，因為在本來會是歷史徹底抹殺的事件中（也就是納粹消滅猶太人），它考驗了觀眾的記憶」。反諷的是，一篇關於《大屠殺》的文獻中有一句話說，「史匹柏做的事情完全

相反」。[118]接下來的觀點鏡頭：這些女性看著其他猶太人擠進坑道，鏡頭上搖拍攝火葬場的煙，完成了整個過程（開始是鏡頭往下搖拍攝蒸汽火車頭的煙）；這些鏡頭產生效果，因為觀眾與這些女性都知道，他們剛剛見到的只是例外，也知道有目擊者確認的例行程序是怎麼回事。

對那些認為這場戲隨著否認大屠殺的旋律起舞的評論者，這就是答案。（確實，影片含有否認者的辯詞，正是為了要駁斥它；稍早一個女人為了安慰自己與同伴辯稱：「如果她們（提及淋浴間的女人）在這裡，她們應該會被毒氣殺死。」）史匹柏在結尾請出目擊者，將過去與現在、電影再現與被紀錄的記憶連結起來，他強調出本片最有用的事實：將無法被理解的統計數字轉換為人性故事，以牽動情感，並提醒觀眾姑息壓迫會有什麼後果。

《辛德勒的名單》將大屠殺與持續侵犯人權視為已知的事實。它利用對不同角色的認同，通常是普通旁觀者觀察他人，這些角色的行動儘管對個人相當戲劇化，但在歷史上仍微不足道。盧卡奇（Georg Lukács）主張寫實主義小說應該採取這種模式，再現事件中典型的立場。它敦促觀眾思考，要是他們也涉入其中，會有什麼反應。[119]

那些堅稱本片與高斯的視野一致的人，並沒有仔細的分析，也欠缺理論的觀點。如韓森所說的，當高斯發表「今天就是歷史」演說時，觀眾看到猶太人的生命延續，而出現過的角色都倖存。他的預言斷定，猶太人在克拉科夫（Kraków）居住六百年這件事，在官方歷史中「從未發生過」，但這件事繼續流傳，因為辛德勒讓繼承這段歷史的人活下去。這段世界歷史的後設論述，看到了「最後解決」的失敗與納粹主義的潰敗，並以字幕提供了可受驗證的統計數字（比較波蘭現有的猶太人人數與辛德勒拯救的猶太人後代人數，以此反諷並圍堵了高斯的論述，將觀眾置於此論述之外），證實了以上兩點。在史匹柏再現觀看的經典手法中，史登在攝影機前的特寫中戴上眼鏡，從他的觀點顯示出他已經準備好面對血洗貧民區這件事。這就像《E.T.外星人》接近結局時，艾略特

的朋友們舉帽致意，或《侏儸紀公園》中，古生物學家看到一隻恐龍時拿下了墨鏡，這些鏡頭都提示觀眾預期還沒揭露的景象。「在發聲的層次上建構視界，為敘述、為觀眾、為後代確立了史登扮演目擊者的角色」[120]，他就像《太陽帝國》裡的吉姆，或《搶救雷恩大兵》的那位翻譯，將敘事與主流歷史並列。

　　但即使像韓森這樣精明與敏感的評論者，仍擔心會沾染到史匹柏的名聲。她說自己並非「因為美學的理由而為《辛德勒的名單》辯護」，並且有些自我挫敗地下結論，「仔細注意本片的文本構造……只能對本片的知識分子反對者提出微弱的答案」，這些反對者被鎖進「一個僵局……可從《辛德勒的名單》與《大屠殺》的雙重對立中察覺」[121]。事實上，在這場「重現了無法重現之事物」的奮鬥以及辛德勒的曖昧性中，本來就有不一致、矛盾，以及調性的不確定性，而影片含納了那股反對力量。亞蒙・懷特認為，影片「如果澄清自己是歷史的某種說法，而非真實事件的紀錄片，它可能會更強而有力」。[122]而這正是本片的自我指涉所暗示的。■

# 侏儸紀公園：失落的世界

## 更多數位特效操控

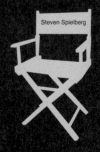
Steven Spielberg

對傳記議題有興趣的評論者會好奇，《辛德勒的名單》被視為成年人的電影，且在商業上大有斬獲之後，為什麼史匹柏事隔三年又回到《侏儸紀公園：失落的世界》。[1]雖然在技術與形式上成績卓絕，看起來卻有點像搶市賺錢的電影，以兒童為導向，退回科幻／動作冒險的模式。數位特效的新奇與複製生物的話題性已經降低了，然而，就算是史匹柏，也得靠賣座片來獲得選片的自由。他與環球有五部電影的合約，環球冒險製作《辛德勒的名單》的代價，可能就是要他導一部商業鉅片，史匹柏的名字可以為侏儸紀公園系列的商品加值。反過來說，在《大白鯊》續集令人失望之後，史匹柏的團隊可能決定，如果他繼續投入已經與他名字成為同義詞的品牌，對他的名聲可能會較有幫助。

《失落的世界》前期宣傳時，恰好遇上環球在伯班克（Burbank）的主題樂園為侏儸紀公園雲霄飛車揭幕，造價高達一億一千萬美元，是原本電影預算的兩倍。一年後《失落的世界》發行，及時在夏季讓大眾再度對這個遊樂設施及環球其他主題樂園的類似設施產生興趣。

**一場數位革命**

製作這部續集的其他理由，是想在繪圖軟體與機械特效上繼續精進。套句布萊恩‧溫斯頓（Brian Winston）的話來說，就是「意外附帶的社會必要性」[2]，這包括了技術發展，一旦亮過相後，這些技術可運用在其他電影、遊戲、遊樂設施上用來獲利，還可授權給其他人使用。詹姆斯‧卡麥隆的數位領域（Digital Domain）公司，是盧卡斯的ILM（史匹柏一直與其合作）衍生出的對手，已經製作出《魔鬼大帝》（*True Lies*, 1994），現在正為福斯電影公司籌拍《鐵達尼號》。哥倫比亞三星正在準備拍《酷斯拉》（*Godzilla*, 1998），《失落的世界》為了預先牽制該片，在結構上續貂的最後一幕中，於聖地牙哥放出一隻暴龍，修改了麥克‧克萊頓小說的結局。更重要的是，史匹柏的新公司夢工廠

（DreamWorks SKG，與迪士尼前製作部總監傑佛利·凱珍堡〔Jeffrey Katzenberg〕及音樂大亨大衛·葛芬〔David Geffen〕共同創立）正準備挑戰迪士尼。凱珍堡曾恥辱地「獲邀」辭職，他毫無疑問想報復，他很熟悉迪士尼打算與另一家ILM衍生的公司皮克斯（Pixar，其《玩具總動員》〔*Toy Story*, 1995〕是第一部全數位影片）合製電腦動畫影片的計畫，積極地挖角前東家的人才。

更具體來說，微軟的保羅·艾倫（Paul Allen）投資五億美元，只獲得資本額九億的夢工廠股權之百分十八。與他共同創辦微軟的比爾·蓋茲（Bill Gates），為夢工廠短命的子公司「夢工廠互動媒體」（DreamWorks Interactive）提供了六千萬資本的半數。夢工廠三位創辦人投資了一億，這「重新建構了算術」[3]，因為他們保有三分之二的所有權，因此可獲三分之二的利潤與百分之百的投票權[4]，剩下的資本來自韓國三星集團旗下的「One World Media」。[5]然而，這些發展以及史匹柏與盧卡斯前二十年的職業生涯，都是在影響深遠的政治與經濟背景中發生，但作者論或美學的批評或評論對此背景的認知都不足，且主要還是將電影視為消遣。

娛樂產業是美國第二大的淨出口產業，僅次於太空產業。[6]夢工廠是好萊塢七十年來第一家新創的電影製片廠，給了洛杉磯一劑強心針。設立之後，該公司計畫在前休斯飛機工廠雇用一萬四千人。這個廠址體現了長達十年的趨勢：太空與電子產業的十三萬五千個工作，被娛樂產業的十四萬四千個工作取代。軍事應用所推動的數位匯流，孵育出「矽塢」（Siliwood），一個混和了矽谷科技與好萊塢工藝的經濟型態。[7]

傳統上，好萊塢對於科技是持保守態度。比如電影變成有聲之後，一直到五十年後的杜比立體聲（Dolby Stereo）系統之前，沒出現幾項重要的發展。製片人會針對意識到的威脅進行創新，但發行商對於裝設他們無法控制的裝備則相當猶豫[8]。繼續探討聲音這個例子，因為製片人無法信任放映的狀況而沒有發展。只有在震耳欲聾的搖滾演唱會與家用高

傳真音響（爭搶電影觀眾消費預算的競爭者）普及之後，電影院的設備與運作方式才顯得落伍。[9]

然而，艾妲‧A‧霍錫克（Aida A. Hozic）解釋，劇烈的科技變革通常是「社會、政治或經濟僵局」的結果，而非由繁榮造成。[10]因此，數位娛樂革命發生在冷戰後美國軍事預算削減的情勢裡，同一時間經濟學家猜測日本將在先進電子領域取得卓越成就。

在討論《陰陽魔界：電影版》時，我提到片廠高層（而非創意人才）如何做重大決策，並從版權與授權金中獲利。《失落的世界》則是「買方驅動」商品鍊的案例，大公司（通常來自其他產業）負責協調而不直接參與電影製作，反而專注在市場研究、發行、廣告與行銷。這與「製片人驅動」的商品鍊（如過去的片廠系統）相反，片廠系統試圖為產品形塑需求。[11]經紀人包裝人才，在產業中，人才具有品牌的功能，就像明星（以及某些導演與製片人）對大眾也是一種品牌，以服務類似《失落的世界》的授權產品。對個人名氣的注重，鼓勵支付巨大的酬勞，因此得盡量雇用非工會勞工，將影片移至國外更便宜的地點製作，只要那裡的場景、攝影棚與工作人員更便宜（這是當匯率許可時，史匹柏會到英國拍片的原因之一），並操控工作人員的薪資與製作費用等固定成本（below-the-line cost），這是預算中唯一可讓製片人彈性調控的部分。

片廠系統之外的獨立製片人，很難簽下有名的人才與藝人。這一點對霍錫克的論點很重要，她認為，一九七〇年代新銳導演與製片（以盧卡斯與史匹柏為首）的成功乃得力於兩個潮流：一是他們回歸科幻類型，當時的強勢片廠都不屑一顧，還曾關閉特效部門，[12]他們用相對便宜的特效當賣點，而不是用明星，因此提高了投資價值；第二，為了維護自身權益，這些電影工作者有意識地實驗新科技，以進一步降低成本，並在公司內管理商品化與授權事宜。大眾的認可同時追隨個人與其公司（史匹柏：安伯林；盧卡斯：ILM/THX／盧卡斯影業）。

夢工廠意圖讓數位科技更便宜，好讓它更容易使用，並復興像片廠時代那樣的高品質製作，同時把重心放到產品與製片人上（而非商人）。與美國電影協會相反，夢工廠認同作者的權益，在沒有獲得許可的情況下，不會在未來發行時修改作品，拿出一部分毛利獎勵動畫師，並在協商新播放標準時，與專業公會與工會站在同一陣線。科技是「製片人與商人之間」爭奪電影產業未來的「戰鬥工具」，並刺激了龐大的研究發展投資。[13]

一開始，數位系統非常昂貴且勞力密集，效率與品質的改善很緩慢。然而，需求讓原本依賴五角大廈國防預算的公司，開始轉向娛樂產業。軍用模擬科技就像商用電腦、互動遊戲及電腦特效，本來是用來偵測潛艇的海軍軟體（用電腦產生的可能性來比對實際海面圖像），在《鐵達尼號》被用來做大海的視覺呈現。主題公園與購物中心早就有飛行模擬器。這個原本用來進行虛擬火箭與彈道試射的反饋機制，被電腦遊戲拿來運用。

儘管國防支出縮減，柯林頓總統任內仍著手研發模擬科技。雙重用途的計畫同時可做商業用途，也可獲得比較注重成本效益的軍事「研發」補助，並將軍事應用轉為可獲利的民間用途。簡言之，美國軍事與經濟強權有賴於將模擬系統、電訊、家用與職場電腦運算、娛樂與戰爭控制結合。這可避免過度專注於純軍事研究而影響經濟，同時國家支持的目的強化了競爭力，並回復美國的全球地位。[14]

康士坦司·巴萊茲提到《侏儸紀公園》時說：「多重觀賞與關於……製作與特效的眾多附屬文本，讓觀眾以多種方式理解資訊：比方說以恐龍（愛好者）、科幻迷與電腦玩家的身分。」[15]《失落的世界》的公關與宣傳保證，本片有第一集沒出現過的恐龍品種與前所未見的特效，擴大了這些接近影片的特點與資訊形式，同時媒體察覺到數位化電影製作的發展與競爭情勢，引發接觸與比較的慾望。影片有了新的標誌，不同於原始版本的碎裂、粗糙版，拿掉了閃耀的企業光澤，

與第一集雖然類似但也有差異，這可以從賈努茲・康明斯基（Janusz Kaminski）更強烈的攝影風格反映出來，與第一集的攝影指導迪恩・康迪（Dean Cundey）色彩鮮豔的風格相較，本片的攝影塑造了較灰暗、陰沉的氛圍。影片的標誌既是品質保證也是謎團，它讓前一部電影與其商品過時，提供新奇的誘因以促進消費。這個標誌出現在八百多項產品上，預估要在授權費上賺進十二點五億元，所有的商品都遵循一份耗資五十萬製作的標誌應用手冊。[16]影片上映前的周邊商品銷售依慣例占了總數的四成，[17]這些產品不僅提高知名度，也預先支付了製片費用。雖然《失落的世界》的目標是家庭觀眾，但它再度吸引了仔細區隔的年齡層與品味類別。主要角色使用手持攝錄影機與單眼相機，這是在先進的奇觀中置入與國內品牌名稱有關的產品，這些品牌也生產專業器材。特寫的巧克力棒與對話中提及的電腦遊戲，都可從針對兒童的公司獲得大筆收入。[18]

和大多電影一樣，本片「精確且一致的製作數字，除了《綜藝報》或其他業界刊物所報導的謠傳之外」，只有在打官司時才能看得到。[19]然而，環球迅速地公布了首映週末的票房；它的預算是七千三百萬，而第一個週末就賺進二千四百萬。[20]最終全球收入是六億一千一百萬，三分之二來自海外，成為一九九七年的賣座冠軍。這些數字尚未計入電影以外的收入，再度驗證了賣座鉅片策略的商業優勢。

## 一部家庭電影

因為這個背景，無疑地讓許多評論者表達了懷疑態度，他們尤其認為劇情貧乏且演技呆滯。然而，儘管聖地牙哥那一段變成《一九四一》風格的笑鬧劇，導演與剪接絕不馬虎。

開場那二十五秒的黑畫面，咆哮與嘶吼引起觀眾的期待。不論這是恐龍的聲音或後來揭露的浪濤拍岸聲，都像《大白鯊》開場的推軌鏡頭

搭配的無可名狀聲音一樣令人不安。一開始的鏡頭也同樣往前進（在海面上而非在海面下），直接連接上《侏儸紀公園》最後一個鵜鶘飛走的鏡頭，字幕指出這個地點距離第一集的島嶼僅八十七英哩，立刻讓警覺的觀眾提高注意力，令他們錯誤地期待恐龍會移居此地。從山頭往下搖攝，不祥的音樂與眾所熟悉的字體令人想起《法櫃奇兵》的開場，並塑造了黑暗的氛圍。這個鏡頭持續了將近一分鐘，以極精簡的方式敘述。首先它往右搖至大浪，暫停並框住一艘下錨的遊艇，然後變焦往左橫移跟拍一個走在沙灘上、拿著香檳的男服務員。鏡頭繼續移動，以特寫重新對焦在第二瓶被帶進鏡頭的香檳；香檳倒進玻璃杯，酒瓶被放進冰桶；酒杯被送給坐在豪華甲板椅上的男人，鏡頭又跟著移動，再度重新對焦與往右搖攝，顯現出後方第三個船上工作人員，他正為一個小女孩送上三明治。最後一個前進並往左搖的鏡頭，跟著她經過她母親，她正監督另外兩個船員布置正式的晚餐。雖然有兩把甲板椅、兩只香檳杯，餐桌是為一家人用餐準備的，這對父母卻沒有同時出現在鏡頭裡，暗示兩人之間關係緊張，後來的對話也證實這一點。第一次看會以為他們是分開來喝酒。母親不知道女兒的飲食偏好，徒勞無功地試圖控制她，結果成為與父親爭執的問題，三個鏡頭之後，她擔心有蛇，然後伸手倒了一杯酒，接著她停住動作並喚來侍者。這個長鏡頭除了報答那些懂得其形式特質的人之外，也讓人類接近危險的大自然（浪濤洶湧的海上背景）；介紹了父母身分與責任的主題；將富人（做為壞人）呈現為墮落與不正常；透過了場面調度與景框外空間建立人物關係；確立劇情世界是在鏡頭前發生的真實（在時空上連續）；並訓練觀眾從任何方面尋求敘述資訊（鏡頭中有數個行動層面，從不同的方向有事物穿入景框），儘管其呈現方式是被高度控制的。

在父母教養的層面（顯然與許多目標觀眾有關），父親對母親說了一語成讖的話：「就讓她盡情地玩一次吧。」自我指涉地暗指現實中關於本片是否適合兒童觀賞的爭辯。當麥爾坎（Malcolm，Jeff Goldblum

飾）與女友莎拉（Sarah，茱莉安・摩爾〔Julianne Moore〕飾）會合去看恐龍時，他的女兒凱莉（Kelly，Vanessa Lee Chester飾）抱怨自己被留下與保姆在一起。她指控父親忽視她，然後偷偷上船加入這場冒險。聖地牙哥的段落讓這段情節變得較完整：一個男孩在花園裡看到恐龍，他把父母叫醒，他們以為他作了惡夢，並開始為他作夢的理由爭吵，最後男孩興奮地拍照時，父母都嚇壞了。倒數的第二場戲，可以看到影片自覺到其最終用途與地位的有趣觀點。暴龍嚴密地防止人類回到這個島上，實現了漢莫德的夢想：他的恐龍建立了和諧、不受人類打擾的生態系統，這提供了戲劇性的解決方法；影片未直接呈現這件事，而是出現在重逢的麥爾坎家的電視上。爆米花暗示這家人一直在看電影，而麥爾坎與莎拉都在電視機前打瞌睡。

影片明顯地對父母教養與社會組織議題提出看法。當凱莉（由黑人女演員飾）出現在島上，尼克（Nick，Vince Vaughn飾）問：「你有看到任何長得像的家人嗎？」一直到片尾演職員名單，都未再提起她的身世。恐龍被描述為有存在的權利，展現了大自然「總是能找到出路」（引述《侏儸紀公園》的話）。無親無故的人類男性，具有拉德洛（Ludlow，Arliss Howard飾）的貪婪與迪特（Dieter，Peter Stomare飾）的殘酷，他們對史前與當代生命構成最大的威脅。獵人們把剛出生的暴龍固定在地上以吸引公鹿，好讓他們可以獵殺牠。恐龍的行為符合莎拉的論文，牠們本能地保護並為後代復仇（這點較無說服力）。較進化的人類，對人際關係做出決定，就如兩支隊伍為了求生而結盟一般，人類可以合作互利。莎拉與自然站在同一陣線，迪特虐待動物，在輪班時喝醉酒，並失去對營區的控制。獵人譚波（Tembo，Pete Postlethwaite飾）告訴他：「這是我最後一次讓你管事。」彷彿在責備一個保姆。迪特與尼克互不理睬，又開始爭吵，就兩人共同面對的危險看來，這是非常不智的，強調出人類的行為其實進化甚少。追逐莎拉的恐龍轉頭互鬥，讓她得以逃脫，也與上述情況類似。然而尼克擁有撫育的本能，與他一開

始的犬儒主義和追逐金錢的動機相反。他冒著自身危險保護自然，並幫助莎拉治療剛出生的暴龍。凱莉也與自然心有靈犀，她注意到小恐龍的哭聲，立刻本能地知道「其他的動物也會聽到！」。細頸龍在殺害迪特前，似乎跟他玩「現在幾點鐘，野狼先生？」[21]的遊戲，牠們的擬人化行為為兒童觀眾提供了滿意的認同，而牠們前進時是以快速移動、低矮的觀點鏡頭拍攝，更強化了這個效果。適者生存的法則沒有道德性可言：艾迪（Eddie）儘管救了他的隊伍，他的死卻抵消了迪特的懲罰。然而尊重還是必然的道理，後來殺了一頭暴龍的譚波，對獵物有著獵人應有的同理心，最後他極度厭惡地丟下拉德洛。他也充滿同情地交付莎拉一個任務，要她別讓凱莉知道迪特出了什麼事。一些隔代遺傳、權力階層的本能地賦予了權威。當拉德洛無法鼓舞大夥繼續前進時，只需尼克站起來說：「大家，別鬧了。」最後一隻暴龍在救回幼獸之後攻擊拉德洛，然後退到後面讓孩子殺了他，此時人類的父母特質被移植到牠身上。

## 互文性

　　史匹柏面對一個問題：《侏儸紀公園》已經立下震撼觀眾的標準。而科技特效是《失落的世界》商業邏輯的核心，所以許多逼真的場景都反諷地讓觀眾產生預期心理：從植物的窸窣聲推論出景框外或躲藏的恐龍，或從《侏儸紀公園》建立的其他指標來推論，例如在恐龍即將攻擊前，水灘會出現漣漪這個清楚的訊號。

　　在這部保證有暴龍的電影的第一場戲之後，小女孩遇到小型、鳥狀的細頸龍，一開始的徵兆是樹林有窸窣聲。如巴克蘭認為的，恐龍跳向小女孩的鏡頭在動作進行中就剪接至下個鏡頭，然後恐龍從景框外進入，這個手法強化了這個數位幻象是「早已存在的事物」。[22]小女孩餵食這隻看起來友善的動物，對本片來說是標準的近身構圖（配合影藝學院11：8的銀幕比例），將細頸龍蛇的頭與脖子獨立框在鏡頭裡，強調

了失落伊甸園的主題。小女孩興奮地呼喚她的父母，她往景框外看的表情突然間改變了氛圍。當攝影機專心拍攝人類時，這隻恐龍已經聚集了一群同類，這令人想起《鳥》這部影片。就像《大白鯊》裡無憂無慮的海灘變成瘋狂的殺戮戰場。細顎龍的叫聲混和了女孩的尖叫聲，鏡頭剪接至父母的反應，讓暴力畫面留在景框外。配樂中有《驚魂記》風格的尖銳摩擦聲，令人想起鳥叫聲，也連結到《侏儸紀公園》裡格蘭特的科學假設，這種聲音更加深了他們的恐慌。母親的視線恐懼地越過攝影機，她的尖叫聲是這場戲的高潮。這個聲音連結到《侏儸紀公園》麥爾坎的剪接，他似乎也在尖叫，鏡頭背景是熱帶的天空與棕櫚樹，他的頭髮被往後吹，彷彿被強烈視覺造成的氣流所撲打（這是史匹柏已經建立的規則）。麥爾坎的嘴巴閉上，但尖叫聲仍持續著，原來這是他從一面海報走向進站地鐵列車時時聽到的煞車聲。史匹柏運用並延伸了《國防大機密》裡著名的剪接手法，同時讓調子變輕鬆，並再度突顯敘述，也開玩笑地展現了不需要一大堆電腦，也可以造成視覺上的欺瞞。

　　這個地鐵場景只是為了介紹麥爾坎出場。如果觀眾還記不得的話，一個旅客攔住他說：「你是那個科學家，電視上那個人。」然後嘲諷地模仿恐怖的恐龍，這是自我指涉的名人互文性（可能真的發生在這位演員身上），他「被召喚」到漢莫德的別墅，抵達時他報出姓名。對《大國民》這部攝影、音效、表演與特效創新里程碑電影，這場戲是對其各種引用之集大全。即使是平淡的鋪陳說明，為了填補第一集與續集之間的空隙，解釋開場，開啟新劇情，史匹柏也提供了絕非無端的美化裝飾。除了間接評論與主題發展的敘事功能外，這些也是作者的銘刻：取悅他自己及其他電影愛好者；表示他既未被特效束縛，也未悖離電影傳統；就像古典畫家或詩人，史匹柏精通前輩的技巧，並向他們致敬，以此展現自己的能耐。

　　這場戲一開始的鏡頭用低角度拍攝肯恩太太打開窗戶，此時管家（令人想起仙那度裡審慎、正規的僕人）打開了滿是格子的門。就像威

《失落的世界》：奧森・威爾斯式深焦鏡頭，長鏡頭將肯恩太太的宿舍之構圖動態轉換為仙那度（Xanadu）的場面調度。

爾斯電影的開場，連續不斷的柵欄變得越來越小，這個鏡頭既是隱喻，表達了一個古怪的富翁被財富囚禁，同時也銘刻了銀幕平面，穿透這個平面並不能讓觀眾更了解他曖昧的動機。向《大國民》致敬的暗示非常明顯，從類似的發亮大理石桌，到漢莫德（像垂死的肯恩一樣）斜倚的大床，雖然他很快就會恢復生氣。一個七十四秒的廣角鏡頭（其中的低角度鏡位拍到天花板），使用深焦來再造威爾斯宿舍中的構圖與類似的角色關係。拉德洛是漢莫德的姪子，是個貪婪的企業律師，外型與儀態類似《大國民》裡的柴契爾（Thatcher），他在前景邊講話邊簽署文件，實際上決定了麥爾坎的命運，麥爾坎在背景裡顯得渺小。交疊的對話（此手法由威爾斯首開先河）提到了《詢問者報》（The Enquirer），這是肯恩旗下的報紙之一。

　　為了強調一個戲劇性的揭露：拉德洛控制了漢莫德的公司「印瞻」（Ingen），一個剪接嘲弄了經典的連戲剪接，「越過攝影機配置半軸線」（crossing the line）到一個不符合任何角色位置的地點。史匹柏公然讓自己的電影顯露出矯揉造作，電影的整體目的取決於至少是間歇出

現的可信度。廣泛地拼裝（bricolage）是陪襯特效寫實效果的許多趣味手法之一（我記得第一次看時，對電影最後一部分麥爾坎開車穿過倉庫牆壁難以置信，覺得很討厭，可是我並未質疑稍早莎拉帶著那隻在她懷裡掙扎的小恐龍）。全片從頭到尾有無數的電影指涉。劍龍用尾巴當武器也許在古生物學上並不正確，[23]卻指涉了《大金剛》，它與本片的相似性比《侏儸紀公園》還高。麥爾坎與莎拉同時搶話，令人想起霍華‧霍克斯（Howard Hawks）的《小報妙冤家》（*His Girl Friday*, 1940），這個處理符合了他們的行動基本上為喜劇的本質；而獵殺大野獸的戲，也自覺地挑戰同一個導演的作品《獵獸奇觀》（*Hatari!*, 1962）。加上棍子、繩索與特殊槍枝的特寫，重演了《大白鯊》的追逐戲。迪特去小解而被殺，就像《侏儸紀公園》裡甘納洛的死法。當暴龍從營區追逐到瀑布時，配樂用了獨立的高音和弦，以強調視覺上這類似《鳥》中對學童的攻擊。看不見的迅猛龍群在長草中殺害獵人時，是從側面拍攝的，顯然就像《大白鯊》的克麗絲要被拖「下去」殺害。當一隊警車抵達時，還來了一輛不堪用的捕狗廂型車，像《橫衝直撞大逃亡》的混亂場面再度重演。

故事發生的方式，雖不是刻意產生互文性，但也同樣地自覺。一個非同步剪接產生了交疊的聲音，從麥爾坎對抗拉德洛接至他與漢莫德的訪談。也許因為敘事因果關係在此是特效的藉口，但也因為不確定性可以強化寫實（不只是透過隱藏計謀），間接敘述經常發生：在森林裡尼克突然跑走，艾迪誇張地問：「哪裡失火了？」這與麥爾坎和莎拉的科學論辯交叉剪接；然後有人大喊：「失火了！麥爾坎博士！基地營區失火了！」大家意外地發現凱莉正在準備餐點。麥爾坎身為主角，但只要遇到科技就沒輒，這成為不間斷的笑料，而莎拉的「幸運」帆布背包是個無敵裝備，讓她在連續的災難中全身而退。尤其令人印象深刻的是迅猛龍換喻的登場，當牠們包圍了要獵捕的人類，從極高角度的鏡頭裡的草的動靜可以推論出牠們的存在；暴龍襲擊聖地牙哥之後，麥爾坎衝進

拉德洛特寫鏡頭景框的上方角落，形成類似恐龍攻擊的鏡頭，麥爾坎說出他令人背脊發涼的判決：「現在你變成了約翰・漢莫德！」

## 自我指涉

如同在《侏儸紀公園》裡一般，如果能察覺到影片與其製作過程的相似性，對本片的多重論述發言有幫助。再加上有意識的互文性，以及觀眾（除了最年幼的之外）在大多時間都能有意識地評斷特殊效果，這些都讓觀眾不可能不受打擾地沉浸於想像界，或者持續地維持寫實的期待或回應。因此本片是個儀式、一場遊戲、一次邀請觀眾參與的慶典，而不是關於人生的陳述。

如拉德洛提醒的，麥爾坎已經簽立「保密條款」，反映了史匹柏電影製作的神祕性。漢莫德「在短短四年內，就從資本家變成自然主義者」，引起麥爾坎的懷疑，這就像史匹柏的慈善事蹟。漢莫德的探險是在一個與本片美術部門雷同的倉庫裡進行，技術人員打造在當地要使用的車輛，在樓上的辦公室裡，繪圖板也出現了藍圖。這些車輛包括一輛鉸接式露營車，裡面的裝潢豪華，電腦像剪接室的配備，它們幾乎與實際上演員與片組所使用設備的相同。在印瞻團隊方面，出資者拉德洛與獵人譚波爭奪這趟探險的主控權，兩人就像電影公司高層與明星級導演。尼克看到印瞻的設備說：「這些是大聯盟等級的玩具。」而在好萊塢「史上最大的行銷計畫」中，這些設備的模型正在兒童商店販售。[24]麥爾坎不讓凱莉參與大人的對話時，她抱怨說：「這就像遊樂園裡的身高限制！」在聖地牙哥那段戲（像是憤世嫉俗的商業累贅物），暴龍吞噬了一個「倒楣的混蛋」（依演職員表所列），此人由編劇扮演。最後，漢莫德在電視上用可敬的語調（少了蘇格蘭口音）及花俏的手勢表達他的願景：頑皮地模仿了廣播人與自然主義者大衛・艾登保祿（David Attenborough），飾演漢莫德的李察・艾登堡是他的兄弟。

雖然形式與互文性的密度並非前後一致，因為動作冒險與數位奇觀不可避免地占了大部分篇幅，但我們熟悉的電影機制銘刻仍然存在。這對史匹柏來說是例行公事，在本片雖然不像其他作品那般有趣，但仍提升了吸引力與特效的可信度。

尼克是野生動物與戰爭紀錄片工作者。在前面的戲中，他與莎拉在島上拍攝影片與照相。這確認了在劇情世界裡，對他們來說此島具有奇觀性，並與他們同樣在場。「這些畫面太不可思議了，簡直是傳奇，」尼克堅稱，「有些人拍了一輩子，從來沒拍過像這裡一半好的東西……你現在可以頒獎給我了。」他指的是普立茲獎，但也可被解讀為奧斯卡最佳特效獎。

艾迪初次看到恐龍後震撼地說：「這太壯觀了。」稍後又說：「哇！這有可能嗎？」觀眾聽到他們的反應，也分享了角色的體驗。對看過第一集的觀眾來說（有人沒看過《侏儸紀公園》嗎？），麥爾坎無所謂地回答：「喔！啊！一開始都是這種反應，然後就是逃跑跟尖叫。」這個回答提供了比這些天真角色知道更多的愉悅，也在支配的反映性中讓觀眾分享宰制權。這都提醒觀眾第一集（因此也提醒了正在看電影的情境）的事物，並未順暢地強化寫實，而是造成了投入想像界與意識到象徵界之間的震動，這也是史匹柏在票房上成功的主要理由。漢莫德的隊伍，就像《第三類接觸》中在外星人降落地點的尼利與吉莉安，從山丘上的優勢位置俯瞰觀察印瞻的探險，並堅看他們視訊會議中的準備工作。暗示的窺視癖確認了畏懼對象的戀物化。如《侏儸紀公園》中格蘭特明言的，恐龍肢解人的力量，令人想起閹割；這是著迷於恐龍的小男孩們，以記住牠們複雜的名稱來尋求宰制權的理由之一（有個笑話是，譚波這個獵人的老大根本不在乎用一疊護貝的紙片來辨認他的獵物）。將恐龍轉變為奇觀也有類似的功能，對象徵界的察覺否認了無意識中的危險。害怕數位影像欺騙自我，而接受了銀幕鏡子裡幻想的定義性他者，將它當做明顯與「不可能」的奇觀來消費，我們可以控制

這種恐懼（稀鬆平常的東西反而更加了得，如《玩具總動員》裡，有扇門的油漆不平均，有木紋透出來，上面還有磨損的跡象）。

在艾斯拉索納（Isla Sorna）島上，尼克、艾迪與麥爾坎逆光站立，抬頭看著景框外，正在尋找莎拉。他們被投射的慾望引發觀眾的預期，因為他們在觀看傳遞過程中被排在前面。當劍龍登場時，反拍鏡頭建立了一個套層結構：我們看著他們觀看，並從一段距離外分享他們的視界。他們前景的木頭將他們與奇觀分隔開。然後另一隻恐龍笨重地經過我們與他們之間，將我們在文本內的代理人放在動作的中心，並將我們往舞台推，彷彿是在他們先前的位置上。陽光在第二隻劍龍的背板之間閃耀，光線射進攝影機。這個效果確認了劇情世界的實在與深度，同時銘刻了隱喻的放映機光束，將它與穿透周邊森林的光束連結，並確立了恐龍的虛擬幻覺性（virtual illusoriness），因為牠與演員、場景與燈光都在同一個鏡頭前的真實裡。光就如在史匹柏其他電影裡一樣，象徵了被投射的慾望。其中一個例子中，是那束照著暴龍巢穴的光，譚波與阿傑（Ajay）正在此等著暴龍父母回來。

放映機需要銀幕。在凱莉與父親的第一場戲，他們爭辯後，她仍留在鐵絲網圍籬之後，家庭的保護讓她遠離危險的冒險，雖然她的父親與繼母也是探險的成員，她看著父親準備出發。她走進工作域領時，魔幻的音樂逐漸淡入，焊槍噴出火星，就像《太陽帝國》中吉姆遇到心愛的飛機一樣。她走向拖車時，有一道光束從她身後射進攝影機，拖車裡裝潢得像電影院，地板上有一條條發亮的線，並飾以深色低調的顏色，她大呼：「好酷！」她是被認同的對象，尤其是年輕的觀眾，攝影機將她拍成剪影般的影子，她抬頭看發亮的本島及周邊海域的地圖。當攝影機將地圖放大時，直接剪接至探險船的空拍鏡頭，這個手法不僅代表時間的流逝，也是「穿過」銀幕進入電影幻想之想像界的轉場。

莎拉在探險隊抵達前，無憂無慮地生活著，她隨性又衝動，在男人觀察她的鏡頭裡，她與水、陽光與生命力有連結。她是大自然的體現，

輕鬆地與恐龍共同生存與互動（儘管她的科學信條是觀察而不干預），在故事核心的家庭中她是母親的角色，代表了想像界，相對於麥爾坎灰暗、有理由且抱持懷疑的理性，或是艾迪與獵人們巨大的槍枝（象徵父權的控制）。光從麥爾坎、尼克與艾迪的身後發出來，彷彿承認她的理想化是他們的投射，也證明她的定位也是象徵秩序的一部分。「她靠太近了，」當她接近幼小的劍龍時，他們擔心地說，「你們看，她還碰牠。她看到什麼就非摸不可。」在典型的史匹柏鏡映手法裡，她開心地與小劍龍相聚，但她的攝影機馬達（文化，非自然的）驚嚇到牠，並引發了與牠父母的衝突。特效也以類似的方式，允許觀眾參與故事的進行；這並不是牠們比《侏羅紀公園》的恐龍更逼真，而是因為規畫立體環境的數位科技有所進展，讓角色與虛擬生物可以在一個看起來原本就存在的空間裡並存。比方說，在一個快速前推的鏡頭中，一個摩托車騎士穿過快步前進的雷龍四腿之間。

在聖地牙哥，印瞻為貴賓舉辦了觀賞暴龍與其幼獸的宴會（另一個引自《金剛》的典故），看起來就像電影首映會，名流搭乘加長型禮車抵達會場。雷達螢光幕呈現這艘船的方向，數位化但抽象。觀眾分享角色們的資訊與預期，而間接敘述讓危險（及其解釋）實際上藏在景框外，直到這艘船穿過長長的碼頭全速衝進劇情世界裡。就像盧米埃那世界第一場電影放映會，這艘船猛然地衝往觀眾。

劍龍攻擊時，有一隻用尾巴的尖刺穿透一根空心木材，而莎拉正躲在裡面；光束穿透保護她的黑暗。這段少女遇險的劇情混合了性暗示，也開啟了史匹柏典型的威脅：穿透觀眾與客體之間的表面，是幸福快樂的對立面。史匹柏曾說自己童年時曾看過《戲中之王》（*The Greatest Show on Earth*, 1952）：「父親說：『電影會比你還大，但沒有關係。裡面的人在銀幕上，不會跑出來追你。』但他們雖在銀幕上，卻跑出來影響了我。」[25]（《侏羅紀公園》DVD的選單採用了本片反覆出現的母題，一隻迅猛龍撞破電影標誌衝向觀眾。）在《失落的世界》中，被捕

的恐龍把鼻子伸出鐵欄，在逆光中可以看到牠們噴出的氣息，籠外的莎拉與尼克將牠們放出來；稍後，拉德洛自滿地宣布聖地牙哥可以安全地把恐龍拿來做娛樂用途，一隻三角龍刺穿了帳棚後方。後來，一隻暴龍的影子投射至莎拉與凱莉睡覺的帳篷頂，牠的頭伸進帳篷接近她們，這隻暴龍從二維影像的存在，轉變為三維的在場。

　　與其他的電影隱喻相仿，穿刺的母題頻繁地出現，一一細數會相當乏味。它幾乎是中性且自然地融入風格。然而，有個例子值得檢視，因為它具原創性且成功地營造懸疑，這場戲裡，暴龍父母攻擊那輛露營車，以搶回牠們受傷的寶寶。車內，尼克、莎拉與麥爾坎的視線越過攝影機看著景框外，彷彿是望著放映廳。雙方之間有明亮的倒影，銘刻了一台放映機做為他們搜尋目光的中心，麥爾坎走進特寫裡，鏡頭焦點移到他臉上，讓搜尋的目光更強烈。這暗示了他們劇情世界裡危險的戶外，被銀幕所包圍住；這個劇情世界內／外的對立搖搖欲墜。鏡頭出乎意料地變焦，車外冒出一個很像影片標誌側臉的暴龍頭部，被他們身後的窗戶框住。一個室外的鏡頭顯露出遠方有另一隻成年暴龍，把帶著受傷恐龍寶寶的人們前後包夾。防護欄與玻璃上的雨水銘刻了那扇窗戶，這是一面隱喻的銀幕，當恐龍往內看並吼叫時，它既是開口也是保護。兩隻暴龍平安地帶回寶寶後，把露營車推翻，掛在懸崖上。攝影機由下往上拍攝莎拉被，她掉到玻璃隔板上，這片玻璃先前未出現過，在露營車裡也沒有實際功能，卻是防止她摔到谷底喪生的脆弱阻隔。她的體重讓玻璃慢慢龜裂。這些裂縫銘刻（並威脅將打破）這面電影銀幕——當觀眾不再懷疑之後，在觀眾控制自身恐懼的線軸遊戲裡，銀幕是唯一安全的保證。察覺到這面銀幕，象徵界被投射的幻想，其功能並不是再度保證涉入想像界的令一選項，而是可怕真實的換喻。∎

Chapter **18**

# 勇者無懼

彩色影片中的黑與白

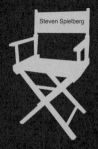

Steven Spielberg

八三九年，縱桅帆船「友誼號」上，五十個將被送去當奴隸的非洲人反叛，殺了一些俘虜他們的人。這些黑人先在康乃迪克以海盜與謀殺罪受審，然後上訴美國最高法院，他們的案例確立了膚色不是人權的阻礙。有人認為他們的事蹟引發了美國內戰後的民權運動，最後終於在一九六五年讓投票權法案付諸實現。[1]本案因犯罪指控、眾多財產所有權爭議、國內政治算計與國際外交局勢而更形複雜，但自衛這個理由凌駕了這些議題。

　　史匹柏必須將故事簡化。約翰・昆西・亞當斯（John Quincy Adams，安東尼・霍普金斯〔Anthony Hopkins〕飾）對最高法院五分鐘的演說，以電影的手法延長時間，讓某些評論者批評本片是冗長的法庭戲，歸納了一場事實上延續了兩天長達八小時的慷慨陳述，期間還有一位法官過世。儘管拍攝這個事件有其內在的困難，本案的象徵意義是影片共同製片人黛比・艾倫開啟這個計畫的理由之一。歷史上有三百多次奴隸海上叛變事件，對於非裔美國人的歷史意識來說，這類抵抗證據極其重要。[2]然而，這些叛變都未改變蓄奴的合法地位或種族關係。

　　友誼號叛變事件最終讓這些俘虜獲得自由，白人儘管有人身安全的顧慮，仍自願合作並支持。（在史匹柏的《勇者無懼》裡，辯護律師包德溫遭到的死亡威脅，僅稍微暗示了廢奴主義者遇到的危險；在前一個案例中，有人花十萬美元買凶取塔潘兄弟〔Tappan brothers，在影本片中，他們化身為廢奴主義者〕的命，而且有人寄了一隻奴隸的耳朵給他們。[3]）

　　本片的結局相對也較樂觀。解放黑奴之後，儘管美國憲法第十四修正案、最高法院判例與民權法案保障了黑人平權，但事實上仍未達成。黑人導演史派克・李（Spike Lee）在《為所應為》（*Do the Right Thing*, 1989）裡表達這種掙扎於兩種路線之間的困境：漸進的法律程序，與黑人運動領袖麥爾坎・X（Malcolm X）的「採取任何必要手段」。本片強調黑人俘虜的勝利，因此將此兩難局面戲劇化且不給予答案。友誼號叛

變事件本可以財產爭議來解決，雖然這樣會毀了那些黑人俘虜。但是廢奴主義者運用此事件，宣傳奴隸販賣的苦難與專制的不公義。影片以類似的方式進行教化，讓大眾再度體認種族主義的歷史根源與過往反種族主義的抗爭，在獨立宣言的理想中宣揚對話的力量。參與真實案例的律師群與後來的民權運動者都知道，如果要改變法律，必須進行最高層次的辯論。[4]

　　某些評論者覺得《勇者無懼》欠缺當代的共鳴，[5]范布倫總統（Van Buren，Nigel Hawthorne飾）親吻嬰兒、坐著拍照的鏡頭，強調出原本的事件是刻意做給媒體看的，范布倫的團隊也反對此說法。影片中的塔潘甚至犬儒地認為，與其解放這些反叛的黑人，還不如讓他們變成烈士，對整個運動可能會比必較有幫助。儘管有反對本片的人說史匹柏也呈現了一個白人版本的故事，讓黑人俘虜在自己的審判上成為被動，[6]但影片將蓄奴制度的恐怖赤裸裸地呈現出來，戳破了官方論述。影片描繪五十個被鍊住的俘虜，被刻意溺斃以節省存糧，這生動地描繪了三角貿易販奴航程（Middle Passage）的狀況，也回應了對《辛德勒的名單》毒氣室場景迴避史實的批評。雖然霍華・瓊斯（Howard Jones）的歷史沒提到這類事件，但強調了人類被商品化，也將這個案例概括為種族主義精神的代表事件。

　　《勇者無懼》毫不畏懼地展現眾多裸體、被鐵鍊綑綁的非洲人，指出蓄奴的惡劣行徑，即便電影無法輕易地傳達橫跨大西洋航程中的病痛、黑暗、炎熱、惡臭、幽閉恐懼、害怕、沮喪、憤怒、厭惡、痛苦或漫長。航程中會有三分之一的俘虜死亡，吃不下東西的會被鞭打，並把醋澆在傷口上，[7]黑人俘虜可能寧可淹死，也不願意苟活；電影用來表現連續、不斷累積且蓄意的殘酷，以及那些加害者的態度。早先一個婦女帶著嬰兒投海的鏡頭，暗示了這個絕望的邏輯——此畫面直接呼應了史托夫人（Harriet Beecher Stowe）的《黑奴籲天錄》（*Uncle Tom's Cabin*），[8]也讓東妮・摩里森（Toni Morrison）決定提筆寫下《寵兒》

(*Beloved*, 1987)。

　　一九九二年洛城警察毆打黑人洛尼・金（Rodney King），引起黑人暴動，使影片的這些畫面與當代有了相關性。此事件在媒體史中相當重要，業餘路人拍攝的錄影畫面，穿越了後現代關於擬像與虛擬實境的雜音，重新將符徵與因仇恨、不平等及官方冷漠態度的暴力所針對之事物連結起來。[9]其他高知名度的事件──除了對《紫色姊妹花》、《辛德勒的名單》持續有爭議外（包括「伊斯蘭國度」的法拉罕教長〔Minister Farrakhan〕要求承認「對黑人的大屠殺」）[10]，還有南非的首次自由選舉、華盛頓特區的百萬黑人大遊行、電視轉播辛普森殺妻案的審判及後來的無罪釋放。以上這些事件都突顯出種族間的緊張關係，對許多美國人（不分黑白）都承認民權運動失敗。的確，影片中武裝警衛與友誼號黑人之間的僵持（他們因為不服一審判決而上訴，並因一位同伴的死亡而憤怒），強烈地令人想起一九六〇年代的美國與種族隔離下的南非，示威民眾與警察之間的衝突。

　　無論《勇者無懼》是否成功，無論它扭曲事實是否有道理，無論一個白人是否有資格提供黑人敘事，本片仍是好萊塢涉入痛苦與政治敏感領域的傑出作品。

　　史匹柏拍攝《辛德勒的名單》的決心，令艾倫印象深刻，因此找史匹柏來執導。她聲稱是她創造了片中黑人廢奴主義者喬森（Joadson）的角色，他並未代表真實事件中的任何人，艾倫說他代表「許多成功、自由而富有的黑人」，他們都支持廢奴主義者：「我本來也想放進一個女性，但沒爭取成功。不可能一切如我的意！」[11]然而，她成功地說服了其他人用非洲人來扮演那群俘虜，而不是非裔美國人。

　　艾倫的說法在實證上支持了一個理論性主張：當代論述令了歷史戲劇化，而不是從過往學到的教訓。[12]本片顯然是將歷史小說化（novelisation），[13]並沒有像《辛德勒的名單》那樣有機會詢問那些參與歷史的人，它引起了將歷史虛構化的倫理問題。這些議題會在本章最

後一部分討論。

　　賽迪雅‧V‧哈特曼（Saidiya V. Hartman）[14]相信電影製作由於資本密集又需多人合作，對在商業上尋求「發聲」的黑人導演來說，產生了特殊的困難，東妮‧摩里森或愛莉絲‧沃克之類的作家則不會遇到這種困難。[15]有力的經濟審查機制所帶來的限制，讓主流觀眾與少數族群無法接觸到沒有呈現大眾情感的電影。但是處理北美洲奴隸制度的獨立電影《善科法》（*Sankofa, 1993*），儘管無法做商業發行，在美國卻不斷滿場，且長期放映。該片的製作者私下租用戲院，並透過黑人社群團體不斷增加支持度。[16]

　　在這些條件下，艾倫找史匹柏來參與是可理解的。「我哭泣過，經歷過各種情緒，」她回憶起威廉‧A‧歐文斯（William A. Owens）的書，「這種事實際發生過，讓我覺得受激勵也很興奮，但也覺得被騙了，因為學校從來沒人教我這些。我知道這是個真實的故事，歷史的關鍵一刻，應該要說給全世界聽。」[17]唯一一個能辦到的方法，就是請史匹柏這種地位的人來說故事。

　　對夢工廠的第三部劇情片，也是第一部大製作，史匹柏掌控了四千萬[18]到七千五百萬美元[19]的預算。上映前五週只賺進三千一百萬，勉強打平廣告費用，[20]最後美國國內票房為四千四百三十萬，被判定是「商業上的失敗之作」，這點讓史匹柏自豪自己能夠獨立於商業考量之外。他說：「如果你是個電影人，不會去考慮錢或利潤，你就是拍你想拍的電影。」並將《勇者無懼》獻給他兩個非裔的孩子。[21]

　　本片與有線頻道發行商HBO合作，並搭配教育素材，顯示《勇者無懼》是長銷型商品，不會立刻獲利，目標觀眾也不是一般人。非裔美國人不成比例地占了電影院觀眾的一大部分，[22]但奴隸制度向來不是賣座保證，這可能是因為「對不被認為有『娛樂性』的電影有抗拒」[23]。相反地，電視影集《根》（*Roots, 1977*）的最後一集，逐漸地打響的知名度，最後累積出電視史上最多的觀眾。諷刺性的評論反諷地相當接近事

實，如「史匹柏又拍了一部公益電影」、「實踐好公民做好事，這個故事獲得好萊塢的認可」，這種語氣源自對史匹柏屬於哪種電影工作者先入為主的觀感，這很常見。確實，這位評論者的下一句就矛盾地讚許本片的宗旨。[24]

## 《勇者無懼》做為史匹柏的電影

儘管內容具高度爭議性，也值得社會關注，《勇者無懼》與《辛德勒的名單》一樣，呈現出與史匹柏較輕鬆的娛樂電影的延續性。鮮明的互文性與自我指涉性尤其顯著，這兩種特質介入歷史寫實慣例與觀眾之間，改變了觀眾相對於真實事件的立場，進而改變了情態性。這與教化的意圖，及某些評論者指稱的操縱與竄改歷史，有重要的關係。我會說明這些論述的普遍存在，並探討它們與發聲及再現的問題有何關聯。

無論製作團隊有沒有受到瓊斯原著的啟發（似乎有可能），開場的描述非常有史匹柏風格：「午後陽光強烈，他的眼鏡反射一道強光，讓人難以看清楚。李察·W·梅德（Richard W. Meade）中尉再度調整視線，想把一英哩外海灘上的移動物體看清楚。」[25]視野的問題；透過一個角色的觀點來聚焦；光同時代表了奇觀、照明與神祕；慾望；謎題；身體上隔離與投射的心理投入；窺視癖：一切都驚人地相似。後來，對叛變黑人的領袖辛克（Cinqué）而言，太陽代表了非洲，渴望回歸的家園。[26]電影裡辛克（Djimon Hounsou飾）談到這場叛變時說：「為了回到家人身邊，任何人都會做同樣的事情。」如同在史匹柏的作品裡，光象徵了追尋的目標物與類精神性的超越。最高法院不僅解放了黑人俘虜，也改變了種族關係的歷史：「室內唯一的窗戶……在席位後方高處，也就意謂著律師與旁聽群眾必須很費力才能看清法官們的臉孔，因為光在他們身後發亮。」[27]

運用類似的打光法是史匹柏的特色。辛克下令把船開回非洲，一個

倖存的西班牙奴隸販子聽命大喊：「回非洲！」此時辛克全身沐浴在金色光輝中，凱旋管樂聲響起，他將劍（正義與高貴的象徵）指向太陽。下一個鏡頭裡，船隻的舵輪發出很像放映機的運轉聲時，辛克的身後有光閃過鏡頭，舵輪轉動聲的音量比其他環境音更大聲（如海浪或船帆拍動聲），節奏與銀幕右下角閃爍的光同步。

辛克為了逃避逮捕，從船上跳進水裡，攝影機從水底拍攝，看起來好像溺水了，但他突然恢復過來，往水面光線穿透處游去，就像《直到永遠》中，彼得的鬼魂拯救朵琳達一樣。然而，此處的光意謂的不只是生命。在倒敘那個帶著寶寶自殺的女人，以及俘虜們被鍊在一起溺死（他們往下沉，遠離那道救贖的光）的水下鏡頭後，很顯然在辛克改變心意之前，已經決定放棄掙扎。

當喬森（摩根・費里曼〔Morgan Freeman〕飾）與塔潘（Stellan Skarsgård飾，俘虜們的第一個希望）登場時，光束充滿了這間廢奴主義報社的辦公室。包德溫一開始走進地區法庭時，儘管他當時關心的是金錢，仍有一道光跟他一起出現。這個效果暗示了控制命運（我會再討論這點）。廢奴主義者回到酒館找包德溫（沒辦法雇用亞當斯）時，室內的光束只打在塔潘身上，以強調他「正義戰場」的理想，與包德溫的商業現實考量做對比。後來在灰暗的監牢裡，辛克就像《第三類接觸》的尼利，沿著往下的光束，消失在發亮的四方形空間裡，好讓包德溫看看他已經走了多遠。包德溫——被銘刻的觀者——與觀眾一起不確定地投射進入辛克的想像界。

在友誼號的囚艙裡，喬森靠在鎖鍊旁，直覺地感到沮喪。特寫顯示出木頭上的血跡、劃痕與溝槽及一撮頭髮。史匹柏尚未拍出俘虜被移動，他在此確認並拒絕亞倫・雷奈在《夜與霧》（*Night and Fog*, 1955）裡用來再現奧斯威辛的換喻技巧。評論者貶抑《辛德勒的名單》中，史匹柏將毒氣室處理得既色情又懸疑，此時他們有如下的說法：

雷奈意識到這個地方有多麼恐怖，有多少人類的苦難，他的敘述者暫時停頓一下。「你必須先知道才懂得觀看。」他輕聲說，然後解釋攝影機所展現的畫面：受害者在死前掙扎，在毒氣室的天花板上留下了指甲抓痕。[28]

本片牽涉的議題如此敏感巨大，我不太想在美學問題上作文章，因為這些問題可能只是菁英與通俗文化之間的差異，或是對藝術電影與好萊塢不同的偏好。然而，荷洛威茲認為史匹柏的再現是可憎的，「用大屠殺的歷史記憶來操弄」，並且如她宣稱，是「搔癢」。[29]「你必須先知道才懂得觀看」，暗示了攝影機對再現的無能為力。雷奈改用語言解釋，讓視覺畫面變得多餘。此外，如我在討論《辛德勒的名單》時所說的，在「歷史記憶」涉入之前，「你必須先知道」，不需呈現毒氣室屠殺，就可證實確有此事。然而，與許多評論者的假設相左，史匹柏確實以間接或繞彎的方式敘述，回報了那些主動觀看的觀眾。

範例包括不是隨意引用的典故（如上述對雷奈的引用）。細膩的玩笑反覆出現：例如在《侏儸紀公園》一場暴龍追逐戲中，在車輛後照鏡上寫實地出現「實際上鏡中物體更為接近」的字樣，只有在後照鏡的「銀幕」表面，與「鏡中」的虛擬影像同時被觀察到的時候，這個笑話才有效果。換喻的例子包括在《聖戰奇兵》中，印第安納‧瓊斯與父親抵達目的地這件事，以他們乘坐的三輪子母機車停在路邊，精簡地暗示出來，提醒觀眾在這場戲把他們找出來。在《勇者無懼》的許多精巧細節中，俘虜們多樣的部族服飾，以及鏡頭中回教徒的祈禱，都未放在前景或景框中央，但指出了他們文化的多元性。在一個長鏡頭裡，亞當斯沿著眾議院的樓梯往下走，一邊與人交談，一邊停步用手杖把一枚落地的硬幣打飛，這顯示了他的精準、運動精神與注重秩序。證人席磨光木板上蒸發又凝結的汗珠，同時暗示了證人的緊張，以及辛克高度感知的現實正走向非現實，與攝影機所傳達的相同。

史匹柏與雷奈不同，他相信電影可以揭露真相。光束照亮了鐐銬，讓它們具有喬森所投射的意義。他自己也曾是逃脫的奴隸，他恐慌，讓油燈跌落，然後大叫著要光線，他被困在鐐銬中。對熟悉奴隸販賣的觀眾來說，這一段的用意不言自明，但「你得先知道」才能看得到。然而，因為本片具教化用意，目標觀眾是那些不知道或需要被提醒的人，它後來的策略是想逼真地再現奴隸制度。

包德溫也在調查友誼號，他發現了盧茲（Ruiz，聲稱擁有這群「奴隸」的人）想找回的一個文件袋。對話交疊並對應剪接至包德溫的手打開這份文件，產生了轉至法庭的過場，光束照亮了法庭，包德溫展示這文件是泰科拉號（Tecora）的乘客名單——證明這些俘虜是非法進口的。到了法庭外，一個不知名的凶手攻擊他，此時在低角度鏡頭中，傍晚的陽光英雄式地照亮了他的臉，然後兇手說：「包德溫先生，因為你接了這個案子。」

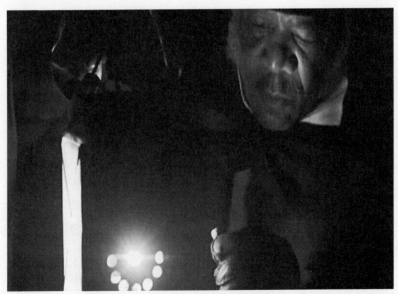

《勇者無懼》：「你必須先知道才懂得觀看」——喬森在奴隸船的鐐銬中。

喬森再度接觸亞當斯，亞當斯問到那群非洲人的事：「他們有什麼故事？」這句話聽起來像是製片人想聽到好點子時間的話。他的論點很單純，概述喬森的一生也說明了這一點：為了在法庭上有說服力，情境必須被簡化到最基本的元素。這部兩個半小時的電影也是如此，它涵蓋了長達三年的複雜爭議。

當辛克告訴喬森他的故事時，曼德（Mende）語翻譯科維（Covey）的背後有光束，這暗示了電影本身也是個翻譯。這個概念也是《第三類接觸》的溝通原則，該片選角用楚浮與巴拉班（做為翻譯），也類似史匹柏其他作品的手法，如E.T.學會人類的話及艾略特對它產生的同理心，在《太陽帝國》裡，吉姆對戰爭的主觀理解。我認為，《辛德勒的名單》對戰爭提出質疑。在《勇者無懼》中，包德溫（觀眾的替身）在特寫中邊聽這段敘述邊抬頭看，直到照亮溝通中的兩人的光束變成倒敘，將辛克的口述故事（以及法庭裡的辯護）轉為電影的重新演繹。投射光線的銘刻延續到倒敘裡，成為這部電影中的「電影」，此時光束依照慣例象徵著被否定的自由，穿透了泰科拉號的囚艙。緊接在倒敘之後，這些光束連繫到地區法庭法官克夫蘭（Coughlan）身後的光線，他坐著宣讀判決：這些俘虜在法律上為自由之身。

在這個判決之後，一道光在包德溫臉上閃爍，他感性地凝視著辛克，而辛克回望他之後就癱倒了。這類時刻證實了光的母題是隱喻，而非裝飾性質。這些光強調了觀看與理解，並暗指觀眾慾望的投射。這類過程是本片教化作用不可或缺的一部分。

先前被扣留的友誼號，與一艘舉行優雅晚宴並有弦樂四重奏的船之間，有超現實與跨文化的表象交換，表面上是配樂卻變成劇情世界裡的樂音，鮮明地突顯了文本性。沒多久，從辛克黑色、陽剛的體格剪接至白色的女性洋娃娃，並立刻插入反映在餐刀上的雙眼，銘刻了將西班牙女王伊莎貝拉二世（Isabella II）相關利益個性化的自戀凝視。女王用餐

的巨大房間裡，強烈的打光與清脆誇張的聲響，引用自《二○○一年太空漫遊》的結局，在比較舒緩的新英格蘭氛圍中，強調出她遙不可及與異國的氣質。

曼德語對白被選擇性地加上字幕（與西班牙語大都都配上字幕不同），從外人的觀點，美國顯得很怪異，因此產生了喜劇感。當非洲人遇上基督徒為他們的解放而祈禱並唱聖詩時，非洲人認為：「看起來他們快生病了。」「他們是表演的人。」「又是那些可憐蟲。」如同艾略特向E.T.解釋郊區小孩對存在的觀點，美國文化也被擬人化，用來對比出假設的他者的常規去中心化。

通譯科維在一個俘虜的葬禮上，遇到了基督教聖詩與非洲吟唱的雜亂場面。從此之後，雙方文化的代表便有可能進行表面的溝通，最後並能和諧共存。史匹柏以標準的手法，在這些文化意象中，以神祕的光來呈現。一個俘虜的繪本聖經上，有溫暖的光暈照在上面，聖經本身也有聖靈發亮的圖像。辛克的同伴發現非洲人與耶穌有共同點：祂走到哪裡，「太陽就跟到哪裡」；並且相信死後他們會跟祂去同一個地方。此外，他們的對話，與克夫蘭在宣判前祈求上帝指引的場景交叉剪接，再度創造了支配的鏡映性，宗教信仰因而成為共同的連繫。觀眾將這些有信仰的非洲人，透過正／反拍鏡頭，與克夫蘭及我們並列，克夫蘭聖經裡有個插圖畫出耶穌在各各他（Golgotha）受難，觀眾因而將船的三支桅杆視為十字架。聚焦將他者性降至最低。在叛變之後緊接的戲裡，曼德語沒有字幕，令其具威脅性，與有字幕的西班牙語令人安心與認同相反。牢籠裡的曼德語對白令人挫折，因此觀眾轉而窺視，因為他們想知道劇情正在講述卻不說明白的東西。

包德溫在地板上刻出一幅地圖，讓辛克知道「我從哪裡來」，然後辛克指出他的家鄉更遙遠：顯然類似E.T.與孩童互相了解的過程（艾略特用地圖與地球儀，E.T.用黏土模擬出太陽系），而本片也是一部關於回家的電影。將溝通與製圖並置，也令人想起《第三類接觸》，拉寇

姆的翻譯羅夫蘭（Loughlan）是個製圖家。原本陌生的雙方，產生了相互接受、信任與和解。先前的一場法庭戲涉及包德溫以俘虜不懂西班牙話，證明他們出身非洲而非古巴。一個瘦小且沒有頭髮的非洲人，維妙維肖地模仿包德溫的微笑與姿態（也許並不懂其意），這個畫面，在這個錯誤指控的法庭上，令人想起其他跨越種族鴻溝的真切溝通的例子：拉寇姆與一個外星人面對面，艾略特與E.T.，賽莉與舒歌，吉姆與日本人，以及短暫且更曖昧地，辛德勒面對高斯。接下來辛克與包德溫因無法互相理解產生挫折（即便他們在不知情的狀況下彼此呼應），字幕賦予觀眾支配的反映，意味了超越相互尊重的同理心。

事實上，《勇者無懼》複製了許多《E.T.外星人》的母題。因為由安東尼‧霍普金斯扮演亞當斯，再加上史匹柏的化妝師的技巧，讓亞當斯有E.T.的眼睛與額頭；不僅如此，他是個園藝家，也跟E.T.一樣在室內到處捧著沉重的花盆。在國會山莊第一次看到他時，他拿起一株被剪下的植物，這暗示了自然的智慧與理解，而他也保護脆弱成長的人權，並散播人權的概念。他在惡劣的新大陸氣候裡，成功養活一株非洲紫羅蘭，辛克與他都欣賞這種花的美，在這戲中，完整地展現了亞當斯這些特質，也顯現出辛克是他精神上的兄弟。他們同時溫柔地碰觸這株植物，都用E.T.的兩根手指姿勢。他們象徵性握手的特寫，跨越了文化與種族的隔閡，顯然令人想起《E.T.外星人》的海報。

如以上這些《E.T.外星人》典故所示，本片是史匹柏另一部充滿父親象徵的電影。真實事件中的包德溫四十七歲，而電影中的角色年輕了許多，[30]所以當包德溫展開對抗不公義的伊底帕斯挑戰時，亞當斯、喬森、克夫蘭與辛克都可成為保護這群非洲人的父親。現實中的范布倫，對奴隸制度並沒有強烈的感受，但並不想讓它成為連任的障礙，[31]在片中則成了可憎的父親，打算違背憲法原則，為了自己的前途犧牲無辜生命，而塔潘在片中的角色塑造也是如此。在倒敘中，鐵釘與劍的陽具意涵，代表奴隸販子支配非洲人的權力，在連續的鏡頭中並置，讓辛克的

反叛也成為伊底帕斯的故事。這個典範不見得適用於非洲社會，這一點支持了一些指控：歐洲中心的論述收編了辛克的故事。然而，對西方觀眾而言，它象徵了辛克崛起成為俘虜領袖的歷程，並有助於在認知普世人權的同時，將他的成就概括為一個里程碑。當亞當斯用辛克的話宣稱自己贏了官司，他指的是辛克說他將與祖先商量，以及他的存在即是祖先存在的理由。有個鏡頭將亞當斯光禿的額頭與國會山莊圓頂做對照，視覺的雷同確立了類似的身分。真正的亞當斯，第二任總統的兒子，在喬森來拜訪時，這位總統的半身像在光束中發光，他以身為薩爾迪昆西（Saer de Quincy）伯爵後代而自豪，年輕時在倫敦曾在大憲章上看到這位伯爵的簽名與紋章，但一直到友誼號事件他才意識到自己對保障自由負有責任。[32]此外，包德溫是簽署獨立宣言的人的孫子，而塔潘兄則是富蘭克林（Benjamin Franklin）的後人。[33]影片沒有篇幅說明這些人的身世，但並不會讓觀眾忽略亞當斯對法官提出上訴，並喚起美國大革命開國先祖的理想（華盛頓的畫像就掛在他身後的牆上），也不會讓人忽略從法官的槌子剪接至辛克拿下鐐銬的艾森斯坦蒙太奇。歷史中的亞當斯，確實指著獨立宣言，並堅稱「我們先祖將我國的存在奠基於自然與自然之神的律法」[34]，這不是卡普拉式的陳腔濫調。如稍早所論，包德溫首度踏進地區法庭時沐浴在光暈中，如果這暗示了命運，這是基於創造（並有勇氣去保衛）普世價值而奮鬥的目的論（teleology）。辛克與同伴們本能地擁抱這些原則。他們並不像表面上所顯現的，不代表「偉人」的或美國獨有的歷史觀。

## 發聲與再現

在《勇者無懼》的開場，辛克解開自己的鐐銬，挑起大屠殺，把他描繪成神祕且野蠻的人物。就像《侏儸紀公園》開場的暴龍，他神祕（只能偶爾瞥見部分身形）、驚人、恐怖；他本能地攻擊奴隸販子，似

乎並不理解整個狀況。雖然這樣的類比具冒犯性，卻是適當的。透過類似的攝影手法，他一開始確實像野獸一般。康明斯基讓光「閃」到未拍攝的底片上，以強化底片的顆粒與對比；[35]因此辛克的皮膚顯得濃黑，表面呈現發亮的質感，將他與只在閃電時才暫時消失的漆黑產生連結，充滿邪惡（未知與毫不受限的自然力量）的文化意涵。一開始，他單眼的大特寫將他變得沒有個性且沒有人性。但就像《侏儸紀公園》一樣，眼睛暗示了知識與控制。他超人般奮力把大鐵釘從木頭裡拔出來，發出含糊不清的大吼，讓他看起來像是那隻暴龍，沒有人性且危險。現實中事件發生時確有暴風雨，[36]雷電交加的黑暗，什麼都看不清，讓這場叛變更加令人不安。雖然在歷史上，這場暴力事件是有其緣由的，這裡的黑暗似乎與嫌惡及恐懼是同義詞。

美國南方過往認為蓄奴合理，傾向使用「黑種人」（Negro）這個字，影片的這些聯想也符合了這個概念，並與當代種族歧視者對他者的認知一致。影片強調了在友誼號事件中具爭議性的非洲人形象，這個爭議延續到引起南北戰爭的分裂及往後的歷史。因此再度讓人想起《紫色姊妹花》所提出的種種問題，關於黑人陽剛氣質的發聲與再現。然而，這類種族歧視並非電影工作者造成的，也不是證明白人的再現令黑人經驗噤聲的有效證據。辛克急促的呼吸、滴落的汗水與流血的指尖，傳達了絕望的痛苦，也助長了觀眾的同情，主觀的特寫某種層度上透過他的意識來建立聚焦。開場不像販奴航程那些戲，以大眾品味與社會情理所能容許的最露骨的方式來再現史料記載的恐懼，而是刻意雕琢且聳動的，一個片面且表面看來是錯誤的再現，賦予辛克發聲的機會，隨著電影中法律程序的進行，這個再現被修正，並趨向普世的公義原則。

但是，這些原則的浮現並非沒有問題。包德溫成為辛克的律師，辛克握手時帶有不屈的挑戰意味。暗示了強烈他者性的眼睛，變成觀看的眼睛，一個見證的論述要來抗辯並取代開場已有的論述。賈森（Juttson）斜眼看人，以及在景框構圖中他渺小的身形面對著一大群

人，強調了他對俘虜們的恐懼，影片有意將白人的態度描寫為戲劇衝突的客體語言形成部分（object language forming part）。白人的態度並未構成支配性的論述，或是厭惡本片的評論者所發現的隱藏議題。英國軍官作證言，畫面無聲且動作變慢，表現了對辛克來說，無法理解的法庭程序之非現實感，此時他的觀點、他的發聲主導了本片。

辛克從帶有威脅性的他者，轉變為令人尊敬的王子，這可被評為延續了高貴野蠻人（the noble savage）的意象，這對基督教福音傳播者塔潘的道德刻板印象是重要的。[37]但是把它貶為落伍的論述之前，仍值得回顧其源起：十八世紀，一個樂觀的人類學派支持革命，另一個悲觀的學派傾向維持現狀（包括奴隸制度），兩派之間的辯論，產生了以上論述。當年威廉・卡倫・布賴恩特（William Cullen Bryant）在審判開始時發表了一首詩，影片保留了詩裡所刻畫的辛克特質，至少可以說忠於當年的描述：

一個高大的男人被鎖鍊綑綁，昂立異地
群眾往他靠攏
一聽到他的名字便退縮——
他眼神嚴肅、四肢強健
黑色的眼睛看著地上——
他們無聲地凝視他
彷彿看著一頭被縛的獅子
這個酋長曾經戰鬥過，雖然徒勞但驍勇——
現在他是階下囚
可是命運打不倒的傲氣
卻寫在他眉宇之間
他黑色寬廣胸膛上的疤痕
證明他是真正勇敢的戰士

在他的部族前他是王子

他不能屈居為奴

　　——〈解放者〉（*The Emancipator*），一八三九年九月十九日[38]

　　然而，將辛克浪漫化也成為影本教化計畫的一部分，如有必要，可消除某些白人觀眾可能有的觀念，並對處於卑微受難地位的黑人，提供一個典範。

　　布賴恩特將辛克的處境描述為，畏懼、窺視癖凝視越過鴻溝注視的客體，這與本片關切的議題一致。敘事中並沒有任何跡象顯示辛克與同伴有重大的改變。在抗暴事件發生後，許多曾被俘為奴的人穿著紫袍，為他們祈禱，並平安喜樂地頌唱聖歌。當他們走向法庭時，辛克告誡一個人要「抬起頭來」，而法官蒞庭時，所有的俘虜都起立，接受法律的程序。相反地，包德溫（俘虜們被銘刻的觀眾）所得到的教訓是，從犬儒地將這些非洲人當做法庭上爭搶的個人資產，變成「堅定的廢奴主義者」[39]。

　　影片煽情的開場，與當時對反叛事件的「官方」觀點（只有廢奴主義者會質疑）一致，也與二十世紀南方墾殖地電影及羅曼史小說若合符節。自我指涉性強調了這個陳腔濫調：間歇的閃電，雨水令光線顯現，讓人想起明滅不定的電影。史匹柏刻意地運用了恐怖片的慣例。片中某段戲，血淋淋的刀劍刺穿了風帆形成的空白「銀幕」，令觀眾感到威脅：之前他在處理鯊魚和迅猛龍，以及《虎克船長》中，都曾出現過這個轉喻。確立了黑人歷史由白人發聲這件事——而後不只被僅限黑人的論述取代，也被自由派理想主義所認定的普世共識所取代。

　　選擇性的情節模式與風格建立他者性的目的，是為了解構它，辛克後來的轉變（顯現出他對自身處境的驚駭）改寫了黑人屠殺白人事件的「白人電影」版本——塔潘在實際的審判上必須重申他們不是食人族[40]。辛克含糊不清的喊聲並非原始人的吼叫，後來又轉為震驚、恐懼

的啜泣。辛克將一個守衛刺死在甲板上的恐怖畫面，讓他變成可怖的反叛者，這部分是因為一個貼近「受害者」觀點的低角度特寫鏡頭，畫面變得怪異扭曲。但這個畫面是曖昧的，從辛克觀點拍攝那個守衛的反拍鏡頭抵消了它。低角度賦予高度，空中的雨水與閃電形成了一道光束，即便沒有史匹柏特定的燈光符碼，它也象徵了自由，因為慣例上，水有淨化靈魂與重生的意涵，而光有上天恩典的意涵。辛克跟《波坦金戰艦》的煽動叛變者（參考俄國東正教聖像的場面調度，他看起來就像被神選中的子民，令人聯想到光束）一樣都打赤膊，這可能不是巧合。

辛克用力將劍拔出——至少到後面時——他已經是英雄了。雖然在這過程中，他的故事被挪用至西方神話裡。這把劍變成陽具，辛克在一場對抗意圖占有他的伊底帕斯戰役中贏得它。他把劍費力地拔出來，就像他拔出大鐵釘（他原本屈服的象徵物）。誇張的攝影、表演、音軌與演員德吉蒙・侯蘇（Djimon Hounsou）的強健體格，讓這一刻成為史詩，令人想起亞瑟王與石中劍。在叛變後的平靜裡，低角度鏡頭突顯出辛克的巨大。構圖中出現史匹柏最喜歡的星空是有實際意義的，顯現出辛克明白倖存的西班牙人正在改變航道，但是虛無飄渺的音樂額外暗示了命運。重要的是，觀眾與辛克同時意識到事情有變，助長了觀眾對他的認同。

西班牙語有字幕，但非洲人說話依舊沒有字幕，這強調出他們的他者性（然這是適切的，因為敘事是透過白人的經驗來過濾事件；實際上是白人在發聲，因為這時他們仍有控制權。後來一個非洲人死去，情勢變得危險，再度隱藏字幕以增加張力與不確定性）。所以，近距離接觸那些船上晚宴中優雅的賓客，也將野蠻與文明做了鮮明的對照，雖然影片整體上質疑這個文化是墮落的，因為它允許體制化的奴役。瘋狂的白人囚犯與警衛的攻擊（與有尊嚴安靜凝視的非洲女人與孩童成為對比），引發觀眾對這群俘虜的同情，並且排拒任何白人至上的立場。這些被告再度被捕，送往法庭的途中，他們注意到一個黑人馬車司機，他

坐在高處，身穿西方服飾，看起來有權力控制馬匹，群眾也紛紛讓路，所以他們認為他是酋長，並稱他為「兄弟」，此時這樣的對比繼續延續。他們認為他之所以沒有回應，是因為他是個「白人」，這指出了文化（而非生物上）差異的重要性。

影片花了些篇幅強調這一點。在監獄裡，包德溫的桌子放哪裡，引起了部族間的糾紛，因為不同的族群要保衛他們的地盤。這時字幕顯現不同部族之間無法互相理解（原著中幾乎沒提到這一點）。雖然字幕賦予了支配的鏡映性，這是劇情世界中無人擁有的全知性，它們駁斥將非洲人概括為他者的同質化（homogenization）。此外，一個非洲人將包德溫形容為「掃馬糞的」，這強調了他源自金錢的動機，並因說出九〇年代對律師的不信任態度，贏得觀眾的同情，但也強調了在本案的同一陣營中意見仍然分歧。

俘虜們最後被釋放，回到他們的大陸，籠罩在溫暖的光暈中，航進太陽風裡，同時配上昂揚的非洲音樂，此刻與開場夢魘般的黑暗及間歇的閃光形成極大的對比。攝影機從後方望著辛克航向太陽，突顯出他實現了原本的慾望。太陽是影片最後的影像，再度讓敘事的結尾與想像界（用光及電影銀幕來表徵）畫上等號。辛克的論述終於與史匹柏的論述完全相同，並取得了勝利。

在倒敘時轉變發生了。辛克的發聲以隱喻性的電影投射來表現，它掌控了影片，並揭露關於蓄奴的真相（如沒有這個詮釋的機制，就無法揭露）。值得注意的是，裸體女人擠在甲板下，在抽象的層面上，大家都知道這個事實，但從未被鮮明地表現出來，瓊斯也沒有花大篇幅描寫。[41]辛克為所有的奴隸發言，手法毋寧是像摩里森《寵兒》中的鬼魂。倒敘本身幾乎就是完整的劇情式紀錄片。在倒敘大膽的呈現之後，從開場就一直重複出現的鏡頭，以非常不同的方式讓觀眾察覺。

後來俘虜們都穿著白衣，類似宗教性的打光讓他們看起來像天使。知道黑人受苦並被壓迫，扭轉了本片開場所激發的對黑暗的認知。這也

許是在操弄觀眾（某個評論者甚至寫道：「煽情的垃圾。」[42]），但這並非全是史匹柏的錯：它也可以是廢奴主義者使用的策略。無論如何，特寫讓俘虜越來越有個性，他們後來穿上西方服飾，將差異降到最低，更強化了這個效果。因此，當辛克因法律程序而感到困惑憤怒時，燒掉了他的西方服飾。他用曼德語咒罵包德溫，再度確立了他的身分，拒絕在其他人的目的與幻想中被客體化，他於火焰之前的剪影再度讓人想起根深蒂固的種族意象。

辛克為了到最高法院出庭，穿上剪裁優雅的服裝。當他對祖先說話時，呼應亞當斯與他父親之間的關係，讓人想起那位前總統對開國先賢的祈願。辛克問了一個關於亞當斯演說的問題，「你說了什麼話？」回答是：「你的話。」在兩人最後一次碰面時，包德溫主動與辛克以非洲的方式握手，並稱辛克是賢比（Sengbe，他的曼德語名），確認了他的非洲身分，辛克最後穿著寬外袍（toga）出現在鏡頭前，根據當年的畫像，[43]這既具非洲風格，讓人想起古典的貴族氣質。配樂中所唱的最後一個字是「非洲」，影片也重建了「龍波科奴隸堡壘解放事件」（The Liberation of Lomboko Slave Fortress，十九世紀西班牙人建於獅子山囚禁奴隸的堡壘，後來被英國海軍攻破，裡面的奴隸重獲自由），敘事的結尾只是暫時的。友誼號事件的判決結果，是美國南北戰爭的導火線之一，在南北戰爭的鏡頭之後，辛克回到祖國也遇到內戰。

然而，影片突顯了黑人獨有的議題，緩和了影片無法避免會偏向白人主流觀眾的傾向。喬森在友誼號上發現獅子牙齒時，響起了非洲的鼓聲，這是辛克殺死威脅老家村莊的獅子獲得的。它強調了辛克的英雄主義，並不只是在白人的抗爭中，做為角色的功能。這個橋段其實取材自布賴恩特的詩（瓊斯的文章裡並沒有這個故事），對喬森（他過去是奴隸，現在發展順遂，並且融入新英格蘭）的非洲根源來說，它做為母題再度出現。將獅齒當成圖騰（「陽具」也強烈暗示了西方的典範）交付，同時間辛克也有能力講述他的故事。最後辛克讓喬森看到獅齒，他

確認了種族的驕傲、歷史與身分。

　　討論發聲與再現的主要困難是，在影像飽和的文化裡，互文性可造成異常的解碼。[44]形成任何觀眾群體的次文化會產生自己的意義；無論原創者的意圖有多正面，在跨越種族與文化藩籬溝通時，可能會讓此問題更加惡化。《勇者無懼》遭到的譴責之一是「本片最庸俗之處在於……呈現非洲人的愚蠢，正如攝影家羅柏‧梅普索普（Robert Mapplethorpe）對黑人的研究中，將黑人以粗俗的刻板印象處理」。[45]刻板印象是另一個議題，本書會在別的地方討論。但提起梅普索普這個備受爭議的攝影家，他情色化的裸體作品，涉及「美學的客體化，將黑人……化約為純粹抽象的視覺『東西』，它本身便讓主體沉默，主要的功能是當做美學的戰利品，好提升梅普索普作為白種男同性戀藝術家的優越位置」[46]，這會引起嚴重的問題，就像《辛德勒的名單》也遭到「色情」的指控。儘管並非刻意，《勇者無懼》是否將黑人角色（同性戀）情慾化並客體化？而影片卻有意讓他們具英雄氣概並值得尊敬。是否與女性主義文化理論認為隱然為男性的攝影機將女性形體理想化的方式類似？這是否為在殖民的幻想中，對具威脅性他者的戀物化與圍堵？當然在這個故事的大部分，非洲人都是被動的，這是無法避免的歷史事實，他們也處於窺視癖著迷的神祕客體的位置，這兩點可謂與梅普索普作品一致。「梅普索普的白種男同性戀性虐／被虐狂照片，刻畫了一個次文化性意識（由『做』某些事所構成），然而黑人男性卻被定義並限制『是』純粹、完全性慾的，因此是超性慾的（hypersexual）。」[47]此外，梅普索普赤裸、發亮的黑白照片，「變得幾乎與黑皮膚發亮、性感質地同樣地具體」，強化了戀物癖；[48]同樣的，影片開場光閃過底片也刻意強調了辛克的身體表面，並以極具個性的特寫呈現。[49]

　　矛盾的是，開場試圖從白人自由派辯方的立場，呈現黑人的正面形象，即便是在假定辛克為可怖的他者時，亦是如此。這一段可能造成莫瑟（Mercer）所稱的「戀黑人癖」（negrophilia）論述，「在『黑人恐

懼症』（negrophobia）的心理再現中可見……黑暗、骯髒與危險的」被壓抑他者。[50]然而，開場建立這些意義的目的，是為了在辛克能夠在發聲時反轉這些意義。獨斷地維護歷史所有權，並回應沒有脈絡的影像或片段，這麼做是很危險的。顯然也不可能將再現與詮釋的背景分離。莫瑟最後認為，梅普索普的照片具有進步性，因為他將黑人身體整合進裸體藝術的傳統中，而在他之前黑人一直被排除在此傳統外。[51]對於《勇者無懼》中辛克的論述越來越具中心地位，也可以提出類似的論點。

一些反對意見的重點放在「選了高大、體型壯碩的德吉蒙・侯蘇來飾演主角……但真實事件中的非洲人並沒有如此偉岸的體型」。[52]如《原野奇俠》（*Shane*, 1953）由小個子的亞倫・賴德（Alan Ladd）飾演主角的知名案例可見，選角本身對銀幕上的身材影響很小，然而，真正的辛克確實「強壯敏捷，比同族男性要來得高」，而且根據塔潘的說法，他就像「奧賽羅轉世」，「體型比例漂亮」。[53]另外也符合史實的是，如哈瓦那段落所展現的，奴隸進口商鼓勵奴隸鍛鍊身體，並提供油讓他們的擦亮身體。[54]如果動物般、雄偉的黑人男性是「某些白種男性反覆出現的情色幻想」[55]，那麼電影工作者沒有理由不能用標準的體型來表現黑人英雄事蹟。畢竟，這只是根據白種男明星的慣例來處理黑人英雄而已。

## 書寫歷史v.s.教化（再論）

《勇者無懼》裡的范布倫問：「我國有三百萬黑種人。為什麼我得關注這四十四個？」關於本片，觀眾也可能思考這一點。某些影評好奇，為什麼史匹柏不關注高達四千萬無法逃脫奴役的人，或關注叛變成功的事件，如友誼號事件審判期間發生的克里歐號事件？

其中一個答案是，友誼號事件引起了職責與責任的議題，並提供挑戰極端態度的機會。奴隸制度既可惡也不道德，易於被用來區分鮮明的

（種族化的）英雄與壞人，留下來受苦的奴隸與脫逃且勝利的奴隸，他們的堅毅都不太能改變這個體制或相關人士。克里歐號叛變（一艘美國船上的俘虜逃到巴哈馬群島，並因為英國的解放法〔Emancipation Act〕而獲得自由）並未讓友誼號俘虜在法律上有較好的待遇或成為借鏡，因為克里歐號的俘虜在法律上確實是奴隸。友誼號迫使不同的文化（包括有不同法律與態度的三個白人國家）進行密切的溝通，並改變了歷史。

這群非洲人所有權的爭議（西班牙與美國的奴隸貿易仍被接受，但在國際上則是非法），就跟歷史所有權的爭議一樣荒謬與虛假——這並非否認，在試圖理解國家定位、文化、種族與身分認同層面上的衝突與矛盾時，這些爭議是沒有價值的。比方說，地區檢察官霍拉伯（Holabird，Pete Postlethwaite飾）提到一個奇怪的議題：非洲人在奴隸制度中的共謀關係。這立刻讓黑人－好／白人－壞的反射性假設變得複雜。雖然辛克的敘事顯示，在部族戰爭中，為了買賣武器有的非洲人會買賣奴隸，但瓊斯的書毫不客氣地形容非洲奴隸販子是「生意人」[56]。

亞當斯的論調，「我們過去如何決定我們現在如何」，對非洲人、今日的非裔美國人及所有人來說都是真理。這並非本質論，而是歷史共業與懇求理解的呼籲。無論你是否相信歷史應該被一筆勾銷，或者應該要道歉，若沒有共識與理解是不可能進步的。只有透過辯論才能實現以上這些，而《勇者無懼》這類電影則引發了辯論。

勞倫斯・布倫（Lawrence Blum）從過去抗爭的經驗出發，提倡教育大眾有色人種有「白人盟友」的重要，以此促進種族間的合作。他認為在懷疑的氛圍裡，有色人種不相信白人會支持他們，而年輕白人則傾向假設他們僅有三個種族身分模式：白人至上；否認膚色造成不公義，或無力的罪惡感，由於以上這兩點，種族正義的理想越來越渺小。[57]接受不平等是結構性的事實，因此只能透過共同的意志來改變，讓白人與有色人種可以認同同一社群。理論上來說，這些計畫支持的不僅是學生，也支持其他有色人種，參與這些計畫可以推廣這個目標。然而，這

樣的教育需要得體，承認有色人種已經打過自己的仗，而且不需要白人組織或領導。[58]

　　史匹柏懷抱這種和解的精神，是典型的白人盟友，提供了資源、才華與影響力讓《勇者無懼》得以完成。然而布倫認為本片在呈現廢奴主義者上有嚴重的錯誤。受到多元文化主義影響的自信，無意間在其他種族與族群社群中增加對白人的疑慮。來自各種背景的學生，質疑那些過去支持抗爭的白人是何居心。[59]影片嘲弄基督教廢奴主義者，塔潘並不像真正的廢奴主義者，而成為自以為是、幾乎瘋狂的誇張人物，這種處理將友誼號俘虜及美國黑奴的白人盟友邊緣化，或者降低其重要性，[60]這是對好萊塢傳統上處理非白人手法的反諷變調。

　　相反的，因為白人顯然不支持，辛克惱怒地用戲劇化的語調說：「給我們，我們要自由！」這也嚴重地扭曲歷史。事實上，他與其他的友誼號俘虜學會了以英文讀寫，並與包德溫通信，他們的信件還收錄在《解放者》（*The Emancipator*）裡。[61]對於布倫合理的反對有一個解釋：影片認為許多廢奴主義者純粹是因基督教的議題而關懷本案（並不見得支持種族平等），與跨種族的和諧做區隔。這是部推廣某種特定道德教育模式的電影，儘管令人嚮往，還是有政治宣傳的風險。無論如何它可能會與主流論述不同調，因此有被排斥的風險。自由市場的論調認為，好萊塢娛樂提供觀眾想要的東西，在此這個論調解釋了史匹柏電影裡的某些矛盾，讓角色單純及精簡敘述的動機是基本的要件。

　　《勇者無懼》也許不是好的歷史教材。莎莉・海頓（Sally Hadden）詳細地列出片中脫離史實之處。[62]艾爾瑪與嬌安・馬丁（Elmer and Joanne Martin）從本質主義的黑人立場憤怒地攻擊本片，他們看到的被扭曲歷史與海頓所看到的相當不同。[63]這個情形證實，歷史學家無法寡占歷史；因為歷史體現了今日的論述，因此事實的意義無法讓全體一致同意。

　　要探究被扭曲的史實，必須先考慮影片意識型態的傾向：在大致上

忠於史實的劇情裡，宣揚黑人尊嚴，教育白人，並相信觀眾的智慧可以看透行銷的標語——「史匹柏作品」與「真實故事改編」。「史匹柏加了亞當斯與辛克相遇的橋段，這在歷史上是不正確的，但在道德上令人滿足。」這個橋段掩蓋了廢奴主義者的真實角色，並將「歷史力量、社會運動與道德上重要的群體化約為個別的角色。」[64]這個處理是典型的好萊塢實踐。然而，這確實伸張了普遍的人性價值，以及超越隔閡的可能性。

任何被本片打動而想進一步了解的人，都可以在歷史出版品中發現更詳細的描述。海頓仍很悲觀，他抱怨：「一般美國人並沒讀過專業歷史學家寫的歷史，或者沒有興趣閱讀，但他們會囫圇吞棗虛構化的版本。」[65]但是，《勇者無懼》是個新的現象：

> 一整套的多媒體，它不是封閉的文本，而是指出了超越本身之外的文本。除了電影之外，無數的網站上還充滿了一流的網路資料——相關法律議題的詳細討論，關於一八四一年美國的海難救助與蓄奴的法律，以及史匹柏的夢工廠被控剽竊作家芭芭拉‧切斯—李邦（Barbara Chase-Riboud）的持續報導，這位作家聲稱史匹柏大量剽竊了她的小說。[66]

事實上，歷史學家排拒那些發送給學校的影片導讀，遠比對影片的反彈聲浪還高，這份導讀要學生辯論虛構角色（如喬森）所提出的觀點，因此模糊了虛構與史實。可是如邁可‧伍德觀察的，藝術並不關切事實的正確性，「小幅度的失真可以表現更多的真相」[67]。事實並不會不言而喻，永遠需要詮釋。

布倫相信反種族歧視的合作，有可能超越白人結盟關係而走向道德的平等地位。對於不公義的立場雖不相同，但共同對抗它的人們，可以產生「共享的道德認同」。[68]布倫認為《勇者無懼》中喬森與塔潘（在

後者的缺點出現之前）的關係說明了這一點。盟友模式強調種族差異，但道德平等地位則突顯認同。雖然布倫並未做這樣的連結，但辛克與亞當斯、辛克與喬森，以及隱然在包德溫與喬森之間，都提供了範例。但是對於某些對本片的批判，這一點很重要[69]，道德平等地位並不要求否定或抹除差異。

依照史實，是英國觀察者與曼德語翻譯人員（雙方在道德上是平等的）說服賈森這些俘虜是非洲人，而非辛克後來的證詞。[70]對於影片中白人替黑人歷史發聲有諸多抱怨，但其實都是往對黑人論述有利的方向扭曲。例如芭芭拉‧舒蓋瑟（Barbara Shulgasser）抱怨「史匹柏式的裝可愛四處可見，例如他讓非洲人在試圖搞清楚大家用英文說講什麼的時候，出現可愛的小誤解」，並提到非洲人將面容不悅的基督徒當成賣藝的。[71]這是對史匹柏先入為主的看法模糊了一個關於認知的嚴肅意見。同樣的，奴隸主、廢奴主義者及（白人書寫的）歷史對於這群囚犯的看法可能錯得多離譜？

史匹柏進行對話。但以反對史匹柏的批評，誤解了這個議題，並延續了本片所攻擊的隔閡。比方說，萊恩‧吉爾比（Ryan Gilbey）描述辛克是「沉默與象徵的」，並好奇為什麼史匹柏不能「從黑人觀點來呈現黑人的抗爭，而不是以白人的經驗來過濾這個事件」。[72]關於配樂，他認為：「結局亞當斯的主題音樂淹沒了辛克的；雖然奴隸贏得自由，但在爭奪音軌的戰爭裡，白人角色仍是贏家。」[73]儘管他注意到電影媒介的特質這點值得欽佩，但忽略了配樂歌曲的最後一個字唱的是「非洲」，因此這是個誤解。如果電影結束於白人的調子，但歌詞最後一個屬於是黑人的，這在論述上是達致平衡的。同樣的，被丟出去的俘虜溺水時，非洲鼓聲結合了神聖的合唱，在音樂的層面上強調整合，形成共同的情感與道德反應，這是對過往事件的現代評論。

簡言之，歷史上廢奴主義者的策略是「全力展現友誼號俘虜也具有人性」[74]；一百七十年後，本片的闡述大致上相似，要跨越種族藩籬宣

揚共同的身分認同。某些自由派白人與激進派黑人不能接受,且認為這瞧不起黑人,他們的看法是可被理解的,但需要考慮的是,在一個持續種族歧視且種族間互有敵意的文化裡,這種看法有什麼用。

仿效佛格森的例子,[75]我們或可問《勇者無懼》一些「如果……會如何?」的問題:

・如果是一個黑人男性或女性導演本片會如何?
就製作費高昂的層面來看,影片所處的種族歧視社會與經濟環境,這一點不可能實現。

・如果本片未呈現辛克(虛構地)走進最高法院會如何?
這樣他將變成白人權力鬥爭的棋子,及主要為白人努力之後的受益者。這將符合主流的廢奴主義定義,本片透過俘虜接受基督教信仰,納入了這個定義,但目的是要讓辛克可以遠離它:

> 廢奴主義……與戰勝種族主義不同。廢除奴隸制度與黑人解放不同。廢奴主義產生新的黑人刻板印象,這個運動賦予黑人形象人性化,卻也廣為宣傳黑人是受害者的形象……廢奴主義的核心代表圖像,一個跪著的黑人往上仰望,顯然帶有一個訊息。它讓解放附有條件,前提是改信基督教,前提是馴服與溫順,前提是跪著。[76]

・如果亞當斯符合史實地很早就介入會如何?[77]
如果看到有影響力的個人,事實上,他們的參與對吸引公眾關注有很大助益,那麼等待機會挑戰法律,達至正義似乎就不再那麼困難。如本片所示,亞當斯並未自視為廢奴主義者,而是因為憲法的理由反對蓄奴。一開始他對友誼號的個別俘虜沒有什麼興趣。如果要讓本片符合這一

點，會讓俘虜們陷入被動。

· 如果影片同時處理本案雙方的複雜法律論點會如何？

這不可能。一個以策略建構某個案例的片面說法會比較偏向某方，但與為了總結而選取不同材料並宣稱中立的說法相較，不見得會比較不準確。

· 如果亞當斯的演說全文被放進電影會如何？

預算，再見。發行，再見。觀眾，再見。

· 如果本片沒有把抽象與集體的立場個別處理會如何？

理論上，社會力量或許能以電影再現，但是實際上，如果《勇者無懼》希望接觸觀眾的話，史匹柏必須接受現實的限制，因此電影無法再現社會力量。相反的，《勇者無懼》可能屬於一種盧卡奇（Lukacs 1950）所提倡的小說寫實模式，它透過代表性角色探索社會趨勢。

· 如果辛克與同伴的英語溝通能力更好會如何？

這也許讓他們更能流利地為他們特定的目的辯護，但較不能代表奴隸制度，因為不理解與無助是奴隸制度中的常態。此外，語言障礙證實了關於黑人低等的偏見，這個偏見常被拿來正當化奴隸制度。此外，片中辛克透過喬森找來的曼德語翻譯（事實上是語言學教授找來的，可是教授在電影裡卻被描繪成丑角），把法律的問題與建議寄給亞當斯：一個非洲人與非裔美國人因此可以主動地控制劇情的關鍵點。

· 如果本片更準確地呈現包德溫原本就是廢奴主義者會如何？

這樣就沒有可讓白人觀眾順利經歷一段學習歷程的認同角色。

·如果本片沒專注在辛克身上會如何？

這將更偏離其原始素材（媒體報導確實單獨點出辛克），也可能涉及雙重標準，因為對於黑人白人角色採取不同的慣例。

·如果本片沒有教化意圖會如何？

那麼這個故事就沒有太大的意義，何不選其他本來就更戲劇化、較直接的故事。《勇者無懼》特別成功之處，是與現代的教材相較，它比較不會專注在奴役的可怕，但卻承認了這一點，並說明人們可以操縱崇高的體制，好支持少數人的利益：

> 本片從未展現徹底的種族主義的尖牙，只偏限於一個信條：白
> 人比黑人優越是自然的法則。嫻熟且看似合理的論辯反覆出
> 現，相較於對盲目仇恨的任何刻畫，影片的這個面向讓整個議
> 題更令人心寒。[78]

佛格森指出，「許多結合政治、歷史與冒險的電影，可能被不公平地攻擊」，這些攻擊通常來自不明就裡的評論者，他們可能是革命分子或保守人士。對於那些以個別角色來處理種族關係的電影來說尤其如此。然而，《勇者無懼》以更複雜、更細膩的方式，用個別角色展現了更寬廣的議題與態度，並從自由派觀點譴責種族主義。佛格森認為（他在討論《哭喊自由》〔*Cry Freedom*, 1987〕時也有類似的結論），「這變成意識型態的議題。如果有人反對不明就裡的譴責，就一定會有人提出其他的立場。」[79] ■

Chapter **19**

# 搶救雷恩大兵

好萊塢處理戰爭題材

Steven Spielberg

**製**作《搶救雷恩大兵》時，史匹柏與明星湯姆・漢克（Tom Hanks）答應最低酬勞，以交換總收益的二成。這顯示派拉蒙對早期獲利並不抱太大期望，也代表主要參與者的經紀人精明的協商成果，本片是由安柏林公司製作，並非夢工廠。二次大戰電影不是一九九〇年代的電影潮流，若沒有史匹柏的名氣是不可能獲得資金的。史匹柏說他願意「冒不娛樂任何人的險，或承受沒有觀眾的風險」[1]。但是影片在全球賺進四億四千萬美元，[2]並成為《綜藝報》九〇年代賣座排行榜第十六名，在美國二千四百六十三個廳上映，賺進二億一千六百萬，第一個週末票房為三千零六十萬。[3]本片囊獲五座奧斯卡獎，包括最佳導演，確立了史匹柏成為成年人影片導演的地位，有些人認為他也重新定義了戰爭電影類型。

大部分人都認為本片在刻畫戰爭上前所未有地殘忍與寫實，這部電影的成功引起了行銷與再現、愉悅及意識型態三角關係的問題（史匹柏作品常引起這類問題）。更大的收益來自海外，讓本片成為全球現象。美國有人批判，《搶救雷恩大兵》受歡迎的原因，是它宣揚黷武主義，以減輕後越戰創傷及後冷戰焦慮。[4]本章細究這樣的指控，並討論寫實、意義的結構性模式、自我指涉與伴隨而來的曖昧性。

## 《搶救雷恩大兵》與寫實

《衛報》寫道，「前三十分鐘被認為是電影史上最寫實的戰爭重現」[5]。這點一向被認為是「叫好又叫座」的原因。[6]夢工廠精彩出招，以專注在寫實的行銷主導了討論，在媒體上大量曝光。例如在英國上映前，英國的獨立電視新聞台十點新聞報導美國對本片的反應，並在頭條新聞中問：「史匹柏這次是不是太過分了？」（一九九八年九月四號）。這則報導還播出影片精華（被稱為「刻意作舊」）、戰時新聞片、一個記者出現在諾曼第墓園、蘇利文家族的經歷（啟發本片的源頭

之一）、一個英國諾曼第登陸老兵證實本片寫實（就像夢工廠提供的影片中，那些美國受訪者的證言）。至於是哪個面向「太過分」則並未探討，但是議題已經設定了。影片的預告片充斥這個新聞節目的廣告時段，也是電視台的黃金時段。

本片的宣傳刻意「低調……『因為尊重』這個主題」[7]，但仍被謹慎地控制，還包括請老兵和記者見面，讓他們回顧造成心理創傷的恐怖，並為史匹柏的歷史重現背書。[8]根據報導，失去數位兄弟的家庭都「站出來了」。[9]報導也強調美國老兵看完本片若不舒服，可打某個諮詢熱線，[10]暗示老兵（反正是公關去請出來的）需要心理輔導；這「證明」電影的再現是真實的。寫實就等於忠於真相，兩者都等同於恐怖。

本片就像《辛德勒的名單》與《勇者無懼》，都有證人。別過頭去不看是懦弱與不敬的行為。史匹柏的作品常被指為幼稚的輕鬆娛樂，煽情與逃避地處理嚴肅議題，他在新聞稿中證實這一點，以先發制人反制民粹主義者的反對意見：「削弱戰爭面貌的真相，對我來說是不負責任的，」他堅稱，「我認為今天的觀眾已經對暴力麻痺了，不單是因為電影，還有電玩。我希望……能以某種方式讓觀眾再度感受到，戰爭對那些倖存者及犧牲者來說有多糟。」史匹柏讓自己遠離在好萊塢引起爭議的尖銳攻擊，他提出了道德的宗旨：「為了用真相榮耀（那些士兵），並希望能有一些教育性。今天的觀眾經常受到暴力的刺激，本片意圖給他們看看另一面，也就是暴力對人類造成的後果。」[11]

如精明的評論者注意到的，「宣傳與媒體反應」——而不是電影本身，稍後我會討論這一點——「利用大眾對戰爭片歷史的健忘」[12]，暗示著「先前每一部戰爭電影都是約翰・韋恩主演的軍國主義俗濫影片」[13]。英國廣電集團（BBC）也跟隨夢工廠的腳步，帶著英國的諾曼第老兵去看影片。他們的反應五花八門，但都認為墓園的段落裡，年老的雷恩崩潰是「到目前為止最有力、最動人的」[14]。類似的背書宣揚本片不僅在感官上，在心理上也是寫實的，因此讓美國電影協會給了它R級的電

檢分級（十七歲以下可由成人陪伴觀賞），而非會重創票房的NC17級
（十七歲以下不得觀賞），NC17會讓年紀較大的觀眾不願接觸，而本
片本身又對年輕人沒太大吸引力。[15]美國電影協會的裁定引發了《魔宮
傳奇》與《侏儸紀公園》曾造成的爭議，也額外地提高了本片的知名
度。對本片「強烈、長時間與血腥逼真的」暴力的警告，正是夢工廠行
銷策略需要的。

　　與歷史記錄的事實或直接經驗作比較，指涉性的寫實（referential
realism）也廣泛地出現在對本片的譴責中。有幾個評論者引用山姆·富
勒（他是歐瑪哈海灘登陸作戰〔Omaha Beach〕的老兵，曾執導過諾曼
第登陸的戰爭電影）的話：複製戰爭的「唯一方法」，「是在電影院裡
的人頭上開的真槍」[16]。最後一場戰役減低了諾曼第登陸的價值，因為
它是虛構的，儘管拍得很精彩，「每一個牌子的機關槍有其獨特的槍
聲，每輛怒吼著、運轉著、碾動著的德國坦克都震撼著電影的基礎。」[17]
這也與內在的一致性有關聯，因為本片宣稱查證過登陸的細節並翔實呈
現，一段看起來逼真的段落含納了巧妙的手法，並因此被認為減低了真
實性。

　　雖然美國戰鬥人員依種族被區隔，布倫反對史匹柏忽視非裔美國
人與其他「文化上不同」的少數族群，[18]實際上是象徵性地抹殺他們
（雖然我們必須說，許多評論者認為米勒的小隊混和了各個族群，但
這也是戰爭電影的陳腔濫調）。在英國，本片僅注重美國人的經驗，
引起了令人不悅的暗流。一些美國影評也指責史匹柏的美國必勝信念
（triumphalism），這與《最長的一日》（The Longest Day, 1962）形成
對比，該片認可其他盟軍的努力，因而較受肯定。歷史學家注意到本片
「大幅且嚴重地偏離諾曼第登陸史實，例如沒出現海軍砲火……他們曾
幫忙壓制德軍的據點」[19]。

　　這些是選擇的問題，在轉換的過程中是無法避免的，也是史匹柏處
理重要事件手法的問題。本片是一個世代以來第一部回顧二次世界大戰

的主流電影，背負著再現的沉重負擔。選擇與關注有關，因為主流電影戲劇化的是個人的經驗。在被建構來讓觀眾盡量參與的段落中，聚焦也促成縫合作用。諾曼第登陸主要是透過米勒（Miller，湯姆‧漢克飾）的觀點，憑印象去陳述，透過漢克的明星角色（star persona）很快地就確立了這個位置。在一部傳達戰爭印象（而非戰爭的原因或合理化）的電影中，更廣泛的策略、政治意涵與歷史框架，儘管在結構上缺席，但在戲劇上並無關緊要。

## 寫實與真實性

對《搶救雷恩大兵》的批評（受到夢工廠宣傳的影響），廣泛地將「真實性」（authenticity，意指真正的、可靠與可信的）與寫實（realism，涉及再現的慣例）混為一談。一個老兵提出抗議，認為米勒的小隊以錯誤的隊型行進，單兵之間也靠得太近，他從實用的觀點下了結論：「當然，要不是以這種隊伍行進，他們就沒辦法呈現隊員之間的交談。」他的意見展現出真實性與寫實的差異。

寫實雖然是個寬鬆、常識性的概念，也常被隨意使用，但當成價值判斷卻常有爭議。約翰‧艾利斯（John Ellis）認為寫實「很複雜，因為這個字本身……描述了一整個系列的藝術建構以及觀眾期待的原則」。[20]約翰‧哈特利（John Hartley）將寫實定義為：「使用再現的工具（符號、慣例、敘事策略等等）來描述或刻畫一個具體的、社會的或道德的世界，這個世界被認為超越其再現手法而客觀地存在，因此它是再現之真相的仲裁者。」[21]符指與指涉物（「客觀」的世界）之間的關係很重要；再現被拿來與真實對照檢驗。因此，許多人天真地把寫實當成攝影機重製外觀能力的功能之一。這個擬態的想法假設電影模擬真實。如宣傳資料強調的，不僅有一個退役的陸戰隊上尉當史匹柏的顧問，演員也都接受過可加強銀幕上真實性的軍事訓練。相反的，艾利斯（與哈特

利，他把定義更為精緻化）強調文本與觀眾的期待，而非與攝影機前真實的直接關係。慣例（如那些定義類型的慣例）創造了擬真性。

當素材來自真實事件時，它是文本、觀眾、電影工作者的意圖，與經驗世界之間的一種關係。獨立於觀眾的解讀之外，文本本身並不寫實，它必須對某人來說才會是寫實的。此外，電影工作者的意圖只能從這類解讀來推論，除非已預先宣告（這樣就證實意義並非內含）。更有問題的是，對經驗世界的指涉預設了真實是客觀的（普世皆同意：顯然並非如此）。這個概念也繞過了論述，假設物質有脫離真實存在的可能性（彷彿虛構與經驗毫無關聯），或假設物質可以直接從真實獲得，無須透過媒介轉化。

由於這些多重關係，《搶救雷恩大兵》隨隨便便就有兩打左右的寫實概念，每一種都對寫實的效果與意涵有其特定的見解。「影評人書寫戰爭電影中的『寫實』毫無意義，」約翰·瑞索（John Wrathall）認為，大多人「對戰爭真正的模樣毫無頭緒」[22]，彷彿擬真性與主文本性及超文本性沒有關聯。虛假的差異將真實性（《搶救雷恩大兵》）與想像的作品（隨後上映的《紅色警戒》〔*The Thin Red Line*, 1998〕）區隔開來，這對後者有利；比起膚淺的娛樂（「採取形式上嚴謹但意識型態上鬆散的路線」[23]），省思與詩意的探索被認為在本質上更為真實，在政治、心理與哲學上更具洞見。這宣揚了一種不同的寫實，與盧卡奇及布萊希特有關的寫實，它超越自然主義展望政治與社會的結構。

比起那些明顯是藝術性或表現主義式的再現，《搶救雷恩大兵》的寫實也同樣地被建構、同樣地自覺，不見得更簡化。建立場景的鏡頭很少，但字幕揭示了倒敘的時空，簡單、紀錄片風格的字幕疊在畫面上：「六月六號，一九四四年」／「狗綠區，歐瑪哈海灘」。這些字幕被雙重地論述：做為故事（histoire），它們似乎中性地標示出時空，但在看起來是主觀發聲的敘事中是多餘的（士兵們都知道時間地點）；做為話語（discours），它們說出後來勝利的後設敘事，時間與地點已經是眾所

皆知，但地名是軍事代碼，在一般地圖上是找不到的。本片刻意將我們移至那裡，將觀眾定位成局外人，知道的資訊不多，因此電影獲得了權威性。然而這個修辭性的疏離，雖然抵觸了電影的感官沉浸經驗，卻強化了心理上的寫實，因為步兵都不太清楚確切的地點，也沒有什麼日常的真實，可以做為充滿腎上腺素的畏懼與恐怖的測度基準。

在登陸的戲中，約翰‧康納（John Corner）描述了「潛在多種不同的寫實幻象」，實際受傷的寫實效果，「超越先前紀錄的技術成就」（這是第一部運用電腦動畫的主流戰爭電影）；紀錄片風格的寫實模擬新聞影片；主觀的寫實不時引發恐怖與迷失感。[24]最後一項牽涉到米勒反應中「三個反覆出現的母題」：「去除聲音（電影的）、顫抖的手（表演）與拒絕解釋他戰前的背景（敘事）」。[25]數台手持攝影機「實況」拍攝登陸場景，史匹柏同時透過螢光幕指揮，[26]根據媒體公關稿的說明，這段戲沒用分鏡表（雖然羅蘭‧迪曼〔Laurent Ditmann〕說並非如此[27]）。血灑在鏡頭上可能不在計畫中，但有人詮釋這象徵了直接性

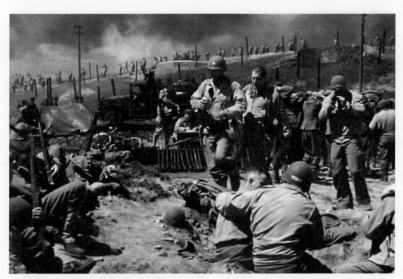

《搶救雷恩大兵》：注意攝影師站在景框右方。

（immediacy）與參與。[28]不用寬銀幕而用標準銀幕比例，更讓《搶救雷恩大兵》遠離「一九五〇與六〇年代宣揚榮耀的二次大戰鉅片」[29]。技術人員將顏色飽和度降低百分之六十，[30]甚至在把底片放進攝影機時，攝影師就意識到搖晃的黑白影像等同於戰爭資料畫面的真實性。[31]然而我們最好能想到，士兵們其實是以全彩來體驗戰爭的。[32]

　　某些評論者認為，「技術上的寫實被誤解為忠於史實」[33]。本片模仿《生活》（Life）雜誌諾曼第登陸照片的風格，顯示技術的寫實與慣例密不可分。這些照片為什麼看起來模糊發白，是因為攝影師羅伯・卡帕（Robert Capa）的助理在風乾底片時造成意外的軟化，一百零六張照片只剩下八張，但是照片條紋狀、粗粒子的風格符合文字紀錄的急迫與混亂，並印象式地實現了栩栩如生卻不具體的記憶。這些照片立刻成為代表性影像。史匹柏的攝影師康明斯基刮掉鏡頭的護膜，以創造類似的朦朧效果，並讓快門與底片運轉速度不同步，形成條紋圖樣，並像拍攝《勇者無懼》一樣，先讓底片被光閃過，他並研發出一種怪異的鏡頭外掛裝置，以複製附近發生爆炸與重砲的衝擊效果。特殊的快門角度降低了動態模糊，因此這些技術手法表現出非常強烈、冷靜的清晰性，強化了即時直接的感覺。

## 「索引連結」：紀實v.s.虛構

　　比爾・尼可斯（Bill Nichols）認為，《搶救雷恩大兵》從其根據史實的基礎（比起較為符合慣例的類型電影更具優越性）獲得真實性。紀錄片風格雖然支持這一點，卻「放棄了紀錄片倫理」，因為「沒有軍隊的攝影師能跟得上這動態且無所不在的攝影機眼睛。」結果：本片忠於「好萊塢的心理寫實」。[34]尼可斯認為，強調奇觀與懸疑，即便它導致湯瑪斯・杜賀提（Thomas Doherty）所稱的「一種對戰爭的疲乏」[35]，而非對事件採取批判的立場。確實，本片從未進入「歐瑪哈作戰的策略與

執行層面」[36]，人們預期這場戰役會很艱難，且無法控制。[37]尼可斯將本片的暴力定位在更廣泛的好萊塢習性，依據商業鉅片的製作價值，將B級電影類型的特性（在此是指身體的恐懼）風格化，成為技術層面展現的奇觀。

但好萊塢的生意就是奇觀。問題是，奇觀的目的是什麼。寇姆斯認為音軌的精準、無所不在、無法控制也無法預期，「比較像是個完全環境（Total Environment），是殘酷的嘉年華而非紀錄片」，[38]建構了一個新的寫實。工作人員用德國槍彈射擊多種材質，包括裹在制服裡的牛屍，以取得逼真的音效。寇姆斯論稱：「本片追求細節的程度，是戰爭電影罕見的——例如子彈發出的不同聲響：劃過水面的，從金屬上反彈的，或打進肉體的。」[39]《搶救雷恩大兵》所建構的聲音風景（soundscape）造成了穿透銀幕的效果，讓劇情世界與放映廳相互交融，而此效果在《虎克船長》、《侏儸紀公園》與《勇者無懼》中都以視覺的方式呈現。

尼可斯認為這些效果是虛假的：在一九四四年，笨重的器材阻礙了同步錄音。[40]這個反對意見暗示，因為《搶救雷恩大兵》採用了戰時資料畫面的視覺風格，所以其音軌也應該複製當時的聽覺效果。THX音效加上電腦動畫等特效，提供了與紀錄片不同的戰爭故事，卻聲稱在藝術上忠於真實（這正是某些影評比較喜歡《紅色警戒》的原因）。尼可斯忘了，《搶救雷恩大兵》一向認為它只是個關於真實事件裡人物的虛構故事，也許尼可斯的失誤證明了本片音軌確實有成效。

沉浸體驗（immersion）是一種採取立場的方法，在此模擬了士兵們的觀點，而非較為冷靜的紀錄片觀點，而數位音效與靜默造成的怪異疏離所產生的效果完全相反。巴瑞特・霍德頓（Barrett Hodsdon）埋怨，《搶救雷恩大兵》「為了讓觀眾快速臣服於其奇觀的感官轟炸，無所不用其極」；[41]可是這類顯然過度的寫實與超量的視聽效果，令這些砲灰無助與脆弱，這些東西本身並未產生意識型態上應該指摘的定位

（如反對操縱觀眾的人向來預設的）。以虛構展現戰爭即是地獄（《搶救雷恩大兵》的單純前提），儘管遭受很多非議，卻產生了尼可斯偏好的「清醒論述」[42]，這種論述在真實的戰爭新聞片或新聞影片、電視中通常也會打折扣，因為它們都有旁白或配樂。

尼可斯認為，「像《碧血金砂》（*The Battle of San Pietro*, 1945）之類的紀錄片表現出戰爭不可思議的殺戮」，這一點沒錯，雖然他略過不提該片大部分的戰爭場景是導演約翰・休斯頓設計出來的；[43]「像《夜與霧》這樣的作品，迫使我們承認，人類可以多麼喪心病狂地進行毀滅」。[44]但戲劇化與分析或反省前因後果不同，本質上也沒有較差。尼可斯的論點，重演了《辛德勒的名單》對《大屠殺》的二分法，如果不排除爭論的話，會產生修辭上的挑釁。

這段倒敘從故事中間開始，暫時擱置了對支配的鏡映性的確認。然而，攝影機無所不在且到處游移，在其實是精心設計的場景中創造混亂。交疊的對話大多數聽起來像是現場偶然發生的，加強了這個效果。恐怖片以呈現奇觀的方式，在釋放戲劇張力前先不讓觀眾看到威脅，以暗示恐懼。《搶救雷恩大兵》則不同，它迅速並拐彎抹角地刻畫殺戮——在景框邊緣、快速搖晃的鏡頭、血腥畫面出現後立刻剪接至其他鏡頭。殺戮並未被盲目崇拜，它只是剛好出現在這裡。這與巴贊式的寫實有關：如傑夫・金觀察的，「大致上避免以剪接為基礎的衝擊效果，本片比較偏好攝影機運動，因此較能保持攝影機前事件的具體感。」[45]視聽層面的負荷過度無法產生支配力。邊緣的與印象式的視覺細節，讓聲音定位，並支撐聲音的具體存在。

士兵嘔吐，根據歷史事實，這是因為海象不佳，也顯示出恐懼，所表現出內容的寫實。這挑戰了高雅的再現，打破了恪守禮節的禁忌，而肢體撕裂、開腸剖肚、人頭落地與活人被炸開，也是如此，與子彈水下減速及血液湧出傷口的超現實美感完全相反。相對的寂靜，與水面上搖晃的影像比起來像是慢動作，這兩者美化（aestheticized）了水底下的畫

面，提供了超真實的短暫沉思。在這前所未見的經驗中無處可逃，即便是現實中未被媒介的視野也不可能這麼清晰，海水會毀壞攝影機或淹死任何目擊者（設備令讓他們沉下去）。這種對比強化了暫時被替代的聲響與動作。

血色浪潮中，死魚混在屍體中被打上岸，景象令人吃驚，但回想之後原因便很明顯，這同樣也產生陌生化（defamiliarize）的效果。死牛提供掩護，士兵們在吃草的羊群中巡邏，看起來很超現實的原因，是過去的戰爭片忽略了這類平庸的細節。一棟房屋的側邊被轟垮，但屋內仍完好；一道牆壁倒塌，顯露出德軍正在休息玩牌，這都令人想起《太陽帝國》中吉姆古怪的視界。這些橋段也混和了黑色喜劇。被誤認（並失聰）的雷恩大兵聽到他的兄弟都戰死了。一架滑翔機因為安裝了支撐將軍背部的裝甲，額外的重量造成許多士兵死亡。對戰雙方的槍枝同時卡彈，於是用鋼盔互扔。這類細節超出了一般慣例，其特殊性使它們成為幾乎難以想像的橋段，也證實了當年「FUBAR」（Fucked-Up Beyond All Recognition，完全無法理解地糟糕）的情境。因為一個德軍俘虜差點發生叛變，強調了指揮的脆弱性，而幸運地發現雷恩，也突顯出無常的因果關係（儘管有軍事規畫）。說英軍蒙哥馬利（Marshall Montgomery）上將被「評價過高」，這句無謂的評語引起爭議，並讓本片脫離了大眾所知的歷史或一般輿論，刻意殺害投降的德軍，用嗎啡來執行安樂死，這些橋段也是如此。米勒的諾曼第登陸經驗，讓像是刮鬍子、倒咖啡與吃三明治這類日常事件變得不可思議。描繪戰役的餘韻，是本片的成就，而非凱瑟琳・古瑟・科達特（Catherine Gunther Kodat）所稱，「對低彩度與手持攝影機奇觀的頌讚」[46]。如瑪麗亞・迪巴第斯塔（Maria DiBattista）所言：「恐懼並非透過砲擊的爆炸來呈現，而是用顫抖的手拍攝的個別畫面。」[47]

邁可・賀爾（Michael Herr）的越南日誌，反覆提出文化的（特別是電影的）迷思，制約了認知，例如他描述男人們「四處坐著，有著電

影寬銀幕般的眼睛」[48]。他與其他人把戰爭稱為一部「電影」。[49]當他描述戰爭是動作片和電視新聞的混和體,他所用的第二人稱話語預見了《搶救雷恩大兵》的表現方式:

> 你的視線模糊,影像跳上跳下,彷彿正被摔下來的攝影機拍攝,你同時聽到一百種可怕的聲音——尖叫、啜泣、歇斯底里的叫喊,腦袋裡的鼓動幾乎要讓你承受不了,發抖的聲音試著要下達命令,武器發射的鈍重與尖銳聲響(傳說:當槍砲接近時聽起來像口哨聲,當它們真的很近時會有崩裂聲)。[50]

有趣的是,第二人稱敘述也是提姆・歐布萊恩(Tim O'Brien)的書《如果我死在戰區》(If I Die in a Combat Zone, 1973)的特色。相對來說第二人稱敘述較少出現在文學裡,它能貼近震驚的非現實感,也貼近觀眾的雙重位置,就像米勒脫離現實的時刻,由慢動作與降低音量的聲響來象徵。

此外,「將戰爭看成劇場,提供參與者一個精神上的出口。如果有足夠的劇場感,他可以執行任務,卻不會讓真正的自我有罪惡感,也不會破壞他內心深處的信念,相信這世界仍是個理性的地方。」[51]邁克・漢蒙德(Michael Hammond)認為以上的觀點與「表演的衝動」(performative impulse)有關,士兵因此可以忍耐下去,假裝行動與經驗不是真實的;[52]另一個相應而生的反應是,彼得・馬斯羅斯基(Peter Maslowski)在研究二次大戰時也提出這樣的報告,士兵會藉由否認來試圖掌控無法置信卻具威脅性的處境。

雖然士兵的經驗因為貼近真實而不知強烈了多少倍,但仍與觀眾的心理機制有類似之處,都是疏離卻密切地觀察。確實,漢蒙德認為《搶救雷恩大兵》的「主題」,是觀眾與銀幕事件之間的「鴻溝」,如我反覆提到的,史匹柏其他的電影也是如此;本片的策略鼓勵觀眾「對士

兵」產生同理心「……方法是不讓他們轉頭不看銀幕，創造了一種『不愉悅的電影』（cinema of unpleasure）」。[53]

評論界對對史匹柏的影像一如以往地故作姿態，攪亂並可能阻礙了這些辯論。惠勒・溫斯頓・迪森（Wheeler Winston Dixon）寫過哀悼電影黃金年代已然失落的文章，這類哀嘆每過一段時間就會在美國批評界出現（這篇的標題是「二十五個理由說明為什麼一切都結束了」），他堅稱，「我們必須承認史匹柏與盧卡斯具有不良的影響」，然後說《搶救雷恩大兵》體現了「視覺壓倒內容，過度優於節制，奇觀而非洞見」。[54]

事實上，戰爭電影類型打從一開始，就經常宣稱具有前所未見的寫實、未加過濾地還原現場。[55]根據一個軍事策略家與史學家的說法，史匹柏「忠實捕捉了戰爭的樣貌，不輸純粹的紀錄片，在某些方面甚至更好」[56]。本片之所以能做到這一點，是因為它悖離了許多好萊塢的慣例，馬斯羅斯基曾描述過這些慣例。

比方說：「集中在迷你的單位，扭曲了戰事的規模，並讓戰鬥看起來如此個人化，因此有士兵／演員被殺時，觀眾會產生真正的情感。戰爭不僅龐大，牽涉的不是個別的人，且隨機而令人麻木。」[57]雖然《搶救雷恩大兵》一直到開演半個小時後，才在廣角鏡頭裡展現這場戰爭的龐大規模，但其開場的確如此呈現戰爭。

「如果演員有對白要說，觀眾總是能聽得到，即便四周陷入槍林彈雨，還是能聽得見沙啞地悄聲說話。」[58]但在《搶救雷恩大兵》中並非如此。「彷彿生死爭鬥還不夠，為了強化張力或刺激出其他的情感，交響曲、管弦樂團、唱詩班與合唱團等戲劇性或美妙的音樂，將好萊塢的戰場變得高貴莊嚴。」[59]本片的戰爭場景都沒有音樂。「他們低調地呈現現代武器對人體造成的噁心的後果」[60]。對本片可以提出任何指控，但絕不包含括這一點。

## 象徵與精神分析

在主流電影中的寫實與愉悅，與結構（採納了意識型態規範）和表面慣例的關聯一樣深。《搶救雷恩大兵》體現了一些論述，它們以複雜、多元連結且有時矛盾的方式再現兄弟情誼、猶太特性、性心理幻想、國族與陰柔氣質。

傳統上戰爭是定義男人的陽剛經驗。這迷思提供了一個核心，讓其他價值得以附於其上。厄翰姆下士（Corporal Upham，Jeremy Davies 飾）引用愛默生（Emerson）理想主義的演講「戰爭」（War, 1838），他正在寫一本當兵的兄弟情誼的書，沉浸在這種情誼沒多久，米勒就把他「娘娘腔」的打字機，換成陽具般的短鉛筆：「戰爭培養理性，並讓意志採取行動。它讓體格完善，使男人在關鍵時刻可以迅速近距離地衝撞，讓男人評價男人。」但尼爾·阿其森（Neal Ascherson）認為：「男人不再是靠想像其他男人不知為何會知道戰爭的樣貌而撐下去。現在已經很清楚大多數男人都不知道，於是改採曾被摒棄為『老百姓』或『娘娘腔』的態度，也就是認為戰爭是無理性、不道德且無法被理解的。」[61]

史帝夫·尼爾認為，戰爭片透過展現「明顯的伊底帕斯緊張與衝突」的幻想，來搬演一場陽剛危機。[62]這些緊張與衝突牽涉到資訊與權力的不平等，雖然所有的敘事都有此特性，但戰爭片類型以階級聚合了這些不平等。許多人將軍方高層刻畫為冷漠孤高的強人，他們的愚昧讓士兵以受害者的身分團結起來，因此建構了反抗軍方權威的二元對立，並形成一個「反戰」的意識型態。[63]相反的，《搶救雷恩大兵》草草帶過搶灘重大傷亡的責任歸屬，卻刻意讓觀眾看到，陸軍參謀長馬歇爾將軍（General Marshall）站在美國國旗前，下令執行米勒搜尋雷恩（麥特·戴蒙〔Matt Damon〕飾）的行動。雖然士兵們自己仍不知情，並爭論這個議題，但敘事首先透過速記員的關切，顯現戰爭部門（被女性化）的同情心，然後讓觀眾看到雷恩太太因悲傷而昏倒，並透過照片預

先肯定了這個搜尋行動有正當的理由，可是敘事卻反覆地質疑此行動在統計數字上的邏輯。因此這個拯救雷恩的任務，既是戲劇衝突的動力來源，也將種族多元的士兵團結在同袍情誼中，並團結了後方的將軍與平民。所有人都團結在家庭價值下，而為此價值背書的正是林肯總統（馬歇爾引用了他寫給畢克拜〔Bixby〕太太的信，她在南北戰爭中失去五個兒子）。這些價值隱然與納粹的野蠻大相逕庭，科達特認為，家庭價值也將《搶救雷恩大兵》（和《勇者無懼》）與南北戰爭連結，「另一場正義光榮的……『美好戰爭』，目的是解放被壓迫的人們」。[64]（反諷的是，此同情心並非像表面上那樣是由女性化催動的，而是父權的邏輯。A·蘇珊·歐文〔A. Susan Owen〕補充說明，在歷史上，「『拯救』剩下唯一的兒子的主要動機，是存續家族的父權姓名」[65]。）

本片最後一戰的最後據點被稱為「阿拉莫」（Alamo，譯註：德州自墨西哥獨立的戰爭中著名的戰役）：史匹柏性別化的敘事與通往凋零世代緘默智識的儀式，充滿了邊疆的目的論（teleology）。此外，科達特認為，這與更廣闊的歷史產生連結。《勇者無懼》裡的亞當斯，以開國先賢之名解放了黑人俘虜，卻低調地呈現奴隸制度在「以資本主義實現的美式自由」中具有關鍵意義；[66]《搶救雷恩大兵》上映時遇到的不是諾曼第登陸五十週年，而是復甦歐洲經濟的馬歇爾計畫五十週年，這個計畫是對抗共產主義的堡壘，也拓展了美國的市場。寫給畢克拜太太的信雖然真實性可疑，但在一九四〇年代的後方宣傳來說，是神聖不可侵犯的，它透過林肯與南方的重建，將兩部電影與美國的再度統一建立連結。

為了遵從顯然關心此事的馬歇爾，也因為史匹柏坦承意圖「榮耀」父輩的背景，米勒「收養」雷恩與厄翰姆，很難不把這解讀為與父權的伊底帕斯和解。彼得·艾倫豪斯（Peter Ehrenhaus）認為這個角色與右翼總統如尼克森、雷根及老布希相似；[67]有些評論者則認為，片中加入象徵性的再度統一，是要安撫布希所稱的「越南症候群」。[68]因此歐

文認為：「史匹柏再度統一了白人、陽剛的身分認同。他（再度）想像二十世紀中葉追求性別與種族平等運動前的時代。」[69]非裔美國人被放進括號；盟國被邊緣化；女人主要出現的時機，是在關於性的故事裡，否定在極度壓力下的同袍情誼有同性戀意涵，比方說，雷恩聽到兄長的死訊後，擦乾眼淚的傳說，或者女人也讓人想起《我們為何而戰》（*Why We Fight*）這部戰時宣傳片。

　　雖然本片對戰事的描繪表面上停留在具象層面，其他的文本反諷了自身不可思議的「愛國主義狂熱、單純道德判斷與廣泛的文化刻板印象」，但此片仍體現了猶太人大屠殺的「巨大道德景觀」。[70]「在世紀末，本片不僅是一部電影，而是以美國人的聖火儀式的方式閃爍，它回顧了二十世紀這場關鍵事件，並思考贏得這場正義之戰的這些人，付出了什麼代價。」[71]透過一個融入美國文化的猶太人梅利許（Mellish，Adam Goldberg飾），大屠殺──在一九四四年，士兵們並未想為此復仇──被徵用為僅屬美國的奮鬥目標。從德軍屍體上撿來的希特勒青年軍匕首，梅利許開玩笑地收下了它，之後卻啜泣，交叉剪接強調了同胞們對這個時刻的敬意。在對抗一個狙擊手及對德軍俘虜展現勝利姿態時，梅利顯現了猶太人的特質，除此之外他的猶太人身分都被忽略。

　　在最後戰役之前，梅利許拿下了厄翰姆的鋼盔，並在肩膀上掛一條子彈腰帶，以戰鬥人員的身分，將成人的責任背在身上（後來並未完成責任）。同時，厄翰姆明白了FUBAR的祕密，加入了男性情誼也加入了這個搜救小隊。（除「FUBAR」這個話語的代碼，也以無聲的眼神傳達當兵的默契：當梅利許崩潰時，隊友私下把目光別開，或小隊不理會米勒發抖的手；或在最後一戰，雷恩說這個連隊是他的兄弟，於是搜救任務無可逆轉地改變了，此時雷恩與姓名相近的雷賓〔Reiben，Edward Burns飾〕交換的眼神──同音異義〔homophony〕強調了兄弟情誼。）子彈腰帶與梅利許背它的方式，很像猶太人的祈禱披肩，這突顯出儀式的面向。「救人一命，等於救了整個世界」：這句出自《辛德勒的名

單》的猶太法典文字呼應了本片片名，同時與美式價值（由馬歇爾的決定所體現，並且以雷恩的後代現身獲得證實）及厄翰姆的畏縮無能產生連結。「雷恩不僅是因為他的家庭而獲救。這是以家庭、國家與歷史之名所進行的代表性補償」。[72]

在臥室裡梅利許與一個納粹進行明顯被性意識化（sexualized）的貼身搏鬥，那把希特勒青年軍匕首刺進了梅利許的身體，艾倫豪斯注意到，納粹的軍徽是納粹親衛隊，也就是負責「最後解決方案」（Final Solution，德軍屠殺猶太人行動的代號）的部隊。[73]「觀眾見到將猶太人大屠殺美國化最強大的理由──因當年未行動、行動不夠快、做得也不夠多而有罪惡感」，而這一點被「編織進本片的紋理之中」（編劇羅伯・羅達特〔Robert Rodat〕想出這個手法，做為大屠殺的概略寓言[74]）。這對厄翰姆來說是原初場景，他無能為力地躲在樓梯間，卻能理解那名德軍溫柔親密的話語（未打上字幕）：「不要掙扎，我不希望你疼痛，放鬆」之類的話。然後這名德軍經過他，幾乎沒看厄翰姆一眼，邊走邊調整他的制服，而厄翰姆哭著退化為胚胎的姿勢。

因此對歐瑪哈海灘作戰欠缺執行上的解釋。而這場戰爭的起源是美國「世俗的公約」，所以當梅利許接受那把匕首之後，大家都會意地把目光移開，這暗示了此公約是「國家統一與同族一起效命的源頭」[75]，這也支持了美國的「昭昭天命」。亞伯特・奧斯特（Albert Auster）認為，米勒的小隊代表的不僅是多元、寬容與民族大熔爐，也是「美國文明與其價值的根本」。[76]尼可斯有類似但較不贊同的觀察，他認為米勒是彌賽亞，是三部曲中的第三個（辛德勒「拯救猶太人」，亞當斯「拯救奴隸」），他的（白種男性）同理心與利他主義，狡猾地讓他們（以及他們所體現的美國價值及「愛國的平庸性」）不能被批判。[77]

「彌賽亞」也許是有問題、有偏見的誇飾修辭。但米勒是好父親的隱喻，尤其對厄翰姆與雷恩來說更是如此，與米勒對立的則是納粹這個可憎的父親。米勒代替了雷恩缺席的父親，他的遺言取代了長者

的智慧。對小隊的其他成員，他公正負責地體現了軍隊的父權體制，比方說，他堅稱壓力應該往階級高的地方去，絕非往下，他壓制叛變的方式，是展露細膩理解的自我告白。攝影機角度也強化這個解讀。還有凝視的同性情慾結構（例如當厄翰姆在昏暗處看著米勒時，閃電／砲彈閃光照在米勒身上）。米勒沉默的權威、機靈的務實態度、對下屬的擔憂，當小隊在教堂露宿時，他製造了討論母親的機會，引發了告解的意象（蠟燭、明暗對照、野炊罐被當成聖餐），以上種種特質都讓個人獲得啟發。（史匹柏的歷史顧問史蒂芬・安伯斯〔Stephen Ambrose〕提到，在一個啟發本片的案例中，有個牧師獨自找到了唯一存活的手足。[78]）重要的是，在諾曼第登陸時，米勒並未下令士兵送死，但在這場漫長的作戰中，必然一再發生必死無疑的攻擊行動。[79]

艾倫豪斯記得，「猶太人大屠殺」（Holocaust，一九五九年《紐約時報》創的詞）開始廣為流傳的時候，也開始有人提出越戰也是「種族屠殺」的反對意見：《搶救雷恩大兵》的「猶太人大屠殺記憶……再度讓美國國家認同變得尊貴」。[80]在冷戰結束與美國率領盟軍進攻波斯灣與巴爾幹半島之後，美國成為唯一的超級強權，這些勝利因外交的折衝，或因這些衝突需要恰當的解決方式，都沒有必勝的結局。[81]

然而艾倫豪斯知道，史匹柏的電影並沒有輕鬆或毫不矛盾地進行這樣的意識型態轉變。厄翰姆是盎格魯撒克遜裔白種新教徒（WASP）的自由派，他將戰爭浪漫化，並堅持自己的行事準則，辜負了梅利許與米勒，但在痛苦的挫折中（並非透過自我控制或理性的道德選擇）也試圖重獲男子氣概。若改寫安東尼・伊索波對《越戰獵鹿人》的解讀，厄翰姆的白晰膚色、黑髮、纖細身材、多話與細膩的動作，在慣例上代表了陰柔特質。他無法對抗閹割的威脅，於是保持嬰兒狀態，而敘事也遺忘了他。雷恩是個皮膚曬黑、粗壯、頭髮淡黃的農家小子，他安靜、有效率且勇於冒險。他接受米勒死前給他的挑戰，實際上繼承了父親的位置。「戰爭的痛苦讓他變為成人與英雄」，而他「獲得自我身分，贏得

美嬌娘」，[82]而且在影片的開始與結束，他都被子孫所環繞。厄翰姆的最後舉動並未讓他變成英雄；此外，這個行動讓戰爭變得個人化，而不是為了更大、更有意義的理由而戰。相反的，對雷恩來說，米勒的遺言彌補了一個事實：他的戰爭已經變成個人的戰爭。

歐瑪哈海灘場景「是靠閹割焦慮在運作，特寫呈現這些血淋淋的殘肢與殘缺的軀體，激發了閹割焦慮」[83]。這場戲否定自戀的愉悅，而大多數戰爭電影透過確認身體的完整（相對於被鄙棄、被肢解的他者）來支撐自我（ego）。[84]盲目崇拜寫實是這種愉悅的先決條件。如強・多維（Jon Dovey）在不同的脈絡中所注意到的：「（攝影機）的心理能量同時產生了擁有的慾望以及標誌出的差異。『看那個！感謝老天我不是那樣！』對真實的慾望與對非『正常』或不安全的事物的厭惡，有著密切的關聯。」[85]

沒有認同而獲得宰制權是困難的，沒有一致性觀點（第一次看時）則不可能發生縫合。軍人們臨死前，面對真實時嘗試讓自己保持鎮定，但因為象徵界施加的責任所迫，仍哭著找媽媽。醫護兵韋德（Wade）死前，雖然弟兄們都因同袍情誼把手放在他身上，他仍啜泣著說：「媽媽，媽媽，我想回家。」這顯然證實了拉康式的追尋，它推動了所有的敘事，但在史匹柏的結構與意象裡似乎更為普遍，包括這部要讓詹姆士・雷恩與母親團聚的電影。

相對於戰場的殺戮，雷恩家的愛荷華州農場，令人想起安德魯・魏斯（Andrew Wyeth）所畫的「克莉絲汀娜的世界」（Christina's World）[86]，「這是本世紀對美國鄉間田園景象最著名的描繪」[87]，但也將這個文化空間女性化。與史匹柏作品中其他的女人相反，雷恩太太沒有特寫或對白；她代表所有的母親，失落母親的原型，陽剛自我定義所投射出的女性他者。在墓園的尾聲，雷恩被子女兒孫圍繞，於循序漸進、形式主義的層次上，讓失去手足、毀滅米勒準家庭（quasi-family）的他，與對陽剛正直人格的威脅（害怕他並沒有「博得」救贖），都回復了平衡與平

常。在將近三小時長的電影之後，這場戲也包括了唯一的女性台詞。

但有個評論者認為，儘管演出了男性的沮喪不安，「本片極度的暴力幾乎完全沒有男子氣概（machismo）」[88]。歐文解釋說，這是因為「性別懷舊與後女性主義『兩者兼具』……『混搭』的後現代敘事前提，這是由米勒與他下屬的關係所構成的」。[89]米勒表現出一九九〇年代的新男性感性，部分吸收了女性主義的立場與後越戰的懷疑主義，使當代觀眾能夠認同他。然而他仍是傳統美德的典範，他為觀眾挽回這些美德，使不習慣進電影院的年老世代能認同他，並讓「最偉大的世代」（先前因其種族與性別論述而遭詆毀）與「戰後嬰兒潮」和解。就像大多數英雄一般，米勒跨越了雙重的鴻溝。歸納一下歐文的論點，米勒顫抖的手確認了與戰爭有關的後越戰創傷，但結合了「後後越戰」的倫理理解。[90]他雖然恐懼與疲憊，仍秉持著專業的領導。他勇敢又盡責，排斥對戰爭的浪漫化。他知道指揮結構的缺點，卻堅定地在這體制裡運作。他清楚地看到美軍違反公約，但保持個人的準則。在壓力下，他仍以道德倫理行事。他的婚姻生活美滿，但仍允許異性戀與同性戀的暗示。他既是英文老師，也是行動果決的男人，懂得用屬下的語言來溝通，卻也有謹慎與謙遜的名聲。「也許最重要的是，當面對叛變威脅時……米勒運用慣例上為陽剛的領導能力，以及陰柔的對話風格，來化解反叛，並留下可敬的事蹟。」[91]簡言之，他代表了論述的衝突，稍後我會再討論這一點。

尼爾採納蘇珊·傑佛茲（Susan Jeffords）等人的意見，認為這類陽剛特質的折衝很一般，但結論是它並無固定的模式。[92]米勒將最後一個兒子還給喪子的母親，並在反伊底帕斯的情節裡，讓馬歇爾的父權變成善意。「本片向我們保證，戰爭事實上是男人氣概與勇氣的測試，而戰士貴族階級會自然浮現，即使米勒上尉得私下偷哭一會兒」[93]，問題是，這個論點是否為真。實際上，攝影機拍攝士兵哭泣不止六次。

但每次有角色跟著「女性」的衝動哭泣，懲罰就會以漫長死亡的

形式出現，於再現的層面上，與大規模戰役的隨機、無謂的殺戮不同。卡帕佐（Caparzo，Vin Diesel飾）抗命試圖拯救一個小女孩，卻讓無助的同袍們在掩蔽後躲避狙擊手，此時他的血與雨水混合在一起。韋德醫護兵的功能，讓他扮演肉體上親密、救援的角色，後來他反過來接受小隊的擁抱與安慰。厄翰姆一心一意要找出殺死韋德的人，結果同一個納粹回過頭殺死並象徵性地強暴了梅利許。霍瓦中士（Sergeant Horvath，Tom Sizemore飾）與米勒都不計前嫌地照顧厄翰姆（前者把他拖到安全處，自己卻受傷），彷彿要加深厄翰姆的罪過。

## 自我指涉與互文性

如果《搶救雷恩大兵》並非被如此自覺地敘述，它被指稱的意識型態輸入（ideological import）將更令人不安。阿其森注意到，「一旦任何導演拍了『戰爭電影』或關於戰爭的電影，在試映時，後排總有人蹣跚起立說戰爭是無法被傳達的……（這一點）也許是真的，但這並不是不拍關於戰爭的電影的理由。」[94]本片即是在處理這個問題，並試圖追求嚴肅的藝術目標：超越熟悉的、純粹愉悅的事物，探索艱困的經驗、想法與情感。在某個程度上，它成功了。老兵與歷史學家判定它「是最能貼近當年實況的刻畫」[95]：他們的讚揚都同意，沒有東西可以取代第一手經驗。托賓（Taubin）批評說，本片是「兩段權威性的動作場面……中間則是很多標準的議題」[96]，他所認為的失敗之處，其實正是本片的強項。一個當過軍人的歷史學家如此描述本片：「二十五分鐘虛擬諾曼第登陸與反攻歐陸，接著是常見的特殊單位故事，這是一部用許多戰爭電影當材料製作的戰爭電影，只在開場與結局用高科技特效來區別。」[97]我認為，這一點讓本片成為後設文本性的測試，再度檢驗再現的種種侷限。

如約翰‧霍金斯所言，評論者認為諾曼第登陸的戲，像是最好的報導或卡帕的照片，而不像身歷其境的幻覺。霍金斯總結說，這是在波

灣戰爭電視報導的超真實奇觀後，影評們做了這樣的「判斷」，[98]而非如我所認為的，是因為觀眾即便看到最逼真的寫實畫面，仍會意識到這本質上是被模擬出來的。如果如托賓所稱，本片中段「只是平庸的戰爭電影，戲劇前提牽強，角色也陳腔濫調」，那麼這一段也符合《硫磺島浴血戰》（*Sands of Iwo Jima*, 1949）、《最長的一日》（1962）這類美化戰爭的電影之「陳腔濫調與濫情」[99]。《搶救雷恩大兵》顯然參考了上述電影的演職員字幕與宣傳照，因為在米勒往上翻的鋼盔的鏡頭裡，就出現了宣傳照。[100]史匹柏的電影認知到其傳統，甘冒看起來「按照慣例與可被預期」的風險；[101]一個尋常的譬喻把這一排士兵變成美國的縮影：透過考驗、內部意見不合、挑戰權威來建立感情，最終追求共同的目標。相反的，本片從越戰電影借來殘酷恐怖，用在二次大戰電影上，而這個類型在間諜驚悚片取代其動作元素之後，已經走向衰亡，而對越戰根深蒂固的幻滅與羞辱感，也使得露骨直接的英雄行徑不可能在嚴肅的再現中呈現。然而，到了一九九〇年，如班・薛法德（Ben Shephard）所注意到的，越戰老兵在出版的證言中發聲，他們從嬰兒殺手轉變成受害者，前線的體驗再度具有權威的神祕感。[102]

　　《搶救雷恩大兵》由三部電影組成：透過一九九〇年的感性、科技與暴力美學（海報的小寫字體以相關文本的方式象徵了本片的當代觀點）所過濾出來的電影記憶的另類與連續的模式。歐瑪哈登陸場景，透過一九四四年的觀點，傳達了困惑、恐怖與無意義，並把主觀記憶與公眾新聞影片的刻畫結合起來。第二個版本用了相反的風格，只有在偶發的戰鬥場面時才會被打斷。攻下灘頭後，米勒舉起了水壺，搖晃的攝影風格轉為平順的上搖與往前推軌鏡頭，這呼應了他出場時，拍攝他顫抖手部的特寫。鏡頭推向他的眼睛，好像轉往倒敘的過場，然後緩慢、莊嚴地攀高俯瞰底下的海灘，最後停在「S・雷恩」的屍體上，他的死亡開啟了米勒的追尋旅程。華盛頓的段落與米勒接獲新任務以長鏡頭構成，包含精細的場面調度，並搭配動作，運用緩慢、優雅的移動鏡頭。

本片中段展現了對「戰後哥們電影」（post-war buddy film）的恣仿：薛法德[103]與藍頓[104]引述的是《美國大兵》（*G.I. Joe*）與《白晝進擊》（*A Walk in the Sun*）（皆為一九四五年出品）。雷恩是「麥加芬」（MacGuffin）[105]，讓本片得以在冒險中檢視這些男人如何在壓力下互動。然而漢蒙德發覺，本片也與「越戰步兵排電影類似，對戰場上的這些士兵來說，被賦予的任務是沒道理的」[106]，比起敵人，他們遭遇到的恐怖背後的荒謬性更具威脅性，而這是指揮體系冷漠無人性所造成的結果。

第三部電影是米勒的人馬與雷恩的單位聯合起來，防禦一座橋樑的戰役，這一段重溫了史匹柏心目中巨匠與大師們所執導演的壯觀史詩（主題是注定失敗的英雄主義）：大衛‧連的《桂河大橋》（*The Bridge on the River Kwai*, 1957）及李察‧艾登保祿的《奪橋遺恨》（*A Bridge Too Far*, 1977。首波二次大戰電影風潮的最後高潮）。藍頓注意到，這一段也特別令人想起伯納‧維其（Bernhard Wicki）的《最後戰地》（*Die Brucke*, 1959）。[107]上述三片都強調黑暗、動機偏執（而非光榮、專業）的軍旅生涯。顯然，做為有意識的互文性之紋理，《搶救雷恩大兵》避免了聲稱有指涉性的寫實（這被支持者頌讚，卻被反對者攻訐）。本片允許觀眾審視其對戰鬥的再現，正如激進的藝術電影處理書寫歷史的方式，例如曼切維斯基（Milcho Manchevski）的《暴雨將至》（*Before the Rain*, 1994），然而兩片呈現明顯的對比。[108]

尼可斯的論點沒錯，他將《搶救雷恩大兵》從歷史紀錄片的限制區隔開來。在歐瑪哈海灘上，瞇著眼看攝影機觀景窗的人不可能存活超過三十秒，同步收音也是不可能的（卡帕用的是輕便很多的照相機，他跟在坦克後面拍照，接近防波堤時，是偶爾探出頭來拍）。對於攝影機無法在場的事件，還原現場是唯一能以自然主義的方式刻畫的模式。這是許多紀錄片的先決條件。有名的例子包括《夜郵》（*Night Mail*, 1936。導演約翰‧葛里遜〔John Grierson〕用演出的方式呈現這間巡迴郵局）、《正義難伸》（*The Thin Blue Line*, 1988。備受爭議與無法

親臨過去的影像填滿銀幕的需求，導演艾羅‧莫理斯〔Errol Morris〕自我指涉地將此需求問題化），爭議性的現場還原演出與預言如《卡洛登》（*Culloden*, 1964）、《戰爭遊戲》（*The War Game*, 1965），以及許多紀錄式戲劇和戲劇式紀錄片如《凱西回家》（*Cathy Come Home*, 1966）、《公主之死》（*Death of a Princess*, 1980）、《人質》（*Hostages*）。以上這些作品都沒理由把自身的風格侷限在報導文學所允許的範疇內。

霍德頓認為，「開場與結尾的戰爭場面……就像把對手擊倒的重拳……想要抹消敘事變調（narrative modulation）的細膩性」，以及「震驚的寫實……不留空間給敘事省思或反省（reflexivity）」。[109]我不同意他的觀點。變調來自段落之間的對比。在墓園的前言與尾聲，以及風格化的敘述，發人省思並暗示反省。然而，自我指涉性有其代價，雖然它能連繫到史匹柏其他作品的關懷，令本片更充實。根據馬克‧史丁（Mark Steyn）的見解，「如果你只注意到一部電影的真實性（authenticity），那它就不會是『真實的』。」[110]傑夫‧金認為，「本片對真實的追求，更有可能讓人覺得它是奇觀：超真實的真實性奇觀，而非真實本身。」[111]如果你覺得（符合公關宣傳的口徑），「本片的寫實超越我所看過的一切」，你就是有意識地在看一部電影。此外，戰爭本身是電影式的，如史匹柏對戰爭的著迷所顯示的，亦如邁可‧賀爾的說法所證實的。詹姆士‧沃考特（James Wolcott）聲稱《搶救雷恩大兵》是「純粹電影的序曲」有其道理，而杜賀提想起高達的格言：銀幕上的戰爭總是令人振奮。[112]

但此奇觀仍是透過一個主體位置來體驗，並牽涉到複雜的觀點間的交互作用。某些人譴責本片作弊，[113]因為一開始的倒敘暗示墓園裡這個男人是米勒，但最後出現的是雷恩，他並未參與歐瑪哈海灘作戰，而登陸後大部分情節是透過菜鳥厄翰姆來聚焦。厄翰姆是史匹柏作品中一再出現的角色，翻譯者，被銘刻的中介者。他大多時候被排除於小隊的兄

弟情誼之外，只有在平靜的休息時刻，為同袍翻譯法國女歌手伊迪絲·琵雅芙（Edith Piaf）的歌才能融入。就像《第三類接觸》裡的拉寇姆，他是個製圖者。這也許暗示了道德觀的隱喻（再加上米勒試圖看指南針時，他的士兵觀察到他顫抖的手）。「厄翰姆從未經歷過槍林彈雨，從未親眼見過戰場的恐慌與混亂，」史匹柏在媒體宣傳材料中說：「……所以我想他代表觀眾。」

然而，厄翰姆是電影工作者的代理人，尤其是在他透過望遠鏡觀看雷達站被攻下時——對焦、景框移動，在主觀上投入，卻在遠處觀看。他在一頭母牛屍體後觀察，就像《第三類接觸》裡尼利在岩石後觀察一樣，觀眾分享了他被放大的視野，用的是四方形的電影景框，而非圓形的光圈，顯然是電影的視野。厄翰姆比較關心的是溝通而非直接參與，當米勒對耳朵已聽不見的雷恩大吼時，厄翰姆寫下了他的問題，也是厄翰姆對受傷的醫護兵說的話：「告訴我們該怎麼做！」史匹柏表示：「他就是電影中的我。我要是去打仗就會是這個樣子。」[114]

儘管厄翰姆是整個任務中的良心，但梅利許的死暗示了對媒體無能的強烈批判。本片也是史匹柏從《太陽帝國》以來，對窺視癖的性方面最直接的認可。不僅如此，戰爭的尊貴、男性氣概的神話誘惑了厄翰姆，正如好萊塢頌讚戰爭的作品餵養了史匹柏的世代，片中厄翰姆引用莎劇《亨利五世》，甚至在教堂紮營，把亨利五世這個焦慮、仁慈的領導者角色投射到米勒身上，他像觀眾般目睹子彈把活人打成蜂窩，震駭非常。他的望遠鏡從步槍上掉下來，諷刺地強調了窺視的無能。[115]

## 觀看的方法

海灘的戲欠缺大量的脈絡，只提供短暫的認同，只有在回顧時才會與某個角色的觀點連接起來（若不刻意回想，誰會在感知轟炸時記得墓園裡的開場白與顯然是某人記憶引起的倒敘？）。一開始，一個醫護兵

受命把打字機丟到沙灘上，暗示了媒介的不足，並讓厄翰姆的文學創作計畫無法進行，而他遇上米勒沒多久就被拋下。

　　然後，大雨打在濃密的植物上，這在敘事上是多餘的，是巴特「實在效應」（effet de réel）[116]的一部分；當這個聲音不知不覺地融入了槍聲，也變成自我炫耀的敘述。此外，這幾乎是個雙重典故：其一暗指的是弗萊赫提（Robert J. Flaherty）導演的《路易斯安那故事》（*Louisiana Story*, 1948），這部經典紀錄片並非沒有編造之處，尤其在聲音的層面上；其二是包威爾（Powell）與普雷伯格（Pressburger）的《黑水仙》，過去曾在特效上大放異彩，而找了凱瑟琳·拜倫（Kathleen Byron）演出也暗示了後者；她過去曾演過《銀色艦隊》（*The Silver Fleet*, 1943）、《太虛幻境》（《直到永遠》的原型）與《後面的小房間》（*The Small Back Room*, 1949）（這幾部全由包威爾與普雷伯格合導），另外，《我們有隻恐龍不見了》（*One of Our Dinosaurs is Missing*. 1975），這是迪士尼最悲慘的作品之一，卻與這部包威爾及普雷伯格關於飛機的電影，及另外兩部史匹柏的作品產生連結。德國戰俘試圖藉動畫《汽船威利》（*Steamboat Willie*, 1928）與貝蒂小姐（*Betty Boop*）來打好關係，這強調了第一部結合同步音軌的動畫與登陸作戰的數位特效之間的對比。

　　高潮戲呼應了《反攻緬甸》（*Objective, Burma!*, 1945）結局裡，天空「奇蹟般」充滿強勢的美國空軍，尼爾在討論這部片子時，認為這個處理不僅無法產生俐落的收場，反而強調了先前故事的隨機無常性質。[117]但這也是類型電影的慣例（如《太陽帝國》中吉姆看電影而產生的幻想，「天空中的凱迪拉克」）。史匹柏在《搶救雷恩大兵》裡進一步探討觀看，回到無法再現的問題，這一次是自覺地尋找足以清晰表現戰鬥的方法。雷恩的兒子是個被銘刻的觀者，他無法完全理解老爸的經驗，一開始在墓園裡拍照；緊接著，在倒敘的開場，暗示並質疑視覺再現與記憶的關係：登陸艇控制閘門的轉輪在特寫中旋轉，就像電影膠卷盤，

同時機關槍開始射倒前線的士兵。然後，以壯觀的推軌鏡頭拍攝米勒向中士解釋新命令，此時鏡頭中出現了一個攝影師。這本身有反身性，也暗指《現代啟示錄》中另一場搶灘攻擊後一個自我指涉的時刻。

除此之外，攝影機在整個段落裡「顯現了步兵並非專注在任務背景或地平線上，而是專注在眼前的數百碼上」[118]。從此觀點看來，伊莎貝爾・希爾頓（Isabel Hilton）將《搶救雷恩大兵》稱為關於戰役（battle）而非戰爭（war）的電影是正確的。[119]除了對二次大戰的共同理解之外，唯一比較廣闊的觀點，是馬歇爾下令救出雷恩的插曲，而這是破例的處理。這段插曲提供了理想化、愛國主義的論述，米勒顯然將此任務貶為「公關行動」，在對話中質疑此論述，做為其他論述（包括「FUBAR」）的對照。在這個意義上，本片是現代主義式的倒退，具有多重層面且非常立體，雖然表面上符合慣例，影評也試圖為其加上一致性與協調性（unity and conformity）。米勒的小隊篩選數百個兵籍牌尋找雷恩的名字，戰後疲憊的傘兵無神地望著他們的冷血行為，因為他們看起來就像在玩遊戲。就像《辛德勒的名單》中成堆被沒收的財物，這些兵籍牌也以換喻的方式告訴我們景框外的苦難有多巨大。然而它們是無常、抽象的符徵，就像雷恩的名字到現在，除了是小隊挫折與懷疑的焦點之外，也和兵籍牌一樣。如同在《太陽帝國》裡，不同的戰爭在近距離內同時存在。

戰場上的聲響清晰且缺少風格化，在真實的背景裡連接了所有主觀的視界。鏡頭上染血（令人想起打在詹姆士車窗上的雞隻），強化了恐怖與投入（被複製的真實如此接近，以致於內容衝撞了電影機制本身），卻對銘刻電影機制有幫助（我們不在現場，這是電影）。此外，如賀爾堅稱戰爭是高度刺激參與者的電影（這個概念在《太陽帝國》中也有），正如同恐怖同時引起排斥與吸引力，令人「想看又不想看」，賀爾在描述類似史匹柏的攝影機瞥見的細節時寫道。[120]在《法櫃奇兵》裡，瓊斯建議「別看它！」這也是登陸作戰戲中少數可聽清楚的話。觀

看的危險伴隨著凝視的幻覺力量，後來從米勒的狙擊手位置反拍德軍狙擊手（我們可看到他的觀點）的鏡頭中，德軍眼睛中彈，有力地印證了這一點（這一刻也讓人想起法櫃開啟時，那個納粹攝影師的命運）。

　　無論《搶救雷恩大兵》是否提升寫實的效果，它改變了再現戰爭的傳統，「收割死亡」——從南北戰爭開始，在攝影、西洋鏡、場景描寫、電影、電視中就有的隱喻，顯然表現了沉重的緬懷與窺視癖的著迷，這兩者曖昧地並存。水底的子彈與槍傷所冒出來的血花，將暴力美學化，類似畢京柏的慢動作芭蕾式槍戰。但這些手法讓戰事產生疏離，鼓勵觀眾重新感受並思考戰爭，而水面上更直接的可怕及瘋狂的恐怖也是如此。米勒女性化地表露自我，解決了第二度的墨西哥僵局（Mexican standoff，指僵持、對峙），令人想起昆汀·塔倫提諾的《霸道橫行》（*Reservoir Dogs*, 1992），這是美國銀幕暴力的另一個里程碑。這場戲劇性化解叛變的危機發生在雷達掃瞄屏幕前，它就像開車族的露天電影院銀幕。

　　尼可斯稱本片的美學是紀實的，但用典繁複的影像證明此論點有誤。紅色浪潮完全實現了被證實為真的戰場現象（山姆·富勒〔Samuel Fuller〕執導的《鐵血軍營》〔*The Big Red One*, 1980〕英文片名即由此而來），觀眾在震撼的同時，也虛心承認他們從慣例的再現中，所知或所能想像到的有多貧乏。超現實或似乎隨機、臨時起意的處理，也有同樣的效果，例如卡帕佐中槍倒在鋼琴琴鍵上，發出嘈雜的聲音。米勒帶著可怕的亢奮與挫折大喊雷恩的名字，一個士兵聽到了，他知道另一個人很像他們要找的人。開始雖然走錯路，卻意外地遇到雷恩（他拯救了被派來救他的小隊之後）。

　　在理解狀況與求生意志上，《搶救雷恩大兵》把想像與敘事放在中心位置：「閉上眼睛想想這些東西」，這是情色故事反覆出現的話語，相對於女性的他者保持陽剛特質。米勒在一個荒廢的咖啡館裡佯裝操作義式濃縮咖啡機：常軌已經變成幻想，當觀眾跟著米勒看到因轟炸而無

法登陸的軍官們，無所謂地進行日常活動時，就已經讓平庸事物疏離陌生了。這是賀爾所謂的「人生如電影，戰爭如（戰爭）電影，戰爭如人生」[121]。影片反覆強調這個主題。琵雅芙的歌曲明顯是關於失去與補償的投射：「你已經離開我，從此之後我一直陷入絕望。我在天空中、大地上看到的全是你。」米勒（英文老師）與雷恩（先前激怒了米勒）之間，一直到後者在米勒的引導下，開始想像（投射）對兄弟們的記憶之後，才開始建立關係。雷恩無法想起他們的模樣，同樣地，《太陽帝國》中，吉姆也陷入想不起母親模樣的困境。米勒在愛迪生高中教書，這個設定別具深意，因為這所高中的名字來自電力照明與電影的發明家。米勒也靠著想像妻子修剪玫瑰撐下去，雖然他並未將此私密與人分享。雙重的推動力斷定敘事為「逃避主義」（無法承受現在的解脫），以及對不愉快的現實的認知。琵雅芙的歌曲最後一句，令人想起《太陽帝國》，也預先呼應了米勒的手停止顫抖（在這場戲裡，厄翰姆注意到這件事），也呼應了殺死梅利許的人所說的話：「你在我耳邊輕語／你所說的話讓我閉上眼睛／我覺得這真美妙。」被銘刻的觀眾圍繞著米勒與被誤認的雷恩，看著一場黑色喜劇（角色們並不知情）：後者因聽到兄弟的死訊而悲痛，然後真正的雷恩出現揭露了真相，他聽到這個消息，表明要忠於他在世上唯一的兄弟們；年老的雷恩周邊也有被銘刻的觀眾，此時他要證明自己的人是有價值的。

第二場戰役感覺比較符合慣例的原因之一，是因為角色之間戲劇的傳達方式，觀眾已經認識他們，也對他們產生同理心，不像開場在沒有準備的狀況下，相對上「未被媒介」地沉浸在戰場的混亂裡。搜救任務開始後，就全聚焦在士兵的經驗中。比方說，德軍狙擊手的瞄準鏡觀點，並不鼓勵大家認同他的位置，卻確認並強化了小隊盡在他視野裡的感覺。梅利許被殺時，厄翰姆偷聽到德軍的話，卻未翻譯或加上字幕，因此這個事件，也許除了對德語觀眾之外，並非透過厄翰姆受到關注，也沒有透過梅利許，他理當不了解這些話。這拉開了觀眾與厄翰姆的距

離，加強了他局外人的地位（因此強化了對小隊的同理心）。但弔詭且反常的是，沒人知道（除了那個德軍之外）他癱住不能動的祕密罪惡感，竟加強了觀眾對他的同情，他的癱瘓正好複製了觀眾的不能動彈，觀眾實際上無所不在，但卻沒有行為能力。這是相當精細、有力與強烈的效果，逼迫每個觀者去面對他對戰爭的態度。

馬歇爾理想化的再現，被幾位評論者認為像是洛克威爾的繪畫，顯然確實如此。在涼爽、平靜、清潔的打字間裡（與殺戮場面形成強烈對比），一個速記員拿了雷恩太太的三封信走向長官，觀眾透過玻璃隔間的百葉窗觀看這一切。一個旁觀者在前景起立，建立了攝影機與揭露中的闡釋之間窺視的視線傳遞。令人眼花的「神之光」銘刻了電影機制，突顯出這是電影式的再現。雷恩太太透過廚房的窗戶與紗窗（更多被銘刻的銀幕）往外看，讓她既是觀察者也是被觀察的對象，她也是個知曉情勢的觀者，當汽車開往她家，不待人告知，她立刻明白是怎麼回事。同樣的手法延續到鐘樓裡的狙擊手，他用手對據點阿拉莫打暗號（有《第三類接觸》裡拉寇姆「純粹」溝通的影子），攝影機精確的位置，讓陽光似乎從鐘樓後對米勒投射情報。這場戰鬥中，米勒主觀（subjectivized）的鏡頭就像開場那些鏡頭一般無聲、疏離，讓他暫時脫離了劇情世界，但劇情世界在梅茲指稱的他處仍繼續開展。

卡帕佐自殺般冒險拯救小女孩是個套層結構，邀請觀眾進行反思。這個人道主義的衝動與小隊的任務無關，正如搜救雷恩與盟軍的反攻大戰也無關。傑夫・金注意到，「在本片中有個矛盾，在某個程度上可被解讀為質疑自身的敘事結構，質疑它在濫情的拯救計畫中的共謀關係。」[122]它也與無意間產生結果的更大因果關係有關。如果米勒沒有去追雷恩，他的聰明與專業就可以用在橋樑保衛戰上，並確保盟軍得以挺進；杜賀提觀察到，如果米勒沒有把任務延伸到摧毀雷達站（造成韋德死亡，以及下屬差點叛變）的話，最後扭轉戰局的飛機就無法來到（對米勒仍是太遲了）[123]。瀕死的米勒似乎是用手槍摧毀一輛坦克，令人想

起詹姆士的錯誤認知，也壓縮了敘事的因果鍊。那麼這暗示了一個對米勒的計算（可與《辛德勒的名單》主題比較），以及歐瑪哈海灘上慘重傷亡的詮釋框架。米勒回憶在自己指揮下，失去了九十四個弟兄，雖然這樣的傷亡可能拯救了十倍或二十倍的人命，此時他的頭後方出現明亮的光線，厄翰姆也看著他。同時，另一個士兵出於同情心，拿著手電筒把韋德染血的信謄寫一份想寄給收件人。被銘刻的放映機邀請觀眾反思戰爭的意義與敘述。

伊安・弗利爾（Ian Freer）認為，人類的任務暗示「真正的英雄行為是……保持神智、良知及人性不受損害，在戰鬥中合宜的行為仍有可能出現，而且戰爭也能夠產生同情與溫柔的時刻」。[124]也許如此，但並非如愛默生所說的那麼理想化。對於被見證的戰爭經驗來說，這全是空洞的話語，厄翰姆在還沒遭遇混亂殺戮之前說：「長官，我覺得戰爭對我來說都還好。」這也是不恰當與自我中心的。

## 「邪惡的」好戰？

雖然對於《搶救雷恩大兵》的許多意識型態解讀，讓人很難反對，但這些批判將本片放在美國文化矛盾的核心位置。這類分析是在夢工廠的目標與影評的敵意之間走鋼索，對這些影評來說，史匹柏的銀幕是一面白紙，可以在上面寫下對大眾文化以及（對某些人來說）對它所代表的事物的嘲諷。

有些人假設電影工作者的意圖，然後編排他們所認知的偏見，以譴責意識型態上的妥協。霍金斯認為，一九九〇年代再度湧現了直接或間接與二次大戰有關的電影，顯現出與一九九一年波灣戰爭相關之處：

> 雖然這些電影（與電影工作者）中有些……檢視（甚至批判）
> 美國傳統上原有、且自身也宣揚的正義黷武主義觀念，其他導

演則看到機會，要一口氣粉碎這些越戰以來的懷疑與恐懼，讓
美國軍人可以得到應有的英雄偶像地位。[125]

　　這評估的不是本片，而是在上下文中反覆出現的黷武主義論述，以
及被賦予的一套個人特質，還有可能受到史匹柏宣稱的目標（榮耀他父
親的戰時經驗）所影響的判斷。然而，二戰的種種事件已然逐漸失色，
後來的政策破壞且敗壞了它的名聲，拍攝這類事件的電影不盡然都支持
戰爭。「美國大兵」是非關歷史、本質主義式的類別，而史匹柏拍攝一
部參予諾曼第登陸的美軍的電影，他們被再現的行為與態度各式各樣。
根據霍金斯的說法，《搶救雷恩大兵》含有「特別針對老布希的戰時意
識型態的迴響，也呼應了美國媒體與軍方所高唱的波灣戰爭是『科技的
勝利』」[126]。指控的第二部分有些古怪，因為登陸作戰勝利看起來是壓
倒性軍力的結果（涉及巨大的犧牲），而非高超的科技；最後的橋樑保
衛戰之所以能成功（在空軍抵達完成米勒的任務之前），得歸功於極度
低科技的土製炸彈。

　　具影響力的《紐約時報》影評人文生·坎比（Vincent Canby）曾嘲
諷：「《搶救雷恩大兵》讓戰爭再度變成好事。」[127]諾曼第有可能是美
國擴張主義前線的象徵，一如歐瑪哈、猶他、「阿拉莫」等美國地名所
暗示的。法蘭克·托瑪蘇洛更廣泛地認為，史匹柏的「整體作品，是當
代電影產業中，提供美國優越主義（exceptionalism）與必勝信念的主要
來源之一。」[128]

　　二次大戰電影源自戰時的政治宣傳，尤其是一九三〇年代的一
次世界大戰電影，如《西線無戰事》（*All Quiet on the Western Front*,
1930）、《旅程終點》（*Journey's End*, 1930）與《大幻影》（*La Grande
Illusion*, 1937）所共有的觀點與二次大戰電影相當不同，它們不強調美
國經驗，而是不同製作背景所產生的個人聲譽戲劇，所以並沒有形成一
個被公認的類型。布倫與其他欽佩史匹柏的人所用的修辭是「無可質疑

地英勇且崇高的國家奮鬥精神，最顯著的美國象徵就是正義之戰」[129]。在此背景中，《搶救雷恩大兵》「被視為對後越戰創傷的逃避，也從適當的歷史距離來安撫我們對於戰爭代價的良知」[130]，並與一九四〇年代的價值建立關聯來延續黷武主義情懷。科達特更進一步地認為：雷恩獲救「對南北戰爭國家受創的記憶，提供了情感上的收尾」[131]，並透過馬歇爾的卓越聲望，將雷恩獲救類比為南方重建計畫，將美國新帝國主義（馬歇爾計畫）合理化。

美國退伍軍人協會授與史匹柏「諾曼第精神獎」，美國陸軍也給他最高等級的平民勳章，他都接受了。[132]嘉巴德（Gabbard）注意到，《搶救雷恩大兵》參考的書籍的作者史蒂芬・安伯斯（他在越戰期間堅定地反對反戰抗爭），「一直都榮耀著……個人的行為」。他以被放進電影裡的細節為例：米勒用口香糖把鏡子黏在刺刀上，拼湊出一個潛望鏡，以及用襪子與油脂製作反坦克的「沾黏炸彈」。[133]這如何稱得上榮耀並不清楚（應該只是記錄主角們在其他人被殺時如何倖存），卻顯現出某些人認定史匹柏有支持戰爭的居心，在此是因為與作者的牽連，安伯斯曾以理想化的筆調寫過艾森豪與尼克森總統的傳記。相反的，嘉巴德引述保羅・福歇爾（Paul Fussell）「比較不易受騙的」書寫，他回憶「士兵們衝往敵人的機關槍，不僅是因為勇氣，也是出於絕望、恐慌與／或對恥辱的害怕」，以此消除「英雄行徑的神話」，[134]彷彿本片海灘的戲對這一點還表現得不夠清楚。

《搶救雷恩大兵》也被視為形成了「美國冷戰勝利與後來種種軍事勝利的代替品」，反轉了過去把越戰代入韓戰（《外科醫生》〔*M\*A\*S\*H*, 1970〕）及美國西部（《日落黃沙》〔*The Wild Bunch*, 1969〕）裡的傾向，本片是「世紀末美國必勝信念的榮耀」。[135]霍金斯認為，本片彌補了越戰最惡名昭彰的事件之一——遺棄美方人員。[136]他也指出，美國官員以「G-Day」做為一九九一年入侵伊拉克的代號，顯然是在政治、軍事與新聞修辭的背景中召喚「D-Day」（諾曼第登陸的

代號）精神，把海珊當成希特勒。[137]從這一點，霍金斯斷定史匹柏是「落伍地遵守慣例，在哲學上也是保守的」（雖然他「無庸置疑地……相當有技巧」，但這更危險），霍金斯的結論是，《搶救雷恩大兵》促進了「美國傳統上原有、而且自身也宣揚的正當黷武主義名聲」。[138]

托瑪蘇洛認為，《搶救雷恩大兵》專注在美軍而非盟軍齊力作戰上，這更強化了同一個論點。[139]黑人士兵的缺席，對許多人而言也證實了右翼的議論（渴望逃避種族平權運動〔affirmative action〕、民權與女性主義，[140]甚至毒品與遊民問題[141]）。科達特認為，雷恩從年輕轉成年老，抹除了五十多年的種族關係；這個議題（在歷史上這是合理的，因為當時的陸軍有種族隔離制度[142]）並非本片關注的重點之一，但這「卻讓人質疑為什麼史匹柏選擇去建構他對戰爭的觀點」。[143]英國電影雜誌《視與聽》（*Sight and Sound*）的特派記者進一步聲稱：「本片……原諒戰爭罪行（殺害戰俘）。這是其清晰的道德觀，也是這是部邪惡電影的理由。」[144]嘉巴德在九一一恐怖攻擊事件與入侵阿富汗及伊拉克之前，於一篇文章中總結說，「做為國家的機制，本片再度創造了對戰爭的迷戀與崇敬，好讓在不久的將來，國家可以利用這種迷戀與崇敬」[145]，托瑪蘇洛也呼應這個論點。[146]科達特論稱《搶救雷恩大兵》與《勇者無懼》「試圖利用美國歷史來完成一個任務，重建美國延續全球霸權的可信度（並將此霸權的意識型態合理化）」，她反覆地在她選用的動詞中指派其作用。[147]

在「史匹柏的『反戰』電影」中尋找這類「意識型態的後果」[148]，評論者將主題與意義混在一起。他們不是將它當成電影來評斷，而是把它當成某場充滿文化意義的戰爭的再現。路易斯·曼蘭（Louis Menland）認為，對大多人來說，「二次世界大戰所對抗的邪惡，根本沒有理由不以清楚的是非黑白去刻畫，也許有人希望描繪某個參戰的士兵，在戰爭中死去的美國人也一定值得我們敬佩。」[149]史匹柏未質疑以上大家所接受的常理，未必就是好戰分子。雖然他強調了殺戮的可怖，

但他不見得就是和平主義者。

　　大家可以回想一下，一九九一年伊拉克平民的死亡，被官方稱為「間接傷害」（collateral damage）。一九九九年，北約組織以「人道」理由進攻塞爾維亞，造成數百名平名死亡，而一個洩漏自政府的消息說，整體來看，只有百分之二的一千磅高爆炸彈與四成的英國皇家空軍炸彈擊中目標。一九九三年三月二十號的《太陽報》聲稱，入侵伊拉克是「第一場『清理戰爭』」[150]。相反的，《搶救雷恩大兵》提醒觀眾，覆著國旗的棺材裡面裝著什麼。

　　假如像麥克・萊恩（Michael Ryan）與道格拉斯・凱納（Douglas Kellner）所堅稱的，「從自由派的觀點，像軍隊這類體制的必要性是無足輕重的」[151]，史匹柏這部電影則遠離當代的衝突。然而，「收割死亡」的比喻，將電影與寫實主義再現的歷史（可追溯至南北戰爭的蓋茨堡〔Gettysburg〕戰役）連結起來。雖然奧斯特認為，史匹柏的版本與其說反戰，不如說反死亡，[152]但他沒有解釋，要如何在沒有死亡的情況下達成所謂的光榮的勝利？大家已接受這個影像具有和平主意的意圖，因此本質上就與當下及潛在的戰爭有關係。當然美國保守派指控史匹柏刻意忽視二次大戰的成因，以至於他的電影譴責了全部的戰爭。[153]但本片也比其他再現更為寫實（源自其內容而非模仿的模式），彷彿戰事本質上比其他經驗更真實。因此，本片也助長了戰爭主導歷史再現的趨勢，[154]延續了戰爭的特殊地位，使大家在常識上毫不質疑地認為戰爭的無法避免，正如萊恩與凱納的論調。本片企圖「記錄戰爭之真實的程度，超過探索戰爭的真正本質」[155]，它是展現而非解釋。但這個批評就像其他批判一樣，攻擊的是本片不打算達成的目標，而非它已成就的部分。

　　萊恩與凱納表示，好萊塢吸納了越戰，「不是把它當成可以學習教訓的挫敗，而是做為男性軍事英雄主義的跳板」[156]。對許多影評人來說，《搶救雷恩大兵》延續了那個推斷。《前進高棉》（*Platoon*, 1986）試圖恢復越戰老兵的尊嚴，方法是展現大多數心理受創、

被孤立、被放逐的老兵所無法溝通的東西。其中包括了「犯上」（fragging，刻意殺害軍官）。《搶救雷恩大兵》是部二戰類型電影，並被修正派越戰電影潮流滲透，本片中「犯上」這個威脅在對抗米勒的反叛事件裡也存在。米勒領導「一項在軍事上與倫理上都令人質疑的任務」[157]，在這之前，其他對於軍事作戰的慣例性期待都已經被顛覆了。這些例子包括處決投降的戰俘，在開場激烈的戰事中是本能的反應，但是當這支小隊計畫為韋德復仇時，卻刻意這麼做（後來厄翰姆介入干涉）。此外，資深的評論者坦承，他們覺得第一次的處決幾乎有道理，因為他們才剛感同身受地捱過慘烈的登陸作戰。[158]用奧利佛・史東的話來說，史匹柏這部電影讓觀眾能夠「注意到戰爭真正的意義」，即便一些年輕人仍然不在乎，「就像飛蛾撲火般受戰爭吸引」[159]。厄翰姆的懦弱讓觀眾挫折，觀眾期待他能依照慣例振作起來拯救局勢，但是他一直不採取行動，迫使大家自問在類似的處境中我們會怎麼做。透過無作為的旁觀者（甚至拖累了全隊）來聚焦，而不是慣例上的英雄，使英雄主義變得沒那麼單純，也較不理所當然。

## 非教化人心的奇觀

主觀論述顯然限制了《搶救雷恩大兵》的寫實。本片在漢蒙德的構想中，結合了記憶與紀念的雙重定位。「史匹柏暴露戰鬥的殺戮、混亂與悲劇（通常會被納入緬懷與犧牲的圖徵之下），來對抗傳統戰爭紀念的意識型態功能。」[160]這擴大並確認了其類型。

傑夫・戴爾認為，本片廣為宣揚沒有榮耀戰爭，這個說法是「相當沒有說服力的吹噓」，尤其在一次世界大戰詩人（1914–18 War Poets）（或許可以加上越戰詩人）出現之後：

在本世紀末，得要同時具有天才與病態的電影工作者，才能拍

出榮耀戰爭的電影。換句話說，把《搶救雷恩大兵》誇大為激進地顛覆了過去對二次大戰的的呈現，是個錯誤。把本片當成那個傳統的頂點比較恰當。[161]

梅利許的死，弔詭地牽涉到同情心，而非它表面所呈現的被替代的強暴，因為殺人者提供了一個相對上較痛快的死法：「我們就把一切了結吧。」[162]許多影評都困惑殺害梅利許的人是不是「汽船威利」，如果不是，厄翰姆殺掉的究竟是哪一個。更重要的是，為什麼這件事這麼要緊。是否戰場行為最終被個人動機所合理化（讓本片中被如此積極辯論的倫理與軍事細節，變得無關緊要，雖然短暫的敘事滿足馬上就會變質）？敵人在倫理與戰略上是否可以互相交換（如他們被再現的方式所暗示，儘管厄翰姆了解他們的語言和文化，他們的對白卻沒有字幕）？這個邏輯上的考量，是否只在一個猶太人似乎被冷血謀殺時才適用（然而厄翰姆知道實情並非如此）？這些是對於「正義戰爭」所提出的怪異問題，而在當年，凱倫‧傑內（Karen Jaehne）認為，「在一九四四年，美國人本質上仍是天真的」。[163]

史匹柏對過往戰事的刻畫，據稱是嚮往想像的道德必然性。[164]根據尼可斯的說法，「史匹柏把自己包裹在無形的愛國平庸性斗篷裡」，這種平庸性接近「簡化的廣告口號、滔滔不絕的宣傳修辭，與淺顯的好萊塢夢幻作品」。[165]影片大部分的動作與對話，本質上都不光榮且帶著質疑，因此令以上這類解讀產生問題。與其說是愛國情操，毋寧說是宣稱接近真相，而且是被夢工廠公司激發，所累積的寫實戰死影像，導致尼可斯的不安：《搶救雷恩大兵》讓自身對批評打了預防針。本片可能確實向史匹柏的父執輩致敬，他們的經歷被深刻的情感緘默所消音，被好萊塢的軍國主義竄改，又被越戰糟蹋。一部喚起某個時代精神的電影，（即便是懷舊地）試圖要榮耀並理解那些活過那個時代的人，這件事基本上並不會延續那個時代的價值。

沒看到電影反映自身理念的影評人，將他們反對的觀點歸因給影片。雷根總統具黷武傾向，在諾曼第登陸四十週年紀念日，雷根如預期般宣稱每個能拿到選票的政治黨都會說的話：「那天踏上歐瑪哈海灘的每一個人都是英雄。」[166]他表達的這些情緒顯然帶有愛國主義的意圖，而此時美國人仍繼續承受越戰的後果。十五年後，史匹柏拍了一部背景設在諾曼第登陸前後的電影。因此，許多人暗示，他美化了將戰爭。霍金斯認為，「如果波灣戰爭是在軍事與政治上試圖彌補越南的衝突，那麼《搶救雷恩大兵》就是嘗試這麼做的電影。」[167]我們必須說，因為石油蘊藏量日漸稀少，加上阿拉伯世界與以色列的衝突，這些「如果」鮮少有什麼具體意義。九一一事件之後，小布希立刻將其比擬為偷襲珍珠港，並描述這些恐怖分子是「法西斯與極權主義者，是邪惡軸心的一個分支」[168]，指控史匹柏的電影源自落伍的黷武心態似乎被證實了。如霍金斯與其他人所證，《搶救雷恩大兵》確實可以為某些人的利益服務，但前提是接受對高度複雜文本的片面解讀。

　　被描繪的殘酷讓任何高貴或英雄主義的概念都打折扣。「努力讓自己值得活下去」（譯註：米勒戰死前告訴雷恩的遺言，「Earn this. Earn it.」）並未美化戰爭，也不是當代美國擴張主義的理由。我第一次看本片時，觀眾中有男性啜泣，並非他們熱愛山姆大叔（這家電影院在南威爾斯），也不是因為熱情讓他們亢奮。那個模仿汽船威利（米老鼠）的德軍，在如數家珍地談大西洋彼岸的通俗文化代表前，宣稱「我喜歡美國的東西」，而他被槍指著挖自己的墳墓並不是有教化意味的景象。

　　梅利許死時厄翰姆的癱瘓，暗指猶太人大屠殺，因此也暗指二次大戰為正義之戰的觀點。因此本片美化了「最偉大的一代」，越戰則令他們的犧牲與受苦蒙塵，在反越戰示威所激起質疑與自由思考的年代，本片避而不談那一代態度的不合時宜。然而，影片並沒有頌讚或宣揚他們所做的事，正如哀傷的配樂所強調的（在作戰時則是沉默無聲）。根據史匹柏的說法，本片的目標是「用真相來榮耀他們，並希望

可以有教育意義」，而不是只有娛樂性。[169]如評論者指出的，「完整的血腥細節不一定能讓我們理解戰爭，就像硬調色情片並不會讓我們理解性」[170]。也許不然，但這大部分有賴於我們已經相信了什麼，以及可看到哪些再現。電影中的戰役越能讓觀眾身臨其境，就越容易變成令人興奮的奇觀，然而也強調了戰事的一個面向。[171]這並不能將戰爭正當化，正如恐怖片不能將殺人正當化；當然福歇爾覺得「本片的前半個小時，應該可以讓正義之戰之類的無情言詞永遠噤聲」[172]。厄翰姆立刻處決了那個德軍，無法如嘉巴德認為的讓他獲得救贖，而他立刻釋放剩下的戰俘，則造成怠忽職守的罪行。霍金斯斷言，厄翰姆「透過殺人……達成一種自我實現……一種尊嚴或男人的身分」[173]，這個論調再次利用敘事所推翻的類型期待，因為米勒與雷恩的對話中，顯然極度且不尋常地強調了實況化（contextualization），讓以上論點更為反諷。霍金斯認為，《搶救雷恩大兵》顯示美國人「為了母親的榮譽及家庭團聚而戰（並得勝）」，強化了「沙漠安逸行動」（Desert Comfort，對應「沙漠風暴」作戰而進行的國內公關計畫，試圖團結全國與軍隊）。[174]我正在分析的這部片，確實刻畫出美軍犯下暴行，經歷荒謬事件，並悽慘地死去。「努力讓自己值得活下去」可以被解讀為避免殺戮與苦難重複的規勸（比較難被解讀為上戰場的呼籲），或至少勸大家理解這個事件是為了什麼，並質問這是否有道理。米勒計算死了多少部屬才能救雷恩的可怕統計數字，顛覆了《辛德勒的名單》核心的格言：「拯救一條生命，就是拯救全世界。」梅利許的死暗指猶太人大屠殺，這提供了一個答案。[175]然而，我們與雷恩這些倖存者一樣，只能靠自己去理解這些事情的意義。

　　《搶救雷恩大兵》不像萊恩與凱納所提及的「人性化軍事電影」如《小迷糊當大兵》（*Private Benjamin*, 1980）、《烏龍大頭兵》（*Stripes*, 1981）、《軍官與紳士》（*An Officer and a Gentleman*, 1982），這些片不會把個人成就與軍事成功畫上等號，來為美國價值背書；事實上恰好

相反。雖然本片讓厄翰姆免於後續可能會有的罪惡感、羞恥與自鄙，卻讓我們看到年老的雷恩因不安全感而受苦。本片既探討戰爭也探討生命的價值，如莫比斯環（Mobius Strip）[176]般的時間結構，完全不是「讓整件事變廉價」的「愚蠢且淺顯的把戲」，[177]而是「精巧但幾乎是煽情且狡猾」，[178]「俗氣」、「懶惰」、「操弄觀眾」，甚至「不道德」。[179]這個時間結構的運作具有建設性。個人的緬懷引起倒敘，暗示這個老人是米勒，而焦點卻越來越往另一個角色移動（厄翰姆），然後才浮現是雷恩的主觀性，而他在本片的前四分之三都缺席。經驗被集體化（collectivized）並一般化（generalized），強調大家互相依靠，並降低個人主義的色彩，此時觀眾透過雷恩的聚焦認同米勒（而他則認同年輕時代的雷恩），也認同厄翰姆與米勒對彼此的看法。在沒有宣稱擁有第一手真實性的情況下，展現出了想像的同理心的力量，鼓勵觀眾去檢視與思考他們看見的事物——如果觀點很重要的話，也要深思是為什麼。

## 曖昧性

簡言之，《搶救雷恩大兵》建構了艾利斯所稱的「徹底檢討」，[180]但不是像歐文所說的檢討「國家創痛與支持『撤軍返國』運動」[181]，而是檢討關於戰事與再現未解決的議題。本片最終證實了愛默生的格言，但厄翰姆的自知之明並不是他所希望或期待得到的。霍德頓認為，史匹柏「想要同時既震撼又軟化觀眾」，在「當代的公眾二元氛圍中，同時厭惡又紀念戰爭」，此時他提供的是「兩面下注」。[182]本片是大預算製作，目標是最大的觀眾群，這樣的模糊性在商業上是有道理的。但是，當本片嘗試在戰爭類型中獲得正典地位，它與電影中的戰爭對話以挑戰既有的認知。約翰·韋恩電影的熱烈陽剛特質，「越南世代」的「反布爾喬亞、反威權、退出社會的價值」，以及一九八〇年代的「愛國主義、國家主義與黷武主義」[183]，都組構了一九九〇年代媒介戰爭與老兵

經驗的論述形構。

　　因此，如歐文所言，本片中來自南方的狙擊手祈禱，不代表史匹柏認同右翼、基督教基本教義派對戰爭的觀點（美國發動的聖戰）。這些祈禱有其參考的出處（賀爾記載了越戰中極端的宗教信念與迷信[184]），也是被搬演的論述張力的一部分。史匹柏的傑克森大兵非常類似霍華・霍克斯的《約克軍曹》（*Sergeant York*, 1941。主角由賈利・古柏飾演），但以毫不同情的方式重新詮釋這個角色，「煩惱、有點瘋狂……當他有條不紊地殺死獵殺對象時會大聲祈禱」[185]，可是他也可以像嬰兒一樣睡得非常沉。

　　美國國旗充滿了開場與結尾的畫面，這令人想起《巴頓將軍》（*Patton*, 1970。該片催促美國人為信念而戰），但國旗褪色黯淡──呈現出的是「老舊」而非「光榮」。結局的旁白（馬歇爾朗讀林肯寫給畢克拜太太的信），重申曾被無條件接受的信念。然而此旁白的背景卻被米勒懷疑（儘管專業的冷靜態度是他的特質，這一點還是說出來了），他的任務是為了公關而進行的表演。薛法德認為，五角大廈的戲「在諷刺與尊敬之間不確定地游移」，而這正是此場戲的重點，而不是證明本片是典型「拙劣拼湊」的「成品」。[186]寇姆斯注意到，在這個時刻，閃電「超出寫實的狀況，越來越頻繁地讓整場戲充滿灼亮的白光」。[187]我認為，這是史匹柏的自我指涉改變了情態性，在轉往美國典型農莊屋舍之時，展現了一個純粹電影的時刻。在寫實上有更嚴重的失誤，玉米田在六月錯誤地變成金黃色，[188]這一點支持了此解讀。然而，數秒之後，自覺的敘述以絕對的誠懇，在視覺上將雷恩太太的白色籬笆類比為墓園裡的十字架。[189]

　　米勒的士兵們儘管偏離了官方的任務，獲得了戰術的勝利，卻是為了責任與自保而戰，而非為了任何被明顯說出的宗旨（當然不是追求榮耀的慾望）。寫給畢克拜太太的信被引述了兩次，之前呈現的分別是開場與結局戰役的恐怖。雖然林肯信中的情感被認為是美國年輕人在「自

由的祭壇」上犧牲了，卻沒有反諷意味（如杜賀提所論）[190]，自由從來不存在軍人的詞彙中。

然而，杜賀提錯誤地堅稱，本片最後的影像「不是《七月四日誕生》（*Born on the Fourth of July*, 1989）或藍波電影中展現的美國國旗，在以上兩片中，國旗是虛假光榮與惡棍愛國主義的骯髒道具，但本片中是真正的國旗，仍然飄揚的星條旗」[191]。但本片的國旗既同時是以上兩者，也是巴頓將軍的國旗，也是《納許維爾》[192]犬儒、後越戰的建國兩百年典禮結局裡，那面巨大、充滿銀幕的國旗，它搭配著歌詞「你也許會說我並不自由／但我覺得無所謂」，也是一九六〇年代後期搖滾明星在舞台上燃燒的那塊布，近來布希的內閣在「反恐戰爭」中也採用國旗做為領扣。本片中國旗第一次出現時帶著飄動的聲音，讓它顯得更具體，成為被製造的符徵，象徵秩序的一部分，而非想像界理想的召喚。史匹柏在一篇訪問中說，這是借自卡普拉執導的《我們為何而戰》第七集，他解釋美國二次大戰電影宣揚扭曲的概念，因為他們的原始素材即帶有政治宣傳色彩。[193]不像戰時的電影《蘇利文兄弟上戰場》（*The Fighting Sullivans*, 1944，歷史上確實有記錄的五子戰死故事，被認為能振奮人心），馬歇爾挪用林肯的感性必定聽來空洞。[194]如珍寧・貝辛格（Jeanine Basinger）所堅稱，戰時政治宣傳的功能是處理民眾的疑問，「我們為什麼要打仗？」並且提供了答案。[195]《搶救雷恩大兵》並沒有回答這個問題。最終本片的寫實製造了矛盾，讓這個問題無法回答。如歐文總結的：「最大程度的犧牲需要最大程度的恐怖。最大程度的恐怖讓『正義之戰』的意識型態宣言失去可信度。」[196]

《搶救雷恩大兵》既不支持戰爭，也不反對戰爭。它以具體的方式呈現戰爭。懦弱搭配英雄主義與堅忍，以上的種種行徑之所以發生，是因為士兵比公關更重要。高貴搭配脆弱，悲劇搭配無意義，神聖的經驗搭配世俗，強大的無言陽剛特質搭配不停的交談與體諒（就連殺梅利許的人也加入），同情的衝動有時可能是必要的，有時則是無用的或讓事

情更糟。影評人不分左派右派，無論是軍國主義者或和平主義者，都譴責本片不為他們的信念背書，他們不採用銀幕上的證據，卻以個人對史匹柏（被指為自由派或保守派）的偏見做為評斷的基礎。某人寫道，「如果史匹柏先生想要對戰爭發表卓見，他的藝術功力最好用在更為殘酷的波士尼亞斯布里尼卡（Srebrenica）屠殺事件或盧安達種族屠殺上」[197]，以此將不情願的讚許帶到新高峰。更冒犯人的是本文的標題，「萊芬斯坦（Leni Riefenstahl）的瘋狂國家主義獎得主是：搶救雷恩大兵」[198]。這位影評人對觀眾的態度，以及乏味地回收利用針對《第三類接觸》的嘲諷，也同樣令人不舒服）。提及這些反對意見，並不是要鼓吹中庸之道或採取朦朧的相對主義，而是要喚起海明威在七十年前，在一部充滿生動斷肢與死亡描述的小說裡，如何排拒抽象化。「那些神聖、光榮的字眼總是讓我覺得尷尬，犧牲與突然的表達也是」，亨利中尉這個受傷的敘述者說：

> 有許多字眼你聽不下去，最後只剩地名還有尊嚴⋯⋯像光榮、榮譽、勇氣或神聖這類抽象的字眼都令人憎惡，除了村莊具體的名稱、道路的數字、河流的名字、部隊番號與日期之外。[199]

正如湯姆・熊恩（Tom Shone）對史匹柏的士兵哲理性台詞的評論（即便他低估了同步收音的重要性）：「那些都只是話語而已，而本片大部分都散發出默片的無言力量。」[200]同樣的，陶德・麥卡錫（Todd McCarthy）也認為《搶救雷恩大兵》像是「一部偉大的默片，片中的話語基本上是多餘的」[201]。

史匹柏的電影具有曖昧性的特質，「相對於『清晰性』，曖昧曾被認為是缺陷」，但在二十世紀的批評理論中，曖昧性於嚴肅的想像文學中變得有價值，在此領域「對科學語言的要求（例如明晰）不見得有必要」。[202]這個差別也很像虛構與紀實之間的差異。尼可斯解釋說，後者創

造的「比較是關於歷史的世界之議論，較少故事與其想像的世界」[203]。當界限變得模糊，例如對真實事件的虛構再現模仿了紀錄片技巧，對尼可斯等人便會產生問題。如尼可斯極力強調的，「世界在極端的狀態下，總會遭遇生與死的議題。歷史上死亡不斷……具體的實踐並非完全是論述的，即便它們的意義與社會價值是論述的。」[204]這類具體實踐包括戰爭。《搶救雷恩大兵》關注的正是戰爭的意義與社會價值（對很多人來說這些東西相當曖昧），但也不會忽略人類付出的代價。一個評論者抱怨本片：「將電影符號（semiosis）的界限推到新境界……以致於這些界限最終限制了一切與其對立面。」[205]對與通俗文化沒有關聯性的藝術電影來說，這會是被稱讚的傾向，大多數對本片的批評攻擊，將其論述去曖昧化（disambiguate），也就是獨白化（monologize）。從杜賀提對《搶救雷恩大兵》的描述來看，這或許並不令人意外，他認為本片「在商業上如此成功，評論上也受肯定，精神上有紀念意義，抱負如此宏大，因此它就是拜託別人來罵它」[206]。如歐文所言，史匹柏「偏好視覺勝於話語」，讓我們見證「戰爭無法被說出的殺戮」，在米勒被爆炸震撼時的主觀鏡頭裡，這個譬喻在寂靜中實際地表現出來。[207]史匹柏的支持者與誹謗者一擁而上填滿了這個語言的空洞。

當然，如福歇爾堅稱的，好萊塢仍是夢工廠，「如果它真的投射出任何事情的真相，將會迅速地破產，它的目的是獲利，也學到了暴力能夠暢銷。」[208]在這些限制中，《搶救雷恩大兵》不尋常地邀請觀眾進行反思。對一部蟬聯美國票房排行榜冠軍一個月的電影來說，能夠做到這一點，接觸到這麼多觀眾，這是值得佩服的。即便「它是反戰電影的電影」的成分大於「反戰電影」，[209]它的互文性搬演了一場辯論，對於美國的理念與黷武傳統，自我指涉地提出強悍的質問，並挑戰觀眾去「博得」評斷的權利，但並不提供這個評斷。∎

# A.I.人工智慧

## 大開眼界

Steven Spielberg

大家熱烈地期待《A.I.人工智慧》，部分原因是神祕的網路行銷，[1]部分則是因為好奇。這部電影是「電影界最具創造力的兩個心靈的終極交會」？還是史匹柏的形象再度闖入？亦或是「庫柏力克原本的意圖被煽情地歪曲」[2]？雖然庫柏力克曾合寫了九十頁的劇情綱要，並在一九九四年請史匹柏執導，然而庫柏力克去世後，史匹柏參考庫柏力克的筆記寫了自己的劇本並且畫了分鏡，這是《鬼哭神號》後他寫的第一個劇本，也是《第三類接觸》後他首度自編自導的作品。

因此，作者身分的議題主導了論辯。《A.I.人工智慧》讓影評意見兩極化，卻也令他們著迷。片名不可避免地引發與羅傑・伊伯特（Roger Ebert）相似的觀察，《A.I.人工智慧》「過於淺薄且煽情」的結局，「掌握了人工卻沒掌握智慧」[3]。隱然前者是史匹柏，後者是庫柏力克：庫柏力克導演的作品，是在對強大且人為的力量的順從，做精確無情的沉思；而史匹柏「善意的科幻電影，是透過小孩的感性來看事情」[4]。事實上，史匹柏只有兩部電影符合這個敘述，它也忽略了史匹柏早期厭惡人類的作品。《A.I.人工智慧》延續他一九九〇年代幾部「歷史」電影中那些更黑暗更成人品味的傾向。此外，一開始大家並不清楚的是，「庫柏力克的硬調反烏托邦（hardcore dystopianism），與史匹柏源源不絕的超載情感，不可思議地交會在一起」[5]，在此「《木偶奇遇記》（Pinocchio）與《伊底帕斯》的感人大雜燴」中，[6]《木偶奇遇記》的元素並非來自史匹柏，而是來自庫柏力克。

像「令人挫折」這類形容詞，反覆地表達本片的不一致性與矛盾。[7]權威人士宣稱，《A.I.人工智慧》無法行銷。史匹柏一如其作風，不公開關鍵影像與劇情要點，最後造成的謎團是這部片到底會像《E.T.外星人》還是《搶救雷恩大兵》。有些人認為本片應該對家庭更友善，以吸引更廣大的觀眾群，而不是讓它在美國被畫歸輔導級（PG-13），無法接觸到所有的觀眾。有人覺得宣傳過度強調童星，誤導電影觀眾期待更溫馨的故事。公司高層（包括夢工廠競爭對手的幾位主管）讚許行銷宣

傳的要旨，呼應了本片的成人主題及細膩與複雜的感知。這個看法證實了近期的趨勢，已轉向二十五歲以上、愛看藝術電影的觀眾市場。[8]

這股宣傳風潮隱約預測《A.I.人工智慧》會有「《鐵達尼號》般的票房數字」，而史匹柏提早殺青，省下一億二千萬美元預算的三分之一。[9]影片上映週末賺進二千九百四十萬，上映前六天（包括獨立紀念日）累積的票房是四千二百七十萬。考量到本片的利基觀眾群，這樣的數字算是很可觀，但比三年前《搶救雷恩大兵》在同檔期的票房要少，[10]而同檔上映的《珍珠港》（*Pearl Harbor*, 2001）被評論譏刺嘲笑，卻在上映四天內賺進七千五百一十萬，令本片相形失色。不過這樣的成績根本稱不上糟：電影公司確信戲院票房收入會占國內收入的百分之二十三。然而，《A.I.人工智慧》相對來說的失利，加上產業媒體報導觀眾「強烈反感」（觀眾在上映第二與第三週分別下降百分之五十與六十三），使本片如J・霍伯曼（J. Hoberman）所說的，這不是史匹柏第一部被認為失敗的作品，卻是他第一部在評論上比在商業上獲得更大肯定的電影。[11]

事實上，法拉・曼德頌寫道，《星際大戰》、《第三類接觸》、《E.T.外星人》、《駭客任務》的獲利程度在科幻片來說很少見，而她認為這是有理由的，因為上述影片具有童話的特質，然而更好的科幻片卻失敗了（如《二〇〇一年太空漫遊》一開始的票房），本片也像這些影片一樣，比較關注思想而非動作，「在銀幕上沒什麼看頭」。[12]相反的，史匹柏以「情感接受能力的……人類身分認同」為核心，[13]如同E.T.「感覺」到艾略特的情感。提姆・克雷德（Tim Kreider）認為，這一點解釋了《A.I.人工智慧》為何得到兩極反應，若不是年度最佳影片，就是平庸而荒謬的作品。就一部兒童主角願望成真的奇幻電影來說，本片煽情到令人尷尬，裡面的機器人被製造來複製人類的親情，它超越人類壽命的限制，追求願望實現的慰藉，這是灰暗且需動腦理解的故事，同時也認為這類慰藉乃空洞的評述。安東尼・昆恩（Anthony

Quinn）帶有偏見地推論「史匹柏似乎認為他提供了有深度與振奮人心的東西」，「而非淒涼且無希望」，[14]他就像許多人一樣，把本片的斷裂歸咎於搞不清楚方向的導演，而非（有意或基於其他原因）建構出來的反對意見。

## 作者身分

　　「安柏林／史丹利・庫柏力克共同製作」：儘管庫柏力克已過世，《A.I.人工智慧》的演職員表仍將他列為合作者。史匹柏曾熱切地提及兩位導演的住家有傳真互相聯絡。本片特別採用了兩位導演作品的典故（後面再討論），並顯示出主題與風格上的延續性。機器相信情感，而人類卻做出無人性的行為，彷彿按照程式運作，這是典型的庫柏力克概念；迷失的孩子則是典型的史匹柏構想。但保羅・亞瑟（Paul Arthur）認為史匹柏作品具有的特質，也同樣出現在《二○○一年太空漫遊》中：「神祕的燈光表演是未知世界的前兆（《法櫃奇兵》、《第三類接觸》、《直到永遠》），魔幻的復活或再度復生有新約神學的味道（從《大白鯊》開始……）。」[15]此外，《辛德勒的名單》中產業上的種族滅絕，就像庫柏力克的機械般體制或被制約的角色一般無情，而在《搶救雷恩大兵》的搶灘作戰裡，可看到步兵服從無意識的本能（一個士兵撿回自己被切斷的手臂）。

　　為了《A.I.人工智慧》，庫柏力克與五位編劇花了十七年的功夫，無庸置疑地把布萊恩・阿迪斯（Brian Aldiss）的故事「超級玩具能玩整個夏天」（Supertoys Last All Summer Long）變成他自己的，雖然阿迪斯認為不妥，他還是融入了《木偶奇遇記》的元素。[16]庫柏力克顯然是因為《E.T.外星人》的啟發，而開始了《A.I.人工智慧》。《侏儸紀公園》說服庫柏力克相信史匹柏的技巧，可以把以前無法實現的東西搬上銀幕，而且比他自己執導還快。庫柏力克已經拒絕製作一個機器人來當

主角，他知道他那種精雕細琢的拍法，無法克服童星在拍攝期間長大的問題。史匹柏被公認擅長拍攝兒童，他也是庫柏力克長年的仰慕者與朋友，顯然是解決問題的最佳選項：尤其是庫柏力克與原著的想法不同，認為這個《木偶奇遇記》的故事「感傷又虛幻」。[17]

## 自我指涉

一開始交代背景（contextualizing）的大浪鏡頭，溶接到雨水滴流的窗外，賽博科技公司（Cybertronics Corp.）的雕像剪影，這立刻形成了一面銀幕，隔開觀眾與這個謎樣的人像，後來變成大衛（David，海利‧喬‧奧斯蒙〔Haley Joel Osment〕飾）的慾望物體。攝影機拉開，將霍比（Hobby）教授框進特寫，背景一片黑暗，更鞏固了這個隱喻；鏡頭沿著演講廳的後方橫移跟拍他，銘刻了前景呈現剪影的觀眾，再度用了此隱喻。柱子與扶手構成了畫面內部的框。當劇情世界內外的觀眾專注地聆聽他的願景時，霍比身後反射出一道光直射攝影機。

區別寫實與幻象的二分法，史匹柏的影評人也分成兩個陣營，這個二分法可以追溯至盧米埃與梅里葉，而這一次以人工智慧對抗人性的面貌再度出現。當霍比刺機器人的手（由人類演員演出，就像人類角色也同樣是虛構的），她大聲尖叫彷彿是真人，當他問她有什麼感覺時，她堅稱他傷了她的手。就像在演電影一般，呈現出來是表面的，而情感是被推論出來的。在史匹柏典型的慾望影像中，光從她的頭部後方投射出來，她定義愛是可被複製的「感官模擬」。霍比指揮她，命令她脫衣服，然後阻止她——在此利用了觀眾的窺視癖，並熱切地測試觀眾的擱置懷疑（suspension of disbelief）程度（這凹凸有致的人像真的會出現人類的肉體？）。當他停下來展現她腦袋內部構造時，同時產生對女性及電腦動畫效果的戀物情緒，並突顯了電影的人為特質。她掉了一滴眼淚，暗示在她被程式控制的共謀關係之後，擁有感到羞辱的意識；同

樣的，這樣的癥狀只是生理上的。《A.I.人工智慧》的結局，是一個類似書籍末尾的鏡頭：大衛為了復生的代理母親而哭泣；[18]在史匹柏的電影裡的這類時刻，這場戲顯然想徵求觀眾的同理心（對很多觀眾來說它失敗了），大衛的情感是否真實極為重要。對觀眾來說，他們的反應取決於文本所刻畫的感情有多大說服力。「機器人對不可能發生的真實的追尋之旅，成為驅動本片的機制。」[19]最後的高潮是大衛達成「理想化的情感和諧，人類本能地渴望這種和諧，但我們的成年後卻永遠無法實現」。[20]這就是想像界，敘事的「失落」客體，也在我們對電影的原初認同中被取代。

霍比打算製造「一個永遠留在停格畫面的完美小孩」，這個計畫使電影的相似處變得明確。大衛是個往生小孩的完美複製品，他最終繼續活下去，完全沒有改變，成為未來「超級機器人」的真實證據。令我們想起盧米埃曾預測，電影攝影將召喚死去的親人，或《辛德勒的名單》中關於「見證」的辯論。大衛一直活到冰河紀，讓「凍結停格」成為現實，他被困住進入休眠狀態，動也不動，彷彿被封在底片罐裡等著放映。倒塌的摩天輪封住他暫停的追尋之旅，適切地顯現了「最後一卷底片」。

席拉（霍比展示的機器人）在畫面變黑之前，實際上真的用化妝品來修補她的臉。然後出現「二十個月後」的字幕，莫妮卡（Monica，Frances O'Connor飾）與亨利（Henry，Sam Robards飾）這對夫妻領養了大衛，他們驅車前往一個機構，身患絕症的兒子馬丁被冰凍在此。馬丁暫停的生命與大衛未來的境遇相似，將人類類比為機器人，角色們則稱為「有機體」（orga）與「機械體」（mecha），暗示兩者都是人類的不同型態。莫妮卡的第一個鏡頭也是如此，她也用一面小鏡子化妝。自我呈現與外貌預示了人類對被認知的普遍需求，這個需求強調了大衛對於回報父母親情的執著。

霍比複製自己死去的兒子，還有莫妮卡領養又拋棄大衛，含蓄的自

戀情節引發了尷尬的議題。兒童存在的原因，就像服務機器人般，只是為了滿足父母？[21]鏡子進一步啟動了反映的影像系統，大衛下決心逃脫象徵界認為他是機器人的定位，融入與莫妮卡的想像界，此系統扮演了關鍵角色。這牽涉到電影的隱喻，例如燈光打在車上時，車窗上的映影形成我們與乘客之間的銀幕。在診所裡，光束照亮了這對夫妻的慾望客體：裝著馬丁的冷凍艙。

　　大衛來到他們家時，門打開，對著被過度曝光的室外，彷彿一面空白的銀幕，他走進來，失焦的鏡頭延長了這個畫面。就像《第三類接觸》裡的外星人，他看起來正如電影中的角色一樣，宛如從光裡誕生。這個影像讓人想到大衛是史匹柏的創作成品，以及大衛劇情世界的「父親」，因為此畫面就像賽博科技公司的雕像。這個鏡頭也預見了超級機器人，他人工智慧的先進化身。亨利已經設法讓這一刻變得像是平日，不要讓醫生所謂的「未被化解的」悲痛出現，因為馬丁還沒死，只是早晚會死。亨利因此再度取得父母的身分。在被照亮的環繞鏡面中，他的倒影看著這個場景，隱喻了他可能有私心，或至少隱喻了他重新獲得的身分。

　　莫妮卡一開始排斥大衛，部分原因是他太像真人了。他的倒影出現在家庭照片上，最後出現在馬丁的肖像上。透過莫妮卡與亨利聚焦（從門把之後開始），暗示對於複製兒子的不安，這些畫面並不是象徵大衛的鏡像期；在他被啟動開始去愛之前，他仍是沒有表情的傀儡。當亨利解釋機器人的「銘記」[22]程序無法逆轉，在多面鏡子裡碎裂的映影，表現了父母的不確定性。一個發出叮噹聲的活動雕塑顯現大衛的映影，這個雕塑是兩個孩子與母親，在母親心臟的位置有個空間。到了睡覺時間，大衛跟莫妮卡走向縱向條紋的玻璃門，透過這面玻璃，大衛的影像分成多個，彷彿被投射在銀幕上，這面銀幕顯現了她潛在的慾望客體，卻也增加了兩者之間的藩籬。亨利幫大衛穿衣服時，她沮喪地在陰影裡好奇地觀看，當大衛往前走迎向她的目光並微笑時，他的影像有一部分

分解了。

　　接著剪接至隔天早上：莫妮卡的倒影出現在發亮的蓋子上，這是框住她與後來框住她和大衛的許多圓圈之一。大衛是個好奇、學步中的孩子，有著十歲的身體與語彙，他認真地看著她倒咖啡，面孔的上半部好笑地被倒映在桌面上，讓他在觀眾面前成了四眼外星人，強調了他者性。鳥語和鋼琴旋律，從不成調的音樂盒聲響中浮現，越來越清楚地暗示寧靜與正常。莫妮卡仍然尷尬，室內的裝潢像診所，畫面主調是冰冷的藍色調，大衛時常無預警地冒出來，令她不安，還有他凝視時都不眨眼（就像《太陽帝國》裡，鋼琴反覆地象徵有母親的幸福）。莫妮卡鋪著床，拉起床單；床單掉落時，大衛出現，彷彿被投射在那空白的平面上。莫妮卡的連身衣服，很像大衛到家時所穿的工作服，這暗示了他們的親近，在這個鏡像期中，原型母親與兒子尚未認知彼此的定義。他的出現讓她嚇了一跳，她把他放進玻璃門櫥櫃裡，他僵住不動時，燈光也暗了下來，彷彿中止放映。

　　在本片中，精神分析出現得簡直浮濫，例如小男孩打開廁所的門，看到莫妮卡坐在馬桶上，內褲褪到腳踝，讀著《佛洛伊德論女人》（Freud on Women）。然而，在刻意營造的大衛伊底帕斯敘事之上，較未強調拉康理論中觀眾／文本關係的再銘刻（re-inscription）。例如這場戲中，大衛凝視莫妮卡，攝影機將她框在門口，也讓我們注視她。晚餐時，大衛想扮演程式中預設的家庭角色，但他是機器人，不能吃東西，於是模仿大人使用沒有食物的餐具。因此他認為他們反映了他初始的身分，也試圖要加入他們，試圖占據前景那張空椅子所暗示的空間。

　　大衛因為莫妮卡嘴唇掛著義大利麵而發笑，他瘋狂大笑嚇到父母以及觀眾；他們（以及我們）鬆了口氣，放鬆下來跟他一起開心，對於機械性投射（真實人際關係的代替品）產生同理心。但大衛笑得太久，嘎然而止，氣氛又開始變得尷尬。克雷德觀察到，這個非常自我指涉的時刻，不僅不是史匹柏時常被指控的純粹操弄，也以「導演的華麗技巧」

呈現了「我們的情感這麼輕易被左右」，讓我們「只模仿我們面前的表情，哭笑毫無理由，只是跟隨著動作」。[23]在這段令人背脊發涼的「感官模擬」之後，本片就跟反對最力的法蘭克福學派理論家一樣，意識到自身智識與情感的人為性質（並對此感到興趣）。霍比對廢棄機器人肢體（猶太人大屠殺的意像）似乎很殘酷，喬（Joe）對受虐女子展現騎士風範，馬丁穿上科技長褲就能夠走動，本片在反射性的電影後設論述中，透過以上種種處理，疊合並模糊了人類與機器人之間的界線。大衛的人工銘記與後來遭到排斥，讓他產生對失落客體無法被滿足的慾望，這個失落客體也促使電影觀眾走進戲院。如克雷德所寫的：

> 影片中每個角色似乎都跟大衛一樣被程式預先設定，執著於失去的親人之影像，並嘗試用科技擬像取代那個人。霍比博士把大衛設計成自己過世小孩的徹底複製品……；莫妮卡把他當成昏迷兒子的替代品；這個悲傷的循環的結局，是兩千年後，大衛用莫妮卡的複製品來安慰自己。[24]

在馬丁的床上，大衛裝睡，床上方有橢圓形的頂篷，鏡頭從底部往上拍，就像包住大衛與莫妮卡的圓球，在視覺上與他的想像界產生關聯。它的藍光令大衛對藍仙子（Blue Fairy，他追尋的目標）著迷。然後剪至馬丁，在低溫槽中，他同樣沉浸在冷光中散發光暈，這是莫妮卡的主觀視野，然後她決定以永恆不朽的愛銘記大衛。她從溫暖的紅色信封中拿出密碼，伸手抱住他，並說出啟動話語，此時雙人鏡頭中發出強烈的白光。在這一刻，大衛的放鬆彷彿將他變成人類，並且從「莫妮卡」改口「媽咪」，顯然將電影的投射等同於想像界。

畫面淡出之後，大衛的觀點鏡頭像電視廣告，亨利與莫妮卡穿著晚禮服準備出門。在這個場面調度中，莫妮卡被兩個框框住；往後退的門口強化其窺視的本質，強調大衛的慾望，父母正在善意地辯論他是小孩

或玩具。母親含蓄地原諒大衛浪費珍貴的香水之後，他恐懼地問她何時會死亡，此時他的身後有光，彷彿投射出他的擔憂。有面鏡子顯現出她的反應，她正在學習認同她的新角色，但這個環狀外框也將此與大衛的想像界連結在一起，攝影機升高往下拍她的乳溝，彷彿知道到馬丁即將康復所帶來的性暗流（sexual undercurrents）。

## 秀髮劫

大衛的完美突顯出馬丁有缺陷的人類特質。儘管馬丁催促他，他仍拒絕破壞玩具，並且在廚房幫媽咪準備馬丁的藥品。現在這個家充滿了溫暖的光，角色與裝潢謹慎地協調配合。馬丁選了《木偶奇遇記》讓莫妮卡唸給他跟大衛聽，還惡意地說「大衛會喜歡這個故事」，因為這是一個木偶渴望變成真人的故事。睡覺時間，大衛在角落歡喜地聽這故事，他像電影觀眾般以剪影呈現，脖子伸得老長，而莫妮卡與馬丁占據藍色的橢圓封閉空間。藍仙子（在原著中被描述為「我好心的媽媽」[25]）出現在皮諾丘的夢中，在他代她做完雜事之後親吻他。大衛安靜地凝視，無言地渴望著，此時他身後的水族箱預現了他的命運，正如圍住床的同心圓形，預先呼應了皮諾丘遊樂園冒險飛車的鯨魚肚子。

大衛模仿馬丁，把自己的電路塞滿菠菜，此時兄弟鬩牆已到最嚴重的地步。大衛被修理時，馬丁怒視倒影中的莫妮卡，她正握著大衛的手。音效轉場至馬丁為大衛準備一項「特殊任務」，他宣稱這會讓媽咪愛大衛。馬丁身後的「投射光束」讓對稱的雙人鏡頭失去平衡感，兩個男孩在一張母子照片前互相模仿彼此的動作：相互嫉妒對方的理想自我（ego-ideal）地位。在馬丁為大衛設計的計畫中，充滿了閹割象徵，馬丁要大衛「潛入媽咪的臥室」，然後剪下一束頭髮，這對亨利也是個伊底帕斯挑戰，如父親後來所證實的，他回應莫妮卡的推論，說大衛手中的剪刀是「一把刀」。在馬丁的生日，雖然大衛帶來禮物，馬丁甚至保

護他不被較大的男孩欺負，然而陽具的對抗引起這場衝突，導致大衛被趕出家門。這些男孩無法區分大衛與他們的差別，問他是否可以尿尿。這個「欠缺」，機器人不尿尿，標示出有機體與機械體的差異，以及在象徵秩序中雙方的不同待遇——完全像真實世界的性別差異。

當馬丁的朋友戳刺大衛來做測試（呼應了霍比對待席拉的方式），大衛慌了，緊靠著他的有機體兄弟，卻意外把他拖進游泳池裡。大衛的密度讓他們沉入水裡，馬丁獲救後，大衛仍留在水中，四肢張開像是在擁抱。這注定了他的未來，有母親、家人、人類的視覺觀點，在水面之外遙不可及，然後一個俯瞰鏡頭往後退，把他框在藍色銀幕形狀的四方形裡。

下一場戲莫妮卡在藍背景前，呼應上場戲的最後一個鏡頭，玻璃窗上疊了一層倒影：她一開始因他是人造品而反感，然後回來握他的手，她選擇愛這個兒子，現在卻與他分隔。一扇藍色環狀窗戶框住她，大衛卻不在框內；當窗戶框住他時，她仍在框外。大衛用蠟筆寫信給她，表達了相反的感受；他受到控制的舉止，掩飾了拚命想用取悅母親的文字定義母子關係的失望。他多種顏色的書寫是他們短暫關係的視覺殘留物，現在一切再度顯得冰冷與表面化。一封信幻想一個象徵秩序，在其中媽咪、馬丁與大衛都是真人，只有泰迪不是（它是馬丁的機械玩具，在馬丁病情好轉出院前本來是給大衛的），這就像人類的二元邏輯。莫妮卡流著淚，內心掙扎，她不斷回頭看亨利，卻不看大衛的眼睛，她說了謊：「明天我們兩個在一起就好。」從游泳池裡的大衛開始，這場戲進一步將焦點推往大衛，而莫妮卡的行為則變得虛情假意。

如同先前在鄉間驅車的戲，這輛車的透明圓罩是反射式的銀幕，當大衛試圖與莫妮卡和解時，不斷有白光閃過。她的眼淚證明，把他從她的生活中除去令她不舒服。下定決心的莫妮卡看起來像機器人，然而她經過賽博科技的工廠卻沒有停下來，本來她要把大衛帶到那裡銷毀。但她開車進入一道炫目的光束，對大衛的想像界與她給大衛機會的幻想來

說，那是放映機的光束。她把大衛遺棄在森林裡，看他消失在側邊的後視鏡裡（另一個橢圓的框），他哭著要她回來，站在閃爍圓錐形光束的中央。

## 這才是娛樂

類似的意象連接這場童年純真的戲與後續的城市劇情。雖然莫妮卡最後說的是，「抱歉，我沒有告訴你這個世界的事情」，接下來的衝突與大衛的家庭經驗只有程度上的差異，本質或動機都是一樣的。在淡出的轉場中，一個聲音表明大衛的感覺：「我很害怕。」這是個女人的聲音，她的瘀傷顯示她有個虐待她的人類伴侶；她從一個情人機器人牛郎喬（Gigolo Joe，裘德洛〔Jude Law〕飾）尋求慰藉，正像大衛曾短暫滿足莫妮卡的母性需求一般。喬是真實但有缺陷的情人關係的替代品，代表了通俗娛樂轉移注意力的面向。他體現了電影的歷史，唱著一九三〇年代音樂劇裡的歌曲，並在水灘中跳舞（尤其指涉了《萬花嬉春》與庫柏力克的《發條橘子》〔A Clockwork Orange, 1971〕，我們會看到此片影響了《A.I.人工智慧》許多深層的關懷），以此融化女人的心。他的第一首歌〈我眼中只有你〉，立即暗指《A.I.人工智慧》核心裡窺視的慾望與權力。此外，他是電影機制的化身。他就像電影明星一樣，改變外貌以符合下個客戶的幻想——用內建在手裡的鏡子（隱喻的銀幕）修飾儀容，它同時具有燈的功能。後來為了讓年輕男孩們開車載他跟大衛到紅市（Rouge City）去，他投射出一個立體影像。

一個人類誣賴喬犯下殺人罪。大衛也是人類不滿足與嫉妒的代罪羔羊。當喬試圖以移除「運作許可」（他的身分）的方式來逃出象徵界，聲音轉場至森林裡的大衛對泰迪說：「如果我是真的男孩，我就可以回家，她就會愛我。」強調了兩者的類似性。大衛經歷到無法想像的種種危難，自我指涉再度突顯出視覺。聚光燈光束出現之後，一輛載著廢品

的卡車抵達。一個特寫鏡頭拍攝廢棄物後大衛的眼睛，然後廢棄的機器人從閃亮的背景浮現，撿拾身體的零件，活像一部食人僵屍恐怖片。但是在修復自己這方面，他們與人類不同，展現了完全的互助合作。一個機器人換上新眼珠。這強烈地吸引觀眾注意他的外觀，此時的間接敘述透過角色對看不見的刺激的反應，來傳遞觀眾的窺視驅力。另一個機器人仰頭注視景框外的發亮處，大喊「月亮上來了！」此時攝影機往前移動拍他的臉。大衛轉頭一看，然後剪接至一個大到不可能的滿月。有個焊接工舉起面具，進一步強調了這個奇觀（違反寫實的邏輯：機械焊接工根本不需要眼睛防護裝備），然後一個女機器人抬頭看：喬站在場景邊緣觀察越來越亮的天空時，至少銘刻了六個人的觀看動作。

但這個月亮是巨大的熱氣球，結合了自然與科技、美麗與危險、奇觀與觀察者。從載客籃裡伸出攝影機，電影聚光燈投射光束，回看角色與觀眾搜尋的目光。如梅茲所說，「觀眾就是探照燈……複製放映機，而放映機本身複製攝影機，觀眾也是複製銀幕的敏感表面，而銀幕複製底片。」[26]載客籃裡坐著一個被銘刻的導演，周圍全是銀幕，為了取樂，用一支擴音器來控制獵捕人型機器人的活動。他所提供的「肉體園遊會」（Flesh Fair）諧仿了好萊塢，至少包括了夢工廠近期的成功電影《神鬼戰士》（*Gladiator*, 2000）。這場戲討好觀眾，具美國特質（充斥著美國國旗）與奇觀。搖滾樂、馬戲團、摧毀破壞、暴力、大銀幕與光束，這些都利用並表現了社會的恐懼——在此是對人造機械的恐懼，他邀請大家「把你的機器人趕走」，主持人同時聲稱，「我們活著，而這是對生命的禮讚。」

機車騎士追逐機器人，用頭燈捕捉他們。在平行移動的鏡頭裡，前景的物件令影像閃爍不定，讓人想起默片的追逐場面，也就是動作電影的始祖。一個機器人在黑暗中看起來正常，但她的頭部只有一張臉，平面的臉，就像投影一般，她站在回應大衛搜尋目光的光束前，表示她可以當他的保姆。當大衛問她是否知道藍仙子時，光在他的頭上浮動，彷

彿是來自一面銀幕。她還來不及回答，對面整座牆崩塌了，一個看起來兇惡的追逐者撞穿一個明亮的四方形洞口：這是史匹柏作品常見的銀幕夢魘（nightmare of the screen），銀幕是抗拒真實世界恐怖但可被穿透的屏障，銀幕的幻想（fantasy of the screen）與其相反，它是進入渴求的想像界的通道。

另一面隱喻的銀幕囚禁了肉體園遊會的機器人，同時提供保護與視野。人類從大砲裡射出一個機器人，他被切下來的頭著火，仍然在動，飛向其他機器人（與我們），然後卡進籠子欄杆之間再滑下來。他被彈射穿過的巨大螺旋槳，發出放映機的聲響，並用太陽風轟向被迫觀賞的囚犯觀眾。控制室裡充滿銀幕，就像一間剪接室，在銀幕上，泰迪說大衛是人類，然後被製作人的女兒帶走。大衛既恐懼又混亂，就像正在觀賞《A.I.人工智慧》的兒童一樣，他緊緊抓住喬的手（重要的是，這些畫面對成人來說較不恐怖，因為被摧毀的機器人顯然是機器）。牢籠將機器人與人類區隔開，並在大衛與他加入人類的慾望之間，銘刻了一個隱喻的平面；小女孩看著大衛，在他眼中看到人性，這個處理顯然很像觀眾認同作用。大衛與喬逃脫決鬥場時，穿越了一道四方形的白光。

紅市也是商業性的幻想，就像電影。大衛與喬搭上電扶梯，彷彿在多廳影城裡一般，然後穿過一面亮白，出現在立體影像與投射的光束中。「純潔之心聖母會」的霓虹教堂，外觀與象徵莫妮卡無情的車輛相反，明顯地將藍仙子等同於聖母，對這個不是由女人生出來的男孩來說是適當的。如此將母親的身分理想化，呼應了電影縫合作用所運用的失落想像界，以及對認同的慾望（兩者都很像大衛的追尋）。「全知博士」遊樂設施是一種超級搜尋引擎，進一步提升了電影的真實感，因為其中包含迷你放映廳，裡面有帶簾幕的銀幕；入口是昏暗的藍色通道，裝飾著打亮的連續凹洞或銀幕，這是標準的多廳影城裝潢。在放映老片《假面》時，大衛嘗試抓住藍仙子的立體影像，卻失敗了，之後試圖進入銀幕，此時電影再度被神化。最後大衛說他相信童話故事是真的，這

是一個自我指涉的聲明，讓人猜測《A.I.人工智慧》自認是嚴肅的藝術。他的問題（藍仙子如何能把機器人變真人）的答案在銀幕上捲動（改編自葉慈的詩〈失竊的孩子〉〔The Stolen Child〕，證實了本片希望成為菁英文化）。這個文字發光的投射，指引大衛去「夢想誕生之處」。雖然在劇情世界裡，這個謎題指的是曼哈頓，但這樣的描述也同樣適用於好萊塢。藉由微弱的換喻鍊，紐約康尼島（Coney Island）的遊樂場（大衛在此找到藍仙子）反映了聖塔莫尼卡（Santa Monica）的遊樂園（距離好萊塢最近的度假景點，一九四一年，該地的摩天輪滾進大海），而聖塔莫尼卡這個地名也巧妙地結合了「聖母」與大衛的「媽咪」。

在大衛、喬與泰迪搭乘的兩棲直昇機的寬銀幕上，一個曼哈頓的電腦圖像（裡外都看得見）投射出他們慾望，直到符合圖像的真實曼哈頓出現為止。當他們接近目的地時，銀幕上的小水滴與燦爛的連番白浪創造了壯觀的光影秀，並疊影在他們著迷的表情上，一座摩天大樓透過發白的長方形入口進入畫面。光束吸引他們穿過半透明的門。大衛進入他失落起源的想像界（霍比教授辦公室的原初場景），兒歌鈴聲響起，

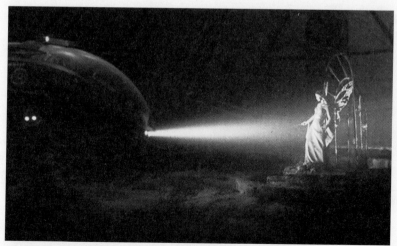

《A.I.人工智慧》：被銘刻的機制——大衛對失落母親的無盡追尋。

大衛身後發出光亮。但是，接下來的鏡像期並未讓他退化以融入他的同類，卻讓他面對真實界的恐怖。「這裡就是他們把你變成真人的地方嗎？」他陶醉地問。一張椅子迴轉，這個鏡頭是以《驚魂記》裡揭露母親已成木乃伊的鏡頭為藍本，但這次他遇上的是另一個自己，這個機器人以為自己是獨一無二的。「這裡是他們叫你看書的地方。」他的另一自我回答，用象徵語域（Symbolic register）裡微小、隨意的差異，粉碎了大衛的身分認同。大衛天真地問，「你是我嗎？」然後在這個過度曝光的光之劇場裡，堅稱：「她是我的！我是獨一無二的！」最後用一盞燈砸爛對方，並敲下他的頭，在他表現人性悲劇的失敗時，已經表明了他的獨特性。這場戲震撼的程度，可比擬我們接受他與他的情感為真實的程度。

霍比（他為了自己挪用藍仙子的角色）干預之後，大衛駁斥他，大衛變成霍比的慾望客體：他死去兒子的失落替代品。黑暗背景中明亮的光線，將霍比投射的凝視連結到景框對面的大衛。霍比離開去叫他的團隊，攝影機位於門後，門打開後將另一個垂直的平面變成開口。大衛像觀眾般坐著望著這個開口。想找到答案的大衛跟著光（就像遇到E.T.的艾略特一樣）走進這個孕育他的空間：經過一個顯示賽博科技標誌的平面顯示器，本片第二個鏡頭的套層結構，以及原版真人大衛的照片。他遇到許多自己的複製品，就像底片上的連續影像，等著動起來；當其中一個包裝好的商品（在箱子裡明顯地逆光）動起來時，實際落實了這個譬喻。他清醒時，同時出現了窗戶與雕像前的驗光視力表與器材。攝影機移向一個坐著的人，他面對那面隱喻的銀幕（顯示出大衛真正源起的符號）。恐怖再度出現，這個鏡頭重複《驚魂記》揭露母親「其實並不是本尊」的手法。它展現一個看起來有生命的無生命物體，強烈地破壞了身分認同。大衛透過自己死後的面容塑像眼窩看出去。霍比複製機器人以逃避兒子的死，他的行徑與諾曼製作鳥類標本，並幻想母親防腐的屍體仍活著一樣。《A.I.人工智慧》開頭與結尾的眼淚，令人想起《驚

魂記》裡的一滴淚，也就是梅莉恩被別人投射的視界剝奪身分的時候。

在應該是人類生存的環境中，大衛的紅色領子與膚色，提供一片灰暗中的唯一溫暖。有風流動，卻沒有光伴隨（史匹柏對希望或慾望的隱喻），大衛蹲在雕像旁被風吹打，當他畫雕像給馬丁看時，它看起來像鳳凰，現在卻只是浮誇的空殼。他的最後一個字「媽咪」，與其說是請求，不如說是哀嘆。他已經沒有理由活下去（他是為了愛而製造的），他自己跳進海裡，下沉的軀體被反映在兩棲直昇機的寬銀幕上，並疊在喬的臉上。這是本片少數呈現同情心的時刻，卻是出現在機器人身上，就像肉體園遊會上，那些機器人互相安慰，並關掉彼此的痛覺接收器。大衛現在沉浸在強烈的藍色中（母親身分的換喻），然後一道耀眼的光束出現在大衛身後，投射在景框外某樣物事上，他再度復活往那個方向伸展：那是他在《假面》中看過的關鍵影像。這一刻他伸手擁抱這個藍仙子的幻象，後來揭曉這是遊樂園的塑像，一個真正的擁抱——卻是人工機械——抓住了他：原來是喬操作捕撈機具救了他。

就像在《太陽帝國》裡，吉姆於劇情結構差不多的時間點看見美國戰鬥機，大衛現在超級興奮，在喬被捕後，他獨自進行追尋之旅。兩棲直昇機的光束穿透了深海，銘刻了他的目光。當大衛接近吉佩朵（Gepetto，製造並收養皮諾丘的老先生）的工坊時，鏡頭透過一個長方形入口，從製造皮諾丘的場景模型背後反拍大衛，在移動的光線中呈現出動畫效果的幻象。同樣的，隨水流飄舞的水草看起來像藍仙子的頭髮在飄動，然後她被呈現的像畫家波提切利（Botticelli）的維納斯，強調她的理想化形象（母親身分與海洋的連結由來已久，兩者都是生命源頭；可比較這類結合童年驚奇與恐怖的不同文本，如金斯利〔Charles Kingsley〕的《水孩兒》〔*The Water-Babies*〕與包威爾〔Michael Powell〕的《偷窺狂》〔*Peeping Tom*, 1960〕[27]）。交疊的剪接，讓兩棲直昇機的泡泡狀機身反映出的大衛著迷的視界更加遲緩，也更強烈，看起來重重影像疊在一起。這個靜止的畫面永遠定在他的目光裡。但是，藍仙子雕

像被封在船首的結構裡，也令人想起原型的蜘蛛女、蛇蠍美人、男性焦慮的投射，反過來困住了大衛。他頭後面發亮的面板呼應了頭燈，暗示這是一間放映室。梅茲寫道，放映機是「觀眾身後的機制，位於他的頭後面，也就是幻想找到所有視界的『焦距』之處」。[28]她的倒影與大衛合而為一，這是等待許久的退化進鏡像期，實現了想像的團聚。

然而，這絕非勝利喜悅的電影視界，這一刻（史匹柏的整個生涯全匯聚在此）強烈地突顯出，想像界正如其定義是無法獲得的。這本來有可能在智識上令人滿足（也許悲觀）的結局，但此時大衛幾乎是處於觀影經驗圖解的畫面裡，他坐在黑暗中，沿著一道錐形光束凝視，對一個無法碰觸的人像產生原初認同，他位於銀幕的後面，那既是通道也是屏障。根據維爾托夫的理論，大衛就像一般觀眾一樣，「沉浸在電影的電子麻藥裡」[29]，虛假的視界支撐著他，讓他不去注意真正的動態，大衛命中注定得反覆進行毫無希望的請求：「藍仙子，拜託，拜託，拜託，把我變成真的男孩。」直到他的電池耗盡、海洋凍結為止。

兩千年後，一隻手撥開空無一物的冰凍水面，把霜掃開，我們看到底下的大衛。影子在他臉上跳動，彷彿來自電影銀幕，然後光一閃，一個祝福的手勢，讓他再度復甦。大衛現在進入了他視界裡的劇情世界（這在《假面》裡不可能發生），他終於碰觸到藍仙子，卻看著她粉碎崩塌。然而，裝在被銘刻的電影膠卷盤裡的大衛，原本處於停格狀態，這些重新啟動他的超級機器人象徵了電影（就像喬一樣），並再度宣揚了史匹柏的信念，實現了大衛的想像界。在這些機器人身上可看到史匹柏的論述形構，透過他們變成銀幕的臉孔上的影像來表達，此時大衛的雙眼終於閉上，他的追尋結束了。在特寫中，他藍色的眼睛向著白色的銀幕（電影基礎元素的混和體）張開：他回到了莫妮卡的家，並宣布「我們回家了！」鋼琴聲再度傾洩而出。但是當他亢奮地跑進家裡（就像《太陽帝國》的吉姆），房屋的外觀是藍色不是綠色，他大喊：「你在哪裡？」過度飽和的顏色與粗粒子底片強調了這個記憶重建的電影人

工化。一個女性的聲音吸引了他：是藍仙子，不是莫妮卡，對失落客體的換喻式慰藉。「你一直在找尋我，不是嗎？」她問道。他回答：「我已經找了一輩子。」接著這個情節淡去，此時從外往內拍的攝影機位置，確認了這其實是超級機器人觀眾所觀看的電影。他們圓形的銀幕完全符合先前的一個鏡頭，就在馬丁復原的消息讓大衛失寵前幾秒，莫妮卡做菜的倒影出現在發亮的玻璃爐面上。當超級機器人透過藍仙子溝通時，大衛的腦袋後方發著光，這證實了他的「獨特性」對他們來說有多重要，而這正是他一直渴望的。

　　大衛哭著說莫妮卡回不來了，藍仙子安慰他說「我會依照你的希望辦事」，接著用泰迪保留的一綹莫妮卡的頭髮，讓她回來一天。玩著玩具直昇機的大衛想起了喬：這是想像的投射，基於目前所知與慾望的預期，而非退化回先前的狀態。有人敲門，但進來的不是媽咪，而是一個超級機器人，這是史匹柏常用的認同手法，同時欺騙了觀眾與主角，或讓他們驚訝。無趣的說明性對話結束後，外面的環境變成正常的樣貌，大衛經過令人睜不開眼睛的強光與直紋玻璃銀幕，走向在主臥床上醒來的莫妮卡。然後銀幕轉白，成為象徵界沒有影像的純淨潔白，正如《第三類接觸》尼利走進的那面白，大衛撫摸她的頭髮：療癒般地重現閹割創傷的那一瞬間（亨利跳下床，拿走剪刀，令大衛被逐出家門）。

　　大衛滿足了他取悅的慾望，在逆光而燦爛的廚房裡為莫妮卡煮咖啡。她曾向他承諾過「明天」，但現在不知道今天是星期幾；大衛告訴她「今天就是今天」，電影永遠在持續的「現在」中開展。莫妮卡把大衛的頭髮擦乾，並為他梳理，數面鏡子讓這個畫面變成好幾個，但並沒有破碎，接著畫面轉白，旁白述說著：「沒有亨利……沒有馬丁……沒有哀傷……」也就是說，沒有父權來限制這個完全人工化的「電視廣告般的完美」[30]。當莫妮卡展現她的愛時，一道光閃過，她回到床上，大衛掉了一滴淚。最後他第一次自發地閉上眼睛，他相信自己是真正的男孩，攝影機小心翼翼地後退，讓他與媽咪就寢，旁白解釋這裡是「夢誕

生之處」。但這個柔和的詞語掩蓋了一件事：夜間夢境與銀幕上的夢都源自未被化解的緊張與精神創傷。克雷德認為，大衛與莫妮卡在一起時的三樁歡樂事件，都各自改寫了一個災難：捉迷藏遊戲彌補了她監禁與拋棄他，剪頭髮彌補了他剪下她一綹頭髮的事件，而生日派對彌補了他幾乎淹死馬丁的那個下午。[31]

## 寫實與奇幻

對《A.I.人工智慧》與其觀眾接受來說，寫實都是個議題。霍伯曼嘲弄本片是「艾德・伍德[32]式的胡說八道的可笑大雜燴」[33]；曼德頌批評本片在解釋其戲劇前提時，淪於「朦朧冗長的科學說詞」，這是因為它並不確定觀眾是哪個族群，他也批評劇情中無法取信之處，如大衛有食道，心理學家建議失去子女的父母用機器人「取代」，還有忽視科學事實：冰對冰封中的結構會造成破壞。[34]然而對霍伯曼來說，「本片的吸引力並非在於說理。其心理層面遠比我們所知的科幻，更接近安徒生或霍夫曼（E. T. A. Hoffman）[35]童話的魔幻世界」[36]。當然這個「佛洛伊德與迪士尼的混血兒」[37]，以及庫柏力克與史匹柏，很容易被化約成公式化結構：大衛是自我，馬丁是本我，而泰迪是超我。

《A.I.人工智慧》表示它並非只是一部電影，也是夢工廠公司的產品，顯然明白該公司品牌名稱的佛洛伊德含意。在低溫冰存室裡，掛著該電影公司新月標誌的牌子，馬丁在此沉睡於童話壁畫中。這個形象反覆出現：在一條地毯上，以及幼兒房裡一道讓大衛發出光暈的光，而房內的雲朵壁紙也令人想起這個標誌；在第一場晚餐的戲，大衛身後的光裡；在莫妮卡排斥大衛時，她站在圓窗之前，此時觀點的構圖也是新月形，最後超級機器人啟動他的夢時也有。當大衛剪下莫妮卡的頭髮時，頭燈在牆上照出圖樣，雲朵以陰暗的希區考克風格再度出現。此外，巨浪的拍岸聲（象徵全球暖化）伴隨這個開場標誌出現，取代了大家熟悉

的、令人安心的吉他聲與管弦樂。有權如此修改的導演，確立了陰鬱的寫實，低調的黑底白字演職員表也加強了這種感覺。

　　大衛「偏執狂般的執迷，讓他無視於周遭醜陋的真實」[38]，這就像一般都把娛樂稱為逃避主義。當冰帽融化時，人類參加肉體園遊會，或與機器人共寢。大衛最終的幸福，忽略了人類的滅絕，某些影評人認為，這就像《辛德勒的名單》提供了光明的替代品，讓人們無需面對猶太人大屠殺。相反的，德雷利‧羅尼克（Drehli Robnik）認為，大衛的記憶讓人類免於被遺忘。[39]超級機器人（由班‧金斯利〔Ben Kingsley〕配音，他在《辛德勒的名單》裡扮演目擊者與助人者的角色）保留並敘述他的記憶，這重申了史匹柏的信念——通俗電影是文化的記憶：「拯救一條生命，就是拯救全世界。」相同的，在試圖再創人類「精神」、進一步追求想像界的過程中，超級機器人確實被誤導了。旁白說：「人類當然是理解存在意義的關鍵」，引用了藝術、詩歌與數學為例。然而，克雷德嘲諷地觀察到，「本片中人類只會上機器人與摧毀機器人，且彼此亂搞與毀滅。」[40]

　　霍伯曼暗示，肉體園遊會（裡面的人類觀眾被告誡要「掃除你周遭的機器人」）與對史匹柏電影的反諷自我指涉看法，可看出史匹柏喜愛他的特效的程度，「不亞於這些狂熱的粗人」，這兩者「也許同樣代表了史匹柏對批評者的看法，這些反機器人的群眾，要的是紀錄片《大屠殺》，而非《辛德勒的名單》的幻想。」[41]那麼，《A.I.人工智慧》再度預見並清楚表達這類反對意見。當莫妮卡把他遺棄在童話森林時，大衛說自己可以模仿皮諾丘，並堅稱「故事就是會發生的事」；傷心的莫妮卡無法毀掉她明知只是擬像的機器人，她回道，「故事不是真的。」《A.I.人工智慧》超越了讓影評人意見兩極的獨白式論述，搬演了曖昧性與矛盾，並且包括了眾聲喧嘩。畢竟，大衛擬似真人的程度前所未見，因此惹惱了肉體園遊會的強生——強生閣下（Lord Johnson-Johnson），他以宗教性的詞語回應現場觀眾，然而正因為大衛像真人，

所以群眾才想保護他。

## 互文性

　　透過暗指其他適當的主題與脈絡，後設文本性再度超越了後現代恣仿。這部電影顯然是關於說故事、幻覺、心理需求與它們及真實界的關係，後設文本性可能更進一步地增加觀眾的自覺，有可能鼓勵他們反思文本策略與相關的愉悅及挫折。霍比的演講廳（裡頭石板狀桌子很像維多利亞年代的解剖室）外雷聲隆隆，這是恐怖片表現「瘋狂科學家」的陳腔濫調，尤其在他取走席拉的處理器時，還配上不祥的高音合成樂。但是這個科學怪人的含意——霍比將自己比擬為創造亞當的神——超出了類型的慣例。正如瑪莉・雪萊的小說表達出對於科學進展與社會變革的焦慮，史匹柏選擇用黑人女性來表達以程式設定愛的機器人會遇到的「難題」：「你可以讓人類也愛他們嗎？」讓這個發展被放在一連串對父權霸權的類似道德問題之中，包括廢奴主義與女性主義。在全球暖化的背景前，一個白種、中年、具創業精神、男性的技術官僚，在他的跨國公司總部裡展現出的偏狹心態，是個不祥的預兆。

　　對各個年代與類型的指涉，喚起了電影是無意識儲水庫的印象，產生如夢似幻的幻想，既奇異又半知半解，卻又令人歡迎地具有熟悉感。史匹柏並未減少慣用的廣泛互文性（包括許多自動引言），他刻意彰顯對庫柏力克電影風格的模擬，而相關文本的線索則邀請觀眾留意這一點。晚餐時，以甜甜圈狀的天花板電燈框住大衛，既讓他發出光暈（強調他身為神選者〔Chosen One〕的敘事地位），也不祥地讓人想起《奇愛博士》的戰情室，此時的家庭生活變成一個戰場，讓科技釋放出來的力量，以人性自我毀滅的不完美對抗人類。清脆的刀叉聲令人想起庫柏力克作品中典型的怪異用餐時刻。馬丁的低溫冷凍槽，讓人想起迪士尼的《睡美人》（*The Sleeping Beauty*, 1959），還有《二〇〇一年太空漫

遊》的冬眠艙。當馬丁問大衛會不會「厲害的招數，例如飛簷走壁或反地心引力的動作」，敏銳的觀眾也許會想到弗雷‧亞斯坦——喬的老祖宗——在《皇家婚禮》（*Royal Wedding*, 1951）表演過類似的特技，並在《二〇〇一年太空漫遊》中重現，以做出人工重力的效果。如克雷德所述，席拉出現的場景，令人想起「《發條橘子》裡那段怪誕的舞台劇，當艾力克斯被羞辱凌虐時，監獄管理員與政客鼓掌叫好……這場戲測試的不是主角的情緒反應，而是觀眾的」。[42]我們或可總結，兩部電影的觀眾被設計去發現劇情世界觀眾的缺陷。霍比的辦公室外，有一架兩樓直昇機停在海灣裡的停機坪，造型源自《二〇〇一年太空漫遊》，令人想起該片中一頭人猿反諷地進化而放下武器：就像海爾（HAL）一樣（《二〇〇一年太空漫遊》中代表進化巔峰的人工智慧），大衛是個殺人兇手。被他砸壞的機器人與後來發現的其他複製品，證實了兩者都是大量製造的商品，這使狀況更為弔詭：大衛先前拒絕弄壞玩具，只有在他與那具機器人為人類的前提下，才是殺人兇手。大衛令人發毛的特質：讓人不安的凝視、被設定的執迷封閉迴圈，還保有一種非人類的特質，讓他不會變得完全有同情心，這個特質也是本片觀眾反應不一的核心原因。他者性凌駕一切，就算是一部明顯煽情的電影，也會把他刻畫得比較接近「真的男孩」。在他身為莫妮卡「獨子」的旅居生活末尾，大衛怪異地用來電者的聲音轉達來電訊息。這不僅讓人想起史匹柏常出現的翻譯主題（在兩個劇情世界間的介面上連結主角），也令人想起《鬼店》裡，男孩明顯地被鬼附身。在這個鏡頭裡已經提及，接著斯威頓（Swinton）的三輪汽車，也很像他的三輪車。「殺人」場景呼應《死之吻》（*Killer's Kiss*, 1955）裡「屠殺」服飾人體模型的場景，同時如在庫柏力克的敘事裡一般，揭露了大衛的命運被含納在更大且出乎意料的計畫裡。

　　大衛面對自己時，出現了不一致的調性，類似《二〇〇一年太空漫遊》中鮑曼（Bowman）觀察過去的自己。然而，大衛不會變老也不會

長大。他試圖自殺後，漂浮地沉浸在光裡，這雖然像庫柏力克的「星辰之子」（starchild，譯註：鮑曼的最後狀態），卻反諷且冷酷地空虛。大衛的倖存取決於偏執的唯我論（人類自私性格被複製移植），而非巨大的突破。在冰原上快速的飛翔，令人想起鮑曼的星門（stargate）旅程，攝影機穿過一輛未來飛行器，它是由《二〇〇一年太空漫遊》風格的巨石組成的，而在重建的房子裡那段戲，大衛像鮑曼一樣發現自己坐在餐桌旁，這本身即是結局，而非中途點。最後大衛雖然相信，他要閉上眼睛飄進母愛的幸福裡（如同某些觀眾一樣，尤其是那些覺得本片很甜蜜的人），但他忘了自己只是個困在冰凍荒原裡損壞的機器。更糟的是，那些超級機器人下載了大衛的人工合成慾望，以便與創造他們卻離開的人類重新連結，他們仍保有人性的缺陷，感同身受地參與並追求他們自己的想像界。他們加入了大衛——克雷德認為他像《鬼店》被困在照片裡的傑克，「既開心又滿足，終於回到老家，永遠凍結在地獄裡」。[43]

## 主體位置

　　《A.I.人工智慧》的發展被精密設計，充滿了典故與自覺的互文性，挑戰了獨白式的閱讀。雖然本片在智識層面很有趣，做為主流娛樂卻失敗了。它破壞了表面的戲劇前提，且諷刺了商業鉅片觀眾通常理應獲得的觀影愉悅（無論是與寫實或幻想有關）。這部電影（庫柏力克以他的頑皮作風，將引發整個劇情的心理醫生的名字取為「弗雷傑醫生」〔Dr Frasier〕，源自一個笨拙的情境喜劇角色）從未接近它表面上刻意反思的真實性或想像的投入（大衛渴望的一部分）。它的自我矛盾相互抵銷。柯羅第（Collodi）的原著中，大衛並未在追尋的歷程中成長。本片的悲劇（在此做為慣例的術語來用）在於：他的情感雖真，卻毫無意義。因此，本片看起來努力營造的情感也毫無意義。

一開始透過莫妮卡的聚焦，強調了大衛的他者性。馬丁回家後，她意識到大衛對他產生嫉妒使得情勢改變。但這點並未明顯表達或表演出來，這是觀眾的投射。馬丁一開始半機械的外表也使觀眾產生同理心，而這種同理心是本片的核心。羅傑・伊伯特認為大衛「只是好像能去愛，我們是把人類情感投射到非人類物體的專家，從動物到雲朵到電腦遊戲，但是情感只存於我們的心裡」。[44]這個觀點呼應了安・弗雷堡（Anne Friedberg）對非人類角色認同作用的理論論述。[45]因此，伊伯特結論道，賽博科技研討會的問題——「對於一個真正能愛的機器人，人類負有什麼樣的責任？」答案是「沒有答案」。[46]然而並非如此單純。如果預先的設定意謂大衛愛的能力不是真的，那麼人類父母或子女的愛，是在演化與性心理的層面上被設定的，我們又該如何看待這兩種愛？同時，亨利的邏輯是有缺陷的、機械般且沒有同情心，就像超級電腦海爾一樣，他的伊底帕斯理論取決於一個與前提無關的推論：「如果製造（大衛）的目的是去愛，那麼假設他知道如何去恨是合理的。」當莫妮卡陪著大衛動手術時，他安慰她說，「沒事的，媽咪，這不會痛。」此時她再度意識到他是機器。一旦觀眾忘了大衛是機器人，本片就失敗了，因為對於人類戲劇來說，人工合成的情感顯得煽情與虛假，這正是本片透過大衛聚焦想處理的問題：請記住，他是一台被設定以十歲小孩的方式感受的機器人。在肉體園遊會上，他伸手握住喬的手，是人類同情心的關鍵時刻，此同情心連結了《E.T.外星人》、《直到永遠》、《辛德勒的名單》與《勇者無懼》，並讓影評人意見兩極；當劇情世界裡的觀眾認為，拋棄人造機械就是頌讚真實，他們卻目睹科技替代品毫不費力地呈現真實的象徵性表演，此時他們面對了道德問題，同情心也油然而生。

　　在肉體園遊會，人類顯然犯下暴行以突顯人與機器人的差別，好努力「維持數量上的優勢」，此時機器人的對話說「歷史總是重蹈覆轍」。但是當肉體園遊會的老闆喊，「你！小男生！」許多觀眾似乎都

未質疑大衛為何接受這個召喚。聚焦讓我們與大衛站在一起，反對與我們一樣的人類（正如《E.T.外星人》的開場）。那麼，做為敘事基礎的差異被嚴重地質疑，留下的問題比回答的問題更多。■

# 關鍵報告
## 穿過黑暗的玻璃

Steven Spielberg

《<span>A</span>.I.人工智慧》在評論與票房上的失利，讓它迅速地「消聲匿跡」，[1]損害控管延伸到《關鍵報告》的宣傳上，史匹柏的參與被低調處理。本片的行銷聚焦在湯姆‧克魯斯（Tom Cruise）演出動作驚悚片，而非史匹柏導演科幻電影，儘管他長期以來與此類型關係密切，也拍過兩部背景與視覺風格類似的電影。史匹柏的名字確實沒出現在廣告看板上。但《關鍵報告》體現並延伸了導演最有趣及最典型的關注議題。

## 尋求清晰性

表面上的敘事，由描繪謀殺的快速蒙太奇開場。發白的朦朧形體變焦：一對情人做愛；剪刀；一個男人爬上樓梯，他的身形在光學上被扭曲，暗示精神失常，但也不經意地強調了電影平面；不連續的對話。吊人胃口地閃過情慾、暴力與煽情的情感，同時配上有回音的打擊樂聲響，引發不安。這令人想到電影預告片。眼睛的特寫是兇手的？死者的？還是旁觀者的？最後是瞳孔的大特寫，強調了謎團。這種類似《驚魂記》與《二〇〇一年太空漫遊》的關鍵鏡頭，讓人想起希區考克的驚悚片與庫柏力克的科幻片。尖銳的剪刀穿刺人形紙板上的眼睛，這是對《安達魯之犬》（Un Chien Andalou, 1929）的典型指涉，更為相關的是，指涉了達利為《意亂情迷》（Spellbound, 1945）設計的夢境場景——暗指內心深處與心理的恐怖，這種恐怖特別與眼睛的脆弱及窺視癖的罪惡有關。《關鍵報告》有意識地與現代主義和藝術電影傳統並置。

在某種意義上，這段戲是預告片。它建立了調性、類型期待與謎團，觀眾依據這三者來理解本片（一部科幻神祕驚悚片，與視覺的主題有關，並含有一些柏格曼風格的場面調度與後設的探索），影片詳細闡述預告片的敘事，這段預告也簡略地預覽了即將發生的事件。預示一個必然的敘事事件（如果這個警告未處理的話），預測一個可避免的未

來，以套層結構呼應了這部電影本身的功能，以及其科幻類型。就像其他預告片一般，本片也以呈現未被看過的電影的蛛絲馬跡來刺激慾望，再度符合了在場卻缺席的概念（一個想像的符徵）。

阿嘉莎（Agatha，Samantha Morton飾）有雙大眼睛，頭髮剃光，身處空無一物的白色背景前，她是能預見犯罪的變種先知（Pre-Cog），前面那些片段是她的預先看到的事物，她也屬於史匹柏科幻電影中神祕他者的一員。此外，她是電影的另一個化身。她不僅是劇情世界裡的明星，吸引成千上萬的影迷來信，也接收了視覺影像，並在所謂的廟堂（Temple，她與另外兩個同伴的居住地）裡把這些影象投射到銀幕上。這個地方有深色襯墊絎縫的牆壁，以及幾何形穿插出現的聚光燈，看起來就像電影院。安德頓（Anderton，湯姆・克魯斯飾）透過長方形的窗戶觀看，他是活躍的代理人，根據她見到的影像行動，他的兩旁有喇叭把他的聲音放大，在這個比喻中，這扇窗銘刻了一面銀幕。所以，在光子液（photon milk）裡漂浮的阿嘉莎（光是她的營養品），在預言時會浮出液面，若較不投入預言夢境，就會沉回去。羊膜的聯想讓這個比喻多了把電影視為母性想像界的含意。

開場的預言穿插了不連貫的（第一次看時）暴力片段，安置了水的影像系統，回顧性地把觀眾放在阿嘉莎的位置。二十世紀——福斯與夢工廠的標誌及字幕等外圍文本，證實了這個明顯的認同：一切都是黑白的，對彩色電影來說很怪，而且畫面上有漣漪干擾，這與看起來是「預告片」的相關文本浮現有直接關聯。水含納了劇情世界（《關鍵報告》的反烏托邦）與非劇情世界的側互文本（本片投資、製作與發行背後的組織之銘刻），這與《法櫃奇兵》開場派拉蒙標誌溶出很像。產品置入也弔詭地落實了夢魘般的預言。阿嘉莎做為觀眾沿著Z軸穿透水面／銀幕（與《侏儸紀公園》迅猛龍的威脅相反），在空間上就像穿越了心理閾值。

深遠的含意：整部《關鍵報告》是阿嘉莎（或我們）的夢。冷酷藍

色調的顏色，連結了影片大部分的敘事與阿嘉莎一開始的視界，這有點像《駭客任務》（*The Matrix*）的綠色調暗示該片也是在另一個真實開展，而此真實是由參與者－觀眾／主角的心靈投射出來的，主角雖不能動彈，卻納入動作之中（如要確證，可比較《攻殼機動隊》〔*Ghost in the Shell*, 1995〕這部日本動畫，它顯然影響了《駭客任務》、《A.I.人工智慧》與《關鍵報告》裡的場面調度和主題關照。其續集由夢工廠發行）。

一旦劇情機制開始運作（由先知啟動的新奇裝置「樂透球」具體呈現），自我指涉性便充滿了動作場景。自我指涉性的無所不在與中心地位，讓史匹柏導演手法的這個面向，推進到《第三類接觸》以來的新高點。安德頓搶在攝影機之前穿過一扇玻璃拉門。門上的文字就像字幕一樣移出銀幕，接著是劇情世界外的字幕，確認了背景與年代：預防犯罪部（the Department of Pre-Crime），這裡有一層層的透明銀幕，銀幕之間有懸空的走道，呼應了木製「樂透球」的槽道。先知的圓形浴池，從上空看來既像電影膠卷盤，又像鏡頭。錄影銀幕見證了安德頓的調查，而其他同僚是被銘刻的觀眾（在關鍵時刻會剪接到他們身上）：當一件調查開始時，安德頓的助手說：「喔，我喜歡這個部分。」活像愛講話的電影觀眾。古典配樂提供了劇情世界內的音樂，燈光暗下，彷彿準備讓電影開映；安德頓窺視地觀看，希望能理解這些片段，我們透過移動畫面的銀幕回看著他，而他還在我們的眼前用我們看過的鏡頭，剪接我們將要看到的片段。安德頓的銀幕邊緣的數字暗示底片邊緣的文字，以及剪接時壓在拍攝畫面上的時間碼（timecode）。他旋轉虛擬的旋鈕好前後移動或定住影格，這是未來的錄影機飛梭控制。

連貫的郊區影像是否與安德頓對預見犯罪的主觀認知有關，或只是在現在式中形成敘事的交叉剪接，這一點並不清楚。無論是哪一種，他是透過媒介在尋找線索，當影像充滿我們的銀幕時，這個媒介上擠滿了混亂又豐富的場面調度，尚未依照連戲原則進行分析，這一點令人想起其他自我指涉的電影，如《春光乍洩》（*Blow-Up*, 1966）與《對話》

《關鍵報告》——在剪接室裡進行調查。

（*The Conversation*, 1974），同時也讓觀眾自己開始理解。這將觀眾置
於外部的位置：身為觀眾，我們的視野應該與目擊者相符，卻也投射地
參與打擊犯罪者的工作。在後面的情節轉折裡，他即將干預由他的理解
所建構的敘事，以此實現觀眾身分不可能實現的慾望。

　　安德頓似乎在進行一般剪接時，來自先知的不完整片段融入了與
電影畫面相同的樣態與劇情世界。他問：「霍華德‧馬克斯（Howard
Marks），你在哪裡？」接著剪至一個女人的聲音，「霍華德。」此時
一個男人離開一棟房子，這個名字已經在前面木球的特寫中出現過：好
萊塢三的法則。一個草皮灑水器發出放映機的聲音（在這個矯正過的劇
情世界裡沒有音樂）：許多環狀動態逐漸看起來像是線性敘事，這是其
中之一。反覆特寫剪刀（被預言的凶器）以換喻的方式銘刻了安德頓的
剪接室活動，同時重複穿刺眼睛，穩固了現在畫面與先前預言夢境的關
係。現在我們可看出這張臉是林肯，而拿著剪刀的孩子，正在背誦蓋茨
堡演說：這是關於預防犯罪計畫是否合乎憲法之第一個暗示，當聯邦幹
員維沃（Witwer，柯林‧法洛〔Colin Farrell〕飾）出現之後，我們立刻

聽到關於這個議題的明顯敘述。史匹柏典型的逆光打燈，因巨大的白色溫室而具有寫實上的理由，並將馬克斯脆弱的家庭典範呈現為閃爍的投射，在柏格曼風格的構圖中，旁邊較暗的廚房將他與此投射分隔開來。當妻子的愛人進屋時，灑水器的聲音再度與放映機相仿，同時也有節奏地升高了張力，而這個視界也突顯出丈夫的窺視行為。

為了驗屍，安德頓敘說細微的觀察，但實際上也是話語（discours），邀請觀眾一起進行仔細的檢視。多重視窗滑過安德頓的銀幕，彷彿在幻影箱（zoetrope）上輪轉。這個影像輪轉解釋了在影格之間遊移的小男孩之謎，安德頓的影像疊在上面，在視覺上強化了這個換喻。

鏡子與晃動的手持攝影機讓動作更緊張，進一步突顯出反射的架構。那對情人變成兩對。霍華德身處強烈的逆光中，舉起剪刀。一扇有鏡子的門關上，讓黑暗中的他進入了兩個通姦者的劇情空間，就像連戲剪接一般。在觀點鏡頭中，快速橫搖銘刻了安德頓積極搜尋的目光，也複製了觀眾的視線，比起觀看／被看物體剪接的手法更為鮮明。梅茲認為「電影仰賴一連串的鏡映效果」，[2]在此這個論點很明顯。「哪棟房子？」安德頓問，清楚地說出這種詮釋法（hermeneutic）。環繞的影像在他前後閃爍，就像史匹柏太陽風的方式，強化了窺視的刺激感，揭露並威脅要移除理想自我：這個被強化的線軸遊戲，將平庸的自戀認同轉變為更接近狂喜。

維沃被指派為官方的「觀察者」，他的影像疊在先知上，或者他透過寬銀幕窗戶看著離開的警察，看著觀看別人的人。他體現了一個封閉性的論述，進一步傳遞目光（在變動的聚焦中允許令人不安的自覺意識）。簡言之，這些結構並未造成疏離效果，且拒絕認同主角的自在（我們或許會在主流電影裡期待這種認同）。維沃看起來促成了後設敘事，而其成為判斷現在式綠色調粗粒子劇情世界的「真實」，以及先知們封閉的藍色粗粒子的視界，同一時間發生謀殺案，逆光，背景是巨大且難以置信的長方形窗戶（被銘刻的寬銀幕）。

因此，資訊與視界一開始就被畫上等號，當馬克斯準備要殺妻子與其情夫時，又說了一次在廚房裡被先知聽到的對白：「我來拿我的眼鏡。要是沒有眼鏡，我就像瞎子一樣。」這個奇觀（spectacle）就真的是透過眼鏡（spectacles）的鏡片出現，此時出現了眼睛的「主導動機」（leitmotif）。接著是快速的蒙太奇，在其中，馬克斯用同一隻手拿著眼鏡與剪刀，體現了《驚魂記》將視界等同於侵略性的手法。安德頓趕往樓上，樓梯欄杆擋住了他，形成了頻閃的（stroboscopic）效果。警察穿過「寬銀幕」天窗垂降，穿透了明顯的投射平面，馬克斯握著剪刀的手撞破一扇窗。安德頓命令馬克斯：「看著我。」向他的眼睛投射一道光以辨認他的身分：干擾他的視線，並在逮捕他時（罪名是可能會犯罪），將他牢牢地召喚進象徵界，讓他不能動彈。同時間，維沃觀察到先知們越來越激動，他們一邊投射出影象一邊說出人物的對話，讓旁邊看著畫面的觀眾密切注意。照顧他們的沃利（Wally，Daniel London 飾）下令「抹除接收訊號」，實際上就是關掉他們的機能，於是他們平靜下來，他們的銀幕漸漸消失。在實際與隱喻的層面上，他們是人形放映機。

　　一支政府廣告讚揚預防犯罪部，這是追溯性的解釋，就像《侏儸紀公園》遊客中心的介紹。一個剪接讓廣告變成不是對觀眾所發的言說，而是骯髒城市貧民窟牆上的投射影像，安德頓正在這裡慢跑，這一段指出了影音廣告與政治宣傳的無遠弗屆。這支廣告介紹了這個計畫的領導人盧瑪·伯傑斯（Lamar Burgess，麥斯·馮·席度〔Max von Sydow〕飾）。他的姓名（除了部分與柏格曼相同，這位演員曾演出許多部柏格曼的電影）暗指《發條橘子》的原作者，而這部小說是是自由意志與預防犯罪的倫理限制。[3] 後面在安德頓動手術時（執刀者由另一個柏格曼劇團的演員飾演），使他無力抗拒的眼皮夾強調了對《發條橘子》的致敬，這個夾子很像庫柏力克電影中用來逼迫艾力克斯觀看暴力畫面的器材。這支廣告中也包括了「追求幸福」的詞語：一種不能剝奪的人權

（還有生命權與自由權，三者都出自美國獨立宣言）卻遭到預防犯罪計畫危害。

安德頓想向一個盲眼毒販買「清晰」（clarity）藥，但他看到毒販之前就被認出來。視覺證據，做為偵探電影與預防犯罪運作的前提，因此被質疑了。在一個恐怖戲劇（Grand Guignol）的時刻（利用了窺視的執迷與其令人不安的後果），毒販拿下遮光罩，露出空洞的眼窩，他表示「在盲人的土地上，獨眼的男人就是王。」只有沒有眼睛的人才能在自由國度享受自由，並在視覺監控所管控的政治經濟體之外運作。

安德頓的床邊，有已回家的失蹤兒童報告剪貼，這透露了深沉的個人創傷，公寓裡的髒亂也證實了這一點，「尼洛英」（neuroin）吸食器到處亂丟，再加上大量的家人照片，展現了史匹柏作品中反覆出現的「父母／小孩分離」的主題。這種執迷與精神分析將敘事電影視為追尋失落客體的論調有關，因此它確認了「本片持續進行的次主題——藥物成癮、悲傷與悲傷成癮……而對影像上癮則是主要的隱喻」[4]。雖然我們先透過一面銀幕，看到安德頓吃著花花綠綠的卡通包裝盒裡的玉米脆片，攝影機以弧線越過一百八十度線，與他並排，他成為觀眾，整面牆則變成電影銀幕。燈泡在特寫中閃爍，儘管背景設定在未來，卻讓人想起古老的電影技術。安德頓遙遠的倒影及上方的光束，顯然讓他的家（及他的辦公室）變得像電影院，此時攝影機往後退，他出現在前景，眼睛似乎投射出另一道光。

他的兒子尚恩（Sean）的立體影像沿著那道光束走出了場景，在背景留下了一個洞一般的陰影，就像彼得潘一樣，他是另一個永遠無法長大的男孩。對安德頓來說，缺席就是在場，他主動把自己投射進他被投射的記憶，與他自己的錄音同步講話，完全認同他目光裡的他者。就像先知一樣，他也是參與的觀眾，不同的是他看的是過去，先知看的是未來，當銀幕上的水光在他臉上波動時，強調了雙方的相似性。沿著安德頓的視線，尚恩影像的後方湧出光束，這是到目前為止，最鮮明地證實

史匹柏將太陽風等同於投射視界。「有一種稱為觀看的流動……必須被灌進這個世界,」梅茲的類推說,「好讓物體可以沿著這道流而上……最終來到我們的感知。」[5]《關鍵報告》也被歸入近期許多藝術電影之列,如艾瑪‧威爾森(Emma Wilson)說的,他們自我指涉地質問電影,通常包含「家庭電影」的素材(特別是兒童的畫面),做為失去的紀念與回應。[6]

安德頓吸食「清晰」,然後看妻子的幻影,他再度回到她催促他「放下攝影機別拍了」的那一刻。這完成了電影機制的銘刻(「我是攝影機,向著拍攝對象錄影」,梅茲說[7])。這場戲類似《偷窺狂》的其中一段(馬克斯這個名字已經指涉了該片,這部早期的自我指涉電影的編劇與主角都叫馬克斯,本片後面警察則追逐安德頓到鮑威爾〔《偷窺狂》導演的姓〕街),可能表現了安德頓對電影的愛好有精神疾病的面向。雖然立體影像對他來說就是存在,但從側面一看,立體影像變得平板且沒有實體感(彷彿在銀幕上)。當攝影機轉到立體影像後面,再度產生假的立體感,對有如電影觀眾安德頓來說,就像真人一般,他陷入想像界,拒絕接受這個投射影像不自然的尺寸與二維特質。

越過這個平面,我們偷偷地觀察這對夫妻親熱,但是通常是正/反拍鏡頭的兩個鏡頭被疊在一起,把安德頓與拉茹(Lara,Kathryn Morris飾)放進一個雙人鏡頭裡,角色直接對著我們(鏡頭)說話。我們就像他一樣,既參與又疏離,我們被邀請去認同,但形式主義又拉開了距離,在想像界與象徵界之間維持平衡或切換。乏味的錯誤判斷——雨水流淌在窗戶上——讓這場戲演變成慣例性的感傷收場,但安德頓的毒癮與心理失常的性格,強化了多重聚焦的複雜效果,讓觀眾很難輕鬆地認同他。他顯然像希區考克的主角一樣極具曖昧性,雖然聚焦經常讓我們感受他的體驗,但他並非單純的英雄。後來先知預言他是兇手時,我們跟相信預先犯罪的他一樣,對其清白沒有信心。

## 你看到了嗎⋯⋯？

《關鍵報告》似乎是由主觀性的幽閉恐懼戲劇開展的，以利用科幻與動作冒險的奇觀特效。在《大都會》（*Metropolis*, 1927）般的城市景觀中，安德頓在高架高速公路上狂飆。鏡頭炫光是人造的，因為這顯然是電腦特效鏡頭，卻強化了寫實，促成想像的投入。鏡頭炫光也可能讓觀眾注意攝影機技巧與史匹柏典型的銘刻電影放映，因此誇示了文本性。再加上引用過去同類型作品的典故，助長了象徵性的自覺。在這個框架中，路邊的緞帶就像一圈圈底片，是一點都不像花俏的裝飾。這個設計讓人想起《未來所發生的事》（*Things to Come*, 1936）的電視系統，透明的長條掛在建築之間，影像就在長條上流動，就像《關鍵報告》中儲存與觀看影像使用的透明膠片。

預防犯罪計畫總部的走道，像底片被分成一格格般，在周遭的玻璃平面中無限延伸，確認了與《未來所發生的事》的相似之處。進入這個總部就是捲入了電影意象裡。如要進入，必須被一台像是眼球的機器掃瞄，象徵了視覺的相互作用，社會監視就像意識型態的電影機制，仰賴視覺相互作用，畢竟，安德頓在街上遇到的個人化廣告，是實際的召喚。透過一層層銀幕與欄杆觀看伯傑斯與安德頓，具有窺視的趣味，並將他們（確實囚禁了他們）放在文本上被銘刻的電影劇情世界裡。安德頓的剪影欽佩地仰望伯傑斯，彷彿看著銀幕上的厲害人物；後來在伯傑斯的房子，從安德頓的觀點，令人睜不開眼睛的光束令他逆光，就如吉姆看貝西，或厄翰姆看米勒一樣，為心理與電影投射的隱喻添加了伊底帕斯意涵。

當維沃說，預先犯罪有「本質性的弔詭」，「如果你能阻止的話，那就不是未來」，他的話也同樣適用於反烏托邦諷刺與（更為有趣的）本片的結局，稍後我會討論這一點。安德頓把球滾出去，被維沃接到，而他的回應：「你防止犯罪發生，並不能改變犯罪將會發生的事實。」

呼應了電影劇情必然發生的性質，編劇與攝製預先決定了劇情，除了對觀眾來說，它一直都是完成狀態，就像幻影箱一樣不斷地反覆，但在觀影體驗中，它卻像是線性的開展：

> 一小段捲起來的底片「包含」廣闊的風景、確定的戰役、尼瓦河上的溶冰，還有人的一生，但它卻可被收進普通的圓形鐵盒裡，不怎麼大的鐵盒顯然證明了底片並非「真的」包含那一切。[8]

可是，本片在「剪接」的場景用舒伯特的「未完成交響曲」暗示，電影並非都能完成與結束。

預防犯罪部的警官與先知「嚴格分離」，就像窺視者與慾望客體一樣，當分隔幕受命開啟後，沃利堅稱「我不能碰觸你」，突顯了這一點。先知就像明星一樣，他們的光彩是一種與普通電影觀眾不同的存在秩序，他們在敘事中提供了幻想空間，是因為他們的存在而非表演，彷彿他們是在不自覺的情況下被拍攝，因此提供了窺視癖的滿足感。[9]「不要把先知看成人類比較好。」攝影機往上搖出現廟堂內發亮的穹頂時，「不，他們遠超過人類。」沃利沉吟道：「科學已經偷走我們大多數的奇蹟。在某種層面上，他們給了我們希望，對神聖事物存在的希望。」但他們的血清素被監控，所以既不能睡得太沉，也不能太過清醒。艾利斯認為，「看電影的時候很容易睡著，但我們通常不承認這件事。」[10]梅茲認為，「電影的虛構是一種類似夢的事物，（也是）鏡映認同」。[11]參與這個虛構的人，相互表現出回返的流動。維沃破壞「做為電影表演特質的空間分隔」與接下來的災難事件之間，如果沒有直接因果關係，也有隱含的關聯性。若安德頓不在廟堂裡，阿嘉莎就無法直接傳達她的關鍵報告，他就不會開始獨立調查，伯傑斯就不需要除掉他。

無論敘事動機為何，本片持續大量地引用典故，例子多到令人無

法細數——稍後我會討論這毫不瑣碎的含意。阿嘉莎突如其來警告安德頓，與《擒凶記》（*The Man Who Knew too Much*, 1934/1956）主角沉重的責任相比，或是將她滑進水裡凝視自己的手與《二〇〇一年太空漫遊》的星辰之子相比，雖然看起來也許沒有關聯，但下一場戲應該可以解釋所有的疑點：拘留部（Department of Containment）。在這個廣闊、平實的圓形監獄（panopticon）中，囚犯不能動彈，他們看著自己的思想在囚禁他們的筒狀玻璃上播放，這個玻璃筒在他們頭上投射光束，令人想起開場的二十世紀－福斯標誌。監獄管理員紀登（Gideon）彈奏管風琴好讓他們「放輕鬆」。管風琴強調了美國中西部虔誠的宗教信仰，也同樣讓人想起一台電影管風琴，從劇情世界外轉為劇情世界內，再度模糊了銀幕的界線，管子被無底洞裡赫然升起的成堆管子取代，這也許是個自動引用（《第三類接觸》）。敘事專注在高科技銀幕（位於構圖中央）上的重要動作，一個一九五〇年代的兒童旋轉燈罩，在前景占據了景框的三分之一。牛仔與印第安人在發亮的羊皮紙上無盡地繞圈追逐，燈罩的顏色與其他一切成對比。這個電影發明前的新奇玩意兒，隱約認可了追逐電影的類型源頭，而《關鍵報告》即將變成追逐電影，銀幕在前面，投射的燈光越過安德頓的肩膀，管風琴在背景，這個鏡頭同時銘刻了電影歷史與電影放映空間的設置。

驚人的技法令電影魅惑迷人。在一個十三秒的鏡頭裡，紅色的球在擺動的特寫中順著透明管子迴旋而下；焦點推至背景安德頓的助理身上，特寫中一隻手抓住球，當他走到那隻手之前，鏡頭再度變焦；鏡頭上搖把焦點對準助手的臉，然後攝影機右搖至安德頓手中的球；再度調整焦點，我們能夠讀到他的名字。如此耗費苦心的精彩電影手法，卻很容易閱讀，這是隱形的敘述與炫技的展現，引發了來自形式與內容的反應，無論這個鏡頭在意識的哪個層次被認知，都讓觀眾位置變得不安定。

我第一次看的時候，一直到後續的脫逃段落，安德頓在數百公尺高的建築物側面，被踢出垂直移動的車子車窗，然後開始在車輛之間跳

躍，這是默片沿著火車車廂追逐的未來版，此時我才開始覺得難以置信，但我已經接受了所有荒謬的戲劇前提。這時候，安德頓穿過銀幕獨自面對世界，就像《太陽帝國》裡的吉姆，「真實」像極了好萊塢的冒險電影。安德頓的存在充滿電影且被傳達。廣告不僅被瀏覽或忽略，還構成了一個虛擬的環境。當安德頓緊張地困坐在一列火車上，他的照片浮現在不斷更新的《今日美國》上，他卻拿著這份報紙當掩護，加強了源自《國防大機密》的懸疑手法。他逃避逮捕的打鬥段落先是在都會帶（The Sprawl）進行，運用火箭背包、燃燒炸彈與「嘔吐棒」（引起觀眾生理上的直接反應）；然後在小說設定的自動化汽車工廠，毫不遜於〇〇七情報員電影。反覆穿透窗戶與地板，在這個史匹柏最華麗壯觀的動作場面中，有個父親無動於衷地坐著看電視；火箭噴發的火焰點燃爐上烤著的漢堡時，奇幻景象與日常現實交會，既輕鬆又令人荒爾。在裝配工廠裡，閃耀的光線射進攝影機，強調這個場景是電影畫面。然而，《搶救雷恩大兵》的高速快門再度出現，頻閃地銘刻了人為的事物，卻令人想起了立即性及在場的冰冷清晰。這個超真實的（hyperrealist）手法，使觀影經驗變得既投入又疏離。

在愛瑞斯・希內曼（Iris Hineman，Lois Smith飾）茂盛、雜草叢生的花園外，有面「請勿進入，不得擅闖」的看板，就像《大國民》的開場一樣。安德頓爬過頂端有碎玻璃（這一點有其意義，後面將會揭曉）的外牆，進入這個有缺陷的伊甸園，裡面有陽具般的基因改造藤蔓，就像蛇髮女妖梅杜莎一樣：這裡是碎裂的想像界（希內曼開玩笑地說自己是「預先犯罪之母」）、小型版的《侏儸紀公園》，安德頓在這裡尋找答案。希內曼在一座巨大的溫室裡閒晃，這裡是光與生命的安全地帶，這種地方在《E.T.外星人》、《太陽帝國》與《勇者無懼》都出現過（她的儀態與語氣，令人想起昆西・亞當斯）。但她是個陰暗、善惡難分的母親，體現了芭芭拉・克里德（Barbara Creed, 1989）所稱的「怪物女性」（the Monstrous Feminine）。她是個立意良善的科學家，進行實

驗治療兒童對紐洛因成癮的問題，副作用就是創造出先知，其中許多先知在改良這個計畫（她承認它並不完美）的過程中死亡。她帶著愛心照顧植物，泡花草茶治療安德頓中毒的傷口，但關於預見犯罪仍然冷酷地無動於衷。她為了說明一個論點，幾乎掐死一株似乎有感覺的植物，植物狠狠地割傷她，她卻毫不畏縮，她是令人不安的受虐／虐待狂案例。她戴著黑色、類似光環（halo）的寬帽，安德頓不敢置信地問：「你是說我逮捕了清白的人？」她帶有性意味地親吻他的嘴唇，接著說出他想知道的關鍵報告[12]資訊。她的角色塑造並非完全仇視女性，儘管她認為女性總是最有天分的，她過去的同事伯傑斯（裝飾他家的大量花朵，暗示了他的墮落）則提出相反的的看法。然而現在情勢很清楚，安德頓已經沒有回頭路了，他無法回到撫慰人心的純真想像界。

在這個出錯的烏托邦，科學製造了危險的成癮藥物，為囚禁無辜人士製造藉口，還為了科學發展而犧牲兒童，但科學仍無法根絕普通的感冒。安德頓吸鼻子，維沃咳嗽，伯傑斯喝花草茶加蜂蜜。噁心的眼睛移植讓安德頓得以匿名，但也傳達了新視野的概念，手術的一開始，後街醫生從他鼻子裡拉出一串黏稠物。護士的化妝很可怕，挖出眼球時暗示身體裂解的畫面，這些都強調了怪誕的身體，加上顛覆了權威與衛生程序，也完全放棄了禮儀，以上這些都含括在電影典故大集合的框架裡。嘉年華削弱了滔滔不絕的寫實，扭轉了類型的期待，以促進玩笑與有易變動的回應。也許從史匹柏的觀點，播放上色後的老電影卻無人觀看，影音壁紙穿插了廣告，這些都概括了這個文化的可憎。安德頓曾有一次以虐待狂行為的罪名逮捕這個外科醫生（自辯拍下來做為「表演作品」之用），當對話回溯過去時，背景投射出殘酷殺戮的畫面，這個橋段將我們的愉悅提出質疑：我們不需要去看。同時這銘刻了犯罪電影與浪漫英雄主義（《蒙面俠蘇洛》〔*The Mark of Zorro*, 1940〕）的歷史，於是增加了發現片中其他電影典故的機率，如《銀翼殺手》（*Blade Runner*, 1982）（裝著眼球的塑膠袋）與《再見吾愛》（*Farewell My Lovely*,

1944）（偵探因雙眼綁著繃帶而易遭傷害）。

　　盲眼的安德頓再度想起與尚恩的分離。游泳池令人想起先知的水池，更重要的是，確立了安德頓沉浸在想像世界的能力。雖然仍是人工化的世界，但更豐富的色彩讓這場戲成為本片最有生氣的場景。當安德頓恐慌地在一群冷漠的度假人群中尋找消失的兒子時，快速橫搖的觀點鏡頭顯然來自《大白鯊》。

　　酸臭的牛奶與三明治橋段，是觀眾二元性的例證。它在生理感受的層次上透過安德頓聚焦，如果要像此處一樣，觀眾需要看到比角色（他的臉以通緝要犯的樣貌出現在電視上兩次）更多的東西，這種手法是必要的，因為在視覺上認同眼盲是困難的。這使我們與他的關係顯然變成窺視癖的關係。這個橋段也證實了，窺視癖具有虐待性質。[13]

　　當過去的同事派「蜘蛛」進入他藏身的公寓，安德頓的窺視癖與情感上的疏離延續下去，俯拍的攝影機運動跟著蜘蛛前進，攝影機位於強勢的監控位置，彷彿穿過了天花板，而私人活動——做愛、家庭口角、排泄——暫時停止，好讓國家檢查公民的身分。然後攝影機下降穿越屋頂風扇（複製了《大國民》聞名的效果），再度與安德頓會合，讓觀眾看到他的新眼睛如何騙過當局的監控系統。

　　外科醫生提供了一個變臉器，讓安德頓暫時改變了外貌（這可能是故事副線最後在完成版中被剪掉而剩下的痕跡），安德頓從預防犯罪部裡救出了阿嘉莎，影片並進一步地層疊自我指涉性，讓安德頓帶她到虛擬實境遊樂場，那兒的顧客付費模擬幻想。阿嘉莎令老闆感到敬畏，他試圖下載她的關鍵報告，安德頓問：「你有錄下來嗎？」但他沒錄，可能是攝影棚的失誤，而史匹柏很熟悉攝影棚。她投射出安·萊弗利（Ann Lively）被殺的畫面，在我們的銀幕及劇情世界裡被倒過來顯現，再度強調了文本性。然後她預見了預防犯罪警探的每一個動作，因此保護了安德頓。這證實她的能力是真的，暗示安德頓將會殺人；但當他被先前的問題困住時，她的干涉弔詭地依照預言（自我應驗預言）創

造了命運。

在阿嘉莎預言克羅（Crow，Mike Binder飾）被殺的旅館，接待櫃臺看起來像電影院售票處。在一個改編自《假面》的鏡頭裡，安德頓與阿嘉莎構成了一個傑努斯（Janus，譯註：羅馬神話中頭顱前後都有臉孔的神）般的畫面，暗示身分或性格的融合，她提醒他可以自由離去。但求知慾讓他判定，先前預言中他試圖殺害的人，就是殺了尚恩的兇手（這個房間牆上架設寬銀幕平面電視，而且還有「寬銀幕」窗戶）。他認為他並未被陷害，因為他相信發現殺子兇手會讓他動手殺人。憤怒的他把克羅抵在鏡子前毆打。阿嘉莎身為被銘刻的觀眾，感同身受地尖叫，拚命地想提醒他人有自由意志。安德頓與其他被逮捕的嫌犯不同，只有他知道有關鍵報告，而他有另一種未來選項。當預言的犯罪時間來臨時，我們完全不知道他會有何反應。他握槍的構圖與預見影像一樣；那麼我們就是透過銀幕觀看，情節或我們與情節的關係已經微妙地改變了。他沒有開槍。警報響起，時間超過預言的犯罪時刻，他逮捕了克羅並告訴他被捕後有何權利。阿嘉莎身後的光創造了一個印象，是她投射出整段對話：克羅表示安德頓確實被操縱去殺他，接著他抓住槍扣下扳機，中槍後的他撞破了平面玻璃窗。

光束把這場戲連接到伯傑斯的臉，此時他正看著電視報導這椿看起來是命案的事件。沒多久，他殺了維沃，因為維沃用投影顯現阿嘉莎與其他先知對萊弗利命案預見影像的差異。雖然有些邏輯不連貫，阿嘉莎（跟安德頓一起躲在拉茹的房子）用話語預言尚恩若在世會有的未來，這場戲充滿「神之光」，然而她似乎不知道伯傑斯要殺維沃。她再度展現預知能力，但太晚了，預防犯罪幹員抵達，用昏迷籠制服了安德頓。

**大眠**

本片的最後二十分鐘，顯然證實批評史匹柏最力的評論者所言不

虛。《關鍵報告》的反烏托邦主題、復古黑色電影風格與受挫的伊底帕斯挑戰都指出，本片是給成人觀眾看的灰暗電影，片中有缺點的英雄變成替死鬼，從《郵差總按兩次鈴》（*The Postman Always Rings Twice*, 1946/1981）到《隱形殺手》（*The Man Who Wasn't There*, 2001），這是典型的際遇，但史匹柏不能讓事情就這麼結束。他拒絕令人滿意（或許灰暗）的收場，讓劇情峰迴路轉，就像《A.I.人工智慧》一樣，結果變成一部漫長的電影，最後一幕無端地顛覆了先前所有的內容。

安德頓被捕後，本來已經與他疏遠的妻子（被阿嘉莎投射出的家庭幸福畫面改變）去拜訪伯傑斯。這個老人一向都隱藏其雙面本質，我們看到他站在自己的倒影旁，他的雙面性變得很明顯。拉茹問到萊弗利命案，他拿著袖扣刺到手指表現了內心的緊張，但還是漫不經心地說出調查方法的資訊，引起了拉茹的疑心。

拉茹用安德頓的眼球進入拘留所，用她先生的手槍威脅紀登放了他。經歷先前種種複雜的情節，這場戲顯得不協調且膚淺，在邏輯上也不一致。如果拉茹真的打算用槍，那麼回到廟堂的阿嘉莎就會預見紀登之死，後來她預見了安德頓之死，證明了這一點。如果沒有這個警告，紀登就會知道他很安全，因此不會就範。稍早，維沃冷靜地面對安德頓的威脅，便鮮明地展現了這一點。「把槍放下，約翰；我沒聽到紅球出現的聲音。」他只在聽到警報器作響之後才變得焦慮。

伯傑斯因為背叛安德頓與大眾的信任，以及殺害維沃與阿嘉莎的母親而遭到懲罰，而他傲慢的態度中有種青少年自以為是的味道。他從善意的父權者變為可憎的父親，馮・席度的表演令人想起約翰・休士頓在《唐人街》（*Chinatown*, 1974）裡演出的可怕惡人，這位演員曾在《父親》（*Father*, 1990）中演出仁慈的祖父，後來被揭發是曾犯下種族屠殺罪行的納粹親衛隊員，在慶賀他生涯成就的宴會上，他承受了侮辱與羞恥。他是最後一個看到安德頓播映命案畫面的人。他用送給他當退休禮物的漂亮手槍自盡，承認了自己的錯誤，並尋求安德頓的原諒。

播放的命案畫面，證明了這是一場騙局，而預防犯罪計畫是以此為基礎，因此失去可信度。在傑佛森紀念堂前，回復了美國的司法正義，維沃的弔詭實現了。維沃象徵年輕人對安德頓的伊底帕斯挑戰，但他做為更強大機關幹員的身分，則體現了「父親」的閹割權力，最後他以一個平等的兒子身分，讓安德頓為他報仇。維沃立志成為警察，因為他的警察父親在他十五歲時被殺，而安德頓因為未善盡父親責任讓兒子失蹤，因此自我折磨，這些精神分析上盤根錯節的問題，立刻獲得解決。安德頓問伯傑斯：「你看到這個兩難局面了嗎？」此時阿嘉莎正感同身受地體驗這個情境，「如果你不殺我，先知就錯了，預防犯罪計畫也完了。如果你殺了我，你就會被關。可是這證明你的系統有效，先知們是對的。」

　　伯傑斯的自殺，行使了自由意志（這是他《發條橘子》般的計畫拒絕給予他人的），接下來的一切完全吻合極度煽情的好萊塢結局，批判史匹柏的人認為這是他的招牌手法。[14]安德頓的聲音敘述預防犯罪計畫終結。他與懷孕的拉茹似乎破鏡重圓，暗示他們重組美國模範家庭，光線透過窗上雨水的影子打在他們身上，令人想起安德頓觀看家庭電影的場景，也表示當時的願望如今已成真。先知們現在變成長髮的浪漫主義者，身穿手織毛衣，發出金色的光芒，在壁爐前貪婪地閱讀度日。攝影機往後拉高，顯現出他們身處一座別緻的小屋裡，周遭是田園美景，這個島上只有他們居住，美麗的夕陽籠罩四周。本片於九一一恐怖攻擊事件後上映，當時官員催促美國人提早察知並預防恐怖攻擊罪行，[15]並且違反美國民法與國際人權協議，將恐怖分子嫌犯囚禁在關達那摩灣，本片維護對一般民眾人性價值的信任，不相信陰影般的政府機構，扮演了其意識型態上的角色。

　　可是一切並非如此單純。本來預言顯示安德頓應該在六號房外殺克羅，結果其實是九號房，而現場第三個男人其實是戶外看板的影像，所以表示有另一個結局，也就是所謂的關鍵報告，對一部以虛假的表面矇騙、鼓勵仔細檢視並質疑視覺證據的電影來說，這是適切的。正如《侏

《侏儸紀公園》的結局，翼手龍般的鶼鶘接近大陸，暗示故事的延續並留下續集的空間，然後陽光射進鏡頭，史匹柏的名字出現，《關鍵報告》的最後一個鏡頭相當長，拍攝著寧靜的場景，當演職員表從史匹柏開始滾動時，最後一次銘刻了電影機制。本片由來自其他電影的典故組成，最後以自我指涉的方式結束。傑森‧維斯特（Jason Vest）的論點很有趣，最後一個鏡頭的場面調度中，先知們「大致坐成一圈……被水圍繞……讓細心的觀眾想起他們曾住過的圓形水槽」。[16]維斯特的重點是，他們的與眾不同令他們離群索居。但另一個較嚴肅的可能是：水槽才是他們待的地方，我們看到的只是他們真正狀態的升級版。這也符合維斯特的推測，本片的最後一部分是在安德頓被裝了昏迷箍的腦袋裡上演。安德頓被冤枉殺害克羅與維沃而被捕後（為了掩飾伯傑斯的行為，必須這麼做），我們看到阿嘉莎回到廟堂；紀登對昏迷的安德頓說：「其實一切都太突然了。他們說你其實還看得到，你的一生在你眼前閃過。所有的夢都會成真。」安德頓頭上有個投射燈，他沉入黑暗之中，接下來的劇情都是在他的心靈銀幕上播放的畫面。當剪接至伯傑斯對拉茹說：「一切都是我的錯！」時他的昏迷箍發出亮光。

本片以閃爍的原初場景開展，結局則是安德頓（另一個史匹柏的唯我論者）以類似梅茲提到的觀者的姿勢，陷入深沉的孤寂之中。[17]關於觀者的自我（ego），梅茲認為：

> 問題就在於，電影放映時自我在哪裡（電影是真正的原初認同，對鏡子的認同，形成了自我，相反的，所有其他認同預先假定自我已經形成，而且可以拿來與客體或同類主體（fellow subject）「交換」）。因此當我在銀幕上「認出」我的同類，我在哪裡（若是沒認出，問題更大）？需要時，可以自我認知的那個人到哪去了？[18]

安德頓的生命被凍結，降服於「父親之名」下，他是梅茲的觀眾：在察覺到失去之前便退化了，陷溺其中且無法動彈，面對自己希望與恐懼、慾望與幻想的映影，他被侷限於盡觀全局與宰制的幻覺中，以此填滿自我挖出來的空洞位置。這樣的幻想似乎可以相當寫實；在象徵的父親與兒子攤牌時，可以看到飛機滑過天際的細節，並保持鏡頭間的連戲。在一部以玻璃銀幕傳達「真實」的電影裡，反覆穿透窗戶有其含意。安德頓想像自己被困在車內，於是踢開車頂玻璃篷，然後躲在另一輛正在裝配的車裡（雖然難以置信，但有娛樂效果），然後在車子製造完成後逃離執法人員的追捕。他帶著阿嘉莎逃離先知水槽時，水底的幻像在四周出現。眼盲與沒有眼睛的影像著魔般地反覆，其中一個畫面涉及夾住頭部的外科儀器（類似預防犯罪部的昏迷箍）。但是失誤與邏輯矛盾讓策略失效。安德頓雖然能夠長時間閉氣潛水（與他家庭毀滅的關鍵有關），卻未在敘事中派上用場，當他藏在浴缸的水裡逃避「蜘蛛」時，竟因吐氣而暴露位置。蜘蛛把光射進他的眼睛，他並未如我們以為的瞎掉。尚恩失蹤六年後，他的三輪車仍閃亮如新，一如平常般倒在拉茹的院子裡。克羅與伯傑斯的死法類似，竟然都是自殺（雖然兩次安德頓似乎手中都有槍），顯示出強制的重複，另一個巧合是克羅的旅館房間號碼，與安德頓的囚禁筒號碼相同。安德頓看似與拉茹破鏡重圓，但在一部一再破壞自身真實性的電影裡，這可能只是記憶，而不是未來發生的事。

在最後的鏡頭裡，太陽移動了九十度。因為電腦動畫是從座標開始的，光源非常重要，所以這似乎不是技術錯誤。然而，因為這個鏡頭的開始與結束都是陽光照進攝影機（史匹柏將光等同於投射的慾望），而影片質疑且破壞主體位置，所以也可以解釋為有缺陷、不一致、去中心的敘述，就像夢一樣。想像的失落客體讓安德頓有敘事的動力，其重要性不亞於他的生命，但他的生命是封閉的圓圈，就像在幻影箱上畫小丑翻跟斗。在《A.I.人工智慧》之後，這是另一個在檢視之下崩壞的圓滿結局。∎

# 神鬼交鋒

在賽璐珞片上追捕

Steven Spielberg

《**神**鬼交鋒》刻意要拍得真實，卻再度引發了真實與詮釋的種種問題，就算沒有像《辛德勒的名單》、《勇者無懼》或《搶救雷恩大兵》的問題那樣嚴重，至少也與其傳記片（這是影評人給本片的分類[1]）的地位同樣重要。然而，本片的自傳性原著，再發行時加上電影的副標題「真正冒牌貨的真實故事」，還有一段值得注意的免責宣言：「為了保護那些與作者有過交會的人們之權益，所有的人物與某些事件都已做了改動，所有的姓名、日期與地點都更改過。」[2]那麼整件事還有多少「真實」性？甚至令人懷疑是否有需要審慎處理這本騙子的傳記。

史匹柏的影片忽略了這些問題，鬆散並輕描淡寫地將原著詮釋為犯罪電影。影片將現代的風格與感性，疊在一九六〇年代主流娛樂盛行的態度與幻想上，這些可從小法蘭克（Frank Jr，李奧納多·狄卡皮歐〔Leonardo di Caprio〕飾）與被他騙的人身上看到。自覺且附庸風雅的演職員表片頭，配上約翰·威廉斯酷派、曼西尼[3]風格的配樂，定下了影片的基調。平面的動態圖像是那個年代的特色，令人想起《粉紅豹》（*The Pink Panther*, 1963）、〇〇七情報員系列、《英烈傳》（*Charge of the Light Brigade*, 1968）及索爾·巴斯（Saul Bass）設計的一些電影片頭（尤其是《桃色血案》〔*Anatomy of a Murder*, 1959〕）。本片片頭是直接、有感情的拼貼，而非諧仿。史匹柏的招牌流星搭配導演的名銜，以他的創作視野來駕馭這些復古的元素。

這個相當直接了當的故事，充斥著眾聲喧嘩及矛盾與曖昧。演職員表之後是一句宣言，「由真實故事改編」，字幕疊在電視螢幕無訊號的畫面上，然後溶接到電視框內的益智節目，此時無訊號的沙沙聲也轉為掌聲。「老實說」（To Tell the Truth）迷宮般的字體，呼應了節目的藍、白、黃布景設計，也符合本片宣傳品的圖像。光這些細節就暗示了一個被高度傳達的故事，這個節目的形式帶出了本片邏輯上的複雜。

三個同樣打扮的人都自稱是法蘭克，「本節目遇過最可惡的冒牌貨」，然後進行交叉質詢。唯一不是冒牌貨的參賽者因此暴露身分——

職業騙子。四個人的聲音重複說一句話，「我的名字是法蘭克・威廉・艾巴奈爾。」觀眾認識狄卡皮歐，也知道他在片中扮演「法蘭克」，但這並未賦予敘事真實性。從狄卡皮歐指出逮捕他的人是卡爾・漢瑞提（Carl Hanratty，湯姆・漢克飾），一個在原著中不怎麼重要的角色，在電影裡卻是核心人物，而且名字也不同，故事開始倒敘，這可能並不是法蘭克的故事，而是另一個參賽者參考部分已知事件而編造出來的。就像在節目裡一般，我們得自己判斷。

這樣的劇情設計也符合原著與電影中法蘭克犯下的信用詐欺（原著與電影有些出入），在影片中法蘭克的姓氏發音是個問題，暗示每個層次上都有不確定性。在某些層面上，電影顯現了更多限制，在原著中，法蘭克駕駛客機，扮醫生檢查新生兒，還開勞斯萊斯轎車。法蘭克的父親（克里斯多夫・華肯〔Christopher Walken〕飾）與本片主角的關係是個關鍵，他的死也是戲劇性的轉捩點，可是在原著中他並沒死；他與電影中的父親不同，是法蘭克首次詐欺的受害者。作者艾巴奈爾公司的網站上，除了拼出他姓氏的發音，並堅稱本書的影子作家為了利益而過度渲染誇大，史匹柏則「只是拍了部電影……並非自傳性質的紀錄片」。[4]

這一點有助於解釋影片為何成功。它在全球賺進三億五千一百一十萬美元，不包括家用娛樂收入，如今這部分「利潤更高」[5]；而預算是五千二百萬，行銷費用估計約三千五百萬。本片是獲利電影前一百名中唯二的傳記片之一。雖然傳記片總是比較有聲望，拍攝動機來自電影工作者為特定的傳主著迷，而非來自電影公司（他們雖然發行，卻把投資的問題交給獨立公司處理）。觀眾很少對電影所刻畫的個人感興趣，因此為了講一個有趣的故事，傳主的人生必須被浪漫化或誇大渲染，而電影工作者也許會抗拒這種妥協。這個過程反過來也讓那些本來就有興趣的人更為疏遠，他們的批評可能會傷害電影的商業收益。艾巴奈爾種種詐欺行為遺留下來的核心問題：這些詐欺的荒謬性、敘述這些犯罪的神韻、改編自傳性著作似乎具有權威性、艾巴奈爾並非家喻戶曉的名字，

但這些事實在公共領域都很容易取得，這一點並未挑戰本片表面上種種說法，反而讓人覺得他做過的事情比虛構更怪異。此外，敘事的自我控制（self-containment）——法蘭克走入歧途，享受虛榮與成功，最後被逮捕，服刑並贖罪十餘年，後來甚至合法地賺到了更多財富。為了製造令人滿足的完滿結局，讓人容易接受，與事實悖離也沒有關係。大部分傳記片都以簡化的方式，選擇幾個片段，在二或三小時內再現傳主的一生，且不會推論動機或暗示評價。如貝利・諾曼（Barry Norman）所論，這些因素讓非專家的觀眾好奇「接下來怎麼了？」而專家因電影獨斷的選擇而不滿。[6]

史匹柏複雜且片段的倒敘（與他往常風格不同），促使並啟動電影的調性與情緒的轉變。這些倒敘本來就有趣且富刺激性，也符合法蘭克的曖昧特質，以及觀眾從他的詐欺行為獲得的愉悅。輕快的開場後，出現了陰森的監獄，但這已經被建構在令人心安與改過自新的脈絡中。法蘭克第一次欺騙，是扮演父親的司機以便讓銀行人員印象深刻，這個菜鳥司機雖然已經被警告過，還是把車開上了人行道，這段雖以喜劇呈現，但並沒出現喜鬧劇（slapstick）的陳腔濫調——撞上消防栓。全片中被顛覆的權力關係是嘉年華式的，在《一九四一》上映二十年之後，史匹柏以本片再度重獲喜劇導演的名聲。法蘭克扮演嚴肅的代課老師，羞辱了壞學生。他啟動了他的生涯，假扮一個寫報告的學生，從一個航空公司職員獲得關鍵的知識與文件。被捕之後，他提議住更好的旅館房間，卻引來一句：「這是聯邦調查局住得起最好的旅館。」

靈活的聚焦，包括一些戲的開場，對法蘭克講話的人直接面對鏡頭，這強化了認同卻偏離了古典慣例，因而突顯出些微的非現實，也確保法蘭克的動機保持隱晦，且他的行動經常令人吃驚。如菲利普・法蘭其所指出的，「沒有小人物被騙，也沒有人遭到危險」[7]，避免了嚴重的道德譴責。法蘭克對人沒有惡意；當校長找他父母談他冒充別人的問題時，他教一個同學如何使用假鈔而不被懷疑。法蘭克為了自衛首度騙人

之後，他與父親一起樂得大笑。

　　地板上成排的支票（在浴缸裡讓模型飛機泡水，好讓航空公司標籤脫落，然後貼在假造的支票上），在視覺上出人意料地將他的大膽放置於日常的場景中，使他的膽大包天顯得荒謬。在敘事上，一些幸運事件也有同樣的效果，如旅館經理告訴他，機場可以兌現支票，又如航空業術語（「你是空機返航嗎？」）以及他問「你也同意嗎？」讓一個年輕醫生很害怕，不過這是從《紀爾德醫生》電視影集（*Dr. Kildare*, 1961-1966）學來的話。本著這種幽默精神，他跟隨空服員穿過飯店大廳，對她們品頭論足，就像卡萊・葛倫（Cary Grant）的角色或史恩・康納萊飾演的〇〇七情報員一樣。巧合塑造了他的命運，令寫實的邏輯煙消雲散。在一個不關心外界、對形象有高度意識且疏離的文化中，他人的率直與自我中心，讓法蘭克不斷有機會詐騙。他只有一次（而且不是刻意地）利用了貪婪：身穿龐德西裝（成功地假扮一個真正的祕密情報員），一個高級妓女被他騙財騙色。情境變得越來越超現實，在布蘭達富有父母的愛爾蘭路德教派（Irish Lutheran）家庭中，他獲邀說餐前祈禱詞，他覆述了他父親關於兩隻老鼠的寓言故事，讓布蘭達的媽媽留下好印象。準備了兩個星期後，他似乎已經通過路易斯安那州律師資格考試，然後在一場不開放旁聽的法庭上，為了一個不存在的被告，戲劇化地向不存在的陪審團求情，因此讓一個法官感到很困惑。後來他父親（誤以為他已經是飛行員）問他是否認識什麼好律師，他誠實地回答：「嗯，我現在大概也算是律師。」訂婚派對上，法蘭克拿出裝滿鈔票的行李箱，在逃避追捕前對布蘭達坦承，他其實只有十七歲而不是二十八歲，而且還有好幾個假名，她卻令人難以置信地回答：「你不是路德教派信徒！」在戶外，她的母親在一九三〇年代喜劇風格的快速對話中，指卡爾「卑鄙」。

　　這是一齣悲喜交織的喜劇。法蘭克離開之後，布蘭達緊抓著鈔票而非花束。蕾絲窗簾吹到這對情人身上，在布蘭達困惑的表情上投下閃

動的影子，此時法蘭克正在描繪他們私奔的浪漫計畫；這一刻令人想起《蝴蝶夢》（Rebecca, 1940）與《深閨疑雲》（Suspicion, 1941）中以女性為中心的通俗劇。當法蘭克計畫逃脫時，電影氣氛隨之一變：從偏執狂或情有可原的焦慮（他在機場到處都看到幹員），轉為令人振奮的蒙太奇（他「招募」空服員訓練生，以增強他假扮機師的可信度，讓他更容易通關）。布蘭達是否被跟蹤到他們會面的地點，或這是一個聰明的圈套，仍沒有確切的答案；當法蘭克嘆道：「喔，布蘭達！」這可能表達了背叛或同情。他的美國事業終結了，一架飛機衝上雲端，卡爾則羞辱地上當，精彩又簡潔地在視覺上證實法蘭克是超級騙子。

先前，在卡爾進入法蘭克在洛杉磯的汽車旅館房間時，不祥的音樂暗示了一段驚悚的情節。然而，卡爾顯然不熟悉怎麼把槍拔出槍套，法蘭克則大膽地假扮祕密情報員，兩人的對峙逼真地變得更緊張。卡爾在法國印刷廠逮捕法蘭克時，兩人對決的工業背景、明暗對比打光、上仰的攝影機角度與警察的侵略性，暗示了黑色電影帶有敵意的世界，與廣場燭光裡的耶誕節彌撒形成對比。但是，法蘭克知悉父親死訊後，以陌生人的姿態望著母親的新家庭，在這悲憫（pathos）與一開始似乎是史匹柏式感傷的時刻之間，他大膽地從客機脫逃。被控制的聚焦使他的消失有如魔術般令人印象深刻，就像少年瓊斯在火車上消失的把戲，後來卡爾試圖追上他，尊嚴盡失地亂闖廁所。

## 「瘋狂愛上你」

除了一首Kinks樂團的歌曲，老法蘭克騙卡爾法蘭克去打越戰，以及一段〇〇七情報員影片之外，儘管當時的細節都被精準地呈現，片中卻鮮少暗示一九六〇年代的騷動。未提及甘迺迪被刺、冷戰、反越戰示威、民權運動。本片提供的不是特定的歷史，而是懷舊的想像界：表面的天真與突發的機會。這代表了法蘭克的意識，為史匹柏的唯我論藝廊

多添了一件作品。影片並沒有不帶批判性地接受法蘭克的視野，更別說是為其背書了。

《神鬼交鋒》也有一種克雷德在《A.I.人工智慧》裡發現的特質，也就是同時敘說兩個故事：一個是「童話」，在《A.I.人工智慧》中是旁白敘述與指涉皮諾丘；另一個是法蘭克充滿魅力的騙子人生中，未被言明的道德意義與魔幻寫實奇蹟，也建立了類似的童話特質，在概述他出獄後生涯的結尾字幕中，也暗示了霍雷席歐‧艾爾傑[8]的神話。法蘭克是美國傳統的延續，這個傳統擁抱頑皮兔（兔寶寶的前身）、哈克（Huck Finn）與梅爾維爾筆下較為黑暗的《大騙子》（*The Confidence-Man*）。克雷德認為，《A.I.人工智慧》的這種論述，「安撫焦慮，解釋看似曖昧的事物，掩飾故事裡的漏洞與矛盾，並在殘酷與恐怖的時刻，顯著地陷入沉默」，這個論述伴隨「給大人看的故事，在視覺上的呈現……相當不同」。[9]《神鬼交鋒》與許多美國文學敘述一樣口是心非，它並非影評人向來歸因於史匹柏的單純好萊塢價值，而是像其主角一樣狡猾。

法國監獄管理員把手上的蝨子洗掉，暫時沒看管法蘭克。可怕的監獄環境與下個場景的粉紅光輝及星條旗形成對比：倒敘老法蘭克晉升扶輪社榮譽社員。一開始這似乎在宣揚美國價值，幾乎是仇外恐懼症。但對美國的描繪並非如此正面。老法蘭克的財務有困難（因為逃漏稅而可能入獄），他還反覆宣揚表面重於真相的想法，相對於他那堅定的樂觀主義與俚俗的訓誡，他真的是表面上那樣的人嗎？迎接老法蘭克上講台的朋友傑克‧巴恩斯（Jack Barnes，James Brolin飾），其實跟他的老婆上床，老婆還離婚改嫁巴恩斯，一切真的是如表面上那樣嗎？十四歲的法蘭克領頭起立鼓掌，除了他眼中所見，事情是否有其他樣貌？

老法蘭克謊稱父親要辦葬禮，賄賂且諂媚地弄到一套西裝，好讓法蘭克可以假扮他的司機；他申請銀行貸款，以愛國主義的公義做為訴求。「這裡是美國不是嗎？」他嘀咕道，並大談他的參戰紀錄與終生扶

輪社會員的身分，然後顯露了本色：「這是世界上最大的銀行。哪裡有他媽……哪裡有什麼風險？」在自由的國度，他認為自己被一個聯邦機構（國稅局，Internal Revenue Service）緊追不捨，後來成了另一個聯邦機構（郵局）的低階職員。在最後一個穿過聯邦調查局總部的推軌鏡頭中，小法蘭克也融入了灰色、面目模糊的官僚體系中。這裡的設計與打光強調一致性與無趣的順從性。看過小法蘭克輝煌的冒險（更別提省略五年坐牢時間，法官還建議應該讓他住單人囚房）之後，我們很難像《視與聽》雜誌一樣認為，「史匹柏嘗試將他的失敗轉成歡喜收場（或許這是可預期的）」，「這是病態的」[10]。這類解讀不加批判地接受輕鬆喜劇的面向，卻忽視較陰暗的元素，本片雖然未突顯這些元素，卻認可其存在。

　　儘管家庭現況已經分裂，艾巴奈爾太太決心要維持表象，穿著皮草載法蘭克到他的新學校。一個悲傷的老代課教師好不容易得到教職，卻失敗地被法蘭克搶走她的位置，她是眾多女性受騙者的第一個。十六歲生日當天，法蘭克獨自在家做煎餅，他的母親理應去找工作，雖然後來的事件暗示她也許和傑克在一起。有關當局不值得信任：法蘭克儘管靠欺騙累積財富，卡爾（在巴黎他曾保證，讓法蘭克在飛機降落美國時打電話給父親）告訴他父親死訊時，他卻反諷地變得哀傷。

　　如法蘭克的作為所提醒的，事情不要只看表面。交易最終得仰賴信任。他寫信給父親說，雇用他的是「泛美航空，天空中最值得信賴的名字」，但這家航空公司現在已不存在了，在一九八八年洛克比（Lockerbie）恐怖攻擊墜機事件後，消費者的不信任已注定了其命運。然而，如果本片的描述可靠的話，安全漏洞並非只有該公司才有，畢竟，支票編碼機在拍賣會上就買得到。本片的性政治也指涉（而非天真地運用）一九六〇年代的價值。在好萊塢法蘭克住的汽車旅館裡，美女泡澡嬉戲時播放著歌曲〈來自伊帕尼瑪的女孩〉（The Girl from Ipanema）；她們的功能僅是裝飾性質，最多只有布景的功能，象徵了

美好的生活，攝影機往後退遠離她們，轉向敘事動作，做為卡爾努力工作的人生的對比。在法蘭克豪華的亞特蘭大公寓裡，泳池畔的計時器響起，穿著比基尼做日光浴的女孩便一起翻身，象徵了這個隨波逐流的社會。就像法蘭克的巧克力鍋組與成箱的香檳，女人只是與游泳池相關的道具，將法蘭克的生活與《金手指》（*Goldfinger*, 1964）連結起來。女人無處不在，反映了在女性主義之前，一九六〇年代新出現的自由。但布蘭達（Amy Adams飾）起初的性激情，也迎合了青少年對於花癡護士的幻想，法蘭克欺騙的魅力、獲得的光彩以及無數的金錢，讓幻想成真。不過，他恢復了脆弱、害羞的布蘭達的信心，讓她與父母和解。當他離開後，就不再提及她的人生。

## 法蘭克來到好萊塢

如果史匹柏不認同法蘭克的話，會讓人很驚訝，因為他就像法蘭克一樣，年紀輕輕就出人頭地，進入令人目眩神迷的豪華世界。就像其他行業一樣，拍電影也需要自信，並能激發信心，也許還牽涉到騙取他人的信任。傳記作者指出，史匹柏的年紀是個敏感議題，因為他在二十歲時與環球電影公司簽約，聲稱二十歲符合他與公司的公眾形象，但在法律上他應該還未成年。相反的，當他第一部三十五釐米作品《安柏林》（*Amblin'*, 1968）的投資者，試圖要他落實協議，在十年內再執導一部電影，史匹柏卻說當時未成年，因此協議無效，這個爭議涉及三千三百萬的官司。[11]在BBC的「電影九八」（Film '98）訪問中，貝利・諾曼率直地恭喜他剛過五十歲生日時，史匹柏突然變得吞吞吐吐的。比較沒有爭論的是，史匹柏的傳奇事蹟，包括他穿著西裝提著空皮箱經過警衛，占了一間空辦公室，在環球建立自己的事業，以及被人從希區考克的片廠趕出去。

史匹柏是師法梅里耶的表演大師，他喜好魔術，而且無法抗拒敘

事詭計的魅力。法蘭克在病患休息室與飛機的廁所消失不見，儘管令人吃驚，卻只靠攝影機拍攝他處來製造效果。史匹柏反覆透過形式的結構（將對情境的主觀誤判戲劇化）來建立對主角的心理投入。這個手法在《迷魂記》中被希區考克發揮到極致，例如史考第（Scotty）在厄尼餐廳「看見」瑪黛蓮（Madeleine）的時刻；法蘭克在公寓裡發現一個男人的夾克，從前一場戲暗示的背景框架，顯示來訪的離婚律師是他母親的愛人（她的婚外情因此敗露，但她既不承認也不否認）。比較不重要的一個例子是一個笑鬧的橋段，法蘭克模仿父親用項鍊令銀行行員分心，然後鏡頭橫搖，一位男性經理已經坐在她的位置上。後來，另一個行員為身穿航空機師制服的法蘭克數現金，同一個經理插手，引起短暫的緊張，但他卻只是握手表達謝謝惠顧。將近結局時，有一個近乎沒必要的例子，敘事邏輯讓我們以為跑動的雙腳是遲到趕往聯邦調查局會議的法蘭克，結果是另一個幹員走進會議室。電影風格與信心呼應並強調出法蘭克的幹勁。可參考本片最後一個鏡頭，一個技術上傑出但不會太顯眼的攝影機運動，模擬了另一個電影魔術師在《大國民》寄宿房屋場景的自我指涉手法。

艾巴奈爾自身的隱喻，暗示了本片對史匹柏的吸引力。身為一個偽造者，他描述自己是「獨立演員，自編、自製、自導我自己的劇本」[12]，並且承認自己是「奧斯卡獎等級的騙徒」[13]。有趣的是，如果我們將《關鍵報告》視為安德頓脫離肉體的幻想，艾巴奈爾解釋了他如何發揮創造力來熬過坐牢的時光，他回憶過去的詐欺，幻想自己冒用新的身分，包括「一個拍攝奧斯卡獎史詩鉅片的導演」[14]。與電影情節相反，他在協助聯邦調查局時的正職是電影放映師。[15]這段描述涵蓋了整個電影機制。就像史匹柏的所有作品，類似的電影意象充斥全片。

在一個令人興奮的軌跡上，法蘭克是他傳奇一生的導演，他既是觀眾也是角色，認同自己創造的角色並親自扮演。當法蘭克發現報紙將他比作〇〇七，《金手指》的片段被無縫地剪入連戲，此時可清楚看到後

現代的刻意安排。這一段與一個大膽的飛行懸臂反拍鏡頭交叉剪接，這個鏡頭沿著放映機光束越過電影院觀眾，拍到坐在中間全神貫注地看電影的法蘭克。他映照了觀眾，而他對觀眾來說是理想的自我，如同劇情世界中銀幕（與我們的銀幕完全相同）上的龐德是他的理想自我一樣。

演職員表序場裡不斷改變景框的大小與形狀，可看出史匹柏典型的自覺敘述主掌了全片。複雜的倒敘與廣泛地使用字幕，持續地強調敘述。在法蘭克逃避得跟父親或母親同住的兩難局面時，電影與幻想被畫上等號；律師強迫他選擇時，交叉剪接他離家的前敘畫面，令人想起楚浮的《四百擊》（_The 400 Blows_, 1959）。明顯的效果（包括慢動作）總是被放進敘事暗示了一個執迷的關鍵時刻，如法蘭克看著機師與空姐走出計程車的時候，巧妙地讓同一個鏡頭中周遭的動態以正常速度發生。另一個例子是在客機駕駛艙（復刻自《橫衝直撞大逃亡》）裡，鏡頭後退並橫搖一百三十五度，然後出現第一次搭飛機的法蘭克激動的臉上閃耀著光。電影愛好者會發現有的細節暗指《風雲人物》的反諷典故，如在張燈結彩的蒙特利夏鎮廣場，法蘭克張開雙臂大喊「耶誕節快樂！」支票在他身邊飛舞。另一個例子是自動引用，如卡爾在蒙特利夏與長島逮捕他時，兩次都有警察車隊閃著燈抵達。

電影的隱喻有許多被銘刻的景框。透過法蘭克囚房窺孔的鏡頭（拍卡爾與法國監獄管理員走過來），與透過「寬銀幕」牢欄拍卡爾的的鏡頭（他看法蘭克的反拍鏡頭），都與視覺觀點沒有關係，只是用來表現法蘭克的人生像電影的隱喻。在法蘭克的訂婚典禮上，他放棄了離家之後創造的唯一安全感幻象，透過一個長方形框框俯視大廳，此時卡爾抵達要逮捕他，他旁觀自己的人生（但已經是別人的了）。他在法國被捕，在黑暗的警車中，從擋風玻璃拍出去。客機有扇窗戶框住紐約，然後橫移鏡頭銘刻了數個幾乎相同的景框，就像一段膠卷，然後才停在法蘭克與卡爾身上。在美國監獄裡，一扇「寬銀幕」窗戶讓我們勉強可看到法蘭克的形影。卡爾進入監獄會客室時，一個複雜的橫搖加推軌鏡

頭，跟著他穿過許多玻璃幕，並將法蘭克緊緊地框在一個長方形的平面之後。

被銘刻的觀者再度複製了電影觀眾的視線。扶輪社頒獎晚宴的賓客鼓掌時，就像奧斯卡頒獎典禮一般。次要的角色（從索取簽名的兒童到虎視眈眈的聯邦調查局幹員）都把機師與機艙組員當成電影明星，他們代表了去看電影的大眾。在法蘭克的旁白實際上轉變為直接影音再現時（即是父親在他信中所讀到的內容），老法蘭克同時變成觀眾與共同發聲者。法蘭克看《紀爾德醫生》及《培利‧梅森》（*Perry Mason*, 1957-1966）影集而獲得醫療與法律的知識，他在黑暗中坐直身子，投射出渴望的凝視，而非一般看電視時的隨意瀏覽。當卡爾問了觀眾也好奇的問題時，閃爍的光線充滿了客機：法蘭克是如何通過律師考試的。法蘭克兩度被捕坐上警車離開時，他都透過車窗看著外面自由與安全的世界。

被銘刻的屏幕與他者有關聯，如法國派比農（Perpignan）監獄裡，囚犯透過鐵絲網觀看。在學校裡，法蘭克神色自若地假扮老師，此時他的影子出現在「寬銀幕」般的黑板上。卡爾與幹員追逐嫌犯時，法蘭克公寓裡裱褙假學歷的玻璃上，反映著他們的身影。法蘭克與布蘭達道別時，蕾絲窗簾變成一面銀幕，可以透過這面銀幕看到他們，卻也隔開他們。在法蘭克最後的假冒行動前，他受到誘惑，抬頭看著穿機師制服的人體模型，他的倒影疊在戲服出租店的櫥窗上。

法蘭克就像《A.I.人工智慧》的機器人一樣，被設定去執行工作。毫不倦怠的他，即便在不可能逃脫的情況下也必須逃跑，就算是被槍指頭也是一樣。表演是讓劇情片與戲劇可信的基礎，本片強調了表演這件事。卡爾相信法蘭克的猛咳是裝的；後來他真的開始關心起來，要求找醫生來看看。法蘭克繼續咳嗽，然後倒地，他逃出病患休息室，且速度驚人地完全恢復健康。之後的倒敘中，他模仿同樣的咳嗽，試圖要兌現偽造的支票，讓事實變得更含糊。

被銘刻的放映機光束，顯然讓表演具有電影特性（cinematic）。在

派比農，法蘭克沿著逆光倒影跑向攝影機，在這次失敗的脫逃行動中，旁觀的囚犯還為他加油。頒獎晚宴上，牆壁上有道光重現了打在舞台上的聚光燈，此時高掛的國際扶輪社標誌結合了兩個史匹柏式母題：底片卷盤與太陽。在卡爾於聯邦調查局進行簡報時，這兩個母題再度出現，鏡頭特寫幻燈機這個真正的放映機，而幻燈機在《侏儸紀公園》是鋪陳背景的工具。法蘭克第一天到新學校的早晨，陽光直接照進攝影機，然後在壞學生令法蘭克的樂觀破滅時，陽光在大廳裡投下「放映機光束」。這個比喻在關鍵時刻反覆出現：離家之後，他在火車站用支票買車票；在飯店大廳，一個先前「被投射」的機師在簽名，此時法蘭克正在開個人支票，從中學到了薪水支票更有價值；老法蘭克讀他的信時，「我決定成為客機駕駛」（他對兒子的期望），光束伴隨著他的旁白；醫院主管把「法蘭克・康納斯醫生」加進他的電影時，出現了太陽形狀的牆壁掛鐘；當布蘭達的父親讓法蘭克當上助理檢察官時，他對法蘭克表現出伙同伴的態度，此時陽光在他的肩上閃耀。在法蘭克獨自遠離他的訂婚派對時，投射光線（汽車頭燈的移動光影）換喻地表現卡爾正要來抓他。這個出名的不法之徒回頭一望，表現出他心裡知道這次可能跑不掉了，就像艾略特遇到E.T.一樣，卡爾跟著一連串的燈光（與空中飛舞的鈔票）來到法蘭克應該在的地方。

身為「導演」，法蘭克「挑選」銀行行員，為了性滿足與內幕資訊仔細地挑選，就像辛德勒挑秘書一般，他徵選假冒的機艙組員，甚至還要唱歌給他聽。選角的過程就像頒獎典禮，有鋼琴伴奏與掌聲。

在法蘭克與法官的戲中，法官坐在長方形大窗戶前，白光從窗戶湧出，這場戲結合了電影機制的這些面向。光束與影子、投射與反射，都不符合光學邏輯。類似的連串電影隱喻發生在法蘭克母親的房子。他望著玫瑰色的屋內，輕敲窗戶，玻璃表面被霜銘刻，既是藩籬也是通道。此時出現另一個史匹柏式的映影，法蘭克同母異父的小妹妹體現了他本來可以過的生活，他也渴望這種生活，但他終於明白自己被排除在外，

此時她深信不疑地模仿他具有優勢的溝通，類似觀眾的認同作用。他舉手對當局投降時，用E.T.的兩根手指姿勢向妹妹揮舞。然後是一個複雜的鏡頭：法蘭克被框在「寬銀幕」後照鏡裡專注地凝視，儀表板上緊急燈號閃爍，倒影出現在擋風玻璃上，就像裝飾並框住房屋的小巧燈飾之間的耶誕燈泡一樣閃爍，這個被理想化的家庭聚在打開的門口，頭上有一盞像放映機的燈。汽車倒退，雪噴上擋風玻璃時，他們變得失焦且有部分被遮住，他剩下能看到的視野則被拋進記憶裡。

## 「全都要怪美姆」[16]

倒敘需要觀眾的參與才能建立時間順序、因果關係與動機。這個工作就像卡爾的偵察工作，也像精神分析。大部分好萊塢電影都被期待有慣例性的結局，強調敘事已經寫好、已經結束了，儘管故事是以現在式開展，但是《神鬼交鋒》不同，它的敘事形象包括了自傳，暗示一種抽絲剝繭的感覺（以下這個內行人笑話算是很適切的，現實中的法蘭克本人，在片中扮演逮捕年輕自己的警察）。開場片頭也是一種序曲，接著是電視益智遊戲與法蘭克從法國監獄被引渡回國，片頭確保大家都已經知道劇情概要了，因此重點放在事件如何發生以及其意義為何。

結構與風格開啟了進一步的影像系統，它暗示故事必然性與敘事一致性。在第一樁蓄意欺騙的事件中，老法蘭克賄賂一個商店店員，商店的鐵柵門拉上時，攝影機把父子放在鐵柵之後，暗示了此事的犯罪性質，這與稍早離開學校的共謀關係連結在一起。法蘭克買車票時，攝影機透過售票口的柵欄拍攝，且立刻剪接至他被關在巴黎。下一個場景倒敘他付房租的支票跳票，因此被趕出一間廉價旅館，這也是從收銀口的欄杆後拍攝。另一個例子是法蘭克兌現第一張偽造薪水的支票時，是從行員的肩膀後拍攝。最後，辦公室小隔間裡的百葉窗暗示，他被假釋到聯邦調查局工作時，仍然被囚禁。

在法國監獄，再度被捕的法蘭克告訴卡爾：「我們回家吧。」「家」指的不僅是美國，也代表他的家庭，而破裂的家庭導致他藉由犯罪逃避。想要修補家庭的慾望讓他有了動機。倒敘至扶輪社晚宴的溫暖，這是他父親最光彩的一刻，與監獄冰冷的藍色澆鑄欄杆形成對比。家庭生活v.s.排除在家庭外，這個色彩的二元對立延續下去，從艾巴奈爾家舒服的大房子外面開始，冬天的午後陽光及草地上耶穌誕生景象與室內的亮光形成對比。在屋內，老法蘭克展示他的獎座，一棵耶誕樹發出閃爍的燈光，法蘭克與母親跳舞。這些記憶是最早出現的一批，構成了想像界。父親再度講他跟太太認識的故事時，法蘭克開心地複述隻字片語，並補充缺漏處。兩個男性都將母親理想化，稱她是「金髮尤物」，雖然她的頭髮是棕色的。老法蘭克占有似地與妻子跳舞，法蘭克從冰冷的藍色調玄關透過門口觀看，老法蘭克回頭看著他，此時浮現了伊底帕斯的緊張關係。法蘭克拿毛巾要把母親倒出的紅酒擦乾，父母跳舞的腳卻把淺白的地毯踩髒了，這個細節在特寫中展現幻象般的強度。他拿了一杯牛奶回來，在本片中暗示母親的粗心，這是一項令人不安的缺點，充滿了性意涵，牛奶是母性的象徵。若沒有這個灑酒的橋段，這場戲應該是很質樸的。就像《迷魂記》中，表裡不一的棕髮女子茱蒂（Judy）（男主角史考第〔Scotty〕將她塑造成一個失蹤的理想金髮女子，把她當成男性不安全感的代罪羔羊，但她確實讓他的狀況更加嚴重），法蘭克的母親也穿了一身綠。

法蘭克臥室壁紙上的飛機，連繫了他後來的假冒行徑與童年家庭。老法蘭克輕微的詐欺行為，以及自欺地堅持作表面文章（儘管無法滿足妻子或管理生意），將振作精神與否認現實結合在一起。法蘭克繼承了這些特質，還有對文書用品的專業知識，運用這些東西試圖模仿並超越父親，好讓一切都回復常軌。他所冒充的人，老師、機師、醫師、律師，都是專業人士，任何想受到尊重的父母都會自豪地讓孩子朝這些專業發展。

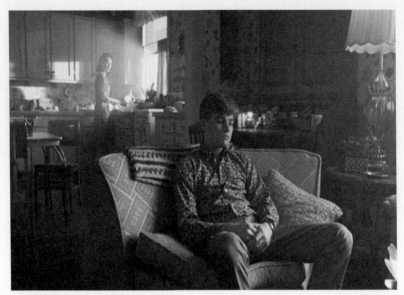
《神鬼交鋒》裡懷念母親的一幕。

　　在變小的家庭公寓裡，區分廚房的長方形框中，一道水平光束暗示了缺席想像界（空白銀幕）的比喻，法蘭克幾乎撞見母親與巴恩斯偷情之後，她從容不迫地進了廚房，而巴恩斯則裝得若無其事。法蘭克被引渡回國時，時間往前跳，我們看到法蘭克在巴黎要求打電話給父親。回到他生涯的起點，他冒充一個機師，而他的父親再度出現，閱讀法蘭克的信，信的結尾很自制：「媽還好嗎？你最近有打電話給她嗎？」接下來的信則保證要把「爹地」所有的錢都賺回來。父子團聚時，法蘭克想送他一部凱迪拉克，補償父親生意失敗時賣掉的車，並建議他們「開車去找媽媽」。對話揭露了大家都明白但壓抑的理解，如先前所暗示，巴恩斯也許不是她唯一的愛人，她也許真的是個淘金女，利用老法蘭克離開法國。當法蘭克問她是否知道店要倒了，父親在痛苦中夾纏不清地回應：「你的母親。我一直都在跟別人爭搶她，自從……自從我們相遇的那一天起。」法蘭克回答：「爹地，那麼多男人裡，但你是唯一能帶她

回美國的人。記住這一點。」透過法蘭克的聚焦，這段婚姻掩飾了細膩的偽裝，部分的記憶集中在一個備受懷念的耶誕節上。然而很明顯，從未提及母親的說法。幾乎要崩潰的老法蘭克，再度回憶他們初次見面的情景，而沒多久之前，他才又講了一次老鼠的故事。故事扭曲真實，重塑記憶並影響行為。

法蘭克的父親堅忍又自傲，他仍是法蘭克的模範，帶父親去豪華餐館時，他甚至會徵求父親的同意。老法蘭克開心地當個成功的父親，對兒子投射出幻想，此時浮現的身分形成複雜的暗流。他將法蘭克的鏡像期合理化（彷彿這是真的），告訴他：「你看這些人都盯著你看⋯⋯」法蘭克否認這一點，雖然這證實了他渴望得到認可遠超過金錢的收益。

儘管老法蘭克早先性情和善，後來變得強悍而獨立，但他本身是個可悲的失敗者，他與法蘭克太親近，也太沒用，因而不會感到威脅。兩人都信奉欠缺確證的理念。老法蘭克與卡爾唯一一次相遇時，他假設卡爾沒有孩子：「如果你是個父親，就知道我絕不會放棄我兒子。」他再度聲明。交叉剪接至哭泣的布蘭達：父母逼她墮胎之後，把她趕出家門斷絕關係。法蘭克立刻求婚，讓她可以光榮地與一個醫師訂婚。雖然法蘭克反覆地利用女人，尤其是在性方面做為詐騙的手段與獎賞，其他男性權威的角色也讓他輕鬆過關。他們都太過信任他，仁慈但不專注，粗心且浪漫，不管是旅館經理、航空公司職員、醫院主管、布蘭達的父親，這些都是老法蘭克自身缺點的各個面向。卡爾沒有以上這些特質，他執行父權律法，大部分的喜劇橋段，都仰賴他以法蘭克的敵人身分被羞辱，例如在洗衣店裡，卡爾的襯衫被染成粉紅色，而交叉剪接的戲是法蘭克在五星級飯店假扮〇〇七，輕鬆地騙過一個可能很精明的狐狸精。除了布蘭達（失去她以及她的家庭提供的安全感，代表了法蘭克得生活方式付出的代價）之外，卡爾是唯一一被完整描繪的受騙者，而法蘭克其他的詐欺行為幾乎都模糊帶過。法蘭克的罪過被歸咎於伊底帕斯衝突，抹銷了直接的道德問題，因此讓觀眾更容易認同他的不現實和愉快

的心情，也讓喜劇調性變得可能。

　　法蘭克應該知道，在一個不確定的世界，信任無法保證任何東西，但他卻信任卡爾。他們有共同的人格特質。法蘭克的詐欺，就像卡爾辦案，需要觀察並理解人類行為。在另一方面，卡爾反映了老法蘭克。在他們兩分鐘的遭遇中，法蘭克注意到卡爾的戒指。原來卡爾有個女兒，但他對女兒的記憶只停留在她四歲時；法蘭克發現一個四歲的同母異父妹妹，在他的幻想中，她應該是老法蘭克的女兒才對。卡爾為官僚政府機構工作，而老法蘭克的性格強迫他逃避政府。卡爾和老法蘭克一樣，是個離婚的單身漢，日子過得普普通通。小小的聯邦調查局耶誕樹淒涼地呼應了法蘭克童年記憶中的耶誕樹，而卡爾辦公桌上的檯燈，讓他好像成為法蘭克需求的投射。卡爾幸災樂禍地說，法蘭克在耶誕節竟沒有打電話賀節的對象，此時他甚至沒意識到，在法蘭克提議見面的地點，可以輕易逮捕到他。

　　有個晚上，法蘭克渴望地（再度窺視癖地）透過門口，觀察布蘭達的父母一邊跳舞，一邊洗著碗盤，播放的歌曲正是那個特別的耶誕節法蘭克父母聽的那一首。法蘭克的親生父親擺脫不了憂慮，變成一個愛幻想的人，而布蘭達的父親一開始是唯一的可憎父親。他的疑慮有其理由──布蘭達釣上一個醫生兼律師！於是開始仔細追查，法蘭克聲稱念過的學校，他剛好也從那裡畢業，讓他更為懷疑，他同時以疏遠、無言但具威脅性、貴族般的姿態與冷幽默，對抗法蘭克的足智多謀。然而，一旦法蘭克贏得他的信任，他就變成一個知己，信任他到拒絕聽法蘭克真實的告白。

　　老法蘭克與兒子的剪影，坐在耶誕花環下的玻璃塊「銀幕」之前，他說出母親再婚的真相，法蘭克的震驚結束了他的計畫（他已邀請他們一起來參加他的婚禮）。他鄭重宣告：「已經結束了。」請求父親要他停止詐欺。然而老法蘭克認為他是反政府的同志。在雙人鏡頭中，法蘭克站起來要離開，老法蘭克的頭後方有光閃爍，他鼓勵法蘭克繼續他的

不法行徑，並表現出他自己渴望的敘事，他自己對信念的需求：「法蘭克，今晚你要去哪裡？有異國風情的地方？大溪地？夏威夷？」法蘭克的反應則是從裝飾耶誕節燈飾的酒吧打電話給卡爾，卡爾正在辦公室等這通電話，背景有那棵耶誕樹，他堅稱自己想結束狂放的行徑，並要求和談。下一場戲，訂婚派對結束了法蘭克的美國生涯，開頭是他習慣性地從一瓶酒上剝下標籤。他的個人作風突顯出身分是如何仰賴命名。這瓶酒的品牌：老爹牌（在開場，法蘭克父親的名字加入榮譽會員榜時，他取下了紅酒標籤）。這對父子都同樣具有許多史匹柏主角的共同點，他們並非如約翰·貝爾頓（John Belton）所稱（此人向來將史匹柏與盧卡斯混為一談），是「心理上單純、漫畫書裡的角色」，「都知道自己是什麼樣的人」。[17]

　　另一個耶誕夜，卡爾在蒙特利夏逮住法蘭克，他指控卡爾說謊，外面竟有警察。卡爾堅稱他絕不會對法蘭克說謊，後者則指著他的婚戒。卡爾解釋他已經告訴過法蘭克，他「有過」家庭，但現在是單身。卡爾以女兒發誓，如果法蘭克試圖逃跑的話，警察一定會開槍。卡爾成功騙得法蘭克的信任，讓他自己戴上手銬，因為他相信卡爾已經贏了，但法國地方警察卻姍姍來遲。當法國警察羈押法蘭克時，卡爾不斷請他別擔心，他們有了新的關係，現在卡爾正在保護他。最後在飛機上，正值另一個耶誕節，卡爾同情地說出老法蘭克的死訊。法蘭克既悲痛又過度敏感地認為卡爾為了騙他而扣住這個訊息。當法蘭克在廁所的鏡子裡看著自己的映影，畫面倒敘他的父母跳舞——現在可能會被認為是一場表演，而這當然是他騙人生涯的原點——再度突顯出這個時刻在他主體性形構中的重要性。他祕密造訪母親的住處，看見母親與巴恩斯在一起，並遇到同母異父的妹妹，他一個人留在寒冷的戶外，最後他的動機消失了。人生繼續前進。他接受了現實，完成了將卡爾當成父親角色的轉移過程，他欣然受逮，接受卡爾的輔導，加入聯邦調查局這個代理家庭，也就是象徵界與律法，如片尾字幕所解釋的，家庭生活，在中西部過著

體面的生活，變成百萬富翁——美國夢的實現。

　　然而，這樣的手法違背了老法蘭克反政府、支持小生意人的民粹主義，而且如前所暗示的，成排的灰色鋼鐵與棕色耐磨塑膠有囚禁的含意。本片復古的背景，儘管具懷舊吸引力，但未針對法蘭克的歷史描繪他的態度。尤其重要的是懷舊背景並未如貝爾頓所稱，將「現在的不連貫與過去的連貫性作對比」；本片曖昧的結局，也未堅持過往個人的一致性與完整性的意識型態形象，從而反抗當代的疏離。[18] ■

# 航站情緣

## 爵士春秋

Steven Spielberg

給我吧，那些疲憊的困苦窮人，

那渴望呼吸自由的芸芸眾生，

被擁擠海岸所拒絕的苦難人們，

送過來給我吧，那些無家可歸、歷經風雨的人們，

我已在黃金門邊高舉一盞明燈！

<div style="text-align: right">

——艾瑪・拉札勒斯（Emma Lazarus, 1849–87），

自由女神像底座碑文

</div>

## 剛下飛機

《航站情緣》一開場，攝影機往上升拍攝離境班機表。快速翻動的字母拼出許多地名，意味著逃脫與機會、光彩、浪漫、恐懼與冒險。這面屏幕出現在威特・賴瓦斯基（Viktor Navorski，湯姆・漢克飾）面前，就像電影放映機一般發出喀啦喀啦翻轉的聲音，這面屏幕不是隨意的聯想，而是揭露了影片的片名，它將重申拒絕進入而非入境。沒多久威特就住在航站裡了：在隱喻的層面，航站是觀眾／銀幕的邊界，將日常生活從慾望、渴望或感情衝突中區隔開的空隙。

這座機場就像好萊塢電影，是美國選擇性的縮影，也是對美國的深入觀察。機場與美國類似，體現並再現了美國的價值與體制，但它並不完全等同美國（例如，維安主管法蘭克・狄克森〔Frank Dixon，Stanley Tucci飾〕擁有美國國旗裱成的畫作，複製了窗外那面真正的國旗）。在第五個鏡頭，一條安全警戒線橫越銀幕，將攝影機與（回溯）威特隔離在以國旗裝飾的大廳之外。「歡迎來到美國——雖然就差那麼一點。」狄克森說，他讓威特「在國際旅客候機區的範圍內⋯⋯可以自由行動。」一面印有「國土安全部」與美國國徽紋章的玻璃門，正對著鏡頭關上，它就像銀幕一樣，讓我們窺見想像界，被「自由」像母親般擁抱的「國土」。嚴肅、眼神銳利的白頭鷹側面，是律法的象徵界符號，

它也像銀幕一樣把我們擋在外面。

　　矽塢（Siliwood）的住民一定知道，位於加州厄溫堡（Fort Irwin）的美國陸軍國家訓練中心裡，士兵對抗的模擬敵國是以一個名叫克拉斯諾維亞（Krasnovia）的前蘇聯共和國維模型建立的（Der Derian 1994）。《航站情緣》逐漸透過威特聚焦，並以發音接近的垮科夏（Krakhozia）來顛覆上述的模擬。美國變成虛擬的目標與敵對者。本片可拿來與《楚門的世界》（*Truman Show*, 1998）比較（編劇是合寫並監製《航站情緣》的安德魯‧尼可〔Andrew Niccol〕），同樣都有一個人困在似乎無懈可擊的監控環境裡，以教科書中布希亞（Baudrillardian）的方式，抹消了同樣被建構的真實（由此監控環境提供）。

　　威特沿著「放映機光束」穿過一面「屏幕」（長方形推門），進入了候機大廳。此處似乎意味著他所渴望的東西（「我可以上哪買耐吉球鞋？」），但國籍不明的處境卻讓他無法如願。候機大廳就像擁有多廳影城的購物中心，《航站情緣》在影城裡擄獲大部分的電影觀眾。影片中紐約甘迺迪機場的背景，就像片中細膩無比的場景一樣，是個擬像。

　　第一場戲，威特以觀者的身分登場，他看著官員追逐可疑的旅客，這正是他離開機場前最後出現的樣子；他注視著愛蜜莉雅（Amelia，凱薩琳‧麗塔瓊斯〔Catherine Zeta-Jones〕飾）與愛人走遠；透過俯瞰機場跑道的玻璃窗與許多長方框，他與一群眾觀察古塔（Gupta，Kumar Pallana飾）進行非暴力反抗。威特被迫消極地順從，但面對外界強加的事件，他反映了觀眾面對敘述的情境。在數個月的居留中，威特用自己的技術做壁板，並打造一個精緻的噴泉，這兩個工程都不是為了獲取金錢或社會肯定。自我表現令他銘記存在的意義，並在他的環境中留下標記。他就像《第三類接觸》的尼利與吉莉安，也在追求一個願景。然而，工作的成果令他獲得雇用。施工照明燈、梯子、泥水匠與木匠的材料，將這個空洞的劇情世界空間，與拍攝前的源頭結合起來——成為一個片廠（更精確地說，一個模擬出來的機場具有片廠的功能，而這個片

廠模擬一個模擬美國的機場）。在外部的限制中，威特利用機會創造意義，並據此塑造自己的想法，他既是導演也是布景設計師／建造者。他創造了生活空間的場面調度，並在一個假的餐廳裡，共同打造並導演了一場戲，古塔在其中表演拋物雜耍（純粹的娛樂）。

銀幕與景框中還有銀幕與景框，令人想到《關鍵報告》，而《航站情緣》可笑地與其成對比，因為本片也強調監控、國家安全、反烏托邦的疏離、朦朧但無所不在的商業化與電影隱喻。博德斯（Borders）書店是懸在空中的透明屏幕結構，店名一語雙關地暗示鄰近的關口邊境防衛局（Customs and Border Protection），它是另一個銀幕介面，販售小說、歷史與實地導覽書籍。巨大的航站窗戶經常變成銀幕，這是威特最接近外面世界的地方，但因為「美國是封閉的」，所以仍只關心自身且視野受限。對他來說，美國就跟垮科夏一樣無法進入。威特對空服員愛蜜莉雅說真話：「我在建築之間來來回回。」她將此詮釋為與她感同身受（她才剛飛完四趟航程，繞了地球一圈）。其所傳達的真實，是一種心理狀態。

玻璃自動門是一面具體的屏幕，讓威特不能進入私人候機室，而裡面的寬銀幕電視正在報導垮科夏的動亂（這是比較不可信的細節之一，除非美國涉入，否則美國新聞對於陌生國家的政治事件並不太關心），他就像煽情電影的觀眾一樣哭泣。威特找工作時，走出店門口撞上一面櫥窗玻璃。雪讓大家注意到航站被玻璃包覆，玻璃是分隔的屏幕，提供了奇觀以及保護，將外界的生活轉化為影像。威特在「紐約牛排館」酒吧裡慶祝垮科夏的解放，但仍身處仍機場內。因為狄克森屬下（原本是他拘留了威特）常見的人道精神，威特終於可以穿越障礙，進入下雪（肯定生命）的真實世界，同時配上約翰·威廉斯昂揚的配樂；在這個《風雲人物》的時刻，建築物外部的玻璃反映出曼哈頓的全景。他搭計程車進紐約市的鏡頭中，寬銀幕的車窗玻璃上有雨刷和雪，再度確認他的視野是間接的。

「放映機光束」與強烈的逆光一如往常地結合了這些電影的比喻。建築工人圍觀威特工作，光線直射進攝影機，然後他獲得一份工作。跑道上滑行的飛機聚光燈，把他的小窩照得通亮，將他的恐懼顯現於外，他舉手表示投降：「別開槍！」他用英文大喊，暗示了機場並非如表面上那麼令人安心。在狄克森向他的團隊簡報官方要來督導時，極強的逆光也呼應了他的慾望。威特翻譯導遊書來學英文，讀到電視影集《六人行》（Friends, 1994–2004。全世界認識紐約生活風格的主要管道）時，他工事盔上的頭燈強調了視野是投射出來的。安利奎（Enrique）開著餐點運送車送食物來之前，威特臉上閃過耀眼光芒。中央廚房／行李運送區的逆光，突顯出這兩個地方社群與歸屬的感覺。

愛蜜莉雅是威特的慾望客體，影片以一九三〇年代的風格打光，這種手法也是自我指涉的比喻。她的名字令人想起冒險飛行家愛蜜莉雅·伊哈特（Amelia Earhart，她在跨越太平洋的飛行中失蹤），也暗示她是美國女性的化身，她是威特留在航站的理由之一，但她複雜的男女關係，也讓她的名字證實了一個想法：她是失落且達不到的想像界。當威

《航站情緣》銀幕上的敘述──真人實境電視？

特在噴泉前親吻愛蜜莉雅時，「神之光」讓銀幕發白，噴泉就像銀幕一樣，是在聚光燈下、揭開布幕後顯現，而且前方還排列了電影院風格的座椅。噴泉中央有閃爍的反光，兩個角色變成剪影。攝影機往後退時，水在牆壁與天花板投下電影般的閃爍光影。空白的白色銀幕掩飾了一個剪接點，威特的朋友逆光進入鏡頭，通知他另一個慾望已經實現了：「戰爭結束了。」

透過電視進行內部監控與外部的傳達，這是含納這些電影隱喻的後設論述。許多敘述是在真實的銀幕上發生。狄克森可與《關鍵任務》的安德頓做比較，他堅持一種全方位的控制，並從成排的銀幕中預測犯罪，這些平面大銀幕複製了聯邦辦公區與商店區無所不在的隔間玻璃。一個複雜的視線與再現的傳遞，顯現公務員正在航站高處以電子裝置觀看威特，以屏幕或在遮蔽他小窩的布幕之間觀察他。威特被迫變成局外人，他透過玻璃看著美國，同時看著美國在我們銀幕上的直接再現，以及劇情世界中被傳達的美國。威特從電視上知道垾科夏的衝突以及後來的解放。當威特藉著歸還推車賺押金的方式謀生時，狄克森與同僚一起觀看，與觀眾一起密切觀察劇情世界內／外的他。有關當局在遠處控制攝影機跟拍威特，他們就像電影工作者或真人實境節目製作人，安排情境，比如給他脫逃的機會；他們也像觀眾，偷偷地從大廳上方的鷹巢觀察威特。然而威特拒絕被監督，並堅持掌控自己的電影。

## 置入性行銷

菲利普・法蘭其哀嘆《航站情緣》「無所不用其極的置入性行銷」。[1]國際品牌占據了大部分的機場商場。如珍妮・瓦思科解釋的，這是好萊塢收入的重要來源，有代理商代表品牌及影片決策人士，現在置入性行銷的決定還牽涉到酬勞「『非固定成本』（above-the-line）的藝人與創作者，也就是編劇、導演與明星」。[2]評論者在討論這個趨勢

時，經常提到《E.T.外星人》：艾略特用來引誘E.T.的是瑞斯巧克力豆（Reece's Pieces）；雖然在電影中並不太明顯，但兩百萬包巧克力上的七彩圖像卻在美國人心目中留下印象。電影公司從商品化的電影敘事形象，可以直接獲得收入，還可增加潛在觀眾對電影的印象。

置入性行銷與市場行銷人員如此合拍的理由很多。品牌需要好萊塢魅力以獲得知名度。電影觀眾是目標相當精準且穩固的行銷對象。移除明顯的廣告背景，讓產品不露痕跡地出現，有時可在潛意識的層面讓觀眾認識產品，因而避免直接行銷造成的抗拒。反正如果某項產品沒有出現，競爭商品或沒有品牌的代替品就會取代其敘事功能。此外，一開始的投資是有回報的，觀眾可能再進戲院或在家重看電影，而電視播放時也不可能把產品剪掉，可讓產品行銷期延長。因此置入性行銷是數百萬美元的大生意。

置入性行銷的效果取決於敘事脈絡，但通常不在品牌所有者的控制中，並非所有的宣傳都是好的，刻意的廣告可能會意外地「適得其反」。置入性行銷的趨勢，隨著後現代反諷與懷疑廣告的意識一起發展。雖然有風險，卻值得利用。電影工作者讓產品置入有雙重效果，例如《反斗智多星》（*Wayne's World*, 1992）雖然諧仿置入性行銷，卻仍透過耍酷的明知故犯來為產品背書。文本與觀眾清楚地了解到置入性行銷，暗示開放心胸與誠信，對廣告主的形象有幫助，讓產品與善意及聰明畫上等號；觀眾比行銷者的「策略」更高一籌，他們不是傻瓜，因此化解了評論者認為會有的陰險動機。換句話說，擁護觀眾認可的消費者主權。

任何對現代機場的寫實刻畫，幾乎都無法避免突顯店面的品牌。此外，在《航站情緣》中（就像《關鍵報告》一樣），它們構成了對美國政治與文化批判的一部分，因為它們明顯地呈現出階級差異。跨國速食公司、設計師服裝品牌與貴賓候機室的全球資本主義，依賴苦悶的機場維安公務員主管，他們賺的比兼差的建築工人還少；依賴拿法定最低薪

資的餐飲工作人員;依賴一大群清潔人員(本片只出現三個,但比起大說數主流電影來說還是多了三個)、行李搬運工及倉管人員,在後場,他們身處荒涼的水泥邊緣地帶。許多是移民,靠撿拾東西來貼補收入。「只要我把地板擦乾淨,低著頭,他們就沒有理由來注意我。」古塔說,雖然他過去在印度曾捅警察一刀,但因為他提供了廉價勞力,所以能夠在這裡出現。這些後來變成威特朋友的人,一開始懷疑他跟中情局掛勾,表現出微妙的緊張關係。威特一來到應許之地,立刻獲得免費食物券與電話卡,而且建議他「在這裡你只有一件事可做——買東西。」他經歷了白手起家神話的種種限制。當局的干涉很快地讓這個神話破滅,儘管狄克森牆上掛著的裱框海報頌讚「成功」與「機會」,他卻設了一個收集推車的職務,以阻止威特發展事業,讓他重過落魄的生活。

威特又得撿餅乾與醬料包來吃,雖然原本他賺的錢已經讓他從一個漢堡升級到滿托盤的食物,而服務生把沒吃過的食物丟到垃圾桶(狄克森經常吃吃喝喝):三餐表現了他的經濟狀況。美國自詡是自由國度,是貧苦大眾的避風港,而紐約(更精確地說,甘迺迪機場,似乎不太可能是恰巧的選擇),卻一直把一個誠實、有天分、仁慈、認真工作、自立自強與積極進取的人,視為「不受歡迎」。同一時間,美國有線電視新聞網(CNN)訪問一個曾經破產的前英國皇室成員,他以名人的身分受到歡迎與招待。威特很快地運用機場體系的漂亮裝飾,來滿足他實際的需求,比方說,他把食物放在有冷藏功能的販賣機裡。

## 給平凡人的歡迎樂章

威特的正式角色,就是保持徹底的他者身分,加入持刀的瘋狂怪客、毒品走私犯與一群無名的東方偷渡客的行列,美國保護自己不受這些人侵犯,並以他們定義自我。威特的人性對這樣明確的二分法提出疑問。在一個「狀況」裡,一個俄國人被逼入絕境,狄克森穿過玻璃門去

帶威特（透過屏幕與深色的框來拍攝）來當翻譯，而翻譯是史匹柏作品常見的比喻。安利奎（Diego Luna飾）透過玻璃戀慕移民官朵蘿瑞斯（Dolores）。威特扮演中間人，促成他們結婚，而這段婚姻超越了幾個隔閡：美國官員v.s.（就狄克森而言）「不受歡迎」的移民；黑人v.s.西班牙裔；「星艦迷航記影迷」v.s.「外星／外國人」（alien）。這是很明顯的典故，《星艦迷航記》影集是受歡迎的文化產品，對抗了它那個年代的偏見，其中有美國電視史第一次不同種族角色接吻的畫面。

如萊恩・吉爾比所說，威特雖然「不受歡迎」，但他「教導老闆努力工作與公平競爭，他比任何美國人更勤奮地推廣美國理念」。[3]店員、漢堡店員工、服務員甚至最後還有低階的移民局警察，這些平凡人都團結在他身後。相對於本片製作發行期間耗資數百萬美元的總統選戰（涉及仇外恐懼、操縱形象與強制外國實施民主），後來他們對威特的崇拜（代表旗幟是威特被影印的手），是自發的、草根的、對話的另一個可能性。機場是移民所組成的國度，但對移民的恐懼甚至延伸到第一代移民身上：「別碰我的拖把、我的工作。」古塔很早就這樣責罵過威特。威特既不擁抱也不期望進入美國夢，他並非因意識型態而拒絕，而是認為這不關的他事。沒有了錢，威特沒有職務、沒有身分。除了被拒絕入境之外，他對「美國海關／習俗」（US Custom）的誤解造成一語雙關，比方說，一個官員伸出手要他交出護照，他卻與對方握手。就像大多數喜劇一樣，他的出現讓象徵界邏輯非常熱鬧。因為威特對優先順序的認知不同，因此逃避了官員的訊問。最後，時代廣場將紐約再現為光之城市，終極的資本主義奇觀。下雪的紐約耶誕節，是電影煽情與購物光觀光的商品化表徵，但這並非威特的目的。從一開始，他就緊抓著一個罐子，它曾被神祕地描述為「承諾」，他對機場友人神祕地解釋為「爵士」。在他昏暗的小窩裡，他坐著對它沉思，此時燈光在遮蓋窗戶的塑膠布外閃爍。就像《陰陽魔界》裡的魔術罐，或《搶救雷恩大兵》中，中士收集塵土做為真實世界的標本，威特的罐子暗示他主體的目標

上有進一步的電影隱喻。他留在機場的動機雖然不明，但理由卻很簡單，沒有護照或機票（一抵達就被沒收），他無法回國。只有傲慢的我族至上（ethnocentricity）觀念才會以為他打算非法入境。

《航站情緣》與卓別林的喜劇（如《移民》〔*The Immigrant*, 1917〕）有很多共通點，本片運用幽默、感傷與悲憫，讓觀眾與無依無靠的小人物站在一起：有笑鬧劇橋段——威特面對退還推車押金機器時，許多二十五分錢硬幣打在身無分文的他身上；有動作喜劇——他像個流浪漢般試圖在有分隔扶手的長凳上睡覺；他拔出保險絲，讓航站二十四小時通明的夢魘結束，恢復了黑暗與寧靜，他的聰明令人佩服。威特的主題配樂（東歐輕管弦樂舞曲風格），讓他基本上表現的老派且無害，他試圖學會英文而造成一些誇張雙關語，這些雙關語強調他並未融入美國，卻也突顯出他的另類觀點，且觀眾越來越能認同他的觀點。因為熟悉史匹柏的觀點調度手法，當他看到愛蜜莉雅揮手時，他和觀眾都以為是對他揮手，然後她的愛人衝過他身邊，把他當正餐的餅乾撞飛，此時產生了悲憫的效果。

本片總的來說，像卓別林一般，婉轉卻也令人驚訝地批判了國家與消費主義。古塔的口頭禪，「你有預約嗎？」諧仿沒有靈魂的官僚體制，對威特的處境來說，這句話也很荒謬，因為他除了每天去入境申請處報到之外，時間是沒有意義的。古塔坐著喝汽水，笑看路人在他擦過的地板上跌個四腳朝天，雖然旁邊放了警示牌（顯示他在社會上是隱形的），古塔就像是觀眾，但也諧仿了狄克森。

在自由的國度，顛覆了官方程序，也暴露其空洞。機會取決於你的人脈。狄克森利用政治庇護的法律漏洞，故意創造維安空窗期，好讓威特變成其他單位的問題。威特的工作是被容許的地下經濟的一部分。愛蜜莉雅的「朋友」為威特拿到單日入境簽證；但並未解釋他如何拿到手。狄克森個人的報復心態，讓威特無法用這張簽證。因此低階公務員們違抗狄克森的命令。

當然，在互文性的層面上，威特對愛蜜莉雅（她屬意另一個男人）注定無望的愛，讓人想起《北非諜影》。機場邊緣有一家瑞克美國咖啡館（Rick，《北非諜影》男主角的名字），外觀看起來像監獄，本片的愛情故事也涉及旅客試圖騙過當局。威特毫無用處的旅遊英語書，也令人想起《北非諜影》中難民練習英文的幽默，它也證實了威特是現代的海曼‧卡普蘭[4]，並呼應了他口誤（把「他劈腿」〔He cheats〕講成「吃屎」〔Eat shit〕）。此外，當狄克森發覺葛塔閃過警衛，走向機場跑道以對抗他時，他的咖啡杯掉到地上，史匹柏暗指《刺激驚爆點》（*The Usual Suspects*, 1995），而該片名出自《北非諜影》。眾所周知，《北非諜影》片名原意為「白色房子」，因此可被解讀為關於美國參與二次大戰的政治寓言。透過這類典故，《航站情緣》可做同樣的政治詮釋。威特真正的目的是完成父親的簽名收集，雖然「這相當奉承了美國文化」[5]，爵士應是源自對黑人的壓迫，但他的目標並非美國夢，而是個人的孝心。讓人想起霍雷席歐‧艾爾傑（Horatio Alger）[6]只是局外人。

狄克森剃個光頭，鷹鉤鼻，觀察力敏銳，象徵了美國的白頭鷹（也出現在他辦公室的照片裡）。如吉爾比注意到的，當狄克森向威特保證「你不會踏進美利堅合眾國一步」，他用手指人的方式就像募兵海報裡的山姆大叔。[7]他的星條旗領章，讓他與小布希政府的政客產生關聯。狄克森（Dixon）有「狄克的兒子」（Dick's son）的雙關意思，並與「尼克森」（Nixon）諧音，可能暗示過去尼克森共和黨政權時代的價值觀。狄克森這個名字也突出了與當時副總統狄克‧錢尼（Dick Cheney）的相似性，錢尼也是禿頭、戴眼鏡（他跟狄克森一樣是副手，尼克森時代他在倫斯斐〔Donald Rumsfeld〕手下工作，當上國防部長後，發動第一次波灣戰爭，在「反恐戰爭」中，錢尼大都在幕後操盤。那麼狄克森，以及《楚門的世界》裡的導演，都像《黑鷹計畫》〔*Black Hawk Down*, 2001〕裡，那些在遠端監視器上拿真人性命打仗的高階參謀）。當威特處理俄國人事件的巧計贏了狄克森，他大發雷霆，表達了

他對東歐來的外國人行動的不理解、挫折感與憤怒，且明確地威脅要「開戰」，這個橋段應該不是無心插柳。狄克森把威特的手強壓在影印機上，意外地影印了威特的手掌，這暗示了劇情發生的二〇〇四年秋天（在製作期之後，與上映同時），美國機場計畫採用的生物辨識維安程序，而《關鍵報告》也預見了這種程序。狄克森是個虛偽的新保守派：在追求目標時，自信且具侵略性，但是驅策他的還是自我利益，而非原則或道德。儘管他監管一大片速食餐館，提供了公司資本主義（corporate capitalism）供應的各種餐點，卻還是喜歡自己帶午餐。面對窮人，他頂多採取自生自滅的態度，並以冷漠或敵意對待外國人（他沒幫威特找翻譯）。在精神分析上，狄克森是可憎父親，與古塔成對比，他的勇氣啟發了威特；其他的官員則得體地對待威特；威特的親生父親已經過世，威特也完成了他的蒐藏計畫；最後是史匹柏（做為文本的創始者）在意識型態面向建構了反抗狄克森的聚焦。[8]

　　紐約是族群熔爐，但在九一一恐怖攻擊事件之後形成了某種政治氛圍，在這種背景下，一部主流電影把美國執法單位當壞人，對付一個東歐主角（美國女主角還讓他非常失望），可說是相當有趣。海關邊境防衛局的小世界裡可能會有政權移轉時，狄克森的上司，即將退休的駐地局長提醒他：「對人有同情心，是這個國家的基礎。」這是柯林頓與布萊爾的朋友，在大選年以暗語提出的警告？

　　爵士俱樂部（威特等待已久的目的地）裡，逆光的「放映機光束」將薩克斯風樂手班尼・高森（Benny Golson）展現成電影奇觀，擴大了電影的隱喻。威特看他演奏時，銀幕的右邊變成純白。在許多面向上，《航站情緣》都延續了唯我論與自我指涉的傾向，同時克服了這些傾向的限制，如克里斯多夫・威金（Christopher Wicking）觀察到的：

　　　　史匹柏也許已經充分顯示他是希區考克的傳人（他的
　　　　《一九四一》是失敗作品，但我們可以回想一下，希區考克處

理喜劇也遇到困難）。雖然他們關心的議題可能不同，但處理
電影媒體的方式幾乎一樣，都是與觀眾進行風格化的對話，堅
持唯一的真實，就是銀幕上的真實。[9]

　　史匹柏自覺的作者手法很明顯，例如愛蜜莉雅與威特把呼叫器丟
出去（《虎克船長》），以終止現實（反覆強迫他們分開）的入侵（至
少對愛蜜莉雅來說）。《橫衝直撞大逃亡》般的警察車隊帶來特種警察
小組，在主觀鏡頭中瞄準古塔（《大白鯊》）。片尾演職員表中，史匹
柏的親筆簽名動作被銘刻了三次，其他的非固定成本演職員也用簽名。
然而，這些簽名的意義超越了文本，我認為能在一九九五年（電影誕生
一百年），史匹柏因成就榮獲法國電影凱薩獎的得獎感言中獲得證實。
他承認受到三十個法國電影工作者的啟發，第一個是高達，貝斯特認
為，「高達對史匹柏的影響，連警覺性最高的影評人也沒注意到。」[10]
本書當時還剛開始萌芽。在高達／高韓（Gorin）合導的《一切安好》
（Tout Va Bien, 1972），開場是開支票給主要工作人員與明星，強調出
電影要拍出來（「放進膠卷罐」），簽名是必要的，而《航站情緣》，
可以將簽名當成政治背書。史匹柏把機場當成社會的縮影，就像高達
／高韓明顯的布萊希特式工廠剖面場景，還為電影公司與超市做廣告。
《航站情緣》是自由派不是革命派，是寫實主義而非現代主義，儘管它
有自我指涉的言外之意與寓言的面向，但比起大部分主流作品更有主張
（並無貶義），也比有偏見的評論界所認為的更具挑戰性。威特延遲許
久的綠色入境章（他得簽名才能拿到簽證），代表了讓電影得以開始製
作的「綠燈」。「入境是為了商務或旅遊？」（Business or pleasure？
字面意思：生意或娛樂？）海關人員問抵達航站的旅客。這個問題也適
用於電影的雙重面向上，可以就史匹柏的動機來思考（他為了像《航站
情緣》這樣相對上較為個人風格的小品電影，動用了商業鉅片級的預
算），也可以從政治經濟v.s.觀眾導向的批評方法的層面來想。但兩個方

向都不包含威特留在航站的理由：責任。

　　史匹柏拍攝本片時正值政治騷動（吉爾比好奇，「美國海關邊境防衛局那個決定與本片合作的高層，是否遭到懲處？」[11]），他就像威特必須做他的工作一樣，這麼做值得我們讚許。本片並沒有立刻大賣，「就一部漢克／史匹柏電影來說，首映週末票房令人失望地只有一千八百七十萬」[12]，但如大衛・湯普森所言，本片顯示導演「仍在思考、仍在成長、仍在挑戰自我」。[13]■

Chapter **24**

# 世界大戰

鏡中光線

Steven Spielberg

如果《虎克船長》進入了「性心理偏執的地雷區」[1]，《A.I.人工智慧》是「發燙的心理學礦脈」[2]，但與《世界大戰》相較，這些都不算什麼。史匹柏再度處理熟悉的主題，將大規模的災難電影奇觀、涉及接觸外星人的科幻幻想、科技帶來的心理創傷、高超技術、電影自我指涉與自動引用，與家庭心理戲劇揉合在一起。本片是《第三類接觸》與《E.T.外星人》的反面，它呈現了一個較黑暗、厭惡人類的史匹柏，在他三十年來的作品中，只能偶爾瞥見這個面向。這個商業鉅片的故事，顯示美國被無法阻擋的外星勢力威脅，這顯然是《大白鯊》的翻版。同樣明顯（但被無限放大）的是，對抗「投射出」的機械化身的男子氣概的試煉，正如我們在《飛輪喋血》見到的，我認為這個試煉也暗指了過去《世界大戰》的各種版本。最厲害的是，這些敘事都密不可分地交織在一起。

## 男人的家庭

就建立主要科幻典範，並有先見之明地描繪殺戮平民的機械化戰爭這兩方面，H·G·威爾斯的《世界大戰》有神話般的地位。原著是在恐懼德國霸權崛起的年代出版，如作者所認知的，[3]在國際情勢緊張的時候，這本書尤其能引起迴響。奧森·威爾斯在一九三八年的廣播劇中，加深了希特勒入侵美國計畫的焦慮，而一九五三年的電影版加入了冷戰期間的怪獸電影風潮，史匹柏的版本上映後一週，倫敦發生了二戰以來最嚴重的炸彈攻擊，這個版本充滿了近年來人禍的意象。在演職員表之後，出現了紐約天際線，建築倒塌，迷惘的群眾滿身塵埃，路邊有手繪的海報尋找失蹤的親人，一架墜毀的客機令人想起九一一事件以及相關的暴行。大批屍體順流而下，讓人想起盧安達的種族屠殺，將西方世界不怎麼關心的非人道暴行普遍化。

柯林·麥卡比認為本片就像「從伊拉克人觀點看到的震撼與威懾軍

事行動」[4]。路過的卡車上，全副武裝的部隊冷漠地俯瞰無助的主角，然後發射火焰，軍人勉力要在恐慌的難民中維持秩序，最後當一台戰爭機器像海珊的雕像般傾倒時，他們也站在一旁。從這些鏡頭看來，這樣的論點有其道理。「震撼與威懾」也可以說是對頂尖科幻恐怖電影的期待。就像暗指真實的衝突所顯示的，外星人侵略將人類特質投射到想像的他者身上。這些類型總是具有被壓制的事物再度來臨的主題，它顯示出恐懼：人類的能耐與某些人類具有的毀滅力量。

然而位於故事核心的這個家庭，不僅是聚焦的進入點，顯然也引起了災難性的事件。在如此廣闊的社會政治寓言的個人套層結構中，這些事件再現了主角的人際關係與內在混亂，而影片不尋常地具體實現了投射隱喻（projection metaphors）與化身（doubling）。在精神分析上，「投射」包含「主體在自己身上拒絕承認或排斥的特質、感覺、希望與客體，以上這些被自我排拒，只能在其他人或事物上發現」[5]。那麼，開場時坐在貨櫃升降機裡的雷（湯姆·克魯斯飾演），反映了結局從倒下的三腳戰爭機器中摔出來（瀕死）的外星人。從他支配的反映性制高點，俯瞰人類的活動，「冷靜且麻木不仁……眼神帶著嫉妒」，而跟他一起俯瞰人類的還有「巨大的智慧生物」，他們即將侵略地球，敘述裡的這些話其實是指外星人，空拍鏡頭的蒙太奇也暗示了他們的觀點。雷與兒女開玩笑自己有個想像的兄弟，他們之間「毫無祕密」，這個兄弟對打垮雷的種種問題都有答案。雷的姓氏費利爾（Ferrier）包含了這個雙重性：他「運送」（ferry）女兒到安全處，並反映鐵造（ferrous）的入侵者。外星人就像艾略特的對應角色E.T.（差別在於外星入侵者是孤立的，並沒有心電感應能力），發覺了雷的無意識慾望，用熱光線（Heat-Rays）殺人就像在發洩雷（Ray）的挫折感，如原著小說（主角與雷相當不同，也沒有名字）為外星人武器所取的名稱。

絕佳的制高點讓人想起無所不知的「父親」（雷想當個父親）權力，而摩根·費里曼（Morgan Freeman）以奧森·威爾斯風格、如神一

般的地敘述故事背景的旁白，體現了這種權力。雷在工作上很自負，他是個負責的駕駛員，遵守工會規則，並非異議分子，但他是個失敗的父親。「妳是誰？妳媽媽還是我媽媽？」他這樣問他早慧的女兒，證實了他對於性別角色的困惑。他嘲弄前妻同居人的車是「看起來安全的新車」，他自己開的是一輛改裝的跑車，但並不適合家庭使用，而且去接兒女回家度周末還是遲到。在外星人攻擊之後，他開著唯一一輛能跑的車帶兒女逃亡，這輛車很像提姆的廂型車，但更小、更便宜、更舊。他沒準備兒女會來住，也沒有食物（他也不知道他們愛吃什麼）。階級差距符合他的男性劣勢，他住在高速公路下的破房子，而瑪莉安（Mary Ann，Miranda Otto飾）住在豪華別墅，他的前岳父母在波士頓則是住大宅。他鎮不住陰沉叛逆的青春期兒子（Justin Chatwin飾），兒子的名字羅比（Robbie）暗示驅動整個敘事的閹割威脅。

羅比與雷在院子裡玩投接棒球，這是美國父子建立感情的典型儀式，但他們戴著不同球隊的帽子，看起來比較像是鬥嘴的兄弟。他們對罵，最後雷用力把球丟出，指控羅比「真是個混蛋」（such a dick，dick亦有男性生殖器之意），讓性方面的暗流浮現。羅比沒接到球，球打破了窗戶，這是對正常生活的首度重要干擾，也是對房屋的首度破壞，與後來逐漸升高的毀滅產生關聯，最後達到世界末日的程度。影片具體呈現了雷的失敗，在任何攻擊開始之前，就已經破壞了家居生活、社會價值與安全。

一九六〇年代恐怖片，從受到外部威脅的社群與家居生活，轉移至家庭內潛伏的危機。[6]《世界大戰》統合這兩者，將雷的家庭失能（他住在掛了國旗表現愛國心的街上）與前往美國革命發源地的旅程放在一起。民兵雕像上明顯地有一層蔓生的野草，令人想起（陽剛）槍枝文化的起源，而根據本片的說法，槍枝文化讓衝突惡化並導致殺戮。在一場非官方領導的危機中，雷交出手槍，幾乎立刻令一個難民被槍殺；還有奧格威（Ogilvy，提姆・羅賓斯〔Tim Robbins〕飾）的步槍（雷與他曾

爭搶這把槍），都不是外星人光線炮的對手。戰爭機器早就被埋在地底等待時機，這顯然與過去懷疑共產黨潛伏及目前害怕恐怖分子滲透有關聯，但也暗示文明自我毀滅的深層潛力。

打破的窗戶令外星人入侵，就像《太陽帝國》的吉姆自覺地認為是他引起了對日戰爭。一旦攻擊開始，雷就必須負起責任。一個鏡子倒影的鏡頭，象徵他接受了象徵界。他把瑞秋（Rachel，Dakota Fanning飾，他的「雷孩兒」〔Ray-child，與Rachel諧音〕）安全地送到瑪莉安身邊（她曾經要他「照顧我們的孩子」），也得讓羅比去面對他的男兒命運。在這兩件事情上，他再度獲得羅比的尊敬，最後羅比倖存下來，一見到雷就擁抱他，也獲得了瑪莉安與她父母的尊敬。然而結局似乎是反高潮，因為這次成功地追尋到的「失落的母親」，竟是空洞的勝利，一個虛幻的想像界；他們的婚姻早就結束，瑪莉安也懷了另一個男人的孩子；外星人是被無害的細菌打敗的，而不是被史上最大強權的軍隊擊退。無論文化與人際之間有何衝突，生命「會找到出路」（如《侏儸紀公園》），瑪莉安隆起的肚子，以及最後一個鏡頭裡無生氣的樹枝上的綠色嫩芽，都象徵了這一點，然而雷就和開場時一樣孤獨。

## 自我指涉

史蒂芬・西斯討論《大白鯊》時堅稱，「每部電影都是名副其實的視覺戲劇」[7]。《世界大戰》也不例外，而史匹柏的自我指涉更突顯這一點。本片呈現了社會與文化上的不安全感（因為，主角當然是文本的建構，他並非無意識的），本片在此幻想中暗指了自身的機制。派拉蒙標誌在流星之中浮現，而流星是史匹柏招牌的母題，但也具有敘事上的理由（如原著小說解釋的），因為外星人正降落在地球上。不祥的配樂伴隨著夢工廠的標誌，雲朵與月亮的元素在開頭的場景中再度出現，而夢工廠這個品牌的名稱（夢），正是大喊著要人類對這場被投射的夢魘進

《世界大戰》：銀幕爆炸，無處可逃。

行精神分析解讀。在隱喻和換喻的層面上，開場的那些鏡頭混和在一起像是濃縮的夢。DNA鏈預示了入侵的成串外來野草，也控制了水滴裡的蟲子，這滴水後來變成地球，然後溶接至火星，最後變成交通號誌的紅燈，成了擁擠城市蒙太奇的一部分，然後陽光射進攝影機，讓整個銀幕變成空白，也反映了放映機的光束。

被銘刻的銀幕（實際的與隱喻的）框住大部分的動作。大量被角色們忽視的電視新聞，敘述著即將面臨的威脅，且報導除了美國之外，全球都受到攻擊。路人用口袋裡的照相機，記錄正在成形的風暴，在某個被外星人射殺蒸發的死者的攝錄影機銀幕上，出現了本片第一次人類大屠殺。教堂門面崩塌時，聚成一束的陽光穿透其玫瑰窗戶。後來在電視轉播車裡，雷與觀眾一起透過錄影定格發現閃電的祕密。「你看到的不算什麼！」一個哥倫比亞電視網（CBS）的記者對雷說，他誤引了《爵

士歌手》（*The Jazz Singer*, 1927）中的知名台詞「你聽到的不算什麼」（You ain't heard nothing yet.譯註：這是電影史上第一句同步發音的對白），這句話同時也是說給觀眾聽的，保證接下來會看到驚人科技帶來的奇景與寫實感。紗門、車窗、黏了一塊花生醬的廚房窗戶與蜘蛛網，時常出現在攝影機與看著景框外的角色之間。這些銘刻了第四面牆（電影的銀幕），因此在反拍的觀點鏡頭中表現了銀幕的破裂。其中一個例子，一群暴民打破車子的擋風玻璃，景框外一架飛機墜毀，導致汽車爆炸起火產生一股震波，然後整個戲院陷入黑暗，一個外星人推開紗窗，這是我們第一次看到他們的特寫。瑞秋遭遇著一個個恐怖的場面，睜大眼睛，情緒在歇斯底里與緊張之間輪替，她尤其代表了觀眾的身分。她目睹父親為了與一個較年長的父權者爭奪陽具般的步槍，正在進行你死我活的打鬥。此時一個光亮的方塊照亮她一隻眼睛，因為會對她造成極大的創傷，雷矇住她的雙眼，然後在緊閉的門後進行接下來的動作。黑暗地窖中寬銀幕形狀的窗戶，時常有光束一閃而過，這些窗戶讓人可以看到浩劫正在發生（值得注意的是，小說裡用的是「三角形的洞」與「垂直的縫隙」[8]）。

　　如過往一樣，本片的幻想顯然是電影的，其互文性（包括出自本片文學、廣播與電影前身的明顯典故，還引用了希區考克的《鳥》）涉及許多自動引用。這些典故橫跨史匹柏的整個生涯，包括一個外星人對腳踏車的著迷，而根據原著，輪子跟外星科技一點關係也沒有，這也是在緊張的威脅場景中，對《E.T.外星人》的致意。幽默則在他處發揮效果，例如第一架三腳戰爭機器把廢棄物排到社區時，可以看到明顯的「禁止亂丟垃圾」的標誌。然而，在一部突顯特效的電影裡，特別值得注意的是那些展現技巧的例子，這些技巧相較之下變得「隱形」，可能被電腦動畫處理過，但在其他脈絡中出現則會令人驚嘆。雷在起重機裡的第一個鏡頭，是從空中的大遠景以弧線拍至特寫他安全地坐在玻璃駕駛艙裡。在雷的房子裡，手持攝影機抖動地在重要細節上拍攝較長

的特寫鏡頭，不需明顯的剪接就可在視覺上產生敘述。這家人徵用的車，因為高速穿過壅塞的高速公路車陣而左搖右晃，但攝影機在一個二分二十三秒的鏡頭裡，捕捉到他們的對話，鏡頭在他們身邊轉了至少七百二十度，還穿過兩扇後側窗，在全身鏡頭與普通特寫中前後上下移動，最後從前方拉開，攝影機升高橫搖，拍攝汽車加速離去。典型地，這一段有許多切入點，也有多重發言與賞析的層次，並且可以從持續的心理攻勢中喘息，有機會進行反思與認同的解讀，或是在這些解讀間遊移而獲得狂喜。這並非無心的疲勞轟炸，也不是單方面的操弄。

原著是以連載的形式於一八九七年發表，「電影機」（cinematograph）也在此時開始有了出現。這個新科技，影響了威爾斯對二十世紀科學技術夢魘般的預言，其程度遠超過自動車與間接提及的飛行實驗。哪怕是「越過空間的鴻溝」（人類看起來跟「顯微鏡裡的滴蟲」差不多大[9]），或是在戰爭機器（入侵者力量的核心）的頂端，監視都可以進行。威爾斯的敘事者清楚地用了「照相機」這個詞來描述戰爭機器，[10]而與它們相關的意象都讓人想起早期電影閃爍不定的畫面：

我看到的這樣東西！要怎麼描述它？怪獸般的三腳架……一道閃光，栩栩如生地出現，兩腳在空中，身體往一邊傾斜，然後又一道閃光，立刻消失又出現……三腳架的頂端有巨大的機械軀體……那時我只看到這麼多，因為閃光的閃爍讓一切都很模糊，強光也令人看不見，陰影又是一片濃黑。[11]

外星機器就像裝在腳架上可以左右上下轉動的照相機，「頂端的黃銅蓋前後移動，令人不禁覺得像它環顧四周的頭」[12]。這令人想起盧米埃兄弟的電影機既是攝影機也是放映機，外星機器與梅茲對視覺的描繪有驚人的相似處，都是同時既投射又內射（introjective），特別是其「光線就像探照燈的光束一樣」[13]，之後外星人才「投射」熱光線。[14]

驚駭的觀者讓被銘刻的電影機制變得完整，他們的窺視癖（就像看恐怖電影的觀眾）採取了無法抗拒的病態慾望。「我不敢回到那個坑，但我非常想看看裡面」[15]，威爾斯的敘事者如此報告，羅比想看的衝動如此強烈，他可以冒生命危險去看軍隊反擊的奇觀。失去自我（對凝視的客體的執迷吞噬了主體），增強了觀者投射與內射的注視，想要觀看但不願被看見以維持宰制權，就這個意義來說就是窺視癖，且與外星人相反的視線流混在一起。一開始風暴的奇觀，符合史匹柏的招牌「太陽風」，曬衣線拍動，樹葉在空中旋轉，某個角色甚至認為那是日暈。然而，如雷所指出的，氣流不尋常地吹向風暴核心，強化的是恐懼的民眾產生太陽風的比喻，太陽風並非投射到他們臉上，從慘白的攝影畫面看來，似乎是太陽風把光從他們臉上吸走。

## 戰爭之母

　　三腳外星機器夢一般的可怕特質，部分在於它們令人昏眩、無法捉摸的暗示性。一方面它們像陽具的造型，強調了窺視癖同時是虐待狂與被虐狂的。它們像是巨大的照相機，腳上有刀刃可以刺穿觀者－受害者，它們是受害者的映影，就像《偷窺狂》主角的映影一樣。本片最具威脅性的影像之一，是眼鏡蛇般的觸手（配備了鏡頭與探照燈）穿透地窖，令人想起進入身體的內診鏡，顯現了其所含有的侵入的、危險的、性的權力，包含在凝視中，觸手的客體變得只能觀看，隱含了閹割的威脅（瑞秋離開父親的視線，好得到上廁所的隱私，然後她遇上漂浮的屍體，臉上有反光閃過，此時觀影經驗、恐怖與性差異全都交疊在一起）。在每具機器三腳頂端的身體下，掛著兩個像睾丸的籃子，裡面裝著活人做為食物。這些巨大、吞噬人類、可憎的父親必須被閹割，雷才能在象徵界保住自己的位置。事實上，羅比先前曾爭辯，如果他們「有種」，就會去對抗外星人。

相反的，在瑞秋與雷被吸進機器之前，他們被機器的強光震住。外星機器懸掛著觸手，就像梅杜莎一樣，它是芭芭拉‧克里德「怪物女性」概念的例證。[16]如麥卡比所述，它擁有「看起來是地球歷史上最大、最具侵略性的陰莖」[17]，她是狼吞虎嚥的古老母親。奧格威（地下室裡的男人）認為機器排出的紅色液體與繁殖有關（他稱為「肥料」，相信它與紅色野草有關），而帶齒陰道也與月經意象產生了連結。因此外星人等同雷對瑪莉安的侵略性，她的懷孕突顯出母親的身分。雷已經用斧頭砍斷單眼蛇的末端，他進入陰道並退出，顯現自己「帶種」，並在裡面留下兩顆手榴彈，首開人類打敗外星機器的紀錄。

雷象徵性的重生為「真正」的男人，與銀幕上外星人的死亡同時發生，外星人的死延續了子宮的意象：機器的羊水破了，外星人的造型基本上是小一號的機器，他頭先冒出來，然後死去。在史匹柏最黑暗的虛構中含有性的憤怒，因此我們不難看見外星人之死，代表雷希望瑪莉安生下死胎的願望，因為這個嬰兒將會永遠將雷排除在「他的」家庭之外。

雷恩對瑞秋的保護，再度說明了《辛德勒的名單》中的猶太法典的文字：「拯救一條人命，就等於拯救全世界」，而框架論述「人是生是死都不枉然」（整體性〔holistic〕環境保護訊息的一部分，相信地球的自然選擇可以保護自身）也證實這句話。但除了像是一般感冒病菌的抵抗力演進之外，這個觀點用在人類關係上則有悽慘的前景。在拯救瑞秋的過程中，雷冷血地殺害奧格威，殺人的動作實為可憎，但在場景中看不到。在雷的眼中，他是另一個可憎的父親（殺他的時候，他也閹割了觸手），他令人毛骨悚然地承諾要照顧瑞秋。除了被英雄殺死之外，奧格威看起來沒有其他功能。

雷的行動抵銷了辛德勒拯救猶太人的價值，因為人若活著「將有無窮的後代」，在《勇者無懼》中，辛克與亞當斯向他們的先祖祈求幫助，而雷恩「值得」米勒獻身。追根究底，他曖昧的英雄主義除了延續

他的基因之外，別無其他成就，更是枉然地試圖保護想像界童年的純
真，不受象徵界權力鬥爭與真實界的恐怖的侵擾。他從斜陽散發的光線
中走出來，將瑞秋送還她的家庭。但他們似乎連請他進門都不想。■

# 慕尼黑

橄欖枝上的苦澀果實

Steven Spielberg

## 艾弗納的名單

《世界大戰》圓滿上映數天後，一個簡短的聲明悄悄地披露史匹柏已經開始籌拍新片了，故事改編自於一九七二年慕尼黑奧運會十一位以色列運動員被屠殺事件。不到半年，片子在美國上映，為了支撐上映前宣傳，行銷低調到不能再低的程度，只在《時代》雜誌上有影評、背景介紹特輯及導演獨家專訪，但沒有一般觀眾、媒體或業界試片，之後的數週，影片默默地在世界各地上映。

《時代》雜誌報導的要旨與定位，讓人想起老派紀錄片「冷靜的論述」（discourse of sobriety）[1]。封面是身穿黑色馬球衫、沒戴棒球帽、神情嚴肅的導演，標題是「史匹柏的祕密鉅作」。這暗指本片神祕的製作過程（對史匹柏的生涯來說一點也不罕見）所強調出的揭示性面向，並宣告史匹柏上流文化的作者地位。史匹柏說，獲利不是他的目標。他再度運用商業力量，在賣座鉅片之後，拍攝個人的冒險計畫（儘管搬上大銀幕耗資七千萬美元以上），他獻上《慕尼黑》做為他「對和平的祈禱」[2]。封面的顯著標題是「史匹柏談為什麼他的電影已經改變」，彷彿忘了他將來可能會拍《侏儸紀公園第四集》及《印第安納·瓊斯第四集》（沒多久就已證實他將導演這兩部片，儘管他曾把《侏儸紀公園第三集》交給喬·強斯頓〔Joe Johnston〕執導）。

起初宣布推出《慕尼黑》時，引起持續的爭議，雖然夢工廠並未參與。本片的原著喬治·瓊納斯（George Jonas）的《復仇》（*Vengeance*, 1984）長久以來備受爭議，此時正好再版，加上主角「艾弗納」（Avner，據稱是以色列莫薩德〔Mossad〕情報局的刺客）寫的序（根據報導，本片的工作人員曾與艾弗納長談，但不願透露其真實身分；[3]有些人認為此人講的都是幻想）。《時代》雜誌記者艾隆·J·克蘭（Aaron J. Klein）也是以色列情報幹員，在本片上映時出版了一本書（《時代》雜誌的特輯大力吹捧），聲稱曾看過莫薩德幹員與高階官員

的祕密文件與訪談。在《慕尼黑》上映的同時，他至少在兩部電視紀錄片裡現身。克蘭提出了與瓊納斯不同的說法（在莫薩德的動機與策略的層面，而非實際殺人行動的細節上），因此再度引發了關於艾弗納的種種問題。尤西‧梅爾曼（Yossi Melman）與史蒂芬‧哈托夫（Steven Hartov）聲稱有證據顯示「艾弗納從未在莫薩德或任何以色列情報組織服務過」[4]，但並未公開證據。《復仇》與《慕尼黑》的前提是，艾弗納並不存在於官方紀錄中，再加上這些記者的資歷令人難以置信，他們的專長領域是「情報事務」與編輯「特殊任務報告」，就算不是陰謀論者也可以察覺到這是一道煙幕。「洩漏祕密」的種種報導說，史匹柏因為擔心會原諒或譴責以色列的行徑，所以曾諮詢前總統柯林頓（Bill Clinton）對劇本的意見，並且徵召了他一些高級幕僚來影響猶太裔美國人與以色列對本片的觀感，這些報導強化了本片作為重要文化與政治事件的聲望。[5]瓊納斯譴責史匹柏將巴勒斯坦「魔鬼人性化」，造成媒體更大規模的報導，[6]本片連同瓊納斯的書都提高了知名度（畢竟在這類情況下，出版社詢問作家的意見，不太可能只是為了提供沒有新聞價值的推薦言論）。

　　《慕尼黑》上映時，以色列首相暨退役中將夏隆（Ariel Sharon）重病，引發政治危機。在他的領導下，「以眼還眼，以牙還牙」，「變成以色列軍隊的綱領與工具」。[7]同時，好戰的伊斯蘭主義者在未達多數的情況下贏得巴勒斯坦政權。而美國又在此時將逮捕的囚犯「非常規引渡」（extraordinary renditions）至海外以規避法律進行刑求，引起軒然大波。此事再度讓「文明」的行為遭到質疑，[8]正如片中以色列總理梅爾夫人（Golda Meir，Lynn Gohen）所說的：「每個文明都會發現有必要與自身的價值觀妥協。」中東政治的暴力一如以往嚴重，使本片（就像近期的美國政策）成為適時的干預。

　　沒看過本片的專家學者，再度預先決定（干擾）史匹柏電影的接受度，一個猶太壓力團體要求大家杯葛這部片。[9]夢工廠熱心地放映影片給

遇害運動員的家屬看，他們讚揚本片的處理方法與用意，但極右派的以色列支持者發起病毒式的對抗，他們的立論基礎並非歷史的正確性，而是政治預設立場。有封電郵讓人想起熟悉的幽靈，催促收信者拒看「這部史匹柏為了支持阿拉伯殺人兇手，而製作的納粹政治宣傳電影」，即便在一篇罕見的訪問中，史匹柏堅稱「本片絕非以任何方法、形式對以色列的攻擊」[10]。《紐約郵報》的專欄作家安瑞雅‧佩瑟（Andrea Peyser）認為可能的情形為：

一、史匹柏太笨、太左派也太好萊塢（這點是否多餘？），因此無法處理伊斯蘭基本教義派與猶太人生存如此複雜且看法兩極的主題。

二、史匹柏是個還像樣的電影工作者，他說服一些人相信，以色列的存在已經沒用，且應該──如在伊朗的敵人所認為的──從地球表面上抹除。[11]

而這個電影工作者卻因《辛德勒的名單》裡的猶太復國主義傾向而被誹謗。相反的，阿布─達悟（Abu-Daoud，他承認是慕尼黑巴勒斯坦恐怖分子攻擊事件的籌畫者）對於史匹柏只呈現以色列寡婦，而忽視巴勒斯坦受害者的家庭頗不以為然。[12]因為史匹柏的緘默所造成的真空，成為相反意見獲得媒體青睞的部分原因。

為什麼這個計畫吸引了史匹柏，答案很明顯，除了其猶太主題，還有強力的先發制人的道德議題，也與《關鍵報告》相互呼應。計算復仇暗殺的成本，引發量化、交易生命的不安，這就像《辛德勒的名單》、《搶救雷恩大兵》及《關鍵報告》，在後者中，伯傑斯為了保住預防犯罪部以預防更多命案，刻意謀殺了萊弗利。就像《搶救雷恩大兵》一般，《慕尼黑》以戲劇呈現一件變得私人的任務。在真實的獵殺行動中，既有的敘事與道德曖昧性，在這個任務中，身分都無可避免地改

變，就官方的立場，這些事件從未發生，或刻意被模糊，呈現了黑暗版的《神鬼交鋒》，再度顯露史匹柏厭惡人類的觀點——很少有角色或立場能全身而退。《神鬼交鋒》是「由真實故事啟發」的，而《慕尼黑》則宣稱是「由真實事件所啟發」。這表現了更高的情態性，但否認本片是紀錄片，同時也像批評者一般將艾弗納的描述斥為虛假，雖然這個故事一樣值得記述。

艾弗納與父親角色的關係，詳盡地闡述一個反覆出現的主題。飾演卡爾的演員在《神鬼交鋒》裡扮演情報員，現在又成為莫薩德幹員，同樣戴著平頂帽與特定款式的眼鏡，穿著鈕釦緊扣的西裝，出現在電話亭裡。艾弗納的親生父親在原著中很突出，但在電影中一直都很不起眼。怪誕的「老爸」（Papa，Michael Lonsdale飾）是國際黑幫教父，將名號、服務與武器賣給出價最高的人，他雖然大談無政府理念，動機顯然是為了利益，老爸變成艾弗納的代理父親。其他的象徵性父親，如莫薩德與那些暗殺對象，都與艾弗納發生伊底帕斯衝突，在這些衝突中，好父親與可憎的父親變得無法區別，艾弗納的質疑隨著他為人父而增長，最後他必須保護他的家庭不被所他效力的力量傷害。

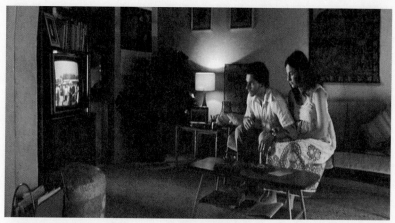

《慕尼黑》以恐怖主義做為媒體事件——艾弗納與妻子看著慕尼黑事件的暴行發生。

《慕尼黑》同樣地突顯了母親身分。艾弗納的太太懷孕，雙方陣營都有母親與祖母觀看電視上殘暴的慕尼黑事件，梅爾夫人（指派艾弗納出任務的人）與他母親（她的理念與他的夢魘成對比）也扮演核心角色，以上這些母親都喚起他本來尊敬的國家與家庭有關的想像界，但她們卻隱約地變得像「怪物女性」（Monstrous Feminine）。

　　此外，原著將艾弗納描述為電影愛好者，就像《太陽帝國》的吉姆一樣：「美國已經變成他內在生命的全部、他的幻想。」[13]艾弗納十二歲跟著父母從特拉維夫搬到法蘭克福，「比約翰‧韋恩更真實……更強烈」[14]，「他們會去看希區考克的電影，偶爾會看西部片。總是看美國片；父親最愛看美國片。美國是天堂！」[15]在以色列集體農場（kibbutz），少年艾弗納幻想自己是約翰‧韋恩，「是人民的英雄與保護者，是中東拔槍最快的牛仔」[16]，在他為莫薩德工作的那些年，韋恩也一直是他想像的另一自我。[17]

## 類型

　　《慕尼黑》改編自第三方的記述，而原著（如《辛德勒的方舟》）一開始的立論是遇見「一個有精彩故事要說的人」[18]。然而本片與《辛德勒的名單》不同，因為無法查證確切的事實。瓊納斯公開承認他寫作的方法有其限制，並提供冗長的註腳以識別他的故事與其他說法的出入。書的前言承認他並不符合歷史學家「嚴謹的標準」：

> 我的某些資訊無可避免地仰賴單一來源，但我不能透露他的姓名。他故事的某些細節無法證實，其他細節雖令我滿意，我卻必須做些改動以保護我的資訊提供者或其他來源。若一個故事來自於機密情報，理想的新聞慣例是讓兩個資訊來源獨立地互相證實，但本書無法符合這樣的要求。[19]

然而，瓊納斯也認為，這種方法只能證實兩個人說的是同一件事，並不能證實這件事為真。[20]

　　祕密任務在定義上就是無法證實的。情報組織玩複雜的「欺瞞遊戲」，[21]我認為對原著及電影的回應，讓這個遊戲更為撲朔迷離。據報導是因阿拉伯各派系起內訌而發生的處決事件，其實可能是莫薩德的任務，這一點讓《慕尼黑》的故事更為複雜，而莫薩德準備將他人完成的刺殺任務當成自己的功勞。[22]由於環境背景變化莫測，所以值得注意克蘭的書（書衣上宣傳為「首度披露完整故事」）告訴讀者：「在某些案例，為了戲劇效果，某些事物的細節做了變動，但仍符合當事者為人所知的習慣與作風。」[23]《慕尼黑》於英國上映前一晚，電視播出了紀錄片《慕尼黑：莫薩德的復仇》（Munich: Mossad's Revenge），其中幹員的訪談也用了類似手法，將幹員的「外表改變，並由演員替他們配音」。

　　《慕尼黑》的創作者稱它是「歷史性虛構」，如製片凱瑟琳·甘迺迪（Kathleen Kennedy）所說的，本片「從電影製作的角度來說，顯然是驚悚片」[24]。紀錄片《慕尼黑恐怖突襲》（One Day in September, 1999）曾獲奧斯卡獎，它已經串起並提供關於這場屠殺的一些已知事實。史匹柏專注在此事件人性與倫理的代價，並以驚悚片的慣例來接觸主流觀眾。大多的評論者都承認這一點，但反應好壞參半，「《辛德勒的名單》是謹慎的藝術品，《慕尼黑》則比較是戲劇性的類型電影」，安德魯·安東尼（Andrew Anthony）寫道，這既是價值判斷也是描述，但他也定義本片是「動作驚悚片，且是某種道德故事」。[25]《慕尼黑》將「道德戲劇編織進環遊世界的諜報驚悚片」，米雪兒·高伯格（Michelle Goldberg）認為，它也探討了「復仇與暴力」，即便是有必要且有理由的暴力，會讓受害者與加害者同時墮落。[26]

　　法蘭其認為，「關於正義、罪惡，以及他們如何被不斷的殺戮所腐化的對白，令人難耐」，是「純粹的好萊塢風格」。[27]但本片忠實地照搬瓊納斯這些對白，因此當然不能排除電影已經影響了艾弗納的說

法。在貝魯特進行激烈的機槍射殺行動時，槍手會用手電筒照著相片以驗明正身，因此說他們都毫無顧慮是說不通的。彼得・布萊蕭（Peter Bradshaw）雖同意《慕尼黑》是「公然的虛構化」，但質疑本片：「讓艾弗納的小組從無黨無派的法國黑幫老大取得所有資訊，避免他們與有意識型態的人及政治機構進行骯髒的交易：這是極度不可能的編造，其實是侮辱觀眾的智慧。」[28]但瓊納斯對「老爸」組織振振有詞的描述，在本片中被稱為「在意識型態上很隨便」。在日漸嚴重的對抗狀態中，老爸提倡販賣恐怖的自由市場，他的理由是大多的宗旨最終都是正義的，如果各派系遲早要互相殺害，那他們就乾脆動手吧，這樣可以讓政府失去穩定性，老爸不信任政府，並讓他獲得大筆收入。[29]畢竟，如果老爸是虛構的角色，他的行徑與不道德的國際軍火交易（合法或地下的）其實很類似。

如李察・席克爾（Richard Schickel）所堅稱的，《慕尼黑》「在道德上來說，遠比與其表面上類似的動作電影更為複雜」。[30]以色列與巴勒斯坦的衝突沒有達成什麼協議，相較之下，微不足道的影片地位或類型的問題，也同樣沒有共識，《慕尼黑》是另一部有卓越的曖昧作品。做為一部驚悚片，它與瓊納斯同調，用聚焦來建構分裂的主體性：

> 我決定謹慎小心地來講這個特務的故事，同時以他與我自己的觀點做為主軸。對書中其他許多人，我用了同樣的方法。這種方法不像第一人稱敘事，讓我可以透過我的資訊提供者的眼睛看事件，有時他們是我唯一的證據，卻不會讓我毫無批判地接受他們的看法。[31]

對那些期待以毫無疑問的認同、慰藉人心的虛構、沒有爭議的證據或明顯的意識型態陳述以獲得確定性的人，這種雙重聚焦讓他們不安。影片的第一個性愛場景，雙重聚焦出現在一個怪異的「主觀」鏡頭裡，

一開始，艾弗納的妻子帶著慾望望著攝影機，雖然他已經從背後進入她懷孕多月的身體（這可能是好萊塢首度呈現這種性愛，它偏離了將女性身體性意識化的主流概念，同時提高了寫實感並引人注意）。在序曲之後，慕尼黑事件的重建場景變得曖昧。這是主觀的倒敘（如剪接所暗示）——可是艾弗納人並不在現場——或是「客觀」的戲劇化紀錄片，在換喻的層面上加強此虛構的情態性？

《慕尼黑》處理莫薩德的神話（無論是否值得），所有的反派都不能安全逃過獵殺，梅爾曼與哈托夫認為令人不安的是：

> 影片的本質是虛構的，但因為好萊塢的影響力，也許很快就會被視為確切的陳述。影片令人不安的問題是，刻畫真實人物（如梅爾夫人）並利用紀錄片影像支持主旨的藝術品，是否有符合史實的義務？我們認為答案是「有」。[32]

他們的論點令人想起易受騙的觀眾無法區分好萊塢驚悚片與紀錄片。他們認為這些事件已經過去「三十幾年」了，但根據克蘭的說法並非如此，他認為到一九九○年代都還有刺殺事件，他並荒唐地聲稱，史匹柏可能打過電話給莫薩德與黑色九月（Black September）過去的領導人，好確定故事的真實性。相反的，尼爾·阿其森堅稱：「以色列當局仍不願討論這個行動，而參與過的男女特務更不想談。」[33]克蘭指出，這些人「就算在莫薩德內部，也過著神祕的生活」。[34]

對本片偏離史實的指控，以及擔心它會引起困惑，都令人想到電視上的複合節目：劇情式紀錄片（drama-documentary）與紀錄片式戲劇（documentary-drama），有時被稱為「紀實性虛構」（faction），而《慕尼黑》在很多方面，都是這種類型的大預算變體。安德魯·古溫（Andrew Goodwin）與保羅·克爾（Paul Kerr）敏銳地觀察到，在電視「『劇情式紀錄片』不是一種節目分類，它仍有爭議」。[35]德瑞

克・帕吉特（Derek Paget）認為，劇情式紀錄片（dramadoc，主要是英國方面）基本上是以紀錄片為基礎，而美國方面則是紀錄片式戲劇（docudrama），重點在娛樂，但這不代表它的價值判斷。

關於《慕尼黑》及以史匹柏為中心的辯論，大家關心的較不是這部電影，而是關於爭議性議題現存的的論述：中東政治，以及將真實材料用戲劇呈現（通常為了方便而稱紀錄片式戲劇）。關鍵是艾弗納與阿里（Ali）討論巴勒斯坦人的願望，阿里這個槍手在保護艾弗納小組下一個狙殺對象時被殺。影評人認為艾弗納小組與巴勒斯坦解放組織成員藏匿在同一個屋子裡實在做作，雖然這是瓊納斯原著裡的段落，而且比起影片開場的人質挾持僵局也較不煽情。史匹柏辯稱，「要是沒有這段對話，我就會拍出一部查理士・布朗遜（Charles Bronson）電影，好人對抗壞人，沒有交代背景就讓猶太人殺阿拉伯人。」[36]這正是這個議題的核心。就某些人來說，這段討論在道德上把雙方都放在平等地位，但這不符合雙方的政治理念。對另一些人來說，這段對話並未真正發生，反而破壞了影片標榜的任何真實性。帕吉特解釋，紀錄片式戲劇本身「造成問題」（problematical），因為就像《慕尼黑》開場的字幕，「本片公開宣布它既是紀實，但也有戲劇元素。這種『兩者兼具』的說法經常被評論界排拒，評論界會提出『僅是其一』的意見，最後把本片當成「爛紀錄片、爛戲劇，或『兩者皆是』。」[37]

做為一部驚悚片，《慕尼黑》並非直接與紀實對立。《慕尼黑：莫薩德的復仇》內含具名的訪問、咄咄逼人的的旁白敘述、驚悚片風格的事件重建、紀錄片與新聞片段和照片，以及戲劇性的配樂，在廣告破口前後，敘事結構常來到煽情的高潮。《慕尼黑》也以資料畫面的形式，加入了紀錄片的元素，然而明顯地經過調整。這些紀實元素並非不露痕跡地剪接進電影，而是在劇情世界裡的銀幕上出現，或在特寫鏡頭中顯現，突顯出電視的掃瞄線。儘管如此，真實的紀實材料（紀錄片式戲劇典型的特色）提供了背景鋪陳，讓敘事具真實性，卻不干擾敘事的步

調，並確定動作的時間與地點，「而且在視覺上將本片與其紀實的訴求連結起來」[38]。帕吉特認為，畫質不佳的紀錄片影像的特寫，將結構性的敘事「縫合」進真實裡。[39]《慕尼黑》只在場面調度裡放進無線電視影像，有時幾乎是互動的背景，但影片重現了記者在攝影機（製造了這些影像）前守候事件發展。

《慕尼黑》並不主張遵守所謂的「伍海德守則」（Woodhead doctrine），也就是形式是事實性的「新聞報導，不是戲劇性藝術」，並堅持畫面上的一切必須有真實紀錄：「不編造角色，不編造名字，戲劇性效果應該不是⋯⋯來自創造性的想像力，而是來自真實事件不能改變的紀錄。」[40]。然而，在提及電視電影《人質》（Hostages，另一部以戲劇呈現中東事件且備受爭議的作品）時，帕吉特認為：「劇情式紀錄片的形式已經被用來說這個故事，因為在此計畫的發想階段，他們認為『沒有其他方式可以講這個故事』。」這句引言出自製片萊絲里·伍海德（Leslie Woodhead），而且是在《慕尼黑》上映前二十五年所說，帕吉特認為它合理化了——

「最後手段」的新聞報導，考量到公眾利益，要求一個故事以這種方法進入公共領域，別無他法。因為影片中再現的歷史事件發生時，現場沒有攝影機，戲劇性呈現（必然會有猜測）的額外面向，是用來讓故事能被說出來。最終的希望⋯⋯是前往攝影機本來到不了的地方⋯⋯在歷史與政治的世界中發揮影響力。[41]

以上雖然描述不同的美學與對真實的要求，卻很像史匹柏的「為和平而祈禱」。劇情式紀錄片／紀錄片式戲劇一個時常出現的問題是（《慕尼黑》也遇到了），自然主義戲劇本質上會將議題個人化，在關於道德與倫理的困境中，會削弱客觀性與公平性。然而，《慕尼黑》處

理的是政策與偏見對人所造成的影響，並沒有質疑立場的正確性。帕吉特認為，電影做為通俗、主流的經驗，在吸引觀眾投入的面向有政治潛力：「觀眾也許不需被說服電影只是展現其狀態，但如果觀眾被（電影）吸引，甚至某種層度上被宣稱的『新觀點』說服，那麼他們將注意到進行中的公共議題」。[42]

古典敘事電影透過認同，縫合觀眾並製造精神淨化效果（catharsis），紀錄片是向一個冷淡且不動情感的觀察者發言[43]。自相矛盾地混和形式，在《慕尼黑》中增強了雙重召喚（這在史匹柏作品中很常見），並造成懷疑、排斥或有極有效的緊張。帕吉特假設紀錄片式戲劇的「理想觀眾」，「尋求在情感上追認他／她在理智上已經知道的事」（我認為《辛德勒的名單》提供的立場接近這點）。帕吉特認為，這個歷程是可逆的，一個理想的觀者可能被窺視的愉悅吸引，並「在基本層面上接受這個形式的可能性與暫時性（它也許看起來、聽起來是這樣，但也可能不是如此）」。[44]重要的是，心態上某些冷淡的觀眾可以思考，如果被記錄（與被臆測）的事件看起來聽起來並非全像銀幕所示，那麼《慕尼黑》的意義是否會不同。

茱莉亞‧霍曼（Julia Hallam）察覺到一股「在評論上引起爭議的趨勢」，《搶救雷恩大兵》體現了這個趨勢，探索政治與社會議題的好萊塢電影，利用風格的互文性以提升對真相的所有權；這引發了混淆「事實與虛構、官方歷史與大眾記憶」的指控。[45]相對於後現代娛樂的反諷與消費主義美學，她發現了三種差異性，每一種在《慕尼黑》都可察覺到。事件發生的所在地（或者像在《慕尼黑》，場景巧妙地看起來像事發地點），提供文本、公眾記憶與真實之間本體論的指涉連結。指涉的時代運用了該時代的風格技巧：《慕尼黑》經常採用並非史匹柏特色的一九七〇年代風格，使用變焦鏡頭時同時橫搖、縱搖並改變焦點，並用橫搖與移動鏡頭來連接部分場景。互文性再度具有兩面性。論述原本就有互文性，它在真實的效果中不可避免地具有核心地位；但它若擴大到

可辨認的程度，便會宣揚文本性。在互文性指涉（納入其他電影做為「參考點」）中這一點尤其明顯。《慕尼黑》的電視畫面讓史匹柏的歷史重現有了真實性的圖示手法，許多可看出來自《慕尼黑恐怖突襲》，對較年長的觀眾來說，是來自第一手的記憶。它更進一步地透過電影機制的缺席，強化「照片效果」（photo effect），約翰‧艾利斯將這種巴特的概念描述為，有時「幾乎無法容忍的懷舊」，以及「令人害怕的失落感與分離感」，這兩者是錄影科技所創造的分隔中，不可或缺的部分。在《慕尼黑》的雙重分離中，這一點尤其明顯：劇情世界的電視銀幕顯現樂觀的看法，但因為已知結果而產生反諷，或是報出死亡運動員的名單時，在傾斜的閃爍黑白銀幕上，出現他們在世時微笑的影像，並與莫薩德收集刺殺目標的照片交叉剪接。

互文指涉也自覺且具體地運作，創造了有層次差別的發言（address）（史匹柏作品總是如此），產生曖昧性，因此出現爭議。如帕吉特觀察的，「你知道越多文本，各式各樣的文本就越有可能在你閱讀中的文本中『顯露』出來。這是有用的，因為它……表達出一種透過文本看世界的方法。」[46]因此，史匹柏經常參考的微妙典故——諷刺「保證相互毀滅」（Mutually Assured Destruction）的《奇愛博士》，讓人想起莫薩德那條狀燈光的戰情室，對某些人來說，這可能強調了《慕尼黑》對報復的效應與道德性所隱含的質疑。在第一次刺殺行動後，牛奶混和了血與紅酒，令人想起約翰‧法蘭肯海默（John Frankenheimer）的《諜網迷魂》（*The Manchurian Candidate*, 1962），另一部關於陰鬱的政府行動及怪物母親的權力的偏執狂驚悚片。最後一場床戲與慕尼黑事件屠殺畫面交叉剪接，雖然很合理，但在戲劇層面卻失敗了，這個手法被認為是對柯波拉的《教父》致敬（受洗儀式與大開殺戒交錯）：在不斷循環的腐化中，生命力與暴力密不可分。艾弗納的行動最後反過來糾纏著他，令人想起柯波拉《對話》的結局，諜報手段最終找上了行使這些手段的人，他割開床墊，狂亂地拆掉電話與電視尋找炸彈。

這些典故與時代指涉交疊，與《緊急追捕令》（*Dirty Harry*, 1974）及《猛龍怪客》（*Death Wish*, 1974）在主題、結構與風格上的呼應也是如此，《猛龍怪客》明顯地令人想起伊發依姆（Ephraim）對艾弗納說：「你不是……查理士·布朗遜。」比起原著中約翰·韋恩的意象，這個比擬更有問題。法蘭其比較史匹柏的莫薩德與驚悚片《愛國者》（*Les Patriotes*, 1994）中的莫薩德，並注意到伊凡·阿塔爾（Yvan Attal）曾演出加入情報組織的法裔猶太人，他也在《慕尼黑》飾演一角。[47]彷彿是為了提醒觀眾他們看的是一部電影；另外也出現過好幾次自動引用，如旅館爆炸後，被炸開的手肘掛在吊扇上，其畫面就像《侏儸紀公園》的某個恐怖時刻，但情態上相當不同。

　　帕吉特寫道，採用知名的大眾故事，必須用「貌似真人」的演員，並用化妝與服飾加強模仿效果。《慕尼黑》中，主角的身分不明，但梅爾夫人與幾位莫薩德的目標「都神似真正的歷史人物，足以讓觀眾接受他們模擬的身分，讓他們暫時放下懷疑，這樣才能享受寫實的戲劇」。[48]然而，本片的選角也許為了闡明觀看的多種方式，而涉及明星互文性。丹尼爾·克雷（Daniel Craig，飾演史提夫〔Steve〕）已經被發布將演出下一任〇〇七情報員，的確適合來演間諜驚悚片，他也從《我們北方的朋友們》（*Our Friends in the North*, 1996。BBC有史以來成本最高的電視劇集）及《瓶中美人》（*Sylvia*, 2003）等藝術電影帶來高級文化及政治的意涵；這兩部作品都改編自真實事件。馬修·卡索維茲（Mathieu Kassovitz，飾演羅伯特〔Robert〕）導過辛辣批判的社會寫實電影《恨》（*La Haine*, 1995），也因演出全球熱賣的法國電影（如《愛蜜莉的異想世界》〔*Amelie*, 2001〕）大受歡迎。希亞宏·漢茲（Ciarán Hinds，飾演卡爾〔Carl〕）一直都與紀錄片式戲劇有關聯（尤其是曾演出《人質》）。還有德國人漢斯·齊區勒（Hans Zischler）、澳洲人艾瑞克·班納（Eric Bana）及傑弗利·拉許（Geoffrey Rush，最知名的作品是《鋼琴師》，也是真實事件改編的電影），組成了五人刺殺小組，

強調了以色列猶太人來自各個國家，還可以在不同國家的市場增加影片的吸引力。

有個電視台高層告訴帕吉特，「關於戲劇式紀錄片……『總是有人不希望它拍成』」[49]。克蘭證實片中指稱的中情局與巴解有牽連，有人努力要打擊《慕尼黑》的可信度並不令人意外。[50]同期上映的電影如《為你鍾情》（*Walk the Line*, 2005），可能標榜的不僅是由「真實事件啟發」，但並未引起關於是否符合事實的辯論，《新世界》（*The New World*, 2005）也是如此，因為其中的事件與現今的局勢較無明顯直接的連結。只有在文本挑戰安逸自在的預設立場時，真實性才會被質疑。

## 自我指涉

自我指涉強調了《慕尼黑》與歷史及虛構的對話關係。路易與艾弗納談判時，法國男星楊—波・貝蒙（Jean-Paul Belmondo）的海報相當顯眼。被釋放的慕尼黑事件恐怖分子出現在電視上時，艾弗納小組成員之一抱怨「他們變成電影明星」。綁架與後來幾樁事件，如德國漢莎航空（Lufthansa）劫機事件及針對以色列各國大使館的郵包炸彈，都出現在以色列與巴勒斯坦家庭及咖啡館的電視上、戶外電視訊號控制室的監視器上，以及各家新聞媒體群聚的攝影機觀景窗裡。慕尼黑暴行是現今恐怖主義的決定性關鍵，它刻意被製造為媒體事件好讓巴勒斯坦成為世界的焦點。超過九億人看著這個事件發生，包括綁匪自己，他們從救援行動的現場直播中發現警方正在接近。史匹柏令人印象深刻地突顯這一點，在同一個鏡頭內，黑白電視上播出代表性的畫面，一個戴著滑雪面具的恐怖分子走到陽台上，而電影在劇情世界內重現相同的動作，不過是由室內望出去。

原著不僅提到了這個面向，還相當顯著，也許這是讓史匹柏產生興趣的原因之一。艾弗納與史提夫違反作戰規則，處決了被認為謀殺卡

爾的女人（這個致命的女人夠格擔綱任何驚悚片），伊發依姆的回應是「也許在電影裡可以這麼做」[51]。暗殺行動複雜的資金來源、後勤作業、場地探勘、偽裝、走位編排、採購與指揮——甚至是必須保守的祕密——瓊納斯都以不少篇幅敘述，也令人聯想到電影的製作。[52]《慕尼黑》視覺風格的一個重要面向，也很像原著中描寫幹員受訓的段落，「教他們如何用一切會反映影像的表面如商店櫥窗、車窗，來當鏡子，以隨時察覺周遭的情況。」[53]

　　這樣的影像系統與隱喻（在史匹柏所有作品中都出現過），再度超越了形式主義，並對與電影及描述的事件有關的觀眾立場提出質疑。暗殺小組的第一個目標是詩人茲威特（Zwaiter），他演講的題目是敘事與生存之間的關係。雖然有可能將可怕的真實事件變得瑣碎平凡，有人仍認為他們對復仇的執迷（甚至比幕後出資者更高）展現了以反覆的創傷來掌控失落的慾望，就像電影的愉悅過程（雖然是極端的例子）。他們將暴力性意識化，令這群莫薩德殺手顯得病態。他們是否因為先前的創傷（與猶太人歷史的共同經驗有關）而變成虐待狂，或者他們的行動扭曲了他們的心理，這一點並不清楚。荷蘭女人的可怕死法，表明了他們的墮落，而羅伯特拒絕加入這個未獲上級許可的任務，因為他想要保持正直。他們的行徑讓他們變得跟受害者一樣不義。酒醉的漢斯嘆道：「我希望那時我讓你把她的睡袍蓋上。」阿其森認為這次處決「對觀者來說很羞恥」[54]，但對昆恩來說，這一幕「就像在亞洲黑幫電影看到的畫面一樣不可原諒」[55]。但在那些電影中，殺手鮮少懊悔。這場戲可能構成進一步的自我指涉：史匹柏不需讓觀眾直接目睹那個女人令人不安的死法，觀眾也會理解殺手們。但若不這樣處理，他們的行為就不會引起爭論，也較不會破壞原則，不過卻可能出現將這類事件變成病態的有趣敘事奇觀這類棘手的議題，自從電視報導慕尼黑事件以後，媒體都無法避開這個議題。

　　《慕尼黑》包含史匹柏作品常見的電影機制銘刻。羅伯特的玩具

摩天輪（《一九四一》與《A.I.人工智慧》裡有真實的摩天輪）很像電影膠卷盤。玩具摩天輪的特寫鏡頭就像《偷窺狂》一般，配上放映機般的運轉聲，緊接著他的生命就被他（彷彿是無意間）親手暴烈地結束。首相梅爾夫人在內閣會議室裡，坐在一道投射光束裡，就像老爸最後一次與艾弗納通電話時一樣。在夢工廠標誌般的雲端上，艾弗納搭機前往日內瓦執行任務，此時畫面倒敘慕尼黑事件，這是艾弗納將事件投射在飛機四方形的窗戶上。相較於出現過的新聞畫面，此時出現的恐怖情景似乎非常切身，雖然艾弗納人並不在現場。在關鍵時刻，劇情世界的音效轉趨寂靜，就像《搶救雷恩大兵》一樣，強化了心理的寫實，並強調文本性。在老爸家（艾弗納走向他時，他家中有光束穿過）的場景，老爸將他「排除在外」：「我們之間有生意。但你跟我們不是一家人。」然後艾弗納（曾被送到集體農場）透過車窗回頭，看著一個無法觸及的想像界。羅伯特死後，史提夫的影像透過條狀玻璃門折射成好幾個，這是艾弗納焦慮與崩潰的的表現主義式投射。艾弗納在廚房用品展示櫥窗（代表了他渴望的想像界的舒適與居家性）上的倒影，旁邊出現了羅伯特的幻影，然後很快被路易的倒影取代，讓艾弗納回到真實世界，並屈從象徵界的責任。

出自藝術動機的修飾手法，若非加強了古典連戲，就是阻礙了連戲運作，例如莫薩德的會計把檔案上的灰塵吹開，連接到翻飛的垃圾，剪至艾弗納與伊發依姆走在海邊。艾弗納與妻子在床上的第一場戲結束時，他用床單蓋住頭（讓畫面變成空白），然後他簽下放棄權利與身分的文件，在官方紀錄中消失。血液噴出與冒煙的中彈傷口，這類高度寫實手法令人著迷又厭惡，導致想像界與象徵界之間的關係（同時或不確定地交替）產生矛盾（或狂喜）。

帕吉特認為結合虛構的形式與以戲劇呈現的真實事件，刺激觀眾擱置懷疑，並讓他們在思考與感受、進出想像界的同時被召喚。[56]如我在本書中一貫的主張，這是史匹柏的電影愉悅的根本因素。也就是容許矛

盾的主體立場，與古典寫實文本不同。紀錄式戲劇存在的理由正是要重新開啟尚未解決的議題，因此並不排除發展的可能性。舉例來說，《慕尼黑》最後一個鏡頭顯現九一一事件中遇襲的世貿中心，引發了「照片效果」；這個手法因此顯示了詭詐巧技，並以此挑戰觀眾，讓本片為何要顯現世貿中心的問題懸而未決。

## 家與家庭

史匹柏的一些原型——想像界、家庭重建、伊底帕斯衝突，令人好奇地不斷出現。艾弗納曾被「拋棄」在集體農場，他的妻子認為：「現在你以為以色列是你的母親。」梅爾夫人是個有智慧且敏銳的母權者，強悍而堅定，體格卻嬌小脆弱，她認識艾弗納的母親，強調以色列做為「祖國」的親切與象徵地位。他的母親自豪地告訴艾弗納，他是她與其他大屠殺倖存者「祈禱能得到的後代」，此時她代表了猶太復國主義。在貝魯特的狙殺任務中，未來的以色列總理巴瑞克（Ehud Barak）也穿上女裝參與此次行動（這是有大量文獻紀錄的事實），怪異地讓國家／母親的混合變得更為複雜。

梅爾夫人解釋她沒參加遇害運動員葬禮的理由，是她一個姊妹過世，「家庭很重要。」她模稜兩可地說。她是在宣揚「家庭的重要性」，還是認知到「家庭的義務」？無論答案是哪一個，「家庭」絕非理想化的，而是複雜的。在一開始，美國運動員幫黑色九月恐怖分子翻越選手村的大門，這種「普世性」的人類互助精神，與推動敘事的忠誠、聯盟及分裂相反。這個舉動反諷地展現了無意間造成的後果（影響了後來的事件）。

正如《辛德勒的名單》，《慕尼黑》並未將猶太人當成同質性的社群對待。家庭、國族、國家、民族性、政治與身分認同之間的關係引發討論，就像《復仇》一書中，艾弗納並未被單純地描述為以色列人，

他也是祖輩已融入西歐的德裔猶太人（Yekke），與來自東歐貧民窟的Galicianers相反。[57]艾弗納小組的多國背景也強調了這一點，他們來自德國、比利時、南非與烏克蘭，讓他們得以在歐洲祕密行動。

除了以色列運動員與黑色九月恐怖分子心急如焚的親人之外，我們唯一看到的家庭是艾弗納摧毀的那些家庭（第二個目標在巴黎有妻女；貝魯特的數個目標，其中一人的妻子也被殺）；還有艾弗納的家庭，雖然他錯過了女兒大部分的幼年；還有老爸三代同堂的家庭。艾弗納把家庭（最後連同自己）搬到紐約，並不符合猶太復國主義建立並保衛家園的理念。伊發依姆是年長的父權權威，他最後拒絕接受艾弗納基於猶太傳統禮俗邀請他到家裡作客，斷絕與艾弗納的關係，並駁斥他的疑慮。艾弗納他曾在產房告訴過太太：「你是我唯一的家。」但於他可怕任務的想像界代替品（以他回去凝視的廚房櫥窗來代表）被粉碎了，因為她提到紐約的公寓時說：「廚房太大了。」

艾弗納身為小組（實質上算是家庭）的領導人，為組員燒好吃的菜餚，顯然很像老爸。老爸注意到艾弗納「屠夫的手」，他自欺欺人地聲稱這樣的手像他的手一樣代表了「溫柔的靈魂」，這是他們倆的相似處。家庭與家都代表貼近土地。「老爸是顆滾動的石頭，」在一次爆炸攻擊前，史提夫緊張地唱著，「走到哪，哪裡就是他的家」——這個很容易被忽略的細節，就像《E.T.外星人》裡的電台點歌，強調了父權的缺席，但也讓人想起以色列建國之前，猶太人沒有國家的境況。結尾伊發依姆打電話來的時候，在紐約的艾弗納正在刮蔬菜的皮。阿里宣稱：「我們想要建國，家就是一切。」而艾弗納問他是否想念父親的橄欖樹。老爸的花園充滿水果、花朵與陽光，就像艾弗納奮力追求的美好人生、應許之地。跟以色列一樣，這個花園有警衛巡邏。它是腐敗與可憎之地。為了交易，艾弗納必須放棄自己的原則，幫老爸準備動物內臟（他應該也會吃），違背他的猶太飲食習俗。如果源自宗教的民族性，是以色列備受爭議的建國基礎，為了戰略目的而放棄原則也不是件小

事。梅爾夫人關於妥協的演說，若沒有讓她變得陰險，準備放棄神聖的價值，就是令她確實讓步折衷，因此基本上她還是善良的，正如攝影機以柔焦拍攝她所暗示的。然而，一張她與大笑的尼克森合照的照片強調了她的政治地位，也讓她與另一個因背離最高價值而下台的領導人產生連結。

老爸就像艾弗納的母親一樣，因二次大戰中家人的死亡而遭受創傷。他呼應了梅爾夫人對艾弗納的問候，「你父親好嗎？你家人好嗎？他們都平安嗎？」他是可憎父親，雖然關心你但也會要了你的命，他代表了超我壓抑的陰暗面，換句話說就是艾弗納的疑慮，並與莫薩德頭子札米爾將軍（General Zamir）形成對比，初遇艾弗納時，札米爾說：「我不記得你。當然，我認識你父親。」艾弗納的活動（終結那些會象徵地閹割以色列的人）其中的伊底帕斯含意很明顯，因為茲威特與第二個目標漢夏利（Mahmoud Hamshari）實際上是三十多歲，但電影卻選了中年演員扮演。路易是否故意將雅典的藏身處同時借給巴解分子，因為艾弗納顯然獲得老爸的歡心，還是因為老爸命令他懲罰艾弗納在貝魯特突襲中為政府工作（利用他組織提供的情資），這使得伊底帕斯的複雜局面更加混亂。老爸是終極的父權者，他似乎無所不能、無所不知。他知道艾弗納的名字，並含混地承諾，「我這邊不會害你」（但並未排除路易或其他客戶）。

## 政治

《慕尼黑》的後現代主義並沒有以膚淺的恣仿壓倒內在一致的寫實；它以眾聲喧嘩形成自我解構。它提供的不是「一切都行得通」的空洞符徵，也不是為了固定立場的政治宣傳，而是面對九一一事件後的不確定性。反對本片政治觀的意見非常固執。他們滔滔不絕地強加固定的議題。慕尼黑事件也許是「世界上最富爭議性的衝突」[58]，因此這類反

對意見平凡無奇。然而，我們必須思考其中一些觀點，好說明《慕尼黑》如何討論它們。

《辛德勒的名單》的結局，被認為是支持猶太復國主義；它強調倖存猶太人與當代以色列的相關，並搭配〈金色耶路撒冷〉（Jerusalem the Golden）這首歌。《慕尼黑》則嚴肅地質疑以色列的政策。堅決支持以色列的勢力對史匹柏相當期待，但他卻認可某些莫薩德的刺殺對象，如他所說，即便過著雙重人生，「也是講理與文明的」[59]，因此遭到批判。相反的，阿拉伯政治學教授喬瑟夫·瑪撒德（Joseph Massad）明確地指稱艾弗納小組是「恐怖分子組織」，並抗議史匹柏將他們「人性化」。[60]本片的核心確實是要弄清楚「反恐」的曖昧性，這個詞既意謂著對恐怖主義採取行動，也指使用恐怖主義對抗恐怖主義的力量，即便瓊納斯認為這兩者「位於兩個不同的道德世界」[61]。克蘭的論點也很接近，反恐也有恐怖主義的目的：政治宣傳與恐懼。[62]在史匹柏的電影中，慕尼黑事件後的復仇就像一位將軍所說的，「不僅是公關性質的特技表演」；也清楚地聲明，以色列要大家知道它會自衛。

如果恐怖分子不是人的話，這個世界會比較單純，比較沒有道德上的顧慮，就像把納粹視為不同的生物的話，感覺會比較好。但是指控史匹柏將任何「惡魔」（瓊納斯的主張）人性化，則忽略了重點，因為這部電影也可視為畢生之作，卻是如此地厭世地認為人類的缺陷是無法挽救的。不管我們怎麼看待莫薩德的處決手段，否認行刑者與受害者的人性，都會降低其所描述事件的龐大複雜。克蘭冷靜的內在陳述，將莫薩德的目標人性化──第一個在計畫「用新車給老婆狄瑪與三個小孩一個驚喜」時遭到殺害[63]，但卻認為莫薩德是冷酷有效率的單位，只注重「完成任務，而非分析任務」[64]。某些特務是因為私人因素而頑強堅持。[65]他們的任務結合了預防、嚇阻與復仇，但克蘭承認復仇是最重要的。[66]在《慕尼黑》中，國防高層會議已清楚顯示，在報復性攻擊中已有六十個阿拉伯人喪生。

《慕尼黑》極力保持冷靜，讓觀眾自己去尋求結論。不要期待會出現好萊塢的英雄與惡棍，也不要期待權威的紀實闡述，但這卻讓影評人發現到不可接受的偏見。《慕尼黑》中阿拉伯語對話被配上英語字幕，讓黑色九月似乎像外國的事物——但在同一個段落中，莫薩德總部裡所說的希伯來語也同樣處理。艾弗納與即將刺殺的對象在陽台對話，強調了共同的人性與對話的可能性。在雅典藏身處，阿里陳述巴解的立場（「我們想要建國，家就是一切。」），以及雙方在電台音樂的選擇上妥協時，實際上就出現了這種可能性。

瓊納斯站在支持以色列的立場，將此任務的「正義性」與「實用性」和反恐整體上的效用區分開來。[67]片中關於道德的辯論，早在二十二年前就已經在原著中出現了，也同樣探討過敘事的真實性。[68]克蘭在閃躲「正義性」的議題時，也表明了「實用性」，他認為正義的問題「遠超出他描述的範疇」。[69]但這些議題，正是本片（結合理智與感性的影響，並交替地投入象徵界與想像界）提出但並未回答的問題。

克蘭確信莫薩德在預防攻擊上有成效。[70]然而，他書中的莫薩德相較於《慕尼黑》的虛構所暗示的更無情、更不謹慎，[71]他也毫不遲疑地稱他們的做法為謀殺。[72]克蘭著重保護無辜的人免於攻擊，[73]但暗示公關考量與道德上的顧忌對這個事件有同等的影響力。

在旅館陽台上，史匹柏用低角度望遠鏡頭拍攝艾弗納，這個構圖讓人想起美聯社那張知名的戴著頭罩的慕尼黑恐怖分子照片。這個鏡頭並未表示他在道德上與恐怖分子相同，但就像本片反映《世界大戰》的結構，會令人想到這個可能性。同樣的，以色列突擊隊在黎巴嫩突襲任務登陸之後變裝，就像慕尼黑恐怖分子在開場時跨越圍籬換裝一樣。瓊納斯雖強調殺手不是恐怖分子，但他們變得同樣瘋狂，[74]他記述殺手辯論他們與恐怖分子的區別，其中一些成員對這個問題無所謂。[75]這先發制人地應對了某些以色列高層人士與以色列友人，他們指控《慕尼黑》「錯誤地在道德上將雙方畫上等號」，例如魏斯提（Leon Wieseltier）強

烈地堅稱：「我們應該指出，無辜者的死亡是以色列人的錯誤，卻是巴勒斯坦人的目的。」[76]影片極力強調刺殺小組盡力保護無辜者，例如漢夏利的女兒，也低調處理另一刺殺小組在挪威里耳哈默（Lillehammer）曾殺錯對象（某些人指控影片有支持以色列的偏見，但相反的，它並未忽視里耳哈默事件，對知道這個事件的人，這個地名也在「慕尼黑」片名出現時那些地名中，而這個設計也在平面廣告中出現）。

關於扭曲與偏見的辯論可以無止盡進行下去，但大家都忽略了兩件事：沒有一個再現是中立的，還有《慕尼黑》要說的並不是支持哪一個陣營，而是想呈現無盡的暴力循環。雖然一些巴勒斯坦人被同情地處理，在被處決前也有發聲（雖然短暫）的機會，但阿其森提出了反對意見，「除了在慕尼黑悲劇發生時看電視的鏡頭中出現的家庭之外，我們所看到的巴勒斯坦人幾乎都是恐怖分子。」[77]但除了艾弗納的妻兒與慕尼黑事件遇害者之外，幾乎所有出現過的以色列人不是殺手就是支持這個政策。其實，史匹柏把茲威特呈現成「公眾人物角色」（但莫薩德「並不相信」[78]）——溫和、文明、理性、有禮貌、有趣——但並未像克蘭一樣清楚表明，「回顧此事，刺殺他是一樁錯誤」[79]。漢夏利與他的法籍妻子，熱切地對假扮記者的羅伯特宣揚巴解的理念，並且提及最近（慕尼黑事件之後）以色列人所造成的流血事件。克蘭對以色列的刻畫可能比史匹柏的處理更醜陋，史匹柏的電影是關於刺殺十一人抵十一條人命，而克蘭觀察慕尼黑事件後對南黎巴嫩發動的兩天攻擊，「這些被殺（四十五個恐怖分子嫌疑犯）或被捕（十六個巴勒斯坦人）與黑色九月沒有任何祕密或業務上的關聯」。[80]復仇比起本片所暗示的更不分青紅皂白：「任何與恐怖分子組織或行動有一點點關聯的人，會立刻被放在陡坡之頂，而刺殺就等在山坡下。」視下手的容易度而決定順序，[81]而整個行動的目的是「在巴勒斯坦特工與可能的加入者心中，造成永遠遭受威脅的感受」。[82]

史提夫的結論是，「對我來說唯一重要的血是猶太人的血」——

這個強硬的立場，令人不安地鏡映了造成猶太人大屠殺的立場——這是爭論中的一個立場，不是所有以色列人或本片的立場。強納森‧弗利蘭（Jonathan Freedland）認為，像史匹柏這類支持以色列的藝術家，「以揭露以色列內部的反對意見」，表現這個國家「最好的一面」。[83]以色列官方從未承擔刺殺（造成慕尼黑事件）巴解成員的責任。雖然時代也許會改變（或不改變），但反思過去的行為與目前的政策，一定是進步的前提。

克蘭論稱，以色列認為這些刺殺行動能有效地減少以色列海外目標遭到的攻擊，[84]雖然其他人認為這是因為巴勒斯坦已經獲得承認。[85]伊發依姆當然為以色列說話，他告訴艾弗納：「如果這些傢伙活著，以色列人就會死。不管你心中有什麼懷疑。」他辯稱，「為什麼要剪指甲？還不是會長回來。」在艾弗納與史提夫射殺薩拉米（Ali Hassan Salameh）卻放棄任務時，薩拉米就像希臘神話的九頭蛇一樣分裂成許多倒影，而伊發依姆的論調就是反駁此視覺意象。

《慕尼黑：莫薩德的復仇》中，曾領導貝魯特突襲行動的巴瑞克表示，一些年輕軍官曾提出疑慮。安姬‧史匹澤（Ankie Spitzer）是慕尼黑事件遇害者的遺孀，她並不支持刺殺行動，並提出了與艾弗納同樣的問題，為什麼不能把這些嫌疑犯抓來審判。《慕尼黑》包含的矛盾與再現本身（必然遭受攻擊）較無關係，較有關係的是本片以戲劇呈現的弔詭，最明顯的例子是梅爾夫人在暴行發生一週後，對以色列國會臨時大會的演說：

> 從猶太國家染血的歷史中，我們知道暴力是從猶太人被殺開始的，最後暴力與危險蔓延到所有人類、所有國家……我們別無選擇，只要在可以接觸到恐怖分子組織的地方，我們都必須打擊他們。這是我們對自己與對和平的義務。[86]

《慕尼黑》將聚光燈轉向以色列領導者寧可不聲張的事件。克蘭承認，茲威特之死引發了如下的聲明，「法塔（Fatah，巴勒斯坦武裝力量）再度強調，對我方戰士的追捕與刺殺，只會增加我們繼續鬥爭與革命的決心」。在《慕尼黑》中，艾弗納的小組討論到恐怖分子豺狼卡洛斯（Carlos the Jackal），與新興的更殘酷的恐怖主義做法。艾弗納的結論是，「這樣下去終究不會有和平。」

　　莫薩德效率與強悍的神話，對內鬥中的以色列與巴勒斯坦組織都有好處。[87]真相可能永遠都不會浮現，對本片真實性的批評也不太可能證實。艾弗納是否真的存在是個假議題。他的直接經驗以外的事件，已屬公眾領域。不同說法之間的差異很少（炸彈是否在電話中，或在桌子底下），其他版本的故事也無法提供更多的確證。《慕尼黑》認知到雙方陣營的論調與事實，本片明顯地試圖平衡地呈現，但並未提出其他解決方法——這不是藝術的任務——或是認真地質疑艾弗納小組的行動（雖然確實有效），然而，《慕尼黑》強調這些行動以自由及文明之名執行後（不僅是以色列）所付出的人類與道德代價。重要的是，在旅館爆炸案、貝魯特機關槍處決與荷蘭女殺手赤裸身體噴血的彈孔之後，雙方行動的恐怖也被帶到家庭中。艾弗納的母親曾說，「我看到你，就知道你所做的一切」，她不想討論他的行動，只感恩「在地球上有立足之地」。她與老爸代表所有怡然自得、「無政治主張」的個人，他們身處於高度仰賴軍火交易的經濟中，也許他倆代表那些寧可不知道政府以自由之名逞兇施暴的人。■

# 觀眾、主體性與愉悅

Steven Spielberg

## 解讀史匹柏

　　主流電影的愉悅仰賴主動的主體定位，而主體定位是由特定文本策略與（總是在運作中的）論述之間的互動所決定的。巴特認為，「可書寫的」文本，「讓讀者不再是消費者，而是文本的產製者」[1]，這個論點現在延伸到所有文本的遭遇上：「作品是透過閱讀過程製造出意義。」[2] 關於被動的觀影經驗，大家接受的看法是假設古典敘述是「隱形的」，但這逐漸被認知學派的概念（敘述手法引發心智圖模）所取代。只要敘事遵循已被觀眾內化的外在（例如類型）規範，以及來自原初效應的內在規範（古典敘述的特色是一致性），這些過程便都是無意識的。[3]

　　偏好閱讀（preferred reading）邀請觀眾接受立場，可理解性的功能取代了直接源自召喚所定位的信賴（此觀點沒有建設性地將觀者當成觀眾的一員，並與一種文本效果混為一談）。範例包括史匹柏透過自我指涉與明顯的互文性，直接向電影愛好者發言，但並沒有鮮明的發聲目標，卻戲劇性地轉變了電影的地位與意義。然而，可能還有其他各式各樣的解讀（確實比較流行），包括：透過協商後的解讀，普遍認為史匹柏的電影是不複雜的娛樂（例如，沃克認同E.T.是「有色物種」〔a Being of Colour〕[4]），以及相反的解讀，把這些作品視為文化困境的徵候。此外，所有的解讀都有不同的偏好，有其協商過程與反對的議題，在不同的論點上還有不同的組合，而非僅僅有一種屬性，自覺程度也有所不同。理論越來越在「文本與『社會主體』（social subject）所提出的主體立場之間進行區隔，而社會主體可能會或不會採取那個立場」[5]。

　　阿圖塞儘管放棄以簡略的召喚概念解釋主體定位，他的洞見仍然有價值。人類個體不再是優先的構成主體（constituting subject，創造或保存世界、社會、歷史與自我〔以及文本〕知識的單一意識）。應該說，競爭的性心理過程與社會論述之間的互動構成了主體。麥卡比的古典寫實文本讓人質疑的原因，正是因為它假設讀者在被提供的主體位置中，

會被動地接受固定且受限的內在意義。希斯認為，在社會與意識型態形構中建構與定位主體，其實是同一個無止盡的歷程，每個社會遭遇都提供了另一個想像界的鏡面。[6]因此，任何單一互動（例如與文本的互動，如果解讀可以被化約成「單一互動」這麼單純的事情）將不會自動產生有意義的持久效果——召喚模型完全不是從這種信念中產生的。

　　文本的交涉（textual negotiations）以「不穩定、臨時與動態」等方式，定位了主體，這個過程包含多重論述，進行交涉的主體，是一輩子無數其他立場的總和。[7]否則，每個觀者都會有相同的解讀，批評論辯也會變得多餘。讓問題更複雜的是文本性：文本也由相互交織的論述組成，每種論述都提供其立場。解讀變成「建立一致性」（consistency-building）的事情，透過這個過程，主體性將意義分派給文本中續連的刺激物。[8]

　　這暗示了每個解讀都是獨一無二的，創造了自身的意義。然而，在社會互動與主體性建構中，某些論述較為強勢，造成意義廣泛的一致性，若是沒有這種一致性，溝通的嘗試都將徒勞。態度、知識與競爭力，構成了個人位居不同的論述社群（discursive communities）的「成員資源」。[9]大衛・墨利（David Morley）指出，任何個人是「表達不同的、相互矛盾的主體立場或召喚」的場域，例如在主流新聞媒體的電視論述，某工人「可以被召喚為『國家主體』」，但在他／她自己的工會組織或同事的論述裡，卻被召喚為『階級／部門』的主體」。進一步的例子包括，文本藉以提醒讀者行使詮釋行為的慣例；以及更特定的例子，史匹柏電影的自我指涉解讀所需要的電影智識（cine-literacy）。因為沒有兩個人具有相同的論述歷史，「偏好閱讀」僅是概念的建構物，儘管對此建構物有合理的共識。

　　「偏好意義」本身需要被質疑，因為它通常被當成文本效果處理。在實踐上，正如我對史匹柏作品的主流解讀提出的質疑所暗示的，偏好意義幾乎都是在側互文性（行銷、公關、評論以及關於主題更廣泛的論

述）上定義的。比方說《侏儸紀公園》，大眾理解基因改造既是其組成的一部分，也是這方面論辯的反映（彷彿這些論辯是在「真實世界」的其他地方發生，這個世界尚未被娛樂的「逃避主義」所污染）。

## 認同

成員的資源決定了電影的行銷、製作與觀眾反應。電影通常都會瞄準特定觀眾群，產品也會針對他們的品味與興趣量身打造。想看一部電影的慾望始於接受召喚——認知到自己的形象符合宣傳與公關中潛在的觀眾——加上創造一個敘事形象。後者統合過去同樣的明星、類型或導演作品的經驗，並結合了與主題相關論述的經驗（主要是在不同媒體中遇到這些論述，瞄準的目標也是類似的社經、年齡與關注團體）。史匹柏的商業鉅片與許多當代好萊塢操作相反，是為了廣大的觀眾群打造的，對兒童（過去十年的作品比較少這部分）、青少年、父母、「認真」的成人電影觀眾與知識豐富的影迷提供了不同的愉悅，這一點在某種程度上解釋了這些電影的獲利能力。此外，地毯式宣傳（以每人平均成本來說相對便宜）利用了這個潛力，且支援對目標次團體進行的特製化行銷，也創造了媒體「事件」。

去電影院牽涉到社會認同——自我的文化建構，例如湯姆・克魯斯的影迷、看恐怖片仍然冷靜的男朋友、看《亂世佳人》二十七次能把對白倒背如流的影迷，又如藝術電影觀眾避開主流電影可疑的愉悅。觀眾認同作用是愉悅的主要成分之一，它非常複雜、多重與瑣碎，不同的主體看同一部電影，認同會以不同的方式構成不同的觀眾。梅茲的原初與二次認同（認同電影機制，因此也認同了銀幕上的角色）從一九九〇年代起，就裂解為更為細膩、暫時性與流動的種種關係，用來描述這些關係的術語包括觀點（point-of-view）v.s.視角（viewpoint）、參與（involvement）、吸引（engagement）、情感投入（investment）、

同情心結構（structure of sympathy）、並置（alignment）、效忠（allegiance）與定調（keying）和聚焦。[10]無論多麼細膩，對虛構主角的認同牽涉到慣例，例如正／反拍鏡頭結構，角色在敘事中的核心地位，敘述所知的資訊比觀眾多或少，以及藏有密碼的行為與表象。這類形式特色本身就在文本外的解讀形構中被詮釋，《紫色姊妹花》與《辛德勒的名單》被控使用刻板印象所造成的爭議，證實了這一點。

週五晚上在某個鄉下電影院，我去看《金甲部隊》（*Full Metal Jacket*, 1987），觀眾大多為青少年男性，此時最好的案例發生了。某個角色（對我來說）顯然是為了對藍波形象進行負面批判而存在——大男人的外型就像席維斯・史特龍，戴著頭帶與子彈腰帶，他帶有歧視的侵略性與個人主義不斷危害他那一排士兵——但有些喧鬧的觀眾全心全意地視他為英雄，對他的每個動作歡呼。這些觀眾不會允許敘事邏輯或敏感、苦悶的主角被突顯的存在這類小事，干擾同儕團體所定義的看戰爭片應有反應。這展現了歸因於文本偏好意義的困難度，也說明了當導演與觀眾除了類型慣例之外，沒什麼共通的資源時，會產生的問題。

幻想與願望實現交疊，在想像的場景中提供了觀者（做為發聲的主體）一個當主角的位置，「看到觀者自己的心理構成部分被展示的感覺」[11]。根據蘿絲瑪莉・傑克森的說法，在幻想中，「主體無法分辨概念與認知的差別，或是區分自我與世界的差異」[12]，史匹柏的主角都有這樣的表徵，不管是在符合幻想類型的電影裡，或是片中主角以幻想來逃避痛苦並維持慾望。傑克森接著討論關於「替身或多重自我」（反覆出現的史匹柏主題）的幻想，「多重性的概念」——召喚進入不同的論述形構，與退化而穿過鏡像期的慾望——「不再是個隱喻，而是具體實現，自我轉化成眾多自我」。[13]

對主要角色的認同，將角色慾望的滿足與觀眾自己慾望的部分滿足產生關聯。邁可・派伊與琳達・麥爾斯認為，「普通人在非凡的處境裡」這個反覆出現的主題，「也許就是為什麼某些史匹柏電影有極為廣

大的魅力的原因」。[14]更準確地說，史匹柏愛用主觀鏡頭，將觀眾的視界與主角們的視界擺在一起，促成認同作用，或許也是這些電影具有豐富情感力量的重要原因之一。史匹柏將觀眾與主角的觀看結合在一起，產生了情感的衝擊，透過被銘刻的觀眾的反應鏡頭更強化了效果，這類反應鏡頭提示（或至少合理化）對於鏡像期重要的再現（re-enactment）的回應。在這個標準的好萊塢實踐中，史匹柏對反應鏡頭的注意程度與注意「觀眾」凝視的對象相當（例如，當吉莉與貝利團聚時，尼利消失在母艦之中；艾略特與E.T.告別；賽莉與妹妹及孩子們團聚，或吉姆與父母團圓；辛德勒的離去，或雷與羅比最後的擁抱）。

羅伯特‧B‧札瓊克（Robert B. Zajonc）指出，在一群人中，光是其他人的出現就會強化生理上的覺醒。[15]然而，「被強化的覺醒與情緒狀態不同。情緒狀態需要某種內容，快感、憤怒或其他任何情緒」。[16]我認為本片的幻想元素引發情感，而對被銘刻觀眾的認同，釋放出觀者對周圍真正觀眾的認同感，否則他們會被窺視的情境所排拒——黑暗、不能動彈、相對上較沉默（雖沒有實際證據，這個論點假設，被呈現的群眾可讓真實世界群眾產生類似的生理反應，這對電影院裡的個別觀眾和其他場合的觀者都會有同樣的效果）。

觀者必然會涉及退化的機制，除了視線的傳遞之外無法獲得一個位置（拒絕參與就無法獲得觀眾身分）。這些認同作用，就是古典寫實主義把預設的讀者放進意識型態裡的方法。史匹柏的電影顯現了人為的性質，強調了電影機制（這些機制總是讓人想起關於認知與慾望），並且進行自覺的敘述。有人也許會猜測，這些電影因而招致的排斥，就是為什麼影評人這麼容易指控史匹柏煽情的理由，當然這是因為他們並未「上當」，可是他們沒有意識到其實沒有人上當。而事實上，他們真的上當了，使用輕蔑的詞語（為什麼用「煽情」不用「情感」？）顯現了與自己的反應拉開距離，因此才能覺得自己比影片及其大受歡迎的現象更優越。

分析與反映展現了情感同理心被誘發的方法。這些方法都是很基本的，有時卻以驚人的細膩度來執行。例如，透過被銘刻的觀眾所傳遞的同理心，與「姿勢模仿」（postural echo）可能很有關係（在肢體語言研究的基礎上，輔導諮商會有意識地使用這個技巧）：他們聚在一起，卻遠離注意力的焦點，聚精會神地抬頭望著「太陽風」，他們的處境呼應了電影觀眾的處境。在《E.T.外星人》中，艾略特與外星人的相互同理心（「他感覺到他的感覺」）呼應了觀眾對銀幕影像的同理心，鮮明的例子是，當E.T.看《蓬門今始為君開》（*The Quiet Man*, 1952）時，艾略特以心電感應的方式演出這場戲。當艾略特割到手指，E.T.的手指則同感地發光，當他治療傷口時，外星人的瞳孔放大。這有點像傀儡劇的神奇寫實（沒有演員可以演得這麼有說服力），並展現史匹柏如何蓄意地利用人類對非語言溝通的無意識反應，就像迪士尼動畫師幾十年來所用的方法。這並未涉及本質邪惡或操弄，這個手法顯而易見，並證明了電影不負觀眾所望，認真地給予觀眾它所承諾的經驗。

當象徵界以建立輕信與懷疑的觀眾位置之間的衝突，來強化情緒的時候（觀眾被打動，也很驚訝自己被打動，誇張的奇觀吸引了他，電影機制製造效果的力量也震懾了他），想像界的認同與同時對文本的體認之間出現了裂縫。正如歡笑來自矛盾，史匹柏電影中不可能實現的願望令人困惑，結果造成淚水與歡樂，或者，被暫時失去自我控制驚嚇的知識分子，會提出操弄觀眾的指控。因此他們也跟其他的觀眾（他們宣稱代表了觀眾的利益）一樣。

## 自我指涉與觀眾身分

「顯露手段」與指涉其他電影所激發的鑑賞力有關，因為只有少數人可能察覺得到。[17]羅傑・考曼（Roger Corman）帶了好幾位史匹柏的「電影頑童」同輩入行，他支持「雙層」（two-tiered）電影，裡面包含

「給內行人與行家看的特別裝飾音符……其他人則是看昂揚、充滿動作的旋律」。[18]史匹柏的自動引用包括，《E.T.外星人》中短暫但明顯的一刻，艾略特玩大白鯊玩具；在《太陽帝國》中，有一個細膩的地點建立鏡頭，中轟炸機的尾翼在構圖上很像鯊魚鰭。艾柯提出「後設崇拜」（metacult）這個詞，來說明E.T.誤被一個打扮成《帝國大反擊》外星人的小孩所吸引：

> 觀眾如果沒有以下的互文能力元素的話，就無法欣賞這場戲：
> 一、他必須知道第二個角色源自何處（史匹柏引用盧卡斯）；
> 二、他必須知道這兩位導演之間的關聯；
> 三、他必須知道兩個怪物都是由蘭巴蒂設計的，因此他們有某
> 　　種兄弟關係。
> 必備的專門知識不僅是跨電影的，也是跨媒體的，因為收訊者
> （addressee）必須知道的不只是其他電影，還有所有關於電影
> 的大眾媒體小道消息。這一點……假設……崇拜已經成為欣賞
> 電影的標準方式。[19]

這些電影獎勵「懂門道」的人——在脫離想像界的時刻，再度弔詭地將觀者重新銘刻為發聲的主體。觀者覺得他是一個特殊社群的一分子，但其實其他數十萬觀眾也享有同樣的認同；因此被頌讚的是對觀眾身分的（個人的、祕密的、窺視的）認識。

安妮特·昆恩注意到，「將恣仿當做發聲，為觀者提供一個穩定與宰制的位置」[20]。這個後現代效果聽起來相當類似古典寫實文本的主旨。然而，重要的差異在於，古典寫實主義據稱把觀者「放置」在那個位置，而後現代的觀眾帶著已有的資訊與自信接觸這個文本。如葛瑞姆·透納（Graeme Turner）觀察的，電影院的觀眾主要由十二至二十四歲年齡層組成，「似乎對這個群體來說，與近期電影有關的知識可能具

有相當的社會或次文化重要性」[21]。除此之外,「嬰兒潮觀眾」出現了,他們是「強大的新觀眾群,四十三至五十六歲,約占美國社會的百分之三十二,這些空巢族有閒有錢,對有趣的電影也有很大的胃口」[22],也就是變老的一九七〇年代觀眾——「嬰兒潮觀眾」以及他們的世故、經驗與投入,抵消了關於電影幼稚、注重奇觀多於敘事的哀嘆。

《A.I.人工智慧》、《關鍵報告》,某種程度上《航站情緣》也是,就像先前的《橫衝直撞大逃亡》、《第三類接觸》、《鬼哭神號》(史匹柏編劇)、《太陽帝國》和《直到永遠》一樣,以戲劇呈現劇情世界與另一個主觀或人工的「真實」之間的互動與混淆,正像《侏儸紀公園》系列玩弄數位想像物變為真實的概念。越來越多的電影,如《魔鬼總動員》(*Total Recall*, 1990)、《黑色追緝令》(*Pulp Fiction*, 1992)、《二十一世紀的前一天》(*Strange Days*, 1995)、《刺激驚爆點》、《楚門的世界》、《X接觸－來自異世界》(*eXistenZ*, 1999)、《駭客任務》(*The Matrix*, 1999)、《至激雙雄》(*The Limey*, 1999)、《變腦》(*Being John Malkovich*, 1999)、《記憶拼圖》(*Memento*, 2000)、《蘭花賊》(*Adaptation*, 2002)、《不可逆轉》(*Irreversible*, 2002)、《王牌冤家》(*Eternal Sunshine of the Spotless Mind*, 2004),都讓人注意到形式上或隱喻上自我指涉的敘事。史匹柏的電影同樣值得大家關注,卻經時常因表面上符合慣例而被摒棄,因為它們並不炫耀現代主義,但卻諷刺它們的主題與戲劇前提,並且被認為是操弄觀眾的商業電影而被忽視。能夠被崇拜地閱讀,顯然對票房收益有好處,尤其是那些享受這種愉悅的人,顯然是比較認真、敏感且習慣進戲院的觀眾,因此他們可能是意見領袖。除了認為史匹柏太過保守的影評人之外,還有很多影迷認為他太主流而排斥他(只要看一下網路電影資料庫〔Internet Movie Database〕網站就知道)。因此,這些電影觀眾下了功夫書寫並發表這類評論,就像很多專業影評人及學者一樣,用史匹柏的電影來定義自我。

諷刺的是，那些能夠發現史匹柏商業鉅片之外魅力的人，是那些前衛觀眾的「低俗文化」版，諾耶·柏曲（Noël Burch）曾為前衛觀眾說話：「為什麼眼睛不能自主運作？為什麼電影工作者不應該向一群菁英觀眾表達自我，就像不同年代的作曲家做的那樣？我們對『菁英』的定義是，願意不斷重看電影（許多電影）的人⋯⋯」[23]「反諷的是，」研究顯示，在史匹柏成名那段期間，頻繁進電影院這件事已經變成越來越菁英的活動，[24]而某些「新世代」有「時間也肯花錢，有反覆觀看喜歡的電影⋯⋯的嗜好」，[25]柏曲曾在他處感嘆，主流電影的實踐已經「收編」了自我指涉的「疏離」效果。[26]然而，史匹柏作品中這類的時刻多不勝數；即便對錯過這些自我指涉的觀眾，他的電影也能提供他們標準的電影愉悅。

觀眾對同樣的符號有不同的反應（「通俗文化」可以被提升為「藝術」，或被解構，也可以被消費）。論述既構成也描述其客體，無論是感受一部電影或其他經驗。安東妮雅·郭克在討論史匹柏的電影唯我論時寫道：「對後電影筆記的世代常有的抱怨是，他們是看電影長大的。但對詩人卻從來沒有這種抱怨，例如泰德·休斯（Ted Hughes）也是讀詩長大的。」[27]意義仰賴主體的閱讀形構；對藝術及娛樂的接受與社會定位緊密相關。許多藝術電影（及大預算的偽藝術電影，如《英倫情人》〔The English Patient〕）討好觀眾，讓他們感覺高人一等：如果這部電影不易理解或讓人享受，那它一定是「深刻」的（因此一定具有「偉大」藝術與文學的特質）；知識分子拯救了一個本來被鄙視的媒體，這對娛樂產業的商業利益有利。相反的，通俗電影向來被認為沒有追求藝術地位的抱負；因此除了展現意識型態程序之外，不該獲得嚴肅的關注。唯一的例外是作者論，它雖拯救了一些主流電影工作者，在理論界卻一直受到冷遇，儘管在學術界——「只是是名義上封殺」[28]——與更通俗的論述中，都持續以導演做為分類的討論依據。僵化的虛假區隔，欠缺細密的分析，膚淺的泛論與分類，根據電影被認知的地位進行

差別觀注，以上這些都對理論與大眾文化有害。

例如我們可以思考以下的定義（完全符合此處對史匹柏的解讀）：

這些電影的特色之一是，它們的電影符徵在某些程度上，因為明顯符指（＝劇本，本身即具重要性）的要求，放棄了中立與明晰的載體地位。其二，相反的，電影符徵傾向在這些電影中銘刻自己的動作，取代電影整體表意作用越來越重要的一部分……[29]

這是梅茲對前衛電影的定義，可與馬克・奈許對藝術電影的論點比較，他的描述也可以輕易地套用在史匹柏的作品上：

做為文本系統，藝術電影可藉由一些特色與傳統好萊塢產品作區隔：牽涉到的是個人，而不是客觀的觀點；將戲劇衝突內化（interiorization），並強調角色……最顯著的是，突顯出作者的聲音。[30]

另一個評論者寫道：

費里尼曾經宣稱，記憶的運作就像「同時看十二部電影」……對（《八又二分之一》裡）基多究竟是在導演「真實」或「想像」的場景，或真假參半，一直都有疑問。他看起來從真實撤退……到更私人的世界裡，用電影影像為框架，在其中形塑並（在某種程度上）控制他的人生……費里尼發現了電影必須試圖在童年中重溫魔幻與幻象。[31]

顯然「閱讀的方式……決定了藝術電影這個類型的建構」[32]。史匹

柏的作品正是反覆探索同一個問題——其手法可能更平易近人也更有
條理。

　　史匹柏與他的「電影頑童」同輩們，對前衛、實驗、藝術與主流
電影都很精通，但他們鮮少獲得相同的批評論述。[33]史柯西斯的許多作
品牽涉到「嚴肅的」議題，並結合了大量的天主教罪愆，他就是證明以
上論點的例外。因此，如尼克‧詹姆斯（Nick James）指出，「為文討
論史匹柏的難題之一，是他的電影有這麼多引起共鳴的東西——物件與
概念都有——可是他卻不像同輩的史柯西斯一樣獲得電影愛好者的青
睞。」[34]。（就我所知，並沒人試圖將《E.T.外星人》攝影著重角色雙
腳的風格，與布列松的《武士蘭斯洛》〔Lancelot du Lac, 1974〕產生聯
繫，但影評人討論《計程車司機》時卻經常援引布列松的作品。）主體
性與意義是相互定義的。主體從先前的論述定位去面對一個文本，選擇
它並接受它的召喚，成為發言的對象，就是假設有一個發言者存在：

> 透過無形的篩選與選擇性的阻擋：字彙、指涉、可讀性等等，
> 文本選擇了我；而總是有另一人（作者）消失在文本中（不像
> 天外飛來的救星〔deus ex machina〕[35]是藏在文本之後）。
> 在文本中，我以某種方式渴望作者：我需要他的身形（不是他
> 的再現或投射），就像他需要我的一樣……[36]

　　前衛電影與藝術電影的製作模式讓人比較容易接受個別的作者身
分，也合宜地保持了傳統的創造力價值，與大多數主流作品（習慣上將
個別觀者定義為大眾的一部分）的作者匿名性成對比。此外，「作者的
名字具有論述存在的特定方式的特性。擁有作者名字的論述，無法直接
拿來消費然後遺忘……它的地位與它被接受的方式，是由其所處的文化
所規範的。」[37]「大島渚」或「塔可夫斯基」的簽名風格（signature），
不僅吸引了一群特定觀眾，也吸引了某種閱讀模式與批評類型。雖然批

評會賦予某些導演作者的身分（重新調整他們的電影被討論的方式），但大多通俗電影缺乏這類簽名風格。

史匹柏出名的部分原因，是他在剛出道時就被捧為作者，但主要的原因是，想要演藝事業大放異彩，就得出名，在行銷他的電影時，並沒有忽略這一點。嚴肅的批評難以定位史匹柏，所以轉而忽視他的作品，只把他當成大眾文化的替罪羊。這某種程度是因為唯物主義者的理論必然宣稱反個人主義。也許他的電影也威脅了影評人的自我定義，他們寧可自己去找出影片中的影響與典故，而不願看到這些東西被展示出來。因為專業的可信度攸關利害，他們以擁護新奇或差異性的方式，讓自己超然於通俗品味之外。另一派文化研究（更民粹也極度重要）定義自己的方法是，專注在大多評論鄙視的娛樂所帶來的愉悅，也就是肥皂劇與暴力的美國藍領階級電影，並著重在理解觀眾，而非檢視文本。

此外，奇幻電影不僅在傳統上被邊緣化為幼稚或青春期的逃避主義，也「提供了某些電影狂迷（cinephilia）表現方式的基礎」[38]，例如在影迷雜誌裡，用史匹柏的電影做為互文指涉的樂土。藉由與史匹柏（被理想化的他者，同樣對電影非常執迷）相關的事物，促成了自我辨認——他是「傳奇」、「大師」、「世界之王」，並被人用「大鬍子」、「點子王」等詞討論。[39]根據泰利‧勒維爾（Terry Lovell）的說法，「有識別力的美學形式本身，必須被視為文本的主要愉悅來源——對『遊戲規則』的認同」。[40]察覺片中的典故，有助於掌握幻想。

所以擁有電影周邊產品（在預期或回憶觀影經驗時，讓缺席的想像界符徵變得在場與真實）會縮短窺視癖需要的距離。行銷《大白鯊》、《第三類接觸》、《E.T.外星人》、《侏儸紀公園》與《失落的世界》時，尤其利用了這個現象。前三部電影的新聞稿保持電影神祕感。《第三類接觸》的宣傳影像只顯現神祕的光線。《E.T.外星人》的海報與預告片聚焦在E.T.的手。《侏儸紀公園》仰賴恐龍驚人的真實性，並靠恐龍塑膠模型賺了一大筆錢，可是它的標誌卻神祕地顯現骨骸的剪影。

《失落的世界》上映前,我家廚房裡有七百個茶包,好讓兒子們可以自豪地擁有宣傳本片的馬克杯與紀念幣,但他們年紀太小不能看這部電影。無法觸及被欲求的客體,是窺視癖戀物的終極條件,對我的孩子來說,促銷手法實際上就取代了影片。對大多數潛在的觀眾來說,《失落的世界:侏儸紀公園》這個片名既預示也開啟了重新獲得的不在(recovered absence)的敘事;副標題利用了對前傳的記憶,並再度使用原先的標誌,把它變得「鈣化到磨損的樣子」[41],以此向觀眾保證與前作有差異。當然,促銷手法也讓觀眾-社群成員的身分顯而易見——對注重流行的人來說很重要,再加上提供媒體的材料與訪問讓媒體對「引起話題的」電影進行報導。

電影放映時,這些主體形構、認同、投射與分裂,在文本為發聲主體提供的空間裡互動,發聲主體做為統一性的重點,是主體性運作的歷程,而不是位置。「隱形的」連戲讓古典敘述可以做為表演而非文本被體驗。然而認知到這一點暗示某人——另一人——正在表演。當發聲從故事(histoire)移向話語(discours),顯而易見的「寫實」變成奇觀,具有自覺的文本性,正如在史匹柏作品中可見的,這一點是無法否認的。即便是知道發聲轉變為話語,如我的分析,都預設了作者的存在。如不與其他電影比較,本書認為是電影機制銘刻的所有例子,很難辯稱不僅僅是戲劇化的打光效果,現在於許多模仿「神之光」與「太陽風」的影片中,確實僅是打光效果。如果我們不知道我們正在看一部史匹柏電影的話,提醒我們正在看史匹柏電影的內行人笑話將毫無意義。

## 過度

希斯認為,「古典電影並不能抹消電影製作的符號,它含納這些符號」[42]。含納暗示管制過度。然而類型的功能正是顯露電影奇觀的可能性:「因此……科幻電影中……敘事的功能大致上形成製作特效的理

由。」[43]過度把觀者拉出想像界，邀請他們讚嘆科技與才能。被逐出發聲位置並不會威脅到愉悅，因為作者同時被建構來填補那個空間，自我也獲得確認。「如企圖要超越作者論，就必需承認……對作者角色的執迷，以及作者在影癡的愉悅中被使用的方式。」[44]

如同在「布萊希特式」的文本中干擾認同的重要性，位置移轉也是古典敘事愉悅的一部分。梅茲將無法動彈、極度敏感的觀眾特質描述如下：

> 疏離且快樂，以隱形的視線鋼索與空中飛人般的自己相連，一個觀者透過弔詭地自我認同，在最後一刻才找回自我，在純粹的觀看行為中將自我延伸至極至。[45]

這個表演的隱喻令人想起電影馬戲團的源起，馬戲團本身即是認同與奇觀，在小說、視覺藝術與舞台上也是如此（《八又二分之一》中，基多退化至馬戲團，當然，史匹柏在《第三類接觸》裡指涉了《戲王之王》，在《橫衝直撞大逃亡》與《聖戰奇兵》裡都指涉了《小飛象》）。如艾賽瑟所觀察的，「電影的主要素材是……看電影這個情境本身」[46]。主題是觀眾與表演者（發聲與接收發聲的主體）自願放棄自我，冒著失衡與衝突的風險，但確知會有敘事將結束的安全網。

論述的階層性（在古典寫實文本中預設）存在於史匹柏的作品中。然而，覆蓋主流的論述，並以此做為評斷其他論述的基準，無法減緩矛盾。不同的論述在不同時間點浮現，互相補充、岔題或撞擊，而不是強加上意義明確的閱讀。明顯的互文性；《亂世佳人》的海報「評論」了吉姆的處境；賽莉對非洲天真的幻想（長頸鹿在巨大的太陽前奔跑）；法蘭克誤解了父母的關係；《世界大戰》與真實人生衝突的相似處：以上這些都對與認同同步卻又抵觸的位置發言。《紫色姊妹花》、《太陽帝國》及其他例子，都未如一位前輩理論家所抱怨地「打破完全沉浸的

魔咒」，[47]它們展現的「完全」沉浸是評論圈的虛構。

技巧高超的電影同時利用沉浸與拒絕（absorption and disavowal），也利用想像界與象徵界之間的劇烈變動，以及愉悅的各種面向。觀眾喜歡詭計或驚奇（從想像界認同覺醒過來），例如《大白鯊》裡，鯊魚出乎意料地攻擊潛水者的鐵籠，引起了觀眾笑聲，又如《驚魂記》裡類似的驚嚇時刻。但是，像這樣回到自我意識與象徵界是不全面的，例如以上兩片用假警報讓觀眾放鬆並解除懸疑之後，接著才是更大的驚嚇。

觀影經驗是互動的，利用「內射（introjective）的認同」（「沉浸」與宰制）「同時提供投射認同的幻象」。[48]觀影經驗提供了資訊、可理解性與做為故事最後均衡的真相，但也為了不斷重新定位的愉悅而扣住以上三者。恣仿與奇觀幫助這種重新定位運作，並延遲結局。公然利用在場／缺席以建立謎團的敘述手法也是如此，例如《第三類接觸》中，景框外出現幽浮，或《大白鯊》隱藏鯊魚的鏡頭，或《侏儸紀公園》裡不讓觀眾看到恐龍。《E.T.外星人》的開場拍攝神祕的電影大會，「讓其敘述變得相當明顯：一個陰暗人影或一隻無名的手的鏡頭，讓觀眾完全意識到一個自覺、無所不知與壓抑性的敘述。」[49]這種「缺席的在場」強調了符徵「在場的缺席」，強化了距離與對宰制的慾望（構成了窺視癖）。史匹柏的表現技巧與發言，增加了本來已經存在於連戲剪接中的東西，就如柏曲認為的，正／反拍鏡頭讓「觀者的缺席／在場位於劇情進程的最核心」[50]。

敘述與奇觀中的「表現技巧」是一種暴露狂（exhibitionism）的形式，暴露狂是涉及窺視驅力（觀看與了解的慾望）的必然結果。「電影仰賴窺視癖，窺視癖與暴露狂密不可分。兩者必須同時存在，地位也必須完全相同。」[51]如同《第三類接觸》裡半隱半現的笑話，史匹柏的新好萊塢音效錄音與表演風格，經常淹沒（或快速滑過）對白，讓電影的一部分缺席——在觀者能夠「擁有」它之前，在它表意之前，隱瞞、模糊或干擾。這個效果預設了觀影經驗的參與，它是更熱切的專注與投

入，這再度抵銷了自我指涉的疏離傾向，有助於產生困惑觀眾的效果（之前已經提出這是造成情緒效果的部分原因）。

## 欺騙大眾？

　　觀眾對故事的信任差異並非楚河漢界。想像界與象徵界並不是非此即彼，而是彼此定義、流動、不斷改變的關係，影響到文本涉及的各種論述與位置。這個動態的概念，顯示出各種單一的主體定位模型（models of subject-positioning）有了重要的進步，這類模型的例子之一，是阿多諾對通俗文化觀眾的理解：「他們帶著某種自鄙，強迫閉上眼睛，對分配給他們的事物表示贊成，而他們完全知道其意圖，因為這是被製造出來的。」[52]對阿多諾來說（他對意識型態批評有很大的影響），主體位置是固定、不能相容的。虛假的意念引誘大眾不去注意具政治解放性但在智識上有難度的作品（也就是「菁英文化」），這種意識反對對真相做自覺、深層與直覺的理解，這類理解總是膽怯地允許輕鬆的愉悅帶領它走上歧途，因此慚愧地向企業資本主義的霸權（娛樂產業是其宣傳部門）臣服。

　　無論阿多諾的論述有何優點，過度簡化這些相關機制，削弱了他更廣泛的論述。對大多數觀眾來說，像《E.T.外星人》中不可能在現實發生的飛翔場景，顯示這是幻想的觀影體驗，享受此片必須先接受這種不可能性。只有極小的孩子才不會意識到這種否定（disavowal），但是對其他觀眾來說是不可能的；只有最狂熱的影迷才會覺得有點不舒服，但對大多觀眾來說也同樣不可能（雖然如我們在前言中所見，狂熱分子似乎是最有可能發表觀影反應的觀眾）。同樣地，《第三類接觸》中逃離平凡的郊區雖然振奮人心，但並未分析郊區價值觀有何問題，對不滿、想要改變生活的郊區居民，也未提供協助。但沒有正常的電影觀眾會期待這部電影做這些事。在這些例子裡，觀眾幾乎沒有受騙，也未自欺欺

人。如梅茲所論：

> 如果最華麗的奇觀與音效，或者最不可思議的結合（距離真實
> 體驗最遙遠的經驗），都無法遏止意義的建構（甚至不能讓觀
> 眾震驚……）──這是因為觀眾知道他在電影院裡。[53]

當文本完全觸動窺視的驅力，心靈的某一部分總是保持疏離。對古
典敘述來說，相似性與差異性（類型的組織原則）具有核心地位。對慣
例的熟悉程度，有時被強調為「修辭性裝飾」（rhetorical flourishes），[54]
提供了安全感並建立了期待（不會輕易被滿足，而是被延遲並顛覆）。
如果觀者沒在某種程度上意識到這個過程，觀影經驗就不會產生愉悅。
在幻想類型中，內容越怪異或越不可思議，敘述就必須更符合慣例以維
持可信度。如史帝夫・尼爾所言，也如《喬許大叔看電影秀》（*Uncle
Josh At The Moving Picture Show*, 1902）在一個世紀前所顯示的，「驚
奇」──被史匹柏的科幻電影所引發，在《紫色姊妹花》與《太陽帝
國》中探索──需要「強烈的信念分離，因此通常需要想像出兩個觀
者，一個完全上當，另一個『知道內情』，完全沒被打動」。[55]因此，
儘管證據顯示相反的結果，史匹柏被歸類為「兒童的導演」，惡毒的意
識型態批評攻擊他的電影對他人所（據稱）施加的魔力。兩個策略都將
心靈易受騙、退化的部分排除並投射至他處，藉此試圖恢復單一自我的
迷思。

　　觀眾做為發聲的主體，體驗到滿足時是「出現在他們眼前所有事
物的總體（代表人）」，是一個可以影響結果的超越性主體，儘管他完
全明白這樣的能力在真實中並不存在。[56]在這個程度上，觀者就像阿多
諾所說的「老女人，在他人的婚禮上哭泣，幸福地意識到自己人生的磨
難」[57]。史匹柏作品中被銘刻的觀眾，是認同的替身，強化了觀者身分
的覺察，及其與自我意識的關係。戲劇高潮（並非僅是逃避主義）的情

感，乃源自多重的衝突；電影放映時雖無法理性地化解這些衝突，但浪漫的音樂與「太陽風」——頭髮、衣物與背景的樹葉都不停飄動，也引起了窺視的慾望——令視聽上負載過重，此時電影奇觀解放了禁忌，將幻想的實現合理化。

阿多諾譴責這類過程「僅是微不足道的解放，只是意識到我們不需排拒幸福，知道某人不快樂，所以我們可以快樂」。[58]他的嚴屬批判假定，追逐娛樂的人們不斷有苦難，以及通俗文化的唯一合理功能，是透過宣傳社會與政治變革來為幸福鋪路。因為阿多諾曾經歷過納粹德國、經濟大蕭條及二戰期間的美國，他的想法是可以理解的，但是在今日，無病呻吟是否就是吸引年輕、相對上富有與受過教育觀眾來看電影的誘因，讓人質疑。

變革的文本在吸引觀眾上顯然並不成功，更遑論要改變大眾的意識，雖然這類文本滿足了知識分子的自我形象，也獲得了他們的認可。通俗電影在政治上要有效，必須認可古典敘述魅力，並向其學習，透過認同作用與心理退化作用，引起幻想對統一性（unified character）的保守迷思所提出的挑戰（在目前的框架中，阿多諾的觀察不經意地相當正確，「情緒性的音樂已經變成母親的形象，她說『我的孩子，哭出來吧』」[59]）。我們也得記得，疏離不是布萊希特式電影的特權，它在本質上也不會令人不悅。

文本愉悅與大眾及社會的愉悅有緊密的關聯，「分享被社會定義的渴望與希望……一種身分與社群的感覺」，一切都與主體在語言中的首次定位的再造（re-working of the subject's first positioning）同樣重要。[60]這些因素將觀眾的愉悅鎖進意識型態中：雖然自我與社會態度同步令人安心，但也允許個人將自己納入霸權中。阿多諾熟知，歷史顯現了對大眾及對壓制性形構中個人被指定位置毫不質疑地認同，會產生什麼樣的後果。然而，這並不表示對廣大觀眾有吸引力的娛樂（因為它引起了普遍的心理與社會衝突）本身具有壓迫性。

安德魯‧布里東應該不同意：「如果以不恰當的方式反應，我們會發現自己被排除在人類社群之外，因為我們發現別人也有恰當的反應，對娛樂的情感來說是很重要的。」[61]這點也許是正確的，但說故事向來便有遊唱詩人（bardic）的功能，所以並不令人驚訝（費斯克與哈特利用「遊唱」這個詞，將電視在流通迷思與慣例中扮演的核心角色概念化，這些迷思與慣例強化了共有的自我再現與凝聚感[62]）。馬克思主義知識分子，顧名思義永遠「以不恰當的方式回應」，取代布里東誇飾的「人類社群」的「主流社會價值」，這種主張是老生常談。

以下論調常被輕率地提出：好萊塢提供奇觀、情緒性音樂，以及對深層慾望的吸引力。史匹柏是這些特質的例證，因此接觸到龐大的觀眾群。希特勒透過奇觀、情緒性音樂與對深層慾望的吸引力動員了群眾。因此史匹柏的電影帶有法西斯主義（為了避免這類怪異的諧仿，請思考以下的標題：「與集權主義的第三類接觸」[63]；「與第三帝國的第三類接觸」[64]）。也許《第三類接觸》與《E.T.外星人》中角色的被動性，以及由外部力量——外星人解決衝突，展現了藉由信任一個高等力量來解決問題的慾望，而《紫色姊妹花》的舒歌、《太陽帝國》的純粹機遇、辛德勒保護「他的」猶太人的高尚行為、《世界大戰》中的物競天擇，或許都展現了這種慾望。即便希特勒的竄起可能是因為大眾放棄個人的責任。但是史匹柏在前兩部片中提供了幻想（如果考慮到宗教的韌性，這非常可能是普世性的幻想），它被鮮明地描繪成幻想，也被視為幻想，接下來兩部電影呈現了幻想者的角色，第五部電影提供了無解之謎，在最後一部片中則保留了原著的科學邏輯。

其他有敵意的影評人譴責史匹柏的互文性（封閉地「分離」的娛樂世界），是逃避或拒絕真實。不分青紅皂白地將通俗娛樂與納粹主義畫上等號——尤其史匹柏電影的明顯訊息是「要乖」（譯註：Be good，亦有做人良善之意），學習用新鮮的角度看事情，信任兒童與女人而非有權威的男人——簡直可惡，因為與他同時期，有許多充滿肌肉的超人電

影也獲得巨大成功。對於這類粗糙的意識型態批評，最多只能說它驗證了由學術促成的犬儒邏輯：「在解讀上走偏鋒是達成學術成就的最佳途徑」[65]。

如沃克汀所堅稱，「我們應該期待慾望，尋找我們身為文化分析者自己的主體化中的宰制形式，而非先去『拯救大眾』免於想像的願望實現所帶來的愉悅。」[66]以平等為藉口的政治批判，通常只是為評論者自身的優越性服務（而非再度銘刻此優越性），且常用文本與真實人生的相似處來宣揚某種原因不明的因果關係。結果造成神祕困惑而非政治啟蒙。史匹柏身為好萊塢成就的最終體現，正好成為此類攻擊的標靶。請思考以下這段透過類比來暗示對《E.T.外星人》的譴責，並隱含對觀眾的責備，還詢問（包含這段文字的傑出教科書的）讀者應該從中學得什麼一般性觀點：

> 雷根承諾要讓美國起死回生，就像他在一九八一年希因克利（John Hinckley）刺殺失敗後，再度康復。雷根自己恢復健康，是未來事件的象徵性演繹；他的總統職位讓光明再度來到，就像《E.T.外星人》的尾聲，那惹人喜愛的外星人奇蹟般地從死亡的表象中復甦。[67]

意識型態的重現不是個別文本的問題，個別文本為了滿足它們的娛樂功能，不太可能挑戰當前的意識型態典範，它們完全沒有動機這麼做。但是通俗的電影再現卻會隨著時間改變（即便是在表面上），以回應其他論述。由於電影製作牽涉的經費（讓人避免冒險）與時間，通俗電影在成為競爭霸權的場域上，可能落後其他的媒體。其他的因素（如新聞媒體與大眾傳播的體制性態度與實踐、家庭與學校教育）更為要緊。個人可利用的論述位置的範圍與文化資本（cultural capital），加上社會背景，決定了文本的政治影響力（對偏好閱讀的接受或拒絕），並

且在很大程度上決定了會先遇到哪個文本。

電影很容易被當成大眾的鴉片：「不期待觀眾有獨立思考的能力：產品規範每個反應：不是透過其正常的結構（只要一省思就會崩潰），而是靠訊號。任何召喚費心思考的邏輯性連結，都盡力避免。」[68]我對史匹柏電影的文本分析，質疑極受歡迎的電影是否一定會招致被動的閱讀：我在此引用阿多諾與霍克海默（Horkheimer），因為他們將歷史的觀者與被定位的主體歸類為「觀眾」，預見了具有影響力的「銀幕理論」（Screen Theory），讓自我實現的預言永遠延續：任何帶著這種態度去接觸文本的觀者，都會發現文本未引起質疑。

將觀者重新定義為理論的建構物（「由電影機制所產生並啟動」[69]），是任何人都可占有的空間），就是要接受一件事：享受一部電影的主體，並非在觀影經驗之外還保有信念與態度的歷史性主體。然而，那些先前的定位，會影響電影的意義，這些定位也會被電影改變或強化。就算是被古典寫實文本所銘刻的主體位置，也不過是「電影可被理解的先決條件」。如大衛・莫力解釋的，「讀者已經『採取文本中被完整銘刻的位置』，才足以理解文本，但不必然因為這樣，讀者就會因此單一理由而同意文本的意識型態問題」。[70]比方說，許多觀眾無法接受《第一滴血》，因為它提供了一個主體位置，迥異於觀眾帶給這部電影的信念與態度，因此影片雖然未鮮明地銘刻發聲的標記，還是被當做話語，排除了想像界的認同作用：對那些歷史主體性與影片提供的文本位置大致相稱的觀眾，影片想必以正常的故事來運作。

觀影經驗的社會背景，時常被低估其影響解讀的重要性。如果盧米埃兄弟的第一批觀眾，真的在看到火車接近時跑出戲院（儘管攝影機與軌道有三十度夾角），在邏輯上這個現象應該會在後續的演出中重現。但這並沒有發生，提醒了我們，就算在基本的寫實層面上（更別提意識型態的後果），製造意義遠比單純的「皮下注射」或定位過程來得複雜。

在記述真實觀眾複雜的意義製造過程時，為了要超越被認定的反

應，不管是否基於文本分析，為了要超越有幫助卻有些侷限的使用與滿足（uses-and-gratifications）研究方法，理論化的批評立場仍是相當重要的。一般常識性的接受雖然尊重回應者與其反映，但這並不足夠：一九八〇年代出現了後現代主義也興起了觀眾研究，強調意義可被「選擇」，呼應了雷根／柴契爾主義關於消費者霸權的論述。

數年前，我聽到一篇研討會論文，關於《梅爾吉勃遜之英雄本色》（Braveheart, 1995）的實證觀眾研究。發表人描述一個年輕男性的評語，說在英格蘭國王把一個角色丟出窗外時，他曾大笑，雖然他並非真的覺得好笑，但覺得他應該笑，因為大家都笑了。據稱這相當重要，是產生反應時其他人具有影響力的證據（這也恰好證實觀眾的自覺性）。然而，文本分析可能將觀眾反應與更重要（或至少值得探究）的東西連結起來。在這部把國家主義與陽剛特質畫上等號的電影中，這場丟人出窗外的戲，發生在恐懼同性戀的伊底帕斯鬥爭中，國王——敘事的可憎父親——壓抑明顯女性化的兒子提出的挑戰，被丟出去殺害的是兒子的「策士」，也同樣被標記為同性戀。忽視這一點，就是在無意間忽視了要探究的現象中可能很重要的一環。文本分析與詮釋只提供了可能的意義，沒有透過批評的中介去記錄「真實觀眾」的反應，只是增加了證據的基礎，並不能克服主觀的、印象式的或過度抽象的偏見。這個挑戰仍在，還促成了多種研究方法的統合。

## 文化帝國主義

對好萊塢的許多批評，不僅集中在其美國意識型態的複製，也集中在文化帝國主義上。沃倫簡潔地說明（並放在上下文中考慮）此論調：

美國支配全球電影的問題……不在於它讓英國（及其他國家）
無法發展自己的文化認同……而是它也剝奪了來自外部美國對

自身的各種觀點。美國的支配權僅僅強化了關於自身強大卻狹隘的電影迷思……架構在可怕的錯誤認知與自戀到駭人的幻想……這不僅對全球市場的其他人有害，更傷害了美國。[71]

但珍妮·瓦思科注意到，「好萊塢電影近來刻意為國際市場量身製作的趨勢前所未見」[72]。她也認為，透過市場研究與市場機制，「有人說觀眾影響了電影製作與發行的方式，（雖然）這種影響力主要是在已經上映的影片中作選擇」[73]。雖然在美國做為超級強權的行動至少具有爭議性的時代（如果未被眾人厭惡的話），好萊塢輸出的影片似乎不該過度傾向美國，或極度依賴特定的美國文化指涉。比方說，《世界大戰》同時在七十八個國家上映，呈現了對美國霸權的巴赫汀式翻轉，美國公民無法處理人際關係，暴民群龍無首也無組織，軍隊也沒發揮作用；美國人做為人類的代表，僅靠演化的意外而倖存，而非自己的行動。然而迷思會巧妙地宣傳自己：寫實到殘酷的《萬福瑪麗亞》（*Maria Full of Grace*, 2004），將一個夾帶毒品闖關的少女所經歷的蹂躪、墮落與極困難的衝突，以令人同情的方式戲劇化，最後瑪麗亞從南美洲逃到美國獲得救贖，以這種相對上令人舒服的個人主義式結局結束全片。大多數影評人忽略了《航站情緣》中威特對美國價值觀毫不在乎——這在意識型態上更為冒險。此外，布萊恩·溫斯頓對衛星電視與文化帝國主義的觀點，似乎也可應用在電影出口上：「輸入外國電視訊號的長期意識型態意義……仍然是個謎。但這類輸入絕非複製進口節目的意識型態。」[74]確實，阿蒙·馬特拉（Armand Mattelart）認為，「能夠自製解藥的受支配階級可以中和大眾文化的訊息」。在認為《搶救雷恩大兵》是復興黷武主義論述的共謀的影評人中，誰能夠預見或預期涉入的論述會合併？或預見在小布希當選連任的前一週，許多ABC電視台會取消退伍軍人節的節目（由一位曾打過二次大戰的共和黨參議員擔任引言人）？理由：其語言。在前一年美式足球超級盃總決賽轉播上珍妮·

傑克森露胸事件後，電視審查就更嚴格了：聯邦通訊委員會（Federal Communications Commission）已經收緊法規，以鉅額罰款為後盾，並對搖滾明星波諾（Bono）在電視上說「幹」（fuck）做出裁決。這一連串的道德怒潮，由壓力團體「家長電視委員會」（Parents' Television Council）發起，但並未提及一個事實：同一時間，於伊拉克戰事正式停息一年半後，美國軍隊正在猛攻法魯嘉（Fallujah）[75]。

## 無路可逃

賈桂琳・波博研究黑人女性對《紫色姊妹花》反應的實證研究顯示（較欠深思熟慮但激烈的回應也顯現這一點），電影是個社會體制，儘管觀眾在黑暗中與銀幕的關係是親密且強烈的。[76]電影觀眾追尋娛樂、逃離家庭，還有晚上跟朋友出門的藉口。史匹柏對「文化原型有直覺的掌握」[77]，對那些沒有疏離的觀眾來說，能讓觀影經驗特別令人滿足與投入，但這並非事情的全貌。

> 人們去看電影，為的就是電影表達我們生命經驗的多種方式，看電影也是逃避並延緩我們感到的壓力的手段。後者這項藝術功能——通常被輕蔑地指為逃避主義——也可被視為休閒，從大城市的生活與小鎮無聊的日子的觀點看來，這可能是讓我們保持心智正常的要素之一。[78]

這個一般常識的說法需被質疑並進一步討論。「讓我們保持心智正常」也許等同於「讓我們順從以接受壓迫」。某些意識型態批評譴責通俗娛樂，因為它表明了與生活不同的「陌異性」（otherness），所以可以低估其願望實現的「內容」。[79]然而，如果幻想的吸引力源自基本的心理需求，「內容」就不是問題，除非它具有危險性（《夢幻成真》

偽裝成魅力十足的輕鬆娛樂，卻試圖抹消美國歷史上令人不快的污點，此時主流政治修辭也訴求懷舊與回歸過往〔反動的〕價值。這不是對想像界的慾望〔逃避衝突是應受譴責的〕，這正是「逃避主義」存在的目的；令人不安的是該片引發幻想，來重拾一個已被其他壓迫性論述挪用的強大國族迷思）。在根據外部標準將文本做品質評比，試圖以此獲得宰制權的時候，娛樂也很容易因為它不是（而非它是）的東西被攻擊；試金石是有意質疑社會與其價值的東西，或是（例如「偉大」的作者電影）可以如此重新詮釋的作品。就同樣的清教徒論調，睡眠是該譴責的，因為它也逃避意識型態衝突。

史匹柏典型的主題是平凡人逃離無趣郊區或其他挫折，這個主題與其他主題不同之處，就是它強調了人生的不滿，並讓逃離的夢想繼續存在。「烏托邦」的通俗文化同時排拒並順從主流價值以取得商業成功。[80] 當然這個夢必須繼續存在（期望改變的慾望），讓電影能夠令人滿足。「電影最具破壞力的部分不是逃避現實，」艾瑪·威爾森（Emma Wilson）寫道，「而是碰觸到我們試圖在電影院拋到腦後的真實。」[81] 如果其他論述聲稱不提供「逃避」——新聞與時事、媒體、家庭與同儕團體價值、教育——讓衝突不斷延續（人們渴望逃離衝突），卻未產生激進、具批判精神的電影觀眾，那麼責怪電影（相較之下，在大多數人生活裡只是次要事件）就毫無道理可言。敘事的功能本質上不是要解釋世界，而是要標誌並幫助個人適應矛盾，並與他人分享內在心性（inwardness）。破壞均衡形成欠缺，於是導致慾望的出現，最後均衡的想像界完整性（Imaginary wholeness）滿足了慾望，而滿足的方式在日常生活是不存在的。文本無法抑制矛盾。這就是為什麼觀眾會回到戲院看更多的電影。■

# 注釋

## 引言

1. 二、三〇年代俄國重要紀錄片導演，相信攝影機鏡頭是觀察真實世界的重要工具。
2. 以虛構的驅逐艦海戰故事為背景的戰爭電影，由本片主角考沃德（Noël Coward）與大衛・連（David Lean）共同執導。

## 前言

1. Brode 1995: 230
2. 英國作家與文學創作教授。
3. 引自Peter Nicholls 1984: 10
4. Kent 1991: 64-5
5. Grenier 1991: 76
6. Auty 1982: 277
7. Branston 2000: 76
8. Malcom 1998: 11
9. Roberts 2005
10. Grenier 1991: 62
11. 美國三〇年代大紅大紫的可愛童星。
12. 美國三、四〇年代女星。
13. Andrew 1984: 17
14. 他的文章押頭韻（例如Much ado about Martian munchkins，starry simpering，grotesquely distorted garden gnome），押行中韻（internal rhyme）與齒擦音暗示某種狡詐的東西，例如「sickly, slickly optimistic」；文章語調情緒化，批評論說潰散（如Drool, drool.）。這一切都指向作者安德魯（Andrew）的偏執傾向；他的語言對這個觀影經驗的狂戀沉迷（fetishization）不屑一顧，卻同時又品味著、回味著並想要捕捉

這個經驗。

15. Stewart 1978: 167
16. Benson 1989: 64
17. Robert Ferguson 1984: 40
18. 納粹德國拍攝用來歌頌納粹意識型態的政宣電影，但其影像風格卻成為經典。
19. Williams 1983: 23
20. Grenier 1991
21. Jacqueline Bobo, 1988a; 1988b; 1995
22. Mott & Saunders 1986: 89
23. Fraker 1979: 121
24. 如要了解做為梅茲論點基礎的拉康精神分析法則與術語，請見Benvenuto & Kennedy（1986）或Kaplan（1983: 11-20]）的著述。
25. Metz 1975: 18-19
26. Metz 1975: 18
27. 基於與環球的合約，史匹柏無法執導這部米高梅出品的電影。據媒體報導，掛名製片／編劇的史匹柏實質上扮演了導演的工作，將導演 Tobe Hooper變成傀儡。

## Chapter 1

1. Izod 1988: 184
2. Bordwell et al. 1985: 25
3. 引自Andrew Gordon 1980: 156
4. Andrew Gordon 1980: 159
5. Metz 1975: 53
6. Brian Henderson 1980-81: 9
7. Lloyd Michaels 1978: 74
8. Liz Brown 1978: 91
9. Lynd & Lynd 1929, cited in Brian Winston 1995: 212
10. figure/ground perception problems，視覺認知的測驗，例如注視前景圖形與背景時，分別可看到一只杯子或兩

張面對面的側臉。

11. 引自Crawley 1983a: 31
12. Neil Sinyard 1987: 50
13. Richard Combs 1988a: 29
14. solar wind，太陽表面噴發的離子流。
15. Brode 1995: 67
16. Sinyard 1987: 4
17. William A. Fraker 1979: 1211
18. Baxter 1996: 20
19. 引自Crawley 1983a: 88
20. Combs 1978: 64
21. 引自Crawley 1983a: 123
22. Pye and Myles 1979: 241
23. 佛洛伊德的原初場景（primal scene）情結，是指童年早期的記憶中，在性知識尚未萌芽階段目睹父親向母親求愛與交媾畫面，將之誤認為暴力場景。
24. Laura Mulvey 1981: 212
25. Bordwell et al. 1985: 21
26. The Dark Side of the Moon，搖滾樂團Pink Floyd的經典專輯。
27. David Bordwell, Kristin Thompson and Janet Staiger 1985: 22
28. Metz 1975: 52
29. Barthes 1975a
30. Henderson 1980-81
31. Barthes 1974: 15
32. Britton 1986: 4
33. 《好萊塢真相》（Naked Hollywood）電視紀實影片第三集；也可參考Walkerdine（1990），書中提及有些觀眾看的是錄影帶，讓過去對電影消費的假設變得多餘。
34. Metz 1975: 70
35. Turner 1993:
36. Jean-Louis Baudry 1974–75
37. Metz 1975: 51
38. Eagleton 1983: 185
39. Lapsley & Westlake 1988: 68
40. Rosemary Jackson 1981: 77
41. Jacques Lacan 1968: 191
42. Rosemary Jackson 1981: 143-4
43. Metz 1975: 51
44. 史匹柏語，引自Sinyard 1987: 47
45. 得名自希臘犬儒主義者曼尼普斯（Menippus），是一種間接的暗諷文類。文學批評理論從此發展出Menippean文風的概念，此類作品的特色是隨興荒誕、迅速切換風格與觀點。巴赫汀也從此發展出曼式話語（Menippean discourse）的概念。
46. Jackson 1981: 14
47. Bakhtin 1973, quoted in Jackson 1981: 15–16
48. Jackson 1981: 82
49. Sinyard 1987: 47
50. Walkerdine 1990: 341
51. Britton 1986: 3
52. Paul Virilio 1994: 21

## Chapter 2

1. 1898年，攝影師G・A・史密斯拍了一組叫phantom ride的鏡頭，將攝影機架設在火車頭前，在火車快速進中拍攝，攝影機就像是一隻「幽靈之眼」將車外的景物盡收眼底。
2. Taylor 1992: 74
3. Freer 2001: 26
4. Goliath，典出舊約聖經。以色列大衛王年輕時在打鬥中殺死的巨人。
5. Neill 1996; Barker 2000
6. 認知心理學的研究發現，人對某事物的第一印象會成為往後判斷它的基準，也就是先入為主。
7. Sternberg 1978: 93-6
8. Baxter 1996: 31, 110, 313
9. 希區考克原本將《電話謀殺案》拍成3D立體電影，但是電影上映時，立體

電影的風潮已過，所以只有少數戲院
上映立體版。

10. 《電影書寫札記》（Notes on
Cinematography），引自Kelly 1999:
137

11. Baxter 1996: 79

12. Smith 2001: 25-6

13. Argent 2001: 50

14. Genette 1980

15. 見Truffaut 1978: 79-80

16. Rimmon-Kenan 1983

17. 俄國導演庫勒雪夫進行的經典剪接實
驗：以同一張面無表情的臉分別與一
碗湯、女人屍體與玩耍中的小孩剪接
在一起，觀眾對那張臉的情緒有完全
不同的認知。

18. Perry 1998: 21

19. Pye & Myles 1979: 225

20. 見 Donald et al. 1998

21. 引自 Baxter 1996: 83, 84

## Chapter 3

1. 引自Taylor 1992: 80

2. 引自Pye & Myles 1979: 228

3. 見Lightman 1973

4. Contra-zoom，又稱Dolly-zoom，意
指攝影機往前（後）移動時，鏡頭同
時拉遠（近），製造出前景拍攝物大
小不變，背景大小卻變化的效果。

5. Tom Milne 1974: 158

6. John Baxter 1996: 104

7. Keystone，美國默片時期電影公司，
自1912-1917拍攝了一系列笨警察默
片。

8. 引自Stam et al. 1992: 203

9. Pye & Myles 1979: 231

10. Pye & Myles 1979: 229

11. Elsaesser 1975: 17

12. Taylor 1992: 83

13. Pye & Myles 1979: 231

14. Baxter 1996: 270

15. 引自Crawley 1983a: 35

16. Taylor 1992: 83

17. Pye & Myles 1979: 231

18. Crawley 1983a: 36-7

19. 引自Baxter 1996: 115

20. 見Thomas Elsaesser 1975

21. Thomas Elsaesser 1975: 14

22. 見MacCabe 1981

23. Mott & Saunders 1968: 27

24. Taylor 1992: 83-4

25. Hess & Hess 1974: 3

## Chapter 4

1. Gomery 2003: 73

2. Hall 2002: 20

3. Salisbury & Nathan 1996: 88

4. Daly 1980: 110

5. Griffin 1999; Gottlieb 2001; Hall 2002

6. Falk in Pirie 1981: 174

7. Pye & Myles 1979: 236

8. Harwood 1975

9. Gomery 2003: 74

10. Harwood 1975

11. Schatz 1993: 19

12. Baxter 1996: 147

13. Meehan 1991: 62

14. Gottlieb 2001: 11

15. Thomas Schatz 1993: 18

16. Pirie 1981: 60

17. Pirie 1981: 204

18. Wyatt 1994: 13, 19

19. Stephen Heath 1976: 26

20. Rubey 1976: 20

21. 1934年至1968年，美國電影協會
（Motion Picture Association of
America，MPAA）採用的電影檢查
綱領。

22. Pye & Myles 1979: 236
23. Quirke 2002: 7
24. Salisbury & Nathan 1996: 83
25. Crawley 1983a: 52
26. Solomons 2004: 7; Gledhill & Williams 2000: 111
27. Schatz 1993: 20-1
28. Wyatt 1994: 72
29. 譬如可見Monaco 1979: 50
30. Daly 1980: 107
31. Second unit director，比較次要的場景會由導演交給第二導演執行。
32. Gottlieb 2001: 138
33. Baxter 1996: 142
34. Elsaesser 1975
35. Biskind 1975: 26
36. Bowles 1976: 205
37. Gill Branston 2000: 51
38. Robert Torry 1993: 27
39. 同上
40. My Lai massacre，1968年越戰期間，美軍士兵無故屠殺了該村數百名村民，舉世譁然。
41. Robert Torry 1993: 33
42. 同上
43. Rushing & Frentz 1995: 87
44. Dan Rubey 1976
45. Bowles 1976: 200
46. Haskell 1975
47. Shlomith Rimmon-Kenan 1983
48. Quirke 2002: 89
49. Robert Phillip Kolker 1988: xii
50. Peter Biskind，1975
51. Kolker 1988: 288
52. Marcuse 1955: 104
53. Neil Sinyard 1987: 41
54. Kolker 1988: 284
55. Stephen E. Bowles 1976: 209，亦可見 Jameson 1979: 211
56. Stephen E. Bowles 1976: 211

57. Robin Wood 1979: 14-15
58. 引自Pye & Myles 1979: 234
59. Torry 1993: 27
60. （McArthur & Lowndes 1976）
61. 引自Pye & Myles 1979: 234
62. 引自Pye & Myles 1979: 237
63. Biskind 1975: 1
64. Vagina dentata，在北美印第安人的神話中，「可怕母親」的陰道裡有一條吃肉的魚，男人打碎了魚的牙齒，讓她變成真正的女人。
65. Pollock 1976: 41
66. Frentz & Rushing 1993: 79
67. Biskind 1975:1
68. Kahn 1976
69. Rubey 1976: 20
70. Michel Chion 1992: 104
71. Jameson 1979: 142
72. Quirke 2002: 6
73. Cribben 1975
74. Hauke 2001: 157
75. Quirke 2002: 23
76. Melville 1972: 262
77. Rubey 1976: 23
78. Altman 1999: 113
79. Steve Neale 2000:238
80. Altman 1999
81. Stephen Heath 1976:25
82. Richard Combs 1988a: 29
83. Quirke 2002: 9
84. Warren Buckland 2003a
85. Stephen Heath 1981: 204
86. Kolker 1988: 274

Chapter 5

1. Pym 1978: 99
2. Pirie 1981: 60
3. Buscombe 1980
4. McGillivray in Pirie 1981: 313

5. Buscombe 1980
6. Laskos in Pirie 1981: 14
7. Thomson in Pirie 1981: 125
8. 一九八一年六月號，引自John Baxter 1996: 198
9. Baxter 1996: 198
10. Buscombe 1980
11. Franklin in Pirie 1981: 95
12. Robert McKee 1998: 359
13. Gerard Genette 1997
14. Graham Allen 2000: 98
15. Stam & Flitterman-Lewis 1992: 206
16. 同上
17. Robert Stam and Sandy Flitterman-Lewis, 1992: 207
18. Stam & Flitterman-Lewis 1992: 207
19. Allen 2000: 103-6
20. Allen 2000: 106-7
21. Stam & Flitterman-Lewis 1992: 208
22. 引自Allen 2000: 102
23. Stam & Flitterman-Lewis 1992: 209
24. Allen 2000: 111
25. Mikhail Bakhtin 1984
26. Stam 2000: 18
27. Mikhail Bakhtin 1981
28. 皆引自Stam 2000: 18
29. John Fiske 1987a: 243-50
30. Bakhtin 1984: 368-436
31. Allen 2000: 22
32. Carroll 1991: 30-1
33. Fiske 1987: 240
34. Myles in Pirie 1981: 131
35. Bakhtin 1984
36. Robert Stem 2000: 314

## Chapter 6

1. Schatz 1993: 25
2. Tomasulo 1982; Roth 1983; Gordon 1991a

3. Manifest Destiny，十九世紀的美國有此信仰，相信美國建立橫跨北美洲的大國是上天注定的，所以應該往西拓展國土。
4. Eileen Lewis 1991: 27-8
5. Neale 1982; 1983
6. Kaplan 1983: 5
7. Tomasulo 1982: 333-4
8. Sarah Harwood 1997:80
9. Robert Phillip Kolker 1988: 266
10. 引自Taylor 1992: 104
11. Tomasulo 1982: 331
12. 催生原子彈的著名物理學家。
13. Kolker 1988: 267
14. Britton 1986
15. Frank Tomasulo 1982: 333
16. Taylor 1992: 105
17. Tuchman & Thompson 1981: 54
18. Kolker 1988: 267-8
19. Steve Neale1982: 38
20. Patricia Zimmermann 1983: 34, 37
21. Zimmermann 1983: 34
22. Zimmermann 1983: 36
23. Henry Sheehan 1992: 54, 59
24. Baxter 1996: 221
25. Combs 1981: 160
26. Brode 1995: 88
27. Zimmermann 1983
28. Rosenbaum 1995: 220
29. Brode 1995: 98
30. Matthew Bouch 1996: 21

## Chapter 7

1. Anon. 1982; 1988a; 1988b
2. Adair 1982/83: 63; Sanello 1996: 110
3. Harwood 1995: 150
4. 引自Baxter 1996: 245
5. Burgess 1983

6. Baxter 1996: 243
7. Sonia Burgess 1983: 50
8. Sarah Harwood 1995: 159; 也可參考 Heung 1983
9. Metz 1975: 70
10. Kolker 1988: 272
11. Stam 1985
12. Collins 1993: 260
13. Harwood 1995: 153
14. Fiske & Hartley 1978:166-9
15. Metz 1975: 71
16. Harwood 1995: 157-8
17. Harwood 1995: 156
18. Barthes 1975a: 79
19. Claude Lévi-Strauss, 1955; 1966
20. Vladimir Propp 1975
21. Peter M. Lowentrout 1988: 350

## Chapter 8

1. Kilday 1988: 72
2. Baxter 1996: 254
3. Crawley 1983a: 146
4. Kilday 1988: 72
5. Crawley 1983a: 144
6. Laskos in Pirie 1981: 29
7. Baxter 1996: 250
8. Crawley 1983b
9. Freer 2001: 129
10. Combs 1983: 282
11. Combs 1983: 282
12. Perry 1998: 118
13. Baxter 1996: 265
14. Farber & Green 1988: 196
15. Kilday, 1988
16. Sullivan 1984
17. Farber & Green 1988: 225
18. Charles Tashiro 2002: 28
19. Auteurism意指：1.運用作者論 （Auteur theory）的批評方法，或
    2.展現導演為作者的特質。
20. Tashiro 2002: 28
21. Tashiro 2002: 29
22. 同上
23. Tashiro 2002: 32
24. Janet Wasko 2003: 98
25. Janet Wasko 2003: 97

## Chapter 9

1. Scapperotti 1985
2. Baxter 1996: 286
3. Hodge & Kress 1988: 124
4. Hodge & Kress 1988: 43
5. Fowler 1986: 130
6. Robert Hodge & David Tripp 1986: 116
7. Robert Hodge & David Tripp 1986: 118
8. Robert Hodge & David Tripp 1986: 105
9. Barkley 1984: 22
10. Bakhtin 1981: 263
11. Hodge & Tripp 1986: 106
12. Sinyard 1987: 91
13. Mulvey 1981: 211
14. Hodge & Tripp 1986: 100–31
15. Allen Malmquist 1985: 42
16. Mulvey 1981: 214
17. French 1984; Hobermann 1984; Britton 1986
18. Moishe Postone & Elizabeth Traube 1985
19. Henry Sheehan 1992: 60
20. Postone & Traube 1985: 12
21. Postone & Traube 1985: 13
22. Postone & Traube 1985: 14
23. Postone & Traube 1985: 12
24. Postone & Traube 1985: 12
25. Robinson, 1984

26. Postone & Traube 1986: 41

27. Stuart Hall, 1977

28. David Morley, 1980

29. Postone & Traube 1986: 100

30. Eagleton 1991:4

31. Postone & Traube 1985: 13

32. 範例可見Doane 1982

33. Postone & Traube 1985: 13

34. Postone & Traube 1985: 13

Chapter 10

1. Milloy 1985，他後來收回此意見：
   1986；Brown 1986

2. Lorraine Hansberry 1969: 93

3. Bobo 1988: 49

4. Jacqueline Bobo 1995: 97

5. Butler 1991: 64

6. Walker 1996: 266

7. Fiske 1994: xxi

8. Bobo 1995: 87

9. 同上

10. Ferguson 1998: 54

11. 同上

12. Ferguson 1998: 6

13. Ferguson 1998: 66

14. Dyer 1997: 1

15. Hansberry 1969，亦可見Saïd 1978
    與Morrison 1992

16. Ferguson 1998: 1

17. Caughie 1981b: 3

18. Stepto 1987: 102

19. Stepto 1987: 102

20. Chatman 1978: 20

21. Joan Digby, 1993

22. Halprin 1986: 1

23. Izod 1993: 96

24. Dworkin 1985: 175; Halprin 1986: 1

25. Ellis 1982: 3

26. 大多改編自E.M. Forster的小說，如
    《此情可問天》（Howards End）
    等。

27. Izod 1993:96

28. Dole 1996: 14

29. Hitchens 1986: 12

30. The Vanishing Family: Crisis in Black
    America, 1986.1

31. Hitchens 1986: 12

32. Campbell 1995: 133

33. Bobo 1988a: 43

34. 出處同上

35. Aufderheide 1986: 15

36. Bobo 1995: 62

37. Walker 1996: 29, 42,154, 176

38. Walker 1996: 30, 178

39. White 1986: 113

40. 這位猶太少女在二戰期間躲避納粹追
    捕長達兩年，這期間留下來的日記後
    來被出版成書。

41. Ferguson 1998: 130

42. 引自Walker 1996: 150

43. Bobo 1995: 79，沃克對這些論點有
    疑慮（Walker 1996: 35, 161）

44. Bobo 1995: 80

45. 引自 Jaehne 1986: 60

46. Bobo 1995: 33

47. Bobo 1995: 112

48. Andrea Stuart 1988: 69

49. Andrea Stuart 1988: 70

50. Fairclough 1989: 11, 14

51. Ed Guerrero 1988: 56

52. Stuart 1988: 62

53. Stuart 1988: 65

54. Guerrero 1988: 56

55. 引自Butler 1991: 64

56. Bobo 1995: 126

57. Dyer 1997: xiv

58. 引自Butler 1991: 64

59. Manthia Diawara, 1988

60. 例如李察‧格倫涅（Richard Grenier,

1991:245）

61. 引自Walker 1996: 224
62. 引自 Butler 1991: 64
63. Walker 1996: 31
64. Diawara 1988: 75
65. Cheryl B. Butler 1991: 65
66. Ellis 1992: 85–6
67. Diawara 1988: 66
68. Mulvey 1981
69. Diawara 1988: 70-1
70. Diawara 1988: 72
71. 出處同上
72. Diawara 1988: 68–9
73. Diawara 1988: 74
74. Diawara 1988: 75
75. 出處同上
76. Judith Mayne, 1993: 99
77. Annette Kuhn, 1994:221
78. Diawara 1988: 75
79. Hitchens 1986: 12
80. Kathy Maio 1988: 38
81. Harwood 1997: 45
82. Cook 1982; Neale 1983; Easthope 1990; Tasker 1993
83. Bobo 1995: 126
84. Bobo 1995: 52
85. Kolker 1988: 106
86. Walker 1983: 106
87. Butler 1991: 64
88. Maio 1988: 38–9
89. Walker 1996: 38–9
90. 引用自Walker 1996: 191
91. Harwood 1997: 50
92. Stuart 1988: 61
93. 出處同上
94. Wallace 1993: 124
95. Stuart 1988: 62
96. Dix in Walker 1996: 192
97. Stuart 1988: 61
98. Stuart 1988: 69
99. 引自Walker 1996: 193
100.Harwood 1997: 45
101.Ellis 1992: 87
102.Guerrero 1988: 55
103.Guerrero 1988: 57
104.出處同上
105.Maio 1988: 40
106.Maio & Bobo 1995: 65
107.Walker 1996: 176
108.Stuart 1988: 66
109.Brer Rabbit，十九世紀美國南方的童話角色，源頭可追溯自非洲民間故事。
110.Walker 1996: 44
111.Dix in Walker 1996: 226
112.Taylor 1992: 118
113.Walker 1996: 224

## Chapter 11

1. Ballard 1985: 57
2. Colin MacCabe, 1981:234
3. Elsaesser 1981: 278
4. John Ellis 1982: 40
5. Combs 1988b: 96
6. Elsaesser 1981: 278
7. Ballard 1985: 11
8. Brewster 1982: 5
9. Britton 1986: 5
10. Ballard 1985: 15
11. 威爾斯語「搖籃曲」之意。
12. Stiller 1996
13. Brode 1995: 171
14. Metz 1975: 52–3
15. Ballard 1985: 301
16. Ballard 1985: 42
17. Combs 1988b: 96
18. Ballard 1985: 108
19. Ballard 1985: 160
20. Ballard 1985: 98

21. Ballard 1985: 99
22. Ballard 1985: 258
23. Andrew Gordon 1991b: 215
24. Andrew Gordon 1991b: 218
25. Baxter 1975
26. Umberto Eco 1987: 210

## Chapter 12

1. Taylor 1992: 112
2. Baxter 1996: 348
3. Taylor 1992: 110
4. Taylor 1992: 111
5. Taylor 1992: 46-7
6. Slavoj Zizek 1992: 158
7. Slavoj Zizek 1992: 158-9
8. Baxter 1996: 194-5
9. Brode 1995: 173
10. Marx Brothers，美國喜劇家族，二十世紀上半曾拍過多部經典喜劇電影。
11. Easthope 1990: 90
12. Harwood 1997: 77
13. Harwood 1997:81
14. Chuck Jones，美國著名動畫師，代表作包括《華納樂一通》等。
15. Matthew Bouch 1996: 9
16. 出處同上
17. 出處同上
18. Matthew Bouch 1996: 22-3

## Chapter 13

1. Taylor 1992: 16
2. Freer 2001: 181, 189
3. Freer 2001:190
4. Skimpole 1990: 9
5. Tookey 1990: 28; Baxter 1996: 351
6. 引自Brode 1995: 190
7. 引自Freer 2001: 189
8. 引自Baxter 1996: 353
9. Elsaesser & Warren 2002: 17
10. Anon. 1989: 22
11. 引自Freer 2001: 189
12. Neale 2000:16
13. Neale 2000: 31
14. Rick Altman, 1999
15. Altman 1999: 113
16. Altman 1999: 113-21
17. Bakhtin 1981
18. Fred Pfeil 1993: 124
19. Freer 2001: 191
20. Elsaesser & Buckland 2002: 132
21. Freer 2001: 188
22. Elsaesser & Buckland 2002:18
23. in Christie 1994: 111
24. Elsaesser & Buckland 2002: 1
25. Mulvey 1981
26. Mulvey 1981: 209
27. Mulvey 1981: 211
28. Mulvey 1981: 207
29. Mulvey 1981: 214
30. Harvey Roy Greenberg 1991: 170, fn.7
31. Mulvey 1990: 28
32. 出處同上
33. Mulvey 1990: 32-3
34. Mulvey 1990:33
35. Mulvey 1990: 35
36. Brode 1995: 189
37. Greenberg 1991: 166
38. Philip M. Taylor 1992: 29
39. Ellis 2002: 23-4
40. Metz 1975: 48
41. Metz 1975: 50
42. Metz 1975: 62
43. Metz 1975: 64
44. 出處同上
45. Metz 1975: 23
46. Metz 1975:25
47. Metz 1975: 72

## Chapter 14

1. Shatz 1993: 31
2. Baxter 1996: 366, 368
3. Baxter 1996: 369
4. Taylor 1992: 136
5. 引自Brode 1995: 198
6. Baxter 1996: 364
7. Rose 1992: 67, 75
8. Baxter 1996: 368
9. Barrie 1993: 145
10. 出處同上
11. Barrie 1993: 5
12. Barrie 1993: 8
13. Jacqueline Rose 1992: 35
14. Barrie 1993: 87
15. Barrie 1993: 77
16. Barrie 1993: 117
17. Barrie 1993: 104
18. Barrie 1993: 8
19. Barrie 1993: 9
20. Barrie 1993: 12-13
21. Barrie 1993: 35
22. Barrie 1993: 120
23. Barrie 1993: 48
24. Barrie 1993: 47
25. 如Heal 1992; Millar 1992
26. Rose 1992: 94-6
27. Turner 1988: 18
28. Jacqueline Rose 1992: 32-3
29. Barrie 1993: 88
30. Schatz 1993: 34
31. Collins 1993: 257

## Chapter 15

1. Baxter 1996: 387
2. Black 1993: 8
3. 出自Kennedy 2001: 94
4. King 2000:42

5. Bennett 1993: 10; Balides 2000: 145
6. Jean-Louis Baudry 1974/75:41
7. Hawthorn 1994: 161
8. Stern 1990; Pierson 1999
9. Garrett Stewart 1998: 100
10. 出處同上
11. 例子可見Baxter 1996: 379
12. Post-Fordistc.後福特主義,與福特倡導的裝配線大量生產的作業模式相較,後福特主義的生產過程較有彈性,勞資關係也較不那麼緊張嚴謹。
13. Constance Balides 2000: 160
14. hard wired 硬式連線、獨立的構造,Gardner從神經心理學的角度,認為每種能力均有其獨立的神經構造。
15. Robert Baird 1998: 91
16. 出處同上
17. Robert Baird 1998: 90
18. Magid 1993
19. Baird 1998: 92
20. Landon 1992: 89
21. Steve Neale 1990: 160
22. Geoff King 2000: 56
23. Neale 1990: 161
24. Paul Coates 1991: 80
25. King 2000: 94-101
26. Buckland 1999: 178
27. Michael Stern 1990: 69
28. Buckland 1999: 181
29. Buckland 1999: 183
30. 出處同上,n. 23
31. Buckland 1999: 184
32. Buckland 1999: 184-5
33. Wollen 1993: 9
34. Magid 1993: 58
35. Brode 1995: 224-5
36. Freer 2001: 209
37. Baird 1998: 98
38. Balides 2000:155
39. Wollen 1993: 8

40. Balides 2000: 156
41. Thomas Goodnight 1995: 281
42. Goodnight 1995: 277-8
43. Smith 1950; Marx 1964
44. King 2000: 59
45. King 2000: 62
46. Marek Kohn 1993: 13
47. Goodnight 1995
48. Wollen 1993: 8
49. Georgia Brown 1993: 53
50. Mars-Jones 1993: 16
51. Brode 1995: 219
52. Fiske 1987a: 242
53. Bakhtin 1984: 7
54. Balides 2000: 156
55. Brode 1995: 222
56. Bouch 1996: 37
57. Buckland 1999: 187
58. King 2000: 43
59. Balides 2007: 17
60. Balides 2000: 148
61. Neale 1990
62. Metz 1977: 665
63. La Valley 1985: 141
64. Baird 1998: 83
65. Goodnight 1995: 270
66. Goodnight 1995: 271
67. Christopher Tookey 1993a: 9
68. Place 1993: 9
69. Mary Evans 1994: 98
70. Buckland 1999: 192
71. King 2000: 42
72. Michael J. Arlen 1979
73. Baxter 1996: 379
74. Baxter 1996: 379-80
75. Baxter 1996: 170
76. Wyatt 1994: 112
77. Elsaesser & Buckland 1998: 2
78. Robinson 1993
79. Jackël & Neve 1998

80. Frederick Wasser 1995: 424
81. Wasser 1995: 431; Jackël & Neve 1998
82. Wasser 1991:434
83. Wasko 2003: 125
84. Jackël & Neve 1998: 3
85. Linda Colley 1994: 17-18, 25; 1995
86. O'Kelly 1993
87. Morley 1993
88. Brady 1993: 64
89. Balides 2000: 150
90. Baird 1998: 89
91. Baxter 1996: 376; Balides 2000: 139, 149
92. Perry 1998: 82
93. Baxter 1996: 163
94. Wollen 1993: 9
95. 引自Baxter 1996: 373

Chapter 16

1. Louvish 1994: 14
2. Hansen 1997: 77
3. Anon. 1994a: 24
4. 引自Schleier 1994: 13
5. Baxter 1996: 385
6. Baxter 1996: 406-7
7. Anon. 1993a: B1; 1993b: 2–3
8. Anon. 1994b: 66
9. Zelizer 1997: 26
10. Anon. 1994c: 23
11. David Thomson, 1994
12. Bresheeth 1997: 200
13. 引自Loshitzky 1997: 8
14. 見Weissberg 1994: 184
15. Jacobowitz 1994: 7
16. Thomson 1994: 45
17. Horowitz 1997: 135
18. 見Corliss 1994: 110
19. 引自Bresheeth 1997: 201

20. Dubner 1999: 17
21. Exodus 20.4
22. Theodor Adorno, 1973
23. Haim Bresheeth 1997: 199
24. John Slavin 1994: 5
25. Kurzweil 1994: 202; White 1994: 5
26. Primo Levi 1987: 164
27. Louvish 1994: 15
28. 見Friedlander 1992
29. Memmi 1994: 7
30. Barbie Zelizer 1997: 23
31. Anon. 1994a: 24
32. Sara R. Horowitz 1997: 122
33. Janina Bauman 1994: 38
34. Bresheeth 1997: 210
35. Cheyette 1997: 233
36. Horowitz 1997: 135
37. Yosefa Loshitzky 1997: 6
38. Omer Bartov 1997: 42
39. Idan Lando，引自Bresheeth 1997: 203
40. White 1994: 56
41. Schemo 1994: 6E
42. Cheyette 1997: 229
43. Armond White 1994:55
44. Elsaesser 1996: 163
45. Elsaesser 1996: 162
46. Robin Wood 1989: 94
47. Bryan Cheyette 1997: 231
48. 引自Young 1994: 185
49. Jean-François Lyotard 1990: 26
50. Elsaesser 1996: 178
51. Loshitzky 1997: 3
52. 見Loshitzky 1997
53. Bartov 1997: 50
54. Bartov 1997: 57
55. Bartov 1997:55
56. Rabinovitch 1994: 14
57. Usborne 1996: 15
58. Shatz & Quart 1996
59. Bartov 1997: 48
60. 見Jacobowitz 1994; Kuspit 1994; Rosenzweig 1994
61. MacCabe 1981: 221
62. Cheyette 1997: 236
63. Horowitz 1997: 125
64. Howard Jacobson 1994: 19
65. Howard Jacobson 1994: 46
66. Bartov 1997: 49
67. Cheyette 1994: 18
68. Horowitz 1997: 126
69. 出處同上
70. Mansfield 1994: 122; Naughton 1994: 52, 55
71. Judith E. Doneson 1997: 144
72. Third Regulation to the Reich Citizenship Law of June 14, 1938 – Reichsgesetzblatt, 1, p.267
73. 出自《The Regulation for the Elimination of the Jews from the Economic Life of Germany》, November 12, 1938
74. Horowitz 1997: 12
75. Matthew 21: 12–13, Mark 11: 15–17, Luke 19: 45–6
76. Donesen 1997: 144
77. Lefort 1994: 4
78. Ken Jacobs 1994: 25
79. Bresheeth 1997: 202
80. Spiegelman 1994: 26
81. Rich 1994: 9
82. Rich in Loshitzky 1997: 114
83. 對第二十屆猶太復國主義大會的演講，引自 Bresheeth 1997: 211
84. Bresheeth 1997: 196
85. 引自Shandler 1997: 160
86. Rose 1998: 244–5
87. Gillian Rose 1998: 244
88. Slavin 1994: 11
89. 出處同上

90. Miriam Bratu Hansen 1997: 86

91. 出處同上

92. Loshitzky 1997: 4

93. Elsaesser 1996: 178

94. 例子請見Lehrer 1997

95. Loshitzky 1997: 7

96. Horowitz 1997: 132

97. Horowitz 1997: 124

98. 出處同上

99. Horowitz 1997: 132

100.Horowitz 1997: 133

101.出處同上

102.Horowitz 1997: 135

103.Cheyette 1997: 229

104.Elsaesser 1996: 179

105.他女兒所轉述，on Loose Ends, BBC Radio 4, 25 July 1998

106.Elsaesser 1996: 163

107.Strick 1994: 47

108.Brode 1995: 236

109.Loshitzky 1997: 15

110.Brode 1995: 230

111.Thomson 1994: 44

112.Thomson 1994: 48

113.Baxter 1996: 103, 219

114.Hansen 1997: 86

115.Horowitz 1997: 127

116.Iain Johnstone 1994: 7

117.如Loshitzky 1997: 110

118.Niney 1994: 27

119.Georg Lukács, 1950

120.Hansen 1997: 93

121.Hansen 1997: 94

122.Armond White 1994: 56

## Chapter 17

1. Freer 2001; Perry 1998

2. Brian Winston 1998: 6

3. Perry 1998: 92

4. Serwer 1995: 71

5. Baxter 1996: 404

6. Wasko 2003: 174

7. Hozic 1999: 290, 306

8. Hozic 1999: 291

9. Sergi 2002: 108-9

10. 1999: 293

11. Hozic 1999: 308

12. Hozic 1999: 308

13. Hozic 1999: 294–5

14. Hozic 1999: 297–8

15. Balides 2000: 147

16. Anon 1996: 5

17. Wasko 2003: 165

18. Wasko et al. 1993

19. Wasko 2003: 12

20. 其他出處有不同的數字：Perry 1998: 95; Freer 2001: 247; Gomery 2003: 79

21. What's the time, Mr Wolf? 教導兒童認識時間的遊戲。

22. Buckland 2003a; 2003b: 92

23. Ball 1997

24. Anon. 1996: 5

25. 引自Mott & Saunders 1986: 12

## Chapter 18

1. Voting Rights Act, 1965

2. Gold & Wall 1998: 15

3. Jones 1997: 38

4. Jones 1997: 13

5. Breen1999: 6

6. Webster 1998: 102

7. Jones 1997: 15

8. Uncle Tom's Cabin, 1993: 144

9. Ferguson 1998: 4

10. Loshitzky 1997: 16n

11. 引自Hemblade 1998: 78

12. Tribe 1977/8; Sorlin 1980

13. Owens 1997
14. Saidiya V. Hartman, 1997
15. 引用自Webster 1998:102
16. Webster 1998: 106
17. 引自Palmer 1998: 53
18. Pizzello 1998: 28
19. O'Brien 1999: 153
20. 出處同上
21. 引自Norman 1998: 40
22. Dyer 1997: 65
23. Muyumba 1999: 7
24. Shulgasser 1997: B1
25. Jones 1997: 3
26. Jones 1997: 26
27. Jones 1997: 171
28. Horowitz 1997: 128
29. 出處同上
30. Jones 1997: 37
31. Jones 1997: 57
32. Jones 1997: 248
33. Jones 1997: 37, 38
34. Jones 1997: 176
35. Pizzello 1998: 32
36. Jones 1997: 24
37. Jones 1997: 39, 42
38. 引自Jones 1997: 66
39. Hadden 1998: 63
40. Jones 1997: 41, 149
41. Jones 1997: 123
42. 'RW' 1998: 9
43. 見Jones 1997: 154
44. Eco 1972
45. 'RW' 1998: 9
46. Mercer 1993: 164
47. Mercer 1993: 165
48. 出處同上
49. Pizzello 1998: 32
50. Mercer 1993: 166
51. Mercer 1993: 170
52. Breen 1999:5

53. Jones 1997: 15, 42
54. Jones 1997: 17
55. Ferguson 1998: 227
56. Jones 1997: 14
57. Lawrence Blum 1999: 133
58. Lawrence Blum 1999: 134
59. Lawrence Blum 1999: 133
60. Lawrence Blum 1999: 134
61. Jones 1997: 158, 203
62. Sally Hadden, 1998
63. Elmer and Joanne Martin, 1998
64. Blum 1999: 134, 135
65. Hadden 1998: 67
66. Jeffries & Hattenstone 1998: 3
67. 引自Jeffries & Hattenstone 1998: 3
68. Blum 1999: 136
69. 例如Amarger 1998
70. Hadden 1998: 66
71. Barbara Shulgasser 1997: 3
72. Ryan Gilbey 1998: 8
73. 出處同上
74. Jones 1997: 81
75. Ferguson 1998：116
76. Pieterse 1992: 60
77. Jones 1997: 81–3
78. Brett 1998: 17
79. Ferguson 1998: 111

## Chapter 19

1. 引自Magid 1998: 56
2. Freer 2001: 272
3. Balio 2002: 167; O'Brien 1999:157
4. Auster 2002; Kodat 2000
5. Ellison 1999
6. Landon 1998: 58
7. Gumbel 1998: 16
8. McMahon 1998
9. Helmore 1998: 8
10. Gumbel 1998

11. Reed 1998: 14
12. Hodsdon 1999: 42
13. Carson 1999: 70
14. Crace 1998: 16
15. Reed 1998: 14
16. 引自Basinger 1998: 44
17. Shephard 1998
18. Blum 1999: 133
19. Cohen 1998/99: 84
20. John Ellis 1992: 6
21. Hartley in O'Sullivan et al 1994: 257
22. John Wrathall 1998: 34
23. Wisniewski 2002: 3
24. John Corner 1998: 72
25. Basinger 1998: 43
26. O'Brien 1999: 156
27. Laurent Ditmann 1998: 66
28. Freer 2001: 267
29. Doherty 1998: 70
30. O'Brien 1999: 156
31. Winston 1995: 162
32. Bremner 1998: 50
33. Kodat 2000: 95
34. Bill Nichols 2000: 10
35. Thomas Doherty 1999: 305
36. Bremner 1998: 51
37. Baldwin 1999: 61
38. Combs 1999: 50
39. 出處同上
40. Nichols 2000: 10
41. Barrett Hodsdon 1999: 48
42. Nichols 1991: 3–4
43. Maslowski 1998: 74
44. Nichols 2000:10
45. King 2000: 121
46. Catherine Gunther Kodat 2000: 78
47. Maria DiBattista 2000: 224
48. Michael Herr 2002: 12
49. Michael Herr 2002: 192, 222, 235
50. Michael Herr 2002: 213
51. Fussell 1975: 192
52. Michael Hammond 2002: 68
53. Peter Maslowski 2002: 71
54. Wheeler Winston Dixon 2001: 361
55. Doherty 1999: 303
56. Cohen 1998/99: 85
57. Cohen 1998: 71
58. 出處同上
59. 出處同上
60. Cohen 1998: 74
61. Neal Ascherson 1998: 7
62. Steve Neale 1991: 35
63. Steve Neale 1991: 40
64. Kodat 2000: 80
65. A. Susan Owen 2002: 276
66. Kodat 2000: 88
67. Peter Ehrenhaus, 2001
68. Young 2003: 253
69. Owen 2002: 259
70. Ehrenhaus 2001: 324
71. Doherty 1998: 68
72. Combs 1999: 53
73. Ehrenhaus 2001: 328
74. Khoury 1998: 6
75. Ehrenhaus 2001: 332
76. Albert Auster 2002: 102
77. Nichols 2000: 9
78. Stephen Ambrose 1993
79. Gabbard 2000: 178
80. Ehrenhaus 2001: 333
81. Auster 2002
82. Easthope 1990: 62–3
83. Taubin 1998: 113
84. Easthope 1990: 65
85. Jon Dovey 2000: 70
86. 在畫中，一個女人躺在黃色麥田中，
    遙望地平線上的房屋。
87. French 1998: 8
88. Wolcott 1998: 44
89. Owen 2002: 266

90. Owen 2002: 266

91. Owen 2002: 267

91. Neale 1991: 56

93. Gabbard 2001: 136

94. Ascherson 1998: 7

95. McMahon 1998:8; 也可見 Landon 1998: 58

96. Taubin 1998: 113

97. Hynes 1999: 42

98. Hodgkins 2002: 76

99. Fussell 1998: 3

100. Landon 1998: 60

101. Gabbard 2000: 177

102. Ben Shephard 1998: 1

103. Shephard 1998: 1

104. Landon 1998: 59

105. 希區考克創造的術語，意指推動劇情或吸引觀眾注意的橋段，但本身並不具重要性，在結局甚至可以被忘掉。

106. Hammond 2002: 70

107. Landon 1998: 62

108. Tängerstad 2000

109. Hodsdon 1999: 47–8

110. Mark Steyn 1998: 14

111. Geoff King 2000: 136

112. Doherty 1999: 263

113. Murray 1998; Taubin 1998

114. 引自Schickel 1998: 59

115. Morgan 2000: 184

116. Barthe 1968

117. Neale 1991: 44

118. Anon. 1998: 70

119. Isabel Hilton 1998: 38

120. Herr 2002: 18

121. Herr 2002: 61

122. King 2000: 123

123. Doherty 1998: 70

124. Ian Freer 2001:274

125. Hodgkins 2002: 76

126. Hodgkins 2002: 76

127. Vincent Canby 1998：1

128. Frank Tomasulo 2001: 115

129. Blum 1999: 132

130. Hodsdon 1999: 45

131. Kodat 2000: 88

132. Cohen 1998/99: 82

133. Stephen Ambrose 2001: 132

134. Gabbard 2001: 134

135. Auster 2002: 100, 99

136. Hodgkins 2002: 77

137. Hodgkins 2002: 76

138. 出處同上

139. Tomasulo 2001: 118

140. Gabbard 2000; Owen 2002: 259

141. Hodgkins 2002: 77

142. Blum 1999: 133

143. Kodat 2000: 90

144. Ouran 1999: 64

145. Gabbard 2001: 138

146. Tamasulo 2001: 127

147. Kodat 2000: 79

148. Tomasulo 2001: 127

149. Louis Menland 1998: 8

150. Keeble 2003

151. Ryan & Kellner 2002: 292

152. Auster 2002: 101

153. Russell Jenkins (1998：4) 引用John Podhoretz與 Richard Grenier

154. Klingsporn 2000

155. Wisniewski 2002

156. Ryan & Kellner 2002: 287

157. Blum 1999: 132

158. French 1998; Williams 1998

159. 引自Mitchell 2002: 308

160. Hammond 2002: 69

161. Geoff Dyer 1998: 6

162. Jaehne 1999: 39

163. Karen Jaehne 1999: 40

164. Wolcott 1998: 41

165. Nichols 2000: 11

166.引自Auster 2002: 101

167.Hodgkins 2002: 77

168.引自Young 2003: 254

169.Reed 1998: 14

170.Ascherson 1998: 7; Gumbel 1998: 16

171.Wolcott 1998: 44

172.Fussel 1998: 3

173.Hodgkins 2002: 78

174.Hodgkins 2002: 79

175.Ehrenhaus 2001

176.將一個長方形帶子的一端先扭轉180° 再和另一端等同或黏合起來所得到的 拓撲空間。這個空間有一些有趣的性 質,例如它是單側的,並且如果沿著 中線把它剪開仍然連成一片。

177.Murray 1998: 44

178.Hodgdon 1999: 46

179.Taubin 1998: 113

180.Ellis 2002

181.Owen 2002: 250

182.Hodgdon 1999: 46

183.Ryan & Kellner 2002: 293

184.Herr 2002: 54, 153–4

185.Landon 1998: 61

186.Shephard 1998

187.Combs 1999: 53

188.Ouran 1999

189.Combs 1999: 53

190.Doherty 1999: 310

191.Doherty 1999: 310

192.Nashville, 1975

193.Cousins 1998

194.Landon 1998: 61; Steyn 1998: 14

195.Jeanine Basinger 1998: 46

196.Owen 2002: 274

197.Anon. 1998: 70

198.Carson 1999

199.Hemingway 1935:143–4

200.Tom Shone 1998:4

201.Todd McCarthy 1998: 6

202.Fowler 1973: 7

203.Nichols 1991:111

204.Nichols 1991: 109

205.Ditmann 1998: 65

206.Doherty 1998: 68

207.Owen 2002: 262, 263

208.Fussell 1998: 3

209.Steyn 1998: 14

**Chapter 20**

1.  Vulliamy 2001: 20; 見 www.cloudmakers.org

2.  Gumbel 2001: 11

3.  Roger Ebert 2001: 6

4.  Lyman 2001: 5

5.  Roux 2001: 4

6.  Hoberman 2001:16

7.  Brodesser 2001: 41

8.  DiOrio 2001: 9

9.  Wolf 2001: 19

10. DiOrio 2001

11. J. Hoberman 2001: 16

12. Farah Mendlesohn 2001: 20

13. Arthur 2001: 25

14. Anthony Quinn 2001: 10

15. Paul Arthur 2001:25

16. Argent 2001: 53

17. Argent 2001: 51

18. Koresky 2003

19. Hoberman 2001: 17

20. Arthur 2001: 22

21. Hoberman 2001

22. Imprinting,某些動物出生後,對初次 見到的生物會產生認同與親切感。

23. Kreider 2003: 33

24. Kreider 2003: 34

25. Collodi 1988: 140

26. Metz 1975: 53

27. Morris 1990
28. Metz 1975: 52；註釋同時將「derrière la tête」翻譯為「心靈深處」與「頭後面」
29. Dziga Vertov 1926: 23
30. Robnik 2002: 7
31. Kreider 2002: 38
32. Ed Wood，美國導演，以自己身兼多職拍攝低成本類型片聞名，其傳記故事曾被搬上大銀幕。
33. Hoberman 2001: 17
34. Mendlesohn 2001: 20
35. 德國短篇小說作家，他描寫怪誕、靈異和神祕世界的出色手法，使他成為德國浪漫主義作家。此外他也身兼評論家、藝術家和作曲家。著名作品有《胡桃鉗和老鼠王》。
36. Hoberman 2001: 17
37. Charity 2001: 85
38. Kreider 2003: 36
39. Drehli Robnik, 2002
40. Kreider 2002: 38
41. Hoberman 2001: 18
42. Kreider 2002: 34
43. Kreider 2002: 39
44. Roger Ebert 2001: 6
45. Anne Friedberg 1990
46. Roger Ebert 2001: 6

## Chapter 21

1. Gomery 2003: 79
2. Metz 1975: 53
3. Vest 2002: 108
4. James 2002: 13
5. Metz 1975: 53
6. Emma Wilson 2003: 13
7. Metz 1975: 53
8. Metz 1975: 47
9. Ellis 1992: 99
10. Ellis 1992:40
11. Metz 1975: 18
12. Minority report原文意指「少數報告」，在電影中，三位先知通常會有一致的預言，但有時其中一位的預言會與另兩位不同，於是稱為「少數報告」。
13. Metz 1975: 63
14. Wilson 2003: 4; Felperin 2002; McDonald 2003
15. James 2002: 15; Vest 2002: 108
16. Jason Vest 2002: 109
17. Metz 1975: 64
18. Metz 1975: 50

## Chapter 22

1. French 2003, Norman 2005
2. Abagnale 2001
3. Henry Mancini，美國知名影視配樂作曲家，代表作包含《粉紅豹》。
4. Abagnale 2002
5. Wasko 2003: 125
6. Barry Norman, 2005
7. Philip French, 2003: 7
8. Horatio Alger，十九世紀美國暢銷作家，擅寫小人物白手起家的故事。
9. Kreider 2002: 33
10. Macnab 2003:40
11. Baxter 1996: 51, 54, 168, 406
12. Abagnale 2001: 99
13. Abagnale 2001: 11
14. Abagnale 2001: 174
15. Abagnale 2001: 210
16. 《巧婦姬黛》（Gilda, 1946）的電影歌曲之一，歌詞概要是美國幾樁大災難都要怪一個名叫美姆（Mame，與責怪blame諧音）的女人。
17. John Belton 2005: 364
18. Belton 2005: 359–60

## Chapter 23

1. Philip French 2004: 9
2. Wasco 2003: 158
3. Ryan Gilbey 2004: 87
4. Hyman Kaplan，幽默小說人物，學英文鬧出很多笑話的移民。
5. French 2004: 9
6. 十九世紀美國作家，作品上百，銷售量超過二千萬冊，主題全部是「奮鬥有成」（from rags to riches）的故事，影響當時人心甚巨。後來用來形容美出身貧困、經過刻苦奮鬥而發家致富的人。
7. Gilbey 2004
8. Rimmon-Kenan 1983: 71
9. Wicking in Pirie 1981: 231
10. Baxter 1996: 407
11. Gilbey 2004: 87
12. Ayres 2004: 18
13. David Thomson 2004: 1B

## Chapter 24

1. Baxter 1996: 364
2. Hoberman 2001: 16
3. H. G. Wells 1946: 39
4. Colin MacCabe 2005: 9
5. Laplanche & Pontalis 1973: 349
6. Wood 1986
7. Stephen Heath 1986: 397
8. Wells 1946: 130
9. Wells 1946: 9
10. Wells 1946: 69, 119
11. Wells 1946: 51
12. 出處同上
13. Wells 1946: 40
14. Wells 1946: 32
15. Wells 1946:27
16. Barbara Creed 1989
17. MacCabe 2005: 8

## Chapter 25

1. Nichols 1991: 3–4
2. Schickel 2005a: 66; 2005b: 70
3. Schickel 2005a: 66
4. Yossi Melman & Steven Hartov 2006: 26
5. Harris 2005
6. Anthony 2006: 4
7. Avner in George Jonas 2006: xiv
8. Avner in George Jonas 2006: xiv, 24
9. Corn 2005
10. 皆出自Freedland 2006: 5
11. 引自Corn 2005
12. Ascherson 2006: 13
13. Jonas 2006: 12
14. Jonas 2006: 15
15. Jonas 2006: 18
16. Jonas 2006: 22
17. Jonas 2006: 34, 50, 300
18. Jonas 2006: xvii
19. Jonas 2006: xvii
20. Jonas 2006: 363
21. Jonas 2006: 332
22. Klein 2006: 134, 246–7
23. Klein 2006: 254
24. Schickel 2005a: 67
25. Andrew Anthony 2006: 4
26. Michelle Goldberg 2006
27. French 2006: 14
28. Bradshaw 2006: 7
29. Jonas 2006: 137–41
30. Richard Schickel 2005a: 65
31. Jonas 2006: xviii
32. Yossi Melman & Steven Hartov 2006: 26
33. Neal Ascherson 2006: 12
34. Klein 2006: 133

35. Andrew Goodwin & Paul Kerr 1983: 1
36. in Schickel 2005a: 67
37. Paget 1998: 1, 3
38. Paget 1998: 69
39. Paget 1998: 74
40. David Boulton, 引自Goodwin & Kerr 1983: 29
41. Paget 1998: 10
42. Paget 1998: 197
43. Paget 1998: 16
44. Paget 1998: 204
45. Julia Hallam 2000: 119
46. Paget 1998: 134
47. French 2006
48. Paget 1998: 76
49. Paget 1998: 40
50. Klein 2006: 217
51. Jonas 2006: 301
52. Jonas 2006: 110, 128–9
53. Jonas 2006: 44
54. Ascherson 2006: 12
55. Quinn 2006: 6
56. Paget 1998: 201–4
57. Jonas 2006: 23–5
58. Freedland 2006: 5
59. 引自 Schickel 2005a: 66
60. Joseph Massad 2006: 15
61. Jonas 2006: 345
62. Klein 2006: 18, 108
63. Klein 2006: 6
64. Klein 2006: 118
65. Klein 2006: 10
66. Klein 2006: 12–13, 2006: 107
67. Jonas 2006: 335, 339
68. Jonas 2006: 341-56
69. Klein 2006: 247
70. Klein 2006:173
71. Klein 2006: 137, 167, 168, 220
72. Klein 2006: 109
73. Klein 2006: 17
74. Jonas 2006: 268
75. Jonas 2006: 244
76. 引自Freedland 2006: 5
77. Ascherson 2006: 13
78. Klein 2006: 119
79. Klein 2006: 123
80. Klein 2006: 95
81. Klein 2006: 111
82. Klein 2006:116
83. Jonathan Freedland 2006: 5
84. Klein 2006: 208
85. Klein 2006: 210
86. 引自Klein 2006: 100–1
87. Klein 2006: 243

## Chapter 26

1. Barthes 1974: 3
2. Allen 1987: 75
3. Bordwell et al 1985: 37
4. Jaehne 1986: 60
5. Bennett & Woollacott 1987: 229
6. Heath 1986
7. Morley 1980: 166
8. Allen 1987: 81
9. David Morley 1980: 165, 166
10. Branston 2000: 144–5
11. Ellis 1992: 43
12. Rosemary Jackson 1981: 50
13. 出處同上
14. Pye & Myles 1979: 226
15. Robert B. Zajonc, 1960
16. Gahagan 1975: 132
17. 見Bordwell et al 1985: 22
18. Carroll 1982: 74
19. Umberto Eco 1987: 210
20. Annette Kuhn 1990: 179
21. Graeme Turner 1988: 95
22. Filmprofit 2005

23. 引自Bordwell 1986: 283

24. Jowett & Linton 1980: 81–2

25. Schatz 1993: 19

26. Noël Burch 1982: 32

27. Antonia Quirke 2002: 62

28. Lapsley & Westlake 1988: 127

29. Metz 1975: 40

30. Mark Nash 1981: 7–8

31. Sales 1988: 120–1

32. Willemen 1978: 62

33. 見Pye & Myles 1979: 57

34. Nick James 2002: 15

35. 一種故事情節的安排。當情節走到死胡同，無法可解時，突然天外飛來救兵（如神仙，上帝，菩薩），解決了一切難題。也就是所謂的「戲不夠，神仙救」。

36. Barthes 1975b: 4

37. Foucault 1977 in Caughie 1981: 284

38. Neale 1980: 44

39. Anon. 2001b: 10, 64, 3

40. Terry Lovell 1983: 95

41. Romney 1997: 45

42. Heath 1986: 402

43. Neale 1980: 31

44. Caughie 1981a: 15

45. Metz 1981: 230

46. Elsaesser 1981: 272

47. Krows 1930: 109

48. Friedberg 1990: 39

49. Bordwell et al 1985: 40

50. Burch 1982:22

51. Neale 1980: 34

52. Adorno 1989b: 57

53. Metz 1975: 51

54. Bordwell et al. 1985: 29

55. Neale 1980: 39; 也可見Metz 1975: 70

56. Andrew 1984: 113

57. Adorno 1989a: 80

58. Adorno 1989a: 80

59. Adorno 1989a: 80

60. Lovell 1983: 95

61. Andrew Britton 1986: 7

62. Fiske & Hartley, 1978

63. Williams 1983

64. Entman & Seymour 1978

65. Stern 1990: 60

66. Walerdine 1986: 341

67. Belton 2005: 378

68. Adorno & Horkheimer 1977: 361

69. Flitterman-Lewis 1987: 182

70. David Morley 1980: 167

71. Wollen 1998: 134

72. Wasko 2003: 177

73. Wasko 2003: 224

74. Winston 1998: 303

75. 此地為反美勢力集結處，2004年美軍二度發動大規模攻擊，造成慘重的傷亡。

76. Bobo 1988; 1995

77. Ontario 1989: 74

78. Kael, 引用Ontario 1989: 73; 也可見 Dyer 1977

79. e.g. Britton 1986

80. Branston 2000: 20

81. Emma Wilson 2003:10

# 參考書目

Abagnale, Frank W. (2002) 'About Frank' and 'Comments'. On-line. Available at http://www.abagnale. com/aboutfrank.htm and http://www.abagnale.com/com- ments.htm (8 April 2005).

Abagnale, Frank W. with Stan Redding (2001) [1980] *Catch Me If You Can*. Edin- burgh and London: Mainstream Publishing.

Adair, Gilbert (1982/83) 'E.T. cetera', *Sight and Soun* 52, 1 (Winter), 63.

Adorno, Theodor (1973) [1966] *Negative Dialectics* (trans. E. B. Ashton). London: Routledge and Kegan Paul.

—— (1989a) [1941] 'On Popular Music', in Bob Ashley (ed.) *The Study of Popular Fiction: A Source Book*. London: Pinter, 73–81.

—— (1989b) [1967] 'Culture Industry Reconsidered', in Bob Ashley (ed.) *The Study of Popular Fiction: A Source Book*. London: Pinter, 52–9.

Adorno, Theodor and Max Horkheimer (1977) [1973] 'The Culture Industry: Enlightenment as Mass Deception', in James Curran, Michael Gurevitch and Janet Woollacott (eds) *Mass Communication and Society*. London: Edward Arnold/ Open University, 349–83.

Aldiss, Brian (2001) [1969] 'Supertoys Last All Summer Long', in *Supertoys Last All Summer Long' and Other Stories of Future Time*. London: Orbit.

Allen, Graham (2000) *Intertextuality*. London and New York: Routledge.

Allen, Robert C. (1987) 'Reader-Oriented Criticism and Television', in Robert C.Allen (ed.) *Channels of Discourse: Television and Contemporary Criticism*. London: Routledge, 74–112.

Althusser, Louis (1973) *Lenin and Philosophy and Other Essays*. London: New Left Books.

Altman, Rick (1999) *Film/Genre*. London: British Film Institute.

Amarger, Michel (1998) 'America Absolves the Slave Trade', *Ecrans D'Afrique/African Screen* 23, alternate pages 114–24.

Ambrose, Stephen (1993) *Band of Brothers. E Company, 506th Regiment, 101st Airborne from Normandy to Hitler's Eagles Nest*. New York and London: Simon and Schuster.

Andrew, Dudley (1984) *Concepts in Film Theory*. Oxford and New York: Oxford University Press.

Andrew, Geoff (1984) 'Boys Own Brat', *Time Out* 721 (14–20 June), 16–17.

—— (1989) *The Film Handbook*. Harlow: Longman.

Anon. (1982) Article on *E.T. The Extra-Terrestrial Hollywood Reporter*, 274, 17 (9 November), 1.

—— (1988a) Article on *E.T. The Extra-Terrestrial Hollywood Reporter*, 304, 11 (16 September), 1, 38.

—— (1988b) Article on *E.T. The Extra-Terrestrial Hollywood Reporter*, 304, 43 (28 October), 3, 49.

—— (1989) Review of *Always Variety* (20 December), 22.

—— (1993a) 'Cola v Zola' (on French release of *Jurassic Park*), *Economist* (UK) 329, 7883 (16 October), 78–9.

—— (1993b) *Washington Post* (15 December), B1.

—— (1993c) *Guardian* (16 December), 2–3.

—— (1994a) Review of *Schindler's List Premiere* 1,12 (January), 66.

—— (1994b 'acism on Screen and in Raw Life', *Guardian* (19 February), 24. (1994c) 'Profile: Steven Spielberg – From Lost Ark to a New Covenant', *Observer* (20 March), 23.

—— (1996) *Evening Standard* (25 June), 5.

—— (1998) 'Literalism on the Littoral' (*Saving Private Ryan* review), *Economist* 348 (8 August), 70.

—— (2001a) 'This Week's Hottest US Release' *A.I* ), *Times* (14–20 July) *Play*, 6.

—— (2001b) *Empire: The Directors Collection: Steven Spielberg: The Life. The Films. The Amazing Stories.* London.

Anthony, Andrew (2006) 'Steven Spielberg: the Interview' (on *Munich*), *Observe* (22 January), *Review* 4.

Argent, Daniel (2001) 'Steven Spielberg as Writer: From *Close Encounters of the Third Kind to A.I* ', *Creative Screenwriting* 8, 3 (May/June), 49–53.

Arlen, Michael J. (1979) 'The Air: The Tyranny of the Visible', *New Yorker* 55 (23 April), 125ff.

Arthur, Paul (2001) 'Movie of the Moment: *A.I. Artificial Intelligence*', *Film Comment* 37, 4 (July/August), 22–5.

Ascherson, Neal (1998) 'Missing in Action' (on *Saving Private Ryan*), *Observer* (6 September), *Review* 7.

—— (2006) 'A Master and the Myths of Munich', *Observer* (15 January), *Review* 12–13.

Askari, Brent (1996) *Jaws*: Beyond Action', *Creative Screenwriting* 3, 1 (Summer), 31–6.

Aufderheide, Pat (1986) 'The Color Lavender', *In These Times* (22–26 January), 15.

Auster, Albert (2002) '*Saving Private Ryan* and American Triumphalism', *Journal of Popular Film and Television*, 30, 2 (Summer), 99–104.

Auty, Chris (1982) 'The Complete Spielberg?', *Sight and Sound* 51, 4 (Autumn), 275–9.

Ayres, Chris (2004) 'Flight Delayed' (on *The Terminal* , *Times* (22 June) *T2*, 18.

Baird, Robert (1998) 'Animalizing *Jurassic Park*'s Dinosaurs: Blockbuster Sche- mata and Cross-Cultural Cognition in the Threat Scene', *Cinema Journal*, 37, 4 (Summer), 82–103.

Bakhtin, Mikhail (1973) *Problems of Dostoyevsky's Poetics* (trans. R. W. Rotsel). Ann Arbor: Ardis.

—— (1981) *The Dialogic Imagination* (ed. Michael Holquist, trans. Caryl Emerson and Michael Holquist). Austin: University of Texas Press.

—— (1984) *Rabelais and His World* (trans. Helene Iswolsky). Bloomington and Indi- anapolis: Indiana University Press.

Balaban, Bob (1978) *Close Encounters of the Third Kind Diary*. Paradise Press.

Baldwin, Frank (1999) 'Saving Face' (letter on *Saving Private Ryan*), *History Today* 41, 2 (February), 61.

Balides, Constance (2000) 'Jurassic Post-Fordism: Tall Tales of Economics in the Theme Park', *Screen* 41, 2 (Summer), 139–60.

Balio, Tino (2002) 'Hollywood Production Trends in the Era of Globalisation, 1990–99', in Steve Neale (ed.) *Genre and Contemporary Hollywood*. London: British Film Institute, 165–84.

Ball, Alex (1997) 'The Science behind *The Lost World:Jurassic Park*', *Waterhouse Times* (staff magazine of The Natural History Museum, London) 12 (August), 6–7. Ballard, J. G. (1985) *Empire of the Sun*. London: Panther.

Barker, Martin with Thomas Austin (2000) *From Antz to Titanic*. London: Pluto Press.

Barkley, Richard (1984) 'Better than a Ride on the Ghost Train', *Sunday Express* (17 June), 22.

Barrie, J. M. (1993) [1911] *Peter Pan*. Bristol: Parragon.

Barthes, Roland (1968), 'L'effet du reel', *Communications* 11, 87–112.

—— (1974) *S/Z* (trans. Richard Miller). London: Jonathan Cape.

—— (1975a) [1966] 'Introduction to the Structural Analysis of Narratives', in *Image- Music-Text* (ed. and trans. Stephen Heath). London: Fontana, 79–124.

—— (1975b) [1968] 'The Death of the Author', in *Image-Music-Text* (ed. and trans. Stephen Heath). London: Fontana, 142-8.

—— (1975c) [1973] *The Pleasure of the Text* (trans. Richard Miller). New York: Hill and Wang.

Bartov, Omer (1997) 'Spielberg's Oskar: Hollywood Tries Evil', in Yosefa Loshitzky (ed.) (1997) *Spielberg's Holocaust: Critical Perspectives on Schindler's List*. Bloom- ington and Indianapolis: Indiana University Press, 41–60.

Basinger, Jeanine (1998) 'Translating War: The Combat Film Genre and *Saving Private Ryan*', *Perspectives: American Historical Association Newsletter* 36, 7 (October), 1, 43–7.

Baudry, Jean-Louis (1974/75) 'Ideological Effects of the Basic Cinematographic Apparatus', *Film Quarterl* 28, 2, 39–47.

Bauman, Zygmunt and Janina Bauman (1994) 'On *Schindler's List* and *The Holocaust for Beginners*' (interviewed by Max Farrar), *Red Pepper* 2 (July), 38–9.

Baxter, John (1996) *Steven Spielberg: The Unauthorized Biography*. London: Harper Collins.

Baxter, Peter (1975) 'On the History and Ideology of Film Lighting', *Screen* 16, 3 (Autumn), 83–106.

Bazin, André (1967) *What is Cinema?* Vol. 1. (selection and trans. Hugh Gray).Berkeley, Los Angeles, and London: University of California Press.

Beecher Stowe, Harriet (1993) [1852] *Uncle Tom's Cabin* (ed. Christopher Bigsby) reprinted with Frederick Douglass, *Narrative of the Life of Frederick Douglass, an American Slave*. London: Everyman.

Bell, Emily (1998) 'A Dream Works Out for Spielberg at Last', *Observer* (8 November), 10.

Belton, John (2005) *American Cinema/American Culture*. New York: McGraw-Hill. Benchley, Peter (1974) *Jaws*. London: Pan.

Bennett, Tony and Janet Woollacott (1987) *Bond and Beyond: The Political Career of a Popular Hero*. London: Macmillan.

Bennett, Ray (1993) 'Theme Parks Fix on F/X from Pix', *Variety* (14 June), 10.

Benson, Peter (1989) Letter on psychoanalysis and criticism, *Movie*, 33 (Winter), 63–4.

Benvenuto, Bice and Roger Kennedy (1986) *The Works of Jacques Lacan: An Introduc- tion*. London: Free Association Books.

Berger, John (1972) *Ways of Seeing*. London and Harmondsworth: British Broad- casting Corporation and Pelican.

Beyer, Lisa (2005) 'The Myths and Reality of Munich', *Time* (12 December), 68–9. Biskind, Peter (1975) 'Between the Teeth' (essay on *Jaws* , *Jump Cut* 9 (October–December), 1, 26.

Black, Larry (1993) 'Extinction Threatens Hollywood Dinosaurs' (on *Jurassic Park*), *The Independent on Sunday* (4 July), *Business on Sunday*, 8.

Blum, Lawrence (1999) 'Race, Community and Moral Education: Kohlberg and Spielberg as Civic Educators', *Journal of Moral Education* 28, 2, 125–43.

Bobo, Jacqueline (1988a) '*The Color Purple*: Black Women's Responses', *Jump Cut* 33 (February), 43–52.

—— (1988b) '*The Color Purple*: Black Women as Cultural Readers', in E. Diedre Pribram (ed.) *Female Spectators: Looking at Film and Television*. London: Verso, 90–109.

—— (1995) *Black Women as Cultural Readers*. New York: Columbia University Press. Bordwell, David (1986) *Narration in the Fiction Film*. London: Routledge/University Paperbacks.

Bordwell, David, Kristin Thompson and Janet Staiger (1985) *The Classical Hollywood Cinema: Film Style and Mode of Production to 1960*. London: Routledge.

Bouch, Matthew (1996) 'Towards an Understanding of Steven Spielberg', unpub- lished MA dissertation, British Film Institute and Birkbeck College, University of London.

Bowles, Stephen E. (1976) '*The Exorcist* and *Jaws*', *Literature/Film Quarterly* 4, 3 (Summer), 196–214.

Bradbury, Malcolm (1987) *Mensonge*. London: Arena.

Bradshaw, Peter (2006) 'Road to Nowhere' (*Munich* review), *Guardian* (27 January), *Film & Music* section, 7.

Brady, Mary (1993) 'Steering Dinomania in UK', *Variet* (27 December), 64, 68.

Branigan, Edward (1992) *Narrative Comprehension and Film*. London and New York: Routledge.

Branston, Gill (2000) *Cinema and Cultural Modernity*. Buckingham and Philadelphia: Open University.

Breen, Jennifer (1999) *Amistad* Colloquium Raises Questions of Critical Dialogue', *Black Camera* 14, 1 (Spring/Summer), 5–6.

Bremner, Ian (1998) *Saving Private Ryan* review, *History Today* 48, 11 (November), 50–1.

Bresheeth, Haim (1997) 'The Great Taboo Broken: Reflections on the Israeli Recep- tion of *Schindler's List* , in Yosefa Loshitzky (ed.) (1997) *Spielberg's Holocaust: Crit- ical Perspectives on Schindler's List*. Bloomington and Indianapolis: Indiana Univer- sity Press, 193–212.

Brett, Anwar (1998) *Amistad* review, *Film Review* (17 March), 17.

Brewster, Ben (1982) 'A Scene at the Movies', *Screen* 23, 2 (July–August), 4–15. Britton, Andrew (1986) 'Blissing Out: The Politics of Reaganite Entertainment', *Movie* 31/32 (Winter), 1–42.

Brode, Douglas (1995) *The Films of Steven Spielberg*. New York: Citadel Press.

Brodesser, Claude (2001) 'Crix Deliver Fascinating Mix' (on *A.I* ), *Variety* (9–15 July), 41.

Brontë, Emily (1965) [1847] *Wuthering Heights*. Harmondsworth: Penguin.

Brooks, Richard (1991) 'Hollywood Hangs Hopes on *Hook*', *Observe* (12 August), 22.

Brown, Georgia (1993) 'Prospero Cooks' *Jurassic Par* review), *Village Voic* (26 June), 53.

Brown, Liz (1978) '*Some Women of Marrakesh*', *Screen* 19, 2 (Summer), 85–118.

Brown, Tony (1986) 'Blacks Need to Love One Another', *Carolina Peacemaker* (4 January), in Alice
    Walker (1996) *The Same River Twice: Honoring the Difficult A Meditation of Life, Spirit, Art,*
    *and the Making of the Film 'The Color Purple'*. London: The Women's Press, 223–5.

Buckland, Warren (1999) 'Between Science Fact and Science Fiction: Spielberg's Digital Dinosaurs,
    Possible Worlds, and the New Aesthetic Realism', *Screen* 40, 2 (Summer), 177–92.

—— (2003a) 'TheArtistryofSpielberg'sLongTakes', 'TheQuestionSpielberg:ASympo- sium', *Senses of*
    *Cinema*. On-line. Available at http://www.sensesofcinema.com/ contents/03/27/spielberg_sympo
    sium_films_and_moments.html#filmo (9 Nov-ember 2004).

—— (2003b) 'The Role of the Auteur in the Age of the Blockbuster: Steven Spielberg and
    DreamWorks', in Julian Stringer (ed.) *Movie Blockbusters*. London and New York: Routledge,
    84–98.

Burch, Noël (1969) *Praxis du Cinema*. Paris: Gallimard.

—— (1982) 'Narrative/Diegesis – Thresholds, Limits', *Screen* 23, 2 (July–August), 16–33.

Burgess, Anthony (1962) *A Clockwork Orange*. London: Heinemann.

Burgess, Sonia (1983) 'Science Fiction and Film Education: A Study in Science Fiction with Special
    Reference to the Film *E.T.*', unpublished MA dissertation, University of London Institute of
    Education.

Buscombe, Ed (1980) 'Close Militarist Encounters', *Tribune* (2 May 1980), British Film Institute
    microfiche.

Butler, Cheryl B. (1991) '*The Color Purple* Controversy: Black Women Spectator-ship', *Wide Angle*
    13, 3/4 (July/October), 62–9.

Campbell, Christopher P. (1995) *Race, Myth and the News*. London: Sage.

Campbell, Joseph (1988) [1949] *The Hero With a Thousand Faces* London: Paladin. Canby, Vincent
    (1998) 'War Movies: The Horror and the Honor of a Good War' (*Saving Private Ryan* review),
    *New York Times* (10 August), Late Edition – Final, Section E, 1.

Carroll, Lewis [Charles Lutwidge Dodgson] (2005) [1871] *Alice Through the Looking Glass*.
    London: Walker Books.

—— (1996) [1876] *The Hunting of the Snark: An Agony in Eight Fits*. London: Penguin.

Carroll, Noël (1982) 'The Future of Allusion', *October* 20, 51–78.

—— (1991) 'Notes on the Sight Gag', in Andrew S. Horton (ed.) *Comedy/ Cinema/ Theory*.
    Berkeley, Los Angeles and Oxford: University of California Press, 25–42. Carson, Tom (1999) 'And
    the Leni Riefenstahl Award for Rabid Nationalism Goes to: *Saving Private Ryan*', *Esquire* 131,
    3 (March), 70–5.

Caughie, John (ed.) (1981a) *Theories of Authorship*. London: Routledge/British Film Institute (1981b)
    'Rhetoric, Pleasure and Art Television', *Screen* 22, 4, 9–31.

Charity, Tom (2001) *A.I* review, *Time Out* (19–26 September), 85.

Chase-Riboud, Barbara (1989) *Echo of Lions*. New York: Morrow, Williams & Co.

Chatman, Seymour (1978) *Story and Discourse: Narrative Structure in Fiction and Film*. Ithaca,
    NY, and London: Cornell University Press.

Cheyette, Bryan (1994) 'The Holocaust in the Picture-House', *Times Literary Supple- ent* (18

February), 18–19.

—— (1997) 'The Uncertain Certainty of *Schindler's List* , in Yosefa Loshitzky (ed.)(1997) *Spielberg's Holocaust: Critical Perspectives on Schindler's List*. Bloomington and Indianapolis: Indiana University Press, 226–38.

Chion, Michel (1992) 'Wasted Words', in Rick Altman (ed.) *Sound Theory/Sound Practice* New York and London: Routledge/American Film Institute, 104–10. Christie, Ian (1994) *The Last Machine: Early Cinema and the Birth of the Modern World* London: British Film Institute/ BBC Education.

Coates, Paul (1991) *The Gorgon's Gaze: German Cinema, Expressionism, and the Image of Horror*. Cambridge: Cambridge University Press.

Cohen, Eliot (1998/99) 'What Combat Does to Man: *Private Ryan* and its Critics', *The National Interest* 54 (Winter), 82–8.

Colley, Linda (1994) *Britons: Forging the Nation 1707–1837* London: Pimlico.

—— (1995) 'How British is British?', *The Daily Telegraph* (8 July), *Arts and Books*, 1. Collins, Jim (1993) 'Genericity in the Nineties: Eclectic Irony and the New Sincerity', in Jim Collins, Hilary Radner and Ava Preacher Collins (eds) *Film Theory Goes to the Movies*. New York and London: Routledge/American Film Institute, 242–63. Collodi, Carlo (1988) [1882] *The Adventures of Pinocchio* (trans. E. Harden). London: Jonathan Cape.

Combs, Richard (1978) *Close Encounters of the Third Kind* review, *Monthly Film Bulletin* 45, no. 531 (April), 63–4.

—— (1981) *Raiders of the Lost Ar* review, *Monthly Film Bulletin* 48, no. 571 (August), 159–60.

—— (1983) *Twilight Zone: The Movie* review, *Monthly Film Bulletin* 50, no. 597, 281–2

—— (1988a) 'Master Steven's Search for the Sun', *The Listener*, 119, 3050 (18 February), 29.

—— (1988b) *Empire of the Sun* review, *Monthly Film Bulletin* 55, no. 657 (April), 95–7.

—— (1993) 'Plastic People with Sex Appeal' (on *Jurassic Park*), *Guardian* (5 August), Section 2, 6.

—— (1999) 'Saviour Cinema: *Saving Private Ryan*', *Metro* 119, 50–7.

Cook, Pam (1982) 'Masculinity in Crisis?' *Screen* 23, 3–4 (September–October), 39–46.

Corliss, Richard (1994) 'Schindler Comes Home', *Time* 143, 11 (14 March), 110.

Corn, David (2005) 'A Post-9/11 Cautionary Tale?' (on *Munich*), *The Nation*. On- line. Available at http://www.thenation.com/blogs/capitalgames?pid=42787 (15 December 2005).

Corner, John (1998) 'Seeing Is Not Feeling' (letter concerning *Saving Private Ryan*), *Sight and Soun* 8, 12 (December), 72.

Corrigan, Timothy (1992) *A Cinema Without Walls*. London: Routledge.

Cousins, Mark (1998) ' "War Stories": Mark Cousins Talks to Steven Spielberg' (tele-vision interview tx 13 September), BBC2 (UK).

Crace, John (1998) 'This Film [*Saving Private Ryan*] Will Make Sure No One Will Forget', *Evening Standard* (10 September), 16.

Crawley, Tony (1983a) *The Steven Spielberg Story*. London: Zomba Books.

—— (1983b) Interview with George Miller, *Starburst* 57, 34–9.

Creed, Barbara (1989) 'Horror and the Monstrous-Feminine: An Imaginary Abjec- tion', in James

Donald (ed.) *Fantasy and the Cinema*. London: British Film Insti- tute, 63–89.

Cribben, Mik (1975) 'On Location with *Jaws*', *American Cinematographer* 56, 3 (March), 274–7, 320, 330–1, 350–1.

Crichton, Michael (1991) *Jurassic Park*. London: Arrow Books.

—— (1995) *The Lost World*. London: Century.

*Daily Telegraph* (1991) 'Time to Grow Up' (leader on *Hook* (10 December), 16.

Daly, David (1980) *A Comparison of Exhibition and Distribution Patterns in Three Recent Feature Motion Pictures* New York: Arno Press.

Der Derian, James (1994) 'Cyber-Deterrence', *Wired* 2.09. On-line. Available at http://www.umass. edu/polsci725/cyberdeter.html (23 February 2005).

Diawara, Manthia (1988) 'Black Spectatorship: Problems of Identification and Resist- ance', *Screen* 29, 4 (Autumn), 66–76.

DiBattista, Maria (2000) 'Saving Private Ryan', *Rethinking Histor* 4, 2, 223–8.

Digby, Joan (1993) 'From Walker to Spielberg: Transformations of *The Color Purple*', in Peter Reynolds (ed.) *Novel Images: Literature in Performance*. London: Routledge, 166–8.

DiOrio, Carl (2001) *A.I.* Stirs Ad Men's Angst: Even Crix Scuffle over Spielberg Soufflé', *Variety* (9– 15 July), 9, 41.

Ditmann, Laurent (1998) 'Made You Look: Towards a Critical Evaluation of Steven Spielberg's *Saving Private Ryan*', *Film and Histor* 28, 3–4, 64–9.

Dix, Carl (1986) 'Thoughts on *The Color Purple*', *Revolutionary Worker* (3 March) in Alice Walker (1996) *The Same River Twice: Honoring the Difficult. A Meditation of Life, Spirit, Art, and the Making of the Film 'The Color Purple'*. London: The Women's Press, 191–8.

Dixon, Wheeler Winston (2001) 'Twenty-Five Reasons Why It's All Over', in Jon Lewis (ed.) *The End of Cinema As We Know It: American Film in the Nineties* New York: New York University Press, 356–66.

Doane, Mary Ann (1982) 'Film and the Masquerade: Theorizing the Female Spec- tator', *Screen* 23, 3/4, 74–87.

Doherty, Thomas (1998) *Saving Private Ryan* review, *Cineaste* 24, 1, 68–71.

—— (1999) *Projections of War: Hollywood, American Culture, and World War II*. New York: Columbia University Press.

Dole, Carol M. (1996) 'The Return of the Father in Spielberg's *The Color Purple*', *Literature/Film Quarterly* 24, 1, 12–16.

Donald, James, Anne Friedburg and Laura Marcus (eds) (1998) *Close Up 1927–1933: Cinema and Modernism*. London: Cassell.

Doneson, Judith E. (1997) 'The Image Lingers: The Feminization of the Jew in *Schin- dler's List*', in Yosefa Loshitzky (ed.) (1997) *Spielberg's Holocaust: Critical Perspec- tives on Schindler's List*. Bloomington and Indianapolis: Indiana University Press, 140–52.

Douglass, Frederick (1993) [1845] *Narrative of the Life of Frederick Douglass, an Amer- ican Slave* (ed. Christopher Bigsby) reprinted with Harriet Beecher Stowe. *Uncle Tom's Cabin*. London: Everyman.

Dovey, Jon (2000) *Freakshow: First Person Media and Factual Television.* London and Sterling, VA: Pluto Press.

Dubner, Stephen J. (1999) 'Inside the Dream Factory', *Observer* (21 March), *Maga- zine*, 12–18.

Dworkin, Susan (1985) 'The Strange and Wonderful Story of the Making of *The Color Purple*', *Ms.* (December), reprinted in Alice Walker (1996) *The Same River Twice: Honoring the Difficult A Meditation of Life, Spirit, Art, and the Making of the Film 'The Color Purple'.* London: The Women's Press, 174–82.

Dyer, Geoff (1998) 'On With the War' (on *Saving Private Ryan*), *Guardian* (20 August) Section 2, 6–7.

Dyer, Richard (1977) 'Entertainment and Utopia', *Movie* 24 (Spring), 2–13.

—— (1979) *Stars.* London: British Film Institute.

—— (1997) *White.* London and New York: Routledge.

Eagleton, Terry (1983) *Literary Theory: An Introduction.* Oxford: Basil Blackwell.

—— (1991) *Ideology: An Introduction.* London and New York: Verso.

Easthope, Antony (1990) *What a Man's Gotta Do.* London and New York: Routledge.

Ebert, Roger (2001) *A.I* review, *Chicago Sun Times* (29 June), no page reference; quoted in 'This Week's Hottest US Release', *Times* (14–20 July), *Play* 6.

Eco, Umberto (1972) [1965] 'Towards a Semiotic Inquiry into the TV Message', in *Working Papers in Cultural Studies* 3, Birmingham: University of Birmingham, 103–21.

—— (1987) [1984] '*Casablanca*: Cult Movies and Intertextual Collage', *Travels in Hyperreality.* London: Picador 197–211.

Ehrenhaus, Peter (2001) 'Why We Fought: Holocaust Memory in Spielberg's *Saving Private Ryan*', *Critical Studies in Media Communication* 18, 3 (September), 321–37.

Ellis, John (1982) 'The Literary Adaptation: An Introduction', *Screen* 23, 1 (May– June) 3–5.

—— (1992) *Visible Fictions: Cinema, Television, Video.* London: Routledge.

—— (2002) *Seeing Things: Television in the Age of Uncertainty.* London and New York: I. B. Tauris.

Ellison, Michael (1999) 'Pentagon Award for *Private Ryan*', *Guardian* (12 August), British Film Institute microfiche.

Elsaesser, Thomas (1975) 'The Pathos of Failure: American Films in the 70s: Notes on the Unmotivated Hero', *Monogram*, 6, 13–19.

—— (1981) [1969] 'Narrative Cinema and Audience-Oriented Aesthetics', in Tony Bennett, Susan Boyd-Bowman, Colin Mercer and Janet Woollacott (eds) *Popular Television and Film.* London: British Film Institute/Open University, 270–82.

—— (1996) 'Subject Positions, Speaking Positions', in Vivian Sobchack (ed.) *The Persistence of History: Cinema, Television and the Modern Event.* New York and London: Routledge/ American Film Institute, 145–83.

Elsaesser, Thomas and Warren Buckland (1998) 'The Ontology of the Digital Image: Hollywood Cinema in the Post-Photographic Age', paper delivered at *Hollywood and Its Spectators* conference, University College London (14 February).

Elsaesser, Thomas and Warren Buckland (2002) *Studying Contemporary American Film*. London: Arnold.

*Empire* (2001) *Empire: The Directors Collection: Steven Spielberg: The Life. The Films. The Amazing Stories*. London.

Entman, Robert and Francis Seymour (1978) 'Close Encounters with the Third Reich', *Jump Cut* 18, (August), 3–6.

Evans, Mary (1994) 'Fairy Tales of Our Time', *Women: A Cultural Review* 5, 1, 96–9.

*Evening Standard* (1996) 'Jurassic Sequel's Monster Sales' (25 June), 5.

Fairclough, Norman (1989) *Language and Power*. London and New York: Longman. Falk, Quentin (1981) 'Movies in Production' in David Pirie (ed.) *Anatomy of the Movies*. London: Windward, 160–89.

Farber, Stephen and Marc Green (1988) *Outrageous Conduct: Art, Ego and the* Twilight Zone *Case*. New York: Arbor House.

Farrar, M. (1994) 'Zygmunt and Janina Bauman on *Schindler's List* and *The Holocaust for Beginners*', *Red Pepper* 2 (July), 38–9.

Felperin, Leslie (2002) *Minority Report* review, *Sight and Sound* 12, 8 (August), 44.

Ferguson, Robert (1984) 'Black *Blue Peter*', in Len Masterman (ed.) *Television Mythol- ogies: Stars, Shows and Signs*. London: Comedia.

——— (1998) *Representing 'Race': Ideology, Identity and the Media*. London: Arnold and New York: Oxford University Press.

Filmprofit (2005) 'Filmprofit: The Business of Successful Films'. On-line. Available HTTP: http://www.filmprofit.co (16 July 2005).

Fiske, John (1987a) *Television Culture*. London: Routledge.

——— (1987b) 'British Cultural Studies', in Robert C. Allen (ed.) *Channels of Discourse: Television and Contemporary Criticism*. London: Routledge, 254–89.

——— (1994) *Media Matters: Everyday Culture and Political Change*. London: Univer- sity of Minnesota Press.

Fiske, John and John Hartley (1978) *Reading Television*. London and New York: Methuen.

Fitzgerald, F. Scott (1941) *The Last Tycoon*. New York: Scribners.

Flitterman-Lewis, Sandy (1987) 'Psychoanalysis, Film, and Television', in Robert C. Allen (ed.) *Channels of Discourse: Television and Contemporary Criticism*. London: Routledge, 172–210.

Foucault, Michel (1977) [1969] *Language, Counter-Memory, Practice*. Oxford: Basil Blackwell.

Fowler, Rebecca (1998) 'Faithful Witness', *Sunday Times* (20 February), Section 9, 7.

Fowler, Roger (ed.)(1973) *A Dictionary of Modern Critical Terms*. London: Routledge Kegan Paul.

——— (1986) *Linguistic Criticism*. Oxford: Oxford University Press.

Fraker, William A. (1979) 'Photographing *1941*', *American Cinematographer*, 60 (December), 1208–11, 1246, 1248–9, 1277–9.

Franklin, B. J. (1981) 'Promotion and Release', in David Pirie (ed.) *Anatomy of the Movies*. London: Windward, 94-102.

Freedland, Jonathan (2006) 'Blood Breeds Blood' (on *Munich*), *Guardian* (13 January), 5.

Freer, Ian (1998) 'The Feat of Steven: *Empire'* Tribute to Steven Spielberg', *Empire* 105 (March), 96–112.

—— (2001) *The Complete Spielberg*. London: Virgin.

French, Philip (1984) 'The Crack of Doom' (*Indiana Jones and the Temple of Doom* review), *Observer* (17 June), *Review,* 21

—— (1998) 'Ryan's Slaughter', *Observer* (13 September), *Review* 8

—— (2003) 'Con Brio' (*Catch Me If You Can* review), *Observer* (2 February), *Review* 7.

—— (2004) 'Hanks at the Point of No Return' (*The Termina* review), *Observer* (5 September), *Review* 9.

—— (2006) 'Pitfalls on the Road to Revenge' (*Munich* review), *Observer* (29 January), *Review,* 14.

Frentz, Thomas S. and Janice Hocker Rushing (1993) 'Integrating Ideology and Archetype in Rhetorical Criticism, Part II: A Case Study of *Jaws*', *Quarterly Journal of Speec* 79, 1 (February), 61–81.

Freud, Sigmund and Josef Breuer (1972) [1893] 'A Child Is Being Beaten: A Contri- bution to the Origin of Sexual Perversions', in *Sexuality and the Psychology of Love* New York: Collier, 107–32.

Friedberg, Anne (1990) 'A Denial of Difference: Theories of Cinematic Identifica- tion', in E. Ann Kaplan (ed.) *Psychoanalysis and Cinema*. New York and London: Routledge/American Film Institute, 36–45.

Friedlander, Saul (ed.) (1992) *Probing the Limits of Representation: Nazism and the Final Solution.'* Cambridge, Massachusetts and London: Harvard University Press.

Fussell, Paul (1975) *The Great War and Modern Memory*. New York: Oxford Univer- sity Press.

—— (1998) 'Hell and High Water' (on *Saving Private Ryan*), *Observer* (2 August) *Review,* 3.

Gabbard, Krin (2000) '*Saving Private Ryan'* Surplus Repression', *The International Journal of Psychoanalysi* 81, 1 (11 February), 177–93.

—— (2001) 'Saving Private Ryan Too Late', in Jon Lewis (ed.) *The End of Cinema as We Know It: American Film in the Nineties* New York: New York University Press, 131–8.

Gahagan, Judy (1975) *Interpersonal and Group Behaviour*. London: Methuen.

Genette, Gerard (1980) *Narrative Discourse: An Essay in Method*. Ithaca, NY: Cornell University Press.

—— (1997) *Paratexts: Thresholds of Interpretation* (trans. Jane E. Lewis). Cambridge: Cambridge University Press.

Gilbey, Ryan (1997) *The Lost World: Jurassic Par* review, *The Independent* (25 July), *The Eye,* 8.

—— (1998) 'Spielberg Chained to Mediocrity', *The Independent* (27 February), *Eye on Friday,* 8.

—— (2004) *The Termina* review, *Sight and Sound* 14, 9 (September), 86–8.

Glaister, Dan (1998) 'How to Perfect the Art of Making Invisible Profits', *Guardian* (5 March), British Film Institute microfiche.

Gledhill, Christine and Linda Williams (eds) (2000) *Reinventing Film Studies*. London: Arnold and New York: Oxford University Press.

Gold, Claudia and Ian Wall (1998) *Amistad* London: Film Education.

Goldberg, Michelle (2005) 'The War on *Munich*', *Spiegel Online* (20 December). On-line. Available HTTP: http://www.spiegel.de/international/0,1518,391525,00. html (6 February 2006).

Gomery, Douglas (1996) 'Hollywood Corporate Business Practice and Periodizing Contemporary Film History', in Steve Neale and Murray Smith (eds) *Contempo- rary Hollywood Cinema*. London: Routledge.

—— (2003) 'The Hollywood Blockbuster: Industrial Analysis and Practice', in Julian Stringer (ed.) *Movie Blockbusters*. London and New York: Routledge, 72–83. Goodnight, G. Thomas (1995) 'The Firm, the Park and the University: Fear and Trembling on the Postmodern Trail', *The Quarterly Journal of Speec* 81, 3 (August), 267–90.

Goodwin, Andrew and Paul Kerr (1983) *BFI Dossier 19: Drama-documentary*. London: British Film Institute.

Gordon, Andrew (1980) '*Close Encounters*: The Gospel According to Steven Spiel- berg', *Literature/ Film Quarterly* 8, 3, 156–64.

—— (1991a) '*Raiders of the Lost Ark*: Totem and Taboo', *Extrapolation: A Journal of Science Fiction and Fantasy* 32, 3 (Fall), 256–67.

—— (1991b) 'Steven Spielberg's *Empire of the Sun*: A Boy's Dream of War', *Litera- ture/Film Quarterl* 19, 4, 210–21.

Gottlieb, Carl (2001) *The Jaws Log: 25 Anniversary Edition*. London: Faber and Faber.

Greenberg, Harvey Roy (1991) 'Raiders of the Lost Text: Remaking as Contested Homage in *Always*', *Journal of Popular Film and Television* 18, 4 (Winter), 164–71.

Grenier, Richard (1991) *Capturing the Culture: Film, Art and Politics*. Washington, DC: Ethics and Public Policy Center.

Griffin, Nancy (1999) 'Death Fish', *Neon* (February), 200–5.

Guerrero, Ed (1988) 'The Slavery Motif in Recent Popular Cinema: *The Color Purple* and *Brother from Another Planet*', *Jump Cut* 33 (February), 52–9.

Gumbel, Andrew (1998) 'How Spielberg's D-Day Hit Movie Was Secretly Hyped', *Independent on Sunday* (2 August), 16.

(2001) 'Kubrick's Lost Masterpiece to Top a Year of Film', *Independen* (6 January), 11.

(2006) '*Munich*: Spielberg's Take on the 1972 Olympics Massacre', *Independent* (5 January). On-line. Available HTTP: http://enjoyment.independent.co.uk/film/features/article336644 (6 February 2006).

Hadden, Sally (1998) *Amistad* (1997): An Internet Review of Merit', *Film and History* 28, 1–2, 62–8.

Hall, Sheldon (2002) 'Tall Revenue Features: The Genealogy of the Modern Block- buster', in Steve Neale (ed.) *Genre and Contemporary Hollywood*. London: British Film Institute, 11–26.

Hall, Stuart (1977) 'Culture, Media and the Ideological Effect', in James Curran, Michael Gurevitch and Janet Wollacott (eds) *Mass Communication and Society* London: Edward Arnold, 315–48.

Hallam, Julia with Margaret Marshment (2000) *Realism and Popular Cinema* Manchester and New York: Manchester University Press.

Halprin, Sara (1986) 'Community of Women: *The Color Purple*', *Jump Cut* 31, 1, 28

Hammond, Michael (2002) 'Some Smothering Dreams: The Combat Film in Contemporary

Hollywood', in Steve Neale (ed.) *Genre and Contemporary Holly- wood* London: British Film Institute, 62–76.

Hansberry, Lorraine (1969) 'The Negro in American Culture' [WAB1-FM: New York, January 1961], in C. W. E. Bigsby (ed.) *The Black American Writer*. Florida: Everett/Edward, 93.

Hansen, Miriam Bratu (1997) *'Schindler's List* Is Not *Shoah*: Second Commandment, Popular Modernism, and Public Memory', in Yosefa Loshitzky (ed.) (1997) *Spiel- berg's Holocaust: Critical Perspectives on Schindler's List*. Bloomington and Indiana- polis: Indiana University Press, 77–103.

Harris, Joel Chandler (1901) *Uncle Remus*. London: Chatto and Windus.

Harris, Paul (2005) 'Spielberg's Take on Terrorism Outrages the Critics', *Observer* (10 July), 24.

Hartman, Geoffrey. H. (1997) 'The Cinema Animal', in Yosefa Loshitzky (ed.) (1997) *Spielberg's Holocaust: Critical Perspectives on Schindler's List*. Bloomington and Indi- anapolis: Indiana University Press, 61–76.

Hartman, Saidiya V. (1997) *Scenes of Subjection: Terror, Slavery and Self-Making in Nineteenth-Century America*. New York and Oxford: Oxford University Press.

Harwood, Jim (1975) 'Anticipated Success Mutes Squawks on Costs, Rental Terms' (of *Jaws* , *Variety* (4 June), British Film Institute microfiche.

Harwood, Sarah (1995) 'Family Fictions in *E.T.*', *Changing English* 2, 2 (Autumn), 149–70.

—— (1997) *Family Fictions: Representations of the Family in 1980s Hollywood Cinema* London: Macmillan.

Haskell, Molly (1975) *Jaws* review, *Village Voice* (23 June), British Film Institute microfiche.

Hauke, Christopher (2001) '"Let's Go Back to Finding out Who We Are": Men, *Unheimlich* and returning Home in the Films of Steven Spielberg', in Christopher Hauke and Ian Alister (eds) *Jung and Film: Post-Jungian Takes on the Moving Image* Hove: Brunner-Routledge, 151–74.

Hawthorn, Jeremy (1994) *A Concise Glossary of Contemporary Literary Theory*. London: Edward Arnold.

Heal, Sue (1992) 'Dastardly Dustin Gets Spielberg Epic off the Hook', *Today* (10 April), 21, 24.

Heath, Stephen (1976) *Jaws*, Ideology and Film Theory', *Framework* 4 (Autumn), 25–7.

—— (1981) *Questions of Cinema*. London: Macmillan.

—— (1986) [1976] 'Narrative Space' in Philip Rosen (ed.) *Narrative, Apparatus, Ideology: A Film Theory Reader*. New York: Columbia University Press.

Helmore, Edward (1998) 'Saving Private Ryan … and Private Borgstrom … and Sergeant Niland', *Guardian* (7 July), Section 2, 8–9.

Hemblade, Christopher (1998) *Amistad* review, *Empire* (March), 76–9.

Hemingway, Ernest (1935) [1929]. *A Farewell to Arms*. Harmondsworth: Penguin. Henderson, Brian (1980–81) '*The Searchers*: An American Dilemma', *Film Quarterly* 34, 2 (Winter), 9–23.

Herr, Michael (2002) [1977] *Dispatches*. London: Picador.

Hess, Judith and John (1974) 'Sugar-Coated Pill' (on *The Sugarland Express*), *Jump Cut* 2 (July/August), 3.

Heung, Marina (1983) 'Why E.T. Must Go Home: The New Family in American Cinema', *The*

*Journal of Popular Film and Television* 11, 2 (Summer), 81.

Hilton, Isabel (1998) 'Battle Fatigue' (on *Saving Private Ryan*), *New Statesman* 127, 4402 (11 September), 38.

Hitchens, Christopher (1986) 'Spielberg on the Blacks', *The Spectato* (29 March), 11–12, 14.

Hoberman, J. (1984) *Indiana Jones and the Temple of Doom* review, *The Village Voic* (5 June), cited in Postone and Traube.

—— (1994) 'Myth, Movie, and Memory' (*Schindler's List* round table discussion), *The Village Voice* (29 March), 24–31.

—— (2001) 'The Dreamlife of Androids' (on *A.I* ), *Sight and Sound* 11, 9 (September), 16–18.

Hodge, Robert and Gunther Kress (1988) *Social Semiotics*. Cambridge: Polity Press. Hodge, Robert and David Tripp (1986) *Children and Television* Cambridge: Polity Press.

Hodgkins, John (2002) 'In the Wake of Desert Storm: A Consideration of Modern World War II Films', *Journal of Popular Film and Television* (Summer), 74–84. Hodsdon, Barrett (1999) 'Where Does War Come From? Reprising the Combat Film: *Saving Private Ryan* and *The Thin Red Line*', *Metro* 119, 40–9.

*Hollywood Reporter* (1982) Report on *E.T.* becoming highest-grossing domestic release ever (9 November), 1.

—— (1988a) Report on success of *E.T.* video release (16 September), 1,38.

—— (1988b) Further report on success of *E.T.* video release (28 October) 3, 49.

Holt, Linda (1997) 'There Was Nothing We Could Do', *Observer* (13 July), *Review* 18.

Horowitz, Sara R. (1997) 'But Is It Good for the Jews? Spielberg's Schindler and the Aesthetics of Atrocity', in Yosefa Loshitzky (ed.) (1997) *Spielberg's Holocaust: Critical Perspectives on Schindler's List*. Bloomington and Indianapolis: Indiana University Press, 119–39.

Hozic, Aida A. (1999) 'Uncle Sam Goes to Siliwood: of Landscapes, Spielberg and Hegemony', *Review of International Political Econom* 6, 3 (Autumn), 289–312.

Hynes, Samuel (1999) '*The Thin Red Line*', *The New Statesman* (26 February), 42. Izod, John (1988) *Hollywood and the Box Office 1895-1986* London: Macmillan.

—— (1993) 'Words Selling Pictures', in John Orr and Colin Nicholson (eds) *Cinema and Fiction: New Modes of Adapting, 1950-1990*. Edinburgh: Edinburgh Univer- sity Press, 95–103.

Jackël, Anne and Brian Neve (1998), 'The Reception of American Film in Britain and France in the Late Twentieth Century: The Case of *Jurassic Park*', paper deliv-ered at *Hollywood and Its Spectators* conference, University College London (14 February).

Jackson, Rosemary (1981) *Fantasy: the Literature of Subversion*. London: Methuen. Jacobowitz, Florence (1994) 'Rethinking History through Narrative Art', *CineAction* 34 (June), 4–19.

Jacobs, Ken (1994) 'Myth, Movie, and Memory' (*Schindler's List* round table discus-sion), *The Village Voice* (29 March), 24–31.

Jacobson, Howard (1994) 'Jacobson's List', *The Independent* (2 February), 19.

Jaehne, Karen (1986) 'The Final Word' (*The Color Purple* article), *Cineaste* 15, 1, 60.

—— (1999) *Saving Private Ryan* review, *Film Quarterly* 53, 1 (Fall), 39–41.

James, Nick (2002) 'An Eye for an Eye' (*Minority Repor* review), *Sight and Sound* 12, 8 (August), 13–

15.

Jameson, Fredric (1979) 'Reification and Utopia in Mass Culture', *Social Text* 1 (Winter) 130–48.

Jeffords, Susan (1988) 'Masculinity as Excess in Vietnam Films: The Father/Son Dynamic of American Culture', *Genre* 21, 487–515.

Jeffries, Stuart and Simon Hattenstone (1998) 'In the Light of History', *Guardian* (6 February), 2–3, 24.

Jenkins, Russell (1998) 'Spielberg's Soldiers' (on *Saving Private Ryan*), *National Review* (1 September), 48–9.

Johnstone, Iain (1994) 'Drawn into the Heart of Darkness' (*Schindler's List* review), *Sunday Times* (20 February), Section 9, 6–7.

Jonas, George (2006) [1984] *Vengeance*. London, New York, Toronto and Sydney: Harper Perennial.

Jones, Anita (1986) 'Scars of Indifference', *Carolina Peacemaker* (4 January) in Alice Walker (1996) *The Same River Twice: Honoring the Difficult. A Meditation of Life, Spirit, Art, and the Making of the Film 'The Color Purple'*. London: The Women's Press, 225–8.

Jones, Howard (1997) [1987] *Mutiny on the Amistad* New York and Oxford: Oxford University Press.

Jowett, Garth and James M. Linton (1980) *Movies as Mass Communication*. Beverley Hills: Sage.

Joyce James (1967) [1914] 'The Dead', in *Dubliners*. London: Grafton, 199–256. Kahn, Jack (1976) 'The Crocodile, the Whale and the Shark', *New Society* (1 April), 12–13.

Kaplan, E. Ann (1983) *Women and Film: Both Sides of the Camera*. New York and London: Methuen.

Kawin, Bruce F. (1986) 'Children of the Light', in Barry Keith Grant (ed.) *Film Genre Reader*. Austin: University of Texas, 236–57.

Keeble, Richard (2003) 'The Myth of Gulf War 2'. Inaugural Professorial Lecture, University of Lincoln (25 November).

Kelly, Richard (1999) 'Retrospective: Robert Bresson', in *The 53rd Edinburgh Interna- tional Film Festival Catalogu* (15–29 August), 137–9.

Keneally, Thomas (1983) *Schindler's Ark*. London: Hodder and Stoughton.

Kennedy, Colin (2001) 'The Apotheosis of Crowd-pleasing Craft' *Jurassic Park*), *Empire: The Directors Collection: Steven Spielberg: The Life. The Films. The Amazing Stories*. London, 94.

Kent, Nicholas (1991) *Naked Hollywood: Money and Power in the Movies Today* London: British Broadcasting Corporation.

Khoury, George (1998) 'Private Ryan's War Journal: An Interview with Robert Rodat', *Creative Screenwriting* 5, 5 (September/October), 4–8.

Kilday, Gregg (1988) 'Landis' Final Cut' (Review of Stephen Farber and Marc Green (1988) *Outrageous Conduct: Art, Ego and the* Twilight Zone *Case* , *Film Comment* 24, 4 (July/August), 71–2, 74.

King, Geoff (2000) *Spectacular Narratives: Hollywood in the Age of the Blockbuster* London & New York: I. B. Tauris.

Kingsley, Charles (1995) [1863] *The Water-Babies*. Oxford: Oxford University Press. Klein, Aaron

J. (2006) *Striking Back: The 1972 Munich Olympics Massacre and Israel's Deadly Response* (Mitch Ginsburg trans.) New York: Random House.

Klingsporn, Geoffrey (2000) 'Icon of Real War: *Harvest of Death* and American War Photography', *Velvet Light Trap* 45 (Spring), 4–19.

Kodat, Catherine Gunther (2000) 'Saving Private Property: Spielberg's American DreamWorks', *Representation* 71 (Summer), 77–105.

Kohn, Marek (1993) 'They're Back. And This Time It's Personal' *Jurassic Park* review), *The Independent* (12 July), 13.

Kolker, Robert Phillip (1988) *A Cinema of Loneliness: Penn, Kubrick, Scorsese, Spiel- berg, Altman*, 2nd ed. New York and Oxford: Oxford University Press.

Koresky, Michael (2003) 'Twilight of the Idyll' (essay on *A.I* ), 'The Question Spiel- berg: A Symposium', *Senses of Cinema*. On-line. Available HTTP: http://www. sensesofcinema.com/contents/03/27/spielberg_symposium_films_and_moments. html#filmo (9 November 2004).

Kreider, Tim (2003) *A.I. Artificial Intelligence* review, *Film Quarterly* 56, 2, 32–9. Krows, Arthur Edwin (1930) *The Talkies*. New York: Henry Holt and Company.

Kuhn, Annette (ed.) (1990) *Alien Zone: Cultural Theory and Contemporary Science Fiction Cinema*. London: Verso.

—— (1994) *Women's Pictures: Feminism and Cinema*, 2nd ed. London: Verso.

Kurzweil, Edith (1994) *Schindler's List* Review, *Partisan Review*, 61, 2 (Spring), 201–3.

Kuspit, Donald (1994) 'Director's Guilt', *Artforum* 32 (February), 11–12.

Lacan, Jacques (1968) *The Language of the Self: The Function of Language in Psychoa- nalysis*. Baltimore and London: Johns Hopkins University Press.

Landon, Brooks (1992) *The Aesthetics of Ambivalence: Rethinking Science Fiction Film in the Age of Electronic (Re)production*. Westport, CT & London: Greenwood Press.

Landon, Philip (1998) 'Realism, Genre and *Saving Private Ryan*', *Film and Histor* 28, 3–4, 58–69.

Laplanche, Jean and Jean-Bertrand Pontalis (1973) *The Language of Psychoanalysis* London: Hogarth Press.

Lapsley, Robert and Michael Westlake (1988) *Film Theory: An Introduction* Manchester: Manchester University Press.

Laskos, Andrew (1981) 'The Hollywood Majors', in David Pirie (ed.) *Anatomy of the Movies*. London: Windward, 10-39.

La Valley, Albert J. (1985) 'Traditions of Trickery: The Role of Special Effects in the Science Fiction Film', in George S. Slusser and Eric S. Rabkin (eds) *Shadows of the Magic Lamp: Fantasy and Science Fiction in Film*. Carbondale and Edwardsville, IL: Southern Illinois University Press, 141–58.

Lefort, Gerard (1994) '*Les armes d'Hollywood face à l'horreur*', *Libération* (2 March), 4.

Lehrer, Natasha (1997) 'Between Obsession and Amnesia: Reflections on the French Reception of *Schindler's List* , in Yosefa Loshitzky (ed.) (1997) *Spielberg's Holocaust: Critical Perspectives on Schindler's List*. Bloomington and Indianapolis: Indiana University Press, 213–25.

Levi, Primo (1987) *If This Is a Man* and *The Truce* London: Abacus.

—— (1994) 'Revisiting the Camps', in James E. Young (ed.) *The Art of Memory: Holocaust Memorials in History*. Munich and New York: Prestel-Verley and the Jewish Museum, 185.

Lévi-Strauss, Claude (1955) 'The Structural Study of Myth', *Journal of American Folk- lor* LXXVIII, 270, 428-44.

—— (1966) *The Savage Mind* London: Weidenfeld and Nicolson.

Levin, Andrea (2005) 'Film Review of *Munich*: Spielberg and Kushner Smear Israel', *Camera: Committee for Accuracy in Middle East Reporting in America* (21 December). On-line. Available HTTP: http://www.camera.org/index.asp?x (6 February 2006).

Levy, Emanuel (2005) '*Munich*: Spielberg's Hot-Button Movie'. On-line. Available HTTP: http://emanuellevy.com (6 February 2006).

Lewis, Eileen (1991) 'Ideology and Representation in *Raiders of the Lost Ark*', unpub- lished M.A. dissertation, University of London Institute of Education.

Lightman, Herb A. (1973) 'The New Panaflex Camera Makes Its Production Debut', *American Cinematographer* 54, 5 (May), 564–67, 608–20.

Loshitzky, Yosefa (ed.) (1997) *Spielberg's Holocaust: Critical Perspectives on Schindler's List*. Bloomington and Indianapolis: Indiana University Press.

Louvish, Simon (1994) 'Witness' (essay on *Schindler's List* , *Sight and Sound* 4, 3 (March), 13–15.

Lovell, Terry (1983) *Pictures of Reality*. London: British Film Institute.

Lowentrout, Peter M. (1988) 'The Meta-Aesthetic of Popular Science Fiction Film', *Extrapolation: A Journal of Science Fiction and Fantas* 29, 4 (Winter), 349–64.

Lukács, Georg (1950) *Studies in European Realism* (Edith Bone trans.). London: Hillway.

Lyman, Rick (2001) '*E.T.*'s Scarier Half-Brother' (article on *A.I* ), *Observer* (1 July), *Review*, 5.

Lyotard, Jean-François (1990) *Heidegger and 'the jews'* (sic) (Andreas Michel and Mark S. Roberts trans.) Minneapolis: University of Minnesota Press.

MacCabe, Colin (1981) [1974] 'Realism and the Cinema: Notes on some Brechtian Theses', in Tony Bennett, Susan Boyd-Bowman, Colin Mercer and Janet Wool-lacott (eds) *Popular Television and Film*. London: British Film Institute/Open University, 216–35. Originally in *Screen* 15, 2.

—— (2005) 'Midnight in America' (*War of the Worlds* review), *The Independent* (1 July), *Arts and Books Review*, 8–9.

McArthur, Colin and Douglas Lowndes (1976), 'Fears to Shatter Complacency', *Tribune* (23 January), British Film Institute microfiche.

McCarthy, Todd (1998) 'Saving Private Ryan', *Daily Variety* (20 July), 6.

McDonald, Keith (2003) *Minority Repor* review, *Scope: an On-Line Journal of Film Studies* (August). On-line. Available HTTP: http://www.nottingham.ac.uk (18 November 2004).

McGillivray, David (1981) 'Failures', in David Pirie (ed.) *Anatomy of the Movies* London: Windward, 304-13.

McKee, Robert (1998) *Story: Substance, Structure, Style, and the Principles of Screen- writing*. London: Methuen.

McMahon, Barbara (1998) 'At Last, the True Story of the D-Day Carnage: The Way the Water Runs Red is the Way It Was' (article on *Saving Private Ryan*), *Evening Standard* (24 July), 8–9.

Macnab, Geoffrey (2003) *Catch Me If You Can* review, *Sight and Sound* 13, 3 (February), 39–40.

Magid, Ron (1993) *Jurassic Park*: Making Effects History', *Cinefantastiqu* 24, 5 (December), 54–8, 60.

—— (1998) 'Blood on the Beach', *American Cinematographer* 79, 12 (December), 56–8, 60, 62, 64, 66.

Maio, Kathi (1988) '*The Color Purple*: Fading to White', in Kathi Maio *Feminist in the Dark*. Freedom, Ca.: The Crossing Press, 35–44.

Malcolm, Derek (1998) 'Saving the Director's Bacon', *Guardian* (6 August), Section 2, 11.

Malmquist, Allen (1985) *Indiana Jones and the Temple of Doom* review, *Cinefantastique* 15, 2 (May), 40–2.

Mansfield, Stephanie (1994) 'Neeson Easy', *Empire* (February) 120–3. Marcuse, Herbert (1955) *Eros and Civilization*. Boston: Beacon Press.

Mars-Jones, Adam (1993) 'Spare the Rod, Spoil the Child' *Jurassic Park* review), *The Independent* (16 July), 16.

Martin, Elmer P. and Joanne M. Martin (1998) 'A Lesson in Mythmaking, Heroics and Betrayal', *Ecrans D'Afrique/African Screen* 23, 115–25.

Marx, Leo (1964) *The Machine in the Garden: Technology and the Pastoral Ideal in America*. New York: Oxford University Press.

Maslowski, Peter (1998) 'Reel War vs. Real War' (on *Saving Private Ryan*), *Military History Quarterly* (Summer), 68–75.

Massad, Joseph (2006) 'The Moral Dilemma of Fighting Fire with Fire' (*Munich* review), *Times Higher Education Supplement* (27 January), 15.

Mattelart, Armand (1980) *Mass Media, Ideologies, and the Revolutionary Movement* Sussex: Harvester.

Mayne, Judith (1993) *Cinema and Spectatorship*. London and New York: Routledge. Meehan, Eileen R. (1991) 'Holy Commodity Fetish, Batman! The Political Economy of a Commercial Intertext', in Roberta E. Pearson and William Uricchio (eds) *The Many Lives of the Batman*. London and New York: British Film Institute/ Routledge, 47–65.

Melman, Yossi and Steven Hartov (2006) 'Munich: Fact and Fantasy', *Guardian* (17 January), 26.

Melville, Herman (1964) [1857] *The Confidence-Man*. New York: Signet.

—— (1972) [1851] *Moby-Dick*. Harmondsworth: Penguin.

Memmi, Albert (1994) '*La Question de sens (suite)*', *Libération* (14 March), 7. Quoted in translation in Natasha Lehrer 'Between Obsession and Amnesia: Reflections on the French Reception of *Schindler's List*', in Yosefa Loshitzky (ed.) (1997) *Spielberg's Holocaust: Critical Perspectives on Schindler's List*. Bloomington and Indianapolis: Indiana University Press, 213–25.

Mendlesohn, Farah (2001) 'Adopted Feelings' *A.I* review), *Times Literary Supplement* (28 September), 20.

Menland, Louis (1998) 'Jerry Don't Surf' (*Saving Private Ryan* review), *New York Review of Books* 45, 14 (24 September), 7–8.

Mercer, Kobena (1993) 'Just Looking for Trouble – Robert Mapplethorpe and Fanta- sies of Race', in

Ann Gray and Jim McGuigan (eds) *Studying Culture: An Introduc- tory Reader*. London and New York: Edward Arnold, 161–73.

Metz, Christian (1975) 'The Imaginary Signifier', *Screen*, 16, 2 (Summer), 14–76.

—— (1977) '*Trucage* and the film', *Critical Enquiry* (Summer), 657–75.

—— (1982) *The Imaginary Signifier: Psychoanalysis and the Cinema* (trans. Celia Britton, Annwyl Williams, Ben Brewster and Alfred Guzzetti). Bloomington: Indiana University Press.

Michaels, Lloyd (1978) 'The Imaginary Signifier in Bergman's *Persona*', *Film Criti- cism*, 2, 2–3, 72–7.

Millar, Peter (1992) 'Robbed in Dreamworld' (*Hook* review), *Times* (14 April), 12.

Milloy, Courtland (1985) 'A Purple Rage of a Rip-Off', *Washington Pos* (24 December), B3.

—— (1986) 'On Seeing *The Color Purple*', *Washington Pos* (18 February), C3.

Milne, Tom (1974) *The Sugarland Express* review, *Monthly Film Bulletin* 41, no. 486 (July), 158.

Mitchell, Sean (2002) [1986] '*Platoon* Marks "End of a Cycle" for Oliver Stone', in Steven J. Ross (ed.) *Movies and American Society*. Oxford and Malden, MA: Black- well, 305–8.

Monaco, James (1979) *American Film Now*. New York: Oxford University Press. Morgan, Walter (2000) *Saving Private Ryan* review, *International Journal of Psycho-therap* 5, 2 (1 July), 182–4.

Morley, David (1980) 'Texts, Readers, Subjects', in Stuart Hall, Dorothy Hobson, Andrew Lowe and Paul Willis (eds) *Culture, Media, Language: Working Papers in Cultural Studies 1972–79* London: Hutchinson, 163–73.

Morley, Sheridan (1993) *Jurassic Park* review, *Sunday Express* (18 July), 43.

Morris, N. A. (1990) 'Reflections on *Peeping Tom*', *Movie* 34/35 (Winter), 82–97. Morrison, Toni (1988) [1987] *Beloved* London: Picador.

—— (1992) *Playing in the Dark: Whiteness and the Literary Imagination*. Cambridge, Massachussetts: Harvard University Press.

Mott, Donald R. and Cheryl McAllister Saunders (1986) *Steven Spielberg*. Bromley: Columbus Books.

Mulvey, Laura (1981)[1975] 'Visual Pleasure and Narrative Cinema', in Tony Bennett, Susan Boyd-Bowman, Colin Mercer and Janet Woollacott (eds) *Popular Television and Film*. London: British Film Institute/Open University, 206–15.

—— (1990) 'Afterthoughts on "Visual Pleasure and Narrative Cinema" inspired by *Duel in the Sun*', in E. Ann Kaplan (ed.) *Psychoanalysis and Cinema*. New York and London: Routledge/American Film Institute, 24–35.

Murray, Scott (1998) *Saving Private Ryan* review, *Cinema Papers* 128 (December), 43–4.

Muyumba, Walton (1999) 'Slavery on the Big Screen', *Black Camera* 14, 1 (Spring/Summer), 6–7.

Myles, Lynda (1981) 'The Movie Brats and Beyond', in David Pirie (ed.) *Anatomy of the Movies*. London: Windward, 130–1.

Nash, Mark (1981) Editorial, *Screen* 22, 1, 7–9.

Naughton, John (1994) 'The Man Who Loves Women' (Article on Liam Neeson), *Premiere* (UK) (March), 50–5.

Neale, Steve (1980) *Genre*. London: British Film Institute.

—— (1982) 'Hollywood Corner: *Raiders of the Lost Ark*', *Framework* 19, 37–9.

———(1983) 'Masculinity as Spectacle', *Screen* 24, 6 (November–December), 2–16. Reprinted in Mandy Merck (ed.) (1992) *The Sexual Subject: A Screen Reader in Sexuality*. London: Routledge, 277–87.

———(1990) 'You've Got to Be Fucking Kidding! Knowledge, Belief and Judgement in Science Fiction', in Annette Kuhn (ed.) *Alien Zone: Cultural Theory and Contem- porary Science Fiction Cinema*. London: Verso, 160–8.

———(1991) 'Aspects of Ideology and narrative Form in the American War Film', *Screen* 32, 1 (Spring), 35–57.

———(2000) *Genre and Hollywood*. London and New York: Routledge.

Neill, Alex (1996) 'Empathy and (Film) Fiction', in David Bordwell and Noël Carroll (eds) *Post-Theory: Reconstructing Film Studies*. Madison: University of Wisconsin Press, 175–94.

Nichols, Bill (1991) *Representing Reality*. Bloomington: Indiana University Press.

———(2000) 'The 10 Stations of Spielberg's Passion: *Saving Private Ryan, Amistad, Schindler's List* , *Jump Cut* 43, 9–11.

Nicholls, Peter (1984) *Fantastic Cinema: An Illustrated Survey*. London: Ebury Press. Niney, François (1994) '*Shoah* and *Schindler's List* , *Dox: Documentary Film Quarterly* 2 (Summer), 27.

Norman, Barry (1998) 'I Don't Think About the Money. I Just Make the Films I Want to Make', *Radio Times* (21–27 February), 40–1.

———(2005) 'On Film Biographies', *Radio Times* (19–25 March), 55.

O'Brien, Daniel (1999) 'Dreamworks', additional chapter (Chapter 6) of Philip Taylor (1999) *Steven Spielberg*, 3rd edn. London: Batsford, 149–60.

O'Brien, Tim (1995) [1973] *If I Die in a Combat Zone*. London: Flamingo.

O'Kelly, Lisa (1993) 'Of Dinosaurs, Demons and Childhood Fears', *Observer* (20 June), 53.

O'Sullivan, Tim, John Hartley, Danny Saunders, Martin Montgomery and John Fiske (1994) *Key Concepts in Communication and Cultural Studies*. London: Routledge. Ontario Ministry of Education (1989) *Media Literacy Resource Guide*. Toronto: Queen's Printer for Ontario.

Ouran, D. L. (1999) 'Evil *Ryan*', *Sight and Soun* 9, 3 (March), 64.

Owen, A. Susan (2002) 'Memory, War and American Identity: *Saving Private Ryan* as Cinematic Jeremiad', *Critical Studies in Communication* 19, 3 (September), 249–82.

Owens, William A. (1997) [1953] *Black Mutiny*. New York: Plume.

Paget, Derek (1998) *No Other Way to Tell It: Dramadoc/docudrama on Television* Manchester and New York: Manchester University Press. Palmer, Martyn (1998) *Amistad* , *Total Film* 14 (March), 50–5.

Perry, George (1998) *Steven Spielberg: The Making of His Movies*. London: Orion.

Pfeil, Fred (1993) 'From Pillar to Postmodern: Race, Class and Gender in the Male Rampage Film', *Socialist Revie* 23, 2.

Pierson, Michele (1999) 'CGI Effects in Hollywood Science-Fiction Cinema 1989–95: The Wonder Years', *Screen* 40, 2 (Summer), 158–76.

Pieterse, Jan Nederveen (1992) *White on Black: Images of Africa and Blacks in Western Popular*

*Culture*. New Haven and London: Yale University Press. Pirie, David (ed.) (1981) *Anatomy of the Movies*. London: Windward.

Pizzello, Stephen (1998) 'Breaking Slavery's Chains', *American Cinematographer* 79, 1 (January), 28–43.

Place, Vanessa (1993) 'Supernatural Thing', *Film Comment* 29, 5 (September/October), 8–10.

Pollock, Griselda (1976) *Jaw* review, *Spare Rib* 4 (April), 41–2.

Postone, Moishe and Elizabeth Traube (1985) 'The Return of the Repressed: *Indiana Jones and the Temple of Doom*', *Jump Cut* 30 (March), 12–14.

Propp, Vladimir (1975) *The Morphology of the Folk Tale*. Austin: University of Texas Press.

Pye, Michael and Lynda Myles (1979) *The Movie Brats: How the Film Generation Took Over Hollywood* London: Faber and Faber.

Pym, John (1978) 'The Middle American Sky', *Sight and Soun* 47, 2 (Spring), 99–100, 128.

Quinn, Anthony (2001) *A.I* review, *The Independent* (21 August), *Review* 10.

——— (2006) 'Let the Games Begin' (*Munich* review), *The Independen* (27 January), *Art and Books Review*, 6.

Quirke, Antonia (2002) *Jaws*. London: BFI.

Rabinovitch, Dina (1994) 'Portrait: Schindler's Wife', *Guardian* (5 February), *Weekend* 14.

Reed, Christopher (1998) 'Director Delivers X-rating on His Real-Life War Epic', *Guardian* (1 July), 14.

Rich, Frank (1994) 'Extras in the Shadows', *New York Times* (2 January), Late New York Edition, section 4, 9.

Rimmon-Kenan, Shlomith (1983) *Narrative Fiction: Contemporary Poetics*. London: Methuen.

Roberts, Philip (2005) Unpublished preliminary audience survey for study of Amer- ican adaptations of British books. University of Lincoln.

Robinson, Cedric (1984) 'Indiana Jones, the Third World and American Foreign Policy: A Review Article', *Race and Clas* 16, 2, 83–92.

Robinson, Philip (1993) 'The Dinosaurs Take On Arnie in Clash of the Film Giants', *Times* (25 June), 27.

Robnik, Drehli (2002) 'Saving One Life: Spielberg's *Artificial Intelligence* as Redemp- tive Memory of Things', *Jump Cut* 45. On-line. Available HTTP: http://www.ejumpcut.org (9 May 2003).

Romney, Jonathan (1997) *The Lost World:Jurassic Park* review, *Sight and Sound* 7, 7 (July), 44–6.

Rose, Gillian (1998) 'Beginnings of the Day: Fascism and Representation', in Bryan Cheyette and Laura Marcus (eds) *Modernity, Culture and 'the Jew'*. Cambridge: Polity Press, 242–56.

Rose, Jacqueline (1992). *The Case of Peter Pan, or, The Impossibility of Children's Fiction* London: Macmillan.

Rosenbaum, Jonathan (1995) *Placing Movies: The Practice of Film Criticism*. Berkeley, Los Angeles & London: University of California Press.

Rosenzweig, Ilena *The Forward*. Quoted by Frank Rich (1994) 'Extras in the Shadows' (article on *Schindler's List* . *New York Times* (2 January), Late New York Edition, section 4, 9.

Rosten, Leo (1959) *The Return of H*Y*M*A*N K*A*P*L*A*N* London: Pan.

Roth, Lane (1983) 'Raiders of the Lost Archetype', *Studies in the Humanities* 10, 1 (June), 13–21.

Roux, Caroline (2001) 'Planet of the Drapes' (on *A.I* ), *Guardian* (15–21 September), *The Guide*, 4–7.

Rubey, Dan (1976) 'The Jaws in the Mirror', *Jump Cut* 10/11, 20–3.

Rushing, Janice Hocker and Thomas S. Frentz (1995) *Projecting the Shadow: The Cyborg Hero in American Film*. Chicago & London: University of Chicago Press.

'RW' (1998) 'Help! Director Overboard' *Amistad* review), *Guardian* (27 February), *Screen* section, 9.

Ryan, Michael and Douglas Kellner (2002) [1988] 'Vietnam and the New Materi- alism', in Steven J. Ross (ed.) *Movies and American Society*. Oxford: Blackwell.

Saïd, Edward (1978) *Orientalism*. London: Penguin.

Sales, Roger (1988) *Tom Stoppard: Rosencrantz and Guildenstern Are Dead*. London: Penguin.

Salisbury, Mark and Ian Nathan (1996) 'The Jaws of Fear', *Fangoria* 150 (March), 83–8.

Sandhu, Sukhdev (2006) 'Spielberg's Quiet Bombshell' (*Munich* review), *The Daily Telegraph* (27 January), 27.

Sanello, Frank (1996) *Spielberg: The Man, the Movies, the Mythology*. Dallas, Texas: Taylor Publishing Company.

Scapperotti, Dan (1985) 'Raiders of the Lost Serials', *Cinefantastique* 15, 2 (May), 43.

Schapiro, D. and P. H. Leiderman (1967) 'Arousal Correlates of Task Role and Group Setting', *Journal of Personal and Social Psychology* 5, 103–7.

Schatz, Thomas (1993) 'The New Hollywood', in Jim Collins, Hilary Radner and Ava Preacher Collins (eds) *Film Theory Goes to the Movies*. New York and London: Routledge, 8–36.

Schemo, Diana Jean (1994) 'Good Germans: Honoring the Heroes. And Hiding the Holocaust', *New York Times* (12 June), 6E.

Schickel, Richard (1998) 'Reel War' (*Saving Private Ryan* review), *Times* (10 August), 57–9.

—— (2005a) 'Spielberg Takes on Terror' (*Munich* review), *Time* (12 December), 64–8.

—— (2005b) 'His "Prayer for Peace"' (Interview with Steven Spielberg), *Time* (12 December), 70–1.

Schleier, Curt (1994) 'Steven Spielberg's New Direction', *Jewish Monthly* 108, 4 (January/February), 12–13.

Sergi, Gianluca (2002) [1998] 'A Cry in the Dark: The Role of the Post-Classical Film Sound', in Graeme Turner (ed.) *The Film Cultures Reader*. London and New York: Routledge.

Serwer, Andrew E. (1995) 'Analyzing the Dream', *Fortune* 131 (17 April), 71.

Shandler, Jeffrey (1997) 'Schindler's Discourse: America Discusses the Holocaust and Its Mediation, from NBC's mini-series to Spielberg's Film', in Yosefa Loshitzky (ed.) (1997) *Spielberg's Holocaust: Critical Perspectives on Schindler's List*. Bloom- ington and Indianapolis: Indiana University Press, 153–68.

Shatz, Adam and Alissa Quart (1996) 'Spielberg's List', *Village Voice* (9 February), 31–4.

Shay, Don and Jody Duncan (1993) *The Making of Jurassic Park* London: Boxtree. Sheehan, Henry (1992) 'The Panning of Steven Spielberg', *Film Comment* (May–June), 54–60 and (July–August), 66–71.

—— (1993) 'The Fears of Children', *Sight and Soun* 3, 7 (July), 10.

Shelley, Mary (1963) [1818] *Frankenstein, or The Modern Prometheus*. London and New York:

Everyman.

Shephard, Ben (1998) 'The Doughboys' D-Day' (*Saving Private Ryan* review), *Times Literary Supplement* (Friday 18 September), accessed at http://www.the_tls.co.uk.

Shone, Tom (1997) *The Lost World:Jurassic Park* review, *Sunday Times* (20 July) Section 11, 4–5.

—— (1998) 'Interview with Steven Spielberg', *Sunday Times* (13 September), *Culture* magazine, British Film Institute microfiche.

Shulgasser, Barbara (1997) *Amistad* review, *San Francisco Examiner* (12 December), B1.

Shuv, Yael (1998) *Amistad* review, *Total Film* 14 (March), 83.

Simon, John (1986) 'Black and White in Purple', *National Review* (14 February), 56.

Sinyard, Neil (1987) *The Films of Steven Spielberg*. London: Hamlyn.

Skimpole, Harold (1990) Article on *Always'* critical reception, *Sunday Telegraph* (1 April), 9.

Slavin, John (1994) 'Witnesses to the Endtime: The Holocaust as Art', *Metro* 98 (Winter), 4–13.

Smith, Adam (2001) 'The Movie Brats', *Empire: The Directors' Collection: Steven Spiel- berg: The Life. The Films. The Amazing Stories*. London, 22–8.

Smith, Henry Nash (1950) *Virgin Land: The American West as Symbol and Myth* Cambridge, Massachusetts: Harvard University Press.

Solomons, Jason (2004) 'Me and My Troll' (interview with Jeffrey Katzenberg), *Observer* (4 July), *Review*, 6–7.

Sorlin, Pierre (1980) *The Film in History: Restaging the Past*. New Jersey: Barnes and Noble.

Spiegelman, Art (1994) 'Myth, Movie and Memory' (*Schindler's List* round table discussion), *The Village Voice* (29 March), 24–31.

Spielberg, Steven (1993) 'Why I Had to Make this Film' (*Schindler's List* , *Guardian* (16 December), 2–3.

Stam, Robert (1985) *Reflexivity in Film and Literature*. New York: Columbia Univer-sity Press.

—— (2000) *Film Theory: An Introduction*. Oxford & Malden, MA: Blackwell.

Stam, Robert, Robert Burgoyne and Sandy Flitterman-Lewis (1992) *New Vocabularies in Film Semiotics: Structuralism, Post-Structuralism and Beyond* New York and London: Routledge.

Stepto, Robert B. (1987) 'After the 1960s: The Boom in Afro-American Fiction', in Malcolm Bradbury and Sigmund Ro (eds) *Contemporary American Fiction* London: Edward Arnold, 89–104.

Stern, Michael (1990) 'Making Culture into Nature' in Annette Kuhn (ed.) *Alien Zone: Cultural Theory and Contemporary Science Fiction Cinema*. London: Verso, 66–72.

Sternberg, Meir (1978) *Expositional Modes and Temporal Ordering in Fiction*. Balti- more: Johns Hopkins University Press.

Stevenson, Robert Louis (2001) [1883] *Treasure Island* London: Kingfisher.

Stewart, Garrett (1978) 'Close Encounters of the Fourth Kind', *Sight and Sound* 47, 3 (Summer), 167–74.

—— (1998) 'The Photographic Ontology of Science Fiction Film', *Iris* 25 (Spring), 99–132.

Steyn, Mark (1998) 'Authentic but Not True' (*Saving Private Ryan* review), *Asian Age* (22 September), 14.

Stiller, Lewis (1996) '"Suo-Gan" and *Empire of the Sun*', *Literature/Film Quarterly* 24, 4, 344–7.

Strick, Philip (1994) *Schindler's List* review, *Sight and Sound* 4, 3 (March), 47–8.

Stuart, Andrea (1988) '*The Color Purple*: In Defence of Happy Endings', in Lorraine Gamman and Margaret Marchment (eds) *The Female Gaze: Women as Viewers of Popular Culture*. London: The Women's Press, 60–75.

Sullivan, Randall (1984) 'Death in the Twilight Zone', *Rolling Stone* (21 June), 31.

Tängerstad, Erik (2000) '*Before the Rain* – After the War?', *Rethinking History* 4, 2, 175-181.

Tashiro, Charles S. (2002) 'The *Twilight Zone* of Contemporary Hollywood Produc- tion', *Cinema Journal* 41, 3 (Spring), 27–37.

Tasker, Yvonne (1993) *Spectacular Bodies: Gender, Genre and the Action Cinema* London: Routledge/Comedia.

Taubin, Amy (1998) 'War Torn' (*Saving Private Ryan* review), *Village Voice* (28 July), 113.

Taylor, Philip M. (1992) *Steven Spielberg*. London: Batsford.

Thomson, David (1981) 'Directors and Directing', in David Pirie (ed.) *Anatomy of the Movies*. London: Windward, 120–9.

—— (1994) 'Presenting Enamelware' (article on *Schindler's List* , *Film Commen* 30, 2 (March–April), 44–50.

—— (2004) *The Terminal* review, *The Independent on Sunda* (4 July) *ABC* 1B.

Todorov, Tzvetan (1977) *The Poetics of Prose*. Oxford: Blackwell.

Tomasulo, Frank P. (1982) 'Mr Jones Goes to Washington', *Quarterly Review of Film Studies* 7, 4 (Fall), 331–40.

—— (2001) 'Empire of the Gun: Steven Spielberg's *Saving Private Ryan* and Amer- ican Chauvinism', in Jon Lewis (ed.) *The End of Cinema As We Know It: American Film in the Nineties*. New York: New York University Press, 115–30.

Tookey, Christopher (1990) 'Hepburn Up to Her Knees in Corn', *Sunday Telegraph* (25 March), 48.

—— (1993a) 'Dynamic Dinosaurs', *Daily Mail* (13 July), 9.

—— (1993b) 'Spielberg Brings Fossils Back to Life', *Daily Mai* (16 July), 46.

Torry, Robert (1993) 'Therapeutic Narrative: The *Wild Bunch Jaw* and Vietnam', *The Velvet Light Trap* 31 (Spring), 27–38.

Traube, Elizabeth G. (1991) *Dreaming Identities: Class, Gender and Generation in 1980s Hollywood Movies*. Boulder, Colorado and Oxford: Westview Press.

Tribe, Keith (1981) [1997/78] 'History and the Production of Memories', in Tony Bennett, Susan Boyd-Bowman, Colin Mercer and Janet Woollacott (eds) *Popular Television and Film*. London: British Film Institute/Open University, 319–26.

Truffaut, François (1978) *Hitchcock*. London: Paladin.

Tuchman, Mitch and Anne Thompson (1981) 'I'm the Boss: George Lucas Inter- viewed', *Film Comment* 17, 4 (July-August), 49–57.

Turner, Graeme (1993) *Film as Social Practice*. London: Routledge.

Twain, Mark [Samuel L. Clemens] (1977) [1885] *Adventures of Huckleberry Finn* New York: Norton.

Usborne, David (1996) 'Spielberg Builds Huge Holocaust Database', *The Independent on Sunday* (7

January), 15.

Vertov, Dziga (1926) Introduction to 'Provisional Instructions to Kino-Eye Groups', quoted in Christopher Williams (1980) *Realism and the Cinema*. London: Routledge Kegan Paul/British Film Institute, 23–8.

Vest, Jason (2002) *Minority Report* review, *Film and Histor* 32, 2, 108–9.

Virilio, Paul (1994) *The Vision Machine*. London: BFI and Bloomington and Indiana- polis: Indiana University Press.

Vulliamy, Ed (2001) 'Spielberg Weaves Cryptic Web in Cyberspace to Promote Movie', *Observer* (6 May), 20.

Walker, Alice (1983) *The Color Purple*. London: The Women's Press.

—— (1996) *The Same River Twice: Honoring the Difficult. A Meditation on Life, Spirit, Art, and the Making of the Film The Color Purple Ten Years Later*. New York: Scribner and London: The Women's Press.

Walkerdine, Valerie (1990) [1986] 'Video Replay: Families, Films and Fantasy', in Manuel Alvarado and John O. Thompson *The Media Reader*. London: British Film Institute, 339–57.

Wallace, Michele (1993) 'Negative Images: Towards a Black Feminist Cultural Criti- cism', in S. During (ed.) *The Cultural Studies Reader*. London: Routledge, 118–31.

Wasko, Janet (2003) *How Hollywood Works*. London: Sage.

Wasko, Janet, Mark Phillips and Chris Purdie (1993) 'Hollywood Mets Madison Avenue: The Commercialization of US Films', *Media, Culture and Society* 15 (2), 271–93.

Wasser, Frederick (1995) 'Is Hollywood America? The Transnationalisation of the American Film Industry', *Critical Studies in Mass Communication* 12, 423–37. Webster, Daniel (1998) 'Slavery in American Cinema', *Ecrans D'Afrique/African Screen* 23, 101–7.

Weissberg, Lilliane (1994) 'The Tale of a Good German: Reflections on the German Reception of *Schindler's List* , in Yosefa Loshitzky (ed.) (1997) *Spielberg's Holocaust: Critical Perspectives on Schindler's List*. Bloomington and Indianapolis: Indiana University Press, 171–92.

Wells, H. G. (1946) [1897] *The War of the Worlds*. Harmondsworth: Penguin.

West, Nathaniel (1969) *'Miss Lonelyhearts' and 'The Day of the Locust'* New York: New Directions

White, Armond (1986) *The Color Purple* review, *Films in Review* (February), 113.

—— (1994) 'Toward a Theory of Spielberg History', *Film Comment* 30, 2 (March–April), 51–6.

White, Les (1994) 'My Father Is a Schindler Jew', *Jump Cut* 39 (June), 3–6.

Wicking, Christopher (1981) 'Thrillers' in David Pirie (ed.) *Anatomy of the Movies* London: Windward, 220-31.

Willemen, Paul (1978) 'Notes on Subjectivity: On Reading Edward Branigan's "Subjectivity under Seige"', *Screen* 19, 1 (Spring), 41-69.

Williams, Richard (1998) '*Saving Private Ryan*: Omaha Strikes Gold', *Guardian* (11 September), 10.

Williams, Tony (1983) 'Close Encounters of the Authoritarian Kind', *Wide Angle*, 5, 4, 22–9.

Wilson, Emma (2003) *Cinema's Missing Children*. London and New York: Wallflower Press.

Winston, Brian (1995) *Claiming the Real: the Documentary Film Revisited* London: British Film Institute.

———— (1998). *Media Technology and Society: A History: From the Telegraph to the Internet.* London and New York: Routledge.

Wisniewski, Christopher 'The Spectacular War' (on *Saving Private Ryan*), PopPolitics. com. On-line. Available HTTP: http://www.alternet.org (30 September 2002). Wolcott, James (1998) 'Tanks for the Memories' (*Saving Private Ryan* review), *Vanity Fair* 456 (August), 38–44.

Wolf, Matt (2001) Untitled article on *A.I Times* (21 June), Section 2, 19.

Wollen, Peter (1993) 'Theme Park and Variations' (essay on *Jurassic Park*), *Sight and Sound* 3, 7 (July), 7–9.

———— (1998) 'Tinsel and Realism', in Geoffrey Nowell-Smith and Steven Ricci (eds) *Hollywood and Europe: Economics, Culture, National Identity 1945–1995.* London: British Film Institute, 129–34.

Wood, Robin (1970) [1965] *Hitchcock's Films.* New York: Paperback Library.

———— (1979) 'An Introduction to the American Horror Film', in Robin Wood and Richard Lippe (eds) *The American Nightmare.* Toronto: Festival of Festivals, 7–28. Reprinted in Bill Nichols (ed.) (1985) *Movies and Methods*, Vol. 2. Berkeley: University of California Press, 195–219.

———— (1985) '80s Hollywood: Dominant Tendencies', *CineAction!* (Spring), 2–5.

———— (1986) *From Hollywood to Vietnam.* New York: Columbia University Press.

———— (1989) *Hitchcock's Films Revisited* London and Boston: Faber and Faber.

Wrathall, John (1998) 'On the Beach' (*Saving Private Ryan* review), *Sight and Sound* 8, 9 (September), 34–5.

Wyatt, Justin (1994) *High Concept: Movies and Marketing in Hollywood* Austin: University of Texas Press.

Young, James E. (ed.) (1994) 'Myth, Movie and Memory' (*Schindler's List* round table discussion), *The Village Voice* (29 March), 24–31.

Young, Marilyn B. (2003), 'In the Combat Zone' (on *Saving Private Ryan* and subse- quent Hollywood war films), *Radical History Review* 85 (Winter), 253–64.

Young-Breuhl, Elisabeth (ed.) (1992) *Freud on Women.* New York: Norton.

Zajonc, Robert B. (1960) *Social Psychology: An Experimental Approach.* Belmont, CA: Wadsworth.

Zanuck, Richard and Dan Brown (1975) 'Dialogue on Film', *American Film* 1, 1 (October) 37–52.

Zelizer, Barbie (1997) 'Every Once in a While: *Schindler's List* and the Shaping of History', in Yosefa Loshitzky (ed.) (1997) *Spielberg's Holocaust: Critical Perspec- tives on Schindler's List.* Bloomington and Indianapolis: Indiana University Press, 18–35.

Zimmermann, Patricia (1983) 'Soldiers of Fortune: Lucas, Spielberg, Indiana Jones and *Raiders of the Lost Ark*', *Wide Angle* 6, 2, 34–9.

Zizek, Slavoj (1992) *Enjoy Your Symptom! Jacques Lacan in Hollywood and Out* London: Routledge.

# 時周文化讀者意見卡

非常感謝您購買世界名導系列書籍，麻煩您填好問卷寄回（免貼郵票），
本公司將不定期寄給您最新出版資訊與優惠活動。

## 書名：史蒂芬‧史匹柏的光與影

序號：Directors' Cuts 02

姓名：＿＿＿＿＿＿＿＿＿＿性別：＿＿＿出生日期：＿＿＿年＿＿＿月＿＿＿日

地址：＿＿＿＿＿＿＿＿＿＿＿＿＿＿＿＿＿＿＿＿＿＿＿＿＿＿＿＿＿＿＿＿

Email：＿＿＿＿＿＿＿＿＿＿＿＿＿＿＿＿＿＿＿＿＿＿＿＿＿＿＿＿＿＿

＿＿＿＿學歷：1.小學 2.國中 3.高中（職）4.大專 5.研究所以上

＿＿＿＿職業：1.學生 2.公務、軍警 3.家管 4.服務業 5.金融業 6.製造業 7.資訊業
　　　　　　8.大眾傳播 9.自由業 10.農漁牧業 11.其他＿＿＿＿＿＿＿

＿＿＿＿購書地點：1.書店 2.書展 3.書報攤 4.郵購 5.贈閱 6.其他＿＿＿＿

您從何處獲知本書：

＿＿＿＿1.書店 2.報紙或雜誌廣告 3.報紙或雜誌專欄 4.親友介紹 5.其他＿＿＿＿＿＿

您會購買本書的最大動機是（可複選）：

＿＿＿＿1.封面漂亮 2.內容吸引人 3.適合親子一起閱讀 4.其他＿＿＿＿＿＿＿＿

您最希望本系列推出哪一位導演的書籍？

＿＿＿＿＿＿＿＿＿＿＿＿＿＿＿＿＿＿＿＿＿＿＿＿＿＿＿＿＿＿＿＿＿＿＿

＿＿＿＿＿＿＿＿＿＿＿＿＿＿＿＿＿＿＿＿＿＿＿＿＿＿＿＿＿＿＿＿＿＿＿

您對於本書的意見

＿＿＿＿內容：1.非常滿意 2.滿意 3.普通 4.不滿意 5.非常不滿意

＿＿＿＿文字與內文編排：1.非常滿意 2.滿意 3.普通 4.不滿意 5.非常不滿意

＿＿＿＿封面設計：1.非常滿意 2.滿意 3.普通 4.不滿意 5.非常不滿意

＿＿＿＿價格：1.非常滿意 2.滿意 3.普通 4.不滿意 5.非常不滿意

您對我們有什麼其他的寶貴建議：

＿＿＿＿＿＿＿＿＿＿＿＿＿＿＿＿＿＿＿＿＿＿＿＿＿＿＿＿＿＿＿＿＿＿＿

＿＿＿＿＿＿＿＿＿＿＿＿＿＿＿＿＿＿＿＿＿＿＿＿＿＿＿＿＿＿＿＿＿＿＿

請沿虛線剪下，裝訂好寄回，謝謝！

廣告回信
台北郵局登記証
台北廣字第01576號
免貼郵票

10855　台北市萬華區艋舺大道303號6樓

## 時周文化事業股份有限公司 收

時周文化

Directors' Cuts 系列

讀者服務電話：0800-000-668　Fax：02-2336-2596　Email：ctwbook@gmail.com

Directors' Cuts

Directors' Cuts